Die spätmittelalterlichen liturgischen Handschriften aus dem Kloster Salem

4/2/94

Wie war das noch:
Mens sana in corpore sano?

Herrn Lakann
mit Dank & herzlichen Grüßen

Paula Löther

Europäische Hochschulschriften
European University Studies
Publications Universitaires Européennes

Reihe XXVIII
Kunstgeschichte

Série XXVIII Series XXVIII
Histoire de l'art
History of Art

Bd./Vol. 178

PETER LANG
Frankfurt am Main · Berlin · Bern · New York · Paris · Wien

Paula Väth

Die spätmittelalterlichen liturgischen Handschriften aus dem Kloster Salem

PETER LANG

Frankfurt am Main · Berlin · Bern · New York · Paris · Wien

Die Deutsche Bibliothek - CIP-Einheitsaufnahme

Väth, Paula:

Die spätmittelalterlichen liturgischen Handschriften aus dem
Kloster Salem / Paula Väth. - Frankfurt am Main ; Berlin ;
Bern ; New York ; Paris ; Wien : Lang, 1993
 (Europäische Hochschulschriften : Reihe 28, Kunst-
 geschichte ; Bd. 178)
 Zugl.: München, Univ., Diss., 1989
 ISBN 3-631-45657-3

NE: Europäische Hochschulschriften / 28

D 19
ISSN 0721-3557
ISBN 3-631-45657-3
© Verlag Peter Lang GmbH, Frankfurt am Main 1993
Alle Rechte vorbehalten.

Printed in Germany 1 2 3 4 6 7

INHALT

B.	[Adam Bartsch] The illustrated Bartsch, hg. v. Walter Levi Strauß, New York, 1978 ff.
BSB	Bayerische Staatsbibliothek München
CC	Cistercienser-Chronik, begr. v. Gregor Müller, hrsg. von den Cisterciensern in Mehrerau/Bregenz, 1.1881 ff.
Cod.	Codex
clm	Codex latinus monacencis, Signatur der BSB
Cod.Sal.	Codex Salemitanus, Signatur der Universitätsbibliothek Heidelberg
FDA	Freiburger Diözesan-Archiv, Zeitschrift des kirchengeschichtlichen Vereins für Geschichte, christliche Kunst, Altertums- und Literaturkunde des Erzbistums Freiburg 1, 1865 ff.
GLA	Generallandesarchiv Karlsruhe
GNM	Germanisches Nationalmuseum Nürnberg
LA	Legenda Aurea
LCI	Lexikon der christlichen Ikonographie, hg. v. Engelbert Kirschbaum, 8 Bde., Rom, Freiburg u.a. 1968-1976
LThK	Lexikon für Theologie und Kirche, begr. v. Michael Buchberger, 10 Bde., Freiburg, ²1957-65
RDK	Reallexikon zur deutschen Kunstgeschichte, begr. v. Otto Schmidt, hg. v. Zentralinstitut für Kunstgeschichte München, München, Stuttgart, 1937 ff.
Rh.	Rheinau, Signatur der Züricher Zentralbibliothek
SBB	Staatsbibliothek zu Berlin - Preussischer Kulturbesitz
SVG	Schriften des Vereins für die Geschichte des Bodensees und seiner Umgebung, Friedrichshagen, 1, 1868 ff.
WLB	Württembergische Landesbibliothek Stuttgart
ZGO	Zeitschrift für die Geschichte des Oberrheins, hg. von der Komission für Geschichtliche Landeskunde in Baden-Württemberg, Stuttgart, 1, 1850ff.

VORWORT

Vorliegende Arbeit ist die aktualisierte Fassung meiner Dissertation, die ich 1989 an der Ludwig-Maximilians-Universatät eingereicht habe. Sie wurde von Prof. Dr. Willibald Sauerländer betreut, dem ich an dieser Stelle herzlich danken möchte. Mein Dank gilt auch Frau Dr. Renate Kroos, die mich immer wieder kritisch beraten hat.

Viel Zeit habe ich in der Handschriftenabteilung der Universitätsbibliothek Heidelberg verbracht, wo ich großzügige Unterstützung und freundliche Beratung erfahren habe. Ich danke den Herren Dr. Wilfried Werner, Direktor der Handschriftenabteilung, Dr. Ludwig Schuba (+) und Michael Stanske, die mir großzügig freien Zugang zu den Salemer Handschriften gewährt haben.

Weiterhin bin ich zu Dank verpflichtet: der Hofbibliothek Aschaffenburg, dem Kupferstichkabinett Berlin, der Staatsbibliothek zu Berlin - Preußischer Kulturbesitz, der ungarischen Nationalbibliothek, der Universitätsbibliothek Düsseldorf, der Stiftsbibliothek Einsiedeln, der Universitätsbibliothek und dem Erzbischöflichen Archiv in Freiburg i. Br., der Kantons- und Universitätsbibliothek in Freiburg i. Ue., der Universitätsbibliothek Jena, der Landesbibliothek Karlsruhe und dem Generallandesarchiv Karlsruhe, der Bayerischen Staatsbibliothek und dem Archiv des Erzbistums in München, der Stadtbibliothek und dem Germanischen Nationalmuseum in Nürnberg, dem Markgräflich Badischen Museum in Salem, der Stiftsbibliothek St. Gallen, der Württembergischen Landesbibliothek Stuttgart und der Zentralbibliothek Zürich.

Dem Deutschen Akademischen Austauschdienst und dem Deutschen Liturgischen Institut Trier danke ich für finanzielle Hilfen im Verlauf meiner Forschungen. Die Veröffentlichung dieser Arbeit unterstützen darüberhinaus das Amt für Geschichte und Kultur des Bodenseekreises, das Landratsamt des Bodenseekreises, die Stiftung der Württembergischen Hypothekenbank für Kunst und Wissenschaft und das Deutsche Liturgische Institut Trier.

Schließlich danke ich meinen FreundInnen Johanna Haberer, Stephan Meyer und Klaus Treibel für ihre tatkräftige Hilfe bei der technischen Abwicklung dieser Arbeit.

XI

I. EINLEITUNG

Gegenstand dieser Arbeit ist die letzte Periode der klostereigenen Produktion von liturgischen Handschriften im Zisterzienserkloster Salem am Bodensee[1]. 16 Pergamentcodices wurden ermittelt, die nachweislich in Salem hergestellt und verwendet wurden[2]. Sie werden hier erstmalig in einem Katalog (S.161-368) zusammengestellt, bestimmt, beschrieben, datiert und eingeordnet. Es handelt sich in der Hauptsache um Chorbücher: fünf Antiphonarien (Cod.Sal.IX,48; X,6a; XI,1; XI,6; XI,9) und vier Gradualien (Cod.Sal.XI,3; XI,4; XI,5; XI,16), ferner um zwei Prozessionalien (Cod.Sal.VII,106a; VIII,16) und je ein Lectionar (Cod.Sal.IX,59), einen Psalter (Cod.Sal.IX,50) und ein zweibändiges Brevier (Cod.Sal.IX,c/d). In die Betrachtung mit einbezogen wird auch ein Gebetbuch (Rh.122) und ein Ordinarium (Cod.Sal. VIII,40) mit der liturgischen Ordnung des Kirchenjahres. Die Handschriften sind mit zwei Ausnahmen zwischen 1460 und 1520 entstanden. Die Ausnahmen bilden das Graduale Cod.Sal.XI,16, das um 1540 begonnen und erst gut 50 Jahre später vollendet wurde, und das Antiphonar Cod.Sal.IX,48 von 1603, mit dem die "spätmittelalterliche" Buchproduktion von Salem ihr Ende fand.

Das Forschungsziel besteht darin,
- die historischen Gegebenheiten in und um Salem im Hinblick auf dessen Buchproduktion zu untersuchen,
- den Platz zu bestimmen, den die spätmittelalterlichen Handschriften - zur Zeit ihrer Entstehung und danach - gegenüber den früheren Handschriften und gegenüber den gleichzeitigen Drucken in der Liturgie einnehmen,
- den Aktivitäten des Salemer Skriptoriums bis 1460 nachzugehen und für den Zeitraum von 1460 bis 1520 den Anteil Salemer Konventualen an der Herstellung der liturgischen Handschriften zu bestimmen,
- die Arbeitsabläufe in einem spätmittelalterlichen Skriptorium zu rekonstruieren und daraus die Entwicklung des Salemer Skriptoriums abzuleiten,
- schließlich zu klären, welche Ausstattungsformen verwendet wurden, welchen Stellenwert die figürlich illuminierten Darstellungen in den einzelnen Buchgattungen hatten und inwieweit Salemer Konventualen auch an der Ausstattung in Deckfarbenmalerei beteiligt waren.

1 Aus Gründen des Vergleichs wird auch das Prozessionale Cod.Sal.VIII,16 berücksichtigt. Es kam kurz nach seiner Entstehung in Frankreich nach Salem und wurde hier kopiert.

2 Die Papierhandschriften blieben unberücksichtigt, weil deren Schrift und Ausstattung sich grundsätzlich unterscheidet von Schrift und Ausstattung der Pergamentcodices. Ein Rituale, das ein Salemer Konventuale für Heiligkreuztal geschrieben hat (Karlsruhe, St.Peter perg.30) wird auf S.84/85, Anm.499 summarisch beschrieben.

Bei den vorliegenden Handschriften handelt es sich nicht nur um aufwendig illuminierte Exemplare. Unbesehen von Reichtum und Qualität ihrer Ausstattung werden sie alle bewußt auch aus dem Blickwinkel der einstigen Benutzer mit ihrem liturgisch geordneten Tagesablauf betrachtet. Auf dieser Grundlage werden exemplarische Aussagen zu der späten Blüte der traditionellen Buchherstellung und Buchmalerei angestrebt. Denn in der zweiten Hälfte des 15. Jahrhunderts entstand in den Klöstern aller Ordenskongregationen eine ungewöhnliche Nachfrage nach handgeschriebenen Pergamentcodices. Gleichzeitig etablierte sich der Buchdruck. Entgegen dem nach wie vor bestehenden Vorurteil, die Erfindung Gutenbergs habe das eigenhändige Schreiben und Illuminieren von Büchern überflüssig gemacht, haben sich beide Techniken über einen längeren Zeitraum hinweg sehr gut ergänzt. Auf Seiten der Schreiber und Miniatoren entstanden sowohl vereinzelte wertvolle Bilderhandschriften als auch Massen von schmucklosen liturgischen Gebrauchshandschriften.

In der neueren Forschung wurden bislang - wenn überhaupt - nur kunsthistorisch attraktive Beispiele gewürdigt[3]; ansonsten galt das Interesse der Person eines Miniators[4] oder eines Auftraggebers[5]. Dabei blieben der Inhalt des Buches und seine liturgische Verwendung häufig unberücksichtigt.

In den Klöstern wurden die äußerlich schlichten Gebrauchsbücher, vor allem die Chorbücher, nur gerade so lange geschätzt, wie sie für die Liturgie verwendet wurden[6]. Überflüssig geworden, bestimmte oft allein das Material über ihre weitere Verwendung: Pergament wurde für Falzverstärkungen, Urkundenpressel, Spiegel und Einbände verwendet, Beschläg wurde abgerissen und eingeschmolzen, Miniaturen herausgeschnitten, und ganze Handschriften sollen bei Klosteraufhebungen als Trittpflaster auf aufgeweichten Wegen gedient haben[7].

Jene liturgischen Gebrauchshandschriften, die wohlbehalten in Bibliotheken gelangten, führen dort bis heute ein Schattendasein: ihre liturgische Funktion macht die Codices für die meisten[8] bibliothekswissenschaftlichen For-

3 Vgl. beispielsweise Poensgen, 1976; Schoell, 1976.

4 Vgl. beispielsweise Jörger, 1975.- Daentler, 1984.- Sieveking, 1986.

5 Vgl. Biermann, 1975.

6 Vgl. Müller, 1904, S.18-20.- Bruder, 1900, S.11.

7 Vgl. Kroos, 1977, S.530 und Roth/Schulz, 1983, H 1. Von einer ganz kuriosen Weiterverwendung des Pergamentes, nämlich zur "Bereitung von Coteletten (Coteletts à papillot)" berichtet J.N. Hontheim; vgl. Nordenfalk, 1933, S.66, Anm.33.

8 Als Ausnahmen seien hier die Untersuchungen von Schindele, 1984 und Heinzer, 1988 angeführt.

schungen uninteressant[9], die aus ihrer Funktion resultierende Unveränderbarkeit der Texte und Melodien läßt Liturgie- und Musikwissenschaftler resignieren[10], die Textura, seit dem 14. Jahrhundert für Chorbücher verwendet, wird von den Päläographen stiefmütterlich behandelt[11], und auch die Kunsthistoriker halten sich ungern bei Handschriften auf, die laienhaft oder gar nicht ausgestattet sind.

Es ist dagegen das Ziel der vorliegenden Arbeit, auf dem Weg einer Gesamtschau zu rekonstruieren, was im Spätmittelalter von den monastischen Skriptorien übrig geblieben und wie ein solches Skriptorium zu jener Zeit organisiert war. In den meisten Klöstern war es nicht mehr selbstverständlich, daß man den Bedarf an eigenen Handschriften selbst deckte, seitdem sich weltliche Werkstätten etabliert hatten. Professionell betrieben nur die "Brüder vom gemeinsamen Leben" das Bücherschreiben[12]. Um zu erfahren, wie Salem seinen Bedarf an liturgischen Handschriften deckte, werden die Codices sehr genau auf die technischen Besonderheiten und die Schrift untersucht.

Salem bietet sich für diese Untersuchung an, weil der Bestand an ehemaligen liturgischen Handschriften aus dem Zisterzienserkloster am Bodensee beachtlich groß ist. Er wird seit 1826 in der Universitätsbibliothek von Heidelberg aufbewahrt. Von den sechzehn berücksichtigten Codices liegt nur das Gebetbuch Rh.122 in der Zentralbibliothek Zürich. In Heidelberg sind aber auch jene Liturgica aufgehoben, die früher entstanden sind. Sie sind unentbehrlich für die Frage nach der Kontinuität der Salemer Buchproduktion und für die Frage nach den formalen Gemeinsamkeiten und Unterschieden zwischen den "alten" und den "neuen" Handschriften.
Für Salem spricht außerdem die besondere Quellenlage: das Salemer Archiv in Karlsruhe ist ein selten reiches und guterhaltenes Klosterarchiv. Die Bestände wurden auf Rechnungen und Angaben zu den Konventualen durchgesehen.

9 Keplinger, 1969, S.254 bringt es auf den Punkt, indem er sagt: "Es ist nicht nötig, sich bei den für ein Kloster notwendigen und immer wieder zu erneuernden liturgischen Büchern aufzuhalten".

10 Dazu Leisibach, 1979, S.27f.: "Jeder Versuch, ein Graduale aufgrund seines Textbestandes zu lokalisieren, gestaltet sich zu einem dornenvollen, ja oft aussichtslosen Unterfangen".

11 Vgl. Oeser, 1964, S.197: "Die gotische Buchschrift des 15. und 16. Jahrhunderts mit ihrer verwirrenden Fülle von Unterarten und Spielformen harrt noch einer umfassenden Erhellung".

12 Vgl. Oeser, 1964 und Kirschbaum, 1972.

Die Ergebnisse der vorliegenden Arbeit müssen einstweilen für sich stehen. Vergleiche mit anderen Klöstern können nicht vorgenommen werden, weil entsprechende Überblicksuntersuchungen bislang fehlen. Das wirkt sich vor allem bei der Beurteilung des Ausstattungsprogramms und der stilistischen Einordnung der Miniaturen aus. Bis es z.B. die zuletzt durch von Euw und Plotzek gewünschte "Übersicht über die künstlerische Entwicklung der Antiphonarien und Gradualien im hohen und späten Mittelalter"[13] oder eine Untersuchung zur spätmittelalterlichen Buchmalerei in Südwestdeutschland[14] geben wird, wird wohl noch viel Zeit vergehen. Mit dieser Arbeit über Salem wurde hierfür ein Anfang gemacht.

FORSCHUNGSSTAND

Die Salemer Handschriften, vor allem die spätmittelalterlichen, sind bis vor kurzem von der Forschung kaum wahrgenommen worden. Sie sind auch völlig unzureichend publiziert: Der Katalog der illuminierten lateinischen Handschriften der Heidelberger Universitätsbibliothek, von dem von Oechelhaeuser 1887 und 1895 je einen Band herausgab, umfaßt nur die Codices bis einschließlich des 14. Jahrhunderts. Er wurde nicht fortgesetzt. Ein umfassender Katalog über die Salemer Handschriften wird derzeit von Wilfried Werner vorbereitet. Bis heute gibt es zu dem Salemer Handschriftenbestand lediglich handschriftliche Aufzeichnungen verschiedener Bibliothekare. Das wurde über den Kreis der Heidelberger Gelehrten hinaus nicht bekannt, weshalb in Überblicksdarstellungen zur Kunst Salems die späteren Handschriften fehlen[15].

Von den 16 vorliegenden Codices hat nur das sogenannte Abtsbrevier eine gewisse Popularität erlangt: es wurde hie und da in der Sekundärliteratur erwähnt, angefangen bei Waagen 1845[16], Curmer 1856[17], Wattenbach

13 Vgl. von Euw/Plotzek I, 1979, S.260.
14 Von Heusingers Studien zur oberrheinischen Buchmalerei und Graphik im Spätmittelalter behandeln leider nur die zweite Hälfte des 14. und die erste Hälfte des 15. Jahrhunderts.
15 Vgl. beispielsweise Probst, 1891, S.117.- Haid, 1934, S.208-213.- Ginter, 1934 (CC), S.335-340.- Koepf, 1961-1963.
16 Vgl. Waagen, 1845, S.386f.
17 Vgl. Curmer, 1956, S.308-309. Curmer bildet sehr frei die Ranken von Cod.Sal.XI,c, fol.77r ab.

1867[18], über Rott 1933[19], Ginter 1934[20], Schmid 1952[21], Stange 1955[22], Kalnein 1956[23] und Jammers 1963[24] bis hin zu der Veröffentlichung "Cimelia Heidelbergensia" des Direktors der Heidelberger Handschriftenabteilung Wilfried Werner 1975, in der auch erstmalig zwei Seiten der Handschrift abgebildet wurden[25]. Nach vier Ausstellungen in Heidelberg (1895, 1912, 1970)[26] und in Salem (1956)[27] wurde das Abtsbrevier 1980 auf der Ausstellung "Die Zisterzienser, Ordensleben zwischen Ideal und Wirklichkeit" in Aachen gezeigt[28]. Trotzdem wurde dieser Codex nie Gegenstand wissenschaftlicher Betrachtung. Lediglich die Miniatur mit der "Bootsfahrt des Abtes" (Abb.21) erlangte seither eine gewisse Bekanntheit. Roth/Schulz belegten 1983 in ihrem Begleitheft zur Ausstellung mit dieser Darstellung den Verfall der Ordensdisziplin[29]. Auf dem Einband und dem Frontispiz der 1984 von Reinhard Schneider herausgegebenen offiziellen Salem-Festschrift[30] wirbt Abt Stanttenat für "850 Jahre Reichsabtei und Schloß"[31]. 1987 wurde die Miniatur in "Bilder vom Bodensee. Die Darstellung einer Landschaft von der Buchmalerei bis zur Postkarte" abgebildet[32].

Joseph Theo Krug führte 1937 die Gradualien Cod.Sal.XI,3, 4, 5 und 16, die Antiphonarien Cod.Sal.IX,48, X,6a, XI,1, 6 und 9 sowie das Prozessionale VIII,16 als Quellen für seine Dissertation "Quellen und Studien zur oberrheinischen Choralgeschichte" an[33]. Er ging aber weder im publizierten ersten

18 Vgl. Wattenbach, 1867, S.161-165.

19 Vgl. Rott I, Text, 1933, S.136f. und ders., Quellen, 1933, S.149f.

20 Vgl. Ginter, 1934, S.20.

21 Vgl. Schmid, 1952, S.145, Anm.18.

22 Vgl. Stange, 1955, S.54.

23 Vgl. Kalnein, 1956 (Baden 8), S.32.

24 Vgl. Jammers, 1963, S.58.

25 Vgl. Werner, 1975, S.26-31, Nr.5; Rezension bei Mazal, 1976, S.61-63.

26 Vgl. Führer durch die Handschriften-Zimmer, 1895, S.11.- Sillib, 1912, S.8, Nr.24/25.- Alte und moderne Buchkunst, 1970, S.8.

27 Vgl. Kalnein, 1956 (Baden 8), S.32.

28 Vgl. Die Zisterzienser, 1980, S.590-592; Nr.G 17.

29 Roth/Schulz, 1983, S.37; s. dagegen S.119.

30 Gleichzeitig zu dieser Festschrift erschien von Alberich Siwek, OCist, Salem, "Die Zisterzienserabtei Salem. Der Orden, Das Kloster, Seine Äbte", und von den Markgräflich Badischen Museen "Kloster und Staat. Besitz und Einfluß der Reichsabtei Salem".

31 Vgl. Salem I, 1984.

32 Vgl. Hofmann, 1987, S.27.

33 Vgl. Krug, 1937, S.9f.

Kapitel seiner Arbeit auf die Salemer Handschriften ein noch in dem als Habilitationschrift eingereichten zweiten Kapitel[34]. So dauerte es noch 36 Jahre, bis der ehemalige Direktor der Heidelberger Handschriftenabteilung Ewald Jammers 1963 eine Auswahl der Chorbücher (Cod.Sal. XI,1, 4, 5, 6, 9 und 16) in seinem summarischen Überblick über "Die Salemer Handschriftensammlung" erwähnte[35]. In der offiziellen Salem-Festschrift von 1984 widmete Ludwig Schuba den liturgischen Handschriften zum ersten Mal eine eigene Betrachtung[36]. Davor waren lediglich die Signaturen der frühen und der spätmittelalterlichen Chorbücher von Leclerq 1951 und von Rochais/Manning 1982 aufgelistet worden[37].

Bis zum gegenwärtigen Zeitpunkt stießen von den Chorbüchern aber nur die beiden Gradualien Cod.Sal.XI,4 und 16 auf größere Beachtung[38]. Letzteres schon kurz von Waagen 1845[39], Nagler 1881[40], Bradley 1887[41] und Thieme-Becker 1913[42] erwähnt, wurde letztmals 1986 auf der Ausstellung "Die Renaissance im deutschen Südwesten zwischen Reformation und Dreissigjährigem Krieg" gezeigt[43]. Alfred Walz konnte vor kurzem nachweisen, daß Cod.Sal.XI,4 ein Werk des sogenannten Waldburg-Gebetbuch-Meisters ist[44]. Im Zuge der jüngsten Aktivitäten und Veröffentlichungen von Mitarbeitern der Handschriftenabteilung Heidelberg wurden auch das Prozessionale Cod.Sal.VIII,16 und das Ordinarium Cod.Sal.VIII,40 aus der Versenkung geholt[45]. Hier werden nun erstmalig auch das Prozessionale Cod.Sal.VII,106a und der Psalter Cod.Sal.IX,50 vorgestellt.

34 Vgl. Krug, 1938 (masch.).- In diesem Zusammenhang danke ich Elisabeth Hunerlach, Universitätsarchiv Heidelberg, für ihre Recherchen.
35 Vgl. Jammers, 1963, S.45-65.
36 Vgl. Schuba, in: Salem I, 1984, S.343-366.
37 Vgl. Leclerq, 1951, S.51f.- Rochais/Manning, 1982, S.21-23.
38 Vgl. Werner, 1975, S.41-45.
39 Vgl. Waagen, 1845, S.387.
40 Vgl. Nagler III, 1881, S.876, Nr.2181.
41 Vgl. Bradley, 1887, S.81.
42 Vgl. Thieme-Becker IX, S.86.
43 Vgl. Die Renaissance im deutschen Südwesten I, 1986, S.432, G 3.- Das Graduale ist davor schon 1912 einmal in Heidelberg ausgestellt worden; Vgl. Sillib, 1912, S.8, Nr.26.
44 Vgl. Walz, 1987, S.61.
45 Cod.Sal.VIII,16 wurde nach der Auflistung bei Krug, 1937 und Leclerq, 1951 erstmals von Jammers, erwähnt. 1970 war es auf der Ausstellung "Alte und moderne Buchkunst" zu sehen, 1975 hat es Werner in "Cimelia Heidelbergensia" besprochen.- Cod.Sal.VIII,40 ist erstmals bei Werner, 1975 beschrieben worden. 1980 wurde es in Aachen auf der Ausstellung "Die Zisterzienser" gezeigt.

6

Mone hat schon 1854 auf die Salemer Provenienz des Gebetbuches Rh.122 aufmerksam gemacht, als es noch in der Rheinauer Klosterbibliothek stand[46]. Mittlerweile ist es katalogisiert, die Ausstattung beschrieben[47]. Hier wird es aber erstmals im Zusammenhang mit den anderen Salemer Handschriften betrachtet.

Mit den vorliegenden liturgischen Handschriften haben am Rande auch die aktuellen Veröffentlichungen "Der Bestand "Historica" der ehemaligen Bibliothek des Klosters Salem" von Dagmar Jank (1985) und "Fragmenta Salemitana" (1986) von Walter Berschin zu tun. Ulrich Knapp, Tübingen, hat den Einzeluntersuchungen der letzten Jahre 1991 seine Dissertation über "Salem - Die Gebäude der ehemaligen Zisterzienserabtei und ihre Ausstattung" hinzugefügt.

46 Vgl. Mone, 1854, S.119, Anm.c.
47 Vgl. Mohlberg, 1952, S.219f.- Schmid, 1952, S.138-146.

II. DAS ZISTERZIENSERKLOSTER SALEM VON DER GRÜNDUNG BIS ZUR SÄKULARISATION

1. Die Gründung durch Guntram von Adelsreute

Es soll im Jahr 1134 gewesen sein, als der "nobilis vir" Guntram von Adelsreute einen Teil seines Besitzes dem Zisterzienserorden angeboten hat; so überliefert es jedenfalls die erste Abschrift der verlorengegangenen Gründungsurkunde des Klosters Salem aus dem frühen 13. Jahrhundert[48]. 1137 kamen zwölf Mönche unter der Leitung von Frowin aus dem Mutterkloster

48 Vgl. Baumann, 1879, S.31.- Von Weech I, 1883, S.1f. Nr.1.- Zinsmeier, 1934, S.25.- R. Schneider, in: Salem I, 1984, S.15f.- Von dem umfangreichen Archiv des ehemaligen Zisterzienserklosters sind erst folgende Quellen publiziert: 1. Urkunden: "Acta Salemitana", Baumann, 1879; sie enthalten die Abschriften der Gründungsurkunden aus dem 13. Jahrhundert. "Codex Diplomaticus Salemitanus", von Weech I-III, 1883-1895. Diese Quellensammlung enthält u.a. das vierbändige Chartular (= Codex Salemitanus), das Eberhard von Rohrdorf (1191-1241) anlegen ließ und das bis ins frühe 14. Jahrhundert fortgesetzt wurde. 2. Chroniken: "Tractatus super statu monasterii Salem", Mone, 1863; enthält die 1338-1342 geschriebene Chronik von Salmannsweiler, die schwerpunktmäßig die Regierungszeit von Abt Ulrich von Seelfingen (1282-1311) behandelt, sowie eine Abtsliste. Die Abtsliste des Tractatus wurde bis 1529 fortgesetzt und unter dem Titel "Hausannalen" von Bader, 1871 veröffentlicht. Die Konventualen Jodokus Ower (1476-1510) und Jacob Roiber (1489-1516) betätigten sich Anfang des 16. Jahrhunderts als Klosterchronisten. Ihre Aufzeichnungen sind bei Sillib, 1918 und Baier,1913 veröffentlicht. Aus Roibers Aufzeichnungen faßt Lehmann, 1918 die Angaben über Handschriften zusammen. Die nächste Chronik stammt von dem Zisterzienser Augustin Sartorius. Er veröffentlichte 1708 in Prag das "Apiarium Salemitanum". Ihm folgte 1761-1778 die dreibändige "Summa Salemitana" der Salemer Konventualen Matthias Biesenberger und Eugen Schneider und schließlich die "Chronik des ehemaligen Reichsstiftes und Münster Salmannsweiler", die von 1827 bis 1833 der letzte Klosterarchivar Gabriel Feyerabend verfaßte. Feyerabend griff auf Quellen zurück, die er nicht benannte. 3. Sonstiges: Sowohl in Bruschius' "Chronologia Monasteriorum Germaniae illustrium" von 1682 als auch in "Gallia Christiana in provincias Ecclesiasticas distributa" von 1731 ist Salem angeführt. Von 1863 ist die Veröffentlichung "Salem oder Salmansweiler" von Staiger, die sich teilweise auf unpublizierte, leider nicht belegte Quellen stützt. Von den Publikationen der letzten 50 Jahre sind die Festschrift von 1934 mit den Aufsätzen Zinsmaiers und Sieberts erwähnenswert und vor allem Werner Röseners Veröffentlichung von 1974 über die "Reichsabtei Salem - Verfassung und Wirtschaftsgeschichte des Zisterzienserklosters von der Gründung bis zur Mitte des 14. Jahrhunderts". Die historischen Beiträge in den beiden Festschriften von 1984, "Salem, 850 Jahre Reichsabtei und Schloß" und "Die Zisterzienserabtei Salem. Der Orden, Das Kloster, Seine Äbte", fassen die bisherigen Ergebnisse zusammen, ohne im einzelnen auf die Quellen zu verweisen.

Lützel bei Basel[49]. Sie ließen sich an der Verena/Cyriakuskapelle in dem Dorf Salmannsweiler nieder. Aus Freude über die geglückte Besiedlung erweiterte Guntram bereits im folgenden Jahr die Stiftung um seinen restlichen Besitz[50]. Er ließ die Gründung 1140 vor namhaften Zeugen auf dem Königsstuhler Herzogslandtag bestätigen und trat auf dem Konstanzer Hoftag 1142 alle ihm zustehenden Vogteirechte an Abt Frowin ab. Dieser trat an Konrad III. mit dem Wunsch heran, daß er das Kloster unter seinen Schutz nehme[51]. Im Ordinarium Cod.Sal.VIII,40 ist der Klosterstifter abgebildet[52] (Abb.8).

2. Der Name

An der Stelle des heutigen Klosters standen vor der Gründung einige Häuser um die Verena-Cyriakuskapelle[53]. Die Siedlung hieß "Salmannsweiler", weil hier angeblich einmal ein frommer Mann namens Salman oder Salomon mit seinen Gefährten gelebt hat[54]. Dieser frommen Überlieferung hielt Sebastian Münster 1550 entgegen, "Salmansswyler" ginge auf einen schwäbischen Herzog Almus oder Allman zurück[55]. Nach der etymologischen Erklärung von "salman" aus "sal" gleich Gut, Vermächtnis und "sala" gleich rechtliche Übergabe war der Ort die Niederlassung eines Schutzvogtes oder Vormundes[56]. Der neugegründete Konvent gab sich ohne Begründung den Namen "Salem"[57], der sich allerdings erst nach der Säkularisation verbindlich durchsetzte. Bis dahin war nur in Ordensangelegenheiten von "Salem" die Rede, in

49 Vgl. Siebert,1934, S.25.- Rösener, 1974, S.22-23.- Zur Biographie von Abt Frowin vgl. Siwek, in: Salem II,1984, S.132f.

50 Siebert, 1934, S.24.- Rösener,1974, S.23f. und Anm.20.- R. Schneider, in: Salem I, 1984, S.17.- Die Stiftung Guntrams war nicht ganz unproblematisch, weil die ersten zwölf aratra Land, die Guntram dem Orden angeboten hatte, nicht beieinanderlagen und das Generalkapitel sich 1134 gegen die Übernahme von Streubesitz ausgesprochen hatte. Nach Siebert,1934, S.25, Anm.8 wurden die Salemer Verhältnisse getarnt; s. a. S. 125.

51 Vgl. Rösener,1974, S.25 und vor allem S.31f.

52 Zu seiner Person s. S.123-125.

53 In Erinnerung an diesen Vorgängerbau wurde der hl. Verena ein Altar im Salemer Münster geweiht. Der hl. Cyriakus ist im Graduale Cod.Sal.XI,16, fol.302r dargestellt; s. a. S. 304.

54 Vgl. Jongelinus, 1640, S.92.- Bruschius, 1682, S.382.- Staiger, 1863, S.59.- Ginter, 1934, S.3.

55 Vgl. Münster, Sebastian: Cosmographia, Basel, 1550, S.652.

56 Vgl. Feyerabend,1827, S.2.- Staiger,1863, S.62.- Boesch, 1982, S.266.

57 "[...]quae antiquitus Salemanneswilare nuncupabatur, nunc autem mutato nomine Salem dicitur[...]"; päpstliche Bestätigungsbulle, zit. nach Staiger, 1863, S.67.

weltlichen Belangen blieb es bei der Bezeichnung Salmannsweiler[58]. Da fast alle Zisterzienserklöster Namen mit religiöser Bedeutung haben, wie Clara Vallis (Clairvaux), Porta Coeli (Tennenbach), Fons Salutis (Heilsbronn), haben vermutlich auch bei der Namensgebung für Salem theologische Bezüge mitgespielt; aber es ist ungewiß, welche Überlegungen damals ausschlaggebend waren und welche Interpretationen erst nachträglich hinzukamen[59]. Der Bezug zu Jeru-Salem ist nicht nur eine Wortassoziation, sondern wird auch durch die Bezeichnung "salomonis villa" für Salem[60] sowie die Überlieferung hergestellt, Guntram von Adelsreute sei durch die Kreuzzugspredigt Bernhards von Clairvaux dazu inspiriert worden, seinen Besitz dem Zisterzienserorden zu vermachen[61]. Diese Überlieferung geht möglicherweise auch von der Darstellung Guntrams in Cod.Sal.VIII,40, fol.10r (Abb.8) aus. Spätestens seit dem 17. Jahrhundert wird der Name mit Hbr 7,2 in Verbindung gebracht, wo Salem als "Ort des Friedens" das Reich Melchisedeks ist[62]. Die Ableitung von "Salim" (Joh 3,23), dem Ort, an dem Johannes der Täufer wirkte, ist historisch nicht belegt[63], sein Offizium ist aber als einziges Heiligenfest in allen vier Gradualien (Cod.Sal.XI,3, 4, 5, 16) mindestens mit einer figürlichen Darstellung hervorgehoben. Für die etymologische Ableitung von "shalom" und "salam" gibt es keine Quellen[64].

3. Sie sog. zweite Gründung durch Erzbischof Eberhard von Salzburg

Guntram von Adelsreute wird in den Klosterchroniken nicht als alleiniger, sondern "nur" als erster Gründer genannt[65]. Der zweite Gründer war Erzbischof Eberhard II. von Salzburg (1200-1240). Zwischen ihm und dem Salemer Abt Eberhard von Rohrdorf (1191-1241) wurde 1201 ein Bündnis

58 Vgl. Canivez, I-VI, 1933-1936, wo allgemein von "Salem" gesprochen wird.- Vgl. dagegen: Kupferstich des Meisters PPW, Darstellung des Schweizer Krieges, ca.1505: "Salmuchswiler, ein Cloist.".- Münster, Sebastian, Cosmographia, Bodenseekarte, 1550: "Salmswyl".- Holzschnitt von Georg Schinbain gen. Tibianus, 1578: "Salomonsweiler".- Matthäus Se[...]ter, Bodenseekarte, 1740: "Salmannswaler". Vgl. auch Krieger II, 1904, S.723 mit allen Schreibweisen.

59 Die Ableitung "Lucis stella" für Lützel z.B. ist erst seit dem 17. Jahrhundert bekannt; Vgl. Chèvre, 1982, S.290.

60 Vgl. Bruschius, 1682, S.382.

61 Vgl. Staiger, 1863, S.61; s.a. S.123-124.

62 Vgl. Sartorius, 1708, S.XV.- Rösener, 1974, S.24.

63 Vgl. Jammers, 1963, S.48.

64 Vgl. Salem III, 1984, S.62, Nr.5.04.

65 Nach Rösener, 1974, S.20 und Anm.5 wird ein Zisterzienserkloster selten von einem Stifter gegründet.

geschlossen, worin sich Abt und Konvent von Salem mitsamt Besitz der Kirche von Salzburg unterstellten. Diese wurde dadurch "Mutter und Herrin" von Salem[66]. Daraufhin überließ der Erzbischof dem Zisterzienserkloster eine Salzgrube bei Hallein zur dauernden Salzproduktion. Diese beiden Vorgänge sind in der Schenkungsurkunde des Erzbischofs in direkte Beziehung gesetzt[67]. Obwohl Salzburg im 15. Jahrhundert die Beteiligung Salems an der Salzproduktion immer weiter einschränkte, bis der Konvent 1530 sogar seine verbliebenen Anlagen verkaufte, blieben die "brüderlichen" Beziehungen zwischen Salem und Salzburg ungetrübt: 1512 bezeichnete sich z.b. der Erzbischof Leonhard von Keutschach als Stifter des Klosters[68], und im Ordinarium Cod.Sal.VIII,40, fol.17v von 1516 ist der Salzburger Erzbischof als letzter in der Reihe nach Abt Necker und Guntram von Adelsreute dargestellt[69] (Abb.9).

4. Salem und die Kirche

4.1. Salem und der Orden

Salem stand in der Filiationskette Lützel (1123), Bellevaux (1119), Morimond (1115) und Cîteaux (1098). Im Laufe der Jahre erwarb sich Salem durch seine Loyalität Cîteaux gegenüber großes Vertrauen, was seinen vorläufigen Höhepunkt darin fand, daß der Salemer Abt 1624 Generalvikar der Oberdeutschen Kongregation wurde[70]. Es ist nicht auszuschließen, daß die Forderung des Generalkapitels von 1461, das Chorgebet sorgsam zu pflegen und die nächtlichen Vigilien einzuhalten, ein Impuls für Salem war, die eigene Buchproduktion in Angriff zu nehmen[71].

Mit Lützel hatte der Salemer Konvent eine Mutterabtei, die im 15. Jahrhundert nicht nur reich, sondern auch ordens- und kirchenpolitisch sehr engagiert war. Abt Konrad Holzacker (1409-1443) beispielsweise hatte als Abgeordneter des Ordens aktiv am Konstanzer Konzil teilgenommen[72]. Er begann sein eigenes Kloster zu reformieren, indem er u.a. neue liturgische Bücher

66 Bader, 1851, S.481ff.- Rösener, 1974, S.53.

67 Vgl. von Weech I, 1883, S.91-93,Nr.61.- R. Schneider, in: Salem I, 1984, S.95.

68 Vgl. Koller, in: Salem III, 1984, S.19.- Nach Volk, 1984, S.50 wurde die Salzproduktion erstmals 1220 eingeschränkt.

69 Zur Person des Erzbischofs s. S.125-126.

70 Vgl. Walter, 1960, S.69f. und Becker, 1936, S.175f.

71 Canivez V, 1937, S.76, Nr.24f. Das Generalkapitel hatte schon 1422 den Beschluß gefaßt, sämtliche Zisterzen der Kirchenprovinzen Mainz, Trier, Köln, Magdeburg, Salzburg und Gnesen zu reformieren, hatte diesen Entschluß im folgenden Jahr aber wieder rückgängig gemacht; vgl. Gohl, 1980, S.100.

72 Vgl. Chèvre, 1982, S.301.

schreiben ließ[73]. Von Papst Martin V. (1417-1431) wurde er zum Generalvikar des Ordens in Schwaben, Bayern, Franken und der Schweiz ernannt[74]. Aus seiner Amtszeit wurde in Salem ein Ordinarium aufbewahrt[75]. Visitationsurkunden bestätigen, daß seine Nachfolger 1444, 1484 und 1508 ihren diesbezüglichen Verpflichtungen nachgekommen waren[76]. Abt Stanttenat schließlich, der von 1471 bis 1494 dem Salemer Konvent vorstand, war vor seinem Amtsantritt in Salem Abt von Lützel gewesen[77].

4.2. Das Verhältnis zum Papst

Am 17. Januar 1140 bestätigte Papst Innozenz II. die Schenkung Guntrams von Adelsreute mit einer Urkunde, die für den ganzen Orden von Bedeutung wurde, weil er darin die Vogteilosigkeit aller Zisterzienserklöster forderte[78]. Coelestin III. verlieh dem Konvent 1194 die Exemtion von der Gewalt des Diözesanbischofs[79]. Der kirchenrechtliche Rang Salems änderte sich 1384, als Abt Wilhelm Schrailk und seine Nachfolger die Pontifikalinsignien verliehen bekamen[80]. Seither durfte der Salemer Abt das Pontifikalamt halten, Altäre weihen, Gelübde entgegennehmen und die vier niederen Weihen erteilen. Mehr kirchenpolitische Rechte oder Privilegien erreichte kaum ein Abt im Mittelalter. Es war deshalb sehr bedeutsam, daß Papst Nikolaus V. 1454 Abt Georg Münch die Befugnis erteilte, den Professen die Subdiakonswürde zu erteilen[81]. Möglicherweise stellte die Autorität des Klosters Salem die Ursache dar für eine entsprechend repräsentative Ausstattung auch in der Herstellung von liturgischen Handschriften.

4.3. Salem und die Diözese

Salem liegt in der Diözese Konstanz. Das Verhältnis zwischen Kloster und Bischof war fortwährenden Schwankungen unterworfen, die in reichs- und kirchenpolitischen Strömungen wie auch in persönlichen Neigungen ihre

73 Vgl. Schindele, 1984, S.125.
74 Ebd.
75 Cod.Sal.VII,85 aus dem Jahr 1437.
76 GLA 98/611 und 98/2299.
77 Zu seiner Person und seinem Wirken in Salem s. S.30-31.
78 Vgl. von Weech I, 1883, S.2-4, Nr.2.- Nach Rösener, 1974, S.34 gibt es nur wenige Urkunden, in denen von Forderung die Rede ist.
79 Vgl. Rösener, 1974, S.165.
80 Vgl. von Weech III, 1895, S.393, Nr.1352.
81 Vgl. Hofmeister, 1928, S.76.

Ursache hatten. Nach anfänglichen Differenzen[82] entwickelte sich Ende des 12. Jahrhunderts eine freundschaftliche Beziehung zwischen Konstanz und Salem, von der das Kloster vor allem während des Interregnums, profitierte[83]. Im 15. Jahrhundert müssen die Verhältnisse, indirekten Hinweisen zufolge, wieder unerfreulich gewesen sein. Eine Ursache dafür dürfte in der Finanzkrise des Bistums gelegen haben[84]: Es gab wiederholt Auseinandersetzungen um Steuerabgaben, u.a. den langwierigen Prozeß um die Annaten der Kirche von Pfullingen, die zu Ungunsten des Bistums ausgingen[85]. Im Gegenzug dazu wurde dem Kloster 1436 der gesamte Salzhandel im Konstanzer Stadthof verboten[86]. Um ihre Ordensprivilegien notfalls gemeinsam gegen Bischof Otto von Hachberg (1410-1434) behaupten zu können, schlossen sich 1425 fast alle Klöster der Diözese Konstanz zum "Prälatenbund" zusammen[87]. Angeführt wurde er von den Äbten aus Salem, Kreuzlingen, Stein und Marchtal[88]. Gegen die Vollmacht von Papst Nikolaus V. für Bischof Heinrich von Hessen (1436-1462), die nichtexemten Klöster des Bistums visitieren zu dürfen, gingen zahlreiche Klöster vor, hinter die sich die Äbte von Reichenau, Salem und Schussenried stellten[89]. Der Bischof reagierte auf diese Vorgänge, indem er sich weigerte, den Salemer "Subdiakonen" die nachfolgenden Weihen zu erteilen[90]. Die Querelen zwischen Bistum und Kloster scheinen sich auch auf die Bevölkerung ausgewirkt zu haben. Aus Konstanz stammten im 15. und 16. Jahrhundert nur ganz wenig Konventualen[91].

82 Vgl. Staiger, 1863, S.75 und 81; ferner die Zurechtweisungen des Konstanzer Bischofs durch den Papst bei von Weech I, 1883, S.7-53, vor allem S.45-50, Nr.27 und 31.

83 Die Annäherung zwischen Bistum und Kloster beruhte auf der persönlichen Verbundenheit zwischen Bischof Diethelm von Krenkingen (1189-1206) und Abt Eberhard von Rohrdorf (1191-1240). Diethelm, ein Verwandter des Abtes, hat nach seiner Resignation seinen Lebensabend in Salem verbracht; vgl. von Schreckenstein, 1876, S.286-371. Über ihn hat sich in Cod.Sal.IX,14, fol.124v ein Gedicht erhalten.

84 Vgl. Keller, 1902, S.1-104.

85 Vgl. Staiger, 1863, S.123.- von Weech III, 1895, S.441-444, Nr.1402a-i.- Krebs, 1956/57, S.5-7.

86 Vgl. Volk, 1984, S.66; zwischen Salem und Salzburg setzte die Konkurrenz bereits nach der Errichtung des städtischen Kaufhauses im Jahr 1387 ein.- Nach Sabrow, 1976, S.118 könnte der Salmannsweiler Hof die Funktion eines städtischen Kaufhauses gehabt haben.

87 Vgl. Kaufmann, 1956, S.16.

88 Vgl. Ringholz, 1904, S.345-347 und 690-692.

89 Vgl. Kaufmann, 1956, S.161.

90 Vgl. Feyerabend, 1827, S.171.

91 S. S.24-25.

5. Salem und das Reich

Rund die ersten hundert Jahre seines Bestehens stand Salem unter dem Schutz der Staufer und erwies sich als äußerst loyaler Partner[92]. Keine andere Zisterzienserabtei hat umgekehrt so viele Kaiserdiplome verliehen bekommen wie der Konvent am Bodensee[93]. Aus diesem Dauerpakt resultierten aber auch Schwierigkeiten während des Interregnums und danach, indem Salem von Gunst und Wohlwollen seiner Landvögte abhängig wurde. Seine eigene Gerichtsbarkeit erlangte der Konvent erst 1354, als Kaiser Karl IV. das Kloster für reichsunmittelbar erklärte. 1485/87 fügte Kaiser Friedrich III. die Ermächtigung hinzu, die den Landvögten verbliebene Schutzvogtei jederzeit zu kündigen und sich einen Schutzvogt nach eigener Wahl zu suchen. Zu allen übrigen Privilegien hatte Salem seitdem noch den Rang der Reichsstandschaft inne[94]. Von dieser "Beförderung" Salems profitierten Kloster und Kaiser gleichermaßen. Das Kloster erwirtschaftete durch die Möglichkeit, Steuern zu erheben, höhere Gewinne und konnte durch die Teilnahme an Reichstagen (1471 in Regensburg, 1497 in Lindau und Worms, 1498 in Freiburg) politischen Einfluß geltend machen[95]. Der Kaiser, als unangefochtener, oberster Vogt, hatte seinerseits das Recht auf finanzielle Unterstützung seiner Kriegszüge durch die Reichsstände. Während des Konstanzer Konzils wohnte der Kaiser im Salemer Stadthof[96]. Er kassierte vom Kloster 1422, 1431 und 1521 Beträge, die jeweils zu den zweit- und dritthöchsten im gesamten Reich zählten[97]. Vergleichbar zahlungskräftig waren nur noch die Zisterzienserklöster Kaisheim und Maulbronn.

92 Diese Haltung zeichnete sich schon in der Gründungsgeschichte ab. Cîteaux, im Südwesten des Reiches pro-staufisch eingestellt, sah in dem Angebot Guntrams von Adelsreute sicherlich auch die willkommene Gelegenheit, sich im welfischen Kernland zu etablieren; s. a. S.125.

93 Vgl. K. Schulz, 1982, S.166 und 176.

94 Vgl. Rösener,1974, S.57-77, 81 und 161.

95 Allzu groß kann der Einfluß allerdings nicht gewesen sein, weil sich Salem die Stimme mit noch 21 anderen Vertretern der schwäbischen Prälatenbank teilen mußte; vgl. dazu Baier, 1934, S.140.

96 Vgl. Feyerabend, 1827, S.156f.

97 Vgl. Zeumer, 1913, S.198 und 257.- Rösener, 1974, S.81f.- Über die o.g. Beträge hinaus brachte Salem folgende Leistungen auf: 1466: 4 Mann zu Roß, 8 Mann zu Fuß oder 80 fl; 1471: 2 R., 2 F., 40 fl; 1480: 3 R., 6 F., 60 fl; 1481: 7 R., 6 F., 108 fl und zusätzlich 1000 Gulden Reichshilfe in diesem Jahr; 1489: 4 R., 12 F., 96 fl; vgl. Baier, 1934, S.142.- Nach von Weech III, 1895, S.450f, Nr.1419 forderte König Maximilian auch 1491 wieder 2 Mann zu Roß und zu Fuß nebst 312 fl. zum Krieg gegen Frankreich.

6. Kleine Klosterchronik

6.1. Bis zu der Entstehung der untersuchten Handschriften

Die erste Aktion, mit der Salem über die eigenen Klostermauern hinaus wirkte, war - vermutlich 1146 - die Besiedlung des Tochterklosters Raitenhaslach, das drei Jahre vorher vom Grafenpaar Wolfer und Hemma von (Wasen-) Tegernbach gegründet worden war. Der Erzbischof von Salzburg veranlaßte nach der Verlegung des Klosters an das Hochufer der Salzach Abt Frowin von Salem, Mönche in sein Eigenkloster zu entsenden[98]. 1190 übernahm Salem auch die Paternität über das 1158 gegründete und von Frienisberg beschickte Kloster Tennenbach. "Echte" Gründungen von Salem sind nur Wettingen (1227) und Königsbronn (1303)[99]. Anders sieht die Bilanz bei den Frauenzisterzen aus. Als die Ordensleitung Anfang des 13. Jahrhunderts ihre ablehnende Haltung gegen Frauenkonvente aufgab, nahm Abt Eberhard von Rohrdorf (1191-1240) sechs Frauenkonvente unter seine Verwaltung: Wald (1212), Rottenmünster (1221), Heiligkreuztal (1227), Heggbach (1231), Gutenzell (1237) und Baindt (1240). Er konnte mit Hilfe dieser Klöster seinen Einfluß über Teile von Schwaben geltend machen[100]. Später kamen noch die Thurgauer Zisterzen Feldbach (1252/1260) sowie Kalchrain (ca. 1300) hinzu[101].

Von Anfang des 13. bis zur Mitte des 14. Jahrhunderts erwarb Salem in 31 Städten Haus- und Bodenbesitz[102]. Die ältesten Stadthöfe wurden in Villingen (1208), Konstanz (vor 1210)[103], Überlingen (1211), Ulm (1222), Eßlingen (vor 1227)[104], Pfullendorf (1239), Mühlheim (vor 1241) und Salzburg (1242) errichtet. Über diese Stadthöfe war Salem mit allen Fernhandelswegen und Handelsplätzen verbunden[105].

98 Vgl. R. Schneider, in: Salem I, 1984, S.126.- Krausen, 1953, S.108.

99 Im Fall von Königsbronn ist der Name wörtlich zu nehmen, denn dieses Kloster war die Gründung von König Albrecht; vgl. Rösener, 1974, S.69.

100 Vgl. Kuhn-Rehfuss, 1980, S.127f.

101 Vgl. Beck, 1984, S.32.

102 Vgl. dazu die Thesen zur staufischen Reichsstädtepolitik bei K. Schulz, 1982, S.177ff.

103 Vgl. Sabrow, 1976, S.110f.

104 Vgl. Bernhardt, 1982, S.12-14.

105 Vgl. Rösener, 1974, S.130-146.

15

In Salem selbst wurde ab 1285 mit dem Neubau des Münsters begonnen[106]. Nur wenige Jahre später kam es zu einer Planänderung; 1311 wurden die Arbeiten nach dem Tod von Abt Ulrich von Seelfingen eingestellt. Zu diesem Zeitpunkt war die Kirche noch nicht vollendet[107]. Aber bereits 1307 werden sieben, 1319 weitere zwölf Altäre geweiht. 1414 kam Erzbischof Eberhard III. von Salzburg zum Konzil an den Bodensee. Er weihte das Münster in dem unvollendeten Zustand, in dem es sich seit 1311 befand. 1418 wurden die Grabmäler von Guntram von Adelsreute und Erzbischof Eberhard von Salzburg im Boden vor dem Hauptaltar eingelassen; es handelte sich um Messingplatten mit Gravierungen[108]. Im Sommer 1422 wurde das Dach über der Westfassade gedeckt[109], aber erst 1440 konnten die Bauarbeiten am Münster endgültig abgeschlossen werden[110].

Von 1440 bis 1510 wurde das gotische Münster mit Altären und Skulpturen, 1450 mit einer großen Orgel ausgestattet. 1478 wurden die Glasmalereien im Obergaden und im Chor erneuert[111]. Die Entstehung der hier besprochenen Handschriften fiel in diese Periode der Ausstattung von Kirche und Kloster.

Von den umfangreichen Baumaßnahmen an den Klostergebäuden ist in dem hier zu untersuchenden Zusammenhang nur die Bibliothek erwähnenswert, die Abt Jodokus Necker 1514 über der Liebfrauenkapelle errichtete. Es ist nicht mehr möglich, den Standort der früheren Bibliothek ausfindig zu machen.

6.2. Nach der Entstehung der untersuchten Handschriften

Die Reformation scheint ohne Spuren am Konvent vorbeigegangen zu sein: Das Kloster hatte schon lange vor dem Rat des Generalkapitels von 1523, wegen der "lutherischen Ketzerei" keine Mönche mehr zum Studium nach Heidelberg zu schicken, auf die dortigen gelockerten Sitten und das "realistisch-nominalistische Gezänk" aufmerksam gemacht und die Konsequenzen daraus gezogen[112]. Die innere Einigkeit gründete möglicherweise in der Freundschaft des Abtes Amandus Schäffer (1529-1534) mit Johannes Eck. Gegen Übergriffe von außen war der Konvent, anders als die Zisterzen

106 Zum Neubau des Münsters vgl. Knapp, 1991, S.223ff.
107 ebd., S.234ff und S.362ff.
108 Vgl. Mone, 1884, S.342.
109 Vgl. Michler, 1985, S.228.
110 Vgl. Walter, 1956, S.18 (nach Feyerabend,1827).
111 Vgl. Knoepfli, in: Salem I, 1984, S.226f.- Knapp, 1991, S.404f.
112 Vgl. Arnold, 1936, S.118.

Maulbronn, Bebenhausen und Herrenalb, durch seine vom Landesherren unabhängige Stellung geschützt[113].

Der Dreissigjährige Krieg hatte, ganz im Gegensatz zum Bauernkrieg[114] erhebliche Verluste und Einbußen zur Folge. Gebäude des Klosters wurden beschädigt und verwüstet, 1643 ging Alt-Birnau in Flammen auf. Bewegliche Habe, u.a. die Bibliothek, mußte nach Überlingen und Konstanz ausgelagert werden. Die materielle Not muß so groß gewesen sein, daß damals auch in Salem Handschriften als Makulatur verwendet wurden[115]. Zu den bekannten Verlusten aus dieser Zeit zählt das Messinggrabmal Guntrams von Adelsreute, das erst 1418 gegossen und verziert worden war[116].

Die größte Katastophe wurde allerdings nicht durch den Krieg, sondern durch Nachlässigkeit herbeigeführt. In der Nacht des 10. März 1697 brach in der Wärmestube des Gesindes Feuer aus. Bis zum Morgen waren große Teile der Klosteranlage mitsamt ihrer Ausstattung abgebrannt, darunter die Abtswohnung, in der die Abtsbibliothek aufbewahrt worden war. Von dem "nahmhaffte(n) Theil allerhand gueter Buecher", welche "ihm Rauch aufgangen" waren[117], wird nur die illuminierte Handschrift über das Konstanzer Konzil aus dem Jahr 1491/92 eigens erwähnt. Man hat diesen bedeutenden Codex[118] aus der gefährdeten Bibliothek über der Liebfrauenkapelle in ein vermeintlich sicheres Zimmer gebracht, das dann niederbrannte, während die Bibliothek verschont blieb. Nach den neuesten Untersuchungen des Baumaterials war der Schaden am Münster größer als bisher angenommen. Das Feuer hat u.a. die Liebfrauenorgel zerstört und die beiden anderen Instrumente angegriffen. Teile des Chorgestühls wurden beschädigt, als sie vor dem Feuer in Sicherheit gebracht wurden[119]. Über Verluste von liturgischen Handschriften, vor allem

113 Vgl. Rösener,1974 (Südwestdeutsche Zisterzienserklöster), S.24-52, vor allem S.39, 45 und 51.

114 Vgl. Heutger, 1980, S.255.- R. Schneider, in: Salem I, 1984, S.131-133.

115 Vgl. Berschin, 1986, S.10. Unter den in Heidelberg aufbewahrten Fragmenten (Cod.Sal.XII,1-22) gibt es nur zwei, die von Salemer Handschriften stammen können: Cod.Sal.XII,20 (fragm.I-IX), aus dem ersten Band einer fünfbändigen Vulgata sowie das Fragment aus einem Lectionar.

116 Vgl. Mone, 1884, S.342.

117 Ober, 1916, S.81.

118 Vgl. zu seiner Bedeutung Finke, 1917, S.35 ff.

119 Vgl. Knoepfli, in: Salem I, 1984, S.272.- Knapp, 1991, S.509.

von Chorbüchern, die an Betpulte angeschraubt waren[120], fehlen schriftliche Nachrichten[121].

7. Säkularisation

Am 5. April 1795 schloß Preußen einen Separatfrieden mit Frankreich auf der Basis, daß Preußen auf seine linksrheinischen Besitzungen verzichtete, wenn Frankreich half, einen (mindestens) entsprechenden Ausgleich auf der rechten Rheinseite zu schaffen[122]. Das war das Signal für Württemberg, Baden, Pfalz-Bayern und Hessen-Darmstadt, ebenfalls mit dem Kriegsgegner über profitable weltliche und geistliche Objekte zu verhandeln, die ihren Besitz abrunden konnten[123]. Das Zisterzienserkloster Salem stand sowohl auf der Wunschliste von Friedrich Wilhelm von Württemberg (1754-1816) als auch des Markgrafen Karl Friedrich von Baden (1746-1811)[124].

Die Erwartungen, auf diese Weise zu einem respektablen Besitzzuwachs zu kommen, erfüllten sich 1802/03 für alle Beteiligten. Der Markgraf von Baden tauschte z.B. acht Quadratmeilen mit 25 500 Seelen und 240 000 Gulden Jahresumsatz auf der linken Seite des Rheins gegen 60 Quadratmeilen rechtsrheinisches Gebiet mit 237 000 Seelen und einem Jahresertrag von 1 540 000 Gulden[125]. Salem war mit seinem nahezu vollständigen Territorium dabei[126], der zweitreichste geistliche Besitz nach dem Hochstift Konstanz zu werden[127]. Sein besonderer Stellenwert wird an den undurchsichtigen Vorgängen der beiden folgenden Jahre deutlich: Im Herbst 1802 übernahm Karl Friedrich provisorisch die weltlichen Herrschaftsrechte über Salem. Er löste aber den Konvent nicht auf, sondern ließ ihn eingeschränkt unter der Leitung von Abt Kaspar Oechsle weiterbestehen. Über Bibliothek und Armarium verfügte der Markgraf in §17 des Vertrages vom 24. 12. 1802, daß sie "zum öffentlichen

120 S. S.248 und 373 sowie Abb.96.

121 Bei einem kleineren Feuer, das 1510 im Gebäude neben der Pforte ausgebrochen war, ist das alte Totenbuch des Konventes verbrannt; vgl. dazu Baumann, 1899, S.351 und GLA 65/1124, XIV, fol.204v. Verluste von liturgischen Handschriften sind durch diesen Brand aber aufgrund der Lage dieses Gebäudes auszuschließen.

122 Vgl. Schmid, 1987, S.137.

123 Vgl. Schmid, 1978, S.186ff.

124 Vgl. Schmid, 1987, S.138.

125 Es handelte sich u.a. um das Hochstift Konstanz, Reichenau, Überbleibsel des Stiftes Basel, Straßburg und Speyer, Odenheim, die Reichsstifte Petershausen und Gengenbach, Frauenalb, Schwarzach, Allerheiligen, Lichtenthal, Ettenmünster, Öhningen und sieben Reichsstädte.

126 Nur die Oberämter Ostrach und Schemerberg gingen an Thurn und Taxis, das Pflegamt Ehingen an Württemberg; Vgl. dazu Schmid, 1978, S.231 und ders., 1980, S.61f.

127 Vgl. Schmid, 1978, S.196f. und ders., 1987, S.139.

Gebrauch für das Gotteshaus frey" bleiben sollten[128]. Gleichzeitig setzte er 1500 Gulden für die Pflege der Bibliothek und Kabinette aus[129]. Nachdem der Reichsdeputationshauptschluß vom 23. Februar 1803 die vorläufigen Besitzverhältnisse offiziell bestätigt hatte, konnte Karl Friedrich das Kloster Salem seinen nachgeborenen Söhnen aus erster Ehe Friedrich (1756-1817) und Ludwig (Regent von 1818-1830) als Privateigentum überlassen[130]. Die beiden stellten in einem Brief an den Konvent vom 8. August 1803 fest, "daß das ehemalige Kloster Salmansweiler, welches uns von unseren Vaters Gnaden schon im säkularisierten Zustande übergeben worden, aufgehoben sey und nur noch als ein Convikt oder freundschaftliches Zusammenleben bestehe"[131]. Zu diesem Zeitpunkt war bereits absehbar, daß das freundschaftliche Zusammenleben keine Zukunft haben würde: Die 61 Priestermönche und 17 Konversen, die 1802 in Salem inkorporiert waren, konnten sich immer weniger darüber einigen, wie sie auf die Vorgänge der bewegten Monate der Säkularisation reagieren und in welcher Form sie weiter miteinander leben sollten. Der Markgraf vermied es, schlichtend in diese klosterinternen Angelegenheiten einzugreifen, lieferten sie ihm doch einen Grund, am 23. April 1804 Abt Caspar Oechsle die Verwaltung zu entziehen und den Konvent am 8. 10. 1804 aufzulösen[132]. Die Mönche wurden aufgefordert, vor dem Verlassen des Klosters alle Bücher aus ihren Zimmern in die Bibliothek zurückzustellen[133].

8. Das Schicksal der Bücher

* HEIDELBERG:
Die liturgischen Codices Salems sind nur ein Teil jener insgesamt 442 Handschriften, die 1827 in der Heidelberger Universitätsbibliothek ankamen[134]. Sie waren zusammen mit ca. 60 000 Bänden aus den Klosterbibliotheken Salems und Peterhausens von Großherzog Ludwig von Baden für 20 000 Gul-

128 Jank, 1985, S.70.
129 Vgl. Schmid, 1978, S.234.
130 Vgl. Schmid, 1987, S.140.- Aufgrund dieser Regelung war der Republik Baden 1919 der Zugriff auf die Salemer Güter verwehrt.
131 Zit. nach Walter, 1954, S.36.
132 Vgl. Walter, 1954, S.35.- Schmid, 1978, S.235.- Ders., 1980, S.65.
133 Vgl. Jank, 1985, S.71.
134 Vgl. von Oechelhaeuser I, 1887, S.2.

den verkauft worden[135]. Es war aber nicht die vollständige Salemer Kloster-
bibliothek, die Heidelberg erwarb. 1808 hatten die Markgrafen schon Bücher
über Astronomie aussortiert und an die Universtätsbibliothek Freiburg
geschickt[136]. Im Besitz der Markgrafen blieben die landwirtschaftlich und
ökonomisch interessanten Bände. Vereinzelte Handschriften mit Salemer Pro-
venienz konnten auch in anderen Bibliotheken nachgewiesen werden:

* ÜBERLINGEN:
In der Leopold-Sophien-Bibliothek von Überlingen liegen einige Handschrif-
ten aus dem Nachlaß P.Gimmis, des ehemaligen Sekretärs von Abt Caspar
Oechsle. Gimmi vermachte seiner Geburtsstadt historische Handschriften des
17. und 18. Jahrhunderts sowie persönliche Aufzeichnungen des letzten
Abtes. Ein Exemplar der Salemer Klosterchronik Gabriel Feyerabends wurde
der Bibliothek 1869 von Dekan Stöhr geschenkt[137].

* KARLSRUHE:
Die beiden Handschriften der Landesbibliothek, die zuverlässig in Salem ent-
standen sind, kamen auf unterschiedlichem Weg dorthin. Der eine Codex, ein
Liber Usuum aus dem frühen 15. Jahrhundert (K.1063), war nach der Säkula-
risation - zusammen mit den Salemer Archivalien - direkt in das Generallan-
desarchiv gekommen und anschließend für die Bibliothek aussortiert wor-
den[138]; die andere Handschrift befand sich unter den Codices aus dem Klo-
ster St.Peter. Hierbei handelt es sich um ein 1475 datiertes Rituale für Heilig-
kreuztal aus der Feder von Conrad Fladenschröt[139].

135 Vgl. Jank, 1985, S.70-72. Abgesehen von dem, am 27. Dezember 1826 abgeschlos-
 senen Kaufvertrag existieren keine schriftlichen Aufzeichnungen über dieses
 Geschäft. Es ist allerdings bekannt, daß Direktor Schlosser 1824 den Kauf der Sale-
 mer Klosterbibliothek strikt ablehnte (Jank, 1985, S.71, Anm.101). Er trat 1825 von
 seinem Amt als Direktor der U.B. Heidelberg zurück (Drüll, 1986, S.235 und
 Schlechter, 1990, S.15-16, 22-27). Franz Joseph Mone, der für den Erwerb verant-
 wortlich zeichnete, war bis zur Überstellung der Bücherkisten 1827 provisorischer
 Leiter der Heidelberger Universitätsbibliothek (Jank, 1985, S.71, Drüll, 1986,
 S.183f).
136 Vgl. Jank, 1985, S.71.
137 Vgl. Semler, 1928, S.117-131, vor allem S.125f.; ein Teil dieser Handschriften ist an
 das GLA Karlsruhe und den Markgrafen von Baden ausgeliehen, frdl. Hinweis von
 Gerda Koberg, Überlingen.
138 Vgl. Brambach, 1896, S.210.
139 St.Peter perg. 30; vgl. Heinzer/Stamm, 1984, S.74f. S. a. S. 84/85, Anm.449. Auch
 die Karlsruher Codices St.Peter perg. 8a, 22a, 22b, 29a, 35, 51, 52, 53 und 54 werden
 mit Salem in Verbindung gebracht, vgl. Heinzer/Stamm. Den Brevieroffizien
 St.Peter perg 8a kommt dabei eine Sonderstellung zu, da auf einem nachträglich
 zugehefteten Blatt der Besitzeintrag "per fratrem Vitum de Ysni in Sal[em]" steht.

Paul Lehmann hat 1918 drei Handschriften aus Salem aufgezählt, die nach Cambridge und London sowie in die Stiftsbibliothek von Stams in Tirol versprengt worden waren[140]. Von besonderem Interesse ist in unserem Zusammenhang nur das Salemer Totenbuch, das der Konventuale Maternus Guldemann 1451 angelegt hat. Es gibt zwei Möglichkeiten, wie es nach Stams gekommen sein könnte. Entweder es befand sich unter dem Kirchenschatz, den Abt Robert Schlecht anläßlich einer Badereise vor den Franzosen in Sicherheit brachte[141], oder es wurde von P. Gimmi 1805 zusammen mit dem ersten Band der Summa Salemitana nach Stams geschickt[142]. Lehmann's Aufstellung ist um folgende Beispiele zu ergänzen:

*** FRAUENFELD:**
In der thurgauischen Kantonsbibliothek wird unter der Signatur "Y 38a" ein Exordium aus dem Jahr 1258 aufbewahrt[143].

*** FRIBOURG:**
In der Kantons- und Universitätsbibliothek von Fribourg wird ein Ordinarium aufbewahrt, welches der Salemer Cantor Conrad Fladenschröt geschrieben hat[144]. Es war spätestens seit dem 17. Jahrhundert nicht mehr in Salem (Einbandstempel, kein Besitzeintrag, keine Salemer Signatur), sondern in der schweizerischen Zisterzienserabtei Hauterive[145].

*** LONDON:**
In London, British Museum, Addit.38124, befindet sich ein Stundenbuch aus dem späten 15. Jahrhundert. Es ist reich illuminiert, stammt aus Italien (italie-

Der Besitzer dieses Codex ließ sich tatsächlich in den Totenlisten Salems nachweisen; es handelt sich um den 1515 verstorbenen Vitus Müller (GLA 65/1124, XIV, fol.201v). Die Brevieroffizien unterscheiden sich in den graphischen Arbeiten, in Schrift und Ausstattung (Lombarden und Kadellen) aber so beträchtlich von den Arbeiten des Salemer Skriptoriums, daß der Codex m.E. nicht in Salem entstanden sein kann.

140 Vgl. Lehmann, 1918, S.287.
141 Frdl. Hinweis Ulrich Knapp, Tübingen.
142 Vgl. Baumann, 1899, S.352.- Stams ist im übrigen auch im Besitz von Fürstenfelder Codices, die Mönche mitbrachten, welche nach der Säkularisation in Stams um Aufnahme baten; vgl. dazu Mohr, 1988, S.343.
143 Vgl. Griesser, 1952, S.22-26.
144 Vgl. Scarpatetti, 1983, S.128, Nr.354; S.218 und Abb.325. S. a. S.65.
145 Vgl. Leisibach, 1976, S.147-151.

nische Heilige, teilweise italienische Sprache) und enthält einen Besitzeintrag von Abt Robert (Schlecht: 1778-1802) und Prior Andreas Herchlinger von 1801[146].

* ZÜRICH:
In Zürich befindet sich in der Zentralbibliothek jenes Gebetbuch von Jodokus Necker, das in Salem geschrieben und illuminiert wurde und spätestens im 18. Jahrhundert nach Rheinau kam[147].

* LOS ANGELES:
Während der Vorbereitungen zur Drucklegung dieser Arbeit tauchte der Hinweis auf eine Salemer Handschrift in der University of California in Los Angeles auf; sie war 1988 von Bernard Rosenthal, San Francisco, erworben worden. Es handelt sich um eine Sammelhandschrift, die 1476-78 von Johannes von Tübingen geschrieben worden war[148].

146 Vgl. A. Schneider, 1962, S.46; Nr.13.- Catalogue of Additions to the manuscripts in the British Museum, 1925, S.23/24, Nr.38124.
147 S. S.344-368.
148 Vgl. Ferrari, 1991, S.152, Nr.170/642.

III. DER SALEMER KONVENT UND SEINE ÄBTE VON 1462 BIS 1603

1. Allgemeiner Überblick

Als der Generalabt des Zisterzienserordens Nikolaus Boucherat 1573 nach den Beschlüssen des Trienter Konzils das Kloster Salem visitierte, zählte er dort 56 Mönche, 4 Novizen und 12 Konversen[149]. Ein Vierteljahrhundert später wurden in dem Graduale Cod.Sal.XI,16, fol.6r 58 Mönche und 3 Konversen namentlich aufgeführt. Diese Stärke muß der Konvent während des ganzen hier in Betracht gezogenen Zeitraums gehabt haben, auch wenn keine vergleichbar sicheren Zahlen dafür garantieren. Aber immerhin existiert eine Papstbulle von 1467, der zufolge in Salem "meist über 70 Mönche sich auf(ge)halten" haben[150]. Wer sie waren, woher sie kamen, welche Bildung und Ämter sie hatten und wann sie starben, läßt sich für ca. 200 Mönche aus diesem Zeitraum mehr oder weniger genau bestimmen, weil mehrere Totenbücher und Nachrufe erhalten geblieben sind[151]. Daraus seien die Kloster-

149 Vgl. Postina, 1901, S.231.

150 Zit. nach von Weech III, 1895, S.439.- Von den erhaltenen Wahlprotokollen der Jahre 1510, 1529, 1553, 1558, 1575, 1583 kann man nur bedingt auf die Zusammensetzung des Konventes schließen, da nicht alle Konventualen ihre Stimme abgaben; vgl. Walter, 1936, S.98-105.- Zur Wahlordnung allgemein: Willi, 1902, S.7 und Mosler, 1965, S.122f.

151 Publiziert ist jenes offizielle Totenbuch, das Maternus Guldemann 1449, möglicherweise als Fortsetzung des ersten, 1510 verbrannten Totenbuches anlegte. Guldemanns Exemplar wird heute im Kloster Stams aufbewahrt (s. S.21); vgl. Baumann, 1899, S.351f.- Publiziert ist ferner die private, chronologisch angelegte Totenliste von Jodokus Ower (1459-1514) (Cod.Sal.VII,100); vgl. Sillib, 1918, S.17-30. Darin sind auch die Gäste registriert, die in Salem verstorben sind.- Beinahe gleichzeitig mit Ower, nämlich 1481, stellte der Konventuale Caspar Glander einen "Rottulus monachorum Monasterii Salem" zusammen (GLA 65/1120, fol.5r-17r). Kurz vor seinem Tod (1517) vervollständigte Glander die Liste, die insgesamt 150 Namen enthält. Hinter den Namen von 94 Mönchen ist das Zeichen für "verstorben" notiert. Glander zählte insgesamt 17 Konversen auf und nannte zwei Brüder, die noch während des Noviziats starben.- In der gleichen Handschrift 65/1120 sind auch kurze Lebensbeschreibungen von Mönchen enthalten; sie stammen von verschiedenen Schreibern. Die Namen der Konventualen sind zu einem früheren Zeitpunkt als die Charakterisierungen geschrieben. Von fol.36v bis 45r fehlen die biographischen Angaben unter den Namen.- Die Texte der Handschrift 65/1120 stimmen wörtlich überein mit dem "Catalogus Abbatum, Patrum, Fratrum..." (GLA 65/1124, XIV, fol.198-214). Aus verschiedenen Nachrufen läßt sich rekonstruieren, daß der Verfasser dieses Kataloges Zeitgenosse von Caspar Glander (ca. 1481-1517), Johannes Hensel (mind. 1510-1523/25) und Jodokus Ower (1476-1514) war. M.E. kommt

laufbahnen von zwei Mönchen nachgezeichnet, die für diese Untersuchung eine wichtige Rolle spielen:

* Jodokus Ower ist 1459 geboren. Er absolviert 1476 sein Noviziat, legt 1477 die Profeß ab und wird 1485 "servitor domini", was in etwa der persönliche Sekretär des Abtes ist. Danach nimmt er "variis officiis" ein. Als Ower 1514 im Alter von 55 Jahren stirbt, hinterläßt er u.a. eine Totenliste[152].
* Jacob Roibers Autobiographie setzt mit dessen Eintritt ins Kloster ein: 1489 Noviziat und Profeß, 1498 Priesterweihe. Im gleichen Jahr wird Roiber "cappellanus" für Abt und Prior, 1499 "magister servorum" in der Kapelle am oberen Tor. Zusätzlich zu diesem Amt versieht Roiber ab 1501 das Amt des "vinitors". Von 1503 - 1511 ist Roiber "subbursarius", von 1511 - 1513 "bursarius maior". 1513 geht er als "procurator" nach Konstanz. Dort erleidet er einen Schlaganfall, von dem er sich aber, bis auf eine Lähmung des linken Armes, erholt. 1515 übergibt ihm Abt Jodokus Necker den Schlüssel zum Klosterarchiv. Er verfaßt bis zu seinem Tod am 9. August des folgenden Jahres unzusammenhängende chronikalische Aufzeichnungen, u.a. über die Gründung des Klosters und über Büchererwerbungen[153].

1.1. Herkunft der Mönche

Von immerhin 171 Mönchen, die im 15. und 16. Jahrhundert in Salem lebten, weiß man die Geburtsorte[154]. Sie liegen zwischen Zürich im Süden, Straßburg im Westen, Speyer und Frankfurt im Norden sowie Eichstätt und Erding im Osten[155]. Das Einzugsgebiet der Salemer Konventualen deckt sich mit dem Raum, über den das Kloster seine Wirtschaftsbeziehungen gewoben hat[156]. Zwei Drittel jener Mönche, deren Herkunft registriert ist[157], kamen aus Orten in Salemer Besitz oder aus Städten, in denen Salem über Besitz verfügte. Über die Hälfte der Mönche stammte aus Ortschaften der näheren Umgebung, davon 17 allein aus Überlingen, 13 aus Ravensburg, 11 aus Pful-

Jacob Roiber als Verfasser in Frage.

152 GLA 65/1120, fol.9r und 65/1124, XIV, fol.201r. Vgl. Zinsmaier, 1934, S.6.- Walter, 1952, S.20. S. a. S.67.

153 GLA 65/1120, fol.30v und 65/1124, XIV, fol.204r. Vgl. Roibers Aufzeichnungen nach Baier, 1913, S.89/90. Walter, 1952, S.21. S. S.68.

154 Vgl. die in Anm.151 genannten Quellen sowie die Totenlisten (Karlsruhe GLA 65/1120, 65/1123, 65/1124).

155 Falls unter "osterrach" nicht Ostrach bei Pfullendorf gemeint war, sondern Österreich, dann kamen zwei Mönche (Benedikt Rodt, gest. 1519, und Ulrich Weber, gest. 1572) aus noch weiter östlich gelegenen Gebieten.

156 Vgl. Ammann, 1962, S.396.

157 Die Angabe des Heimatortes ist fast die Regel.

lendorf, 9 aus Neufrach, 9 aus Frickingen, Owingen und Mimmenhausen[158].
Während selbst aus den weiter entfernten Städten Rottweil (8), Ulm (4) und
Biberach (7) noch scharenweise Anwärter nach Salem strömten, kamen von
der ganzen Südküste des Bodensees nicht mehr Mönche herüber als jene
sechs aus Konstanz. Das bedeutet, daß der See eine natürliche Grenze dar-
stellte[159]. Ein Drittel der Mönche verteilte sich auf nahe und entfernte Ort-
schaften außerhalb des salemischen Herrschaftsbereichs. Auch bei dieser
Gruppe sind wirtschaftliche Faktoren das verbindende Element: Frankfurt
z.b. war durch seine Messe wichtiger Handelsumschlagplatz für Salem[160], in
Speyer kaufte das Kloster nachweislich Tuch ein[161], und andere Orte lagen
an Fernhandelswegen oder waren, wie z.b. Erding, mit Zollprivilegien für
Salem ausgestattet[162]. Typisch für diese Gruppe ist, daß die meisten Orte nur
gerade einen einzigen Mönch stellen.

Aus den Städten und Dörfern der näheren Umgebung war bereits im 14. Jahr-
hundert der meiste Nachwuchs gekommen[163]. Man kann daraus schließen,
daß sich der Konvent schon früh sowohl aus (leibeigenen) Bauerssöhnen als
auch Söhnen des städtischen Bürgertums zusammengesetzt hat[164].

Erwähnenswert ist, daß 1506 in Salem Bruder "Gundisalvus de Hispania"
starb[165]. Gundisalvus hatte in seiner Heimat Profeß abgelegt und war in sei-
nem Konvent 1498 zum Abt gewählt worden. Sein Rückzug nach Salem
könnte mit den radikalen Reformbestrebungen der spanischen Zisterzen tun
haben[166].

1.2. Studium, Bildung und Aufgaben der Mönche

In den ersten drei Jahrhunderten seit der Gründung Salems wurden die mei-
sten Konventualen lediglich durch ein Hausstudium unterrichtet; nur wenige
privilegierte Brüder durften beispielsweise nach Paris[167]. Allerdings weiß
man für diesen Zeitraum wenig über auswärtige Studien Salemer Mönche[168],

158 Die Wirtschaftsbeziehungen Salems zu diesen Orten bei Ammann, 1962, S.389-394.
159 Vgl. Amman, 1962, S.396 und s. S.13.
160 Vgl. Ebd., S.395.
161 Ebd., S.384.
162 Vgl. Rösener, 1974, S.141-142.- Volk, 1984, S.63, Karte.
163 Vgl. Rösener, 1974, S.149.
164 Vgl. dazu R. Schneider, in: Salem I, 1984, S.55-59.
165 GLA 65/1124, XIV, fol.200r.
166 Vgl. Elm/Feige, 1980, S.243-254.
167 Vgl. Rösener, 1974, S.151.
168 Das liegt u.a. daran, daß das alte Totenbuch als Quelle für die Konventualen nicht
 mehr existiert; vgl. Baumann, 1911, S.351. Ein auswärtiges Studium läßt sich des-

nachweisbar sind einzig die Studien des späteren Abtes Ulrich von Seelfingen (1282-1311), seines Bruders Adelbold und des Abtes Konrad von Enslingen (1311-1337) am Pariser Bernhardskolleg[169]. Salem war anscheinend erst mit Beginn des 15. Jahrhunderts willens und finanziell in der Lage, seinen Brüdern ein Studium zu ermöglichen. Die 1335 erlassene "Studienordnung" von Papst Benedikt XII., nach der die Zisterzienserklöster jährlich einen pro zwanzig Brüder studieren lassen sollten[170], wurde gleichwohl nicht erfüllt. Salem schickte, laut Matrikelbuch 1421, 1428, 1431, 1434, 1436, 1440, 1441, 1446, und 1453 je einen Kandidaten in das Jakobskolleg nach Heidelberg und, möglicherweise im Wechsel dazu, einen weiteren Bruder nach Paris[171]. Ab 1456 immatrikulierten sich die Salemer Mönche nur noch zu zweit und in großen Zeitabständen an der Heidelberger Universität, nämlich 1456, 1478, 1491, 1494; 1522 kam noch ein Nachzügler. Als Nominalistenhochburg war Heidelberg in Salem nie richtig beliebt gewesen[172]; deshalb schickte man die Zisterziensermönche, sobald es ging, vom Bodensee an die Universitäten von Ingolstadt[173], Freiburg[174] und Dillingen[175]. Eine Ausnahme stellt Fr. Georg Obermiller dar, der in Bologna kanonisches Recht studierte[176]. Die beiden Zimmer, die Salem im Bernhardskolleg von Paris für seine Mönche reserviert hielt, dürften die ganze Zeit über weiterhin ständig besetzt gewesen sein[177].

halb nur noch für Äbte nachweisen.

169 Vgl. Mone, 1863, S.30f. und 37.- Zum Bernhardskolleg allgemein: Müller, 1907, S.48ff.

170 Zu Benedikt XII. und der Bulle "Fulgens sicut stella" vgl. Schimmelpfennig, 1976, S.11-44.- Zur Verwirklichung dieses Ideals vgl. Lekai, 1972, S.171f. und die Erlasse des Generalkapitels, z.B. Canivez IV, S.141, Nr.29.

171 Vgl. Toepke, 1884, S.153, 180, 189, 228, 231, 251, 254, 277, 287, 356, 400, 411, 451.- In diesem Überblick bleiben alle Mönche unberücksichtigt, die in Paris studierten, ohne einen Abschluß zu erreichen.

172 Vgl. Amrhein, 1906, S.76-77. Andere deutsche Zisterzienserklöster haben diese Ablehnung nicht geteilt: in dem Zeitraum, in dem Salem 19 Mönche nach Heidelberg gehen ließ, schickte Maulbronn 59, Heilsbronn 57, Eberbach 48, Bebenhausen 43, Kaisheim 31 und Herrenalb 30 Konventualen. Immerhin hatte auch ein Zisterzienzer, Reginald von Alna, die dortige theologische Fakultät gegründet. Vgl. dazu auch Obser, 1903, S.440f. und Arnold, 1936, S.117f.

173 Vgl. dazu R. Schneider, in: Salem I, S.79.

174 Seit 1511, vgl. FDW., 1911, S.97-99.

175 Vgl. dazu Specht, 1905, S.272-292 und R. Schneider, in: Salem I, 1984, S.80f.

176 GLA 65/1120; Obermiller ging wahrscheinlich 1502 zusammen mit einem Bebenhäuser Mönch nach Bologna. Vgl. Krebs, 1933, S.331 und Hene, 1908, S.135-140.

177 Vgl. Lekai, 1972, S.169. Erst ab 1572 wird darüber geklagt, daß nicht mehr genügend Mönche kämen.

Wenn es einen Unterschied zwischen der Studienpraxis in der ersten und jener in der zweiten Hälfte des 15. Jahrhunderts gab, dann den, daß zunehmend mehr Mönche ihr Studium erfolgreich abschlossen: Von den ersten zehn Salemer Mönchen, die in Heidelberg immatrikuliert waren, kehrten nur zwei mit einem akademischen Titel zurück, von den folgenden acht Studenten waren es schon sechs erfolgreiche Absolventen. In Salem besaßen in der zweiten Hälfte des 15. und der ersten Hälfte des 16. Jahrhunderts acht Mönche den Grad eines Baccalaureus[178], sieben Mönche hatten ihr Studium als Magister artium abgeschlossen[179]. Der spätere Abt Jodokus Necker kam sogar mit dem Professorentitel aus Paris zurück[180].

Das Studium war keine Voraussetzung für bestimmte Positionen im Konvent. Es fällt aber auf, daß die ehemaligen Studenten überwiegend leitende Ämter in der Verwaltung übernahmen; sie wurden Subprior, Prior, persönlicher Berater des Abtes und dreimal innerhalb von fünfzig Jahren sogar in das höchste Amt des Klosters gewählt. Daß ein Magister Artium sich mit den wirtschaftlichen Belangen befaßte, war nicht ausgeschlossen, blieb aber die Ausnahme. In der Regel mußten sich da die Mönche über viele Stufen (coquinarius, granarius, vinitor) zum Bursar und Cellerar hinaufdienen.

Vom relativ hohen Anteil der Studenten unter den Mönchen kann man noch nicht unmittelbar auf den allgemeinen Bildungsgrad schließen. Einen sichtbaren Niederschlag humanistischer Ideen und Spielereien erkennt man aber m.E. daran, daß im 16. Jahrhundert die Namen der Mönche nach Möglichkeit latinisiert wurden: statt Fischer Piscator, für Müller Molitor, Johannes Scherer wurde in Johannes Tonsoris umbenannt und Paulus Goldschmidt wurde zum Paulus Aurifabry.

178 Nämlich Caspar Renner (Paris, gest.1487), Benedikt Rodt (Paris, gest.1519), Adam Waibel (Heidelberg, immatr.1491; gest.1519), Jacobus Oxer (Paris ?, gest.?), Heinrich Kirmaiger (Heidelberg, immatr.1491; gest.1522), Peter Henlin (Heidelberg, immatr.1494; gest.1527), Paulus Beck (Heidelberg, immatr.1494; gest.1531), Petrus Stöß (gest.1485). Stöß gehört erst seit 1470 zum Salemer Konvent (Cod.Sal. VII,100). Davor war er u.a. sechs Wochen lang Abt in Königsbronn; vgl. Krebs, 1934/35, S.351f.- Zum Titel Bakkalaureus vgl. Verger, in: Lexikon des Mittelalters I, 1980, Sp.1323.- Zur Studiendauer allgemein: Lekai, 1972, S.193.

179 Nämlich Ulrich Roschach (Heidelberg, immatr.1456; gest.1479), Matthias Murer (Paris, gest.1511), Johann Karrer, Paris, gest.1525), Wolfgang Raisberger (Paris, gest.1525), Johannes Erckmann (Paris, gest.1527), Johannes Stümp (Paris, gest.1529), Johann Remp (Paris, gest.1531).

180 S. S.33.

2. Die Äbte von Salem zwischen 1462 und 1603

2.1. Ludwig Oschwald (1458/59-1471)[181]

Merkwürdigerweise wurden die Äbte in den erhaltenen Nekrologien vernachlässigt. So kommt es, daß man von Ludwig Oschwald und seinen Nachfolgern weniger biographische Informationen hat als von manchen Mönchen des Konventes. Oschwald stammte aus Überlingen und kam angeblich während der Regierungszeit von Abt Petrus Ochser (1417-1441) nach Salem[182]. Am 20. Dezember 1453 immatrikulierte sich "ludovicus oswaldi" an der Heidelberger Universität[183]. Ob er sein Studium je abschloß, ist nicht zu beweisen, auch wenn er posthum Doktor und sogar Professor genannt wurde[184]. Welche Ämter und Aufgaben er vor seiner Wahl innehatte, ist nicht überliefert. Nachträglich wurde und wird er als "großer Eiferer für die Beybehaltung der klösterlichen Zucht und Ordnung [und als] ein guter Haushälter" charakterisiert[185]. Zu diesem Ruf war er vermutlich gekommen, weil er während seiner Amtszeit gegen einige Mönche vorging[186], die von der "stabilitas loci" nicht sehr viel hielten[187], und weil er die Finanzen des Klosters wieder in Ordnung brachte: als er sein Amt antrat, war der Konvent durch die dauernden Baumaßnahmen am Münster und den benachbarten Klostergebäuden mit Schulden belastet[188]. Er ermöglichte deren Tilgung, indem er aufwendige Bauvor-

181 Der Zeitpunkt, zu dem Oschwald sein Amt antrat bzw. sein Vorgänger resignierte, ist uneinheitlich überliefert; vgl. dazu Kaller, 1982, S.359 unter: Georg Münch, Anm.8, und Krieger II, 1904, S.726: "ludovicus abbas 1458".

182 Vgl. GLA 65/1123, fol.106.- R. Schneider, in: Salem I, 1984, S.56 bleibt den Beweis für seine Behauptung schuldig, Oschwald stamme aus einer reichen, politisch führenden Familie.

183 Vgl. Toepke, 1884, S.277.

184 Möglicherweise ist eine Verwechslung Jacob Roibers die Ursache dafür; Roiber nennt Oschwald in seinen Aufzeichnungen von 1515/16 nämlich "sacre theologie Parisiensis professor" (zit. nach Baier, 1913, S.94), was tatsächlich für Jodokus Nekker zutrifft.- Bruschius, 1640, S.386 verwendet die gleiche Formulierung ohne Ortsangabe, es besteht deshalb Anlaß zur Vermutung, daß Bruschius auf Roibers Quelle zurückgegriffen hat.- 1827 schließlich spricht Feyerabend, S.174 von, "Doktor der Theologie". Zeitgenössische Quellen mit einem Titel Oschwalds, z.B. der Grabstein existieren nicht (mehr). In der Zeit zwischen Immatrikulation und Abtswahl hätte Oschwald aber nicht einmal den Magister erwerben können.

185 Feyerabend, 1827, S.174.

186 Staiger, 1863, S.121 spricht von Mönchen "von Adel".

187 Er tat dies 1467 mittels einer päpstlichen Bulle, die besagte, daß "ungehorsame und herumschweifende Mönche [...] gefangen zu nehmen und in ihr Kloster wieder zurückzuführen und mit Bußen zu belegen" seien; Feyerabend, 1827, S.178.

188 Vgl. Roibers Aufzeichnungen nach Baier, 1913, S.94.

haben und kostspielige Ausstattungen möglichst vermied. In seiner Zeit entstanden lediglich eine Sägmühle[189], ein Sommerhaus für den Konvent[190] und mindestens ein Flügelaltar[191]. Aber 1462 gab Oschwald auch den Auftrag für zwei Gradualien (Cod.Sal.XI,5 und XI,4), die im Chor vor der Abts- und der Priorenseite aufgestellt werden sollten[192]. Auf Anregung des Abtes entstand mindestens noch der Winterteil eines Lectionars (Cod.Sal.IX,59)[193], wahrscheinlich auch der Psalter Cod.Sal.IX,50[194].
In den beiden Gradualien ist Abt Ludwig Oschwald in der Initiale zur ersten Antiphon als Auftraggeber abgebildet (Abb.31 und 37). Er kniet in der Tradition der Devotionsbilder jeweils vor dem hl. Bernhard. In beiden Miniaturen wird die Person Ludwig Oschwald identifizierbar lediglich durch die Insignien seines Amtes, Mitra und Stab, sowie sein Wappen, das eine weiße Taube mit grünem Zweig im Schnabel vor blauem Grund zeigt. In Cod.Sal.XI,5 ließ sich Oschwald zusätzlich in der Initialminiatur von Tod und Himmelfahrt Mariens unter den zwölf Aposteln darstellen (Abb.33). Auch hier ist er nur erkennbar an Wappen und Insignien, aber in der Wahl des Themas und der Ausführung ist ein persönlicher Wille auszumachen. Denn indem er sich als Stifter zu der Trauergemeinde der verstorbenen Gottesmutter gesellte, erweist er der Ordenspatronin seine Referenz. Am höchsten Feiertag des Kirchenjahres sollte fortan der Salemer Konvent auch seiner gedenken. Deshalb ließ er sein Stifterbild außerhalb Salems von einem bedeutend besseren Miniator als dem an den Bodensee verpflichteten Meister ausführen[195]. 1471 resignierte Oschwald wie sein Vorgänger Georg Münch. Er starb noch im gleichen Jahr[196]. Sein ursprüngliches Grab ist nicht mehr erhalten[197].

189 Vgl. Roibers Aufzeichnungen nach Baier, 1913, S.95.
190 Vgl. Ginter, 1934, S.19.
191 Der erhaltene Flügel dieses Altares stellt die hll. Katharina und Wolfgang dar. An seiner unteren Rahmenleiste steht die Inschrift: "ann.dm m cccc LXV tabula hec structa est per", die folgendermaßen weitergegangen sein soll: "magistrum Michaelem Pacher de Brunnecken" (nach Fr. Mone, 1884, S.462); vgl. Stange, 1970, Nr.275, der dieser Textergänzung "mit erheblichen Reserven" begegnet.- Ebenfalls aus dem dritten Viertel des 15. Jahrhunderts stammt ein Altar, der sich noch heute im Besitz des Markgrafen befindet; vgl. Stange, 1970, Nr.275 und S.68.
192 S. S.59.
193 Laut Kolophon 1467 von Maternus Guldemann geschrieben; s. S. 233.
194 S. S.229-232.
195 S. S.130-132, 246 und 249.
196 Vgl. Kaller, 1982, S.359.
197 Vgl. Obser, 1916, S.181.

2.2. Johannes Stanttenat (1471-1494)

Stanttenat stammte aus Uffholtz im Elsaß[198]. Der Zeitpunkt seines Eintrittes in das Salemer Mutterkloster Lützel ist unbekannt. Dort wurden ihm das Amt des Cellerars und das Priorat über die Zisterze Frauenthal übertragen. 1466 wurde er zum Abt gewählt[199]. Stanttenat hatte seine Lützeler Abtswahl eigens vom Generalkapitel bestätigen lassen müssen, weil sein Vorgänger, Nicolaus Amberg, seines Amtes enthoben worden war[200]. Als Vaterabt und Wahlleiter reiste er nach dem Rücktritt Oschwalds nach Salem, nicht wissend, daß er als künftiger Abt seines Tochterklosters die nächsten 23 Jahre dort bleiben sollte[201]. In Salem engagierte sich Stanttenat erfolgreich als Politiker, Bauherr und Geistlicher[202]. Er empfing 1485 Kaiser Friedrich III. als Gast im Kloster, renovierte große Teile der Klosteranlage und errichtete neue Gebäude, u.a. Abtei mit Abteikapelle[203]. Die Ausstattung des Münsters bereicherte er nachweislich um eine "magna tabula cum pulchris imaginibus"[204] und das Sakramentshaus von 1494, unter dem Stanttenat begraben werden wollte[205]. Mit 1491/92 war auch jene einzigartige illuminierte Konzilshandschrift datiert gewesen, die 1697 unter dramatischen Umständen verbrannte[206]. Es wird nicht mehr zu klären sein, ob diese Handschrift von

198 Uffholtz bei Sennheim; Johannes ist möglicherweise mit Wilhem Stanttenat verwandt, der sich 1478/79 in Basel immatrikulierte, dort 1480 den Baccalaureus und 1483 den Magister erwarb; vgl. Krebs, 1956, S.390.

199 Vgl. Chèvre, 1982, S.302.- Vgl. dagegen Feyerabend, 1827, S.180 und Staiger, 1863, S.122, die behaupten, Stanttenat sei 1471 Prior in Salem gewesen.

200 Vgl. Chèvre, 1982, S.302.

201 Vgl. Roibers Aufzeichnungen nach Baier, 1913, S.95, wonach sich Stanttenat angeblich selbst als Nachfolger vorschlug, und im Widerspruch dazu die Version Feyerabends, 1827, S.180, nach welcher der Generalabt anwesend war und der Wahl vorstand. Vgl. auch Obser, 1915, S.585 und S.10f. Vor Stanttenat hatte es in Salem schon drei Äbte gegeben, die auch Abt eines anderen Klosters gewesen waren: Abt Berthold von Urach (1240-1241), vorher Abt von Lützel; Abt Berthold Tutz (1358-1373) vorher Abt in Wettingen; Abt Wilhem Schrailk (1373-1395), vorher Abt in Raitenhaslach; vgl. Rösener, 1974, S.154 und Kaller, 1982, S.357.

202 Vgl. die Zusammenfassung Feyerabends und Staigers bei Siwek, in: Salem II, 1984, S.194-198.

203 Vgl. Knapp, 1991, S.389ff; weitere Gebäude, die Stanttenat hat neu errichten lassen, sind der Kreuzgang, das Sommer- und das Winterrefektorium, ein Brunnenhaus, ein Gasthaus etc.

204 Vgl. Roibers Aufzeichnungen nach Baier, 1913, S.96.- Möglicherweise hat Stanttenat auch jenen Dreikönigsaltar in Auftrag gegeben, der heute in Emmendingen aufbewahrt wird; vgl. Stange, 1970, Nr.1001.

205 Vgl. Baier, 1913, S.96 und Sartorius, 1708, S.CLX.

206 Vgl. Finke, 1917, S.38. S. a. S.17.

Stanttenat veranlaßt und eventuell in Salem geschrieben und illuminiert worden war.

Mit dem Sommer- und Winterteil eines Nocturnale (Cod.Sal.XI,6 und XI,1) folgt Stanttenat dem Beispiel seines Vorgängers, den Bestand der alten Chorbücher zu erweitern[207]. Ganz aus dem Rahmen der Salemer Handschriften fällt das zweibändige Brevier, das Stanttenat 1493/94 von Amandus Schäffer hat schreiben lassen. Laut Kolophon hat der Abt selbst die mystischen Bilder entworfen, die ein anonymer Wanderkünstler ausführte. Wieviel an dieser Behauptung stimmt, läßt sich erst nach einer lückenlosen Analyse sämtlicher Motive klären. Immerhin aber ist es noch nicht gelungen, unter den monastischen Brevieren dieser Zeit ein vergleichbar originelles Exemplar zu finden. Außer diesem sog. Abtsbrevier und dem zweibändigen Nocturnale gab Stanttenat auch noch ein zweibändiges Missale in Auftrag[208]. Es ist entweder nicht mehr erhalten, oder sein gegenwärtiger Aufbewahrungsort ist noch nicht gefunden. Der Winterteil des Nocturnale Cod.Sal.XI,6 ist mit drei Initialminiaturen ausgestattet, der anschließende Sommerteil blieb ohne figürlichen Schmuck. Stanttenat zeigte in beiden Codices nur durch sein Wappen, einen blauen Schild mit liegendem goldenem Halbmond über drei roten Hügeln, daß er der Auftraggeber war[209]. Das Wappen ist mit und ohne Krümme des Abtsstabes mehrmals dargestellt. Auch im Winterteil des Abtsbreviers ist in einer ganzseitigen Miniatur der Wappenschild Stanttenats, von Löwen flankiert, abgebildet (Abb.11). In einer ungewöhnlichen Darstellung präsentiert sich Abt Stanttenat dann selbst in "seinem" Brevier: Er läßt sich in der Miniatur zum Dreifaltigkeitssonntag mit einem Boot über den Killenweiher rudern (Abb.21). Möglicherweise unternahm Stanttenat, der "extraneas et novas ceremonias (in) istud laudabile monasterium intromittebat"[210], eine solche Bootsfahrt jeweils an Trinitatis.

2.3. Johannes Scharpffer (1494-1510)

Die Scharpffers waren als Bauern in Mimmenhausen Untertanen des Klosters[211]. Es ist nicht überliefert, wann ihr Sohn Johannes in das benachbarte Kloster Salem eintrat. 1478 immatrikulierte er sich an der Heidelberger Uni-

207 In beiden Handschriften ist das Wappen Stanttenats dargestellt. S. S.86, 318 und 328.

208 Vgl. Roibers Aufzeichnungen nach Baier, 1913, S.96.

209 Stanttenats Zeichen ist, wie die seiner beiden Nachfolger Scharpffer und Necker, der Mariensymbolik entnommen; vgl. Jooss, 1982, S.56.

210 Vgl. Roibers Aufzeichnungen nach Baier, 1913, S.96. S. a. S.119.

211 Vgl. Jooss, 1982, S.53.

versität[212]. Ohne Studienabschluß kam er nach Salem zurück, wo er von 1486 bis 1490 das Amt des Cellerars ausübte[213]. Am 16. 2. 1494 wurde er zum Nachfolger Stanttenats gewählt. Er vollendete dessen angefangene Bauprojekte im Kloster; seine besondere Aufmerksamkeit galt dabei den Um- und Neubauten von etlichen Stadthöfen und deren Ausstattung[214]: für die Spitalkirche in Pfullendorf stiftete er z.B. Glasfenster und mehrere Altartafeln[215]. Für die Liebfrauenkapelle in Salem bestellte er einen Altar bei Bernhard Strigel, der 1507 in Arbeit war[216].

Scharpffer übernahm in der Salemer spätmittelalterlichen Handschriftenproduktion die undankbare Aufgabe, mehrere begonnene Projekte vollenden zu müssen. Gleich nach dem Tod Stanttenats sorgte er dafür, daß das halbfertige Abtsbrevier im Sinne seines Auftraggebers vollendet wurde und bezahlte den Miniator. Sichtbar deutete er seine Beteiligung an diesem Werk an, indem er im Sommerteil des Breviers sein Wappen - blauer Schild mit farbigem Regenbogen und drei goldenen Sternen - in der gleichen Komposition wie im Winterteil abbilden ließ[217]. Laut Jacob Roiber gab er 1495 ein Diurnale "pro choro priori" in Auftrag, womit Cod.Sal.X,6a gemeint sein müßte. In diesem Fall wäre anzunehmen, daß Scharpffer auch etwas mit dem Pendant Cod.Sal.XI,9 zu tun gehabt hat. Danach stagnierte die Herstellung von liturgischen Handschriften, bis Scharpffer 1508 den Kalligraphen Leonhard Wagner aus Augsburg nach Salem rief, um Mönche im Schreiben unterrichten zu lassen[218]. Mit 1509 datierten Paulus von Urach und Valentin Buscher die Diurnalien, die heute mit den Antiphonen und Responsorien für die Nacht in Cod.Sal.XI,6 und XI,1 zusammengebunden sind. Scharpffer verzichtete im Abtsbrevier wie auch in den vier Antiphonarien auf die Darstellung seiner Person. Sein Wappen in einer Lombarde von Cod.Sal.X,6a ist von schlichter Qualität und nachträglich eingezeichnet.

212 Vgl. Toepke, 1884, S.356.
213 Vgl. Jooss, S.54.
214 Vgl. Jooss, 1982, S.54.
215 Wahrscheinlich handelt es sich um die Tafeln, die heute (seit wann?) in der Kapelle des Heiliggeistspitals hängen; vgl. Kraus, 1887, S.448-452, Fig.116 und Taf.VII.
216 Vier Tafeln mit den Darstellungen der Verkündigung, Heimsuchung, Christi Geburt und Anbetung der Könige befinden sich im Besitz des Markgrafen von Baden; vgl. Stange, 1970, Nr.839; der zweite König bei der Darstellung der Anbetung hat die Physiognomie von König Maximilian. Fraglich ist die Salemer Provenienz bei dem Altar, der um 1500 möglicherweise von Peter Igel ausgeführt wurde; vgl. Stange, 1970, Nr.271.
217 Abb. in: Salem II, 1984, S.125, Nr.20; irrtümlich als Wappen Stanttenats angegeben.
218 Vgl. Wehmer, 1935, S.111 und Schröder, 1909, S.381.

32

2.4. Jodokus Necker (1510-1529)

Der Vater des 20. Abtes von Salem war gebürtiger Uracher, der nach Überlingen übergesiedelt war[219]. Johann Necker, ein weiteres Mitglied der Familie, war dort zwischen 1485-1495 Stadtschreiber[220]. Wann Jodokus nach Salem kam, ist ebenso ungewiß wie bei seinen Vorgängern. Er wurde aber schon bald zum Studieren nach Paris geschickt, wo er zunächst "baccalaureus" wurde und dann als "Professor der Hl. Schrift" abschloß[221]. Am 9. Oktober 1510 trat er die Nachfolge von Johannes Scharpffer an. Die Interessen von Jodokus Necker waren sowohl auf Repräsentation als auch auf Tradition gerichtet: Er ließ über der Liebfrauenkapelle die Bibliothek errichten und stattete sie mit Glasgemälden, die Heilsgeschichte darstellend, aus[222]. In den Jahren 1512-1513 ließ Necker ein Verzeichnis über die Salemer Archivalien anlegen[223] und veranlaßte Jacob Roiber zu Quellenstudien im Archiv. 1522 errichtete er für den Klostergründer eine Kapelle in Adelsreute[224]. Er stiftete u.a. eine Folge von Passionsszenen, von der nur noch die Tafeln mit den Darstellungen Gethsemane, Dornenkrönung und Beweinung von Bernhard Strigel erhalten sind[225]. Ferner entstand auf Neckers Veranlassung ein weiteres großformatiges Graduale (Cod.Sal.XI,3) für den Chor. Es ist das dritte Salemer Chorbuch für den Meßgottesdienst. Wie bei den beiden vorigen Codices, die Ludwig Oschwald schreiben ließ, ist Necker in der Initiale zur ersten Antiphon als Auftraggeber vor dem hl. Bernhard dargestellt (Abb.43). Für sich persönlich ließ Necker ein Ordinarium (Cod.Sal.VIII,40) und ein Gebetbuch (Rh.122) schreiben. Die beiden Codices verraten durch ihren Inhalt und ihre Ausstattung Neckers historisches Interesse und sein theologisches Denken. Üblicherweise hatte man das Ordinarium als ein ständig im Wandel befindliches Notizbuch betrachtet, d.h., der Inhalt wurde ohne jede Illustration in flüchtiger Schreibschrift auf Papier geschrieben. Indem der Abt ein kalligraphisch geschriebenes Pergamentexemplar der Gottesdienstordnungen mit Zeichnungen von sich und den beiden Klosterstiftern herstellen ließ (Abb.7-

219 Vgl. Jooss, 1982, S.55.

220 Vgl. Burger, 1960, S.179 und 324.- Kaller, 1982, S.360f.

221 Vgl. seine Grabinschrift, publ. bei Obser, 1916, S.183.- GLA 65/11523.- Kaller, 1982, S.361 mit weiteren Quellenangaben.

222 Vgl. Ginter, 1934, S.25.

223 GLA 68/1100-1101; vgl. Kaller, 1982, S.349.

224 Vgl. Kraus, 1887, S.481, der sich hierbei auf die Summa Salemitana II, S.538 bezieht.

225 Die Darstellung von Gethsemane befindet sich heute im Besitz des Markgrafen von Baden, die beiden anderen in der Kunsthalle von Karlsruhe; vgl. Stange, 1970, Nr.911.

9), unternahm er womöglich den Versuch, die Kontinuität der Gottesdienstregeln von deren Beginn bis zu seiner Gegenwart zu dokumentieren und für die Zukunft zu fordern. Sein Bewußtsein für die eigene Geschichte machte sich auch darin bemerkbar, daß Necker als erster Salemer Abt sein persönliches Wappenzeichen zusammen mit dem Wappen des Zisterzienserordens und den Wappen von Guntram von Adelreute und Erzbischof Eberhard von Salzburg in einem gevierten Schild abbilden ließ, z.B. in seinem Gebetbuch, Rh.122 auf fol.1r[226] (Abb.77). Das Zeichen Neckers ist eine goldene Mondsichel mit rotem Kreuzaufsatz über drei goldenen Sternen auf blauem Grund. Das rote Kreuz im Wappen deutet vielleicht schon auf die stark an der Passion Christi ausgerichtete Theologie Neckers hin, die in den Miniaturen des Gebetbuches und dem o.g. Gemäldezyklus zum Ausdruck kommt. Kein Abt vorher hat ähnlich viele Passionsdarstellungen in Auftrag gegeben; kein anderer wählte das Thema der Kreuzigung oder der Beweinung zur Selbstdarstellung, wie er es in Rh.122, fol.65r getan hat (Abb.89). Übrigens ist nicht auszuschließen, daß Necker das Prozessionale Cod.Sal.VIII,16 von seinen Studien aus Paris mitgebracht hatte; eine andere Möglichkeit wäre, daß es ihm von einem ehemaligen Kommilitonen geschenkt worden ist.

2.5. Amandus Schäffer (1529-1534)

Amandus Schäffer trat 1500 in den Salemer Konvent ein[227]. Sechs Jahre vorher hatte er dort das Abtsbrevier geschrieben[228]. Er war fast neun Jahre Subprior, wurde unter der Regierung Neckers zunächst "Scriptor in pistrino" und schließlich Cellerar[229]. Am 1. Februar 1529 wurde er im zweiten Wahlgang als Nachfolger Neckers ermittelt. Es blieben ihm wegen seines hohen Alters nur gut fünf Jahre in diesem Amt. 1534 starb Schäffer in Überlingen und wurde in der dortigen Franziskanerkirche bestattet[230].

Durch seine Wahl zum Abt wurde Schäffer der Eigentümer jenes Breviers, das er selbst 35 Jahre vorher geschrieben hatte. Er vermerkte seine neue Position in einem Nachtrag zum Kolophon. Eigene Handschriftaufträge existieren von Schäffer ebensowenig wie Aufträge für sonstige Ausstattungen. Folg-

226 Davor hat nur Scharpffer einmal die vier Wappen des Ordens, des ersten und des zweiten Stifters sowie des Auftraggebers nebeneinander am Erker des Esslinger Hofes darstellen lassen; vgl. Jooss, 1982, Abb.16. Im Abtsbrevier sind es nur die zwei Wappen des Ordens und des Auftraggebers.

227 Kolophon des Abtsbreviers S.183-184.

228 Zu Schäffer s. S.69 und S.222-224.

229 GLA 65/11523, fol.83r.

230 Vgl. Kaller, 1982, S.361.- Epitaphinschrift publ. bei Obser,1916, S.183.

lich gibt es auch keine Darstellungen von ihm. Sein Wappenschild zeigt ein Lamm über einem Dreiberg[231].

2.6. Johannes Fischer (1534-1543)

Der 22. Abt von Salem wird in den Annalen unter dem Namen Aachfischer oder Piscator registriert[232]. Er ist in Mimmenhausen geboren. Bis zu seiner Abtswahl am 6. Juli 1534 trat Fischer nirgends in Erscheinung. Das Hauptverdienst seiner Regierung bestand darin, die Ansprüche des Konstanzer Bischofs erfolgreich abgewehrt zu haben[233]. Fischer gründete 1540 zum Schutz gegen die in der Gegend grassierende Pest die Sebastiansbruderschaft[234]. Aufgrund dieses Ereignisses kann man Abt Johannes Fischer als den Auftraggeber des Sebastianoffiziums in Cod.Sal.XI,3 ansehen[235]. Das vierte Graduale für den Chor, Cod.Sal.XI,16 wurde vom Schreiber dieses Sebastianoffiziums begonnen[236]. Es ist deshalb nicht auszuschließen, daß Abt Fischer auch die Herstellung dieses Graduales veranlaßt hat. Letzte Sicherheit ist darüber nicht zu gewinnen, weil jener Schreiber weder das Sebastiansoffizium noch Cod.Sal.XI,16 vollendet hat[237]; somit sind keine Signaturen, keine Datierung, keine Wappen und keine Darstellungen des Auftraggebers enthalten. Das Wappen von Abt Fischer zeigt zwei aufspringende Fische[238].

Von den folgenden sieben Äbten hat keiner die Erweiterung der liturgischen Handschriften fortgesetzt; sogar das halbfertige Graduale Cod.Sal.XI,16 geriet in Vergessenheit und blieb, laut Kolophon, unter Motten und Schaben

231 Vgl. die Wappentafel eines unbekannten Künstlers aus dem frühen 19. Jahrhundert im Treppenhaus des Salemer Konventgebäudes.

232 Piscator: GLA 65/11523, fol.84 und bei Feyerabend, 1833, S.213.- Baumann, 1899, S.377.- Obser, 1915, S.590.

233 Vgl. Feyerabend, 1833, S.215 und Walter, 1936, S.100.

234 Vgl. Feyerabend, 1833, S.216 und GLA 98/825: "Umb das Jahr 1540 wurde in alhiesigem Gotthaus Salmansweyler mit genembhaltung des Röm. Stuhls unter dem Schutz der Seeligsten Jungfr. Maria und des H. M. Sebast. eine Bruderschafft aufgerichtet: dero die 30 Jahre vorhero erbaute und under der Bibliothec gewesene U. L. Fr. Capellen eingegeben worden".

235 Das Sebastiansoffizium, fol.Ord:17r-20v ist von einem anderen Schreiber als der Rest des Graduale, s. S.269-270 und Abb.46 und 47.

236 Es handelt sich um Johannes Vischer gen. Gechinger; zu dessen Person s. S.281 und S.316.

237 S. S.270 und 283.

238 Abgebildet auf der Wappentafel eines unbekannten Künstler des frühen 19. Jahrhunderts im Treppenhaus des Salemer Konventgebäudes.

liegen[239]. Gleichzeitig stagnierte das Interesse an der künstlerischen Ausstattung des Münsters, des Klosters und der Kapellen in den Stadthöfen. Die Gründe für diese veränderte Haltung sind vielfältig: zum einen war der Konvent durch die Mitfinanzierung der kaiserlichen Kriegszüge und den Tribut an die aufständischen Bauern doch spürbar belastet worden, zum anderen forderte die Reichs- und Kirchenpolitik die ganze Aufmerksamkeit der Äbte[240]. Schließlich war nach den Aktivitäten der Jahre davor der Bedarf an notwendigen Ausstattungsgegenständen gedeckt und die kurzen Amtszeiten der meisten Äbte in der zweiten Hälfte des 16. Jahrhunderts ließen möglicherweise die Verwirklichung etwaiger künstlerischer Pläne nicht zu. Immerhin hatte Abt Christian Fürst 1588, dem Jahr seiner Wahl, den Bildhauer Melchior Binder beauftragt, ein neues Chorgestühl mit insgesamt 100 Stallen zu schaffen[241]. Christian Fürst hat erst nach seiner Resignation in diesem Chorgestühl Platz nehmen können; die abschließenden Arbeiten hatte schon sein Nachfolger veranlaßt.

2.7. Petrus Miller (1593-1615)

Der 30. Abt des Salemer Konventes kam aus Schellenberg bei Waldsee. Vor seiner Amtserhebung wurde er nur als Wähler von Abt Vitus Necker (1583-1587) erwähnt. Er erhielt die Zustimmung des Generalabtes zur Leitung der oberdeutschen Ordensprovinz. Auch wenn diese oberdeutsche Kongregation erst unter dem Vorsitz seines Nachfolgers erstmals zusammentrat, war es Miller, der die Voraussetzungen dafür geschaffen hatte. Unter seiner Amtszeit konsolidierte sich die dominierende Stellung Salems in Südwestdeutschland.

Nachdem das Chorgestühl aufgestellt und die neue Orgel installiert worden war[242], kümmerte sich Petrus Miller um die für die Liturgie notwendigen Bücher. Sein Sinn für Handschriften wurde eventuell 1597 geweckt, als er eine französische Bibel aus dem 13. Jahrhundert geschenkt bekam[243]. Im gleichen Jahr ließ er jenes Graduale fortsetzen, das unter Abt Johannes Fischer begonnen worden war. 1607 gab er seinem Konvent neue "Leges ac Statuta", in denen die Tagesordnung neu geregelt war und, in denen er eine "schöne und pünktliche Psalmodie" wünschte[244]. Im Zusammenhang mit dieser Reform ist sowohl der Auftrag für das Antiphonar Cod.Sal.IX,48 zu

239 S. S.281.
240 Vgl. dazu Baier, 1909, S.553-574.
241 Vgl. Knoepfli, in: Salem I, 1984, S.227.
242 Zu den Orgeln vgl. Schuler, 1971, S.16f.
243 Cod.Sal.IX,5; vgl. dazu: von Oechelhaeuser II, 1895, S.14-21 und Biblia sacra, 1977, Nr.6.
244 Nach Becker, 1936, S.175.

sehen[245], als auch der Auftrag an den Buchbinder Esaias Zoß, die "alten" und "neuen" Handschriften einheitlich einzubinden[246]. Petrus Miller setzte damit den Schlußpunkt unter die spätmittelalterliche Handschriftenproduktion. Er war der letzte Abt in Salem, der einen liturgischen Codex zur Selbstdarstellung nutzte[247]. In dem Graduale Cod.Sal.XI,16 hat sich Miller gleich mehrfach als Stifter darstellen lassen: vor der Madonna, unter dem Kreuz auf Golgatha (Abb.48) und als einer der Äbte in der Miniatur "Der hl. Bernhard empfiehlt Christus und Maria seinen Orden"[248] (Abb.49).

3. Zusammenfassung

Verglichen mit den Mitgliederzahlen der Klöster der Umgebung konnte Salem mit seinen durchschnittlich 70 Mönchen (inklusive Novizen und Konversen) im 15. Jahrhunderts mehr als zufrieden sein. Keines der benachbarten Benediktinerklöster konnte mit einer vergleichbaren Stärke aufwarten[249]. Auch unter den Zisterzienserklöstern im Südwesten des Deutschen Reiches rangierte der Konvent am Bodensee bezüglich der Konventstärke im oberen Drittel, wenn man die personellen und finanziellen Forderungen von Generalkapitel und Kaiser Ende des 15. Jahrhunderts als Gradmesser nimmt[250]. Nach der Säkularisation von Maulbronn, Bebenhausen, Herrenalb und Königsbronn lag Salem personell sogar an der Spitze der schwäbischen, bayerischen und fränkischen Zisterzienserklöster[251]. Aber verglichen mit der eigenen Geschichte war Salem im 15. Jahrhundert an einem Tiefpunkt angelangt: zum ersten Mal seit ca. 200 Jahren, vielleicht sogar noch länger, wurden 1467 weniger als 100 bzw. 130 Mönche gezählt, von dem Schwund an Konversen

245 S. S.226-228.

246 Siehe die entsprechenden Abschnitte im Katalog und S.369-373.

247 Sein Porträt ist ferner auf einer vergoldeten Silbermedaille abgebildet; vgl. Habich, 1916, S.130f.

248 Abb. von Abt Miller vor der Madonna in: Werner, 1975, S.43 und Paffrath, 1990, S.96.

249 Damals zählte man z.B. in Hirsau (1460-1480) 40 Mönche, in St. Blasien (1493) 33 Mönche, in St. Ulrich und Afra/Augsburg (1492/1498) 20 bis 25 Mönche; vgl. Tüchle, 1973, S.119.

250 Kaiser und Generalkapitel stufen Salem übereinstimmend hinter Maulbronn und Kaisheim; der Kaiser durch seine finanziellen und personellen Forderungen (s. S.14, Anm.97), das Generalkapitel z.B. 1478 durch die Festsetzung der Zahl der Mönche, die jedes Kloster nach Ungarn zu schicken hatte; vgl. Canivez V, 1937, S.369 ff., Nr.21.

251 Mit großem Abstand folgte Kaisheim mit 38 Mönchen und zwei Novizen, dann Lützel mit 27 Mönchen und 6 Novizen. Die vollständigen Ergebnisse der Visitationsreise von 1573 bei Postina, 1901, S.225ff.

ganz zu schweigen[252]. Davon abgesehen hatte das Kloster auch mit diszipli-
narischen[253] und finanziellen[254] Problemen zu kämpfen, ohne daß der Kon-
vent allerdings jemals ernsthaft gefährdet gewesen wäre. Ferner war Salem
mit den Auswirkungen von Epidemien und Seuchen konfrontiert[255]. Zwei
Äbte resignierten angesichts der Probleme; einmal griff die Ordensleitung
bestimmend in eine Abtswahl ein. Als Reaktion auf diese Umstände lassen
sich drei Phänomene beobachten. Erstens: die Bildung stieg. Indem der Kon-
vent regelmäßig Mönche zum Studieren schickte, blieb er theologisch, kir-
chenrechtlich, vielleicht auch politisch und wirtschaftlich auf der Höhe der
Zeit. Zum zweiten entstand langsam ein Bewußtsein für die eigene
Geschichte. Keine Zeit vorher ist so gut dokumentiert wie das Spätmittelalter;
die Nekrologien widmeten sich den Verdiensten einzelner Mönche ebenso
wie den Leistungen der Äbte, wenn nicht sogar in noch stärkerem Maße.
Gleichzeitig wurden (allerdings vergebliche) Anläufe für eine Klosterchronik
unternommen. Dadurch wurde das Selbstbewußtsein jedes einzelnen Mön-
ches wie des ganzen Konventes gestärkt. Und drittens: die Klosteranlage
wurde renoviert, für die Ausstattung im Münster wurden u.a. neue Altäre und
neue liturgische Handschriften in Auftrag gegeben und geschrieben. Dadurch
wurde das spirituelle Leben im Kloster aufgefrischt.

Das Bezeichnende an den genannten Erscheinungen und Maßnahmen ist
m.E., daß sie nicht von einem einzelnen Abt angeregt und verwirklicht, son-
dern von mehreren Äbten in Folge ausgeführt und gefördert wurden. Deren
Selbstdarstellungen beweisen, daß die jeweiligen Handschriften für Salem
bestimmt waren.

252 Vgl. dazu vorläufig: R. Schneider, in: Salem I, 1984, S.53-55. Zu den Ursachen für
 diesen Rückgang und zur Krise der Klöster im 15. Jahrhundert allgemein vgl. u.a.
 Elm/Feige, 1980, S.237-242.

253 Abt Oschwald mußte beispielsweise mit Hilfe einer päpstlichen Bulle gegen Mönche
 vorgehen, die gegen das Gebot der "stabilitas loci" verstoßen hatten (s. S.28). Ferner
 sei an die Uneinigkeit des Konventes anläßlich der Wahl von Johannes Stanttenat
 1471 erinnert (s. S.30, Anm.201). 1496 wurde überdies ein Konverse ermordet (es
 handelte sich um Petrus Wagner; vgl. dazu GLA 65/1124, XIV, fol.213r und Bau-
 mann, 1899, S.372). Schließlich mußte ein Mönch entlassen werden (Johannes Her-
 mann aus Pfullendorf; vgl. dazu GLA 65/1123, fol.108v und GLA 65/1124,
 fol.207r).

254 Vgl. Baier, 1911, S.249-255.

255 Zwischen 1493 und 1542 starben 9 Mönche an der Pest, 7 Mönche starben zwischen
 1512 und 1529 an den Pocken (pustulis infectus), und zwei Konventualen starben an
 der Lepra; s. die S. 23, Anm.151 genannten Quellen.

IV. DIE EHEMALIGEN LITURGISCHEN BÜCHER SALEMS
BESTAND UND GEBRAUCH

Zu den liturgischen Handschriften des Klosters Salem, die bis heute als solche erkannt und beschrieben sind, muß man sich weitere Codices hinzudenken, die verbraucht, verbrannt, eventuell verkauft, verschenkt, verliehen wurden und die verschollen oder für immer verloren sind. Es wäre demnach ein aussichtsloses Unterfangen - ohne mittelalterliches Inventar -, den ganzen damaligen Handschriftenbestand rekonstruieren zu wollen. Jacob Roiber hat zwar in seinen Aufzeichnungen von 1515 auch diverse Bücheranschaffungen überliefert, seine Aufstellung ist aber ganz subjektiv[256]. Die frühesten Quellen, die eine Vorstellung von dem Bestand der liturgischen Handschriften vermitteln, stammen aus den Jahren 1602 bis 1609. Es sind Rechnungen des Ulmer Buchbinders Esaias Zoß[257]. Dieser kam nach mehreren Gelegenheitsaufträgen, u.a. Besorgung von Büchern auf der Frankfurter Messe, im Jahr 1608 nach Salem, wo er mindestens bis April des folgenden Jahres blieb[258]. Am 21. September 1608 rechnete Zoß darüber ab, "was ich für Bücher im gotthauß Salmanwile in der kirchen gemacht und eingebunden hab"[259]. Es handelt sich z.B. um 8 Gradualien und 17 Antiphonarien von "gar" großem, großem, mittelmäßig und kleinem Format, 3 Hymnarien, 4 Lectionarien sowie zahlreiche Einzelstücke.

Unter den erhaltenen Handschriften sind die Arbeiten von Zoß am Material, den Stempelmustern und bei den Chorbüchern an der Titelbeschriftung zu erkennen, die nach dem Buchtyp und dem Ort der Aufstellung mit der Zeile "renovatum Anno Salutis MDCVIII" endet[260] (Abb.92). Anhand der Rechnungen lassen sich aber nur die drei "gar große" Gradualien mit Cod.Sal. XI,3, 4 und 5 eindeutig identifizieren[261].

Gut 200 Jahre nach der Arbeit von Esaias Zoß legte der Konventuale Matthias Schiltegger um 1800 den ersten vollständigen Bibliothekskatalog an, und

256 GLA 65/1595, fol.2-19; publ. bei Baier, 1913, S.85 ff.- Auszüge, welche die Handschriften betreffen, auch bei Lehmann, 1918, S.288-290; dort die Begründung für Roibers Auswahlverfahren.

257 GLA 98/136 und 138.- S. Anhang, S.369-373 und die jeweiligen Abschnitte "Einband" im Katalog, vor allem S.247-248.

258 Auf der am 21. September 1608 quittierten Rechnung (GLA 98/138, fol.10r-13v) spricht Zoß von Pergamenthäuten, die er aus Ulm mitgebracht hat. Auf einer Quittung vom 18. April 1609 ist notiert, daß Zoß vom 21. September 1608 bis 18. April 1609 mit dem Einbinden Salemer Bücher beschäftigt war (GLA 98/136, fol.18v).

259 GLA 98/138, fol.11r.

260 S. S.369-373.

261 S. S.247-248, 264 und 278.

zwar sowohl in alphabetischer als auch systematischer Ordnung[262]. Schiltegger kam zwar nicht mehr dazu, den Band "Manuscriptae" zu schreiben, er zählte aber die Signaturen der liturgischen Handschriften im alphabetischen Katalog unter den Gattungsbegriffen, in Ausnahmefällen auch unter dem Namen des Schreibers auf[263]. Unter dem Stichwort "Liturgica" im systematischen Katalog sind dagegen nur Drucke aufgelistet.

Die Zahlenangaben bei Schiltegger stimmen nahezu mit dem überein, was an liturgischen Handschriften heute in der Heidelberger Universitätsbibliothek aufbewahrt wird. Man kann sogar da, wo die überstehenden Papierstreifen mit der Signatur immer noch an der Innenseite des Rückdeckels kleben, die Angaben Schilteggers verifizieren. Es handelt sich dabei weitgehend um Codices, die von Zoß 1608 neu eingebunden worden sind.

1. Die erhaltenen liturgischen Handschriften bis zum frühen 15. Jahrhundert

Von diesen "frühen" Liturgica gibt es in der Universitätsbibliothek von Heidelberg heute noch[264]:

* 4 Gradualien: Cod.Sal.IX,67; X,7; XI,7; XI,10
* 8 Antiphonarien: Cod.Sal.X,6; X,6b; X,6c; XI,11; 12; 13; 14; 15
* 4 Hymnarien: Cod.Sal.IX,52; IX,54; IX,55; IX,66
* 1 Pontificale: Cod.Sal.VII,86[265]

262 Cod.Sal.XI,23-26 (alphabetischer Katalog) und Cod.Sal.XI,27-41 (systematischer Katalog mit den Schlagwörtern: Synodica, Patres, Liturgica, Historia litterariae, Cultura linguarum, Diplomatica, Antiquitates, Numismatica, Historia, Philosophia, Historia naturalis, Jurisprudentia). Schiltegger hat sein Konzept in Cod.Sal.XI,26a/b ("Systema Catalogi Bibliothecae Salemitanae"). selbst erläutert. Davon wird heute in Stuttgart eine Abschrift aufbewahrt (HB XV 114), die aus einer Bibliothek außerhalb Salems stammen muß; vgl. Fischer, 1975, S.71.- Zu Schiltegger vgl. Jank, 1985, S.72, Anm.106.- Zum Bestand der "Historica" ebd., 1985, S.49ff.

263 Das Graduale Cod.Sal.XI,16 z.B. wird unter Singer, Johannes vermerkt (Cod.Sal. XI,26), das sog. Abtsbrevier steht unter "Amandi" (Cod.Sal.XI,23).

264 Die folgende Zusammenstellung von erhaltenen liturgischen Handschriften, die in Salem verwendet wurden, basiert zum einen auf publizierten Handschriftenkatalogen von in Frage kommenden Bibliotheken, zum anderen auf den Publikationen über die Handschriftensammlung der Heidelberger Universitätsbibliothek (v.a.: von Oechelhaeuser, Jammers, Werner und Schuba) und schließlich auf den unpublizierten Beschreibungen der Heidelberger Codices Salemitani, unter denen sich auch Handschriften anderer Provenienzen befinden. Die fliegenden Zettel dieses vorläufigen Katalogs sind unterschiedlich alt und unterschiedlich ausführlich. Handschriften, deren Signaturen unterstrichen sind, wurden bei von Oechelhaeuser katalogisiert.

265 Das Pontifikale ist eine der Handschriften, die nicht von Esaias Zoß neu eingebunden wurden.

* 1 Evangeliar: Cod.Sal.VII,112
* Verschiedene Lectionarien

13 dieser Codices werden in die erste Hälfte des 13. Jahrhunderts datiert, d.h. in die Regierungszeit des für Salem so bedeutenden Abtes Eberhard von Rohrdorf (1191-1240). Bei dieser Menge von Handschriften kann es sich nicht um die Ergänzung des Erstbestandes handeln, von dem im übrigen kein Exemplar mehr existiert[266]. Es sieht vielmehr so aus, als hätte Eberhard von Rohrdorf alle für das gemeinsame Gebet notwendigen Bücher neu angeschafft[267]. In der ersten Hälfte des 14. Jahrhunderts wird der Salemer Grundbestand um drei Antiphonarien und ein Pontifikale erweitert, gut fünfzig Jahre später nochmals um zwei zusätzliche Hymnare. Aus der ersten Hälfte des 15. Jahrhunderts ist keine vollständige Handschrift mehr erhalten, es gibt allerdings Reste eines Missale aus dieser Zeit[268].

	13. Jh[1]	13. Jh[2]	14. Jh[1]	14. Jh[2]
Graduale	IX,67			
	X,7			
	XI,7			
	XI,10			

266 Vgl. Lehmann, 1918, S.284.- Auch in Raitenhaslach, der ersten Tochtergründung von Salem, blieb keine Handschrift erhalten, die aus dem Mutterkloster stammte; vgl. Krausen, 1948, S.11-24.

267 Bei der Gelegenheit hat er vielleicht auch die liturgischen Handschriften für das 1227 gegründete Tochterkloster Wettingen schreiben lassen (die Wettinger Handschriften werden seit der Säkularisation 1841 in der Kantonsbibliothek Aarau aufbewahrt). Aus der gleichen Zeit stammt eine fünfbändige Vulgata (Cod.Sal.X,19-22) und ein Lectionar. Dieses Lectionar und der erste Band der Vulgata sind nicht mehr erhalten; vgl.dazu Biblia sacra, 1977, Nr.1-4 und Berschin, 1986, S.10-13.- Es wäre möglich, daß die früheren Codices nicht der Forderung des Generalkapitels nach Einheitlichkeit entsprachen. Das würde erklären, warum sie nicht mehr weiter verwendet wurden und somit auch nicht erhalten geblieben sind. Um die Einheitlichkeit der liturgischen Codices zu gewährleisten, wurde nämlich ein Muster, der sog. "Normalkodex" (Dijon, Hs.114), angelegt. Dieser Kodex wurde in dem Jahr vollendet, in dem Abt Eberhard sein Amt antrat; vgl. zum Normalkodex: Altermatt, 1985, S.147.- Es wäre aber auch denkbar, daß die Handschriften aus dem 12. Jahrhundert anstelle der Notenschrift noch neumiert waren.

268 Cod.Sal.VII,111a.

	13. Jh1	13. Jh2	14. Jh1	14. Jh2
Antiphonar	X,6b		X,6 (1318)	
	X,6c		XI,12 (1325)	
	XI,11			
	XI,13			
	XI,14			
	XI,15			
Hymnar	IX,54		IX,52 (1378)	
	IX,55		IX,66	

2. Die erhaltenen liturgischen Handschriften der zweiten Hälfte des 15. und des 16. Jahrhunderts

In der zweiten Hälfte des 15. Jahrhunderts begann die spätmittelalterliche Erneuerung des Buchbestandes:

* 4 Gradualien: Cod.Sal.XI,3; XI,4; XI,5, XI,16
* 4 Antiphonarien: Cod.Sal.XI,6; XI,1; XI,9, X,6a
* 1 Antiphonar für kleine Horen: Cod.Sal.IX,48
* 2 Prozessionalien: Cod.Sal.VII,106a; VIII,16
* 1 Lectionar: Cod.Sal.IX,59
* 1 Psalter: Cod.Sal.IX,50
* 1 Brevier: Cod.Sal.IX,c/d
* 1 Gebetbuch: Rh.122
* 1 Ordinarium: Cod.Sal.VIII,40

Die Handschriften entstanden ab 1462 innerhalb von gut 60 Jahren, mit Cod.Sal.XI,16 und Cod.Sal.IX,48 als Nachzügler: das Graduale wurde erst um 1540 begonnen, dann vergessen und zwischen 1597 und 1601 vollendet[269]. Das "kleine" Antiphonar wurde im Rahmen der allgemeinen Ergänzungsarbeiten um 1600-1609 geschrieben. In der folgenden Übersicht sind die datierten Codices und jene, die durch ein Wappen den Regierungszeiten von Abt Oschwald (1458/59-1571), Stanttenat (1471-1494), Scharpffer (1494-1510) und Necker (1510-1529) zugeordnet werden konnten, zusammengestellt.

269 S. die entsprechenden Abschnitte im Katalog.

	Oschwald	Stanttenat	Scharpffer	Necker
Lectionar	IX,59			
Graduale	XI,4 XI,5			
				XI,3
Antiphonar		XI,6/1 XI,1/1	XI,6/2 XI,1/2 X,6a XI,9 ?	
Brevier		IX,c/d	IX,c/d	
Ordinarium				VIII,40
Gebetbuch				Rh.122

3. Verlorene spätmittelalterliche liturgische Handschriften aus Salem

Salem bildet darin keine Ausnahme, wenn von seinen liturgischen Handschriften gerade die am meisten gebrauchten Missalien und Breviere nicht mehr erhalten sind[270]. Beide Bucharten wurden am schnellsten verschlissen[271]. In Salem gibt es nun, neben zahllosen unbekannten[272], einen prominenten Verlust unter den Missalien, der aus Jacob Roibers Aufzeichnungen hervorgeht. Roiber schreibt, daß Abt Johannes Stanttenat "fecit eciam scribere unum pulcherrimum missale ad maius altare habens duas partes"[273]. Dieses

270 Vgl. Wocher, 1891, S.160.- Nun sind in Heidelberg zwei Breviere erhalten, die mit an Sicherheit grenzender Wahrscheinlichkeit in Salem verwendet wurden: Cod.Sal.VII,21 (vgl. Jammers, 1963, S.53) und IX,51 (vgl. von Oechelhaeuser II, 1895, S.3-14 und Sillib, 1912, S.6, Nr.18). Sie sind aber beide nicht mit reinen Gebrauchshandschriften zu vergleichen, d.h., sie sind sehr sorgfältig geschrieben, die Initialen sind illuminiert und das Pergament ist von feinster Qualität. Da, nach Meinung der Forschung, das Salemer Skriptorium als Entstehungsort ausscheidet und sich die Provenienz nicht lückenlos nachweisen läßt, werden beide Handschriften nicht in diese Betrachtung mit einbezogen.

271 S. S. 49.

272 Dazu wäre z.B. auch jenes Missale zu zählen, das für vier Gulden von einem Schreiber in Konstanz gekauft wurde; vgl. Rott, Quellen, 1933, S.149.

273 Roibers Aufzeichnungen nach Baier, 1913, S.96.

Meßbuch geht dem Bestand der Heidelberger Universitätsbibliothek ab; es ist (bis jetzt) auch in keiner anderen Bibliothek aufgetaucht[274]. Um sich das Ausmaß dieses Verlustes zu vergegenwärtigen, braucht man nur an Stanttenats Abtsbrevier zu denken[275] und die gleichzeitig entstandenen Prachtmissalien, die sich Bischöfe, Kardinäle und jene Äbte schreiben ließen, die die Pontifikalmessen zelebrieren durften[276]. Die Verluste an Chorbüchern werden zahlenmäßig wesentlich geringer sein als jene bei Brevier und Missale. In drei Fällen ließ sich ein verlorener Codex näher bestimmen:

* Cod.Sal.XI,12 enthält nur die Antiphonen und Responsorien des Temporale. Alle anderen Antiphonarien sind entweder paarweise vorhanden oder nicht geteilt. Folglich fehlt ein Antiphonar-Sanctorale aus dem frühen 14. Jahrhundert.

* Verloren ist auch das inhaltliche Pendant zu Cod.Sal.IX,59. Es handelt sich um den Sommerteil eines Lectionars. Den erhaltenen Winterteil hat 1467 Maternus Guldemann geschrieben.

* Aus der Regierungszeit von Abt Eberhard von Rohrdorf (1191-1241) stammen Reste eines Lectionars, die heute auf Aktendeckeln kleben[277]. Das ist einer der ganz seltenen Fälle, wo in Salem eine eigene Handschrift zweckentfremdet wurde[278].

274 Das Glockendon-Missale (Berlin, SBB, Ms.theol.lat.fol.148), das bis jetzt nicht lokalisiert werden konnte, kommt nicht in Frage. Es entstand erst nach 1510; vgl. Biermann, 1975, S.148f. Vielleicht berechtigt das Auftauchen einer Salemer Handschrift an der University of California (s. S. 22) zu der Hoffnung, dieses Missale eines Tages wiederzufinden.

275 S. S.110-120, 137-144 und 183-225, sowie Abb.11-26.

276 Z.B. das Missale des Zisterzienserabtes Wolfgang Schrötl von Rein 1492/93 (Rein, Stiftsbibliothek, Cod.206; vgl. Sieveking, 1986), das Prachtmissale für den Abt von Kaisheim (München, BSB, clm 7901), das Missale der Frauenkirche in München (München, Erzbischöfliches Ordinariat), das fünfbändige Werk für den Salzburger Dom (München, BSB, clm 15708-15712), das vierbändige Missale für den Konstanzer Bischof Hugo von Hohenlandenberg (Freiburg, Erzbischöfliches Diözesanarchiv, Cod.DA.42, 2,3,4).

277 Vgl. Berschin, 1986, S.13.

278 Meistens verwendete man in Salem klosterfremde Handschriften für Makulatur, wie z.B. die Fragmente Cod.Sal.XII,19 oder Cod.Sal.XII,18 zeigen. Vgl. dazu: Köhler, 1986, S.25-29; s. a. S.17, Anm.115.

4. Die frühen und die spätmittelalterlichen Handschriften - ein Vergleich

Beiden Handschriftengruppen ist gemeinsam, daß sie relativ geschlossen entstanden sind. Das kann kein Zufall sein, sondern setzt eine gewisse Absicht voraus. Anfang des 13. Jahrhunderts könnte sie darin bestanden haben, dem zisterziensischen Gleichheitsprinzip zu entsprechen[279]. Die spätmittelalterliche Buchproduktion hingegen, könnte durch folgende Gründe veranlaßt worden sein:

* Die spätmittelalterlichen Codices ersetzten die älteren Handschriften nicht, sondern sie ergänzten diese. Das zeigen die Chorbücher mit den einheitlichen Zoß-Einbänden, es läßt sich aber auch daran erkennen, daß reine "Textbücher" - funktional gesehen Bücher, die von einem Lector oder einem Solosänger benutzt wurden - selten neu geschrieben wurden. Bei den Lectionarien und den Hymnarien beschränkte man sich darauf, den Inhalt um zusätzliche Passagen zu ergänzen. Wenn doch neue Exemplare gebraucht wurden, wie das Lectionar Cod.Sal.IX,59, der Psalter IX,50 und das "kleine" Antiphonale Cod.Sal.IX,48, blieb der äußere Rahmen der neuen Handschriften bescheiden. An das Nebeneinander von alten und neuen Chorbüchern hat wahrscheinlich schon Abt Oschwald gedacht, bei seinem Wunsch, daß die von ihm in Auftrag gegebenen Gradualien "pro senioribus aperiuntur"[280].

* Die spätmittelalterlichen Gradualien und Antiphonarien würde man, wenn es sich um gedruckte Bücher handelte, als überarbeitete und verbesserte Zweitauflage bezeichnen. Sie sind inhaltlich unverändert, enthalten aber in voller Länge sämtliche, im Lauf der Zeit hinzugekommenen Messen und Offizien, die in den alten Chorbüchern am Rand notiert und ggf. am Schluß der Handschrift nachgetragen worden waren. Dagegen ist die formale Gestaltung der spätmittelalterlichen Chorbücher entschieden anders als die der früheren (Abb.66 und 91). Es fängt mit dem Format an. Die Blattgröße ist bei den Gradualien von durchschnittlich 38 x 28 cm auf 56 x 40 cm, der Schriftspiegel von 29 x 21 cm auf 39 x 26 cm bzw. 42 x 29 cm gestiegen. Gleichzeitig hat sich die Zeilenzahl pro Seite von 11 bzw. 10 auf 7 bzw. 6 Zeilen reduziert. Bei den Antiphonarien geht die Entwicklung ebenfalls hin zum Großformat mit reduzierten Textzeilen, es wird aber stärker differenziert. Es gibt schon unter den frühen Antiphonarien, je nach Inhalt, verschiedene Formate: die Antiphonarien mit sowohl Temporale als auch Sanctorale sind kleiner als

279 S. S.41, Anm.267.

280 Vgl. Roibers Aufzeichnungen nach Baier, 1913, S.95; vollständig zitiert S.238.

die Bände, die nur eines von beiden enthalten[281]. Größenmäßig orientieren sich an letzteren die beiden spätmittelalterlichen Diurnalien Cod.Sal.X,6a und XI,9, die Antiphonarien Cod.Sal.XI,6 und XI,1 an den zeitgleichen Gradualien[282]. Die Aufteilung in Sanctorale und Temporale wurde im Spätmittelalter allerdings nicht übernommen. Stattdessen stellte man in Cod.Sal.X,6a und XI,9 die Antiphonen ausschließlich für die Tagzeiten des gesamten Kirchenjahres zusammen. Die Antiphonen und Responsorien für Tag- und Nachtzeiten verteilte man auf einen Winterteil (Cod.Sal.XI,6) und einem Sommerteil (Cod.Sal.XI,1). Diese Aufteilung erwies sich für die Liturgie als zweckmäßiger.

Wie in den früheren bestehen auch in allen spätmittelalterlichen Chorbüchern Salems die Notenzeilen aus vier Linien. Die Melodie ist in den spätmittelalterlichen Codices mit großen, einzelnen Quadratnoten geschrieben, die sehr viel mehr Platz einnehmen als die neumenartig verlängerten Noten der frühen Handschriften. Die Folge dieser betonten Melodien ist ein stark auseinandergerissener Text. Während nun aber in den frühen Chorbüchern jede Lücke, sogar zwischen den Wörtern, ornamental gefüllt ist, wird in den späteren Codices der Text durch die Quadratnoten in einzelne Silben zerhackt, die unverbunden nebeneinander stehen bleiben.

Ein weiterer Unterschied: In den früheren Handschriften sind die Notenlinien durchgezogen, die Initiale einer Antiphon oder eines untergeordneten Verses ist darüber geschrieben. Zwischen über- und untergeordneten Versen wird nur geringfügig unterschieden. Die liturgischen Angaben zum Inhalt sind auf ein Minimum gekürzt und vor die Initiale gedrängt. In den spätmittelalterlichen Chorbüchern (ansatzweise auch schon in den zwei Beispielen aus dem 14. Jahrhundert) bestimmen die Initialen die Blattgestaltung: sie sind jetzt so hoch wie eine ganze Notenzeile, die Notenlinien sind an dieser Stelle unterbrochen. Optisch sind über- und untergeordnete Verse durch verschiedene Formen der Initialen deutlich unterschieden. Die liturgischen Zeichen sind allgemein auffälliger und ausführlicher, richten sich aber im einzelnen nach der Plazierung der Initiale in der Zeile.

Eine ganz wesentliche Neuerung liegt in der Hervorhebung der Hauptfeste durch szenische Initialminiaturen. Die kirchlichen Hauptfeste sind zwar auch früher hervorgehoben worden, aber nie mit figürlichen Szenen, sondern "nur"

281 Cod.Sal.X,6b und 6c enthalten Temporale und Sanctorale. Sie sind durchschnittlich 26 x 19 cm groß; ihr Schriftspiegel mißt 20 x 15 cm. Cod.Sal.XI,11 (Abb.91) und XI,14 sind Antiphonar-Sanctoralien, Cod.Sal.XI,13 und XI,15 Antiphonar-Temporalien. Sie sind 43 x 30 cm groß; ihr Schriftspiegel mißt 32 x 21 cm.

282 Cod.Sal.X,6a (Abb.73) und XI,9 (Abb.74-76) sind 39 x 28 cm groß; ihr Schriftspiegel mißt 27 x 20 cm. Cod.Sal.XI,6 (Abb.63-68) und XI,1 (Abb.69-72) sind (bzw. waren) 57 x 42 cm groß; ihr Schriftspiegel mißt 42 x 29 cm.

mit ornamental gestalteten und verzierten Initialen. Es kommt ganz auf den Standpunkt an, ob man das als Fortschritt bezeichnen will. Im Hinblick auf die klare Disposition der spätmittelalterlichen Codices sind die figürlichen Initialminiaturen ein Teil des Programms, denn die Szene in der Initiale veranschaulicht jeweils das Fest, das sie einleitet. Künstlerisch stehen manche Initialminiaturen hinter den ornamentalen Initialen zurück, die je nach Phantasie und Können des Malers, der Form des Buchstabens und der Plazierung auf dem Blatt unterschiedlich gestaltet waren.

Nach Aussagen des Konventualen Jacob Roiber hatte Abt Oschwald die Intention, die neuen Gradualien nach den alten zu gestalten[283]. Sein Wunsch ist allerdings relativ großzügig interpretiert worden. Es ging bei den neuen Chorbüchern demnach auch darum, mehr Mönche gleichzeitig aus ihnen singen zu lassen als bisher. Anders sind das größere Format, die reduzierten Notenzeilen, die Größe der Schrift und der Noten nicht zu erklären[284]. Zugleich ist alles getan worden, um die Orientierung im liturgischen Labyrinth zu erleichtern - bis hin zu der Einführung von Initialminiaturen. Dieses Konzept wurde für alle folgenden Chorbücher beibehalten. Allein von diesen Beobachtungen her muß man den Eindruck gewinnen, daß die Mönche des 15. Jahrhunderts allgemein entweder weniger mit ihrer Liturgie vertraut waren als die Mönche in früheren Jahrhunderten und/oder, daß sich die Praxis des liturgischen Gesangs geändert hatte[285]. Denn die Vermehrung der Chorbücher, wie sie sich uns durch die erhaltenen Codices darstellt, fand in dem Augenblick statt, in dem der Konvent auf die Hälfte seiner einstigen Größe zusammengeschrumpft war. Nun war Salem nicht das einzige Kloster, das zu diesem Zeitpunkt neue Chorbücher haben wollte und sich für diese geänderte Form entschied. Männer- und Frauenklöster aller Ordenskongregationen leg-

283 Roibers Aufzeichnungen nach Baier, 1913, S.95; s. a. S.29, 59, 83 und 238.

284 Zahlreiche spätmittelalterliche Miniaturen veranschaulichen die Verwendung der Riesen-Chorbuch-Folianten; vgl. Bowles, 1977 und ders., 1983.

285 Es ist schwer vorstellbar, daß die Mönche - bei der herausragenden Bildung, die sie genossen - nicht mehr in der Lage gewesen sein sollten, die Choräle auswendig zu singen; das war immerhin eine Bedingung für die Profeß, und 1599 vermerkte Abt Petrus Miller, die Horae Canonice würden bei ihm "ußwendig" gesungen (GLA 98/803).- Es wäre noch zu untersuchen, ob auf dem Konstanzer Konzil hierzu Entscheidungen gefällt wurden. Richardus Ullerstonus, ein Professor aus Oxford, forderte nämlich, die Vorrangstellung der Cantoren in Kirchen zu beseitigen; vgl. Apfelthaler, 1978, S.244.

ten sich solche neuen Handschriften zu[286]. Und dies blieb nicht auf die monastischen Gemeinschaften beschränkt. Auch Domkapitel und die Kapellen von weltlichen Herrschern beanspruchten großformatige Gradualien für ihren Gottesdienst[287]. Über den praktischen Nutzen hinaus scheinen die Chorbücher demnach auch eine Modeerscheinung gewesen zu sein. Sobald mehr Vorarbeiten existieren, müßte deshalb einmal systematisch geklärt werden, wann welche Klöster neue Codices anschafften, welche Klöster darauf verzichteten, in welcher Verfassung ein Konvent war, als er die Chorbücher in Auftrag gab und was sie für den Konvent bewirkten. Ferner müßte der Genese dieser Buchform nachgegangen werden. Das Riesenformat ist ja keine Erfindung des 15. Jahrhunderts. Es kam (auch in Salem) schon in früheren Jahrhunderten vor (dann allerdings mit einer anderen Blattaufteilung). Auch das Riesenformat kombiniert mit wenigen Notenzeilen gibt es schon im 14. Jahrhundert; es scheint aber zunächst auf Frauenklöster beschränkt gewesen zu sein[288]. Weite Verbreitung fand das illuminierte, großformatige Choralbuch dann im letzten Jahrzehnt vor den Hussitenkriegen in Böhmen[289]. Noch bevor diese Aufmachung allgemeine Beliebtheit erlangte, wurde sie auch für die mehrstimmige Musik verwendet. Als frühestes Beispiel gelten zwei Chorbücher von 1430[290].

* Die beiden Prozessionalien Cod.Sal.VIII,16 und VII,106a lassen sich weder der Gruppe von Textbüchern, noch der Gruppe von Chorbüchern zuordnen. Sie sind zwar für einen Solosänger bestimmt, unterscheiden sich aber von den

286 Z.B. versorgten sich die Benediktinerklöster Lorch und St.Ulrich und Afra in Augsburg mit neuen Chorbüchern.- Im Praemonstratenserkloster Rot schrieb und illuminierte ab 1490 der dortige Subprior Konrad Schönmann sowohl Gradualien als auch Antiphonarien (vgl. Tüchle, 1973, S.213).- Für das Dominikanerkloster Wimpfen schrieb Henricus Messner mehrere Chorbücher (vgl. Staub, S.22).- Die Franziskanerinnen vom Angerkloster in München gaben 1494 insgesamt 11 Chorbücher in Auftrag (Schoell, 1976).

287 Z.B. ersetzte die Domopera von Siena die alten Chorbücher durch eine neue Serie (vgl. Eberhardt, 1983).- Beispiele für Chorbücher aus Hofkapellen weltlicher Herscher sind: das Graduale für König Matthias Corvinus (Budapest, Országos Széchényi Könyvtár, Cod.lat.424) und das Chorbuch für Pfalzgraf Ottheinrich (München, BSB, Mus.ms.c).

288 Z.B.: Graduale aus Katharinenthal, 1312 (Zürich, Landesmuseum, Ms.128).- Antiphonar aus dem Kloster Adelhausen (Dominikanerinnen), ca.1350 (Freiburg, Augustinermuseum).- Graduale aus Wonnental (Zisterzienserinnen), ca.1350 (Karlsruhe, Landesbibliothek, U.H.1).- Antiphonar aus Paradies bei Soest (Dominikanerinnen), ca.1300 (Düsseldorf, Universitätsbibliothek, D7).

289 Kunst der Gotik aus Böhmen, 1985, S.110f., Nr.22,23.

290 Vgl. Besseler, 1952, S.709-711 und 1332-1349.

Handschriften, die ein einzelner Mönch benutzte durch ihre aufwendige Ausstattung in Deckfarbenmalerei. Wie üblich, bzw. unüblich diese Ausstattung war, muß dahingestellt bleiben, weil kein älteres Exemplar sicher nach Salem lokalisiert werden kann[291]. Da ev. in Salem früher die Prozessionsgesänge in den Gradualien enthalten waren, ist es nicht ausgeschlossen, daß Cod.Sal. VIII,16 und VII,106a die allerersten eigenständigen Prozessionalien in Salem waren.

* Die letzten drei Handschriften bilden, bei aller Verschiedenheit, insofern eine Gruppe, als sie nicht für die gemeinsame Meß- und Gebetsliturgie benötigt wurden. Daß sie unter den erhaltenen liturgischen Codices als einmalig auftauchen, liegt an der Ausstattung. Sie ist nämlich nicht nur von teilweise erlesener Qualität, sondern auch speziell auf den Auftraggeber abgestimmt. Bei den drei erhaltenen Salemer Sonderanfertigungen handelt es sich um ein Brevier, ein Gebetbuch und ein Ordinarium.

Das sog. Abtsbrevier Cod.Sal.IX,c/d

Im 11. Jahrhundert setzte sich die Auffassung durch, daß jeder Geistliche ein eigenes Brevier haben müsse, um überall seine täglichen Gebete verrichten zu können[292]. Breviere mußten deshalb in großen Mengen geschrieben werden und gleichzeitig strapazierfähig und handlich sein; alles Gründe, die gegen eine wertvolle Ausstattung sprachen. Monastische Breviere des Spätmittelalters sind deshalb auch - sofern sie überhaupt erhalten sind - selten illuminiert[293]. Diesen Luxus konnte sich in einem Kloster nur der Abt leisten. Es scheint aber auch unter den Klostervorstehern ungewöhnlich gewesen zu sein, sich ein "Sonderbrevier" schreiben und malen zu lassen. Das Abtsbrevier von Salem sprengt jedenfalls alle bisher bekannten Maßstäbe, sowohl was Breviere von Abtskollegen aus derselben Zeit als auch ältere Brevierhandschriften angeht.

291 Vgl. Heinzer/Stamm, 1984, S.55f.,87,124,126f.,130. Keines der Prozessionalien St.Peter perg. 22a, 22b, 35, 51, 52 und 53 aus dem 13. und 14. Jh kann zuverlässig nach Salem lokalisiert werden; nach Knaus, 1963, S.250-253 waren sie außerdem für ein Zisterzienserinnenkloster bestimmt.

292 Vgl. Pascher, in: LThK II, 1948, S.683.

293 Viele Breviere, die als "illuminati" im Zettelkasten der BSB München aufgeführt sind, enthalten lediglich eingeklebte Kupferstiche, aber keine Deckfarbenmalereien. Typisch sind dagegen Kritzeleien und Bemerkungen des Besitzers; für die Durchsicht dieses Zettelkastens danke ich Elisabeth Klemm, BSB München.

Das Gebetbuch Rh.122

Gebetbücher wurden erst im Lauf des 14. und 15. Jahrhunderts populär. Der Zisterzienserorden hat entscheidende Impulse dazu gegeben: Um 1300 wurden im Zisterzienserinnenstift St. Thomas an der Kyll zum erstenmal alle bekannten Gebete gesammelt[294], 1460 bis 1462 stellten Zisterzienser in Altencamp erneut eine umfassende Gebetssammlung zusammen, und 1489 veröffentlichte Salicetus, der Abt von Baumgarten, den Druck eines Gebetbuches, des "Antidotarius animae"[295]. Für eine auf den Besteller bezogene Ausstattung erwies sich das Gebetbuch geeigneter als das Brevier, da der Inhalt individueller zusammengestellt werden konnte[296].

Das Ordinarium Cod.Sal.VIII,40

Ein Ordinarium dient nicht der Andacht, sondern enthält die liturgischen Gewohnheiten zu allen Tagen und Festen des Jahres. Der genannte Codex wird in diese Untersuchung miteinbezogen, weil es sehr sorgfältig geschrieben wurde, und zwar auf Pergament, und weil es illuminiert ist - wie kein anderes Ordinarium vorher. Man hatte bei diesen Handschriften mit Material und Aufwand gern gespart, weil man wußte, wie schnell sich die Gewohnheiten änderten und ein neues Ordinarium geschrieben werden mußte.

EXKURS: FRÜHDRUCKE IN SALEM

Während in Salem die spätmittelalterlichen liturgischen Pergamentcodices geschrieben wurden, war diese jahrhundertelang einzige Form der Buchherstellung bereits nicht mehr selbstverständlich. Anstelle des Pergaments hatte sich inzwischen das Papier durchgesetzt[297], und anstatt Exemplar für Exemplar abzuschreiben, konnte man seit der Mitte des 15. Jahrhunderts dank Gutenbergs Erfindung einen Text nun auch mechanisch vervielfältigen[298]. Jeder, der seitdem ein Buch verbreiten oder besitzen wollte, mußte sich zwischen einer der beiden Methoden entscheiden. Für die liturgischen Bücher

294 Vgl. Achten, 1987, S.37.

295 Ebd. S.139, Nr.109 und Pfleger, 1901, S.594f.

296 Vgl. z.B. so gegensätzliche Gebetbücher wie jenes des Rheinauer Abts Heinrich von Mandach (1498-1529) (Zürich, ZB, Rh.141) und jenes des Abts von St.Ulrich und Afra in Augsburg, Konrad Mörlin (1496-1510) (Budapest, Országos Széchényi Könyvtár, Cod.lat.309).

297 1274: erste Papiermühle in Italien (Fabriano), 1338: erste Papiermühle in Frankreich (Troyes), 1390: erste deutsche Papiermühle in Nürnberg, seit spätestens 1470 eine Papiermühle in Ravensburg, von der Salem nachweislich Papier bezieht. Vgl. Piccard, 1962, S.88-102.- Zu den Beziehungen zwischen Salem und Ravensburg vgl. Amman, 1962, S.388.

298 Zu Gutenberg vgl. Geldner I, 1968, S.17-29 und Ruppel, 1983, S.307-317.

Salems fiel die Entscheidung keineswegs nur zugunsten der Tradition aus, wie einem die bisherige Betrachtung glauben machen könnte. Vielmehr kaufte das Zisterzienserkloster schon im 15. Jahrhundert, d.h. zur selben Zeit, als die o.g. Handschriften entstanden, Drucke von Missalien, Brevieren und Psalterien.

a) Missale

Nach dem Willen des Erfinders wäre bereits 1449/50 ein gedrucktes Missale erschienen, sagten Gutenberg-Forscher der ersten Stunde, und diese These wird gegenwärtig weiter untermauert[299]. Tatsächlich dauerte es aber bis 1482, bis ein Missale in Mainz erschien[300]. Das erste Zisterziensermissale wurde fünf Jahre später bei Johannes Grüninger in Straßburg gedruckt[301]. Von dieser Inkunabel besaß Salem 1800 noch ein Exemplar, das Matthias Schiltegger zusammen mit Drucken von 1515, 1529, 1556, 1584, 1606, 1617 etc. in seinem Bibliothekskatalog anführte[302]. Eine ungefähre Vorstellung von der Menge der Missalien, die einstmals vorhanden gewesen sein muß, vermitteln die Zahlenangaben des Buchbinders Esaias Zoß. Er rechnete 1608 über "missas in allem sindt 36 Stuck" ab[303]. Nachträglich reparierte er noch insgesamt fünf Missalien, eines für den "herrn prediger zu heggbach"[304], ein anderes für den "herrn cappelherrn"[305]. Einen besonderen Stellenwert hat schließlich ein Meßbuch, weil es "auf pergament getruckt" war[306].
Rechnungen über den Kauf von Missalien sind aus der Zeit von Esaias Zoß nicht vorhanden. Nur für "4 trücktij Meßbücher und Mettijbücher" findet sich ein Nachweis in der Abtsrodel von 1539[307].

299 Vgl. Geldner, 1961, S.101 mit bisheriger Literatur zu dieser These und Widmann, 1973, S.16. Vgl. außerdem Karpp, 1979, S.310-320.- Zuletzt hat König, 1983, S.215-217 diese These mit dem Hinweis auf die Bursfelder Reform untermauert.

300 Nur der Meßkanon erschien schon seit 1458 als Sonderdruck, vgl. Karpp, 1979, S.316.

301 Vgl. Geldner, 1968, S.71 (Hain 11279) und Pfleger, 1901, S.593. Vgl. dagegen Schreiber, 1911, Nr.4681: "Druck von Joh.Prüss".- 1484 hatte Cîteaux schon gegenüber dem Abt von Lützel von dem Vorhaben gesprochen, ein Missale zu drucken; vgl. Kaufmann, 1956, S.183. Nicolaus Salicetus wurde mit der Überwachung des Druckes betraut; vgl. Pfleger, 1901, S.593.

302 Cod.Sal.XI,25 und XI,28; s. a. S.40.

303 GLA 98/138, fol.12v.

304 GLA 98/136, fol.16v.

305 GLA 98/138, fol.5r.

306 GLA 98/138, fol.12r.

307 Vgl. Obser, 1915, S.574. Die Abtsrodel enthält u.a. die Quittung über ein Meßbuch nach Konstanzer Ritus.

Es wäre noch zu prüfen, welche dieser erwähnten Drucke heute in der Heidelberger Universitätsbibliothek aufbewahrt werden. Daß nicht jedes liturgische Buch an besagte Bibliothek verkauft wurde, geht aus dem Vertrag zwischen der Bodenseefideikommißherrschaft und dem Kirchenfonds Salem vom 3. August 1909 hervor: In der Anlage B werden als Eigentum des katholischen Kirchenfonds u.a. noch fünf Zisterziensermissalien aufgeführt[308].

b) Brevier

Ob vor 1470 oder erst danach hergestellt, das erste gedruckte Brevier war für Konstanz bestimmt[309]. Eine Erstausgabe für die Zisterzienser kam 1484 in Basel bei Peter Kollicker heraus[310], gut drei Jahre später legte Johannes Grüninger in Straßburg ein zweites Brevier für den Zisterzienserorden vor[311].
Mit an Sicherheit grenzender Wahrscheinlichkeit hatte Salem etliche Exemplare beider Inkunabeln und der nachfolgenden Drucke besessen[312], auch wenn aus der "Frühzeit" nur das "breviarium camerale ad usum cisterciensis" von 1510 verbürgt ist[313]. Matthias Schiltegger begann seine Aufzählung von Brevieren aus unerfindlichen Gründen erst mit den Ausgaben von 1577, 1587, 1605, 1609, 1612, 1619 etc. Der Bedarf an Brevieren war indes enorm. 1601 wurde ein unbekannter Buchbinder beauftragt, zwölf Exemplare auf der Frankfurter Messe zu besorgen[314], ein Jahr später ging die Order an Esaias Zoß, "Breviaria ordinis Cisterciensis [...] 25 oder 35 wie er bekommen kann" einzukaufen[315]. Er scheint aber erst 1608 erfolgreich gewesen zu sein; von der Frankfurter Messe brachte er zehn Exemplare mit, die er in schwarzes Leder einband[316]. Desgleichen richtete er alle Breviere her, die man ihm zwischen 1608 und 1609 zum Reparieren brachte. Es handelte sich vorwiegend um Einzelstücke, die mengenmäßig hinter den Missalien zurückblieben.

308 Freiburg, Erzbischöfliches Diözesanarchiv, 10598; frdl. Hinweis Ulrich Knapp, Tübingen.

309 Vgl. Bohatta, 1926, S.8 sowie Fiebing, 1974, S.10-12 und Anmerkungen S.39-56 (mit ausführlicher Diskussion des Forschungsstandes).

310 Vgl. Geldner, 1968, S.121 (GW 5198) und Pfleger, 1901, S.592f.

311 Vgl. Stieger, 1950, S.41 und Geldner, 1968, S.71 (GW 5199).

312 Vgl. Bohatta, 1937, S.119ff.

313 Es wird unter der Signatur "Q 8487" in der Heidelberger U.B. aufbewahrt; frdl. Hinweis Ludwig Schuba, Heidelberg.

314 GLA 98/136, fol.2v.

315 GLA 98/136, fol.5r.

316 GLA 98/138, fol.6r.

c) Psalter

Mit dem Psalterium Moguntinum haben Johannes Fust und Peter Schöffer 1457 das erste liturgische Buch im Drucksatz herausgebracht. Der Zisterzienserorden ließ 1486 einen Psalter bei Michael Wensler in Basel drucken[317]. Diese Ausgabe wird bei Matthias Schiltegger ebensowenig erwähnt wie die nächstfolgende[318]. Nichtsdestoweniger ist in Salem der Bedarf und der Bestand an Psalterien beachtlich gewesen. Bei dem gleichen Buchbinder, der 1601 die zwölf Breviere besorgen sollte, hatte man auch zwölf Psalterien bestellt[319]. 1604 wurden siebzehn (neue) Psalterien bezahlt[320]. Abgesehen von mehreren Einzelstücken restaurierte Esaias Zoß einmal elf, ein andermal sieben Psalterien[321]. M.E. ist in den Buchbinder- und Buchhändlerrechnungen - wegen der krassen Differenzen ihrer Angaben zu den Zahlen bei Schiltegger - eine Verwechslung mit den Brevieren nicht ausgeschlossen.

d) Chorbücher

Noten wurden nicht in jeder Werkstatt gedruckt. Die damit verbundenen Probleme wurden aber frühzeitig gelöst[322]. Das erste Graduale ist z.B. schon um 1473 erschienen[323], Antiphonarien gab es spätestens seit 1488[324]. Bis Chorbücher für den Zisterzienserorden gedruckt wurden, verging allerdings Zeit: das Graduale Cisterciense erschien erst 1521 bei Johannes Lecoq in Troyes, das Antiphonale Cisterciense ebenfalls in Troyes bei Nikolaus Paris 1545[325]. Weder dieses Graduale noch irgendein späterer Druck dieses Buchtyps lassen sich in Salem nachweisen[326]. Weil aber in der ganzen oberdeutschen Ordens-

317 Vgl. Widmann, 1905, S.300.
318 Cod.Sal.XI,26.- Der nächste Zisterzienserpsalter wird erst 1579 bei Hieronymus de Marnet und Wilhelm Cavellat in Paris gedruckt, der übernächste erscheint 1671 bei Sebastian Mabre; vgl. Widmann, 1905, S.301.
319 GLA 98/136, fol.2v.
320 GLA 98/136, fol.7v.
321 GLA 98/136, fol.17r und 98/138, fol.8v.
322 Vgl. H. Schmid, 1983, Sp.818-819.
323 Vgl. Przywecka-Samecka, 1978, S.51-56.
324 Vgl. Meyer, 1935, S.117-126, Tab.S.118.
325 Vgl. Widmann, 1905, S.301.
326 So z.B. auch nicht das "Reform"-Graduale von 1668 aus der Druckerei von Sebastian Mabre-Cramoisy, Paris (vgl. dazu Widmann, 1905, S.303), oder die beiden folgenden Pariser Drucke von 1696 und 1750 (vgl. BSB, Alphabetischer Katalog 1501-1840, 1987); ferner auch nicht jenes Graduale, das 1772 in der Klosterbibliothek von Fürstenfeld gedruckt wurde (vgl. dazu: Danzer, 1933, S.259).

kongregation ein Mangel an Chorbüchern bestanden haben soll, hat sich 1711 der Salemer Abt Stephan Jung (1698-1725) beim Generalkapitel um die Genehmigung bemüht, in der vorhandenen eigenen Klosterdruckerei Chorbücher und Breviere drucken zu dürfen[327]. Cîteaux beharrte aber auf dem Recht, als einzige Abtei über die Drucklegung von liturgischen Büchern zu bestimmen. 1737 veranlaßte der Generalabt die Neuauflage eines Antiphonars. Von dieser Ausgabe muß Salem mehrere Exemplare bestellt haben, denn 1738 wurden in Salem drei Bücherballen aus Paris erwartet[328]. Matthias Schiltegger erwähnte in seinem Katalog zwar ein vereinzeltes "Antiphonarium d. S. Bernardi" aus dem 18. Jahrhundert, gab aber als Erscheinungsjahr 1765 an[329]. Tatsächlich müssen aber mehr gedruckte Chorbücher in Salem vorhanden gewesen sein. Laut seines Tagebucheintrags kaufte nämlich der Abt von Wettingen Alberich Denzler (1818-1840) aus der "Bibliothek des verstorbenen Abtes Kaspar (Oexle, 1802-1804) von Salem [...] eine große Zahl von Chorbüchern für 90 fl"[330].

5. Zusammenfassung

Aus den bisher dargelegten Fakten ergibt sich, daß der Zustand, in dem sich die liturgischen Handschriften Mitte des 15. Jahrhunderts befanden, viel zu wünschen übrig ließ. Man beseitigte die Mißstände, indem man erstens die noch brauchbaren alten Handschriften auf den neuesten Stand brachte, zweitens die, für den Chordienst notwendigen Codices neu schreiben ließ und drittens gedruckte Ausgaben kaufte. An Punkt drei wird deutlich, daß Salem kein Einzelfall gewesen ist, sondern stellvertretend für zahlreiche (Zisterzienser-) Klöster steht; im Gegensatz zu einer Handschrift mußte nämlich der Druck eines liturgischen Buches von der Ordensleitung genehmigt und organisiert werden[331]. Cîteaux legte 1480 die Verantwortung über den Druck in die

327 Vgl. Walter, 1959, S.18-20 und Jank, 1985, S.62.

328 Vgl. Müller, 1901, S.116.

329 Cod.Sal.XI,28.- Bei der Jahreszahl muß es sich um einen Schreibfehler handeln, denn das Antiphonar von 1737 war das letzte vor der Säkularisation; das vorletzte war 1690 gedruckt worden; vgl. Widmann, 1905, S.337.

330 Widmann, 1905, S.337, Anm.119 beruft sich hier auf eine Mitteilung des ehemaligen Bischofs von Limburg, Dr. Dominicus Willi.

331 Im ganzen 15. und 16. Jahrhundert gab es nur zwei ordenseigene Druckereien, nämlich Zinna (seit 1492) und La Charité (seit 1496). Salem richtete 1611 eine Druckerei ein, in der aber kein einziges liturgisches Buch gedruckt wurde. Abt Stephan Jung (1698-1725) hatte sich zwar 1711 beim Generalkapitel um die Genehmigung zum Druck von Chorbüchern bemüht, stieß aber diesbezüglich auf unüberwindliche Hindernisse (vgl. Walter, 1959, S.18 und Jank, 1985, S.62) Ein einziges Mal ist gegen Ende des 18. Jahrhunderts in Fürstenfeld ein Graduale gedruckt worden. Ohne Nach-

Hände des Baumgartner Abtes Nicolaus Salicetus (gest.ca.1493), der u.a. dar-
über zu wachen hatte, daß die Drucke mit dem im Normalkodex enthaltenen
zisterziensischen "Urtext" übereinstimmten[332]. Salicetus gab Missale, Psalter
und Breviere heraus.

Dieselbe Beobachtung, daß in Salem die spätmittelalterlichen Handschriften
die frühen Codices nicht ersetzten, sondern diese ergänzten, läßt sich auch bei
den liturgischen Drucken machen: auch hier stehen auf der einen Seite die für
das gemeinsame Beten und Singen notwendigen Buchtypen, die traditionell
mit der Hand geschrieben wurden, und auf der anderen Seite die Bücher für
die "private" Andacht und Messe, die, mit wenigen Ausnahmen, gedruckt
wurden. Ausschlaggebend für diese Einteilung war der große Bedarf an Bre-
vieren und Missalien, der wiederum dem Drucker rentable Auflagenhöhen
ermöglichte. In dem Wunsch einzelner Äbte nach einem Brevier bzw. Mis-
sale, das eigens für sie nach alter Tradition geschrieben und darüberhinaus
noch erstklassig illuminiert war, ist möglicherweise eine Reaktion auf Guten-
bergs Erfindung zu sehen. Schließlich war bis dahin - auch bei Serienproduk-
tion - jede Handschrift ihr eigenes Original gewesen. Indem nun die Bücher
austauschbar wurden, ließ sich mit Sonderanfertigungen das Bedürfnis nach
Individualität und Exklusivität befriedigen, ein Genuß, der den Äbten vorbe-
halten blieb.

Wie bereits aufgezeigt[333], war die Technik schon im letzten Viertel des 15.
Jahrhunderts so weit entwickelt, daß man großformatige Chorbücher drucken
konnte. Dennoch scheint es für die Klöster nicht attraktiv gewesen zu sein,
Gradualien und Antiphonarien drucken zu lassen. Im Gegenteil: die großfor-
matigen Chorbücher waren und blieben bis weit in das 17. Jahrhundert hinein
eine Hauptaufgabe der Schreiber und Miniatoren[334]. Der Nachzügler unter
den Salemer Codices, das 1601 vollendete Graduale Cod.Sal.XI,16, war also
hierin keinesfalls eine Ausnahme. Auch das Kloster Langheim z.B. ließ 1612-
1614 noch ein Graduale und zwei Antiphonarien schreiben[335], und der Für-
stenfelder Konventuale Matthias Kruger schrieb und illuminierte sogar erst

folge ist das Beispiel zweier italienischer Zisterzienserklöster der Fulienser Kongre-
gation geblieben, die sich Ende des 15. Jahrhunderts von Wanderdruckern im eige-
nen Kloster Breviere drucken ließen, vgl. dazu Danzer, 1933, S.259-261 und A.
Schneider, 1978, S.64-70.

332 Vgl. Pfleger, 1901, S.591-594 und 1934, S.107-122 sowie Widmann, 1905, S.300.

333 S. S.53-54.

334 Vgl. Paoli, 1885, S.157.

335 Vgl. Leitschuh, 1895, S.158-160 und 177-180.

1645 ein Antiphonar für sein Kloster[336]. Bezüglich der Chorbücher drang also der Buchdruck vorläufig noch nicht in die klösterliche Domäne eigener Buchherstellung ein. Eine Reihe von Nützlichkeitserwägungen und ästhetischen Überzeugungen könnte für die Beibehaltung des altbewährten Herstellungsprozesses gesprochen haben:

DAS MATERIAL ALS GARANT FÜR WERTBESTÄNDIGKEIT

Anhand der frühen Handschriften war ersichtlich, daß sich der Aufwand an Material und Schreibarbeit lohnte. Aus Respekt vor der Leistung sowie dem ideellen und materiellen Wert war der Umgang mit den Chorbüchern nämlich streng geregelt[337]. Sie blieben deshalb trotz der starken Beanspruchung über Jahrhunderte hinweg in relativ gutem Zustand. Auf lange Sicht erwies sich somit das teure Material als billig. Die gleiche Lebensdauer wollte man nun auch für die Handschriften erreichen, die man im Spätmittelalter schrieb. Genau dies war aber nach damaligem Verständnis mit der Drucktechnik nicht möglich, weil man Gutenbergs Erfindung allgemein mit dem Material Papier in Verbindung brachte: "Impressura enim res papirea est et brevi tempore tota consumitur", war der Kommentar von Johannes Trithemius, dem Abt des Benediktinerklosters Sponheim zu diesem Thema[338].

DAS SCHREIBEN ALS MÖNCHISCHES IDEAL

Das Schreiben und Vervielfältigen von Büchern war jahrhundertelang eine Domäne der Klöster gewesen. Durch die Gemeinschaft der Fraterherren, die im großen Stil Auftragsarbeiten für Domkapitel und Klöster ausführten, wurde die Tätigkeit des Schreibens als Mittel des "Gottes-Dienstes" wiederentdeckt[339]. In diesem Sinn verfaßte Trithemius 1492 auch seinen Brief "De laude scriptorum"[340]. Darin sagte er wörtlich, daß das Schreiben die Tätigkeit sei, die dem Mönch am meisten entspräche: "Inter omnia enim exercicia manualia nullum adeo convenit monachis sicut scribendis voluminibus sacris studium impendere"[341]. Wenn der Hauptanteil der Chorbücher von Mönchen des eigenen Konventes geschrieben wurde, hatte das außerdem folgende Vorteile: der finanzielle Aufwand war relativ gering, die interne Wirkung vielleicht aber um so höher, weil sich die Mönche mit den "eigenen" Handschrif-

336 Vgl. Mohr, 1988, S.344.
337 Vgl. dazu Müller, 1904, S.18-20.- Bruder, 1900, S.10 und Kobler, 1867, S.222ff.
338 Trithemius, Johannes: De laude scriptorum; zit. nach Arnold, 1973, S.34.
339 Vgl. Oeser, 1964, S.198ff. und Kirschbaum, 1972, S.10-12.
340 Der Text "De laude scriptorum" war wenigstens in späteren Abschriften in Salem vorhanden, GLA 98/1723.
341 Trithemius, zit. nach Arnold, 1973, S.48.

ten stärker identifizieren konnten. Insofern könnten die Chorbücher einen indirekten Impuls für die Erneuerung der Liturgie dargestellt haben. Daß gerade diese Bücher weiterhin geschrieben wurden, unterstreicht die Bedeutung des Chorgebets als Kern des monastischen Lebens.

DIE AUSSTATTUNG ALS THEOLOGISCHES PROGRAMM

Es wurde oben bereits erwähnt, daß die figürliche Ausstattung eine wesentliche Neuerung der spätmittelalterlichen Handschriften in Salem war. Obwohl die Themen für ein Graduale und ein Antiphonar auf die kirchlichen (Haupt-) Feste eingeschränkt sind, ist noch nicht einmal in Salem eine Handschrift wie die andere illuminiert. Die Unterschiede sind da aber, wenigstens unter den nahezu zeitgleichen Gradualien, noch relativ gering; sie werden erst eklatant, wenn man Chorbücher anderer Ordenskongregationen zum Vergleich heranzieht[342]. Daran läßt sich erkennen, daß in den Miniaturen der Gradualien und Antiphonarien die theologischen Eigenheiten eines Ordens und die Besonderheiten eines Klosters zum Ausdruck kamen. Die Handschriften dienten insofern der Vergewisserung der spezifischen geistlichen Traditionen und somit der Festigung der Identität des Ordens.

6. Die Verwendung der Codices

Als Matthias Schiltegger seinen Bibiothekskatalog erstellte[343], versah er auch die liturgischen Handschriften mit Signaturen. Die Codices wurden demnach kurz vor der Säkularisation in der Bibliothek aufbewahrt. Das Graduale Cod.Sal.XI,16 stand als einziges nicht im Bücherschrank, sondern lag "in mensa"[344] der Bibliothek, ähnlich dem Riesenmissale in Hirsau[345]. Ob die liturgischen Handschriften damals noch in Gebrauch waren, ist ungewiß, aber nicht ausgeschlossen.

6.1. Handschriften mit ihren ursprünglichen Einbänden

Von den sechzehn vorliegenden Handschriften hat nur noch das Ordinarium Cod.Sal.VIII,40 seinen ursprünglichen, spätmittelalterlichen Einband[346]. Es ist einer von denen, die damals in Weissenau oder von einem Weissenauer Konventualen in Salem hergestellt und u.a. mit der signifikanten Drachenrolle

342 Vgl. z.B. Schoell, 1976.
343 S. S.39-40.
344 Cod.Sal.XI,26.
345 Frdl. Hinweis von Felix Heinzer, Stuttgart.
346 S. S.81 und 181.

verziert wurde[347]. In diesem Fall deutet der ursprüngliche Einband auf eine kurze Benutzungsdauer hin. Cod.Sal.VIII,40 ist wahrscheinlich ad acta gelegt worden, sobald es inhaltlich überholt war. Das ist, nach dem zeitlich nächsten erhaltenen Ordinarium zu schließen, Ende des 16. Jahrhunderts der Fall gewesen[348].

6.2. Die renovierten Kirchenbücher

Für die Benutzung der meisten liturgischen Handschriften, ob aus dem Spätmittelalter oder der Zeit davor, sind die Jahre 1607 bis 1609 ein terminus ante et post quem; für das o.g. Antiphonar IX,48 nur der Anfang seiner Benutzungsgeschichte. In diesen Jahren hat, wie bereits mehrmals angesprochen, der Ulmer Buchbinder Esaias Zoß u.a. die "Kirchenbücher" von Salem neu gebunden[349]. Man erkennt die Arbeit von Zoß an den einheitlich weißen, mit spezifischen Platten-, Rollen-, und Einzelstempeln verzierten Schweinslederbänden[350]. Es handelt sich um insgesamt 21 Codices[351]. Der Anlaß für diese umfangreiche Aktion ist einerseits in den Ergänzungen zur Liturgie zu suchen, denn alle Codices sind inhaltlich erweitert und die Übersicht durch Indices verbessert worden[352]. Auch das Antiphonar Cod.Sal.IX,48 ist möglicherweise aus der Notwendigkeit heraus entstanden, die Liturgie den aktuellen Bedingungen anzupassen[353]. Andererseits wird der Zustand der alten Einbände eine Rolle gespielt haben. Er kann aber bei der unterschiedlichen Entstehungszeit allein der spätmittelalterlichen Handschriften nicht in allen Fällen gleich schlecht gewesen sein. Da ist der Gedanke schon naheliegend, daß auch das neue Chorgestühl indirekt dazu beigetragen hatte, die für das gemeinsame Chorgebet notwendigen liturgischen Bücher aufzuputzen und

347 Vgl. Jammers, 1963, S.53 und Werner, in: Salem I, 1984, S.321; nach Jammers und Werner scheint es keine Anhaltspunkte für eine eigene Salemer Klosterbuchbinderei zu geben. Vgl. dagegen: Helwig, 1963, Sp.261.

348 In Frage kommen Cod.Sal.VII,105 von 1582, eine sehr flüchtige Handschrift, und Cod.Sal.VIII,42 von 1597, das qualitativ weit über dem älteren Ordinarium steht.

349 GLA 98/136 und 138; s. dazu S.369-373.

350 S. die entsprechenden Abschnitte in den Katalogen.

351 Und zwar (Signaturen von nicht spätmittelalterlichen Handschriften stehen in Klammer): Cod.Sal.IX,48, 50, 59, (67); Cod.Sal.X,6a, (6b, 6c, 7); Cod.Sal.XI,1, 3, 4, 5, 6, (7), 9, (10, 11, 12, 13, 14, 15).

352 Bei zusätzlichen Heiligenoffizien, z.B. von Franciscus von Paula und Norbert von Xanten, deren Verehrung das Generalkapitel 1601 bzw. 1604 beschloß, begnügte man sich mit Bemerkungen am Rand; vgl. Backaert, 1951, S.122.

353 Petrus Miller hatte am 18. November 1607 die bisherigen Gewohnheiten durch neue "Leges ac Statuta" ersetzt; sie galten fortan bis zur Amtszeit von Anselm Schwab (1746-1778); vgl. dazu Becker, 1936, S.175.

58

äußerlich zu vereinheitlichen. Nicht zuletzt die spezielle Befestigungsmöglichkeit der Riesenfolianten Cod.Sal.XI,1, 3, 4, 5 und 6 auf dem Betpult steht m.E. im Zusammenhang mit dem Chorgestühl von Binder[354].

Nach 1608 haben auf jeder Chorseite vier Gradualien gestanden[355], wenn man Cod.Sal.XI,16 als Pendant zu Cod.Sal.XI,3 nimmt[356]. Sie waren, nach Roibers Aufzeichnungen über Cod.Sal.XI,4 und XI,5 "duos libros [...] in utroque choro"[357] und dem Titel auf dem Einband folgendermaßen verteilt[358]:

In choro abbatis	In choro prioris
XI,4	* XI,5
* XI,3	? XI,16
* IX,67	* X,7
* XI,7	* XI,10

Die Verteilung und Aufstellung der Antiphonare ist schwieriger zu rekonstruieren, weil weniger Titel erhalten sind, vor allem aber, weil die inhaltlichen, zeitlichen und formalen Unterschiede viel gravierender sind: als Pendants stehen Cod.Sal. X,6a (In choro prioris) und XI,9 fest, sowie Cod.Sal.XI,13/XI,11 (in choro abbatis) und XI,15/XI,14 (in choro prioris). Dem zweiteiligen (Winter- und Sommerteil) Antiphonar Cod.Sal.XI,1 und XI,6 für die Abtsseite könnten die drei kleinen Codices Cod.Sal.X,6/X,6b/X,6c gegenübergestanden haben, von denen wenigstens Cod.Sal.X,6 sicher auf der Priorenseite gestanden hat; genausogut hätte aber das Temporalantiphonar Cod.Sal.XI,12 und sein verlorenes Sanctoralteil dort stehen können.

354 S. S.247-248, 264, 278, 327, 332.

355 Die Angabe, wo eine Handschrift zu stehen hat, ist Teil des Titels gewesen (s. z.B. Cod.Sal.X,6a, XI,1, XI,3, XI,5, XI,6 im Katalog). Die sieben Handschriften, bei denen der Titel nicht mehr zu lesen ist, können aufgrund von Inhalt und Aufmachung einem Pendant zugeordnet werden.

356 Von der Enstehungszeit des Cod.Sal.XI,16 her ist das allerdings viel wahrscheinlicher als von der Aufmachung des Einbandes.

357 Roibers Aufzeichnungen nach Baier, 1913, S.95; s. S.238.

358 Wo die alte Beschriftung noch vorhanden ist, steht ein Stern vor der Signatur. Handschriften, vor deren Signatur ein Fragezeichen steht, ließen sich nicht sicher einem Pendant zuordnen.

In choro abbatis	In choro prioris
* XI,1/6	* X,6
	? X,6b/6c
	? XI,12
XI,9	* X,6a
* XI,13/11	* XI,15/14

Von dem jetzigen Erhaltungszustand der Einbände ist keine konkrete Antwort zu bekommen, wie lange die Codices nach 1608 noch verwendet wurden. Daß die Chorbücher lange und intensiv benutzt wurden, sieht man allemal: das Leder ist je nach Format der Handschrift partiell oder vollständig abgegriffen, die Pergamentblätter sind an den Rändern weich und dunkel geworden, teilweise auch gerissen.

Die inhaltlichen Veränderungen und Zusätze konnten hier nicht näher untersucht werden. Aber einen sichtbaren zeitlichen Anhaltspunkt für die Verwendung der Bücher nach 1608 liefern die gekürzten Melodien. Auf Beschluß des Generalabtes Claude Vaussin mußten 1659 in den Gradualien des Zisterzienserordens die Melodien verkürzt werden[359]. In Salem hat man diese Anordnung mehr oder weniger sensibel befolgt, indem man z.B. Anfang und Ende der weggefallenen Teile rot markierte, sie kreuz und quer durchstrich oder die Noten übermalte. Daß man den Beschluß überhaupt ausführte, impliziert das weitere Verwenden der Bücher.

1711 beklagte sich der Abt Stephan Jung, im Zusammenhang mit der Bitte um Druckerlaubnis, beim Generalabt über den Mangel an notwendigen Chorbüchern[360]. Das kann nur heißen, daß die vorliegenden Handschriften immer noch verwendet wurden, aber nicht mehr ausreichten. Im Sommer 1738 wurde in einem Brief bestätigt, daß endlich drei Bücherballen von Dijon nach Salem abgegangen seien. Sie enthielten auf jeden Fall mehrere Exemplare des 1737 gedruckten Antiphonars[361]. Welche Konsequenzen diese Büchersendung für die handschriftlichen Antiphonarien hatte, muß offen bleiben. Es ist nicht zwingend, daß sie die alten Codices auf Dauer ersetzten, denn Abt Anselm Schwab bemühte sich seit der Mitte des 18. Jahrhunderts um eine

359 Vgl. Widmann, 1905, S.302f.
360 S. S.53-54.
361 Vgl. Müller, 1901, S.116.

interne Klosterreform[362], in der er die Neuerungen von Abt Petrus Miller aus dem Jahre 1607 aufhob und die spätmittelalterlichen Formen wiedereinführte.

6.3. Sonderfälle

Die Processionalien
Bis 1962 hatten die beiden erhaltenen Processionalien einen Papiervorsatz mit demselben Wasserzeichen[363]. Dieses Papier und der Pergamenteinband sind von Cod.Sal.VII,106a noch im Original erhalten: sie stammen aus dem Umkreis der Werkstatt Georg Wilhelm Binders aus Biberach, der 1744 starb. Cod.Sal.VIII,16 bekam damals, seinem höheren, künstlerischen Rang entsprechend, einen braunen Ledereinband mit Goldpressung[364]. Daß die beiden Codices in der ersten Hälfte des 18. Jahrhunderts neu eingebunden wurden, muß jedoch nicht heißen, daß sie ohne Unterbrechung in Salem verwendet wurden. Vielleicht hatte man den künstlerischen Wert der Handschriften, vor allem den von Cod.Sal.VIII,16, erkannt und sie wieder liturgisch verwenden wollen. Nur einige Jahre später legte nämlich Abt Anselm Schwab (1746-1778) eine Sammlung von illuminierten liturgischen Handschriften aus dem Spätmittelalter an. Er kaufte 1765 in Paris u.a. ein Missale und zwei Stundenbücher[365]. Um aber wirklich beurteilen zu können, wie lange die beiden Prozessionalien verwendet wurden, müßte man mehr über die praktisch-liturgischen Abläufe der Prozessionen wissen. Erst wenn man weiß, wie notwendig oder entbehrlich das Prozessionale war, kann man die Tatsache interpretieren, daß es außer Cod.Sal.VII,106a und VIII,16 keine Prozessionalien gegeben zu haben scheint[366]. Zoß hat nach den erhaltenen Rechnungen kein einziges Prozessionale gebunden, Schiltegger erwähnt keinen einzigen Druck.

Abtsbrevier und Gebetbuch
Das Brevier IX,c/d und das Gebetbuch Rh.122 sind in privatem Auftrag eines Salemer Abtes geschrieben und illuminiert worden. Nach deren Tod sind

362 Vgl. dazu Dengel, 1905, vor allem S.91-94.

363 Cod.Sal.VIII,16 wurde 1962 restauriert. Dabei wurden der Papiervorsatz, der Einband und damit auch die Signatur von Matthias Schiltegger ohne Dokumentation entfernt (Brief der Fa.Heiland, Stuttgart/ Zuffenhausen vom 23.6.1986).

364 Vgl. die handschriftliche Beschreibung und Einordnung des Wasserzeichens sowie des Einbands durch Heinrich Finke im Bandkatalog der Heidelberger Universitätsbibliothek.

365 Cod.Sal.IX,a: Missale, Anfang 15. Jahrhundert (vgl. Werner, 1975, S.14-18). Cod.Sal.IX,e: Stundenbuch, 2. Hälfte 15. Jahrhundert (ders., S.19-22). Cod.Sal.IX,f: Stundenbuch, Anfang 16. Jahrhundert (ders., S.39).

366 S. S.48-49.

beide Handschriften auf die jeweiligen Amtsnachfolger vererbt worden. Laut Kolophon war das schon das Anliegen von Stanttenat gewesen, denn er verfügte, daß "sein" Brevier "ad cameram Reverendi" aufbewahrt werden sollte[367]. Die Rolle, die Johannes Scharpffer als Nachfolger des Brevier-Auftraggebers spielte, ist gut überliefert: er ließ die halbfertige Arbeit vollenden und bezahlte die teure Ausstattung[368]. Dafür ließ er sein Wappen in Anlehnung an den Erst-Auftraggeber im zweiten Band der Handschrift darstellen. Als Abt Amandus Schäffer 1529 Eigentümer des Breviers wurde, das er selbst 35 Jahre zuvor geschrieben hatte, griff er noch einmal zur Feder und ergänzte die Angaben zu seiner Person. Kein anderer Abt fügte dem Text des Breviers später noch irgend etwas hinzu. Es ist deshalb nicht möglich zu verfolgen, wie lange der Wunsch des Auftraggebers befolgt wurde. Immerhin wurde kein Brevier gekauft oder in Auftrag gegeben, das mit Cod.Sal.IX,c/d vergleichbar gewesen wäre; es wird auch kein anderes Brevier von einem der Forscher erwähnt, die im 17. Jahrhundert die Klosterbibliotheken bereisten. Schließlich wurden beide Teile der Handschrift Ende des 17. Jahrhunderts neu gebunden. Das Papier des Vorsatzes wurde 1679 in Salem hergestellt[369]. Das bedeutet, daß das Brevier kurz vor dem verheerenden Brand von 1697 gebunden worden sein muß. Während des Feuers kann es nicht in der Abtsbibliothek gestanden haben, sonst wäre es zusammen mit der eigens dorthin gebrachten Konzilshandschrift verbrannt.

Von den Gebeten in Rh.122, die in flüchtiger Schrift am Schluß des Buches nachgetragen sind, stellt die Anrufung Marias gegen die Pest eine Verbindung her mit Abt Johannes Fischer, dem Gründer der Sebastiansbruderschaft. Von da (1540) bis zum Färben des Einbandes in Rheinau Anfang des 18. Jahrhunderts - was bedeutet, daß das Gebetbuch in der Bibliothek aufgestellt wurde[370] - ist der Überlieferungsfaden gerissen. Der Zustand des Einbandes ist heute so miserabel, daß man ihn weder lokalisieren noch datieren kann. Vielleicht muß man aber schon darin eine gewisse Sonderbehandlung sehen, daß das Gebetbuch, zu welchem Zweck auch immer, aus den Händen gegeben wurde.

367 Cod.Sal.IX,c/d, Kolophon (fol.344r und 379r). Vollständige Wiedergabe S.183-184.
368 Ebd. und S.32.
369 S. S.185.
370 Dort hat es 1854 Franz Joseph Mone entdeckt und in Verbindung mit Salem gebracht, vgl. F. J. Mone, 1854, S.119, Anm.c.

V. DAS SPÄTMITTELALTERLICHE SKRIPTORIUM
IN SALEM

Zu der Zeit, als Salem gegründet wurde, war die Einrichtung einer Schreibstube noch für alle Klöster obligatorisch[371]. Der erste Höhepunkt des Salemer Skriptoriums fand unter der Amtszeit von Abt Eberhard von Rohrdorf (1191-1241) statt[372]. Vergleichbar war, nach Roibers Überlieferung, auch die Ära des Abtes Ulrich von Seelfingen (1283-1311)[373]. Bis dahin ist kein Schreiber namentlich überliefert. Vom 14. Jahrhundert an werden die Nachrichten über Leistungen des Salemer Skriptoriums spärlicher, aber konkreter[374]. Die Konvente halfen sich gegenseitig aus[375]. Vereinzelte Stücke bezog man von außerhalb[376]. Im frühen 15. Jahrhundert waren die Verhältnisse unverändert. Als Schreiber aus dem Salemer Konvent traten nur Johannes Hepp mit einem Homiliar[377] und Nikolaus Kamerlin mit einer Regula für das Kloster Feldbach in Erscheinung[378]. Im Totenbuch ist unter 1451 zwar auch ein Johannes Hug, "pictor, scriptor et organista", registriert[379]. Welche Handschriften er schrieb und illuminierte, geht aus dem Nekrolog aber nicht hervor.
Anhand der Nekrologien, Kolophons, Rechnungen, sowie durch eine Analyse der vorliegenden Handschriften läßt sich die Entwicklung des Salemer Skriptoriums ab der zweiten Hälfte des 15. Jahrhunderts relativ deutlich rekonstruieren.

371 Vgl. dazu Gérards, 1952, S.1-6; Bischoff, 1979, S.58ff.

372 Vgl. von Oechelhaeuser I, 1887, S.107f.- Biblia sacra, 1977, Nr.1-4 und Nr.11.-
Werner, in: Salem I, 1984, S.332f.- Berschin, 1986, S.12.

373 Vgl. Roibers Aufzeichnungen, die Bücher betreffend, bei Lehmann, 1918, S.285.-
Von Oechelhaeuser II, 1895, S.25.- Jammers, 1963, S.45f. und 50.- Werner, in:
Salem I, 1984, S.336.

374 Im Hymnar Cod.Sal.IX,52, fol.3v gibt sich z.B. der Konventuale Ulrich Sattler aus
Urach als Schreiber aus; vgl.von Oechelhaeuser II, 1895, S.81f.

375 1342 hat z.B. ein Salemer Konventuale mitgeholfen, die liturgischen Gesangbücher
von Einsiedeln auf den neuesten Stand zu bringen; vgl. Ringholz, 1904, S.191 und
Widmann, 1905, S.300.

376 Salem bezieht z.B. das Hymnar Cod.Sal.IX,66 von einer Nonne aus Rottenmünster;
vgl. dazu von Oechelhaeuser II, 1895, S.82f. Von außerhalb sind ferner Cod.Sal.X,2
(vgl. von Oechelhaeuser II, 1895, S.70f.) und Cod.Sal.IX,51 (Sillib, 1912, S.6).

377 Cod.Sal.IX,50a; Kolophon: "Hec scripta s... per manu Johannis Hepp specialissimi in
anno Domini 1424".

378 Vgl. das Kolophon dieser Handschrift, das Rott, Quellen, 1933, S.262 zitiert; die
Richtigkeit von Kamerlins Aussage wird verbürgt durch das Salemer Totenbuch, vgl.
Walter, 1952, S.20.

1. Die Auswertung der spätmittelalterlichen Totenlisten und Nekrologien

Nach 1451 wurde in keiner Totenliste mehr, wie bei Johannes Hug, die Bezeichnung "scriptor" oder "pictor" verwendet. "Scriptor" kommt aber einmal als Nachname von "Jacobus de Zella" vor[380]. Der Name könnte hier als Berufsbezeichnung angesehen werden, da im Diurnale des Cod.Sal.XI,6 ein "Fr. Iacobus de Lucella" signiert hat[381]. Bei Augustinus Raminger von Kirchen läßt sich der Zusatz "vel Schreiber" nicht vergleichbar konkretisieren[382]. Der Konventuale bekundete mit dem Zusatz wohl eher die Zugehörigkeit zu der weitverzweigten Raminger/Schreiber-Familie, mit der eventuell der Illuminator Stephan Schriber verwandt war[383]. Ab 1496 tauchte der Begriff "scriptor in pistrino" oder "scriptor pistrini" auf[384]. Es handelte sich dabei um ein Amt, das wahrscheinlich anläßlich der Salemer Verwaltungsreform von 1448 neu geschaffen wurde, das aber mit dem Anfertigen einer liturgischen Handschrift nichts zu tun hatte[385]. Als Kalligraph wurde in den Totenlisten nur ein einziger Konventuale aufgeführt, nämlich Paul Goldschmidt[386]. Für ihn verwendete der Chronist die Bezeichnung "egregius scriptor" und führte zwei Beispiele seiner Schreibkunst an. In Kamp wurden drei Mönche so tituliert, von denen zumindest einer auch Miniator war[387]. Im vorliegenden Fall verhält es sich m.E. genauso.

379 Vgl. Baumann, 1899, S.377 und Schuler, 1971, S.14.

380 GLA 65/1120, fol.28r; Scriptor stirbt 1512 an der Pest.

381 S. S.318.

382 GLA 65/1124, XIV, fol.208v.

383 Vgl. Roosen-Runge, 1981, S.185.

384 Vgl. die Biographien folgender Mönche: Biller, Jacob (GLA 65/1124, XIV, fol.212v); Bösch, Johannes (ebd., fol.206r); Buggenhow, Simon (ebd., fol.207v); Erckman, Johannes (GLA 65/1120, fol.33r); Forster, Johannes (ebd., fol.35v); Gindelin, Quirinus (GLA 65/1124, XIV, fol.212r); Kobolt, Wolfgang (ebd., fol.208r); Mundrach, Johannes (GLA 65/1123, fol.95r); Pfruondt, Conrad (GLA 65/1124, XIV, fol.205); Probst, Jodocus (ebd., fol.208v); Ramsberger, Georgius (ebd., fol.209v); Ruthard, Georius (Baumann, 1899, S.367); Schlaiweg, Johann (GLA 65/1120, fol.29r); Spengler, Nicolaus (GLA 65/1124, XIV, fol.209v-210r); Steinschneider, Medard (GLA 65/1124, XIV, fol.209r/v); Velle, Melchior (ebd., fol.210v).

385 GLA 61/13315, fol.50v (frdl. Hinweis Ulrich Knapp, Tübingen): unter den Anwesenden, die am 28.8.1623 "Ratstag gehalten" hatten, ist an vorletzter Stelle auch der "P. Script. Pistrini Matthias" aufgezählt. Er steht hinter dem Cellerar. Nach Auswertung der Totenlisten war der "scriptor pistrini" eine Vorstufe vor dem Weinkeller, Küchenmeister, Subbursar, Procurator und Cellerar. Zur Salemer Verwaltungsreform vgl. R. Schneider, in: Salem I, 1984, S.72.

386 GLA 65/1124, XIV, fol.206v/207r.

387 Vgl. dazu Dicks, 1913, S.78, Anm.33 und Hammer, 1969, S.40 und 1971, S.51.

Ein weiterer Maler taucht in den Salemer Totenbüchern auf, dessen Name im Zusammenhang mit Salem bislang noch keine Erwähnung fand. In Owers chronologischer Totenliste ist hinter dem 1502 an der Pest verstorbenen Ludfridus Hepp nachträglich hinzugefügt worden: "Item maister Hannß Vogt"[388]. Name und Todesdatum passen auf jenen Maler aus Frauenfeld, der 1499 in Straßburg das Bürgerrecht gekauft hatte und dessen Frau sich dort 1502 wieder verheiratete[389]. Andere Schreiber oder Maler von Rang waren, laut Totenbuch, nicht in Salem ansässig. Dieser Befund wird allerdings durch ergänzende Quellen modifiziert.

2. Die Auswertung weiterer Quellen

Aufgrund der Signaturen von spätmittelalterlichen Handschriften aller Art aus Salem, der Rechnungen, der Aufzeichnungen des Kalligraphen Leonhard Wagner und der Stilanalyse ist von folgenden Personen die Beteiligung an den Aktivitäten des Salemer Skriptoriums bekannt[390]:

Conrad Fladenschröt (Salem) + 1477

Der lapidare Eintrag im Totenbuch lautet bei Fladenschröt: Monachus et Sacerdos, von Rottweil, verstorben 1477, cantor[391]. Kein Wort über das Studium in Heidelberg[392]. Keine Erwähnung der zwei Handschriften, die Fladenschröt signiert hatte: das Rituale Cisterciense für das Kloster Heiligkreuztal[393] und den Liber Ordinarius Cisterciensis, eine Papierhandschrift[394].

Ludwig Wirth (Salem) + ?

Er wurde zum Abschreiben verschiedener Texte wahrscheinlich 1476/77 auf Reisen geschickt. Dabei entstand die Papierhandschrift Cod.Sal.VIII,41. Im Kolophon des ersten Tractats (fol.43r), den Wirth in Fürstenfeld kopierte, bezeichnete sich der Schreiber als "professus in Salem". In den Nekrologien ist er nicht verzeichnet.

388 Cod.Sal.VII,100; publ. bei Sillib, 1918, S.26.
389 Vgl. Rott I, 1933, S.199 und Rott III, 1936, I, S.213.
390 Da die Provenienz mancher Handschriften in der Heidelberger Universitätsbibliothek noch nicht geklärt ist, kann diese Zusammenstellung nur vorläufig sein.
391 Vgl. Baumann, 1899, S.371.
392 Vgl. Toepke, 1884, S.254: "Fr. Conradus de Rotwila, professus in Salem 1447", der m.E. identisch mit Fladenschröt sein muß.
393 Karlsruhe, Landesbibliothek, St.Peter perg.30; vgl. Heinzer/Stamm, 1984, S.74; s. a. S.84/85, Anm.449.
394 Fribourg, Kantons- und Universitätsbibliothek, L 317, vgl. Leisibach, 1976, S.147-151; s. a. S.21.

Maternus Guldemann (Salem) + 1479/80

Guldemann, Monachus et Sacerdos, gab sich in zwei Codices als Schreiber zu erkennen: 1450 in dem neuen, bis zur Säkularisation benützten Totenbuch[395] und 1467 im Winterteil des Lektionars Cod.Sal.IX,59[396]. Der Eintrag im Totenbuch, der seine eigene Person betrifft, beschränkt sich auf die Angabe des Geburtsortes Frankfurt[397].

Petrus Stöß (Salem) + 1485

Der Baccalaureus kam 1470 nach Salem, nachdem er (kurzfristig) Abt in Königsbronn und Ölenberg im Oberelsaß gewesen war[398]. In Salem widmete sich Stöß nur noch seiner schriftstellerischen Arbeit. Von ihm sind Predigten und theologische Traktate in den drei Papierhandschriften Cod.Sal.VII,99, VII,100 und VIII,27 erhalten[399].

Caspar Buol (Göppingen) + ?

Cod.Sal.XI,5, eines jener Gradualien, die Ludwig Oschwald veranlaßt hatte, wurde 1462 von Caspar Buol geschrieben. Der Schreiber (und Illuminator?) nannte sich Magister und kam nach seiner eigenen Aussage aus Göppingen. Er war kein Mönch. Für die Dauer seines Auftrages hielt er sich in Salem auf[400]. 1478 signierte er eine Benedictio Salis et Aquae für Regensburg[401]. Ausschlaggebend für seine Anstellung in Salem war möglicherweise ein Familienangehöriger gewesen: um die Mitte des 15. Jahrhunderts war nämlich ein Albert Buol Mitglied des Salemer Konventes[402].

Meister des Waldburg-Gebetbuches + ?

In Cod.Sal.XI,4, fol.38r steht auf dem Schriftband in einer Kadelle "HAS". Es könnte sich hierbei um die Signatur des Schreibers handeln[403]. Unter den Salemer Konventualen war keiner dieses Namens und auch keiner, dessen

395 Dieses Totenbuch wird heute in Stams aufbewahrt und wurde von Baumann, 1899 publiziert; s. a. S.21.

396 S. S.233.

397 Widersprüchliche Überlieferung des Todesjahres: Walter, 1928, S.196 spricht vom 13.7.1480; im Nekrolog GLA 65/1123, fol.151r ist von 1479 die Rede.

398 GLA 65/1124, XIV, fol.200r.

399 Vgl. Krebs, 1934/35, S.351f.

400 S. S.129-130, 249 und 265.

401 S. S.249.

402 GLA 65/1123.

403 Ein Namensvetter, Egidius Has, hat 1499 das Graduale von Louka signiert. Vgl. Sieveking, 1986, S.9 und 194; s. a. S.132 und 265.

Name aus diesen Initialen besteht. Es ist nicht ausgeschlossen, daß Schreiber und Miniator des Graduale Cod.Sal.XI,4 ein und dieselbe Person sind[404]. Sie ist, nach einem anderen Auftrag, bisher als "Meister des Waldburg-Gebetbuches" bekannt geworden[405].

Leonhard Wagner (Augsburg, St.Ulrich und Afra)

Der berühmte Kalligraph des Augsburger St. Ulrich und Afraklosters wurde am Ende des Jahres 1508 von Abt Johannes Scharpffer nach Salem gerufen. Hier sollte er aber nicht, wie z.B. in Lorch an der Herstellung der Chorbücher mitarbeiten[406], sondern Salemer Konventualen im Schreiben unterrichten. Wagner blieb nur fünf Wochen. Er selbst notiert dazu: "Ibidem etiam instruxi aliquos fratres (et dedi cis modum scribendi et notandi)"[407]. Zu seinen Schülern müssen Valentin Buscher, Jacobus von Lützel und Paul Goldschmidt gezählt werden, denn sie datierten 1509 die Diurnalien von Cod.Sal.XI,6 und XI,1. Als Wagner Ende Mai 1509 auf dem Weg nach Einsiedeln noch einmal Station in Salem machte, konnte er vermutlich schon die Ergebnisse seiner Bemühungen einsehen. Von seinem Aufenthalt in Salem gibt es weder in den Handschriften noch im Archiv gesicherte Spuren.

Iacobus de Lucella (Salem) + 1512

So lautet die Signatur in einer Fleuronnée-Initiale des Diurnale Cod.Sal.XI,6. Der Schreiber könnte identisch sein mit jenem Sacerdos Jacobus Scriptor de Zella, der 1512 an der Lepra starb[408].

Jodokus Ower (Salem) + 1514

Verfasser von autobiographischen und historischen Aufzeichnungen sowie einer chronologisch angelegten Totenliste[409]. Ower war in Salem zeitweise "servitor domini" gewesen (s. S.24). Dieses Amt könnte ihn zu manchen seiner Projekte angeregt haben. Seine Schriften sind seit dem Spätmittelalter mit Predigten von Petrus Stöß zusammengebunden[410].

404 S. S.76 und 266.
405 Vgl. Walz, 1987, S.61.
406 Vgl. Irtenkauf/Gebhardt, 1979, S.52.
407 Vgl. Wehmer, 1935, S.110-111 und Schröder, 1909, S.381.
408 GLA 65/1120, fol.28r.
409 S. S.23, Anm.151.
410 Vgl. Sillib, 1918, S.17-30.

Jacob Roiber (Salem) + 1516

Roiber hat in seinen vielzitierten Aufzeichnungen auch Rechenschaft über seine zahlreichen Ämter und Aufgaben abgelegt[411]. Er unterschlug darin seine Mitarbeit an dem Antiphonar Cod.Sal.XI,9, wo er in einer Fleuronnée-Initiale signierte.

Paulus von Urach (Salem) + 1521

Als Paulus von Urach signiert der Schreiber des Ordinariums Cod.Sal.VIII,40 und des Diurnale von Cod.Sal.XI,1 (Abb.72). Er ist identisch mit jenem Paul Goldschmidt aus Urach, über den die Nekrologien schreiben: "egregius scriptor, qui multa bona in scriptis dereliquit, praecipue Graduale in Choro Abbatis et Ordinarium [...]"[412]. In der Aufstellung der Mönche von Kaspar Glander wird er Paulus Aurifabry genannt[413]. Goldschmidt hatte neben seinen kalligraphischen auch noch andere Fähigkeiten; zeitweise war er jedenfalls Küchenmeister.

Heinrich Kirmaiger (Salem) + 1522

Die Bemerkung in seinem Nekrolog, "multa bona operatus est, praecipue in reservatorio litterarum cum summa diligentia omnia ordinans"[414], bezieht sich möglicherweise auf zwei Papierhandschriften aus der Feder des Baccalaureus Heidelbergensis Kirmaiger: das Ordinarium Cod.Sal.VIII,74 von 1510 und den Liber usuum Cod.Sal.VII,116 von 1511[415]. Es ist nicht ausgeschlossen, daß Kirmaiger beide Handschriften in seiner Funktion als Pförtner schrieb, denn im Kolophon von Cod.Sal.VII,116 heißt es: "[...] scriptus est presens liber usuum [...] per fratrem Hainricum Kirmaiger in mon. Salem monachum ibidem quoque eo tempore portarium rogitantem quemlibet in illo leg...m oravi Deum"[416]. In dem Zusammenhang sei daran erinnert, daß bei einem Brand, der in einem Zimmer neben der Pforte ausbrach, das alte Totenbuch verbrannte[417].

411 S. S.24.

412 GLA 65/1124, fol.206v-207r; s. a. S.146-147 und 181-182.

413 GLA 65/1120; Paulus Goldschmidt alias Aurifabry war möglicherweise verwandt mit jenem Sebastian Aurifabri de Urach, der 1500 in Bebenhausen zum Presbyter geweiht wurde; vgl. Krebs, 1933, S.330.

414 GLA 65/1120, fol.29r.

415 Cod.Sal.VII,116 ist identisch mit jener Handschrift, die Mone III, 1863, S.663 als "Hs.N.275" zitiert.

416 Cod.Sal.VII,116, Kolophon.

417 GLA 65/1124, XIV, fol.204v; vgl. Baumann, 1899, S.351; s. S.18, Anm.121.

Valentin Buscher (Salem) + **1531**

Er war derjenige, der zusammen mit Paulus von Urach das Diurnale von
Cod.Sal.XI,1 und mit Jacobus de Zella das Diurnale von Cod.Sal.XI,6
schrieb. Beide Male hat Buscher in einer Fleuronnée-Initiale signiert[418]
(Abb.72). Buscher hatte einen sehr bewegten Lebenslauf. Er war u.a. "servitor
domini", Küchenmeister, Kaplan in Rottenmünster, Subprior und Prior, Con-
fessor in Gutenzell, Heiligkreuztal, dann aber auch wieder "vinitor" und "suc-
centor"[419]. Aus den Quellen geht nicht hervor, welches dieser Ämter Buscher
gerade ausübte, als er 1509 die beiden Codices schrieb.

Amandus Schäffer (ab 1500 Salem) + **1534**

Als Schäffer 1493/94 in Salem das Brevier Cod.Sal.IX,c/d schrieb, war er
noch nicht Mitglied des Konvents[420]. Er hatte unter ungeklärten Umständen
sein Heimatkloster in der Nähe Straßburgs verlassen müssen und am Boden-
see vorläufige Aufnahme gefunden. Erst 1500 legte er dort seine Profeß ab.
Wo er sich bis dahin aufhielt, ist nicht zu klären. In Salem schrieb er 1501 als
Mitglied des Konvents noch einen Tractat (Cod.Sal.VIII,88). Danach wandte
er sich Aufgaben der Verwaltung zu. Er wurde Subprior, "scriptor in
pistrino", Cellerar und schließlich Abt[421].

Heinrich Gässler (Salem) + **1534**

Zwölf Jahre lang hat Heinrich Gässler auf der Krankenstation verbracht[422].
1499 signierte er das Obsequiale Cod.Sal.VII,93, eine Papierhandschrift, die
er, laut Kolophon, für sich selbst geschrieben hatte.

Gregor Lind (Salem) + **1571**

Von diesem Salemer Konventualen stammt das Homiliar Cod.Sal.VIII,38 und
das Sermonar Cod.Sal.VII,26; beides Papierhandschriften. Es ist nicht ausge
schlossen, daß er die Homilien in Tennenbach schrieb, wohin er zeitweilig
wegen Differenzen mit Abt Amandus Schäffer geschickt worden war[423].

418 S. S. 321 und S.330.

419 GLA 65/1124, XIV, fol.207r und GLA 98/2: daraus geht hervor, daß Buscher 1529
 succentor war.

420 Kolophon, s. S.183-184.

421 GLA 65/11523, fol.83r: "[...] sacerdos duodecim pene annis in infirmitorio degens
 [...]. S. a. S.34 und 222-224.

422 GLA 65/1120, fol.27r.

423 GLA 65/1124, XIV, fol.210r und Kolophon von Cod.Sal.VIII,38.

Johannes Vischer, gen. Gechinger (Salem?) +?

Dieser Schreiber hat kein Kolophon hinterlassen. Sein Name ist in einer Rechnung von 1597 überliefert[424]. Daraus geht hervor, daß er den ersten Teil des Graduale Cod.Sal.XI,16 geschrieben hat[425]. Im Verlaufe des 15. und 16. Jahrhunderts gab es in Salem zumindest drei Mönche namens Johannes Vischer; für die fragliche Zeit käme aber nur jener in Betracht, der als Abt von 1534-1543 dem Kloster vorstand, sich Piscator schrieb und "Aachfischer" nannte[426]. Es gibt keinen Anhaltspunkt dafür, daß der Schreiber Vischer mit Abt Fischer identisch ist.

Moser Georg (Salem) +?

Von ihm wurde 1576 ein Ritus quorundam festorum, eine Papierhandschrift, signiert. Moser war zeitweise Sekretär des Abtes[427].

Johannes Singer (Überlingen) +?

Er war derjenige, der das Graduale Cod.Sal.XI,16 im Jahr 1597 vollendete. Singer war Franziskaner in Überlingen. Sein Lohn für die Komplettierung des Chorbuches betrug 35 Florinen, knapp halb so viel, wie damals das notwendige Pergament kostete. Als Mathias Schiltegger 1800 das Graduale unter dem Namen Singer katalogisierte, gelangte der Schreiber wenigstens zu gebührendem Nachruhm.

Im Gegensatz zu den Totenbüchern lassen andere Quellen also darauf schließen, daß es in Salem offenbar doch eine ganze Reihe von Schreibern gab. Dreierlei fällt aber auf:

* Unter allen genannten Konventualen ist kein einziger, der ausschließlich schrieb oder offiziell Schreiber war wie noch Johannes Hug. Sogar Paulus Goldschmidt aus Urach war vorübergehend Küchenmeister gewesen. Amandus Schäffer gab sogar das Schreiben - nach solch kalligraphischen Glanzleistungen wie dem Abtsbrevier und dem Tractatus de Custodia - zugunsten von Verwaltungstätigkeiten ganz auf. Das mindert nicht den Status des Schreibers, sondern weist eher auf Personalknappheit hin. Auch Leonhard Wagner war "granarius" und Subprior in St. Ulrich und Afra und wurde erst 1506 von die-

424 GLA 62/8640, S.135; publ. bei Obser, 1915, S.605; s. S.315.

425 M.E. ist er auch der Schreiber des Sebastianoffiziums in Cod.Sal.XI,3, fol.Ord: 17r-20v; s. S.89, 269, 283 und 287 sowie Abb.46-47 und 50-52.

426 Laut Totenbuch starb ein Johannes Vischer am 18. April 1444 (vgl. Walter, 1928), ein anderer am 9. März 1580 (GLA 65/1123, fol.153r und Walter, 1928).

427 GLA 65/1123.

sen Verpflichtungen befreit[428]. Und im Praemonstratenserkloster Rot schrieb und illuminierte der dortige Subprior Konrad Schönmann mehrere Chorbücher[429]. Vielleicht war auch in Salem ein amtierender Prior an der Herstellung von Cod.Sal.XI,9 beteiligt, denn anstatt seinen Namen zu nennen, hat der Rubrikator von fol.127v (im Abschnitt von Schreiber C) diesen Titel verewigt.

* Die meisten der überlieferten oder wenigstens überprüfbaren Texte sind solche, welche die Mönche für sich privat oder in Ausübung ihres Amtes schrieben. Dazu gehört wohl auch jenes Rituale, das Conrad Fladenschröt als Cantor für Heiligkreuztal schrieb. Mit Ausnahme von letzterem und Guldemanns Totenbuch handelt es sich dabei um unverzierte, kursiv geschriebene Codices aus Papier. Die Schreiber solcher Bücher waren Ludwig Wirth, Petrus Stöß, Jodokus Ower, Heinrich Kirmaiger, Heinrich Gässler, Gregor Lind und Georg Moser.

* Für die ersten Chorbücher wurden auswärtige Schreibkräfte herangezogen. Das heißt, das Salemer Skriptorium war im Spätmittelalter nur in der Lage, schlichte Gebrauchshandschriften aus Papier herzustellen. Für die Herstellung oder auch nur Erneuerung der zum Chorgebet und Gottesdienst notwendigen liturgischen Handschriften jedoch war der Konvent zumindest für bestimmte Arbeitsphasen auf die Hilfe von erfahrenen Schreibmeistern angewiesen[430].

3. Die Arbeitsgewohnheiten des Salemer Skriptoriums. Ein Rekonstruktionsversuch anhand der genannten Handschriften.

3. 1. Die graphischen Arbeiten

Nach der Aufbereitung des Pergamentes[431] und seinem Zuschnitt wurden als erstes der Schriftspiegel bestimmt und die Zeilenabstände markiert. An den unteren Rändern weniger Blätter von Cod.Sal.VIII,40 und IX,59 kann man erkennen, daß die Breite des Schriftspiegels bzw. der Abstand der Spalten mit einem Zirkel eingestochen worden war. Das ursprüngliche Maßverhältnis von Schriftspiegel zu Blattgröße läßt sich nicht mehr bestimmen, da jeder Buchblock beschnitten worden ist. An den jetzigen Proportionen fällt auf, daß das

428 Vgl. Schröder, 1909, S.378ff.

429 Vgl. Tüchle, 1973, S.213; vgl. dazu auch Hummel, 1978, S.520.

430 S. a. S.83-89.

431 Vom Pergament der hier behandelten liturgischen Handschriften unterscheidet sich der Beschreibstoff von Cod.Sal.VIII,16 durch seine Härte und die helle mit winzigen schwarzen Punkten übersäte Oberfläche. Pergament von dieser Aufbereitung kommt in keiner anderen Handschrift Salemer Provenienz vor.

Prozessionale Cod.Sal.VIII,16 und das Ordinarium VIII,40 einen sehr breiten äußeren und unteren Rand haben, der nur beim Prozessionale funktional, d.h. durch die Ausstattung bedingt ist. Beim Abtsbrevier sind der innere und untere Rand am größten; der äußere Seitenstreifen ist demgegenüber bescheiden. Unter den Chorbüchern herrscht reiche Abwechslung, was die Größe des Schriftspiegels und seine Plazierung auf dem Blatt angeht: Bei den frühesten Gradualien Cod.Sal.XI,5 und XI,4, die als Pendants verwendet wurden, weichen die Maße des Schriftspiegels - bei gleich großem Buchblock - sogar am meisten voneinander ab. Bei den Antiphonarien, vor allem bei Cod.Sal.XI,6 und XI,1, variieren die Abstände zu den Rändern abschnittsweise.

Uneinheitlich sind auch die Rahmen der Schriftspiegel. Vier einzelne, von Blattrand zu Blattrand reichende Linien in schwarzer (VIII,40 und Rh.122/2), brauner (IX,50), rosa (Rh.122/1) und roter Tinte (VIII,16) sowie in Bleistift (VII,106a) rahmen die einspaltigen Texthandschriften inklusive der Prozessionalien. Die oberste Linie wird weder als Text- noch als Notenzeile verwendet. Einfache senkrechte und doppelte waagrechte Striche in roter Tinte, wieder von Blattrand zu Blattrand, fassen den Textblock bzw. die Spalten des Abtsbreviers ein[432]. Die Spalten im Lektionar Cod.Sal.IX,59 sind nur mit schwarzen, senkrechten Strichen begrenzt, der Schriftspiegel der Chorbücher ist an den Längsseiten allgemein mit zwei doppelten roten (XI,16/2: lila) Linien abgeschlossen. Fladenschröt beschränkte sich bei dem Rituale, das er für Heiligkreuztal schrieb auch auf zwei durchgehende senkrechte Striche. Was optisch ganz einheitlich wirkt, ist nicht unbedingt aus einem Guß. In den Antiphonarien Cod.Sal.XI,6 und XI,1 sind die Abstände der senkrechten Ränder erst ab fol.279r bzw. 324r mit einem Zirkel ins Pergament gestochen, genauso wie die Abstände in Cod.Sal.XI,3 und dem zweiten Teil von Cod.Sal.XI,16. Das Graduale XI,4, das Sebastiansoffizium in XI,3 und der erste Teil von XI,16 sind die Ausnahmen von der Regel, daß die Salemer Chorbücher seitlich zweifach gerahmt seien: hier wird auf den farbigen Rand verzichtet.

Wegen der späteren Beschneidungen ist bei vielen Handschriften (VII,106a; VIII,16; IX,50; IX,59; XI,5; XI,4; XI,3; XI,16/1; X,6a und XI,9) nicht mehr nachvollziehbar, wie die Zeilenabstände markiert wurden. Wo in den reinen Texthandschriften noch Spuren erhalten geblieben sind, kann man zwischen den runden Einstichen eines Zirkels und den Schnitten eines Messers unterscheiden. Im Sommerteil des Abtsbreviers Cod.Sal.IX,d gibt es z.B. verein-

432 In der gleichen Art rahmte Amandus Schäffer den Schriftspiegel von Cod.Sal.VIII,88.

zelte Blätter, an deren äußerstem Rand waagrechte Schnitte zu sehen sind. Im Gebetbuch Rh.122 befinden sich die Schnitte dagegen nur noch innen am Falz[433]. Da sie ungleichmäßig ausgeführt wurden, erkennt man deutlich, daß sie immer für eine ganze Lage vorgenommen worden sind. Die Löcher von Cod.Sal.VIII,40 wurden ebenfalls lagenweise durchgestochen, und zwar am äußeren Rand.

Unter den Chorbüchern gibt es nur drei Beispiele von Zeilenmarkierung. In den Antiphonarien Cod.Sal.XI,6 und XI,1 ist ab dem Moment, wo die senkrechten Ränder eingestochen sind, d.h. ab fol.279r und 324r, am Falz auch die Höhe der Textzeile markiert. Die Notenlinien sind davon ausgenommen. Text und Notenlinien zusammen werden nur im zweiten Teil von Cod.Sal.XI,16 am Falz eingestochen.

Eine einzige Handschrift, nämlich Cod.Sal.IX,48, wurde nicht am äußersten Blattrand oder innen am Falz präpariert, sondern unmittelbar neben den lila senkrechten Rändern. Die Einstiche galten aber nur den Textzeilen.

In Cod.Sal.VIII,40, Cod.Sal.IX,50 und im zweiten Teil von Cod.Sal.XI,16 sieht man Lagensignaturen in den rechten unteren Ecken der Recto-Seiten. In Cod.Sal.IX,59 hat Maternus Guldemann die Lagensignaturen in arabischen Ziffern zwischen die Spalten geschrieben; ob er das vor oder beim Schreiben ausführte, kann nicht mehr geklärt werden (der Versuch, sie nachträglich wieder auszuradieren, mißlang). Mit den Lagensignaturen war bereits der Umfang der einzelnen Lagen vorbestimmt. Er umfaßte in Salem allgemein vier Doppelblätter, die gegebenenfalls mit Ternionen kombiniert wurden. Cod.Sal.VIII,16 (ausschließlich Ternionen) und Cod.Sal.IX,48 (Binionen) fallen mit ihrer Heftung aus dem üblichen Rahmen.

Mit dem Ausziehen der Textzeilen wurden die graphischen Vorarbeiten beendet. Hierbei wurde nur zwischen den Text- und den Notenbüchern differenziert. Die Zeilen der Textbücher sind in schwarzer (VIII,40; Rh.122/2; IX,50; IX,59), rosa (Rh.122/1) und roter Tinte (IX,c/d) ausgezogen. Teils hat der Schreiber weit voraus liniert, so daß größere Lombarden über die Zeilen geschrieben werden mußten (Rh.122/1), teils hat er sukzessive liniert und Lücken für größere Initialen freigehalten (IX,59). In den Texthandschriften endet die Schrift nicht auf der Zeile. Das ist bei den Notenbüchern anders. Sofern dort überhaupt noch die eine Bleistiftlinie erkennbar ist, brechen an ihr die Buchstabenschäfte um. Nur in den beiden Prozessionalien Cod.Sal. VII,106a und VIII,16 sowie in Cod.Sal.IX,48 wurde der Text zwischen zwei Bleistiftlinien geschrieben.

433 Wegen der ganzseitigen Miniaturen mußte man jede Seite eines Doppelblattes separat behandeln.

Alle diese Vorarbeiten, angefangen vom Ausmessen des Schriftspiegels bis zum Zeilenziehen, sind im Gegensatz zu manchen späteren Maßnahmen, z.B. dem Ausziehen der Notenlinien, mit äußerster Sorgfalt ausgeführt worden. Es kann demnach keine Aufgabe gewesen sein, die der Schreiber an eine Hilfskraft weiterdelegierte. Die Ausführung der graphischen Vorarbeiten steht in direkter Beziehung zur Qualität der eigentlichen Schreibarbeiten. So ist z.B. im zweiten Teil von Rh.122, wo Schriftspiegel und Zeilen sehr nachlässig ausgeführt sind, auch die Schrift unkonzentriert und flüchtig.

3. 2. Die Schreibarbeiten

Wenn so weit alles getan war, konnte mit der Niederschrift des Textes begonnen werden. Die Schreibgeräte waren Federn und schwarze Tinte von unterschiedlicher Qualität und Konsistenz (in den Gradualien Cod.Sal.XI,4 und XI,5 hat sie stellenweise Tintenfraß ausgelöst).

Man schrieb die vorliegenden Chorbücher in der gotischen Textura, der traditionellen Missalschrift, die reinen Textbücher in der gotischen Minuskel[434]. Im Abtsbrevier Cod.Sal.IX,c/d ist die gotische Minuskel der Bastarda angenähert, die Schrift im Ordinarium Cod.Sal.VIII,40 kommt schon der Rotunda nahe. Im Prozessionale Cod.Sal.VIII,16 sind die Rubriken in Bastarda und humanistischer Minuskel geschrieben. Die Textura hat hier typisch französische Eigenheiten, die der Schreiber von Cod.Sal.VII,106a zu kopieren versuchte. IX,48 ist der einzige Codex, dessen ganzer Inhalt in humanistischer Minuskel geschrieben ist.

Hinter der relativ einheitlichen Fassade der Missalschrift kann man in den vorliegenden Codices insgesamt 26 Schreiber unterscheiden. Nur ein Teil von ihnen läßt sich namentlich erfassen; der Rest bleibt anonym.

VII,106a:	1 Schreiber, anonym
VIII,16:	1 Schreiber, anonym
VIII,40:	1 Schreiber: Paulus von Urach
IX,c/d:	1 Schreiber: Amandus Schäffer
Rh.122:	2 Schreiber, anonym
IX,48:	1 Schreiber, anonym
IX,50:	2 Schreiber, anonym
IX,59:	1 Schreiber: Maternus Guldemann
XI,5:	1 Schreiber: Caspar Buol
XI,4:	1 Schreiber: ? Meister des Waldburg-Gebetbuches

434 S. die entsprechenden Abschnitte im Katalog; vgl. dazu u.a. Oeser, 1962.

XI,3:	1	Schreiber: Paulus von Urach
XI,16:	2	Schreiber: Johannes Vischer gen. Gechinger und Johannes Singer
XI,6:	5	Schreiber, u.a. der Anonymus, welcher XI,1 begann, sowie Valentin Buscher und Jacobus von Lützel
XI,1:	4	Schreiber, u.a. Valentin Buscher und Paulus von Urach
X,6a:	1	Schreiber, anonym
XI,9:	5	Schreiber, anonym

Der Schreiber ließ im allgemeinen im ersten Durchgang alle jene Teile aus, die nicht mit schwarzer Tinte geschrieben werden sollten, also Rubriken, Initialen und Miniaturen[435]. Nur wenn ein Wort mit einem "I" begann und zufällig an den Zeilenanfang zu stehen kam, verzichtete man allgemein auf die Lücke und schrieb die Initiale aufwendiger als gewöhnlich an den Rand. Maternus Guldemann praktizierte diese Sonderbehandlung auch bei einem "L" in der letzten Zeile. Manche Schreiber (Schäffer, die Schreiber von IX,50; XI,1/1, XI,6/2, XI,6/3) notierten mit dünner Feder den Buchstaben, der farbig aufgetragen werden sollte. Diese Eselsbrücken sind heute fast nur noch neben oder in den einfarbigen, unverzierten Lombarden zu erkennen, wurden aber zumindest auch für die Kadellen angewandt, wie Beispiele an den unverzierten Rahmen in Cod.Sal.XI,1 beweisen. Das bedeutet, daß auch die schwarzen Rahmen der Kadellen nicht im ersten Durchgang mitgeschrieben wurden, eine Beobachtung, die dadurch bestätigt wird, daß die Kadellen mit einer breiteren Feder geschrieben wurden als der Text. Wenn überhaupt, dann sind nur die Wortreklamanten am Ende der Lagen (Cod.Sal.XI,5; X,6a und XI,9) und die Lagenzählung in den Chorbüchern Cod.Sal.XI,4; XI,5; XI,6/1 und XI,9 (nur über fünf Lagen) im gleichen Arbeitsgang geschrieben worden. Die Art, die Lagen zu numerieren, ist in allen Fällen gleich: sie besteht aus einer römischen Ziffer in schwarzer Farbe und dem Kürzel für "-us". Ein Sonderfall ist die rote, römische Lagenzählung von Cod.Sal.IX,59. Völlig untypisch sind die Zahlenreklamanten am Ende jeder Seite von Cod.Sal.IX,48.

Für die Reihenfolge, in der die Rubriken, die schwarzen Rahmen der Kadellen, die blauen, roten, seltener grünen (Cod.Sal.IX,48 und Cod.Sal.XI,9, Schreiber B) Lombarden geschrieben, ferner die Satzanfänge und die Kadellenrahmen rot gestrichelt wurden, gab es offenbar keine verbindliche Regelung. Sie mußte noch nicht einmal innerhalb einer Handschrift einheitlich

435 In Cod.Sal.X,6a ist fol.144a/r in diesem Zustand stehen gelassen worden. Es handelt sich um ein Blatt, das nicht zum Offizium gehört.

sein. Und sie ging u.U. Hand in Hand mit Vorzeichnungen und Vorbereitungen zur Auszierung. Die Zahl der Arbeitsgänge war abhängig vom Buchtyp und wurde ferner nicht nur durch die Farben bestimmt, sondern eventuell auch durch die Schreibgeräte. Wegen der unterschiedlichen Breite der Federn sind z.B. Rubriken und rote Lombarden genauso nacheinander entstanden wie Text und Kadellenrahmen. Nachzutragen ist noch, daß es die Schreiber von Cod.Sal.XI,5; X,6a und XI,1 vorzogen, die Rubriken in Silben getrennt von unten nach oben zu schreiben.

Erst wenn Text, Kadellenrahmen, Lombarden und Rubriken geschrieben waren, wurden die Notenlinien gezogen. Der Schreiber von Cod.Sal.XI,4 - mit hoher Wahrscheinlichkeit der Meister der Miniaturen - hält sich als einziger nicht an diese Regel. Er hat alle Seiten durchliniert, bzw. durchlinieren lassen, bevor er mit dem Text begann. Lediglich für die dreizeilige Initialminiatur auf fol.1r war der Platz freigehalten worden. Alle folgenden figürlichen und ornamentalen Deckfarbeninitialen, Lombarden, Kadellen und Rubriken mußten über die Notenlinien gezeichnet bzw. gemalt werden (Abb.39 und 42). Um eben dies zu vermeiden, haben die Schreiber der anderen Chorbücher mit dem Ziehen der Notenlinien gewartet.
In allen Salemer Handschriften bestehen die Notenzeilen nur aus vier roten Linien, das Prozessionale Cod.Sal.VIII,16 eingeschlossen[436]. Auf diese Art und Weise sind die Notenzeilen so hoch wie die Abstände dazwischen. Die Höhe der Textzeile entspricht nämlich dem Abstand zwischen zwei einzelnen Notenlinien. Von diesen Größenverhältnissen weicht nur das Prozessionale Cod.Sal.VIII,16 und das Antiphonar Cod.Sal.IX,48 ab. Nicht einheitlich geregelt war die Anzahl der Noten- und Textzeilen pro Seite: so kam es, daß unter den Gradualien ausgerechnet die beiden Pendants Cod.Sal.XI,4 und XI,5 differieren (Abb.31 und 37). Die beiden späteren Codices weisen die siebenzeilige Lösung von Cod.Sal.XI,5 auf (Abb.44 und 50).
An der Art, wie in den vorliegenden Handschriften die Notenlinien gezogen wurden, kann man verschiedene Hände unterscheiden: mal sind die Zeilen fein und akkurat, mal grob und unregelmäßig; der eine Schreiber zog sie zwischen den äußeren Rändern des Schriftspiegels, der andere nur zwischen den inneren, bei wieder einem anderen beginnen und enden die Notenlinien will-

436 Die modernere, fünflinige Notenzeile wird z.B. in den spätmittelalterlichen Chorbüchern von Kaisheim, Langheim, Rheinau, St.Gallen und im übrigen auch für die Melodie des Liedes verwendet, das die Tiere in der Randminiatur des Abtsbreviers Cod.Sal.IX,c, fol.297r vortragen. In Gradualien von Langheim ist zusätzlich die Tonlage durch eine farbige Linie markiert. Kloster Altenberg bleibt zwar wie Salem bei vierlinigen Notenzeilen, zeichnet die einzelnen Linien aber in schwarzer Tinte und markiert ebenfalls die Tonlage mit Farbe.

kürlich. Jede Variante ist auf eine Handschrift oder einen Schreiberabschnitt darin beschränkt. Die Lücken für Lombarden und Kadellen sind ebenfalls variabel. Sie wurden bei manchen Schreibern mit Bleistiftlinien eingegrenzt. Nur Caspar Buol ging so weit, die Notenlinien auch für die Pausen in den Melodien zu unterbrechen.

Von allen Schreiberarbeiten scheinen die Quadratnoten am wenigsten unterscheidbar zu sein. Trotzdem kann man auch bei ihnen Eigenheiten eines Schreibers feststellen, so z.b. an der Schreibweise und Plazierung von Notenschlüsseln und Custoden wie auch an der quadratischen oder rautenförmigen Schreibweise einer absteigenden Melodie. Völlig aus dem üblichen Rahmen fällt der Custos von Cod.Sal.VIII,16 mit seinem Aufstrich auf der linken Seite (Abb.5). Nicht weniger auffällig sind die Noten im Diurnale von Cod.Sal.XI,6 wegen ihrer Größe. Die Unterschiede in der Notenschrift führen zu der gleichen Einteilung in Schreiberabschnitte wie die Analyse der Schriftvarianten im Text.

Abschließend wurden die Blätter der Handschriften durchnumeriert. Das war bei den Chorbüchern wegen der Querverweise unumgänglich, bei Texthandschriften konnte man ggf. darauf verzichten. Deshalb hat lediglich Schäffer das Sanctorale und Commune Sanctorum im Sommerteil des Abtsbreviers und Guldemann das Lektionar Cod.Sal.IX,59 (nach Temporale und Sanctorale getrennt), foliiert. Daß die Foliierung ein eigener Arbeitsgang war, zeigt sich daran, daß die Blätter von Cod.Sal.IX,59 mit noch feuchten Seitenangaben aufeinandergelegt wurden und Spuren auf der Gegenseite hinterlassen haben. Bevor Guldemann die farbige Foliierung ausführte, hatte er sie, wie die Lagenzählung, mit dünner Feder vornotiert. Sowohl Schäffer als auch Guldemann haben die römischen Zahlen in die Mitte des oberen Randes geschrieben. Cod.Sal.IX,48 ist ausnahmsweise paginiert.
Bei den Chorbüchern steckt hinter der Foliierung ein System, das nicht erst im Spätmittelalter entwickelt wurde. Die Gradualien, die frühen also wie die spätmittelalterlichen, wurden in der Mitte des senkrechten Randstreifens mit römischen Ziffern in roter Tinte foliiert (Abb.31 und 37). Falls das Ordinarium zwischen Temporale und Sanctorale stand (wie bei Cod.Sal.XI,4 und XI,3), wurde es, in arabischen Ziffern separat foliiert. Diese Ordnung ist noch im ersten Teil von Cod.Sal.XI,16 beibehalten worden (Abb.50-52). Im zweiten Teil dieses Chorbuchs steht die Blattzählung in der Mitte des oberen Randes (Abb.55, 56 und 58). Die Ziffern, abwechselnd rot und blau in römischer Capitalis geschrieben, sind von den Miniatoren in den Randschmuck integriert worden. Die Antiphonarien Cod.Sal.XI,6 und XI,1 sind in der Mitte des

senkrechten Randstreifens anstatt mit roter Farbe und römischen Ziffern mit schwarzer Farbe und arabischen Ziffern foliiert (Abb.67 und 69). Die Blätter von Cod.Sal.X,6a sind an der gleichen Position mit roten arabischen Ziffern versehen (Abb.73), während die Blätter von Cod.Sal.XI,9 zwar in der gleichen Art wie bei X,6a, aber am oberen Rand durchnumeriert sind (Abb.75). Diese Differenzierungen bei der Foliierung der spätmittelalterlichen Antiphonarien waren schon bei den frühen Handschriften vorhanden gewesen. Falls sie etwas mit der Aufstellung im Chor zu tun hatten, dann wurde diese Ordnung von Buchbinder Zoß aufgegeben.

Der ein oder andere Arbeitsgang, insbesondere aber die Foliierung kann sehr gut auch erst nach den Auszierungsarbeiten erfolgt sein. Danach wurden dann noch die Korrekturen und Querverweise eingetragen.

3. 3. Die Auszierungsarbeiten mit Ausnahme der figürlichen Deckfarbenmalereien

In allen Chorbüchern und einigen Texthandschriften (IX,50; IX,59, Rh.122/2) waren nach den Schreibarbeiten noch Kadellen und Lombarden zu verzieren. Die schwarzen, rot gestrichelten Kadellenrahmen wurden mit linearem Fleuronnée gefüllt und umrahmt. Man verwendete dafür schwarze Tinte, die neben dem tiefschwarzen Rahmen jeweils grau erscheint. Der Rubrikator von Cod.Sal.XI,1/1 zog es als Einziger vor, die Kadellen abwechselnd in Grün und Rosa zu verzieren. Bei der selteneren Auszierung von Lombarden wurde der rote oder blaue Buchstabenkörper mit Fleuronnée der entsprechenden Gegenfarbe verziert. Auch hier ist das Blau der Verzierungen heller als das Blau der Buchstabenkörper. In keinem Fall aber ist das farbige Fleuronnée so dünn wie das schwarze. In den späteren Teilen von Cod.Sal.XI,6 und XI,1 sind die roten Lombarden schwarz ausgeziert.

In den früheren Chorbüchern Cod.Sal.XI,4; XI,5; XI,6/1; XI,1/1; XI,9 und X,6a wurden die Kadellenrahmen jeweils mit wenigen floralen oder geometrischen Mustern verziert, noch seltener mit Tieren und Profilköpfen[437] (Abb.31 und 36). Ein besonders aufwendiges "P" kommt in drei Handschriften unverändert vor: in Cod.Sal.XI,6, fol.3r (Abb.65); Cod.Sal.XI,9, fol.212r (Abb.74) und Cod.Sal.X,6a, fol.194v. Typisch für die Auszierungen in diesen Codices sind die weitschweifigen Fadenausläufer. In den späteren Handschriften oder Handschriftenteilen (Cod.Sal.XI,6/3; XI,1/2 und XI,3) ist das ohnehin kleine Repertoire an Schmuckformen noch weiter reduziert. Den Details in der Auszierung wurde weniger Aufmerksamkeit geschenkt als vorher. Eine größere Rolle spielte jetzt ein aufgerolltes Schriftband im Innern einer Kadelle. Das

437 S. S.91-92.

überschaubare Formenrepertoire ermöglichte es theoretisch allen Konventualen, sich an den Auszierungsarbeiten der Handschriften zu beteiligen. Es lassen sich pro Handschrift, bzw. Schreibabschnitt auch mindestens zwei Zeichner unterscheiden, die nebeneinander gearbeitet haben. Aus dem für das Salemer Skriptorium üblichen Rahmen fallen die Auszierungen der drei ersten Lagen von Cod.Sal.XI,6 durch überwiegend gegenständliche Motive (wie Drachen, Monster, eine Stadtansicht) und die farbige Lavierung der Zeichnungen. Untypisch ausgeziert sind ferner alle Kadellen der 27. Lage (fol.203-210) in der gleichen Handschrift. Dargestellt sind hier vorwiegend Tiere und Wilde Männer, die mit kurzen, kräftigen Schraffen gezeichnet sind. Wieder eigenständig sind die Schmuckformen und Motive in den Kadellen des Sebastianoffiziums in Cod.Sal.XI,3 (Abb.46) und dem ersten Teil von Cod.Sal.XI,6. Diese andersartigen und in isolierten Abschnitten vorkommenden Auszierungen wurden zum Teil von auswärtigen Kräften in Salem ausgeführt[438], oder aber außerhalb von Salem ausgeführt[439].

Gegenständliche Zeichnungen sind selten und in der Regel auf die Kadellen beschränkt; ganz vereinzelt stehen die winzigen Zeichnungen am unteren Rand von Cod.Sal.XI,4 (fol.15r, 268r), XI,5 (fol.78r) und XI,9 (fol.1r). Es handelt sich jedesmal um die Darstellung eines Storches mit einer Schlange im Schnabel, kombiniert mit einem keuleschwingenden Wilden Mann, einem Hirsch (Abb.36) oder einem zweiten Storch[440].

Zweizeilige Fleuronnée-Initialen dürften nicht viel anders entstanden sein als Kadellen - mit dem Unterschied, daß die Umrisse und die Spaltungen des Buchstabenkörpers wahrscheinlich vorgezeichnet wurden. Diese Initialen bestehen immer aus einer blauen und einer roten Buchstabenhälfte, an die sich das Fleuronnée in der Gegenfarbe anschließt.

438 Betrifft die ersten drei Lagen von Cod.Sal.XI,6 (s. dazu S.85 und 322) sowie das Sebastiansoffizium von Cod.Sal.XI,3 (s. dazu S.89 und 269-270).
439 Betrifft die 27. Lage von Cod.Sal.XI,6; s. S.137 und 322.
440 Es handelt sich um Kopien von Motiven von Kartenspielen; s. a. S.129.

Deckfarben-Initialen entstanden in mindestens drei Arbeitsgängen, die sich aus den vorliegenden Handschriften rekonstruieren lassen.

*** Vorzeichnung**

In den Nocturnalien von Cod.Sal.XI,6 und XI,1 sind Vorzeichnungen von Initialen und Ranken zu sehen, weil sie später nicht koloriert wurden. Der Zeichner hat mit schwarzer Tinte die Konturen von Rankenstielen, Blättern und Blüten gezeichnet. Seine Linie ist flüssig, aber nicht schnell gezogen. Mit Schwung enden nur Details wie die Spitzen von einzelnen Blättern. Vor allem an Bögen hat sich der Zeichner korrigiert und die Feder neu angesetzt.

*** Grundierung**

Im Graduale Cod.Sal.XI,4 ist auf fol.332r (Abb.42) eine einzige Initiale nicht vollendet worden. Man sieht wieder die dunkle Kontur der Vorzeichnung, die hier noch knapper, dafür jedoch sicherer ausgefallen ist, als im vorigen Beispiel. Die Initiale, das Buchstabeninnere, der Hintergrund, der Rankenstiel, Blätter und Blüten sind mit lasierenden Farben grundiert. Noch davor waren die Goldpunkte aufgetragen und mit den für diese Handschrift charakteristischen langen Federgrannen verziert worden. Die Vorzeichnung der Ranke und die Umzeichnung der Goldpunkte kann nicht vom gleichen Zeichner stammen. M.E. hat der Meister des Waldburg-Gebetbuches einem Mitarbeiter diese Seite zu Fertigstellung überlassen.

*** Kolorierung und Überzeichnung:**

Auch im Diurnale Cod.Sal.X,6a sind die Arbeiten an den Deckfarben-Initialen nicht abgeschlossen worden. Hier fehlen teilweise die entscheidenden Federzeichnungen, die der Initiale und der Ranke Plastizität verleihen. Initialen und Ranken von Cod.Sal.X,6a stimmen formal und farblich mit dem Deckfarbenschmuck aus dem Graduale Cod.Sal.XI,5 überein, der von einem Mitarbeiter Buols ausgeführt worden ist (Abb.73 und 35).

Aus allen drei Beispielen geht hervor, daß Initiale und Ranke gemeinsam geplant wurden. Der Rubrikator, der die Kolorierung in den Codices XI,6 und XI,1 schließlich übernahm, beschränkte sich aber darauf, die Initialen auszuführen. Er schnitt in der Regel die größer geplante Initiale mit einem breiten, profilierten Leistenrahmen von der Ranke ab. So zuverlässig, wie er die Eckzwickel gelb grundierte und mit gelben oder rosa Strahlen übermalte, zeichnete er in das Buchstabeninnere weiße Ranken auf dunkelbraunen Grund. Für Rahmen und Initiale bevorzugte er kräftige, grelle Farben und gewagte Kombinationen wie Giftgrün und Himmelblau, Orange und Ziegelrot oder Dunkelgrau und Braun.

3. 4. Das Binden

Von den vorliegenden Handschriften hat nur noch das Ordinarium Cod.Sal.VIII,40 einen original spätmittelalterlichen Bucheinband, der nach Weissenau lokalisiert wird[441]. Da bei diesem Ordinarium nur noch ein Teil der Lagensignaturen und der Zeilenmarkierungen zu sehen ist, muß der ganze Buchblock vor dem ersten Heften und Binden beschnitten worden sein.

4. Schlußfolgerungen

Die Beteiligung der Salemer Konventualen Conrad Fladenschröt, Maternus Guldemann, Iacobus von Lützel, Jacob Roiber, Paulus Goldschmidt, Valentin Buscher und Amandus Schäffer an der Herstellung der liturgischen Handschriften geht zweifelsfrei aus den Kolophons hervor. Für die auswärtigen Schreiber kann, mit Ausnahme des Franziskaners Johannes Singer aus Überlingen, durch Quellen und Beteiligung an anderen als den eigenen Handschriften (Buol in XI,4; Vischer in XI,3) nachgewiesen werden, daß sie sich zum Schreiben in Salem aufhielten. Die in Salem entstandenen Handschriften weisen eine Reihe von formalen Parallelen auf, die nahelegen, daß bei der Handschriftenproduktion ganz bestimmte Grundsätze beachtet wurden. Die meisten dieser Formalia wurden nicht erst im Spätmittelalter entwickelt, sondern waren schon in den früheren liturgischen Codices Salems angewandt worden. Es handelt sich um:

* die Lagenzählung mit römischer Ordnungszahl und dem Kürzel für "-us",
* die doppelten, senkrechten, roten Ränder in den Chorbüchern,
* die roten, vierlinigen Notenzeilen,
* die Beibehaltung der strengen Textura formata,
* die Beschränkung auf Quadratnotation,
* die Bevorzugung von Quaternionen,
* die Art der Foliierung,
* die Differenzierung der Schmuckmotive[442].

Bei der Analyse der vorliegenden Handschriften hinsichtlich ihrer Herstellung fällt auf, daß ein Wechsel in der Schrift des Textes immer verbunden ist mit dem Wechsel der Notation, der graphischen Arbeiten und einem Teil der auszierenden Arbeiten. D.h., die vorliegenden Handschriften wurden ganz oder abschnittsweise von einer einzigen Person geplant und verwirklicht. Dies wird dort am deutlichsten, wo ein Schreiber unvorhergesehen aus der Arbeit

441 S. S.57 und 181.
442 Siehe das folgende Kapitel.

herausgerissen wurde, nämlich in Cod.Sal.XI,6 (fol.199r), Cod.Sal.XI,1 (fol.323 - 324) und Cod.Sal.XI,16 (fol.171r). Im ersten Teil von XI,16 läßt sich das Arbeitsspektrum von Johannes Vischer, gen. Gechinger besonders gut rekonstruieren: Vischer hat bis fol.175 die Seiten seitlich mit Bleistift gerahmt, bis zur dritten Zeile von fol.171r geschrieben, bis fol.125r die Kadellenrahmen ausgeziert, die Notenlinien wahrscheinlich wegen der Farbunterschiede lagenweise ausgezogen. Vielleicht war ja er es sogar, der bis fol.50v Randleisten und bis fol.30v Initialminiaturen illuminierte. Sein Nachfolger hat deutlich erkennbar an diesen verschiedenen Bruchstellen neu eingesetzt. Die Deckfarbenmalerei überließ er allerdings der Miniatorenwerkstatt Dentzel aus Ulm[443]. Ob die figürliche Deckfarbenmalerei das Werk des Schreibers ist, muß jeweils einzeln geprüft werden. Die sukzessive Arbeitsweise gilt für Cod.Sal.VII,106a; VIII,40; IX,50; IX,59; X,6a; XI,3. Die beiden Antiphonarien Cod.Sal.XI,6 und XI,1 bilden insofern wieder eine Ausnahme, als beide Handschriften von drei Salemer Konventualen in Zusammenarbeit vollendet wurden, ohne daß die jeweiligen Anteile exakt nachweisbar wären.

Nun gibt es aber auch innerhalb der Handschriften bzw. ihrer Schreiberabschnitte auffällige Qualitätsunterschiede zwischen den einzelnen Arbeitsgängen. Qualitativ hochwertig sind im allgemeinen die graphischen Arbeiten vom Festlegen des Schriftspiegels bis zum Zeilenziehen, ferner die Schrift, die Notation, die Rahmen der Kadellen und ein Teil ihrer Auszierung. Weniger gut wurden häufig die roten Notenlinien, die Lombarden und Teile der Kadellenauszierung ausgeführt. Das wiederum kann nur heißen, daß der für die Disposition einer Handschrift oder eines Schreibabschnittes verantwortliche Schreiber mindestens einen festen Mitarbeiter hatte. Die Mitarbeiter der beiden Lohnschreiber von Cod.Sal.XI,5 (Caspar Buol) und Cod.Sal.XI,4 (Waldburg-Gebetbuch-Meister[444]) begnügten sich ausnahmsweise nicht mit der Ausführung von Notenlinien, Lombarden und Federzeichnungen in und um Kadellenrahmen: Von ihnen stammen darüberhinaus auch die qualitativ schlechteren Initialen und Ranken in Deckfarben, die sie nach Vorzeichnungen ihrer Lehrer kolorierten (Abb.35 und 41). Der Mitarbeiter von Caspar Buol kopiert im Antiphonar Cod.Sal.X,6a noch einmal "seine" Initialen und Ranken aus dem Graduale XI,5 (Abb.73). Die Bewegung des Rankenstiels, die Blätter und die Kolorierung stimmen in beiden Handschriften offenkundig überein. Da zwischen der Herstellung des Graduale und des Antiphonars etliche Jahre vergangen sind, kann der Mitarbeiter Buols nur ein Salemer Konventuale gewesen sein.

443 S. S.151 und 315-317.
444 S. S.248 und 265-266.

Unter "Auszierungsarbeiten" wurden in den bisherigen Ausführungen immer nur die Federzeichnungen der Kadellenrahmen, die Rankenvorzeichnungen und die farbigen Initialen einschließlich ihrer Ranken verstanden. Die Initialminiaturen mit ihren Ranken und Randleisten in Deckfarben und Gold werden erst in den folgenden Kapiteln eingehend besprochen. Sie sind überwiegend Arbeiten von auswärtigen Miniatoren.

Nach allem bisher Gesagten scheidet das Prozessionale Cod.Sal.VIII,16 als Produkt des spätmittelalterlichen Salemer Skriptoriums aus, denn es fällt in mehrfacher Hinsicht aus dem Rahmen des Üblichen. Die Aufbereitung des Pergamentes, die Schrift, die Notation (insbesondere die spezifische Schreibweise des Custos, Abb.5) und die Heftung weisen klar auf eine andere Arbeitsweise. Die Ausstattung und die Darstellung eines Wappens bestätigen, daß das Prozessionale weder in, noch für Salem geschrieben wurde[445]. Dennoch spielt der Codex eine wichtige Rolle in der Geschichte des Salemer Skriptoriums. Zu nennen ist hier auch das Antiphonale Cod.Sal.IX,48, das formal (Paginierung, Seitenreklamanten, Heftung in Binionen) und inhaltlich mit den spätmittelalterlichen Gepflogenheiten brach. Es ist aber nicht in einem anderen Skriptorium entstanden, sondern unter veränderten Bedingungen.

5. Die Entwicklung des Salemer Skriptoriums

Als Ludwig Oschwald bald nach seiner Wahl zum Vorsteher des Klosters plante, nach dem Vorbild der alten Chorbücher zwei neue Gradualien schreiben zu lassen[446], war offensichtlich kein Salemer Konventuale in der Lage, die Herstellung der Pergamentcodices zu übernehmen. Deshalb wurden zwei auswärtige Wanderschreiber bzw. Wanderminiatoren gewonnen: für Cod.Sal.XI,5 Caspar Buol aus Göppingen und für Cod.Sal.XI,4 - mit an Sicherheit grenzender Wahrscheinlichkeit - jener Meister, der behelfsweise nach dem Waldburg-Gebetbuch benannt wird, das er zu einem späteren Zeitpunkt ausführte. Buol war ein hervorragender Kalligraph und in seinem souveränen, spielerisch leichten Schreibduktus dem Waldburg-Gebetbuch-Meister deutlich überlegen (Abb.36). Dies ist auch in den graphischen Arbeiten feststellbar. Schwächen zeigte er hingegen in den figürlichen Darstellungen[447] (Abb.32). Die beiden müssen sich in Salem getroffen haben; anders läßt sich nicht verstehen, daß Buol zwei Seiten in intakten Lagen des

445 S. S. 165-172.

446 Oschwald wünschte, daß die beiden Gradualien "pro senioribus aperiuntur"; Roibers Aufzeichnungen nach Baier, 1913, S.95. S. a. S.29, 47, 59 und 238.

447 S. S.129-130.

Cod.Sal.XI,4 geschrieben hat. Nach dem Ergebnis der beiden Gradualien zu schließen, hat Abt Oschwald die Konzeption der Handschrift den jeweiligen Schreibern überlassen. Deshalb die Unterschiede in der Reihenfolge der Texte, der Anzahl der Zeilen und der Herstellungsphasen. Oschwalds Interesse ist m.E. aber von Anfang an über diese beiden Codices hinausgegangen: er wollte die Anwesenheit der Berufsschreiber in Salem auch dazu nutzen, ein klostereigenes Skriptorium neu aufzubauen. Vermutlich forderte er von den Schreibmeistern, mindestens einen Konventualen im Herstellen einer Handschrift praktisch zu unterrichten. Wer diese Mitarbeiter und Gehilfen gewesen sein könnten - vielleicht einer der o.g. Schreiber ? - kann ebensowenig beantwortet werden wie die Frage, ob Amt oder Eignung den Ausschlag für die Mitarbeit gegeben hat. Derjenige jedenfalls, der zum Gehilfen eines Meisters ausgewählt worden war, verrichtete unter dessen Aufsicht die Aufgaben, die als weniger schwierig eingestuft werden können, wie: Notenzeilen ziehen, Lombarden einsetzen, Kadellenrahmen auszieren. Daneben durfte oder sollte der Gehilfe aber auch durch einige Initialen samt Randschmuck den Introitus von Messen weniger hoher Feste kolorieren. Caspar Buol und der Waldburg-Gebetbuch-Meister hatten ihren Schülern die Initialen, Ranken und Akanthusblätter vorgezeichnet; das sieht man nicht nur an der unvollendeten Miniatur von Cod.Sal.XI,4, fol.332r, sondern auch am Rhythmus der Ranken und speziellen Eigenheiten (Abb.32, 34 und 35 sowie 38 und 41). Aber während die Meister selbst ihren Stielen, Blättern und Blüten durch differenzierte Farbgebung plastische Wirkung verliehen, konnten ihre Gehilfen nur unbeholfen ausmalen.

Es ist bemerkenswert, daß Abt Oschwald auf der einen Seite dieses Qualitätsgefälle in Kauf nahm, während ihm auf der anderen Seite die Fähigkeiten Buols dort nicht reichten, wo er selbst mit abgebildet werden wollte[448] (Abb.33).

Nach Oschwalds Initiative schien sich ein eigenes Klosterskriptorium etabliert zu haben. Maternus Guldemann z.B. schrieb kurz nach den Gradualien das Lectionar Cod.Sal.IX,59 und vielleicht auch noch dessen verlorengegangenes Pendant. Cod.Sal.IX,50 ist gleichfalls in diese Zeit zu datieren. Dann lieferte Fladenschröt 1475 den Nonnen von Heiligkreuztal ein Rituale in gotischer Textura auf Pergament[449] und schließlich ist Cod.Sal.X,6a in vielen

448 S. S.29, 130-132, 246 und 249.

449 Karlsruhe, St.Peter perg. 30. Das Rituale umfaßt 78 Blatt Pergament in der Größe von 20,5 x 15 cm. Der Schriftspiegel (13-14 x 10 cm) ist mit zwei senkrechten schwarzen Linien markiert, die von Blattrand zu Blattrand reichen; diese Linien sind am unteren Rand vorgestochen. 16-17 Zeilen sind mit Tinte ausgezogen. Es gibt Lagensignaturen und Reklamanten. Schwarze (Text) und rote (Rubriken) Tinte. Die

Charakteristika Cod.Sal.XI,5 so ähnlich, daß dieses Diurnale ein Werk von Buols Gehilfen sein muß (Abb.73). Wie in dem Graduale haben die Notenlinien einen einigermaßen exakten Ansatz am inneren Rand, enden aber völlig unregelmäßig. Die auffallend abgerundete Form des Notenschlüssels ist in X,6a von Buol übernommen, genauso wie dessen Art, mitten in der Zeile nach einer Lombarde einen neuen Notenschlüsel zu setzen. Ferner sind in beiden Codices die Rubriken von unten nach oben geschrieben, kommen Wortreklamanten vor, ist Buols charakteristisches Häkchen über der Minuskel des aufrechten "r" auch in dieser Handschrift zu finden und sind schließlich die Ranken von X,6a farblich und formal unverwechselbar die gleichen, wie diejenigen von Buols Gehilfe in dessen Graduale.

Überraschend allerdings, daß das Diurnale in der Buol-Nachfolge, laut dem Wappen auf fol.41v und einer wie maßgeschneiderten Nachricht von Jacob Roiber, erst 1495 von Abt Scharpffer veranlaßt worden sein soll. Über die Zeit dazwischen geben die Handschriften mit ihren signifikanten Unterschieden in der Ausführung Auskunft. Abt Stanttenat hatte Ende der siebziger Jahre das Antiphonar Cod.Sal.XI,6 beginnen lassen, hatte aber mit der Verwirklichung dieses gewaltigen Projektes, das einen Winter- und einen Sommerteil (Cod.Sal.XI,1) umfassen sollte, kein Glück.

Der Schreiber von XI,6, der in Anlehnung an Caspar Buol arbeitete, kam nur bis fol.199r. Mitten in einer intakten Lage bricht sein Text ab. Seine Schrift taucht in keiner anderen erhaltenen Handschrift mehr auf. Da die Auszierungen der Kadellen in den ersten drei Lagen des Codex viel gegenständlicher sind als die der folgenden, kann man sie vielleicht als Arbeit desselben Schreibers betrachten. Ebensogut können die beiden Initialminiaturen von fol.1r und 2r sein Werk sein. Ausgehend von der Datierung in der ersten Initialminiatur muß der anonyme Schreiber vor 1478 den Text begonnen haben. Der neue Schreiber, der dessen Arbeit fortsetzte, hat erst 1480 eine Kadelle auf fol.214r ausgeziert und datiert, was auf eine kurze Unterbrechung schließen läßt. Er vollendete das Nocturnale von XI,6 und begann anschließend mit der Niederschrift des Sommerteils Cod.Sal.XI,1. Vier Seiten vor dem Ende (fol.323v) bricht auch seine Schrift ab. Er hätte wohl noch einen Teil der Kadellen auszieren sollen, denn ab fol.200 sind mehrere gestrichelte Kadellenrahmen leer geblieben. Er könnte es auch gewesen sein, der die zweizeili-

Schrift ist sehr eckig, der Schreibduktus schwankt. Charakteristisch sind doppelte Trennstriche und doppelte Strichelung des "et"-Kürzels. An Ausstattung gibt es Lombarden und Kadellen, die nach dem gleichen Schema verwandt werden wie in allen Salemer Handschriften und wie dort gestaltet sind. Vgl. auch Heinzer/Stamm, 1984, S.74.

gen Initialen und Ranken in beiden Nocturnalien vorgezeichnet hat. Bis sie, abweichend von der Vorzeichnung, koloriert wurden, vergingen wieder einige Jahre. Denn Wappen und Bischofsstab von Abt Stanttenat, zusammen mit den Initialen mehrfach auf dem unteren Rand beider Handschriften anzutreffen, sind erst 1484 datiert[450]. Dies war nicht die letzte Unterbrechung, denn nach der Kolorierung der Deckfarben-Initialen blieben die beiden Antiphonarien bis 1508 unvollendet liegen. Im Winterteil Cod.Sal.XI,6 war das Nocturnale vollständig; es fehlten aber das Diurnale, das Commune Sanctorum, die Cantica und die Hymnen. Im Sommerteil Cod.Sal.XI,1 fehlten zusätzlich die letzten vier Seiten vom Sanctorale des Nocturnale.

Wie es scheint, waren die Möglichkeiten des Salemer Skriptoriums ab der Mitte der achtziger Jahre des 15. Jahrhunderts erschöpft. Abt Stanttenat hatte offensichtlich keine weiteren Anstrengungen unternommen, die beiden halbfertigen Antiphonarien Cod.Sal.XI,6 und XI,1 vollenden zu lassen. Er widmete sich stattdessen der Planung und Verwirklichung von Handschriften zum persönlichen Gebrauch[451], für die er auswärtige Schreiber, wie z.B. Amandus Schäffer gewann. Der heimatlos gewordene Zisterzienser schrieb 1493/94 die beiden Teile des Abtsbreviers Cod.Sal.IX,c/d (Abb.12-26). Schäffer war ein geübter Schreiber, der sich mit dieser Meisterleistung für die vorübergehende Aufnahme in Salem bedankte[452]. Abt Stanttenat starb über den Arbeiten an "seinem" Brevier. Für seinen Nachfolger, Johannes Scharpffer, war es aber eine vergleichsweise leichte Pflicht, diese Handschrift zu vollenden, da Schreiber und Miniator von ihm nur (weiter) bezahlt werden mußten. Die weitaus schwierigere Hypothek, die Scharpffer von seinem Vorgänger übernahm, waren die beiden unvollendeten Teile des Mammut-Antiphonars Cod.Sal.XI,6 und XI,1. Es läßt sich nicht mehr aufklären, ob Scharpffer versucht hat, Amandus Schäffer für diese Arbeit zu gewinnen. Unerklärlich bleibt es jedenfalls, daß Schäffer, auch nach seiner Rückkehr und dem Eintritt in den Salemer Konvent im Jahr 1500, nicht mit dieser Aufgabe betraut wurde, obwohl er 1501 eine neuerliche Probe seiner Schreibkunst geliefert hatte.

Anstatt die Antiphonarien Cod.Sal.XI,6 und XI,1 sofort in Angriff zu nehmen, hat es Abt Scharpffer vorgezogen, erst einmal die zwei Diurnalien

450 S. S.318 und 328.

451 Von seinen drei nachweisbaren Projekten ist die illuminierte Abschrift von Konzilsakten 1697 verbrannt; s. S.17, das zweibändige "pulcherrimum missale" ist verschollen; s. S.43-44.

452 S. S.69, 222-224 und Kolophon S.183-184.

Cod.Sal.X,6a und XI,9, schreiben zu lassen. Die beiden Handschriften scheinen eine Notlösung gewesen zu sein, denn es handelt sich in der Tat um die schlichtesten Exemplare der liturgischen Handschriften Salems (in Cod.Sal.XI,9 gibt es nicht einmal eine einzige Deckfarbeninitiale).

Angesichts dieser Umstände wird es fraglich, ob Roibers Überlieferung, daß Abt Scharpffer 1495 ein Diurnale "pro choro prioris" hatte schreiben lassen, wirklich auf Cod.Sal.X,6a zutrifft, oder ob dieses nicht doch schon früher entstanden ist. Wenn man wüßte, in welchem zeitlichen Abstand die beiden formal aufeinander bezogenen Diurnalien XI,9 und X,6a entstanden sind, ließe sich die Frage klären. Nun sind aber die Umstände, unter denen Cod.Sal.XI,9 entstand, leider nur unzureichend aufzuklären, weil mindestens fünf Schreiber daran beteiligt waren; der vorletzte erst 1610. Die Abschnitte des Schreibers A weisen Formalia und Spezifica auf, die auf die oben beschriebene erste Produktionsphase (Cod.Sal.XI,4; XI,5; XI,6/1 und XI,1/1) des Skriptoriums beschränkt bleiben, nämlich die traditionelle Form der Lagenkennzeichnung, die Wortreklamanten, die Verwendung der auffälligen Kadelle "P", die weit ausladende Auszierung der Kadellen und das sich wiederholende Motiv des Storches mit einer Schlange im Schnabel.

Seine Abschnitte deuten aber auch darauf hin, daß Schreiber A mit einem gleichberechtigten Mitschreiber (= Schreiber C) zusammenarbeitete, denn sowohl Temporale als auch Sanctorale sind zwischen ihnen aufgeteilt. Da Jacob Roiber bei beiden Schreibern eine Lombarde signiert hat, kann die Rubrizierung erst nach 1489, dem Eintritt Roibers in Salem, erfolgt sein, d.h., Roibers Datierung von Cod.Sal.X,6a auf 1495 gewinnt an Wahrscheinlichkeit. In diesem Zusammenhang kann es kein Zufall sein, daß Salem 1489 ein Diurnale von einem Konstanzer Schreiber kaufte[453]. Dieses Diurnale, das in der Heidelberger Universitätsbibliothek nicht mehr auffindbar ist, könnte den Schreibern möglicherweise als Vorlage gedient haben.

Ein solcher Fall liegt m.E. bei den beiden Prozessionalien vor. Cod.Sal. VII,106a ist inhaltlich und formal so sehr an Cod.Sal.VIII,16 orientiert, daß es nicht ohne die Handschrift entstanden sein kann, die um 1500 in Frankreich geschrieben und illuminiert wurde[454]. Da die Kopie aber aufgrund der verwendeten Deckfarben, der charakteristischen Schreibweise des Custos, der vom Original unterschiedenen Heftung sowie dem weicheren Pergament in Salem entstanden sein dürfte, muß Cod.Sal.VIII,16 schon Anfang des 16. Jahrhunderts an den Bodensee gekommen sein. Ein früheres Prozessionale konnte im erhaltenen Bestand bisher nicht nach Salem lokalisiert werden, was

453 Vgl. Ammann, 1962, S.388.
454 S. S.161-164 und 165-172 sowie Abb.2-3 und 4-6.

bedeutet, daß der Schreiber von Cod.Sal.VII,106a auf eine Vorlage angewiesen war. Die qualitativ schlechte Ausführung der Kopie würde zu dem desolaten Zustand des Salemer Skriptoriums zwischen 1495 und 1508 und nach 1516 passen. Sie zeigt, daß Salem nicht nur Schreiblehrer anstellte, sondern auch Vorlagen benutzte, um eigene Handschriften herstellen zu können.

1508 endlich löste Abt Scharpffer das Salemer Skriptorium aus seiner Erstarrung, indem er Leonhard Wagner, den berühmten Kalligraphen aus dem Augsburger St.Ulrich und Afrakloster als Schreiblehrer gewann. Möglich, daß das Talent des Paulus Goldschmidt aus Urach den Ausschlag dazu gegeben hat. Er ist neben Valentin Buscher und Jacobus von Lützel der begabteste Schüler von Wagner gewesen. Die drei vollendeten gemeinsam die Antiphonarien Cod.Sal.XI,6 und XI,1. Die damit einsetzende zweite Blüte des Salemer Skriptoriums, zu der auch Cod.Sal.XI,3, XI,16/1, VIII,40 und Rh.122 zu zählen sind, blieb der Schreibtradition der alten Chorbücher verpflichtet, unterschied sich aber von dieser durch einige Details wie den Zeilen- und Spaltenmarkierungen durch einen Zirkel (in Cod.Sal.XI,1 von fol.324r ab, dem Rest des Nocturnale), dem Verzicht auf Wortreklamanten und Lagenzählung und der zunehmenden Auszierung von Lombarden. Es ist nicht definitiv auseinanderzuhalten, wie Goldschmidt, Buscher und Jacobus von Lützel die Arbeit an den Antiphonarien XI,6 und XI,1 unter sich aufgeteilt haben. Alle bevorzugten als Schmuckmotiv Schriftbänder mit Monogrammen, schwungvoll fortgesetzte Unterlängen auf der letzten Textzeile (Abb.68), und sie beschränkten sich in der Auszierung der Kadellen auf wenige, schlichte Formen. Nur das Diurnale in Cod.Sal.XI,6 stammt von einem Schreiber mit individuellem Duktus, an den sich Goldschmidt in Cod.Sal.XI,3 anlehnte. Paulus Goldschmidt aus Urach wurde (nach dem frühen Tod von Jacobus von Lützel) die prägende Kraft im Salemer Skriptorium. Neben Leonhard Wagner machte er die Bekanntschaft mit dem Miniator Nikolaus Glockendon. Seine persönlichen Fähigkeiten zeigen sich im Ordinarium Cod.Sal.VIII,40, das er allein schrieb und mit lavierten Federzeichnungen ausstattete, sowie im Graduale Cod.Sal.XI,3. Ob Goldschmidt auch an den farbigen Initialminiaturen und Ranken beteiligt war, wird im folgenden Kapitel untersucht werden. Vermutlich war Goldschmidt auch beauftragt, das Pendant zu XI,3 zu schreiben. Er erkrankte aber an den Pocken und wurde bettlägerig. Goldschmidts Tod 1521 bedeutete strenggenommen das Ende des spätmittelalterlichen Skriptoriums in Salem. Die gut fünfzig Jahre seines Bestehens waren geprägt von dem Anspruch, seine liturgischen Handschriften selbst herstellen zu können, dem die Tatsache gegenüberstand, daß wegen mehrerer unglücklicher Todes-

fälle die geeigneten Schreibkräfte auf Dauer nicht mobilisiert werden konnten.

Um 1540 nahm Salem für das Graduale Cod.Sal.XI,16 einen neuen Anlauf. Auch er endete früher als geplant. Der Schreiber Johannes Vischer, gen. Gechinger, kam nur bis fol.171r. Er hinterließ zudem das Sebastiansoffizium für Cod.Sal.XI,3, ohne die vorgesehene Deckfarben-Initiale zum Introitus. Vischer orientierte sich wieder an den formalen Grundsätzen des Salemer Skriptoriums, wich aber von diesen ab durch seinen Verzicht auf die doppelten, senkrechten Ränder in roter Farbe, vor allem aber durch seine kleinteilige und gegenständliche Auszierung der Kadellen (Abb.47).

Es dauerte noch über fünfzig Jahre, bis Abt Petrus Miller das Fragment von einem auswärtigen Schreiber und einer auswärtigen Miniatorenwerkstatt vollenden ließ. Miller setzte damit den endgültigen Schlußpunkt unter die Bemühungen um ein eigenes Salemer Skriptorium. Er beauftragte den Überlinger Franziskaner Johannes Singer mit der Schreibarbeit und den Ulmer Miniator Johann Dentzel mit der Ausstattung des Codex. So sehr sich beide Künstler an ihrer Vorlage orientierten, machten sie doch einen deutlichen Unterschied in der Arbeitsteilung: Johannes Singer beschränkt sich vollkommen auf seinen Text; keine Lombarde und keine Kadelle geht auf seine Kosten. Dafür ist jetzt die Werkstatt von Johann Dentzel zuständig; seine Mitarbeiter nivellieren den Unterschied zwischen Lombarden und Kadellen (der darin bestand, daß Lombarden immer am Beginn einer neuen Antiphon standen, Kadellen "nur" am Beginn eines untergeordneten Verses) indem sie aus beiden Zierinitialen kleine Miniaturen machten - und zwar auch nachträglich für alle bereits vorhandenen traditionellen Lombarden und Kadellen[455] (Abb.62).

455 S. a. S.151 und 317.

VI. AUSSTATTUNGSFORMEN UND AUSSTATTUNGSORDNUNG

Jede einzelne Form der Ausstattung, von der Lombarde bis zur Initialminiatur, hat die Funktion, den fortlaufenden Text der Handschriften optisch zu gliedern. In den vorliegenden Codices gibt es Lombarden, Kadellen, Fleuronnée-Initialen, ornamentale Deckfarben-Initialen, Initialminiaturen und ganzseitige Zeichnungen oder Miniaturen.

1. Die Lombarde

Lombarden sind einfarbige rote, blaue, seltener grüne Initialen. Es handelt sich immer um den gleichen Typ von Großbuchstaben mit breiten, kurzen Schäften und weichen, betonten, in den Chorbüchern entsprechend der Zeilenhöhe gedehnten Bögen[457]. Nur das "h" ist als Minuskel geschrieben. Die Formen der Lombarden haben durchgängig große Ähnlichkeit mit den farbig hervorgehobenen Initialen der früheren Salemer Handschriften; die Buchstabenkörper sind aber im Spätmittelalter häufiger geschlossen. Die Lombarden sind nie gerahmt. Die Höhe der Lombarde ist in den Texthandschriften variabel, in den Chorbüchern ist sie einzeilig. Solange sie einzeilig sind, stehen sie mitten im fortlaufenden Text. Ab einer Größe von zwei Zeilen werden sie an den Zeilenanfang plaziert.

In den vorliegenden Handschriften wurde nur bei den beiden Prozessionalien Cod.Sal.VII,106a und VIII,16 auf diese Form der Ausstattung verzichtet. Bei allen anderen Codices markieren die einzeiligen Lombarden den Beginn eines neuen Verses (IX,c/d; IX,50; Rh.122) bzw. einer neuen Antiphon (sämtliche Chorbücher). Je größer die Lombarden sind, desto wichtiger ist der Abschnitt, den sie einleiten. Die Lombarde ist das formal schlichteste Glied in der Kette der Ausstattungsformen, auch wenn sie in den Chorbüchern gelegentlich mit Fleuronnée verziert wurde.

Das Antiphonar Cod.Sal.IX,48 und der Text von Cod.Sal.VIII,40 werden ausschließlich durch Lombarden gegliedert, wenn man von der ganzseitigen Zeichnung vom Einzug Jesu in Jerusalem zu Palmsonntag im Ordinarium absieht.

457 vgl. Köllner, 1963, S.154, Nr.14 und Jacobi, 1991, S.46.

2. Die Kadelle[458]

Als Kadelle wird hier ein schwarzer, rot gestrichelter Buchstabenkörper mit ebenfalls schwarzem, in Cod.Sal.XI,1 ausnahmsweise farbigem Fleuronnée bezeichnet. Im Gegensatz zur Lombarde gibt es keinen festgelegten Buchstabentyp für die Kadelle. Großschreibung ist nicht verbindlich. Die Buchstabenschäfte sind überall gleich breit; sie haben scharfe Umbrechungen und Kanten. Kadellen sind nicht eingerahmt. Sie sind in der Regel einzeilig und stehen deshalb mitten im fortlaufenden Text. In den Salemer Handschriften kommen sie seit dem 14. Jahrhundert vor. Die bevorzugten Muster der spätmittelalterlichen Kadellen sind:

* Blatthälften

Darstellung mit oder ohne Blattader. Die Form richtet sich nach der Initiale bzw. der Lage innerhalb des Kadellenrahmens. Die Innenseite des Blattes ist immer durch dichte Kreuzschraffuren angedeutet, die Außenseite hat entweder einen eingezogenen Rand oder einen Bogenrand, gelegentlich ist sie auch gezackt. Diese Form der Auszierung kommt sowohl innerhalb als außerhalb des Rahmengestells vor.

* Perlreihen zwischen langgezogenen Tropfen

In der schlichtesten Ausführung sind mindestens ein, meist mehrere Perlen zwischen langgezogenen, an den Enden umknickenden Tropfen gezeichnet. Hütchen und/oder Fibrillen über den Berührungsstellen von zwei Perlen kommen darin ebenso vor wie Kerne. In den frühen Gradualien Cod.Sal.XI,5 und XI,4 und im Nocturnale von Cod.Sal.XI,6 sind die Kreise auch als Schellen dargestellt.

* Profilköpfe

In einer einzigen Linie durchgezogenes Profil eines Gesichtes, das mindestens über die ganze Höhe des Kadellenrahmens reicht, häufig auch darüber. Gesichter in Dreiviertelansicht oder en face sind sehr viel seltener.

* Knospen

Kugelige Knospen an verschieden langen Stielen, die entweder einseitig an Fäden aufgereiht sind oder dolden- und garbenartig von einem Stiel ausgehen. Die einzelnen Knospen können, vor allem wenn sie doldenartig angeordnet sind, nach und nach größer werden. Sie kommen als Binnen- und als Aussenverzierung vor.

458 Vgl. Köllner, 1963, S.154, Nr.13 und Jacobi, 1991, S.57.

* Akanthusranke

Spiralig gewundenes Blatt, von dem sich regelmäßig dünnere Blattspreiten abspalten. Vor den Windungen häufig Kreuzschaffuren. Sie kommen fast nur innerhalb des Kadellenrahmens vor.

Kadellen sind mit zwei Ausnahmen auf die Chorbücher beschränkt. Obwohl sie optisch viel auffälliger gestaltet sind als die Lombarden, markieren die Kadellen immer nur den Beginn eines untergeordneten Verses einer Antiphon. Sie können alternativ als rot gestrichelte Großbuchstaben in der Höhe des Textes geschrieben werden. Der Schreiber des Psalters Cod.Sal.IX,50 hat dieses Prinzip durchbrochen und einen neuen Vers, statt mit den üblichen Lombarden mit einer Kadelle gekennzeichnet, wenn dieser Vers in der ersten Zeile einer Seite begann. Diese Kadelle reicht dann weit in den oberen Rand des Blattes hinein. Ferner hatte der Schreiber des Prozessionale Cod. Sal.VIII,16 einige Rubriken mit Kadellen begonnen. Sein Kopist, der anonyme Salemer Schreiber von Cod.Sal.VII,106a, hielt diese Differenzierung zwischen Text und Rubrik nicht ein, sondern verwendete einige Kadellen alternativ neben den ornamentalen Deckfarben-Initialen, z.B. bei einem neuen Vers innerhalb einer Antiphon. Er übertrug damit Gewohnheiten des Salemer Skriptoriums auf das französische Vorbild.

3. Fleuronnée-Initiale[459]

Als Fleuronnée-Initiale werden hier Initialen mit rot/blauem Buchstabenkörper und blau/roten, seltener schwarzen linearen Zierformen bezeichnet. Die Buchstabenkörper, von der Form her vergrößerte Lombarden, sind in zwei farbige Hälften geteilt, die getreppt oder gebogt ineinandergreifen. Das Fleuronnée füllt das Buchstabeninnere, sitzt aber auch an den Aussenrändern der Initiale. Der Aussenbesatz kann zu einem Rechteck erweitert sein.
Die Zierformen in den vorliegenden Handschriften sind fast ausschließlich auf Perlreihen und Knospen beschränkt, die in Quadrate oder Kreise eingepaßt sein können, meist aber lange, an beiden Enden sich verjüngende Streifen füllen. Wie bei den Kadellen sind die darin eingeschlossenen Knospen oder Perlreihen unterschiedlich groß.
Die Fleuronnée-Initiale ist mindestens zweizeilig, in den Textbüchern sogar bis zu acht Zeilen hoch. Sie steht immer am Zeilenanfang. Im allgemeinen ist sie nicht gerahmt, aber im Lectionar Cod.Sal.IX,59 trennen zwei blaue Balken die Initiale vom Text. Weder Buchstabenstamm noch Auszierungen setzen sich über den Blattrand fort. Mit dieser Schmuckinitiale knüpften die Salemer Schreiber an die Tradition ihrer alten Chorbücher an.

459 Vgl. Beer, 1959; Köllner, 1963, S.152-154, Nr.12 und Jacobi, 1991, S.59 und 74.

Im spätmittelalterlichen Skriptorium von Salem wurde diese Art der ornamentalen Schmuck-Initiale nur noch in einem Teil der Chorbücher sowie im Lectionar Cod.Sal.IX,59 und dem Psalter IX,50 gepflegt. In Psalter und Lectionar markiert sie den Anfang des Buches, in Cod.Sal.IX,59 darüberhinaus die Lesung zu Weihnachten, den 1. Sonntag nach der Octav zu Epiphanien, Palmsonntag, den Beginn des Sanctorale mit dem Fest des hl. Stephanus, Mariae Lichtmeß und das Fest des hl. Benedikt. Bei den Festen handelt es sich, mit Ausnahme des 1. Sonntag nach der Octav von Dreikönig um Feste mit zwölf Lectionen.

In den vier Chorbüchern Cod.Sal.XI,1, XI,6, XI,9 und XI,3, in denen die Fleuronnée-Initiale vorkommt, markiert sie immer den Anfang eines neuen Festes oder eines neuen Tages. Sie kann neben der ornamentalen Deckfarben-Initiale in derselben Handschrift vorkommen (Cod.Sal.XI,6, fol.8r und XI,1, fol.99v und 181v). Ferner taucht sie in Kombination mit ornamentaler und figürlicher Deckfarbenmalerei auf (Cod.Sal.XI,3). Hinweise auf eine eventuelle Rangordnung unter diesen drei Ausstattungsformen gibt es nicht; im Graduale XI,3 wurden immerhin das Meßformular "Puer natus" zu Weihnachten und die Vigil zum Fest des Apostels Andreas mit einer Fleuronnée-Initiale hervorgehoben. Wo ausschließlich sie verwendet wurde, wie in den späteren Abschnitten der Antiphonarien Cod.Sal.XI,6 und XI,1 sowie im Antiphonar Cod.Sal.XI,9, kann man davon ausgehen, daß es, wegen der gleichbleibenden Muster sowohl bei den Fleuronnée-Initialen als auch zwischen den Fleuronnée-Initialen und Kadellen, der Textschreiber war, der die Auszierungsarbeiten ausführte. In Cod.Sal.XI,6 und XI,1 haben die Schreiber sogar in den Buchstabenkörpern signiert. Hervorgehoben sind dort alle Offiziumsanfänge im Commune Sanctorum. Im Antiphonar Cod.Sal.XI,9 eröffnet die erste von vier Initialen das Offizium zum ersten Sonntag im Advent, die folgenden stehen am Beginn der Vesper zu Fronleichnam (fol. 122r), dem 1. Sonntag nach Trinitatis (fol.128v) und der Himmelfahrt Mariens (fol.228r). Die vier Chorbücher Cod.Sal.XI,4, XI,5, X,6a und XI,16 enthalten keine einzige Fleuronnée-Initiale.

4. Die ornamentale Deckfarben-Initiale

Als ornamentale Deckfarben-Initiale wird hier eine vergrößerte Lombarde bezeichnet, deren Buchstabenkörper aus farbigem Blattwerk besteht, seltener aus Gold oder Silber. Die Initiale ist in den meisten Fällen durch profilierte Leisten, Goldbalken, eine oder mehrere farbige Konturen in einen festen Rahmen eingeschlossen. Ihr Hintergrund ist ebenfalls farbig oder golden ausgeziert. Die Deckfarben-Initiale steht immer am Zeilenanfang, auch wenn sie in

Chorbüchern nur eine Zeile hoch ist. Ranken und Randleisten werden mit ihr kombiniert.

Unter den vorliegenden Codices gibt es neun Beispiele in denen Deckfarben-Initialen vorkommen: das Abtsbrevier Cod.Sal.IX,c/d, die beiden Prozessionalien VII,106a und VIII,16 sowie sechs Chorbücher. Anders als bei den bisher beschriebenen Ausstattungsformen hat jede dieser Handschriften ihre eigene, und zwar ganz spezifische Deckfarben-Initiale hinsichtlich der Zusammenstellung von Farben, Formen, Mustern und Randschmuck[460].

Hinter der Ausstattung des Prozessionale Cod.Sal.VIII,16 stand ein Arbeitsplan mit klarer Formvorgabe: jede neue Antiphon und jeder neue Vers ist durch eine einzeilige Deckfarben-Initiale hervorgehoben worden. Ob die Initiale aus einem Drachenleib oder umwundenen Ästen besteht, ist vom Buchstaben abhängig, die Verwendung der zwei verschiedenen Goldhintergründe unterliegt klaren Gesetzmäßigkeiten. Mit der gleichen Konsequenz hat der Schreiber die Deckfarben-Initialen, abhängig von ihrer jeweiligen Zeilenposition, mit Randleisten kombiniert. Die Seiten, auf denen eine neue Prozession beginnt, sind durch großzügigere Ausstattung besonders hervorgehoben, weisen aber ansonsten das gleiche Ausstattungsrepertoire auf. Wie bei der alternativen Verwendung von Kadellen und Deckfarben-Initialen bei untergeordneten Versen hat der Salemer Kopist des französischen Prozessionale in seiner Abschrift Cod.Sal.VII,106a weitere Gewohnheiten des Salemer Skriptoriums in die strenge Ordnung der Vorlage einfließen lassen, indem er Antiphonen und Verse auch mitten in der Zeile beginnen ließ und nur die Anfänge der Prozessionen durch zusätzliche Randleisten hervorhob.

Im Abtsbrevier hat der Schreiber inhaltliche Gewichtungen zum Ausdruck gebracht, indem er verschieden große Lücken im Text freigelassen hat. Schon er hat aber die Größe nicht nur nach dem Inhalt bemessen, sondern variierte sie auch je nach Lage auf dem Blatt. Es sind keine inhaltlichen Kriterien erkennbar, nach denen die ornamentalen Deckfarben-Initialen eingesetzt worden wären. Die zweizeiligen Exemplare konnten vielmehr noch durch Lombarden ersetzt werden, und ab einer Höhe von drei Zeilen kommen schon Initialminiaturen vor. Ebenso undogmatisch wurden Ranken mit den verschieden großen Schmuckinitialen kombiniert. Es muß allerdings die Absicht des Miniators gewesen sein, größere Feste regelmäßig mit einer Initialminiatur beginnen zu lassen. Wenn das aus Platzmangel bei den Buchstaben "A" und "T" nicht möglich war, enthält die Ranke, die von der ersatzweise gemalten ornamentalen Deckfarben-Initiale ausgeht, eine auf das betreffende Fest bezo-

460 Siehe die betreffenden Abschnitte im Katalog.

gene figürliche Darstellung in Form von Büsten auf Blüten oder die Ranke schafft eine formale Verbindung zwischen der Initiale und einer selbstständigen, gerahmten Miniatur am unteren Bildrand.

In den Chorbüchern markiert jede besonders hervorgehobene Schmuckinitiale den Beginn eines neuen Meß- oder Gebetsgottesdienstes. Die Rolle, die den ornamentalen Deckfarben-Initialen dabei zukommt, ist variabel. In den Gradualien Cod.Sal.XI,5 und XI,4 zeichnen sie weniger hohe Feste aus als die figürlich illuminierten Initialen, sind kleiner und wurden größtenteils von den Mitarbeitern der beiden Miniatoren ausgeführt. Keine dieser Unterscheidungen gilt für das dritte Graduale Cod.Sal. XI,3, in dem Fleuronnée-Initialen, Deckfarben-Initialen und Initialminiaturen gleichwertig nebeneinander vorkommen. Dort hat wieder allein der Buchstaben den Ausschlag für die Wahl der ornamentalen Deckfarben-Initiale gegeben, denn in jeder der drei Fälle (Epiphanias, Pfingsten, Purificatio), ist die Bildfläche durch den Querbalken eines "E" oder "S" geteilt. Die ornamentalen Deckfarben-Initialen sind in den Gradualien immer mit einer Ranke kombiniert.

Von den vier spätmittelalterlichen Antiphonarien Salems hat Cod.Sal.XI,9 als Schmuck lediglich vier Fleuronnée-Initialen aufzuweisen. Das inhaltliche Pendant Cod.Sal.X,6a enthält fünf ornamentale Deckfarben-Initialen mit Ranken, nämlich zu Beginn der Vigil des 1. Advent, von Pfingsten, Trinitatis, Fronleichnam und dem Aposteloffizium. Während in beiden Codices nicht nachvollziehbar ist, nach welchen Kriterien die Feste mit Feder oder Pinsel ausgezeichnet wurden, stellen die ornamentalen Deckfarben-Initialen in den Nocturnalien von XI,6 und XI,1 alle Responsorien heraus, mit denen ein neuer Tag beginnt.

5. Die Initialminiatur

Als Initialminiatur wird hier eine Deckfarben-Initiale mit figürlicher Darstellung im Buchstabeninneren bezeichnet. Die Initiale steht immer am Zeilenanfang. Sie ist zwischen einer und drei Zeilen hoch. Die Miniatur paßt sich dem Bildfeld an, das wegen der geschlossenen Form der Initialen meist oval ist. Querbalken von "E", "S" und "A" können eine figürliche Darstellung verhindern; sie wurden aber auch in die Miniatur integriert, übermalt oder weggelassen. Der Längsbalken des "I" wurde im Abtsbrevier an den Rand des Bildfeldes geschoben. Die Eckzwickel sind gewöhnlich mit farbigem Blattwerk oder Gold verziert. Im 1599-1601 illuminierten Teil des Graduale Cod.Sal.XI,16 hat sich das Verhältnis von Bildfeld zu Buchstaben umgekehrt: jetzt gibt der rechteckige Rahmen das Bildfeld ab, die Initiale paßt sich der Darstellung an, indem ihre Schäfte und Bögen gestreckt oder gedrückt werden und über den

Rahmen der Miniatur hinausreichen. In Ausnahmefällen wird die Initiale sogar neben die Miniatur plaziert[461].

Anders als bei den Ausstattungsformen Lombarde, Kadelle, Fleuronnée- oder ornamentale Deckfarben-Initiale weisen die früheren Chorbücher des Salemer Skriptoriums keine Initialminiaturen auf. Unter den spätmittelalterlichen Codices sind nur das Abtsbrevier, die vier Gradualien und das Antiphonar Cod.Sal.XI,6 mit Initialminiaturen ausgestattet, von denen jede einzelne im Katalog beschrieben ist. Jede Handschrift ist von einem anderen Miniator illuminiert worden, in Ausnahmefällen wurden einzelne Miniaturen gesondert angefertigt. Alle Initialminiaturen sind mit Ranken kombiniert.

6. Die Ranke bzw. Randleiste

Als Ranke wird hier ein wellenförmiger Blattstiel mit Blättern und Blüten sowie zusätzlichen Schmuckmotiven bezeichnet, der entweder in Deckfarben oder auch in Gold ausgeführt ist. Die Ranke kommt ausschließlich in Kombination mit Deckfarben-Schmuck vor. Sie kann direkt von der Initiale ausgehen, am Rahmen der Miniatur ansetzen oder ganz unabhängig davon verlaufen. Ausdehnung, Dichte und Zusammensetzung der Motive ist sehr unterschiedlich. In den Chorbüchern bleiben sie oft auf den Seitenstreifen links vom Schriftspiegel beschränkt; im Abtsbrevier können sie unabhängig von der Initiale über den ganzen Rand verteilt sein. Manche Ranken enthalten selbst figürliche Darstellungen, z.B. in Form von Büsten auf Blüten (Abtsbrevier und Cod.Sal.XI,4), Drolerien (Abtsbrevier und Cod.Sal.XI,3) oder kleinen Szenen zwischen den Ranken bis hin zu gerahmten Miniaturen am unteren Blattrand (Abtsbrevier und Cod.Sal.XI,16).

Die Randleiste ist durch einen genau festgelegten Rahmen abgesteckt, und diese Fläche ist farbig oder golden grundiert. Sie kann Ranken enthalten, häufiger sind aber aneinandergereihte Einzelmotive, auch figürliche Darstellungen (Cod.Sal.VIII,16 und Rh.122). Auch die Randleiste ist immer mit einer ornamentalen oder figürlichen Deckfarben-Initiale kombiniert.

7. Die ganzseitige Miniatur oder Zeichnung

Unter den vorliegenden Handschriften gibt es vier Codices, in denen über die bisher beschriebenen Schmuckformen hinaus auch ganzseitige Miniaturen bzw. Zeichnungen vorkommen[462]: das Abtsbrevier Cod.Sal.IX,c/d, das

461 Z.B. auf fol.230v, 267r, 336v; s. S.295-296, 300, 311.
462 Fol.91r in Cod.Sal.VIII,40 sowie fol.7v und 221v in Cod.Sal.XI,16 enthalten über der Miniatur noch eine bzw. mehrere Zeilen Text.

Gebetbuch Rh.122, das Graduale Cod.Sal.XI,16 und das Ordinarium VIII,40. Außer im Abtsbrevier, wo die Wappendarstellungen fast die ganze Seite einnehmen, sind die Miniaturen so groß wie der Schriftspiegel.

Man kann zwei verschiedene Funktionen feststellen: Im Gebetbuch Rh.122 sind Text und Miniatur immer direkt aufeinander bezogen. Das gilt auch für die Zeichnung vom Einzug Jesu in Jerusalem im Ordinarium fol.91r, die zu den Ausführungen über Palmsonntag plaziert ist. Die ganzseitigen Darstellungen in den anderen Handschriften haben dagegen mit dem Inhalt des Buches nichts zu tun. Sie bilden die Auftraggeber, den Klostergründer und den hl. Bernhard, oder deren Wappen ab. Das kommt auch in den Gradualien Cod.Sal.XI,3, XI,4 und XI,5 vor; dort leitet eine Devotionsdarstellung in der ersten Initiale die Handschrift ein. Die ganzseitigen Miniaturen stehen zwischen inhaltlich verschiedenen Abschnitten. Im Abtsbrevier stehen die Wappen der Äbte Stanttenat und Scharpffer z.B. zwischen dem Kalender und dem Psalter. Im Ordinarium stehen die Abbildungen von Abt Necker, Guntram von Adelsreute und dem Salzburger Erzbischof vor und zwischen verschiedenen Einleitungen, und die ganzseitigen Miniaturen im Graduale XI,16 stehen zu Beginn der Handschrift, vor dem Temporale und vor dem Sanctorale.

Die ganzseitigen Miniaturen sind im Graduale Cod.Sal.XI,16 mit Ranken, im Gebetbuch Rh.122 mit Randleisten kombiniert.

8. Zusammenfassung

Wie sich gezeigt hat, war die Lombarde für die Ausstattung und Gliederung der vorliegenden Salemer Handschriften nahezu unentbehrlich. Sie wurde mit Ausnahme der Prozessionalien in allen Buchgattungen und bei allen Schrifttypen verwendet. Im Vergleich zu ihr sind Kadelle und Fleuronnée-Initiale sowie die ornamentale und figürliche Deckfarben-Initiale Beiwerk, auf das gegebenenfalls auch verzichtet wurde. Die Verwendung der Kadelle wiederum unterscheidet sich graduell von den drei dekorativen Initialen und bleibt auf die Gattung der Chorbücher beschränkt.

Fleuronnée-Initiale, ornamentale Deckfarben-Initiale und Initialminiatur haben in den Chorbüchern zwar funktional den gleichen Rang, indem sie allesamt ein neues Fest einleiten, wurden aber nur in Ausnahmefällen nebeneinander in der gleichen Handschrift verwendet. Ein Grund dafür liegt in der unterschiedlichen Technik. Die Fleuronnée-Initiale wurde wie die Kadelle mit Federzeichnungen ausgeziert. Da sich die Muster über Jahre nicht änderten und auch in den Kadellen vorkommen, sind diese Initialen m.E. von den Salemer Konventualen, die den Text eines liturgischen Codex schrieben, selbst gezeichnet worden. Die qualitativen und formalen Unterschiede bei den

Deckfarben-Initialen, auf die noch einzugehen sein wird, weisen auf verschiedene Miniatoren hin, die wenigstens teilweise, wie Caspar Buol, der Meister des Waldburg-Gebetbuches und Johann Denzzel von außen zugezogen wurden.

Auswärtige Meister wurden nicht wegen der ornamentalen, sondern hauptsächlich wegen der figürlichen Deckfarbenmalereien verpflichtet. Das zeigt sich daran, daß in den figürlich illuminierten Handschriften beträchtliche Unterschiede formaler und qualitativer Art zwischen den Initialminiaturen den ornamental kolorierten Initialen auftreten können. Die Ausstattung mit figürlichen Darstellungen beschränkt sich auf wenige Buchtypen. Die aufwendigste Ausstattung erfuhren die Codices für den persönlichen Gebrauch eines Abtes, wie das Abtsbrevier, das Gebetbuch Rh.122 und das Ordinarium Cod.Sal.VIII,40. Von den gemeinsam benutzten Chorbüchern sind nur die Gradualien konsequent illuminiert worden. Die Antiphonarien sind mit Ausnahme von Cod.Sal.XI,6 nur noch ornamental ausgeschmückt, und Lektionar und Psalter beschränken sich sogar darin auf ein Minimum. Die Prozessionalien, vor allem Cod.Sal.VIII,16, sind ausstattungsmäßig zwischen die Gradualien und Antiphonarien einzustufen.

VII. DAS AUSSTATTUNGSPROGRAMM DER FIGÜRLICH ILLUMINIERTEN SALEMER HANDSCHRIFTEN

1. Das Antiphonar Cod.Sal.XI,6

Von den für das gemeinsame Stundengebet notwendigen Chorbüchern enthält nur das Antiphonar Cod.Sal.XI,6 figürliche Darstellungen. Es handelt sich um die Initialminiaturen mit den Themen Verkündigung (fol.1r; Abb.63), König David beim Harfenspiel (fol.2r) und Apostel Paulus in einer Kapelle (fol.210r; Abb.64). Damit werden die Vesper und die erste Nocturn im Advent sowie die erste Nocturn zum Fest "Conversio Sancti Pauli" eröffnet. Alle anderen Nocturnen beginnen mit einer ornamentalen Deckfarben-Initiale.

Die Verkündigungsminiatur schmückt die Titelseite der Handschrift. Sie ist größer als die beiden anderen und mit vierseitigen Randleisten kombiniert (Abb.63). Das Thema illustriert den Text des Responsoriums "Missus est Gabriel". Graphische Vorlage der Komposition war ein Stich des Meisters E.S.[463]. In acht Medaillons, die zwischen zwei Goldleisten über den Rand von fol.1r verteilt sind, wird das Leben Jesu von der Geburt bis zum Einzug in Jerusalem weitererzählt; das Medaillon in der Mitte des unteren Randes zeigt den hl. Bernhard vor der Erscheinung von Gottvater. Dazwischen sind, von Ranken gerahmt, zwölf Brustbilder von Aposteln und König David plaziert, wobei die Brustbilder von König David und Paulus das Medaillon des hl. Bernhard flankieren. Auch bei den Aposteln hat der Miniator Anleihen bei graphischen Vorlagen des Meisters E.S. gemacht[464]. Die Darstellungen aus dem Leben Jesu lassen sich bis auf die Medaillons von der Geburt Mariens und der Erscheinung des hl. Bernhard auf die Feste des Winterhalbjahres beziehen, welche in Cod.Sal.XI,6 enthalten sind. Insofern bildet der Rahmen von fol.1r eine figürliche Inhaltsangabe der folgenden Texte. Diese Bildkonzeption wird im Sommerteil des Antiphonars nicht durchgehalten. Das kann mit dem Schreiberwechsel zusammenhängen[465].

Die Darstellung vom harfespielenden König David kommt aus der Psalterillustration und ist als Autorenbild zu verstehen[466]. Diese Darstellung hat ihren Platz im Antiphonar, weil Antiphonen und Responsorien des Stundengebetes auch aus Psalmen zusammengesetzt sind. In der Miniatur von fol.210r ist Paulus mit einem Beutelbuch in der rechten Hand dargestellt. Da er in Salem keine besondere Verehrung erfahren hat und das Fest seiner Bekehrung am

463 Abb. in: Lehrs II, Taf.74, Nr.184.
464 Ebd., Taf.88, Nr.224, 225, 226, 228, 229.
465 S. S.85 und 333.

25. Januar keinen Einschnitt im Jahresablauf markierte, kann Paulus neben dem Psalmendichter David nur als weiterer Verfasser der biblischen Texte dargestellt sein, die den Antiphonen und Responsorien seines Offiziums zugrunde liegen[467]. David und Paulus sind bereits auf der Randleiste von fol.1r aufeinander bezogen. Ihre Gegenüberstellung könnte auf ein typologisches Bildprogramm hinweisen: Davids prophetische Verheißung der Gottesgemeinschaft wird auf Paulus bezogen als einen Begründer der christlichen Gemeinde, durch welche die Prophezeiung erfüllt wird. Diese These wird durch die Darstellung des Paulus inmitten einer Kirche erhärtet.

2. Die Gradualien

Prächtiger und aufwendiger als die Antiphonarien sind die Chorbücher für den Meßgottesdienst ausgestattet. In den Gradualien Cod.Sal.XI,5, XI,4 und XI,3 sind fünf, dreizehn bzw. sieben Feste figürlich illuminiert, und zwar der 1. Advent, Weihnachten, Epiphanias, Palmsonntag, Ostern, Himmelfahrt, Pfingsten, Kirchweih, ferner Mariä Lichtmeß und Mariä Himmelfahrt sowie die Meßformulare der Apostel Andreas, Peter und Paul, des Johannes Baptista und des Erzmärtyrers Stephanus. Es handelt sich ausnahmslos um Feste des höchsten Grades, die mit zwei, an Weihnachten sogar drei Messen, mit Prozessionen und zum Teil mit Octavmessen gefeiert wurden[468]. Im ersten Teil von Cod.Sal.XI,16, der fast das ganze Temporale ausmacht, waren zusätzlich schon Initialminiaturen zur ersten Weihnachtsmesse (Missa in Galli Cantu) und zum Offizium von Trinitatis vorgesehen. Im später geschriebenen Sanctorale beginnen fast alle Festmessen mit einer Initialminiatur; manche werden sogar mit zwei Initialminiaturen hervorgehoben.

Von den genannten Festen sind nur der 1. Advent, Ostern und das Fest von Johannes dem Täufer in allen vier Handschriften illuminiert. Auch wenn man für das Sanctorale von Cod.Sal.XI,16 eine ursprünglich sparsamere Ausstattung vermuten darf, kann man weder von einem einheitlichen Ausstattungsprogramm sprechen noch davon, daß sich die Miniaturen gegenseitig ergänzen.

466 Vgl. Wyss, in: RDK III, 1954, S.1083-1119.

467 Frdl. Hinweis Ludwig Schuba, Heidelberg.

468 In den Kalendern von Cod.Sal.VIII,40 und IX,c/d sind alle diese Feste, sofern sie an einen Termin gebunden sind, rot eingetragen. Im Ordinarium Cod.Sal.VIII,40 sind ferner die Zeremonien dieser Festtage festgehalten.- Vgl. auch Grotefend I, 1970, S.20-23 und Trilhe, 1914, Sp.1788f.

	XI,5	XI,4	XI,3	XI,16
a) Advent	*	*	*	*
b) In Galli Cantu	---	---	---	*
c) Weihnachten	---	*	---	*
d) Epiphanias	*	*	---	*
e) Palmsonntag	---	*	*	*
f) Ostern	*	*	*	*
g) Himmelfahrt	---	*	*	*
h) Pfingsten	---	*	---	*
i) Trinitatis	---	---	---	*
j) Kirchweih	---	---	*	*
k) Andreas	---	*	---	*
l) Stephanus	---	*	---	*
m) Lichtmeß	---	*	---	*
n) Johannes Baptista	*	*	*	*
o) Peter und Paul	---	*	*	*
p) Mariä Himmelfahrt	*	*	---	*

2.1. Gegenüberstellung der gemeinsamen Themen

a) Advent: Devotionsbild/Verkündigung

Die drei Devotionsbilder in Cod.Sal.XI,3 (Abb.43), XI,4 (Abb.37) und XI,5 (Abb.31) weichen nur in Details voneinander ab. Z.B. wurde der hl. Bernhard in Cod.Sal.XI,4 und XI,5 in der Tradition der "vera effigies" dargestellt, die sich seit dem 14. Jahrhundert durchgesetzt hatte[469]. In Cod.Sal.XI,3 entspricht die Physiognomie Bernhards von Clairvaux dagegen dem Typus des hl. Benedikt, was aber ebenfalls keine Seltenheit ist. Letztlich lassen sich erst durch die Wappen Auftraggeber und Heilige eindeutig bestimmen. Sehr ungewöhnlich ist in Cod.Sal.XI,4 die Krümme des Abtsstabes gestaltet[470].

469 Vgl. Aurenhammer, 1959-67, S.333f.

470 Diese Eigenart des Waldburg-Gebetbuchmeisters, die Krümme des Abtsstabes als Blatt zu gestalten, das von dem Stab ausgeht, konnte bisher nur auf einer Tafel des Meisters vom Bodensee mit dem hl. Wolfgang von 1465 beobachtet werden (Staatliche Kunsthalle Karlsruhe, Kat.S.20, Abb.34).- Später kommt die gleiche Krümme in Miniaturen von Nikolaus Bertschi vor; vgl. Lectionar, (St.Gallen, Stiftsbibliothek, Cod.540, fol.93v).

b) Missa in Galli Cantu: Hirtenverkündigung[471]

Im Spätmittelalter ist das Motiv der Verkündigung an die Hirten sehr oft in die Darstellung von der Anbetung des Kindes integriert worden (so z.B. auch in Cod.Sal.XI,4). Bei der Hervorhebung zweier Weihnachtsmessen war es in Handschriften aber keine Seltenheit, die beiden Ereignisse auf zwei Miniaturen zu verteilen, wie hier in Cod.Sal.XI,16.

c) Weihnachten: Anbetung des Kindes[472]

Nach der Vision der hl. Birgitta beten Maria und Joseph das Kind an, das nackt zwischen ihnen am Boden liegt. Goldene Strahlen gehen von seinem Körper aus, und eine aus Wolken gebildete Mandorla hüllt Jesus ein[473]. Das Strohdach über einer Ruine, Ochs und Esel, der Engel über dem Dach und die verkleinerte Darstellung der Verkündigung an die Hirten sind geläufige Motive dieses Themas. In Cod.Sal.XI,16 (Abb.50) dient ein zerfallener antiker Tempel als Herberge[474].

d) Epiphanias: Anbetung der Könige[475]

In Cod.Sal.XI,5 und XI,4 sitzt Maria mit dem nackten Knaben auf dem Schoß vor einer Scheune[476]. Die drei Könige kommen von rechts, der älteste kniet barhäuptig nieder, der zweite deutet auf den von einem Engel gehaltenen Stern (XI,4) bzw. greift an seine Krone[477]. Bei dem jüngsten König handelt es sich immer um den Mohren. In beiden Miniaturen ist auch Joseph dargestellt. In Cod.Sal.XI,5 lugt er hinter einer Mauer hervor, in XI,4 tritt er den Königen als Gastgeber entgegen. Er präsentiert auf einem runden Tischchen

471 Vgl. Schiller I, 1966, S.95-97.

472 Vgl. Aurenhammer, 1959-67, S.111-117.

473 Vgl. das Kind in der Mandorla in der Anbetung des Kindes des Konstanzer Meisters von 1420; in: Schiller I, 1966, S.320, Abb.320.

474 Vgl. Schiller I, 1966, S.92.

475 Vgl. Aurenhammer, 1959-67, S.117-127.

476 In Cod.Sal.XI,4 trägt sie ein Kopftuch mit lose herabhängenden Enden, wie in vielen oberrheinischen Gemälden dieser Zeit: z.B. Staufener Altar, 1. Hälfte 15.Jahrhundert (Freiburg, Augustinermuseum); Meister vom Bodensee (?), ca.1460 (Staatliche Kunsthalle Karlsruhe, Kat. S.19, Abb.Nr.81); Meister der Kemptener Christusnachfolge (?), ca.1480 (ebd., Kat. S.50, Abb.Nr.2298).

477 Die Miniatur in XI,5 richtet sich im großen und ganzen nach einem Holzschnitt, der um 1465 in Oberdeutschland entstanden sein soll; vgl. Heitz, 95.Bd., 1938, S.7, Nr.1.

ein Glas Wasser (oder Wein) und einen kleinen Laib Brot[478]. In Cod.Sal. XI,16 ist dieses Motiv beibehalten. Hier offeriert Joseph Speise und Trank auf dem Mäuerchen des Palastes, in dem Maria mit Jesus die Könige empfängt.

e) Palmsonntag: Einzug Jesu in Jerusalem[479]

Das Grundmuster dieser Darstellung, Jesus rittlings auf einem Esel in Begleitung seiner Jünger, ist in XI,4 (Abb.38) durch einen Knaben ergänzt, der von einem Baum Zweige auf den Weg streut; in XI,3 wird Jesus stattdessen mit ausgebreiteten Mänteln von der Bevölkerung Jerusalems am Stadttor erwartet. Beide Bildvarianten sind biblisch belegt und gleichwertig dargestellt. In Cod.Sal.XI,16 hat sich im wesentlichen nur die Erzählrichtung geändert.

f) Ostern: Auferstehung[480]

Zwei der Miniaturen zeigen Christus in dem Moment, als er aus dem von schlafenden Wächtern umgebenen Sarkophag steigt. Dieses Motiv hat sich seit dem Frühmittelalter nicht verändert. Caspar Buol griff bei seiner Fassung auf einen Stich des Meisters E.S. zurück[481] (Abb.32). Eine modernere, aber nicht weniger geläufige Variante dieses Themas, der segnende Christus vor dem geöffneten, unbewachten Sarkophag, wird in Cod.Sal.XI,3 dargestellt. Der Bildtyp in Cod.Sal.XI,16 mit dem über dem geschlossenen Grab schwebenden Christus ist seit dem Spätmittelalter ebenfalls weit verbreitet.

478 Das Motiv des Tischchens kommt im 15. Jahrhundert bei der Anbetung der Könige in drei Varianten vor. Erstens dient es den Königen als Ablage für die Geschenke, so z.B. in der Tafel des Meisters vom Bodensee (?), der die Miniatur in XI,4 teilweise sehr ähnlich ist (Staatliche Kunsthalle Karlsruhe, Kat. S.19, Abb.Nr.81), und in der Anbetung vom Meister der Kemptener Christusnachfolge (?) (ebd., S.50, Abb.Nr.2298), ferner in einer Zeichnung des Hausbuchmeisters (Abb. in: Vom Leben im späten Mittelalter, 1985, S.87, Nr.10). Zweitens ist es wie in den Salemer Handschriften mit Speise und Trank angerichtet; vgl. z.B. die Miniatur in einem 1489 entstandenen Brevier (Berlin, SBB, Ms.theol.lat. fol.285; fol.60v) und das Stundenbuch Philipps des Guten (Den Haag, Koniklijke Bibliotheek, ms.76f./2, fol.141v; Abb. in: Harthan, 1982, S.102). Drittens ist das Tischchen leer, wie im Gebetbuch von Ulrich Rösch (Einsiedeln, Stiftsbibliothek, Cod.285, S.109). Ursula Nilgen stellt von dem Tischchen einen Bezug zum Altar her; vgl. Nilgen, 1967, S.311-316.

479 Vgl. von Witzleben/Wirth, in: RDK IV, 1958, Sp.1039-1060.

480 Vgl. Schrade, in: RDK I, 1937, Sp.1230-1240 und Aurenhammer, 1959-67, S.232-249.

481 Abb. in: Lehrs II, Taf.59, Nr.152.

g) Himmelfahrt Christi[482]

In allen drei Salemer Beispielen der gleiche, gängige Typus mit dem in den Wolken verschwindenden Christus, von dem nur die Fußabdrücke auf einem Hügel zurückbleiben (Abb.44). Unter den Zeugen von Christi Himmelfahrt befindet sich jedesmal Maria.

h) Pfingsten[483]

Die Salemer Miniaturen halten sich an das vertraute Schema von neben- und hintereinander sitzenden Jüngern mit Maria in ihrer Mitte unter der Taube des hl. Geistes.

i) Trinitatis: Gnadenstuhl[484]

Bildtyp, in dem die Dreifaltigkeit in Gestalt des gekreuzigten Sohnes, Gottvaters und der Taube übereinander dargestellt sind. Statt des Kruzifixus hält Gottvater in Cod.Sal.XI,16 (Abb.52) den erstarrten Leichnam seines Sohnes im Schoß. Dieses Motiv erinnert an Darstellungen von Marienklagen[485].

j) Kirchweih

Der Miniator von Cod.Sal.XI,3 (Abb.45) stellte dieses Fest mit der Darstellung einer Kirche heraus, aus deren Turmfenster eine Fahne hängt[486]. In Cod.Sal.XI,16 (Abb.58) ist eine Prozession vor der Kirche abgebildet. Beide Male sind keine Anspielungen auf Salemer Örtlichkeiten enthalten.

k) Andreas[487]

Stehender Heiliger, der nur durch sein Attribut, das sog. Andreaskreuz, identifizierbar wird. In Cod.Sal.XI,16 ist eine Legende veranschaulicht, wonach der Apostel noch zwei Tage am Kreuz lebte und zu zwanzigtausend Menschen predigte[488].

l) Stephanus

In Cod.Sal.XI,4 ist Stephanus als Halbfigur dargestellt. Identifizierbar wird er durch den Ornat des Diakons und die Steine, die er auf dem Arm trägt und die

482 Vgl. Schmid, in: LCI II, 1970, Sp.268-276.

483 Vgl. Seeliger, in: LCI III, 1971, Sp.415-423.

484 Vgl. Feldbusch/Ernst, in: RDK IV, 1958, Sp.436 und Schiller II, 1968, S.233-238.

485 Vgl. Sieveking, 1986, S.40f.

486 Die gleiche Darstellung kommt seitenverkehrt im sog. Glockendon-Missale vor (Berlin, SBB, Ms.theol.lat.fol.148, fol.143v); folglich kann eine gemeinsame graphische Vorlage vorausgesetzt werden.

487 Vgl. Aurenhammer, 1959-67, S.132-138.

488 Vgl. Legenda Aurea, nach Benz, 1979, S.21.

ihn als Märtyrer ausweisen. Das Martyrium wird in Cod.Sal.XI,16 (Abb.54) abgebildet.

m) Mariä Lichtmeß: Darbringung im Tempel[489]

An der Darstellung in Cod.Sal.XI,4 ist nur erwähnenswert, daß Simeon Mitra und Pluviale trägt[490]. In Cod.Sal.XI,16 ist das gleiche Bildmotiv auf zwei Miniaturen verteilt (Abb.55 und 56). In der Initiale der Antiphon "Lumen ad revelationem", mit der die Lichtmeß-Prozession beginnt, sinkt Maria vor dem Altar in die Knie. Simeon und das Kind sind nebst Tempeldienern und Zuschauern erst in der Initialminiatur zum Introitus des Officiums dargestellt.

n) Johannes der Täufer[491]

Caspar Buol stellte Johannes den Täufer als Halbfigur dar. Typisch für den Heiligen ist sein Fellkleid, der Zeigegestus der rechten Hand, die Attribute Buch und Lamm. In Cod.Sal.XI,4 ist an dem stehenden Heiligen das knielange Fell hervorzuheben, an dem noch Hufe und Kopf hängen[492] (Abb.39). Der Miniator von Cod.Sal.XI,3 wählte für den Introitus des Johannes-Offiziums das nicht weniger geläufige Motiv der Taufe Christi im Jordan. In Cod.Sal. XI,16 werden wie nachher bei Mariä Himmelfahrt, Vigil und Hochamt eigens hervorgehoben: Die Vorabendmesse beginnt mit der Darstellung der Verkündigung an Zacharias, das Hochamt mit der Darstellung der Geburt des Johannes.

489 Vgl. von Erffa, in: RDK III, 1954, Sp.1057-1076.

490 Ebd. Die Salemer Handschrift ist älter als die dort zitierten Beispiele. Noch früher wurde Simeon mit Mitra und Pluviale in französischen Stundenbüchern dargestellt; vgl. König, 1982, Abb.78-81.

491 Vgl. Weis, in: LCI VII, 1974, Sp.164-196.

492 Es sind bis jetzt noch nicht allzu viele so frühe Darstellungen mit diesem Motiv bekannt: Utrechter Stundenbuch von ca. 1410 (New York, The Pierpont Morgan Library, Ms.866, fol.114v; Abb. in: Marrow, 1968, S.6, Abb.4), Stundenbuch von ca. 1420-30 (Oxford, Bodleian Library, Ms.Laud.lat.15, fol.12v; Abb. in: Marrow, 1970, S.190, Abb.1). Ferner: Stundenbuch der Sophia von Bylant vom Meister des Bartholomäusaltares von 1475 (Köln, Wallraf-Richartz-Museum; Abb. in: Harthan, 1982, S.158) und vor allem ein Holzschnitt, der in die Schweiz oder nach Schwaben lokalisiert wird (Abb. in: Fifteenth Century Woodcuts and Metalcuts, o.J., S.231).- Vgl. auch den Kreuzaltar des Bartholomäus-Meisters (Köln, Wallraf-Richartz-Museum; Abb. in: Stange V, 1952, S.136 und den Hochaltar von Bernd Notke (Aarhus, Dom; Abb. in: Stange VI, 1954, S.174).

o) Peter und Paul[493]

Von den drei Darstellungen dieses Paares ist nur zu sagen, daß Petrus in Cod.Sal.XI,4 nicht dem geläufigen Typus entspricht. Ob mit dem tonsurierten, kurzbärtigen Petrus auf frühere Traditonen angespielt werden soll oder ob er als Repräsentant des Mönchtums anzusehen ist, weil er der Darstellung des hl. Bernhard auf fol.1r ähnelt, bleibt ungeklärt.

p) Mariä Himmelfahrt: Tod und Himmelfahrt Mariä[494]

In Cod.Sal.XI,5 (Abb.33) steht die Totenklage um Maria im Vordergrund. Die Tote liegt auf einem Bett im Kreise der Apostel, unter die sich Abt Oschwald hat einreihen lassen. Ihre Seele, in Gestalt eines Kindes, wird am oberen Rand von Jesus in Empfang genommen. Der Miniator stellte die Wand hinter dem Totenbett Marias als eine Hauswand dar, die daran anstoßende Wand, vor der Christus erscheint, gibt eher den Aufriß einer Kirchenwand wieder. Diese Zusammenstellung mag auf Marias Rolle als Fürsprecherin der Kirche hinweisen[495]. Die Komposition lehnt sich teilweise an die Vorlage eines niederländischen Kupferstechers an[496].

Um die leibliche Aufnahme in den Himmel geht es hingegen in der Miniatur von Cod.Sal.XI,4 (Abb.40), wo Maria über dem offenen Sarkophag schwebt. Der ausgestreckte Arm eines Apostels könnte auf Thomas hinweisen, dem Maria ihren Gürtel schenkt, um seine Zweifel an ihrer Himmelfahrt zu zerstreuen[497]. Beide Motive haben sich seit dem 14. Jahrhundert von Italien ausgehend verbreitet.

In Cod.Sal.XI,16 schließlich sind wie schon beim Offizium des hl. Johannes die Anfänge von Vigil und Hochamt einzeln markiert. Der Introitus zur Vigil beginnt mit der Darstellung des Todes Mariä, einer Kopie von Dürers Holzschnitt aus dem Marienleben[498]; mit der Darstellung Mariä Himmelfahrt wird das Hochamt eingeleitet.

2.2. Ergebnisse der Gegenüberstellung

Die hervorgehobenen Feste lassen sich inhaltlich in Herren-, Marien- und Heiligenfeste unterteilen. Je eines dieser Meßformulare ist besonders betont. Unter den Herrenfesten kommt dem Tag der Auferstehung die zentrale theo-

493 Vgl. Braunfels, in: LCI VIII, 1976, Sp.158-174.

494 Vgl. Fournée, in: LCI II, 1970, Sp.276-283 und Myslivec, in: LCI IV, 1972, Sp.333-338.

495 Vgl. Holzherr, 1971, S.55.

496 Abb. in: Lehrs I, Taf.32, Nr.86.

497 Vgl. Legenda Aurea, nach Benz, 1979, S.588.

498 Abb. in: Bartsch 10, 1980, Nr.188.

logische Bedeutung zu[499]. Formal drückt sich das darin aus, daß in jedem der vier Salemer Gradualien die Auferstehungsminiatur vorkommt[500]. Daß Johannes der Täufer in der Ausstattung der Handschriften dahinter nicht zurücksteht, muß zum einen an seiner Rolle als Vorläufer von Christus liegen[501]. Zum anderen wurde Johannes in Salem deshalb eine hohe Aufmerksamkeit zuteil, weil der Name "Salem" auch auf die Wirkungsstätte Johannes, nach Joh 3,23 "Salim", anspielt[502]. Mariä Himmelfahrt schließlich ist jenes Marienfest, das in den Salemer Gradualien am großzügigsten illuminiert wurde. Dahinter steht das Ordensprogramm, nach dem Maria die Patronin aller Zisterzienserklöster ist. Am deutlichsten wird der Stellenwert der Muttergottesverehrung in der Darstellung von Cod.Sal.XI,5, wo sich Abt Oschwald an ihrem Totenbett hat abbilden lassen[503]. Maria ist überhaupt in den Miniaturen der Salemer Handschriften genausooft präsent wie Jesus, weil sie auch auf Miniaturen abgebildet ist, die Herrenfeste hervorheben[504].

Die Passion fällt aus der Kategorie der Freudenfeste heraus, obwohl auch in der Fastenzeit Feste mit zwei Messen zelebriert wurden[505]. In den Salemer Handschriften wurde zwischen Palmsonntag und Ostern keine einzige Initiale figürlich illuminiert[506]. Erst im zweiten Teil von Cod.Sal.XI,16 wurde diese Beschränkung umgangen, indem der Miniator am unteren Rand des Meßformulars von Gründonnerstag das Letzte Abendmahl abbildete und im Ordinarium viele Majuskeln mit Passionswerkzeugen versah.
Die Miniaturen in den Initialen zu Beginn aller oben genannten Meßformulare aus XI,3, 4 und 5 veranschaulichen die biblischen oder apokryphen Erzählungen, oder Legenden, die dem jeweiligen Fest zugrunde liegen; manchmal bezieht sich die Darstellung auch unmittelbar auf den Text des Introitus (z.B.: Resurrexi). Von dieser Regel ist jeweils nur das Devotionsbild

499 Vgl. Schmitt, in: LThK I, 1957, Sp.1028-1035.

500 In Cod.Sal.XI,16 ist sie zusammen mit der Adventsminiatur eine Zeile größer als die anderen Initialminiaturen im Temporale.

501 Vgl. Sieveking, 1986, S.55.

502 Vgl. Jammers, 1963, S.48; s. a. S.10.

503 Stifterdarstellungen sind bei dem Thema Marientod aber allgemein beliebt gewesen; vgl. Holzherr, 1971, S.52-55.

504 Auch das ist nicht auf Salem oder den Zisterzienserorden beschränkt; vielmehr breitete sich die Marienverehrung im 15. Jahrhundert immer stärker aus, nicht zuletzt deshalb, weil auf dem Konzil von Basel das Dogma der "Unbefleckten Empfängnis" aufgestellt worden war; vgl. Holzherr, 1971, S.30.

505 Cod.Sal.VIII,40.

506 Vgl. dagegen z.B. das Graduale aus dem Angerkloster, München, BSB, clm 23041, fol.57r, wo am Sonntag Septuagesima eine sterbende Nonne dargestellt ist.

jeder dieser Handschriften ausgenommen. Sie leiten alle mit der Darstellung des Auftraggebers vor dem hl. Bernhard den Introitus zum 1. Advent ein, weil damit das Kirchenjahr und folglich auch der Text der Handschrift beginnt. Eine Ausnahme macht Cod.Sal.XI,16. Hier ist zum 1. Advent die Verkündigung dargestellt. Dieser Miniatur geht allerdings eine ganzseitige Stifterdarstellung voraus. Die Bildmotive in den Salemer Gradualien sind ausnahmslos dem traditionellen kirchlichen Festzyklus entnommen. Es fehlen alttestamentliche Bezüge, typologische Deutungen, theologische oder motivische Besonderheiten.

Für etliche Kompositionen lassen sich graphische Vorlagen nachweisen. Dieser Befund gilt aber sicherlich nicht nur für die angeführten Beispiele, da die Verwendung von Vorlagen allgemein geübte Praxis war[507].
Viele Darstellungen sind auf wenige Figuren reduziert, Erzählungen zu Formeln erstarrt. Damit nehmen die Miniaturen primär ihre Ordnungs- Gliederungs- und Signalfunktion wahr. Ranken sind, abgesehen von zwei Ausnahmen, nur schmückendes Beiwerk. Bei der ersten Ausnahme handelt es sich um die (Blüten-) Büste eines Königs des Alten Testamentes in Cod.Sal.XI,4, fol.173v, dessen Schriftband sich auf die in der Initiale dargestellte Himmelfahrt bezieht[508]. Die zweite Ausnahme, eine Hirschjagd in Cod.Sal.XI,3, fol.102r, gilt nach dem Physiologus als Symbol für die Verfolgung Jesu und kann deshalb mit der Initialminiatur, die zu Beginn der Passion den Einzug Jesu in Jerusalem darstellt in Beziehung gebracht werden[509].

Im Graduale XI,16 - vor allem in dem 1597-1601 entstandenen Teil - liegen veränderte Bildkompositionen vor: die Darstellungen sind vielfiguriger, Martyrien und Legenden sind möglichst dramatisch geschildert (z.B. Andreas, Stephanus, Georg, Bernhard). In drei Fällen, nämlich Mariä Lichtmeß, Johannes Baptista und Mariä Himmelfahrt, wurden zwei Initialen pro Fest illuminiert[510]. Jedesmal sind die dargestellten Ereignisse chronologisch aneinander gereiht. Beim Johannesoffizium gibt der Text des Introitus den Ausschlag für die Bildthemen. Aber immer noch sind die Darstellungen in den Miniaturen

507 Vgl. u.a. Marrow, 1978, S.590-616.

508 Je nachdem, wie man die drei Buchstaben nach "Ascendit" liest, kommen die Bibelstellen 3 Esr 1,25; 1 Mcc 7,1; Ct 3,6 oder 4 Rg 23,29 für den Text des Schriftbandes in Frage.

509 Vgl. Achten, 1987, S.137.

510 Schon in Cod.Sal.XI,4 sind die Offizien von Mariä Himmelfahrt und Johannes Baptista mit einer Initialminiatur und einer ornamentalen Deckfarben-Initiale hervorgehoben.

leicht lesbar, denn die lange Bildtradition trägt auch diese Motive. Einige Kompositionen gehen auf graphische Vorlagen von Dürer und Holbein zurück, andere auf Cornelis Cort, und eine Miniatur konnte gefunden werden, die bis hin zur Größe mit der Verkündigungsdarstellung in Cod.Sal.XI,16, fol.8r übereinstimmt, was eine gemeinsame Vorlage voraussetzt[511].

Anders als bei den vorigen Gradualien sind alle mit Miniaturen versehenen Blätter von Cod.Sal.XI,16 von dichtem vierseitigem Randschmuck umgeben. Der bildet keine stilisierten Blattranken mehr ab, sondern Blüten und Früchte, Äste und Sträucher, alle möglichen Tiere (darunter nicht selten Würmer, Raupen, Insekten, Muscheln etc.), zusätzlich aber auch Fruchtgehänge, Putti, Personifikationen, Attribute, Symbole, Spruchbänder, Wappenschilde und sogar kleine gerahmte Gemälde und Skulpturen. Bei Tieren und Pflanzen handelt es sich um heimische und exotische Fauna und Flora, die naturwissenschaftlich präzise, in korrekten Größenverhältnissen dargestellt sind. Blumen können in Vasen oder in Töpfen präsentiert werden; Früchte sind an Ästen und Sträuchern wachsend oder auch einzeln dargestellt; gelegentlich sogar aufgeschnitten. Der Miniator Johann Denzel griff hierfür u.a. auf die "Archetypa studiaque" zurück, die Joris Hoefnagel 1592 nach Werken seines Vaters gestochen hatte[512].

Die Randillustrationen beziehen sich entweder auf das Thema der Hauptminiatur oder/und auf den Festcharakter der entsprechend hervorgehobenen Messe - und zwar mehr oder weniger verschlüsselt. Direkte Bezüge zwischen Haupt- und Randminiatur stellen z.B. die Attribute Schlüssel, Schwert und Muschel/Agnus Dei auf den Rändern des Apostelfestes Peter und Paul (fol.291r) bzw. zu Johannes dem Täufer (288r) her. Einmalig ist der Fall, wo der mythischen Gestalt des Drachens aus dem Drachenkampf des hl. Georg die wilden Tiere Krokodil und Feuersalamander assoziativ entsprechen (fol.269v; Abb.57). Auf den freudigen Charakter von Ereignissen wie Hirtenverkündigung (fol.24r), Christi Himmelfahrt (fol.153r) und Pfingsten (fol.157v) verweisen schließlich die musizierenden Putti, die mit Blas-, Schlag- und Streichinstrumenten ausgestattet sind. Etliche Randillustrationen enthalten Hinweise auf kommende oder vergangene Ereignisse aus dem Leben der in der Hauptminiatur dargestellten Person: zur Geburt Christi an

511 Vgl. Sotheby's Western Manuscripts and Miniatures, 1.Dezember 1987, S.15, Nr.16. Im Ausstellungskatalog wird die Einzelminiatur mit Marten de Vos in Verbindung gebracht.

512 Die Archetypa studiaque patriis Georgii Hoefnagelii wurden 1592 in Frankfurt gedruckt; vgl. Stilleben, 1979, S.57, Nr.19; S.59, Nr.19; S.164, Nr.93; S.173, Nr.96; S.175; Nr.97; S.176, Nr.97; S.198, Nr.111).

Weihnachten (fol.27r; Abb.50) wird beispielsweise, durch mit Nägel und Gei-
ßel spielende Putti, auf dessen künftige Passion verwiesen, zum Fest des hl.
Bernhard (fol.336v; Abb.61) sollen die Leidenswerkzeuge, das Schweißtuch
der Veronika, ein krähender Hahn, das Beil mit Malchus' Ohr dagegen an
dessen Visionen vom Leiden Christi erinnern. Personifikationen von Tugen-
den bzw. Wappenschilde mit Tugendsymbolen bei den hll. Stephanus
(fol.230v; Abb.54) und Benedikt (fol.266v) weisen diese als besondere Nach-
folger Christi aus.

Ein nicht unbeträchtlicher Teil von Motiven ist schließlich nicht direkt auf die
Textminiatur zu beziehen. Außer den im Katalog, S.309 und S.312 erklärten
Illustrationen zum Totenoffizium (fol.328v; Abb.59) oder der ganzseitigen
Kreuzigungsminiatur (fol.1v; Abb.48) wäre die "Typologie" zwischen Orp-
heus und König David am Beginn des Ordinariums (fol.194r; Abb.53) zu nen-
nen oder das Programm zu Trinitatis (fol.165r; Abb.52). Dort sind um den
Introitus des Dreifaltigkeitsfestes die Personifikationen der vier Elemente dar-
gestellt. Zwischen Luft und Feuer am oberen Rand ist zusätzlich Phönix aus
der Asche abgebildet, zwischen Erde und Wasser am unteren Rand zwei Hip-
pokampen, womit auf die kosmische Dimension der Dreifaltigkeit verwiesen
wird, der Kräfte und Elemente der Erde zugeordnet werden. Solche Entspre-
chungen zwischen Miniatur und Randillustration sind Beispiele dafür, daß
alte traditionelle Mythologien christlich aufgenommen, eingeordnet und
gedeutet wurden. Sie sind nicht denkbar ohne emblematische Kenntnisse und
könnten vom Auftraggeber vorgegeben worden sein[513].

3. Das Abtsbrevier

Auch im Abtsbrevier sind wieder die höchsten Herren-, Marien- und Heili-
genfeste des Jahres figürlich ausgezeichnet[514]. Dabei lassen sich drei Gestal-
tungskategorien feststellen: Offizien, die nur mit einer Initialminiatur begin-
nen, Offizien mit figürlichen Darstellungen ausschließlich am Rand und
schließlich jene Feste, bei denen Initial- und Randminiatur kombiniert sind.

3.1. Offizien mit Initialminiaturen

Bei den Festen, deren Offizien nur mit einer Initialminiatur beginnen, handelt
es sich um:

* Palmsonntag (IX,c; fol.243v)

513 Vgl. dazu Wilberg Vignau-Schuurman, 1969.

514 Aufstellung aller illuminierten Feste in der Reihenfolge des Kirchenjahres S.189-190
 und 206-208.

* Stephanus	(IX,c; fol.265r)
* Mariä Lichtmeß	(IX,c; fol.283v)
* Petrus	(IX,c; fol.289v)
* Benedict	(IX,c; fol.293v)
* Laurentius	(IX,d; fol.289v)
* Enthauptung des Johannes	(IX,d; fol.294v)

Das sind, abgesehen von Palmsonntag und Mariä Lichtmeß, Heiligenfeste. Dargestellt ist jeweils der Heilige in Halbfigur mit eindeutigen Attributen. Palmsonntag und Mariä Lichtmeß sind mit den üblichen, bei den Gradualien angesprochenen Themen "Einzug Jesu in Jerusalem" und "Darbringung im Tempel" illustriert. Allerdings ist bei diesen Kompositionen das Bildfeld verkleinert, so daß nur der Kern der Erzählungen veranschaulicht werden konnte: Christus auf dem Palmesel, der Altar mit Jesus und den Tauben, den Maria, Simeon und Zuschauer als Halbfiguren umstehen. Das Martyrium des Johannes ist zur Darstellung der Johannesschüssel verkürzt[515].

3.2. Offizien mit Randminiaturen[516]

* Weihnachten	(IX,c; fol.134r)
* Mariä Empfängnis	(IX,c; fol.260v)
* Fronleichnam	(IX,d; fol.156r: herausgeschnitten)
* Philippus und Jacobus	(IX,d; fol.229v)
* Petrus und Paulus	(IX,d; fol.246r)
* Maria Magdalena	(IX,d; fol.246r)
* Bernhard von Clairvaux	(IX,d; fol.290r)
* Allerheiligen	(IX,d; fol.327r)

Die beiden Bände des Abtsbreviers weisen eine unterschiedliche Verwendung der Ausstattungsformen Initialminiatur und Randminiatur auf. Die Heiligenfeste sind im Winterteil überwiegend mit Initialminiaturen illustriert, im Sommerteil mit Randminiaturen. In letzteren konnte der Miniator viel bequemer Apostelpaare abbilden, und so pflanzte er, im wahrsten Sinne des Wortes, die

515 Vgl. Arndt/Kroos, 1969, S.248. Dieses Motiv ist in Byzanz seit dem 10./11.Jahrhundert nachweisbar; es wird im 15. Jahrhundert durch den Hausbuchmeister und Dirk Bouts aufgegriffen.

516 Nicht berücksichtigt werden hier die Darstellungen von Bär, Vogel und Reiher sowie Hirsch und Rebhuhn, mit denen im Winterteil des Abtsbreviers die Psalmen 52, 101 und 109 illustriert wurden.

Büsten der Heiligen Philippus, Jacobus, Petrus, Paulus und Maria Magdalena (Abb.24) auf die Blüten in den Ranken. Wie in den Initialminiaturen sind die Heiligen mit unverwechselbaren Attributen ausgestattet.

Daneben gibt es aber noch drei Randminiaturen, die über den ganzen unteren Rand reichen und deren Bildfeld von farbigen oder goldenen Leisten eigens gerahmt wird. Sie enthalten szenische Darstellungen wie die Anbetung des Kindes durch Maria, Joseph und die Hirten (fol.134r), die Verkündigung an Zacharias und die Begegnung unter der Goldenen Pforte (fol.260r; Abb.15) sowie Jesus und die zwölf Apostel (fol.327r). Die ersten beiden Themen sind in anderen Handschriften in einer Initialminiatur abgebildet. Hier genügte dem Miniator aber offenbar das beengte Bildfeld nicht. Mehr Raum lassen die Randminiaturen auch der Darstellung von Jesus und den zwölf Aposteln. Mit diesem Motiv am unteren Bildrand könnte zusätzlich auch eine formale Analogie zu Altarpredellen vorliegen[517]. Ungewöhnlich auch die Darstellung der Anbetung des Kindes. Eine solche Bildkonzeption ist sonst nur von einem niederländischen Vorbild des Hugo van der Goes bekannt[518]. Um eine einmalige Sonderform handelt es sich bei der Darstellung des "Amplexus" (fol.290r; Abb.26). Die Vision des hl. Bernhard ist mit einem Lorbeerkranz eingerahmt[519].

3.3. Kombinierte Ausstattung

Die meisten Offizien sind mit einer Initial- und einer Randminiatur hervorgehoben. Die folgende Übersicht stellt Feste und Themen einander gegenüber:

IX,c

OFFIZIUM	INITIALMINIATUR	RANDMINIATUR
1.Psalm	König David beim Harfespiel	Kampf Davids gegen Goliath

517 Vgl. z.B. die Predella des Tucher-Altares (Nürnberg, Germanisches Nationalmuseum, ca.1440) oder die Predella aus Ulm aus der zweiten Hälfte des 15. Jahrhunderts (Freiburg, Augustiner-Museum).- Als Randschmuck in einer Handschrift konnte Christus im Kreis seiner Apostel auch in einem weiteren Zisterzienserbrevier nachgewiesen werden: Freiburg, Universitätsbibliothek, Hs.406, fol.493r. Der Auftraggeber dieses Breviers ist nicht bekannt; vgl. Legner, 1957, S.37-41.

518 Hugo van der Goes, Anbetung der Hirten, um 1480; vgl. Gemäldegalerie Berlin, 1975, S.177.

519 Vgl. Hammer, 1990, S.76

OFFIZIUM	INITIALMINIATUR	RANDMINITUR
1.Advent	Gottvater auf dem Thron	Drachenkampf eines "Wilden Mannes"
Epiphanias	Anbetung der Könige	Triumphzug des Christkindes
Andreas	Berufung von Petrus und Andreas	Fuchs und Gänse
Verkündigung	Verkündigung an Maria	Tierkonzert
Commune Sanctorum	Salvator Mundi	Apostelabschied

IX,d

1.Psalm	König David beim Harfespiel	David mit dem Haupt Goliaths
Ostern	Auferstehung	Drei Frauen am Grabe
Himmelfahrt	Himmelfahrt Christi	Henne gegen Fuchs und Habicht
Pfingsten	Ausgießung des hl. Geistes	Fuchs als Arzt
Trinitatis	Dreifaltigkeit	Bootsfahrt von Abt Stanttenat
Geburt des Johannes	Segnender Gottvater und hl. Geist	Taufe Christi im Jordan
Heimsuchung	Maria und Elisabeth	Affenfamilie
Himmelfahrt Mariä	Christus	Tod der Maria

Die kombinierte Ausstattung ist den höchsten Herren- und Marienfesten des Kirchenjahres vorbehalten. Gleichzeitig kennzeichnet sie auch den jeweiligen Beginn des Psalters, des Temporale, des Sanctorale und des Commune Sanctorum. Die Themen der Initialminiaturen stimmen mit denen in den Gradualien überein, und auch was an szenischen Darstellungen hinzugekommen ist, wie die Verkündigung und die Heimsuchung, veranschaulicht hier wie dort die aktuelle Stelle des Kirchenjahres. Die Initialminiatur zum Offizium

des Apostels Andreas zeigt die Berufung der Apostel. Das wurde in vielen liturgischen Handschriften so gehandhabt - nicht zuletzt deshalb, weil mit dem Andreasfest das Sanctorale beginnt[520].

Bei den bekannten Themen sind manche Details auffällig:

* Bei der "Anbetung der Könige" (Abb.14) z.B. sitzt Maria mit dem Kind frontal zwischen zwei Königen, der dritte kniet vor ihr. Dieses ursprünglich byzantinische Bildschema wurde im 15. Jahrhundert u.a. von Stefan Lochner in Köln wiederaufgegriffen[521]. Im Abtsbrevier ist das Geschenk des knienden Königs allerdings nicht als Kassette mit Goldstücken dargestellt, sondern als goldene Kugel. Maria präsentiert sie wie eine Königin.

* Bei der Darstellung der "Verkündigung" (Abb.17) kniet Maria unter einem gotischen Baldachin. Dieses Motiv ist in den Niederlanden aufgekommen[522]. Eine verwandte Darstellung stammt vom Meister von Flemalle[523].

* Ebenfalls auf niederländische Vorbilder verweist die Darstellung vom auferstandenen Christus neben dem versiegelten Felsengrab[524] (Abb.20). Dirk Bouts und Rogier van der Weyden haben es möglicherweise aufgebracht[525].

520 Vgl. Augustyn, 1990/91, Sp.351-358. Für die Beliebtheit in deutschen Handschriften sprechen z.B. das Graduale der Augustiner-Chorherren (Freiburg, Universitätsbibliothek, Hs.1141, fol.1r), das Graduale der Franziskanerinnen am Angerkloster (München, BSB, clm 23042, fol.7v), das Graduale aus dem Dom von Trier (Trier, Bistumsarchiv, Ms.463b, fol.54v; vgl. Thomas, 1972/73, S.184-186), ein Teilmissale (Essen, Münsterschatz, Missale A, fol.128) und ein Evangeliar, 1512 (Kempen, Pfarrkirche St.Martin, Nr.10, fol.129v; vgl. Kirschbaum, 1972, S.49 und 63).

521 Vgl. Aurenhammer, 1959-67, S.121.

522 Vgl. Schiller I, 1966, S.62.

523 Vgl. Friedländer II, 1926, Taf.XLV, Nr.52.

524 Vgl. Aurenhammer, 1959-67, S.242.

525 Vgl. die Auferstehungsdarstellung auf der Mitteltafel des Ehninger Altars von 1476 (Stuttgart, Staatsgalerie), die von Bouts oder seinem engeren Kreis abhängig ist; vgl. Stange VIII, S.104-105 und Abb.215. Ebenfalls von einem niederländischen Künstler stammt die Darstellung von Christus im Strahlenkranz vor dem Felsengrab im 1488/89 entstandenen Brevier (Berlin, SBB, Ms.theol.lat.fol.285, fol.155r; vgl. Zimelien, 1975, S.230). Eine mit dem Abtsbrevier vergleichbare Darstellung der Auferstehung mit Christus im Strahlenkranz vor einem versiegelten Felsengrab kommt später u.a. in einem französischen Meßbuch vor (New York, Pierpont Morgan Library, M.495, fol.50v; vgl. Wolf, 1975, Abb.32).

* Für die Darstellung der Dreifaltigkeit[526] (Abb.21) wird auf einen Typus zurückgegriffen, der aus der Psalterillustration kommt: Gottvater und Sohn sitzen nebeneinander auf einer Thronbank, über sich die Taube des hl. Geistes.

* Die starke Orientierung an niederländischen Bildtypen zeigt sich auch an der Darstellung des Salvator Mundi (Abb.18). Dieses Motiv hat, ausgehend von einem Tafelbild Jan van Eycks, einen festen Platz in der Ausstattung der Stundenbücher gefunden[527].

Zwischen Initial- und Randminiatur lassen sich drei verschiedene Bezugskategorien unterscheiden:

a) Initialminiatur und Randminiatur sind ikonographisch untrennbar
Unter diese Kategorie fällt erstens die Ausstattung von fol.241v mit dem segnenden Gottvater in der Initialminiatur und der Darstellung der Taufe Christi auf der Randleiste (Abb.22). In der Initialminiatur wird der Eindruck erweckt, Gottvater beuge sich zu seinem Sohn hinunter und segne den Getauften. Dieser Eindruck entsteht, weil die Figur Gottvaters den Querbalken der Initiale überschneidet. Die gleiche Beziehung zwischen Initiale und Rand kommt schon im sog. Turin-Mailänder Gebetbuch auf einer Seite der van Eycks vor[528]. Auch dort ist Gottvater vorgebeugt dargestellt.
Die zweite Seite, auf der Initialminiatur und Randminiatur zusammengehören, ist fol.285r im Sommerteil, mit Christus in der Initiale und der Darstellung vom Tod Mariens am unteren Rand (Abb.25). Auch hier beugt sich Christus aus der Initiale heraus und breitet die Arme aus. Die Worte, mit denen er nach der Legenda Aurea seine Mutter am Totenbett begrüßt haben soll, stehen auf dem Schriftband in der Initiale[529].

b) Initialminiatur und Randminiatur ergänzen sich auf gleicher Erzählebene
Dazu gehören erstens die beiden Seiten mit König David als Harfenisten in den Initialminiaturen und mit dem Kampf Davids gegen Goliath (Winterteil; Abb.12) bzw. der Darstellung Davids, der sich mit dem Haupt Goliaths entfernt (Sommerteil; Abb.19) in den Randillustrationen. Jede dieser Darstellungen kann für sich stehen. Hier schaffen die beiden Randminiaturen eine the-

526 Vgl. Feldbusch/Ernst, in: RDK IV, 1958, Sp.436-439.
527 Thoss, 1987, S.43 und Irblich, 1988, S.15.
528 Friedländer I, 1924, Taf.XXVIII.
529 S. S.219 und vgl. Legenda Aurea, nach Benz, 1979, S.585.

matische Verbindung zwischen Winter- und Sommerteil des Breviers. Die Darstellung der Auferstehung Christi wurde mit dem Thema der "Drei Frauen am Grab" kombiniert (Abb.20). Auch hier kann jedes Motiv für sich stehen, ist aber durch die Kombination als Bilderzählung konzipiert[530]. Eine theologische Konzeption bildet auch die Zusammenstellung von Salvator Mundi und dem Apostelabschied[531] (Abb.18). Sie vergegenwärtigt den Missionsauftrag der Apostel.

c) Versteckte Bezüge zwischen Initial- und Randminiaturen

Unter diese Kategorie fallen die restlichen illuminierten Blätter des Abtsbreviers, auf deren Rand der Drachenkampf, der Triumphzug des Christkindes, Fuchs und Gänse, das Tierkonzert, Habicht und Küken, Wolf als Arzt, die Affenfamilie und die Bootsfahrt des Abtes Stanttenat dargestellt sind. Dieser hat sich im Kolophon des Abtsbreviers als der "architector ad margines et capitalia variis misticisque figuris"[532] nennen lassen. Wenn er auch nicht der Erfinder der einzelnen Motive war, kann er doch maßgeblich an dem Ausstattungsprogramm beteiligt gewesen sein. Dieses Programm wird, wenn überhaupt, nur mit Hilfe der zeitgenössischen Literatur und mit Hilfe von Predigten zu entschlüsseln sein. Nachweislich spielten Tierfabeln in mittelalterlichen Predigten eine große Rolle[533]. Man müßte sie zur Deutung der Tiermotive heranziehen. Formale Vorlagen, soweit sie überhaupt existierten, sind für die Interpretation nicht aufschlußreich. Hier können nur Anregungen zur Deutung gegeben werden.

Viele Tierfabelmotive kommen seit Beginn der Gotik immer wieder in Handschriften vor. Es gibt Beispiele von schubkarrenfahrenden Affen[534], gänsemordenden Füchsen, raubgierigen Habichten[535], Tieren im Habitus eines Arztes oder als Sänger und Musikanten, ohne daß sich daraus Aufschlüsse über ihre Rolle im Abtsbrevier gewinnen ließen. Zu verschieden sind die

530 In dem Antiphonar des Hans von Gemmingen (und der Brida von Neuenstein) von Speyer 1478/79 sind die beiden Motive in je einer Hälfte der Initiale "A" dargestellt; vgl. Weigelt, 1924, S.17, Abb.9. In einem Evangeliar aus Kempen von 1512 ist rechts neben der Initiale "I" der auferstandene Christus über den drei Frauen dargestellt; vgl. Kirschbaum, 1972, S.58, Abb.16.

531 Vgl. Myslivec, in: LCI I, 1968, Sp.168-169. Besonders beliebt in Franken.

532 Vollständige Wiedergabe des Kolophons S.183-184.- Zum Terminus "architectus" vgl. Bergmann, 1985, S.119.

533 Vgl. Lämke, 1937, S.10. Die Verfasserin weist darauf hin, daß der englische Zisterzienser Odo de Ceritona einer der ersten war, der Tierfabeln für Predigtzwecke verwendete. In ihrer Arbeit sind keine Handschriften berücksichtigt.

534 Randall, 1966, Taf.XIII, Nr.58 und 58a.

535 Vgl. Metzger, 1982, S.210.

Zusammenhänge, in denen sie vorkommen. Das Motiv der vom Habicht bedrohten Küken kommt z.B. fast gleichzeitig im Missale der Münchner Frauenkirche als Randminiatur des Kirchweihfestes[536] und im sog. Gänsebuch, einem Graduale des Jakob Elsner, als Randminiatur der Antiphon "Salve sancta parens" vor, mit der die Vigil von Mariä Himmelfahrt beginnt[537]. Küken unter einem Hühnerkorb kommen schließlich auch in der Randleiste des Monats April im Missale des Kardinals Albrecht von Brandenburg vor[538].

Eine Interpretation ist überhaupt nur möglich, wenn auf eine schriftliche Quelle zurückgegriffen werden kann, wie beispielsweise bei dem Motiv des Fuchses mit dem Uringlas[539]. Der Fuchs, nach dem Physiologus ein Symbol für den Teufel, soll hier als der falsche Arzt entlarvt werden[540]. Dieses Tiermotiv taucht im Abtsbrevier in Kombination mit der Pfingstdarstellung auf. Dies läßt die Möglichkeit zu, die Ausgiessung des hl. Geistes als die Kraft der Erkenntnis des Bösen zu deuten. Durch den hl. Geist soll der Betrachter erkennen, daß der richtige, "himmlische" Arzt nur Christus sein kann[541].

So symbolisch-moralisierend wie dieses Blatt müssen nicht alle Darstellungen gemeint sein: der musikalische Vortrag "Ich bin gutz mutz" von Bär, Wildschwein und Eule im Zusammenhang mit der Verkündigungsdarstellung (Abb.17) könnte z.B. auch ein Ausdruck irdisch-tierischer Freude über die Verheißung von Christi Geburt sein, so wie die musizierenden Putti auf den Randillustrationen von Cod.Sal.XI,16.

Ganz ohne erkennbare Vorbilder bleiben die Randminiaturen vom Drachenkampf des Wilden Mannes, dem Triumphzug des Christkindes und der Bootsfahrt des Abtes Stanttenat.

"Wilde Leute", in der antiken Literatur ein Sammelbegriff für alles Unzivilisierte, Unbehauste und Fremde, wurden erst von den Kirchenvätern mit ausschließlich dämonischen und bösen Eigenschaften belegt[542]. Das Motiv des behaarten Gesellen taucht Mitte des 13. Jahrhunderts erstmals auf und findet,

536 München, Archiv des Erzbistums, Missale der Frauenkirche, fol.141v.

537 New York, The Pierpont Morgan Library, M.905; vgl. Nürnberg 1300-1550, Nr.53, S.186.

538 Aschaffenburg, Hofbibliothek, C.10, fol.2v.

539 Von diesem Thema gibt es zahlreiche Darstellungen. Mit dem Abtsbrevier vergleichbar ist besonders der Wolf als Arzt vor einem Ziegenbock im sog. Glockendonschen Breviarium (Nürnberg, Stadtbibliothek, Hertel I,9, fol.165v).

540 Vgl. Achten, 1987, S.137.

541 In der gleichen Pose wird Christus einige Jahre später (1510) abgebildet; vgl. von Erffa, in: RDK III, 1954, Sp.639-644.- Auch im Gebetbuch Rh.122, fol.56r wird Jesus als der himmlische Arzt angerufen: "O Jhesu celestis medice".

542 Vgl. Bernheimer, 1953, S.85-102.

ausgehend von den Wenzelshandschriften, im 15. Jahrhundert immer stärkere Verbreitung[543]. Ende des 15. Jahrhunderts erfuhr dieses Motiv durch die Predigten des Geiler von Kaysersberg eine Differenzierung. Er klassifizierte die "Wilden Leute" in böse und gute und ging damit gegen den Aberglauben vom "Wilden Mann" als Personifikation des Bösen an[544]. Seither muß das Motiv ikonographisch durch den jeweiligen Bildzusammenhang bestimmt werden. In der vorliegenden Miniatur mit dem Drachenkampf des "Wilden Mannes" sind die Wertungen eindeutig (Abb.13): auf der Seite des Drachens bildet eine finstere, feuchte Höhle den Hintergrund, hinter dem "Wilden Mann" ist eine Wiese dargestellt, auf die strahlendes Sonnenlicht fällt. Das weibliche Geschlecht des Drachen wird durch ein zweites, fratzenhaftes Gesicht betont, der "Wilde Mann" hat eine Schärpe um den Leib geschlungen, die sein Geschlecht verbirgt. Der Drache duckt sich heimtückisch und feige, während der "Wilde" sich unerschrocken dem ungleichen Kampf stellt. Er verteidigt die wehrlosen Kinder, die fliehend im Hintergrund dargestellt sind.

In der dazugehörenden Initialminiatur ist Gottvater dargestellt. Der Text bezieht sich auf die Ankunft des Herren (sabbato in adventu). Von daher läßt sich der Drachenkampf des "Wilden Mannes" als ein Kampf gegen die Mächte der Finsternis im Angesicht der Wiederkunft des Herrn deuten.

Das Motiv des Triumphzuges des Christkindes (Abb.14) wird selten verwendet und taucht in schlichterer Ausstattung in späteren Salemer Handschriften[545] bzw. in Codices anderer Provenienz auf[546]. Für das reich ausgestattete Motiv im Abtsbrevier sind keine Vorbilder gefunden worden. Es ist noch unerforscht, wann und wo dieses Motiv aufkam; ob es von christlichen Sarkophagen angeregt wurde, eine Veranschaulichung der Nonnenmystik[547] oder eine Umsetzung der Trionfi des Petrarca ist. Deshalb soll die Überlieferung nicht unerwähnt bleiben, daß der hl. Bernhard unter dem Eindruck einer Vision vom Christkind in den Orden der Zisterzienser eingetreten ist[548]. Der

543 Vgl. Wißgott, 1910, S.110 und Treeck-Vaassen, 1973, Sp.1185.

544 Vgl. Husband, 1980, S.12.

545 Rh.122, fol.1v und 30v.

546 Z.B. Graduale des Trierer Doms, um 1500 (Trier, Bistumsarchiv, Ms.463a, fol.124r).- Psalter aus Tegernsee, 1515 (München, BSB, clm 19201, fol.8v).- Missale des Kardinals Albrecht von Brandenburg (Aschaffenburg, Hofbibliothek, C.10, fol.293r). Gedruckt kommt das Motiv in einer Randillustration z.B. in Luthers "An den Christelichen Adel teutscher Nation: von des Christelichen stands besserung" von 1520 vor; vgl. Schrift, Druck, Buch im Gutenberg-Museum, 1985, S.101, Nr.70.

547 Vgl. dazu: Martin Luther und die Reformation in Deutschland, 1983, S.358f., Nr.478.

548 Vgl. Aurenhammer, 1959-67, S.331.

Festzug ist von zwölf Putti begleitet[549]. Diese imitieren auf kindliche Weise das Zeremoniell, mit dem weltliche Herrscher empfangen wurden, indem Steckenpferd reitende Putti mit Fahnen den Zug anführen, andere Trommeln schlagen und Flöten spielen und "ihren" König eskortieren[550]. Im Zusammenhang mit der entsprechenden Initialminiatur, die die Anbetung der Könige darstellt, kann dieser Triumphzug des Kindes als Triumphzug des wahren Königs interpretiert werden, dem die weltlichen Herrscher die Reverenz zu erweisen haben.

Die Darstellung der Bootsfahrt Stanttenats schließlich könnte wegen der topographisch genauen Wiedergabe der Landschaft die Veranschaulichung einer lokalen Tradition sein (Abb.21). Eine Bootsfahrt am Dreieinigkeitssonntag auf dem Killenweiher bei Mimmenhausen bzw. eine Fahrt zum Killenberg, auf dem Stanttenat 1489 eine Kapelle errichten ließ[551], ist zwar nicht schriftlich nachzuweisen, aber immerhin weiß man von diesem Abt, daß er "extraneas et novas ceremonias [in] istud laudabile monasterium intromittabat"[552]. Roth/Schulz sehen gerade in dieser Miniatur ein Zeichen für den Verfall der Ordensdisziplin[553], wozu die gekühlte Flasche am Bootsrand, die musikalische Untermalung des Ausflugs und das Schoßhündchen einladen. Demgegenüber steht aber die Bedeutung, die der kleine Hund in der zisterziensischen Motivgeschichte hat. Ein Hund gilt dort als Attribut des hl. Bernhard, dessen Mutter vor der Niederkunft ihres Sohnes geträumt haben soll, einen kleinen weißen Hund auszutragen[554]. Da sich nur wenige Jahre später auch der Abt von Heilsbronn, Sebald Bamberger, mit einem solchen Hündchen porträtieren ließ (was später im übrigen ebenfalls Anstoß erregte)[555], könnte man das Hündchen im Schoß von Abt Stanttenat als ein Zeichen der Treue in

549 Über dreißig Jahre später wurde ein Triumphzug mit insgesamt achtzehn Putti im sog. Glockendonschen Breviarium (Nürnberg, Stadtbibliothek, Hertel I,9, fol.37r) dargestellt. Sie bewegen sich auf einen Palast zu, bekränzen einen Wagen, blasen Schalmeien, spielen Laute. In dieser Miniatur fehlt Christus allerdings.

550 Vgl. die verschiedenen Berichte von Festeinzügen deutscher Könige und Kaiser bei Kobler, in: RDK VIII, 1987, Sp.1445-1456.

551 Vgl. Staiger, 1863, S.123f.

552 Roibers Aufzeichnungen nach Baier, 1913, S.96.

553 Roth/Schulz, 1983, S.37; s. a. S. ...

554 Vgl. Aurenhammer, 1959-67, S.335, Rauch, 1907, S.100, Anm.2 und Hammer, 1990, S.77. Bei Hammer, 1990, S.90, Nr.43 ist auch eine der wenigen Darstellungen dieses Themas in einem Zisterzienserbrevier vom Ende des 13.Jh abgebildet (Luzern, Zentralbibliothek, Kantonsbibliothek P.Msc.4, S.314).

555 Heilsbronn, Münster, Brustbild des Abtes Sebald Bamberger von Wolf Traut (1516/18); vgl. Rauch, 1907, S.99-100 und Abb.30.

der Nachfolge des hl. Bernhard interpretieren. Formales Vorbild für die Darstellung der Bootsfahrt werden niederländische Kalenderbilder des Monats Mai gewesen sein[556].

Das Brevier der Salemer Äbte Stanttenat und Scharpffer ist in seiner Form einmalig. Es gab in Salem selbst weder früher noch später ein Brevier, das es an Qualität, Phantasie und Reichtum mit der Ausstattung des vorliegenden aufnehmen konnte. Auch die Breviere von Äbten anderer Klöster waren in der Regel nicht so aufwendig ausgestattet. Die wenigen Exemplare, die gefunden wurden, können mit Cod.Sal.IX,c/d nicht mithalten[557]. Dagegen sind Laien-Stundenbücher und Breviere von Bischöfen und Kardinälen in vergleichbarer Aufmachung keine Seltenheit[558]. Es sieht demnach so aus, als hätte sich Johannes Stanttenat in seiner Leidenschaft für kostbare Bücher von weltlichen und weltgeistlichen Sammlern anstecken lassen. Die gleiche Beobachtung läßt sich auch bei den Prachtmissalien machen: Äbte, die Pontifikalmessen zelebrieren durften, ließen sich, wie Bischöfe und Kardinäle, kostbare Meßbücher schreiben. Stanttenat selbst gehörte dazu, aber sein "pulcherrimum missale" ist nicht mehr auffindbar. Im Gegensatz zu dem kostbaren Abtsbrevier waren kostbare Abtsmissalien sehr viel verbreiteter[559].

4. Das Gebetbuch

Das Gebetbuch des Abtes Jodokus Necker enthält in seinem jetzigen Zustand drei Themenschwerpunkte: Gebete für den Priester, Gebete zu Heiligen, teilweise mit einem Ablaß verbunden, sowie Gebete über die Passion Jesu.

Die Gebete des Priesters, von fol.2r-29v, sind mit drei ganzseitigen Miniaturen bebildert. Sie veranschaulichen das Geschehen der Eucharistie. Auf fol.1v, gegenüber dem Gebet zur Meßvorbereitung, ist die sog. Gregorsmesse dargestellt (Abb.78). Der hl. Gregor feiert das Meßopfer, währenddessen wird ihm der leidende Christus real gegenwärtig[560]. Mit der Miniatur zum Gebet

556 Vgl. Renaissance Painting in Manuscripts, 1983, fig.7e, 7f und fig.10c; später u.a. der Kalender Albrecht Glockendons (Berlin, SBB, Ms.germ.oct.9, fol.5v).

557 Vgl. das Zisterzienserbrevier, 2. Hälfte des 15. Jahrhunderts (Freiburg, Universitätsbibliothek, Hs.406) oder das Zisterzienserbrevier für Bebenhausen, 1495 (Stuttgart, WLB, Cod.brev.161).

558 Vgl. z.B. das Brevier des Kardinals Albrecht von Brandenburg (Nürnberg, Stadtbibliothek, Hertel I.9).

559 S. S.43-44.

560 Vgl. Achten, 1987, S.102.

vor der Kommunion wird die theologische Auffassung von der Wiederholung des Opfers Christi während der Eucharistie unterstrichen. Hier steht Christus mit allen Leidenswerkzeugen vor dem offenen Sarkophag (Abb.79). Die Passion Christi wird, gemäß der Interpretation des Physiologus, noch ein zweites Mal als Hirschjagd am unteren Streifen der Randleiste dargestellt[561]. Das Bild "Madonna mit Kind auf der Rasenbank" (Abb.80), welches das Gebet nach der Kommunion illuminiert, schließt die Ausstattung des ersten Teils des Gebetbuches ab.

Die Heiligen, die in Rh.122, fol.30r-52v im Gebet angerufen werden, spielen, mit wenigen Ausnahmen, in der Liturgie der Zisterzienser eine geringere Rolle. Sie wurden deshalb, sofern sie überhaupt ein eigenes Festoffizium hatten, bei der Ausstattung der offiziellen liturgischen Handschriften auch nicht berücksichtigt. In Neckers Gebetbuch sind aber darüberhinaus auch zwei Heilige zu finden, die nicht im Salemer Kalender enthalten waren, nämlich die hll. Onuphrius und Quirinus von Neuß. Beide wurden aber in den Diözesen Konstanz und Basel verehrt[562] und im 15. und 16. Jahrhundert mehrfach dargestellt[563]. Quirinus ist von Abt Necker möglicherweise als Patron gegen Seuchen angerufen worden; in dem Zeitraum, in dem die Handschrift entstand, hatte Salem viele Tote durch Seuchen zu beklagen[564]. Der hl. Konrad ist im Kalender des Ordinariums, aber nicht in dem des Abtsbreviers eingetragen. Seine Verehrung war den Zisterzienserklöstern der Diözese Konstanz schon 1294 durch das Generalkapitel genehmigt worden[565]. Hervorzuheben ist ferner, daß hier erstmalig mehrere weibliche Heilige dargestellt wurden.

Die Gebete an die Heiligen waren ursprünglich alle mit einer ganzseitigen Miniatur kombiniert, die die jeweils Angesprochenen darstellte. Sieben der fünfzehn Miniaturen zeigen eine(n) stehende(n) Heilige(n) mit unverkennbarem Attribut; davon kann für einen, den hl. Antonius, ein Stich von Schongauer als Vorlage nachgewiesen werden (Abb.82). Die Variationsbreite bei den anderen ist so gering, daß es nicht verwundern würde, wenn der Miniator eine einzige Vorlage abgewandelt hätte. Die übrigen Darstellungen zeigen die Heiligen handelnd (Christophorus, Johannes der Evangelist), bei einem Wun-

561 Ebd., S.137.

562 Grotefend II, 1970, S.147 und 158.

563 Zu Onuphrius vgl. Kaster, in: LCI VIII, 1976, Sp.84-87 und Braun, 1943, S.570f.- Zu Quirinus von Neuß vgl. Zender, 1967, Abb.3 und 18-24.

564 Zwischen 1493 und 1542 starben in Salem immerhin neun Mönche an der Pest; sieben Konventualen starben zwischen 1512 und 1529 an den Pocken und zwei an der Lepra; vgl. die S.38, Anm.255 genannten Quellen.

565 Vgl. Sydow, 1984, S.132. Unmittelbar darauf erhielt der Heilige im Antiphonar Cod.Sal.XI,11 ein eigenes Offizium; vgl. Berschin, 1975, S.117-127.

der (Konrad und Onuphrius, Abb.83), einer Vision (Bernhard) und während des Martyriums (Katharina und Apollonia, Abb.84). Nur bei Johannes dem Täufer ist die Enthauptung durch das Gastmahl des Herodes Antipas erweitert. Auch für diese szenischen Darstellungen konnten zwei graphische Vorlagen von anonymen Stechern nachgewiesen werden[566].

Unter den genannten Themen sind noch zwei Kompositionen erwähnenswert: die Darstellung der Lactatio mit Maria und dem hl. Bernhard als Halbfiguren (Abb.81), die seit dem 15. Jahrhundert am Mittel- und Niederrhein vorkommt[567], und die Darstellung des Spinnenwunders des hl. Konrad, das darin besteht, daß der Heilige, die während der Eucharistie verschluckte Giftspinne, beim Essen unversehrt wieder ausspuckt[568] (Abb.86). Frühere Darstellungen dieses Wunders scheint es nicht zu geben[569]. Es handelt sich m.E. aber auch hier nicht um einen freien Entwurf, sondern um eine Variation des sog. Fischwunders des hl. Ulrich von Augsburg[570]. Auf den bekannten Gemälden dieses Themas sitzt der hl. Ulrich, wie der hl. Konrad in der Miniatur mit dem Spinnenwunder von Rh.122, im Bischofsornat an der Rückseite eines gedeckten Tisches und reicht dem heraneilenden Boten eine Gänsekeule[571]. Der gedeckte Tisch in Rh.122, vor allem die betonte Darstellung der Gans, der halb von seinem Stuhl aufspringende Jüngling im Vordergrund und die Haltung Konrads, sind m.E. Versatzstücke, die aus der Darstellung des Fisch-

566 Die Vorlage des hl. Onuphrius wird sowohl nach Augsburg und nach Köln lokalisiert als auch dem Hausbuchmeister zugeschrieben; vgl. Bouchot, 1903, S.84, Abb.Nr.121 und Fifteenth Century Woodcuts, o.J., Nr.239.- Der Druck mit dem Evangelisten Johannes auf Patmos ist möglicherweise im Elsaß entstanden; vgl. Heitz, 1925, S.9, Nr.16.

567 Vgl. Aurenhammer, 1959-67, S.339.

568 S. S.360.

569 Vgl. Tschochner, in: LCI VII, 1974, Sp.333f. Die Spinne als Attribut scheint erst in der zweiten Hälfte des 15. Jahrhunderts aufgekommen zu sein; vgl. Clauß, 1914, S.104.

570 Nach dieser Legende kam ein Bote des bayerischen Herzogs zu Bischof Ulrich, der nach dem Abendessen in der Nacht von Donnerstag auf Freitag noch lange im geistlichen Gespräch mit seinem Freund Bischof Konrad von Konstanz zusammensaß. Als Lohn für seinen Botengang hatte der Kurier ein Stück Gänsebraten erhalten. Er brachte das Fleisch seinem Herrn mit dem Hintergedanken, damit beiden Bischöfen die Mißachtung des Freitag-Fastengebotes unterstellen zu können. Aber in dem Moment, wo er den Gänsebraten zeigen wollte, verwandelte sich das Fleisch in einen Fisch; nach Felix Mater Constantia, 1975, S.98.

571 Vgl. z.B.: Meister der Ulrichslegende, Augsburg, 1453/55.- Fresko im Gewölbezwickel des Chores von Ötting, Bayerischer Meister, 1502 (vgl. Felix Mater Constantia, 1975, S.104, Nr.103).- Hans Holbein, Die hll. Ulrich und Conrad, Augsburg, 1512 (Abb. in: Altdeutsche Gemälde, 1978, Nr.37).

wunders entnommen und in einen neuen Zusammenhang eingebaut worden sind. Im allgemeinen sind die Darstellungen von Randleisten umgeben, die nach niederländischer Manier Streublumen, Tiere, seltener auch kleine figürliche Szenen enthalten. Bezüge zwischen dem Thema der Miniatur und Motiven auf den Randleisten treten nur vereinzelt auf.

Der Passionszyklus, fol.56r-61r, umfaßt die Darstellungen von Gethsemane, Geißelung (Abb.87), Dornenkrönung, Kreuztragung, Beweinung und Grablegung. Den Miniaturen auf der Verso-Seite sind kurze Texte auf der Recto-Seite gegenübergestellt, wie bei den frühen Bilddrucken zum Leiden Christi[572]. Die Randleisten sind ausschließlich ornamental gestaltet. Auf den nachfolgenden Seiten haben sich nur noch die Miniaturen von Pfingsten (Abb.88), Kreuzigung (Abb.89) und Hiob sowie ein an die hl. Anna gerichteter Text erhalten.

5. Das Ordinarium

Von den vier ganzseitigen Zeichnungen des Ordinariums stehen drei außerhalb des Textzusammenhangs. Auf ihnen sind der Reihe nach der Auftraggeber der Handschrift Abt Jodokus Necker (Abb.7), der Stifter Salems Guntram von Adelsreute (Abb.8) und der sog. zweite Gründer Erzbischof Eberhard von Salzburg (Abb.9) abgebildet[573].
Die Darstellung des Abtes ist konventionell: er bittet die Madonna, die ihm im Strahlenkranz erscheint, um Schutz für sein Kloster. Auffällig ist dagegen die Zeichnung mit Guntram von Adelsreute, der ältesten heute erhaltenen Darstellung des Stifters. Guntram kniet in voller Rüstung vor dem gekreuzigten Christus. Schräg hinter ihm steht ein künstlich behauener, nach oben spitz zulaufender Stein. Mit diesem wollte der Zeichner möglicherweise auf Golgatha, oder noch eher auf das Felsengrab Christi hinweisen[574]. Dies angenommen, ließen sich auch die Rüstung und die Tatsache, daß das Kruzifix realistisch mit Pflöcken im Boden fixiert ist, so interpretieren, als wäre Guntram von Adelsreute als Kreuzfahrer im Hl. Land dargestellt. In Jacob Roibers Klosterchronik aus dem Jahre 1515 wird jedoch nirgend erwähnt, daß Guntram von Adelsreute unter den Rittern gewesen sei, die in Frankfurt nach

572 Vgl. Haebler, 1927, S.5-39.

573 S. S.8-9 zu Guntram von Adelsreute und S.10-11 zu Erzbischof Eberhard von Salzburg.

574 Auf Breydenbachs Karte von Jerusalem (fol.132) gibt ein vergleichbarer Stein das Grabmal des Job an; vgl. Breydenbach, 1977.

Bernhards Kreuzzugspredigt das Kreuz genommen haben; Roiber hatte in seinen Aufzeichnungen lediglich die beiden ungefähr zeitgleichen Ereignisse dieser Kreuzzugspredigt und der Klostergründung aneinandergereiht[575]. Es wäre durchaus denkbar, daß der Zeichner, der Salemer Konventuale Paulus Goldschmidt[576], im vorliegenden Ordinarium von 1516 seinerseits auf die Gleichzeitigkeit dieser beiden Ereignisse hinweisen wollte. Dies mag mit zu der Überlieferung geführt haben, Guntram von Adelsreute sei durch die Kreuzzugspredigten Bernhards von Clairvaux dazu inspiriert worden, seinen Besitz dem Orden zu vermachen, indem aus der in der Chronik erwähnten, in der Zeichnung allenfalls angedeuteten Gleichzeitigkeit der Ereignisse deren Kausalität abgeleitet wurde. Jedenfalls wird besagte Überlieferung bis in die Gegenwart hinein vertreten[577], auch wenn sie historisch nicht haltbar ist. Die von Roiber erwähnte Kreuzzugspredigt des Hl. Bernhard fand erst 1146 statt. Als Bernhard zu diesem Zweck auch nach Konstanz kam, hätte er in Salem einen, seit mindestens neun Jahren bestehenden Konvent vorgefunden[578]. Die einzig nachweisbare Verbindung zwischen dieser Predigtreise Bernhards und Salem besteht in der Person des Abtes Frowin, der Bernhard von Clairvaux begleitete und für ihn dolmetschte[579]. Bleibt die Frage, wieso Guntram von Adelsreute in einer Art und Weise dargestellt wurde, die eine Assoziation mit dem Hl. Land zumindest nicht ausschloß. Denkbar wäre es, daß die Person Guntrams aus ihrer Anonymität gehoben werden sollte, indem sie in einen attraktiven Zusammenhang gestellt wurde. Denn von Guntram weiß man heute nur, daß er von "edelfreier" Abstammung war[580] und 1142 starb[581].

575 Roibers Aufzeichnungen nach Baier, 1913, S.103f.: "Nach christus geburd 1138 deß selben jars, do herwalltot die kurfürsten den hertzog Conratten von Schwaben zu ainem kung, do zu den zytten bezaichnet sant Bernard den selben Kung mit fil andern firsten, ritter und knechten und ander herren mit dem hailigen crutz zu franckfurth, die mit im uber mer wollten faren und das selbig tettend, ze stryttend wieder die unglebigen oder haiden.[...] Zu den selbigen zitten und in der derselbigen jarzal ward daß gotzhus zu Salmenswyler gestifft von her Guntram von Adelsrytthi, der ain fryher waß und ain ritter und auch von dem selben king Conratten die fryhaiten deß hoff gerichtz zu Rottwill her kumpt und er ina die selbigen geben und uff gesetzt hatt inen und all iren nachkumen imer und ewig".

576 S. S.68 und 146.

577 Vgl. Staiger, 1863, S.61.- Göpfert, 1980, S.119.- Schulz, 1983, S.3 und indirekt Siebert, 1934, S.23.

578 Salem wurde mit an Sicherheit grenzender Wahrscheinlichkeit 1134 gegründet und 1137 besiedelt; s. S.8.

579 Vgl. Pfeiffer, 1935, S.48.

580 Vgl. Rösener, 1974, S.25.

581 Ebd.- In der ganzen frühen Sekundärliteratur wird, auf eine verlorengegangene Grabplatte bezugnehmend, behauptet, Guntram sei schon 1138 gestorben, nachdem er in

Das Land, das Guntram 1134 den Zisterziensern anbot, war vom Umfang her bescheidener Streubesitz[582]. Deshalb verstieß Lützel sogar gegen Ordensvorschriften, als es 1137 zwölf Mönche unter der Führung Frowins nach Salmannsweiler schickte[583]. Was Guntram zu bieten hatte, waren folglich weder Name noch Besitz, sondern die Lage mitten im Machtbereich der Welfen. Da Cîteaux im Südwesten des Reichs die Politik der Staufer unterstützte, dürfte das der eigentliche Grund gewesen sein, warum Lützel das Angebot Guntrams überhaupt angenommen hat[584]. Man kann daraus schließen, das Guntram von Adelsreute als Klostergründer von Salem, im Gegensatz zu anderen Zisterzienserklöstern, nicht sehr traditionsprägend gewesen sein kann[585]. Abt Jodokus Necker könnte sich daher bemüht haben, Guntram mit der Darstellung in diesem Ordinarium und der Errichtung einer Kapelle in Adelsreute zu einer repräsentativen Gestalt in der Klostergeschichte zu machen[586], und zwar, indem er die Klostergründung indirekt in einen größeren geistlichen Zusammenhang stellte.

Die Darstellung von Erzbischof Eberhard von Salzburg auf der dritten Zeichnung des Ordinariums verdient von der Komposition her gesehen nicht mehr Aufmerksamkeit als die Darstellung des Abtes (Abb.9). Historisch beruft sich diese Zeichnung auf den sog. zweiten Gründungsakt von Salem. Damit ist ein Bündnis von 1201 zwischen Abt Eberhard von Rohrdorf (1191-1240) und Erzbischof Eberhard von Salzburg (1200-1240) gemeint, dessen Anlaß, Absicht und Wirkung noch nicht ausreichend erforscht sind. Aktenkundig ist, daß Abt und Konvent von Salem sich mit ihrem ganzen Besitz der Kirche von Salzburg unterstellten[587]. Als Gegenleistung überließ der Erzbischof dem Zisterzienserkloster eine Salzgrube bei Hallein. Diese beiden Vorgänge sind in der Schenkungsurkunde des Erzbischofs in direkte Beziehung gesetzt worden[588]. Da sich aber an den bestehenden Jurisdiktionsverhältnissen Salems

das Kloster Salem eingetreten sei (vgl. Sartorius, 1708, S.CXI.- Feyerabend, 1827, S.8.- Staiger, 1863, S.66.- Ferner Baumann, 1888, S.323).

582 Vgl. Rösener, 1974, S.23f.

583 Vgl. Siebert, 1934, S.25.Anm.8.

584 Vgl. Löwe, 1977, S.21.- Rösener, 1974, S.37-39.- K.Schulz, 1982, S.165-194.- R. Schneider, in: Salem I, 1984, S.17.

585 Vgl. dagegen die (Mit-) Gründer von Lützel, die Grafen Montfaucon, und jenen von Neuburg, Herzog Friedrich II. von Schwaben.

586 Vgl. Kraus, 1887, S.481; Kraus bezieht sich auf die Summa Salemitana II, S.538. S. a. S.178.

587 Vgl. Bader, 1851, S.481ff.- Rösener, 1974, S.53.

588 Vgl. von Weech I, 1883, S.91-93, Nr.61.- R. Schneider, in: Salem I, S.95.

gegenüber dem Papst und dem Konstanzer Diözesanbischof nichts änderte, muß dieses Bündnis zwischen Verwandten[589] noch andere als politische und wirtschaftliche Gründe gehabt haben. Es war m.E. ein Versuch Salems, mit der Beziehung zu Salzburg an die Tradition der ältesten deutschen Zisterzienserklöster Camp und Himmerod anzuschließen, die auf Wunsch der Erzbischöfe von Köln bzw. Trier gegründet worden waren[590]. Damit konnte Salem den Makel tilgen, daß seine Gründung noch nicht einmal vom Konstanzer Bischof offiziell bestätigt worden war[591]. Daß der Salzburger Erzbischof fortan als der zweite Gründer Salems galt, spricht ebenfalls für die Vermutung, daß Guntram von Adelsreute als Klosterstifter nicht genügend repräsentabel war. Wie gewichtig diese Beziehung zu Salzburg war, erwies sich außer an dieser Zeichnung auch daran, daß Salem Erzbischof Eberhard in seine täglichen Fürbitten einschloß[592] und daß auf der Gegenseite sich noch 1512 Erzbischof Leonhard von Keutschach als Stifter des Klosters bezeichnete[593].

Die letzte Zeichnung im Ordinarium illustriert den fortlaufenden Text, der die liturgische Ordnung des Palmsonntags regelte. Es handelt sich um die Darstellung vom Einzug Jesu in Jerusalem (fol. 91r). In ihrer Auswahl paßt die Zeichnung aber insofern in die Reihe der vorigen, historischen - bzw. historisierenden - Darstellungen, als Cîteaux, das Stammkloster der Zisterzienser am Palmsonntag des Jahres 1098 gegründet worden war[594].

6. Zusammenfassung

1. Von den für das gemeinsame Stundengebet benutzten Chorbüchern Salems ist nur ein Antiphonar figürlich illuminiert. Auch wenn ursprünglich daran gedacht gewesen sein sollte, den Sommerteil Cod.Sal.XI,1 mit dem gleichen

589 Die beiden waren über die Familie der Mutter des Erzbischofs miteinander verwandt; vgl. dazu Kuhn-Rehfuss, 1982, S.8.

590 Vgl. A. Schneider, 1977, S.604 und 607.

591 Vgl. Rösener, 1974, S.33.- Eine ganze Reihe von Zisterzienserklöstern wurde sogar von Bischöfen gegründet: z.B. Baumgarten von Cuno von Michelbach, Bischof von Straßburg; Langheim und Aldersbach von Bischof Otto I. von Bamberg; Eberbach von Erzbischof Adalbert von Mainz.- Raitenhaslach wurde vom Stifter Wolfer von (Wasen-) Tegernbach dem Salzburger Erzbischof übereignet; vgl. Krausen, 1977, S.47.- Auch die Zisterzen Hardehausen, Marienfeld und Bredelar wurden auf Initiative von Bischöfen gegründet; vgl. Monastisches Westfalen, 1982, S.48.- Zu den anfänglich guten Beziehungen zwischen Zisterzienserorden und Episkopat vgl. Schimmelpfennig, 1980, S.69-85.

592 Vgl. von Weech, 1895 (ZGO), S.281.

593 Vgl. Koller, 1984, S.19.

594 Vgl. A. Schneider, 1977, S.19.

Titelblatt auszustatten wie den Winterteil Cod.Sal.XI,6, sind die Handschriften für das Stundengebet deutlich schlichter ausgeziert als die Handschriften für den Meßgottesdienst[595]. Das Ausstattungsprogramm von Cod.Sal.XI,6 orientiert sich nicht an der Liturgie.

2. In den Gradualien übernehmen die Initialminiaturen eine gewisse Orientierungsfunktion, denn nur die Hauptfeste sind illuminiert. Allerdings läßt sich keine Regel feststellen, nach der Initialminiaturen bzw. ornamentale Deckfarben-Initialen verwendet wurden. Die dargestellten Themen aus dem Leben Jesu, Marias und der Heiligen beziehen sich unmittelbar auf den Festcharakter; sie sind ganz traditionell gestaltet. Ikonographisch seltene oder ungewöhnliche Themen, wie beispielsweise in den Gradualien des Münchner Angerklosters, kommen nicht vor. Eine Besonderheit ist aber die Hervorhebung von Mariä Lichtmeß in Cod.Sal.XI,16. Die Darstellung der "Darbringung im Tempel" ist auf zwei Miniaturen verteilt, die zu Beginn der Lichtmeß-Prozession und zu Beginn des Hochamtes stehen. Die Kompositionen orientieren sich teilweise an graphischen Vorlagen, vor allem an Stichen des Meisters E.S. Das um 1600 vollendete Graduale Cod.Sal.XI,16, in welchem Miniaturen sowohl nach Drucken von Dürer und Holbein als auch von zeitgenössischen Stechern ausgeführt sind, schließt in den Initialminiaturen ikonographisch an die spätmittelalterlichen Codices an. Die Randleisten allerdings verwenden damals gängige Naturmotive und mythologische Figuren, die in phantasievollen Kombinationen zu den jeweiligen liturgischen Anlässen in Beziehung gesetzt werden.

3. Es gibt m.E. kein zweites monastisches Brevier in der Aufmachung des vorliegenden Abtsbreviers, folglich auch keine Tradition in der Brevierillustration. Das Ausstattungsprogramm des Salemer Abtsbreviers ist, was die Initialminiaturen betrifft, der Ausstattung der Gradualien sehr ähnlich, nur ausführlicher. Auffällig ist, daß auch hier Passionsdarstellungen fehlen. Herren- und Marienfeste sind stärker betont als Heiligenfeste. Anregungen für die satirisch-moralisierenden Randminiaturen dürften in den Stundenbüchern für Laien, vor allem in den Kalenderbildern, gefunden worden sein; einige Jahre später kamen sie dann auch in Gradualien vor[596]. Für eine Anregung

595 Dieses Phänomen gilt als typisch für die Antiphonarillustration des 15. Jahrhunderts; vgl. Lutze, in: RDK I, 1937, Sp.732. Wie typisch es aber tatsächlich ist, müßte eine genauere Zusammenstellung erbringen. Gegenbeispiele sind u.a. das Antiphonar des Ulrich und Afraklosters Augsburg von 1501 (München, BSB, clm 4306) und das Antiphonar des Angerklosters (München, BSB, clm 23043).

596 Z.B. in dem sog. Gänsebuch von Jakob Elsner aus Nürnberg (New York, Pierpont Morgan Library, M.905) und dem Graduale für den Trierer Dom (Trier, Bistumsarchiv, Ms.463a/b).

durch Stundenbücher sprechen auch die Monatssprüche, die an den Kalender angeschlossen wurden. Die Kombination der Inhalte von Initial- und Randminiatur geht in ihrer Einmaligkeit wahrscheinlich auf den Auftraggeber zurück. Die Kompositionen sind offensichtlich weniger abhängig von graphischen Vorlagen, moderner, von den Niederlanden inspiriert.

4. Der Inhalt von Rh.122 ist nicht an liturgische Gebetszeiten gebunden. Deshalb entschied nicht der Festrang über die Verteilung der Miniaturen. Auch gibt es keine formalen Bezüge zu der Ausstattung der Chorbücher, weil keine Initialminiaturen verwendet wurden. Alle Gebete sind gleichwertig mit einer ganzseitigen Miniatur ausgestattet, die jeweils die Eucharistie, die Passion Christi und den angerufenen Heiligen vergegenwärtigten. Die Bildfunktion der meditativen Vergegenwärtigung findet in der Miniatur auf fol.65r ihren Ausdruck: Abt Necker kniet auf der Schwelle des Rahmens der Kreuzigungsminiatur und blickt betend in das Bild hinein, während die angebeteten Figuren sich ihm zuwenden. Diese starke Betonung des Bildes scheint in monastischen Gebetbüchern eher die Ausnahme gewesen zu sein[597].

5. Die Ausstattung des Ordinariums unterliegt keinen Regeln, sondern ist ganz individuell gestaltet.

Man kann also festhalten, daß in Salem die Handschriften für das gemeinsame Chorgebet relativ sparsam und uneinheitlich mit konventionellen Darstellungen - mindestens bei den Initialminiaturen - ausgestattet wurden, während die Handschriften für den Eigengebrauch der Äbte aus dem Rahmen des Üblichen fielen.

597 Vgl. beispielsweise das Gebetbuch des Rheinauer Abtes Heinrich von Mandach (Zürich, Zentralbibliothek, Rh.141), das Gebetbuch des Abtes Conrad Mörlin von St.Ulrich und Afra, Augsburg (Budapest, Orzágos Széchényi-Könyvtár, Cod.lat.309) oder das Gebetbuch des St.Galler Abtes Ulrich Rösch (Einsiedeln, Stiftsbibliothek, Cod.285).- Vgl. dagegen Gebetbuch des Georg von Waldburg (Stuttgart, WLB, Cod.brev.12).

VIII. DIE KÜNSTLERISCHE AUSFÜHRUNG DER SALEMER ILLUMINIERTEN HANDSCHRIFTEN

1. Caspar Buol: Schreiber und Miniator von Cod.Sal.XI,5

Meister "Caspar Buol de Goppingen", wie er im Kolophon von Cod.Sal.XI,5 genannt wird, war in erster Linie Schreiber[598]. Jedenfalls enthält ein anderes von ihm signiertes Werk nur eine ornamentale Deckfarben-Initiale[599]. Als Miniator läßt er sich in vier Initialminiaturen und vier ornamentalen Deckfarben-Initalen nachweisen[600]. Seine zeichnerischen Fähigkeiten demonstrierte Buol im Graduale auf fol.76v und fol.78r: dort werden ein Hirsch über einer Kadelle (Abb.36) und zwei Störche am unteren Blattrand dargestellt. Alle drei Tiere sind detailgetreue Kopien von Spielkartenmotiven[601].

Allen von Caspar Buol illuminierten Miniaturen ist ein hohes, ovales Bildfeld gemeinsam; die Buchstabenschäfte seiner Initialen sind außerordentlich schmal, die Bögen bestehen sogar nur aus einem dünnen Stiel. Die sonst sehr breiten Querbalken sind bei den figürlich illuminierten Initialen "A" (fol.1r) und "E" (fol.23r) entweder ganz weggelassen oder nur angedeutet. Er schloß die Initialen nicht in einen festen Rahmen ein, sondern variierte zwischen einzelnen profilierten Leisten und bloßen Hintergrundsflächen, deren Ränder unterschiedlich eingezogen sein können. Hauptaufgabe dieser "Rahmen" ist es, die Komposition der Miniatur formal und farblich zu stabilisieren: so wird z.B. der linke Schaft des "A" auf fol.1r (Abb.31), der über den Schriftspiegel hinausreicht, durch eine profilierte Leiste rechts ausgeglichen, und der dreiseitige breite Rahmen der Auferstehungsminiatur nimmt das Orange vom Mantel Christi auf. Das grüne Innenfutter des gleichen Mantels korrespondiert mit der Farbe der Eckzwickel. Die Entsprechung der Farben gilt auch für die Ornamentik: die Blüten und Blätter der Ranken gleichen farblich dem Blattwerk der Initiale.

598 Zu Person und Werk Buols s. S.238-249.

599 München, BSB, clm 23302: Benedictio Salis et Aquae von 1478; die Ausführung der ornamentalen Deckfarben-Initiale ist hier einfacher. Gleichgeblieben sind die dünnen Stiele anstelle von Buchstabenbögen, der breite Querbalken und die feine Verzierung des Goldhintergrundes sowie die Ranken, deren Bewegungen, Gabelungen und nackten Stiele.

600 Es handelt sich um die Initialminiaturen auf fol.1r, 23r, 128v und 274v sowie die Deckfarben-Initialen auf fol.20r, 153r, 158r und 145v.

601 Die beiden Störche stammen aus der Vogel-Acht eines Spiels aus der Mitte des 15. Jahrhunderts; vgl. Geisberg, 1918, Taf.38. Der Hirsch kommt in der Drei eines Kartenspiels von vor 1446 vor; vgl. Geisberg, 1905, Taf.8, Nr.15.

Die dargestellten Figuren sind in den Vordergrund plaziert. Typisch sind deren große Köpfe, die betont runden Augenbrauen über halb geschlossenen Lidern, ein langer Nasenrücken und eine breite, meist nach unten gebogene Mundlinie. Die Unterlippe ist besonders akzentuiert. Die Bärte teilen sich am Kinn, Haare sind, ob glatt oder gelockt, eng an den Kopf angelegt; meist sind keine Ohren sichtbar. Der Miniator hatte sich für seine Darstellungen graphische Vorlagen, u.a. vom Meister E.S., zunutze gemacht[602]. Er übernahm aber nicht nur, wie besonders bei der Auferstehungsminiatur gut nachvollziehbar ist, die Konturen der Gestalten und Gegenstände, sondern auch die feine Strichelmanier des Kupferstechers[603] (Abb.32). Über die zart aufgetragenen, mit Bleiweiß gemischten Farben hat er zur Modellierung ein Netz von kurzen Strichen gezeichnet, je nach Licht und Schatten lockerer oder dichter, aber ohne, wie sein Vorbild, die Striche in einer einzigen Richtung zu halten. Vor allem an der Innenseite des Sarkophages wechseln parallel zur Kante gezeichnete Striche mit willkürlich schrägen ab; eine Strichelmanier, die auch an den eingangs erwähnten Zeichnungen zu beobachten ist. Sie setzt sich am Blattwerk der Initialen sowie bei den Blättern und Blüten der Ranken fort. Als graphische Vorlagen für die Blüten dienten Motive von Blumenkarten des unbekannten "Meisters der Spielkarten". Dort, wo Caspar Buol nur verzieren wollte, verzichtet er auf diese Art der Strichelung. Die langen, geschwungenen Zierlinien in den Eckzwickeln und zwischen den farbigen Blättern und Blüten sind fein und frei gezeichnet.

Buols Stärke lag in den ornamentalen Teilen der Deckfarbenmalerei. Die Initialen aus Blattwerk, die Pflanzen und Vögel zwischen den Ranken gelangen ihm wesentlich besser als menschliche Gestalten im Raum. Das dürfte der Grund gewesen sein, weshalb Buol "nur" vier Initialminiaturen schuf und auch nicht mehr Hauptfeste mit einer gleich großen ornamentalen Deckfarben-Initiale hervorhob. Er war Schreiber, Rankenmaler und Miniator in einer Person.

2. Der Miniator der Darstellung vom Tod Mariä in Cod.Sal.XI,5

Die Initiale "P" mit der Darstellung des Todes von Maria ist die Sonderanfertigung eines auswärtigen Künstlers (Abb.33). Sie wurde nachträglich in den von Buol freigehaltenen Raum eingeklebt, und zwar entweder von dem ano-

602 Auf einen Kupferstich von Meister E.S. geht die Auferstehungsminiatur zurück (Lehrs II, Taf.59, Nr.152). Die Physiognomie von Johannes dem Täufer erinnert ebenfalls an einen Stich des Meisters E.S. (Lehrs II, Taf.81, Nr.210). Die Darstellung der Anbetung der Könige hat große Ähnlichkeit mit dem zeitgleichen Holzschnitt eines anonymen Künstlers aus Oberdeutschland (Heitz, 95.Bd., 1938, S.7, Nr.1).

603 Vgl. Meister E.S., 1987, S.13-15.

nymen Miniator selbst oder von einem Mitglied seiner Werkstatt, denn die
Ranken wurden erst in Salem hinzugefügt. Es ist anzunehmen, daß Abt Osch-
wald den Auftrag für die Darstellung des Todes Mariens einem weitaus
geschickteren Miniator als Caspar Buol gab, weil er sich selbst unter den trau-
ernden Jüngern dargestellt haben wollte. Der anonyme Meister schuf mit sei-
ner Initiale ein fast rundes Bildfeld. Durch den breiten Buchstabenschaft bzw.
den Buchstabenbauch und den Rahmen ist bei ihm sehr stark die Horizontale
betont. Seine Komposition ist vielfigurig und kleinteilig. Er hatte manche
Details dem Holzschnitt vom "Meister des Todes Mariä", einem niederländi-
schen Stecher entnommen[604]: das Bett mit der hohen Rückwand, Petrus mit
Tiara und Aspergill, den hockenden, lesenden Jünger rechts vom Bett, Chri-
stus mit der Seele Marias am oberen Rand sowie zwei Engel seitlich dieser
Erscheinung. Der Miniator gruppierte - entgegen der Vorlage - die Jünger und
Abt Oschwald in einem Kreis um das Bett und versetzte die Szene in die Ecke
eines Raumes. Die Haltungen der Jünger sind so unterschiedlich und auch so
verschieden von dem besagten Holzschnitt, daß die Existenz einer zweiten
Vorlage zu erwägen ist. Die Kleinteiligkeit der figürlichen Komposition setzt
sich fort: mit Liebe zum Detail ist z.B. der Raum innen und die Landschaft
außen wiedergegeben. Rückwand und Baldachin des Bettes sind aufwendig
verziert, Bettdecke wie auch Pluviale des Abtes fein gemustert, die Gewänder
bunt koloriert. Bevorzugte Farben sind Rot, Blau, Gelb, Rosa und Grün. Auch
die Malweise ist kleinteilig: Mauerwerk, Kleider, Landschaft und Gesichter,
d.h. die gesamte Oberfläche der Miniatur ist, je nach Licht und Schatten, von
feinen Punkten überzogen. Diese "Tüpfelmanier" setzt sich im Blattwerk der
Initiale und in der Ranke fort.
Die künstlerische Heimat dieses Miniators war der Niederrhein. Wo genau
konnte allerdings nicht geklärt werden. Der Holzschnitt des niederländischen
Stechers, der als Vorlage benutzt wurde, reicht wegen der Verbreitung solcher
Stiche für eine sichere Lokalisierung nicht aus. Ferner taugen weder das auf-
fällige Motiv des "Himmelbettes", noch die stilistische Eigenart, die Oberflä-
che der Miniatur zu tupfen, zu einer Annäherung: das Dächlein über dem
Kopfende des Bettes konnte nämlich in dieser Form in keiner zeitgenössi-
schen Darstellung nachgewiesen werden, weder auf Tafelgemälden noch in
Miniaturen. Da ein solches Bett auch als Möbel nirgends in Erscheinung tritt,
könnte der Baldachin nur aus einem anderen Zusammenhang, beispielsweise
von einem Thron oder einem Betstuhl, übertragen worden sein. Die Nieder-
lande und Köln bieten sich als Vorbilder an, denn vor allem dort wurden sol-
che Thronbaldachine dargestellt. Zum gleichen Ergebnis führt die Suche nach
Vorbildern für die spezielle Malweise: hier die Niederlande mit vereinzelten

604 Vgl. Lehrs I, S.283; Taf.32, Nr.86.

Miniaturen aus dem Turin-Mailänder-Stundenbuch, dort Köln mit dem Lochner-Gebetbuch[605]. Stilistisch steht der auswärtigen Sonderanfertigung vom Tod Mariä m.E. die Darstellung des hl. Gereon in einem Psalter des Kapitelarchivs Sitten am nächsten[606]. Es handelt sich um eine Handschrift, die für eine Kirche der Diözese Konstanz bestimmt war. Sie gelangte Mitte des 16. Jahrhunderts nach Sitten, wurde der dortigen Liturgie angepaßt und vollendet. Auftraggeber, Erstbesitzer und Miniator dieses Psalters sind unbekannt. Insofern trägt dieser Vergleich zur Lokalisierung des Miniators von Cod.Sal.XI,5, fol.291r nichts konkretes bei. Das Motiv des hl. Gereon, das beinahe ausschließlich in der Umgebung von Köln verwendet wurde[607] reicht für eine genauere Lokalisierung des Künstlers jedenfalls nicht aus.

3. Der Meister des Waldburg-Gebetbuches: Miniator von Cod.Sal.XI,4

Alle dreizehn figürlichen Miniaturen und zwei der ornamentalen Deckfarben-Initialen in Cod.Sal.XI,4 sind Arbeiten eines Mannes[608] (Abb.37-40), der außerdem ein Gebetbuch für einen Abt von Schussenried[609], einen Columella-Traktat[610] und eben jenes Gebetbuch für Truchseß Georg II. von Waldburg illuminierte, von dem er seinen Notnamen erhielt[611]. Falls er (wie Caspar Buol) auch Schreiber war[612], ließe sich eventuell die in eine Kadelle geschriebene Signatur "H A S" (fol.32v) mit ihm in Verbindung bringen[613]. Nach dem Befund des vorliegenden Graduale hat sich der Miniator für diesen

605 Vgl. Herbst des Mittelalters, 1970, S.76, Nr.91.

606 Ms.7; vgl. Leisibach/Jörger, 1985, S.84 und Abb.S.85, sowie Leisibach, 1979, S.92-96.

607 Der Heilige wird zwar in allen deutschen und schweizerischen Diözesen verehrt, Darstellungen sind aber vorwiegend aus dem Kölner Raum erhalten; vgl. Grotefend II, 1970, S.108 und Neumann, in: LCI VI, 1974, Sp.394f.

608 Es handelt sich um die Deckfarben-Initialen auf fol.230r und 348r.

609 Stuttgart, WLB, Cod.brev.113; vgl. Irtenkauf, 1977, S.145-147.

610 Stuttgart, WLB, Cod.cam et oec.2 1; vgl. Württemberg im Spätmittelalter, 1985, S.136, Nr.144.

611 Zuschreibung durch Alfred Walz, 1987, S.61; Walz schreibt dem Miniator auch die Papierhandschrift Liber de natura rerum des Thomas von Chantimpre zu (Stuttgart, WLB, Cod.med.et phys. 2 15).- Zum Waldburg-Gebetbuch vgl. ferner Irtenkauf, 1977, S.19-21 und ders., 1985, S.74, Nr.31.

612 S. S.129-130.

613 Der Name "HAS" taucht in keiner Salemer Totenliste auf; es läßt sich auch kein Konventuale nachweisen, der für die Initialen "H.A.S." in Frage käme. Ein etwaiger Namensvetter des Mannes, Egidius Has, Kleriker aus Passau, signierte 1499 das Graduale von Louka; vgl. Sieveking, 1986, S.9 und 194; verwandtschaftliche Beziehungen konnten bisher nicht rekonstruiert werden.

Auftrag in Salem aufgehalten, die endgültige Vollendung der Handschrift aber nicht abgewartet. Unter den Codices, die ihm sicher zugeschrieben werden können, steht das Salemer Chorbuch zeitlich an erster Stelle[614]. In den späteren Handschriften kehren alle seine Eigenheiten in weniger aufwendiger Form wieder. Unverwechselbar ist z.B. die Art, wie der Waldburg-Gebetbuch-Meister seine Miniaturen durch eine regelmäßige Abfolge von schwarzen, roten, weißen und goldenen Strichen rahmte[615]. Er hatte diese Gewohnheit von französischen Handschriften übernommen[616]. In gleicher Weise fährt er die Ränder der Initialen innen und außen nach. Ob die Querbalken der Buchstaben berücksichtigt oder weggelassen wurden, hing davon ab, ob das Motiv einen Innenraum oder eine Landschaft erforderte. Die Initialen selbst sind entweder golden oder bilden farbige Akanthusranken ab.

So unbewegt wie die Bildeinfassungen sind auch die figürlichen Darstellungen. Einzelgestalten oder Paare stehen bzw. knien am vorderen Rand des Bildfeldes. Ihre Umrisse sind schwarz nachgezogen. Ihre Nimben sind sehr groß und teilweise, wie die Initialen, rot-schwarz konturiert. Wie ein Block heben sich deshalb die Figuren vom Hintergrund ab, einem von oben nach unten heller werdenden Himmel. Die einfarbigen Gewänder in den satten Farben Rot, Blau, Gelb, Grün, Violett, Rosa und Braun verstärken diesen Eindruck. Das Tuch der Gewänder fällt in geraden Röhrenfalten bis zu den Knöcheln; staut sich der Stoff doch einmal am Boden, wird er mit harten Knickfalten dargestellt. Der Meister beherrschte die räumliche Perspektive nicht. Auch größere Gruppen drängen sich im Vordergrund. Wer in der zweiten Reihe steht, wurde über die Köpfe der Vorderen gemalt. Im Grunde genommen stellte der Miniator Personen und Gegenstände gleichberechtigt nebeneinander, ohne eine Gewichtung durch die Komposition zu versuchen. Deshalb vermied er auch die Darstellung von Innenräumen; bei den Themen Pfingsten und Darbringung im Tempel - die beide ein "S" illuminieren - gestaltete er die obere Hälfte des Bildfeldes ornamental. Die Gestalten des Waldburg-Gebetbuchmeisters haben stark abgeschrägte Schultern, aber relativ große, runde Köpfe mit großen, mandelförmigen Augen, kurzen Nasen und kleinen Mündern. Am auffälligsten ist die Gewohnheit, rote oder dunkle Schraffen über die Wangen zu zeichnen. Die Malweise ist sehr fein. Die ein-

614 Das Waldburg-Gebetbuch ist 1476, der Columella-Traktat 1491 datiert; das Gebetbuch entstand wahrscheinlich für Abt Heinrich Österreicher, der von 1481-1505 dem Kloster Schussenried vorstand.

615 Im Waldburg-Gebetbuch bestehen die Rahmen allerdings nur noch aus drei Linien.

616 Vgl. u.a.: Boccaccios Decamerone, Frankreich, um 1410 (Rom, Vaticana, Cod.lat. 1989; Abb. in: Bibliotheca Palatina, Bildband, S.208f.; ebd. weitere Beispiele).- Vgl. auch Beispiele in: Andachtsbücher des Mittelalters aus Privatbesitz, Köln, 1987.

farbigen Oberflächen sind oft in der gleichen Farbe zart gestrichelt oder mit Weiß, Rot und Schwarz, nie mit Gold, gehöht. Wie kein zweiter Miniator hat sich der Meister des Waldburg-Gebetbuches mit der Betonung von Umrissen, der Reduktion der Binnenangaben, der schlichten Farbgebung und der Unbewegtheit der Gesichter vorgegebene Formenelemente zunutze gemacht, die die Illustratoren von Papierhandschriften zwecks Rationalisierung einige Jahrzehnte vorher entwickelt hatten[617]. Es ist deshalb gar nicht verwunderlich, wenn sich für die figürlichen Darstellungen in den Initialen des Salemer Graduale keine konkreten graphischen Vorlagen nachweisen ließen. Da aber manche Themen, z.B. die Darbringung im Tempel, Johannes der Täufer (Abb.39) etc., völlig unverändert in dem vierzehn Jahre später entstandenen Waldburg-Gebetbuch vorkommen, muß der Miniator doch über ein Musterrepertoire verfügt haben. Darin müssen als Vorlagen auch Holzschnitte und Kupferstiche enthalten gewesen sein[618], wobei für die chiffrenhaften Darstellungen wohl am ehesten Holzschnitte in Frage kommen, die schon um die Jahrhundertmitte entstanden sind, wie jene im Buch der "Sieben Freuden Mariä"[619] oder jene des "Meisters der Nürnberger Passion" und des "Meisters der Weibermacht"[620]. Daneben finden sich in den Miniaturen des Waldburg-Gebetbuches Details, die in früheren und annähernd gleichzeitigen Tafelgemälden der Bodenseegegend vorkommen, wie beispielsweise die eigenartige Krümme des Abtsstabes oder die Kopfbedeckung Marias bei der Anbetung der Könige. Eine dritte Bildquelle waren für ihn schließlich französische Manuskripte des späten 14. und frühen 15. Jahrhunderts, von denen er die erwähnte Rahmengestaltung übernahm, den teppichartigen Hintergrund von fol.1r und die Darstellung Simeons in der Darbringung im Tempel als Bischof mit Mitra und Pluviale[621]. Genauso unverwechselbar wie Rahmen, Initialen und Miniaturen sind die Ranken des Waldburg-Gebetbuchmeisters. Sie gehen nicht, wie bei Buol, von der Initiale aus, sondern setzen unvermittelt am Rahmen der Miniatur an. Der Miniator griff bei den Blüten von Rosen und Akeleleien, wie Buol, auf Blumen-Karten von Kartenspielen zurück[622]. Bei den Ranken bevorzugte der Miniator die Farben Rosa und Grün, die eine Nuance heller sind als in den

617 Vgl. Stamm, 1983, S.129-131.

618 Im Waldburg-Gebetbuch wurden u.a. drei Stiche des Meisters E.S. verarbeitet, die nach dem Graduale entstanden sind; vgl. Walz, 1987, S.73f. und Meister E.S., 1987, S.58.

619 München, BSB, Cim. 62b; vgl. vor allem die Verehrung des Kindes durch Maria und Joseph, abgebildet bei Muther, 1884, Nr.1.- Vgl. dazu auch Haebler, 1927, S.5-39.

620 Vgl. Geisberg, 1923, Taf.17 und Taf.34.

621 S. S.261.

622 Vgl. Geisberg, 1918, Taf.44-53.

Miniaturen. Am auffälligsten an der Randillumination sind aber die zahlreichen Goldpunkte mit den langen, schwarzen Grannen, die in dieser Art und Dichte hauptsächlich in italienischen Handschriften üblich waren[623]. Aufgrund der feinen Malweise steht außer Frage, daß Rankenmaler und Miniator ein und dieselbe Person waren.

Der Meister des Waldburg-Gebetbuches blieb die dreißig Jahre seines Schaffens seinem bereits in Salem gepflegten Stil treu. Er arbeitete nach bisherigem Forschungsstand für den oberschwäbischen Raum zwischen Salem, Waldburg und Schussenried. Die dortige Tafelmalerei und die stilistische Nähe zu den gleichzeitigen Illustrationen profaner Papierhandschriften[624] lassen vermuten, daß er auch aus dieser Gegend stammte[625]. Er verwendete allerdings französische Vorbilder, die er vor 1462 kennengelernt haben muß. Da am Oberrhein in den dreissiger Jahren des 15. Jahrhunderts eine reiche Produktion von Buchmalerei auf französisch-burgundischer Grundlage eingesetzt hatte[626], mußte der Miniator zwangsläufig mit diesen Einflüssen in Berührung kommen.

4. Der Meister von 1478 in Cod.Sal.XI,6

Von ihm stammen die Verkündigungsminiatur auf fol.1r, der Randstreifen mit insgesamt zwanzig figürlich illuminierten Medaillons (Abb.63) sowie die Initialminiatur auf fol.2r. Der Meister ist anonym; laut Signatur war er 1478 mit dieser Arbeit beschäftigt.

Seine figürlichen Darstellungen sind nach graphischen Vorlagen des Meisters E.S. geschaffen. Allein auf fol.1r verarbeitete er eine späte Verkündigungsdarstellung[627] und die Serie von stehenden Aposteln aus dem Jahr 1467[628]. Darüber hinaus kopierte er auch noch Motive von Spielkarten, wie z.B. Hirsch[629], Bär, Storch und Einhorn[630]. Die figürlichen Darstellungen folgen dem Meister E.S. bis ins Detail, sowohl was Haltung und Gestik der Figuren als auch Außen- und Binnenkontur ihrer Gewänder angeht, auch wenn die Apostel in den Medaillons nur als Halbfiguren wiedergegeben sind. In der "Verkündigung" hat der Miniator sogar den ganzen Hintergrund des Stiches

623 Vgl. Dix siècles d'Enluminure italienne, 1984, S.126, Nr.110.
624 Vgl. Wertvolle Handschriften und Einbände, 1987, S.90.
625 Irtenkauf, 1985, S.74.
626 Vgl. von Heusinger, 1953, S.110.
627 Abb. in: Lehrs II, Taf.74, Nr.184.
628 Abb. in: Lehrs II, Taf.88, Nr.224, 225, 226, 228, 229.
629 Abb. in: von Buren/Edmunds, 1974, S.12-30, Nr.3.
630 Vgl. Geisberg, 1918, Taf.16, 17 und 23.

übernommen. Für seine malerische Umsetzung ist charakteristisch, wie die Augen mit einem schwarzen Punkt zwischen zwei parallelen Strichen wiedergegeben sind. Der Mund wird mit zwei roten Punkten angedeutet, zwischen denen die Zähne einzeln mit schwarzen Konturen gezeichnet sind. Ebenso zeichnete er jedes Haar einzeln wie ein Ornament. Vor allem aber ist hervorzuheben, daß der Miniator auf jegliches Inkarnat verzichtete. Ansonsten verwendete er überwiegend die Farben Rot, Blau, Braun, ein helles Grün, Rosa und Grau. Alle Farben sind lasierend aufgetragen.

Ausgesprochen auffällig hat der Miniator seine figürlichen Darstellungen gerahmt. Bei der Verkündigungsminiatur wählte er eine aus Astwerk gebildete und bewohnte Initiale, bei König David eine breite, schwere Blattwerk-Initiale. Beide Male sind die Längs- bzw. Querbalken des Buchstabens betont und werden als Elemente der Komposition verwendet. Die Initialen stehen wiederum vor goldenem, mit farbigen Blüten verziertem Hintergrund, der unterschiedlich eingefaßt ist. Die Randleisten hingegen, über die die zwanzig Medaillons verteilt sind, haben weder farbigen noch goldenen Hintergrund, genauso wie die Darstellungen der Apostel. Zwischen und in diese Bildfelder hat der Miniator mit Feder ornamentale und florale Muster gezeichnet.

Auch dieser äußere Rahmen wurde möglicherweise durch Meister E.S. angeregt, der z.B. Kirchenväter und Evangelistensymbole in Medaillons um Johannes den Täufer gruppiert hatte[631]. Woher der Miniator die ungewöhnliche Gestaltung des "M" auf fol.1r nahm, bleibt unklar.

Andere Miniaturen dieses Meisters sind nicht bekannt. Es gibt keinen direkten Hinweis dafür, daß er sich für diesen Auftrag in Salem aufgehalten hat. Wohl aber ist das Antiphonar in Salem geschrieben worden, sonst wäre es nicht für kurze Zeit unvollendet liegen geblieben, nachdem der erste Schreiber ausgefallen war[632]. Da manche Kadellen in den ersten drei Lagen dieses Antiphonars gegenständlicher als die der folgenden ausgeziert und vor allem auch farbig sind, besteht die Möglichkeit, daß der Miniator von 1478 sich an diesen Auszierungen beteiligte. Das wäre ein indirekter Beweis für seine Anwesenheit in Salem. Bei seiner Abhängigkeit von Vorlagen und seinen begrenzten malerischen Fähigkeiten ist es schwierig, ihn zu lokalisieren. Es ist aber kaum zu erwarten, daß man einen Maler mit nur durchschnittlichen Qualitäten von weither holte. Theoretisch ist auch die Möglichkeit gegeben, daß es jener Schreiber war, der das Nocturnale begonnen hat.

631 Vgl. Meister E.S., 1987, S.60-62, Nr.65, Abb.66.

632 Ein zusätzlicher Beweis für die Entstehung dieses Antiphonars und seines Pendants Cod.Sal.XI,1 in Salem ist m.E. darin zu sehen, daß beide Teile mit den gleichen ornamentalen Deckfarben-Initialen ausgestattet sind.

5. Der Miniator der Paulus-Darstellung in Cod.Sal.XI,6, fol.210r

Bei der vorliegenden Miniatur handelt es sich wieder um einen Sonderauftrag. Anders als bei der Darstellung vom Tod Mariä in Cod.Sal.XI,5, fol. 291r muß diesmal ein auswärtiger Meister die vollständige 27. Lage des Codex mit Text, Melodie und Kadellenrahmen zugeschickt bekommen haben, denn die Auszierung der Kadellen von fol.203 bis fol.210 unterscheidet sich hinsichtlich der Muster und der Malweise von denen des Salemer Skriptoriums[633]. Auch die Initialminiatur des Apostels Paulus (Abb.64) weicht in Details vom üblichen Schema ab: der viereckige Rahmen besteht aus profilierten, einfarbigen Leisten. Er ist in vierzehn verschieden große Abschnitte geteilt und wird von der Initiale überschnitten. In den beiden Schäften des Buchstabenkörpers sind bewaffnete "Wilde Männer" in enganliegenden Beinlingen und gezackten Wämsen dargestellt. Das Blattwerk um sie herum ist spitz und scharfzakkig wie das Blattwerk der Randranke. An einer Stelle der Ranke hält ein "Wilder Mann" die Stiele zusammen.

An der Darstellung von Paulus und den "Wilden Leuten" ist hervorzuheben, daß die Körper allgemein sehr schmächtig sind, der Kopf aber groß und längsoval. Der Übergang vom Nasenrücken zur Wölbung der Brauen ist fließend. Die Augen wirken halb geschlossen, weil das Lid genauso konkav eingezogen ist wie die untere Augenkontur. Seitlich ist das Auge geschlossen.

Paulus erinnert stark an die Darstellungen der hll. Stephanus und Johannes Evangelista in einem zeitgleichen Graduale von Altenberg[634]. Diese stehen unter dem Einfluß von mittel- und niederrheinischen Handschriften.

6. Der Meister des Abtsbreviers

Amandus Schäffer, der laut Kolophon beide Teile des Abtsbreviers geschrieben hat, war nicht an deren ornamentalen und figürlichen Deckfarben-Ausstattung beteiligt, auch wenn er immer wieder als Miniator angesehen wurde[635]. Dagegen spricht einerseits, daß Schäffer keinen Anteil an der Ausstattung der späteren Handschriften genommen hat und der einzige von ihm geschriebene Tractat außer dem vorliegenden Brevier nur mit einer größeren Lombarde verziert ist[636]. Weiterhin muß Schäffer als Miniator ausscheiden, weil er nach eigenen Angaben "quam caritative" geschrieben hat, der Minia-

633 S. S.79 und 322.

634 Düsseldorf, Universitätsbibliothek, D 19, fol.83v und 84r; Abb. in: Hammer, 1969, S.65 und 67.

635 Vgl. Jammers, 1963, S.50 und 53.- Die Zisterzienser, 1980, S.591.- R. Schneider, in: Salem I, 1984, S.10 und 85.- Jank, 1985, S.55. S. a. S.34, 69 und 123-124.

636 Ausführliche Argumentation S.122-125.

tor aber "200 Rheinische Gulden" bezahlt bekam[637]. Schließlich ist im Kolophon sowohl von "scribae" als auch von "illuministae" die Rede. Schreiber und Miniator können hier folglich nicht ein und dieselbe Person gewesen sein. Der Plural "scribae" stellt wiederum in Zweifel, ob Schäffer allein geschrieben hat. Schriftvergleiche der beiden Brevierteile untereinander und mit dem besagten "Tractatus de Custodia", Cod.Sal.VIII,88, lassen keinen Schreiberwechsel erkennen. Es sieht aber so aus, als hätte sich Schäffer ausschließlich auf den Text konzentriert und nicht einmal die Auszierung mit einfarbigen Lombarden vorgenommen. Lombarden und zweizeilige Deckfarben-Initialen kommen willkürlich nebeneinander vor, was für ein Ausstattungskonzept unter der Leitung eines Miniators spricht. Schäffer schuf die Voraussetzungen dafür, indem er mit Feder den Buchstaben vormerkte, der besonders hervorgehoben werden sollte. Wo er diese Markierung vergaß, kam es hin und wieder zu Fehlern, weil sich der Rubrikator an der falschen Textzeile orientierte. Das wiederum bestätigt indirekt die These, daß die gesamte Ausstattung von latein- und liturgieunkundigen Personen stammt.

Außer den erwähnten "illuministae" im Kolophon ist nirgend von dem oder den Miniatoren die Rede. Es gibt weder Signaturen noch Rechnungen, in denen Namen genannt werden[638].

Das Besondere an der Ausstattung des Abtsbreviers (Abb.11-26) ist die Ausgewogenheit von Text und Schmuck einerseits und den verschiedenen Ausstattungsformen andererseits. Initialminiatur, Randminiatur und Ranke kann man hier nie als etwas Isoliertes betrachten. Ranken sind nicht auf die unmittelbare Umgebung der Initiale beschränkt, sondern verteilen sich frei über den ganzen Rand. Hierin läßt sich als zugrundeliegendes Prinzip einzig erkennen, daß auf einer Textseite Ausgewogenheit zwischen Initiale und Randschmuck herrschen sollte. Solche Gewichtsverteilungen können manchmal sogar auf die gegenüberliegende Seite übergreifen[639]. In aufwendigeren Fällen verbindet die Ranke Initial- und Randminiatur miteinander oder wird selbst zum Träger figürlicher Darstellungen. Auch dabei spielt die Ausgewogenheit eine große Rolle, denn die Randminiaturen, gleich ob Blütenbüsten oder die vielfigurigen, breiten Kompositionen, sind häufig symmetrisch angeordnet.

Diese Ausgewogenheit wird durch die Verwendung der Farben unterstrichen. Am deutlichsten wird dies auf fol.151r des Winterteils, wo die "Anbetung der Könige" und der "Triumphzug des Christkindes" dargestellt sind. Auf dieser Seite werden hauptsächlich Grün- und Blautöne verwendet. Die Initiale links unten, in blauem Blattwerk, korrespondiert mit den Ranken auf dem oberen

637 Vgl. Kolophon, zitiert S.183-184.
638 S. S.224.
639 Z.B. bei Cod.Sal.IX,c, fol.264v-265r (kein Mittelblatt einer Lage).

und dem rechten Randstreifen, die Ranke des linken Seitenstreifens nimmt die grüne Farbe auf, die in der Randminiatur dominiert. Allgemein sind die Blätter aber sehr bunt illuminiert. Die Kontrastfarben Rot, Blau und Grün kommen unvermischt und in allen Abstufungen vor, von Orange bis Weinrot, wässrigem Blaugrau bis Violett und Gelbgrün bis Olivbraun. Unter den Mischfarben spielen Rosa und Braun die größte Rolle. Diese Farben werden ohne Unterschiede für Ranken und figürliche Darstellungen verwendet. Nur die Initialen und ihre Hintergründe sind größtenteils in Rot und Blau koloriert.

Der Miniator hat als Binnenstruktur auf alle Farben Goldlichter gesetzt. Verschattungen bewirkte er durch Schraffuren in einer dunkleren Nuance der gleichen Farbe. Auch die Ränder der einzelnen Blattzungen hat er golden oder farbig nachgezogen und entweder in der Längsrichtung des Blattes oder quer über eine einzelne Blattzunge schraffiert. Kreuzschraffuren finden sich nur an den Stellen, wo sich das Blatt vom Stiel löst. Gold wird mit Rot gehöht. Schwarz ist fast gänzlich von der Farbpalette verbannt. Es kommt nur in Gesichtern vor, vor allem beim Lidstrich, der Pupille und der Nasenspitze. Auch Weiß ist zur Modellierung des Inkarnats auf Gesichter beschränkt.

So wenig man einen Schreiberwechsel feststellen kann, so wenig kann man von zwei verschiedenen Miniatoren sprechen. Dazu ist die Ausstattung zu einheitlich. Wenn es trotzdem eine Arbeitsteilung gegeben haben sollte, dann jedenfalls keine Aufteilung in Rankenmaler und den Maler von figürlichen Darstellungen. Auch die Unterschiede zwischen den Initial- und den Randminiaturen sind nicht durch verschiedene Miniatoren zu erklären, sondern durch die Ikonographie. Die Initialminiaturen wirken altertümlicher, weil ihre Themen sehr viel stärker der Tradition verpflichtet sind.
Unterschiede zeigen sich in der Malweise der Physiognomien: einmal, z.B. in der Initialminiatur von fol.19r des Winterteils (Abb.12), ist das Gesicht König Davids weicher modelliert, das Inkarnat stärker abgestuft; in der Initialminiatur von fol.19r des Sommerteils (Abb.19), ist sein Gesicht ganz flach. In solchen Fällen verwendete der Miniator mehr Schwarz zur Kennzeichnung von Augen, Nase und Mund. Die gleiche Beobachtung läßt sich gelegentlich bei der Behandlung von Stoffen machen. Das kann entweder bedeuten, daß der Hauptminiator, dem die Organisation der Arbeiten oblag, einen guten, aber unselbständigen Mitarbeiter hatte, oder daß er selber manche Miniaturen weniger engagiert ausgeführt hat.

Bei der künstlerischen Einordnung der Miniaturen des Abtsbreviers konnte sich die Forschung bis heute nicht einigen: Waagen nimmt den "Einfluß fran-

zösischer Miniaturen" wahr[640], Gérard schwärmt vom "ésprit de l'artiste alsacien"[641], Sillib registriert "Randleisten im klassisch Augsburger Stil"[642]. Rott schreibt die Miniaturen aufgrund von schriftlichen Quellen einem Maler Konrad aus Konstanz zu[643], Schmid vermutet dagegen einen durchreisenden Künstler[644], der nach Stange ein "Schüler vlämischer Buchmalerei" ist[645]. Kalnein vereinnahmt das Brevier wieder als "besondere Leistung der Bodensee-Buchmalerei"[646]. Zuletzt spricht Plotzek-Wederhake vom "Einfluß der italienischen Renaissance"[647]. Da sich in den letzten dreißig Jahren immer hartnäckiger die Meinung durchsetzte, Amandus Schäffer sei der Miniator gewesen, erübrigte sich scheinbar die Suche nach vergleichbaren Arbeiten. M.E. liegt aber ein Werk des unbekannten Miniators des Salemer Abtsbreviers im Deckel des Etuis der Harsdorfschen Gold- und Edelsteinwaage vor[648]. Beide Seiten des Holzdeckels sind mit Pergament beklebt und bemalt. Auf der Aussenseite sieht man den Kampf zweier "Wilder Männer". Sie stehen im Ausfallschritt auf einer Wiese. Beide schwingen Schwerter über ihre Häupter, deren Klingen sich überkreuzen. Man kann sie kaum vom rankenverzierten Hintergrund unterscheiden, weil Wiese, Ranken und die "Wilden Leute" mit dem gleichen dunklen Olivbraun koloriert sind.
Die Innenseite zeigt zwei Landsknechte als Wappenhalter. Sie stehen auf einer an der Vorderkante schroff abfallenden Wiese vor blauem, filigran in Gold verziertem Hintergrund. Der linke steht breitbeinig da, mit vorgestreckter Brust. Er wendet sich zum Wappen um und greift mit der linken Hand an den Lorbeerkranz. Mit seiner Rechten hält er den Schaft der Hellebarde, die er geschultert hat. Er hat kurze blonde Locken und einen krausen Vollbart. Er trägt enge, rote Beinlinge und über einem weißen Hemdeinsatz ein tief eingeschnittenes Wams, dessen Ärmel an den Oberarmen geschlitzt und an den Ellbogen offen sind, dazu ein rotes Barett mit weißer Feder. Der rechte Landsknecht hat seinen Oberkörper weit zur Seite geneigt und seinen rechten Arm über den Lorbeerkranz gelegt. Mit der Linken stützt er sich auf seine Hellebarde. Er trägt das gleiche Kostüm wie der andere Landsknecht, mit dem

640 Vgl. Waagen, 1845, S.387.
641 Vgl. Gérard, 1873, S.364.
642 Vgl. Sillib, 1912, S.8.
643 Vgl. Rott, 1933, Text, S.136; Quellen, S.149f.
644 Vgl. Schmid, 1952, S.145, Anm.8.
645 Vgl. Stange VII, 1955, S.54.
646 Vgl. Kalnein, 1956 (Baden 8), S.32.
647 Vgl. Die Zisterzienser, 1980, S.591.
648 Vgl. Martin Luther und die Reformation in Deutschland, 1983, S.28, Nr.10 und Nürnberg 1300-1550, S.218f., Nr.77.- Abb. auch in: Kühnel, 1984, S.36, Nr.39.

Unterschied, daß seine Beinlinge gelb-grau-weiß gestreift sind. Außerdem hat er eine Mütze auf, die er mit einem Band um das Kinn gebunden hat. An der Mütze sind zwei Federn befestigt. Der Lorbeerkranz zwischen ihnen - fast so groß wie sie - ist in der Mitte unten mit einer roten Schnur zusammengebunden. Ihre losen Enden sind ornamental über die Wiese gebreitet. Im Lorbeerkranz sieht man vor schwarzem Hintergrund die beiden Wappen der Familien Harsdorf und Nützel unter einem Stechhelm und dem Harsdorfer Helmkleinod.

Die Zuschreibung der beiden 17 x 10 cm großen Darstellungen auf dem, mit Pergament überzogenen, Holzdeckel der Harsdorfschen Gold- und Edelsteinwaage an den Miniator des Salemer Abtsbreviers gründet einmal auf zahlreichen motivischen Übereinstimmungen, für die sich bisher keine graphischen Vorlagen nachweisen ließen[649]: so sind z.B. die filigran in Gold gezeichneten Muster auf dem Hintergrund der Deckelinnenseite identisch mit den Mustern der Wappenminiaturen im Abtsbrevier (IX,c/d, jeweils fol.18v; Abb.11) und denen des Hintergrundes von Initialen (Abb.26). Ferner stimmen die Ranken der Deckelvorderseite mit denen im Abtsbrevier überein. Identisch sind auch die Lorbeerkränze, die einmal auf dem Etui-Deckel das Familienwappen, einmal im Abtsbrevier die Darstellung des sog. Amplexus rahmen (IX,d, fol.290r; Abb.26). Beide Male ist der Kranz auf die gleiche Weise von einer Schnur umwickelt. Der Musikant in der Darstellung der Bootsfahrt von Abt Stanttenat (Abb.21) trägt den gleichen Hemdeinsatz, der Ruderer die gleiche, mit einem Tuch um den Hals gebundene Mütze wie die beiden Landsknechte. Die vom Kopf abstehenden Locken des linken Wappenhalters lassen sich außerdem mit der Frisur Johannes des Täufers vergleichen. Die gleichen Motive wurden auch in der gleichen Manier gemalt: es wurden die gleichen Farben verwendet, die Ranken auf dem Vorderdeckel der Waage sind genauso konturiert und gestrichelt wie im Abtsbrevier. Ebenso wurde die Binnenstruktur gleich wie im Abtsbrevier erzeugt: durch nachträgliches Auftragen von Gold und der gleichen, dunkler getönten Farbe des jeweiligen Gegenstandes. Unter dem Inkarnat der Landsknechte sind feine Strichelungen zu erkennen, über dem Inkarnat wurde mit Deckweiß gearbeitet. Nicht zuletzt bestechen das Maß für Proportionen, die geglückte Einheit von modernen Motiven und traditionellen Formen, die im Gesamten und im Detail zu beobachtende kontrollierte Verspieltheit (Symmetrie in der Gesamtkomposition; Symmetrie aber auch bis in den filigranen Hintergrund.)

649 Die Tracht des Lautenspielers im Abtsbrevier ist vergleichbar mit der Kleidung des Mannes auf der Zeichnung des "Stehenden Liebespaares" vom Hausbuchmeister; vgl. Vom Leben im späten Mittelalter, 1985, Taf.VIII.

Die Harsdorfsche Gold- und Edelsteinwaage ist auf dem Vorderdeckel mit 1497 datiert. Über den Künstler gibt sie nichts preis. Er bleibt vorerst ein anonymer und bislang unbekannter Künstler von hohem Rang[650]. Mindestens für diesen Auftrag hat er sich in Nürnberg aufgehalten, wo Hans Harsdorfer seit 1497 Oberster Münzmeister war[651]. Vor allem seinetwegen wollte Behrends die Auffassung widerlegen, daß Nürnberg nach dem Zusammenbruch der klösterlichen Buchmalerwerkstätten ca. 1460 keine nennenswerten Leistungen auf diesem Gebiet mehr hervorgebracht habe, auch wenn er nicht klärte, ob der unbekannte Miniator auch wirklich aus Nürnberg stammte[652].

Zur gleichen Zeit lebte und wirkte in Nürnberg auch Jakob Elsner[653]. Es ist anzunehmen, daß sich die beiden Miniatoren trafen; bei den speziellen Nürnberger Verhältnissen, die es Wanderkünstlern erlaubten, Werkstätten zu mieten, kann es sogar sein, daß der Meister des Abtsbreviers in der Werkstatt Elsners arbeitete[654]. Jedenfalls findet sich in der Gruppe von Handschriften, die mit Elsner in Verbindung gebracht werden, dem Missale des Probstes Anton Kress, einem zweiteiligen Graduale für den gleichen Auftraggeber, das nach einer Randminiatur "Gänsebuch" genannt wird, und den Perikopenbüchern Friedrichs des Weisen[655], die gleiche Konzeption aus kleiner Initialminiatur, Ranke und Randminiatur wie im Salemer Brevier. Wie im Abtsbrevier sind dort die Themen der Initialminiatur traditionell, die Motive an den Blatträndern dem Bereich der Tierfabeln entnommen. Manche Darstellungen, wie

650 Vgl. die Charakterisierung des Künstlers bei Behrends, 1983, S.71.

651 Zur Person Harsdorfers vgl. die unter Anm.648 erwähnten Ausstellungskataloge.

652 Neben diesem Miniator nennt Behrends nur noch den "Meister des Gebetbuches" von 1470 und einen weiteren Anonymus von ca. 1500, die beide unter dem Einfluß von Tafelmalern gestanden haben sollen, sowie die zwanzig Miniatoren, welche in Druckereien beschäftigt waren; vgl. Behrends, 1983, S.69 und 73.

653 Vgl. Behrends, 1983, S.73.- Elsner hat nach Neudörffers Nachrichten intensiv für das Nürnberger Patriziat gearbeitet. Sein Bildnis von Jörg Ketzler ist mit 1499 datiert; ebd., S.76.

654 Vgl. Brandl, 1986, S.53.

655 Signiert und datiert ist das Missale des Probstes Dr. Anton Kress (Nürnberg, GNM, Hs.113264; vgl. Nürnberg 1300-1550, S.192-197, Nr.54).- Zugeschrieben werden ihm die beiden Perikopenbücher für Friedrich den Weisen (Jena, Universitätsbibliothek, MS.EL.fol.1 und 2; vgl. Behrends, 1983) und das sog. Gänsebuch, ein zweiteiliges Graduale für Anton Kress (New York, Pierpont-Morgan Library, Inv.Nr.M 905; vgl. Nürnberg 1300-1550, S.186-191, Nr.53).

z.B. die vom Habicht bedrohten Küken, stimmen überein[656]. Die Initialen aus farbigem Blattwerk stehen bei Elsners Arbeiten meist ohne Leistenrahmen vor farbigem, mit Gold verziertem Hintergrund, der mit roter Tinte verziert wurde: Schema und Muster wie im Abtsbrevier. Die richtungslosen Haarstriche in roter Tinte zwischen den einzelnen Rankenblättern haben bei ihm abgenommen.

Übereinstimmungen gibt es auch in der Malweise: über die bunten Farben sind die gleichen goldenen Glanzlichter gezeichnet wie im Salemer Abtsbrevier, wenn auch feiner und gezielter[657]. Schwarz und Weiß bleiben auf die Gesichter beschränkt. Inkarnat und Stoffe sind aber wesentlich feiner und plastischer wiedergegeben. Eine entscheidende Veränderung betrifft nur Gestalt und Bewegung der Ranken. Im "Gänsebuch" sind die Blätter ausgedünnt und sehr viel abstrakter, in den beiden Perikopenbüchern sind die Ranken dagegen, verglichen mit dem Abtsbrevier übergewichtig. Die Blätter sind dort breitlappig, die Stiele verlaufen zügellos und willkürlich. In keiner Elsner-Handschrift begegnet einem dieses bestechende Maß an Ausgewogenheit wie im Abtsbrevier.

Diese Beobachtungen lassen auf einen längeren Aufenthalt des Miniators des Abtsbreviers in Nürnberg schließen. Weitere Nürnberger Arbeiten von ihm, vor allem eine Handschrift, die in der gleichen Art und Weise illuminiert ist wie das Salemer Abtsbrevier, sind aber (bisher) noch nicht aufgefunden worden. Zu gern wüßte man von dem Verbleib jenes "Betbüchleins", für das Kurfürst Friedrich III. von Sachsen 1499 185 Florinen nach Nürnberg überwiesen hat[658]. Vielleicht war es das Verbindungsglied zwischen dem Meister des Abtsbreviers und Jakob Elsner.

Das Salemer Abtsbrevier steht in der Tradition der mittelrheinischen Handschriften aus der zweiten Hälfte des 15. Jahrhunderts[659]. In einer von 1455-1511 bestehenden, weltlichen Mainzer Werkstatt war aus der Übernahme von

656 Abtsbrevier Cod.Sal.IX,d, fol.138r - "Gänsebuch", Bd.II, fol.205r.- Auch andere Darstellungen sind vergleichbar, nämlich die Auferstehung vor dem Felsengrab (Abtsbrevier Cod.Sal.IX,d, fol.117r - Kress-Missale Hs.113264, fol.LXII) und der Salvator Mundi (Abtsbrevier Cod.Sal.IX,c, fol.301v - "Gänsebuch", Bd.I, fol.1r).- Die Themen der Randminiaturen bleiben in Nürnberg nicht auf die Handschriften von Elsner und unseren anonymen Meister beschränkt, sondern finden sich noch Jahre später im sog. Glockendonschen Brevier von 1530-1542; vgl. Daentler, 1984, S.41ff.

657 Nach Neudörfer war zu "Dieser Zeit [...] keiner hier, der das gemalte Gold so rein machet wie [Elsner]"; vgl. Bruck, 1903, S.302.

658 Vgl. Behrends, 1983, S.70.

659 Vgl. Treeck-Vaassen, 1973.

Schmuckformen und Bildmotiven verschiedener Herkunft ein eigener Stil entstanden[660]. Hohe weltliche und geistliche Würdenträger gehörten zu den Auftraggebern dieser Werkstatt, aus der sich zehn Künstler und einige Gehilfen ermitteln lassen. Kein Geringerer als der Hausbuchmeister stand mit ihr in Verbindung[661]. Das Spezifische an dieser Werkstatt ist die Rankenornamentik. Frei bewegte Rankenstiele umrahmen ganz oder teilweise den Schriftspiegel. Rankenblätter und Blüten sind bunt koloriert, abwechslungsreich gestaltet und ab und zu Träger von figürlichen Darstellungen.

Im Vergleich zum Abtsbrevier haben die figürlichen Darstellungen dort einen geringeren Stellenwert: Tiere und Menschen sind zwischen oder auf ein Blatt plaziert; sie haben nie eine eigene Erzählebene wie z.B. eine Wiese. Manchmal heben sie sich kaum von den Ranken ab. Im Vordergrund steht vielmehr die Absicht, die Ranken im richtigen Verhältnis über die Ränder zu verteilen. Dabei berücksichtigen die jeweiligen Mainzer Miniatoren, ebenso wie der Meister des Abtsbreviers, die Textspalten und die Plazierung der Initiale. Zentrierung und Symmetrie sind die wesentlichsten Kriterien[662]. Völlig ungewöhnlich für die Mainzer Werkstatt scheint allerdings die üppige Verwendung von Gold für Glanzlichter zu sein[663].

Unter den Handschriften der Mainzer Werkstatt ist keine nachweisbar, die dem Meister des Salemer Abtsbreviers zugeschrieben werden könnte. Seine Schaffensphase fällt aber in eine Zeit, für die überhaupt keine Arbeiten nachgewiesen werden können. Rein hypothetisch könnte man deshalb auch an seine Mitarbeit an den beiden - in den Quellen gelobten - illuminierten Handschriften aus Salem denken, die verloren gegangen sind: das "pulcherrimum missale" von Abt Stanttenat[664] und die Konzilshandschrift von 1491/92[665].

660 In dieser Werkstätte gehörten z.B. Putti und die Darstellung von Wilden Leuten zum Repertoire. Sie waren von den verschiedenen Miniatoren mitgebracht worden; vgl. Treeck-Vaassen, 1973, Sp.1185f.

661 Ebd., Sp.1218. Der Hemdeinsatz des Mannes des "Stehenden Liebespaares" von ihm ist ähnlich wie jener des Lautenspielers im Salemer Abtsbrevier.

662 Vgl. die Abbildungen in Treeck-Vaassen, 1973, sowie Abb.144/145 in: Bibliotheca Palatina.

663 Weder das Pontificale Adolfs II. von Nassau (Aschaffenburg, Hofbibliothek, Ms.12), noch das Gebetbuch der Markgräfin von Simmern (Berlin, Kupferstichkabinett, Hs.78 B 4) weisen die für das Abtsbrevier und die Nürnberger Handschriften typischen Goldlichter auf den Ranken auf.

664 Nach Roibers Aufzeichnungen bei Baier, 1913, S.96.

665 Vgl. Finke, 1917, S.38.

7. Der Miniator von Cod.Sal.XI,3

Im Graduale Cod.Sal.XI,3 kommen zwei Fleuronnée-Initialen alternativ zu ornamentalen und figürlichen Deckfarben-Initialen vor. Da die Fleuronnée-Initialen in Cod.Sal.IX,50, IX,59, XI,9 sowie den späteren Abschnitten von XI,6 und XI,1 Sache der Schreiber waren[666], ist es gut möglich, daß Paulus Goldschmidt, der Schreiber von Cod.Sal.XI,3 zumindest mit diesen beiden Fleuronnée-Initialen auch an der Ausstattung beteiligt war.

Auf den Miniator könnten sich die Initialen "OBV" beziehen, die im Devotionsbild von fol.1r vor Abt Jodokus Necker stehen (Abb.43). Der Miniator hat die Buchstaben aus Deckfarben oder Gold in einen Rahmen aus profilierten Leisten mit verschiedenfarbigen Abschnitten gestellt. Das Bildfeld ist im allgemeinen längsoval. In drei Fällen ist unter Verzicht auf eine figürliche Darstellung der Querbalken der Initiale ausgeführt. Bei der Initiale auf fol.1r trennt der Querbalken die Gestalten im Vordergrund vom dahinterliegenden Raum. In den Miniaturen dieses Graduale sind die Figuren besser im Raum verteilt als in den bisher beschriebenen Handschriften. Die Gestalten stehen nicht mehr so dicht am vorderen Rand des Bildfeldes; sie sind kleiner, die Umgebung, in der sie stehen oder sich bewegen, ist genauer wiedergegeben. Unter Berücksichtigung von Licht- und Luftperspektive spielen sich die meisten Ereignisse unter freiem Himmel ab. Einzelne Grasbüschel, die Umrisse von Bäumen, Berge und Wolken sind mit Feder nachträglich über die Farben gezeichnet worden. Auch die Umrisse der Figuren, ihre großen Scheibennimben und Gewandsäume sind schwarz bzw. farbig nachgezogen. Goldene Schraffuren auf den Gewändern erzeugen Binnenstruktur. Die Physiognomien, teilweise sehr differenziert, werden bestimmt durch gerade gezeichnete Brauen, tiefe Falten über der Nasenwurzel, einen geraden, manchmal doppelt nachgezogenen Nasenrücken. Der Mund wird akzentuiert durch ein Grübchen am Kinn. Nicht sehr geschickt war der Miniator im Umgang mit Gesten.

Für keine der Darstellungen konnte eine graphische Vorlage gefunden werden, obwohl sie vermutlich existierten: die Komposition von der Miniatur zu Kirchweih kommt seitenverkehrt in einem Missale von Nikolaus Glockendon vor[667] (Abb.45).

Nur dreimal (fol.26r, 102r, 252v) geht von der Initiale, unter dem Rahmen hindurch, eine Ranke aus. In allen anderen Fällen besteht kein direkter Bezug zwischen dem Randschmuck und der Deckfarben-Initiale. Auch farblich sind Miniatur, Blattwerk der Initiale, Eckzwickel und Rahmen nicht in dem Maße auf die Ranken bezogen wie z.B. in Cod.Sal.XI,5 und XI,4. Trotzdem sind

666 S. S.93 und 279.
667 Berlin, SBB, Ms.theol.lat.fol.148, fol.143v.

auch hier Rankenmaler und Miniator ein und dieselbe Person, denn Blattgold und Pulvergold sind in der gleichen Weise verwendet worden.

Die Schmuckformen in Cod.Sal.XI,3 weisen auf Augsburger Handschriften, insbesondere auf das Kloster St. Ulrich- und Afra: Blattwerk-Initialen in abschnittsweise kolorierten Rahmen, Ranken mit regelmäßigem Verlauf der Stiele, unterschiedlichem Grad an Dichte, kombiniert mit Goldpunkten, Goldtropfen, Flechtbandknoten, senkrechten Stäben, versehen mit unterschiedlichen Gegenständen wie Spiegel, Wappen, einzelnen Tieren, Streublumen und szenischen Darstellungen sind typisch für das Augsburger Kloster[668].

Sie waren Anfang des 16. Jahrhunderts, dank der Mobilität der Schreiber, längst im Süden und Südwesten des Reiches verbreitet[669]. Der Kontakt zwischen Salem und Augsburg war schon 1508 geschlossen worden, als der Schreibmeister Leonhard Wagner aus dem Ulrich- und Afrakloster Salemer Konventualen unterrichtet hatte[670]. Möglicherweise ist durch seine Vermittlung ein Augsburger Miniator nach Salem gekommen.

8. Paulus Goldschmidt: Zeichner von Cod.Sal.VIII,40

Die Zuschreibung der vier Zeichnungen im Ordinarium Cod.Sal.VIII,40 (Abb.7-9) an den Salemer Konventualen Paulus Goldschmidt gründet auf folgenden Beobachtungen[671]:

* Goldschmidt hat das Ordinarium geschrieben
* Die Zeichnungen sind gleichzeitig mit dem Text entstanden
* Komposition und Malweise sind schlicht und wirken starr und ungeübt. Mehrere Male unterlaufen dem Zeichner Fehler, die darauf hindeuten, daß er sich graphischer Vorlagen bediente, die er vereinfachte.
* Goldschmidt spricht selbst von seiner "ars manus"[672] und wird im Nachruf als "egregius scriptor" bezeichnet, was ihn über alle anderen Schreiber -

668 Vgl. z.B. München, BSB, clm 4301: Psalter von 1495; clm 4306: Antiphonar von 1501.- clm 6902: Schriften von Hieronymus, Paulus, Augustinus, 1500, für das Kloster Fürstenfeld; vgl. In Tal und Einsamkeit I, 1988, L.II.7.- Vgl. auch Steingräber, 1956.

669 Vgl. z.B. ein Graduale von Augustinerchorherren (Freiburg, Universitätsbibliothek Hs.1142).- Gleichzeitig zu dem Salemer Graduale wurde in Konstanz u.a. von dem Augsburger Ulrich Taler am Missale des Bischofs Hugo von Hohenlandenberg gearbeitet; vgl. Steingräber, 1961, S.119. Ebenfalls zur gleichen Zeit illuminierte Nikolaus Bertschi in Lorch drei Chorbücher (Stuttgart, WLB, Cod.mus.I.,fol.63, 64, 65). Bertschi pendelte Zeit seines Lebens zwischen Augsburg und St.Gallen.

670 Vgl. Wehmer, 1935, S.110-111 und Schröder, 1909, S.381; s. a. S.67 und 88.

671 S. S.181-182.

672 Kolophon, zitiert S. 173.

auch über Amandus Schäffer - heraushebt. Der Konventuale, der den Nachruf verfaßte, hatte offensichtlich vor, weitere Ausführungen zu den Leistungen Goldschmidts zu machen, ließ es aber bei einer offenen Klammer bewenden[673].

Obwohl graphische Vorlagen für die Zeichnungen vorausgesetzt werden können, ließen sich außer der Mondsichelmadonna von Michael Wolgemut keine weiteren Holzschnitte oder Kupferstiche ausfindig machen[674]. Es ist nicht auszuschließen, daß Goldschmidt Motive verschiedener Vorlagen collagenartig zusammensetzte: die Darstellung von Abt Necker könnte möglicherweise nach der Devotionsminiatur in Cod.Sal.XI,3 kopiert sein. Die zusammengeballten Wolken, die Parallelschraffuren am Himmel, Hügel und Bäume sowie das gezackte Schriftband erinnern an die Holzschnitte in Breydenbachs "Jerusalemreise"[675].

9. Der Miniator von Rh.122

Im Gebetbuch des Abtes Jodokus Necker hat ein Maler 27 von 30 ganzseitigen Miniaturen geschaffen (Abb.78-84 und 86-88). Er verwendete für die figürliche Darstellung - bis auf eine Ausnahme - ein hochrechteckiges, mit einem Segmentbogen abgeschlossenes Bildfeld in einem viereckigen, unterschiedlich verzierten Rahmen.

Für manche seiner Kompositionen konnten hier erstmals graphische Vorlagen nachgewiesen werden[676]. Es handelt sich um Holzschnitte aus dem letzten Viertel des 15. Jahrhunderts[677]. Noch bei vielen anderen Kompositionen, z.B. den stehenden Heiligen, hat sich der anonyme Meister von Rh.122 an alten, bewährten Vorlagen orientiert. Daneben überrascht er mit Darstellungen aktueller Haar- und Barttrachten, modischer Kleidung und einer zeitgenössischen Rüstung. Bis auf den Heiligen Quirinus von Neuß sind es meist Schergen,

673 GLA 65/1124,fol.206v/207r.

674 Abb. bei Schreiber, 1912, Nr.156; s. a. S.173.

675 Vgl. Bernhard von Breydenbach, 1977.

676 Vgl. Schmid, 1952, S.142.

677 Der hl. Onuphrius ist z.B. nach einem Holzschnitt geschaffen, der u.a. auch schon dem Hausbuchmeister zugeschrieben worden war; vgl. Bouchot, 1903, Nr.121. S.a. S.355. Die Komposition der Miniatur von Johannes auf Patmos geht auf den Holzschnitt eines anonymen Künstlers zurück; vgl. Heitz,60.Bd., 1925, Nr.16; s. S.355. Graphische Vorlage für die Darstellung des hl. Antonius war ein Kupferstich des Israel von Meckenem, der wiederum Schongauer seitenverkehrt kopiert hatte (B. 8, S.319, Nr.9).

Henker oder Randfiguren, die nach der zeitgenössischen Mode gekleidet oder frisiert sind.

Der Hintergrund der meisten Szenen besteht nur aus einer grünen Wiese und blauem Himmel (Abb.82). Anstatt des Himmels kann auch eine maßwerkverzierte blaue Fläche dargestellt sein, vor der manchmal ein roter Vorhang hängt. Einzelne Felsen oder Bäume, ein Weg, ein See oder das Meer, eine Mauer und ein Tor charakterisieren die historischen Landschaften. Innenraumdarstellungen sind selten und gleichen in ihrer Farbgebung den Szenen unter freiem Himmel: die gefließten Fußböden sind grün, die Wände blau. Fast so häufig wie Rot, Blau und Grün werden Purpur und Braun (für die großen Nimben) verwendet, seltener Graulila und Gelb. Die gleichen Farben kommen in den Rahmen vor. Der Miniator hat Wände, Böden, Vorhänge, Gewänder, Landschaft und Himmel strukturiert, indem er Fugen, Muster, Falten, Grasbüschel oder Wolken nachträglich mit rotbrauner, weißer und grauschwarzer Farbe einzeichnete. Mit Gold hat er die Borten der Gewänder und die Ränder der Nimben nachgezeichnet und die Namen der Heiligen auf den blauen Hintergrund geschrieben. Das Inkarnat ist auffällig blaßrosa. Nackte Arme, Beine und Hände sind rotbraun konturiert. Die Köpfe sind rund. Haare sind aus dem Gesicht gekämmt; Bärte scheinen erst unter dem Kinn zu wachsen. Charakteristisch sind die ebenfalls rotbraun auf Blaßrosa gezeichneten halbrunden Augenbrauen, die knopfartigen Pupillen zwischen zwei geschwungenen, seitlich offenen Strichen, die kurze, spitze Nase, der schmale Mund, dessen gerade Linie zwischen zwei senkrechten Strichen in der Mitte eingebogen ist, und schließlich die weiche Kontur des Kinns mit einem Grübchen. Lediglich der Mund ist zusätzlich rot übermalt, und dünne, hellrote Striche gehen von den Mundwinkeln schräg über die Wange. Männer und Frauen haben die gleiche Physiognomie.

Die Miniaturen, für die graphische Vorlagen nachgewiesen werden konnten, zeigen, wie eng sich der Meister von Rh.122 an die Holzschnitte hielt. Er war kein Bilderfinder, und sein Malstil weist ihn als Nicht-Routinier aus. Gelegentlich unterliefen ihm Fehler, wie bei der Darstellung des Triumphzuges des Christkindes auf fol.1v, in der das Christkind und ein Putto vertauscht sind (Abb.78). Die Verwendung von niederländischen Randleisten genügt nicht zur Bestimmung seiner Herkunft, da dieses Motiv sich seit der Entwicklung um 1475 rasch verbreitet hatte. Eine kurzzeitige Verbindung zum Miniator von Cod.Sal.XI,3 könnte bestanden haben, denn die Ranken um die Darstellung des Martyriums der hl. Apollonia (Abb.84) sind denen im Graduale nicht unähnlich. Schließlich setzt die Darstellung des Spinnenwunders die Kenntnis von Augsburger Werken zur Ulrichslegende voraus. Für eine Lokalisierung des anonymen Malers von Rh.122 reichen die angeführten Beobachtungen jedoch nicht aus.

10. Nikolaus Glockendon: Miniator von Rh.122

Die drei mit "NG" signierten Miniaturen auf fol.1r, 53v und 65r des Gebetbuches von Jodokus Necker stammen von dem Nürnberger Meister Nikolaus Glockendon[678] (Abb.77, 85 und 89). Sie haben die Maße des Schriftspiegels. Zwei der Miniaturen befinden sich in intakten Lagen. Sie kommen sowohl im Schreiberabschnitt A wie auch im Schreiberabschnitt B vor und sind auf der Rückseite beschrieben bzw. illuminiert. Da die Plazierung der Miniaturen auf Verso- und Recto-Seiten sich nach dem Text richtete und dieser wahrscheinlich in Salem entstand[679], sind entweder die entsprechenden Blätter nach Nürnberg geschickt worden, oder Glockendon hielt sich in Salem auf. Der Salemer Auftrag wird in der Forschung als Glockendons Frühwerk angesehen, das zwischen Regierungsantritt Neckers 1510 und der Mitte des 2. Jahrzehnts entstanden sein dürfte. Strieder hält die drei Miniaturen sogar für Glockendons erste Arbeiten und eine "Gesellenfahrt an den Oberrhein [für] möglich"[680]. Diese Reise konnte bisher nicht nachgewiesen werden[681]. Einen Nachweis für einen Aufenthalt am Oberrhein könnte man durch die Lokalisierung des Berliner Glockendon-Missale finden, das zum Kirchweihfest die gleiche Miniatur enthält wie das Graduale Cod.Sal.XI,3. Es wurde für ein Zisterzienser (-innen) Kloster geschrieben und illuminiert. Biermann datiert es in den gleichen Zeitraum wie die drei Salemer Miniaturen[682]. Leider konnte bisher nicht geklärt werden, welches Zisterzienser (-innen) Kloster den Auftrag dafür erteilt hat.

11. Der erste Miniator von Cod.Sal.XI,16

Als Johann Denzel mit seiner Werkstatt 1599 die Ausstattung am Graduale Cod.Sal.XI,16 übernahm, waren bereits einige Seiten der Handschrift illuminiert. Ein unbekannter Miniator hatte die Initialminiaturen inklusive Randranken von fol.27r (Abb.50), und 30v geschaffen, sowie die Ranken auf fol.50v

678 Alfred Schmid hat 1952 zum ersten Mal diese Vermutung ausgesprochen (S.145), der sich Strieder, 1964, S.458; Gundermann, 1966, S.79; Biermann, 1975, S.149f. und Schneidler, 1978, S.25-27 anschlossen.

679 S. S. 367-368.

680 Strieder, 1964, S.248.

681 Auch bleibt Schneidler, 1978, S.26 zurückhaltend bei der Vermutung, daß stilistische Zusammenhänge, die Rahmenarchitektur betreffend, zwischen Glockendon und Holbein d. J. und der Basler Druckerei von Johann Froben bestanden hätten.- Ungeklärt ist auch die Provenienz der Glockendon-Miniatur in der Öffentlichen Kunstsammlung von Basel. Es handelt sich um ein einzelnes Blatt aus einem Missale; vgl. Escher, 1913, S.237f., Nr.350.

682 Vgl. Biermann, 1975, S.148f.

und 66v; vielleicht auch die Initialminiatur von fol.24r. Seine Initialen, schmale, goldene Buchstaben, orientieren sich an der römischen Capitalis. Das bedeutet, daß nur noch der Bauch des "D" und "P" das längsovale Bildfeld für die Hirtenverkündigung und die Geburt Christi abgeben. Das "E" ist seitlich offen, weshalb die Anbetung der Könige rechts vom Rahmen der Miniatur abgeschlossen wurde.

Die Kompositionen dieses Miniators sind kleinteilig. Er legt, mehr als die vorigen Miniatoren, Wert auf die Schilderung der räumlichen Umgebung und anderer Ausstattungsdetails: des Palastes bzw. der Palastruine bei Epiphanias und Weihnachten, der zeitgenössischen Kleider und Frisuren. Eine ebenso große Rolle spielt die Darstellung des Lichtes. Der Engel in der Hirtenverkündigung erscheint z.B. vor einer strahlenden Aureole am nächtlichen Himmel. In den beiden anderen Miniaturen verfärbt sich jeweils der Himmel um den Stern von Bethlehem.

Die Farben der Gewänder sind mit Gold, auf fol.24r auch mit Silber schraffiert. Goldhöhungen verwendet der Miniator auch für die Ranken. Diese gehen auf fol.24r von den Enden der Initiale, auf fol. 50v und 66v von der Lombarde bzw. Kadelle aus und reichen jeweils nur wenig über die Maße der Initiale hinaus. Die Stiele sind regelmäßig gewellt, die schwarzkonturierten Blätter locker verteilt. Für diese Ranken sind die goldenen Schaftringe an den Stielen charakteristisch. Die Farben, vorwiegend Grün, sind dünn und lasierend aufgetragen. So leicht und spielerisch wie die Bewegung der Ranke und ihre Kolorierung sind Haarstriche zwischen Blüten und Blätter gezeichnet.

Die Miniaturen der "Anbetung des Kindes" und der "Anbetung der Könige" sowie die dazugehörenden Randleisten und die Randleisten von fol.50v und 66v können gut einige Jahrzehnte vor Denzel entstanden sein[683]. Ähnliche Kurzhaarfrisuren und Barttrachten kommen bereits vor der Jahrhundertmitte vor[684]. Auch Ranken von dieser Schwerelosigkeit, kombiniert mit solchen Schaftringen, sind auf gedruckten Titeleinfassungen verbreitet[685]. Das spricht dafür, daß die Miniaturen in zeitlicher Nähe zum Text von Johannes Vischer gen. Gechinger, d.h. nach 1540, entstanden sind. Die Darstellung der Hirtenverkündigung von fol.24r ist zeitlich schwieriger einzuordnen. Sie mutet insgesamt moderner an als die "Anbetung des Kindes" und die "Anbetung der Könige". Die Miniatur ist aber wiederum anders als die Arbei-

683 Daß sie nicht gleichzeitig entstanden sein können, sieht man auch daran, daß die Randleisten breiter geplant waren.

684 Vgl. z.B. Porträts von Georg Pencz, wie das Bildnis des Nürnberger Münzmeisters Jörg Herz (Karlsruhe, Staatliche Kunsthalle) oder des Patriziers Sebald Schirmer (Nürnberg, GNM).

685 Vgl. Titelrahmen mit Einsiedler und Nonne sowie großer Blattmaske; Wittenberg: Melchior Lotter d.J., 1520; in: Debes, o.J., Nr.4.

ten der Denzelwerkstatt. Es ließ sich nicht endgültig nachweisen, ob hier ein dritter Künstler am Werk war.

12. *Johann Denzel aus Ulm: Miniator von Cod.Sal.XI,16*

Johann Denzel hat die ganzseitigen Miniaturen auf fol.1v (Abb.48) und 7v signiert und datiert. Er gehört der dritten Generation einer weitverzweigten Ulmer Künstlerfamilie an, ist im Jahr 1572 geboren und starb 1625[686]. Der Schwerpunkt seiner Tätigkeit scheint die Bildnis- und Tafelmalerei gewesen zu sein[687], denn das vorliegende Graduale ist die einzige illuminierte Handschrift, die von ihm erhalten ist[688]. Für Salem sind 1597/98 und 1613/14 noch Aufträge für Bildnisse von Abt und Prior belegt[689]. Sein Anteil an der Ausstattung des Graduale, den er mit Hilfe seiner Werkstatt bewältigte[690], umfaßte drei ganzseitige Miniaturen, 37 Initialminiaturen, vierseitige Randverzierungen mit Miniaturenschmuck für alle diese Seiten sowie die farbige Auszierung aller Kadellen und Lombarden[691] (Abb.48-62). Die drei Seiten mit den Initialminiaturen des oder der unbekannten Vorgänger(s) erhielten ebenfalls Ranken um alle vier Blattränder; die kurzen Ranken von fol.50v und 66v wurden zumindest um eine Blüte ergänzt.

Denzels Ausstattungskonzept wich insofern von dem der anderen Meister ab, als er statt der üblichen Initialminiaturen Miniaturgemälde mit entsprechenden Bilderrahmen herstellte und je nach der Komposition der Darstellung die Initiale darüber plazierte oder wegließ[692]. Die Initiale selbst besteht aus schweren, bandwerkartig geformten und verzierten Buchstaben. Die Randverzierung nimmt ihren Ausgangspunkt weder vom Rahmen der Miniatur noch von der Initiale. Stattdessen wurden hier die Ecken und die Mitten der Randleisten durch Putti, Tiere oder figürliche Darstellungen betont. Die in den

686 Vgl. Metzger, 1958, S.197, Anm.36.- Zur Familie Denzel auch Weyermann I, 1798, S.142 und ders. II, 1829, S.60.

687 Metzger, 1958, S.147.- Lemberger, 1910, S.87.- Die Renaissance im deutschen Südwesten II, 1986, S.931.

688 Vgl. Nagler III, 1881, S.876, Nr.2181.- Bradley I, 1887, S.281.- Thieme-Becker IX, 1913, S.86.

689 Vgl. Obser, 1915, S.605; bei dem ersten Auftrag ging es um die Porträts von Abt und Prior.- Zu den späteren Aufträgen: GLA 62/8640,79,110,131; frdl. Hinweis Ulrich Knapp, Tübingen.

690 Es lassen sich in der Ausführung mindestens zwei Mitarbeiter feststellen, s. S. 317.

691 S. S.89.

692 S. S.288.

Rand reichenden Enden der Initialen wurden als Aufhänger für Girlanden und als Podest für Putti und Tiere in die Randverzierung miteinbezogen. Die Kompositionen sind vielfigurig und eher kleinteilig. Das Bildfeld wirkt immer zu eng, weil die am Rand dargestellten Personen entweder vom Rahmen oder von der Initiale überschnitten werden. Mehrere Miniaturen greifen Holzschnitte aus Dürers "Marienleben" auf; der "Totentanz" ist nach dem Holzschnitt "Gebein aller Menschen" aus der Serie der Todesbilder von Holbein dem Jüngeren geschaffen. Neben diesen vereinzelten Rückgriffen auf spätmittelalterliche Kompositionen verwendete Dentzel aktuelle Vorlagen von Cornelis Cort für die Miniaturen und Joris Hoefnagel für die Randillustrationen[693].

In den Randillustrationen spielen die traditionellen Rankenverzierungen eine untergeordnete Rolle. Sie wurden ersetzt durch bestimmbare Blüten, Beeren und Früchte, die in ihren Relationen den Größenverhältnissen der Natur entsprechen. An die "klassische" Ausstattung von spätmittelalterlichen Handschriften erinnern nur noch die S-förmig gewellten Blätterstiele, die mit zwei farbigen Bögen, einen Faden darstellend, auf das Pergament geheftet scheinen. Die Blätterstiele wurden stereotyp wiederholt und nur noch als Füllornament verwendet. Schwarzkonturierte Goldpunkte, in früheren Handschriften willkürlich über den Rand verteilt, wurden bevorzugt an die inneren und äußeren Ränder der Randstreifen plaziert.

Am deutlichsten unterscheidet sich Denzel von den vorigen Miniatoren durch die Verwendung der Farben. Sie wurden für Initialminiaturen, Randminiaturen sowie für Kadellen und Lombarden in gleicher Weise verwendet. Farbbezüge zwischen Rahmen und Ranken scheinen nicht mehr, wie in den früheren Handschriften, beabsichtigt. Denzel verfügte, abgesehen von den Grundfarben, über eine weite Palette von Rosa-, Blau- und Grüntönen, die mehr oder weniger stark mit Bleiweiß gemischt wurden. Die Farben sind dünn und sorgfältig aufgetragen; die Farbabstufungen sind so nuanciert, daß nachträgliche Binnenzeichnung kaum notwendig war. Besonders differenziert ist das Inkarnat der Putti wiedergegeben. Schwarze Konturen sind sowohl in den Initialminiaturen als auch an den Rändern vermieden worden. Daneben liebte es Denzel, einzelne Wolken mit Gold, seltener Silber, nachzuzeichnen.

Eine andere Eigenheit des Malers bestand darin, die Hälfte eines einzelnen Blattes so zu kolorieren, daß die eine Seite hell, die andere Seite verschattet erscheint. Das Standardgrün für viele Pflanzen hat einen Stich ins Petrolgrün. Es hebt sich stark von dem zarten Grün ab, das der Vorgänger für seine Ranken benützt hatte.

693 S. S.109, 289, 292, 298, 302, 303, 305, 307, 309, 312.

Besonders stark fallen die Farben Denzels bei der Übermalung von Lombarden auf. Er kombinierte bevorzugt Rosa mit Lindgrün, Rosa mit Himmelblau, Lila mit Gelb. Das Wichtigste an diesen Farben ist, daß sie im Schreibabschnitt des ersten Schreibers Johannes Vischer, gen. Gechinger, die ältere, darunterliegende Majuskel überdecken[694]. Kadellen, die schon mit Federzeichnungen ausgeziert waren, sind sehr kleinteilig gemustert und mit dunklen Farben oder mit Blattgold übermalt worden. In den Teilen, die Johannes Singer 1597 geschrieben hat, sind die Farben auch lasierend aufgetragen. Als Hintergrund bevorzugte der Miniator Zitrongelb, Orange oder Türkis. Sowohl in den Randillustrationen als auch bei den Kadellen (z.B. fol.183v/184r) läßt sich beobachten, daß von verschiedenen Gegenständen der Auszierung Schatten auf das Pergament fallen.

13. Zusammenfassung

Jede der illuminierten Handschriften aus Salem ist von einem anderen Miniator ausgestattet worden. Es handelte sich dabei in der Mehrzahl um Wanderminiatoren, die ihren Auftrag in Salem ausführten. Jene beiden Künstler, die für die Sonderwünsche gewonnen wurden, müssen dagegen eine fest installierte Werkstatt gehabt haben. Alle Miniatoren im Dienst von Salem waren Rankenmaler und Figurenmaler in einem. Caspar Buol und höchstwahrscheinlich auch der Meister des Waldburg-Gebetbuches waren darüber hinaus auch als Schreiber tätig. Die insgesamt zwölf Miniatoren stammten sowohl aus der nächsten Umgebung als auch vom Mittel- und Niederrhein, aus Nürnberg, Augsburg und Ulm. Die Maler kamen aus den Regionen, mit denen Salem in wirtschaftlichen Beziehungen stand und aus denen auch die Mitglieder des Konventes stammten. Aus dem Kloster selbst beteiligte sich nur Paulus Goldschmidt aus Urach an der figürlichen Ausstattung.

Unter den Miniatoren bestand ein beträchtliches Qualitätsgefälle. Die künstlerisch weniger beweglichen Maler wurden für Handschriften herangezogen, welche für den gemeinsamen Chordienst bestimmt waren. Unter ihnen waren alle Miniatoren der näheren Umgebung. So gute Künstler wie der Meister des Abtsbreviers und der Meister des Marientodes, die der Abt mit speziellen Aufträgen für sich betraute, stammten dagegen nicht aus der Nachbarschaft Salems. Sollte sich dieser aus den Salemer Hanndschriften gewonnene Befund als exemplarisch für die ganze Umgebung erweisen, dann war es im Spätmittelalter um die Buchmalerei Oberschwabens nicht gut bestellt. Große Künstlerpersönlichkeiten fehlten ganz, und mit Beginn des 16. Jahrhunderts verschwanden auch die durchschnittlich begabten Künstler von der Bildflä-

694 S. S.286-287.

che. Dieser Eindruck wird genauer überprüft werden müssen; er wird aber dadurch verstärkt, daß auch Bischof Hugo von Hohenlandenberg für sein vierbändiges Missale auf Miniatoren aus Augsburg und Nürnberg zurückgreifen mußte.

Für viele Miniatoren konnte die Verwendung von graphischen Vorlagen nachgewiesen werden; sie favorisierten für die Ranken Motive des Meisters der Spielkarten und für figürliche Darstellungen den Meister E.S., oberrheinische Stecher allgemein, schließlich Dürer. Die älteren Holzschnitte und Stiche verloren nie ganz ihre Attraktivität. Noch Anfang des 16. Jahrhunderts wurden sie neben zeitgenössischen Vorlagen verwendet. Ende des 16. Jahrhunderts erlebten die Holzschnitte Dürers in der allgemeinen Dürer-Renaissance auch eine neue Blüte als Vorlagen für Miniaturen.

IX. ZUSAMMENFASSUNG

"Litterae unius coloris fiant, et non depictae"[695], verlangte 1134 der hl. Bernhard von Clairvaux im Hinblick auf die Ausstattung der zisterziensischen liturgischen Codices. Man wird lange suchen müssen, um eine Handschrift seines Ordens zu finden, die dieser Forderung entspricht. Unter den spätmittelalterlichen Liturgica aus Salem ist es keine einzige. Dort war die farbige, mehr noch die figürliche Auszierung der Initiale sogar ein Merkmal der spätmittelalterlichen Handschriftenproduktion.

Es konnte nachgewiesen werden, daß jener letzte Aufschwung des klostereigenen Skriptoriums in der zweiten Hälfte des 15. und der ersten Hälfte des 16. Jahrhunderts gezielt der Erweiterung des bisherigen Bestandes an Codices für Meßgottesdienst und Chorgebet diente. Alte und neu ausgeführte Codices wurden nebeneinander verwendet. Dies zeigte sich daran, daß man sich bei der Herstellung neuer Bücher an den alten Vorlagen orientierte hinsichtlich Form und Farbe des Notensystems, der Art der Foliierung, der Noten- und der Textschrift und der Auswahl der Schmuckmotive. Abtsbrevier, Ordinarium und Gebetbuch wurden für den Eigenbedarf der Äbte in Auftrag gegeben. Was sonst an liturgischen Handschriften gebraucht wurde, kaufte man in gedruckten Ausgaben.

Es gab in Salem keine Kontinuität in der Handschriftenproduktion. Die im Spätmittelalter bereits vorhandenen Liturgica stammten größtenteils aus der ersten Hälfte des 13. Jahrhunderts, von den vereinzelten späteren Ergänzungen waren schon nicht mehr alle in Salem selbst entstanden. Die kurze Blüte der eigenen Salemer Handschriftenproduktion im 15. und 16. Jahrhundert wurde hinsichtlich der Schreibvorgänge aber zu einem großen Teil von Salemer Konventualen getragen. Sie mußten den Umgang mit Feder, Pergament und der gotischen Textura ganz neu erlernen, einerseits bei auswärtigen Lohnschreibern, die man für die ersten Aufträge nach Salem geholt hatte, andererseits bei Schreibmeister Leonhard Wagner, der sich eigens zum Zweck der Lehrtätigkeit fünf Wochen in Salem aufhielt. Es waren nicht viele, die die notwendigen Kenntnisse erwarben und diese wenigen arbeiteten alleine. Ihnen standen lediglich Hilfskräfte zur Seite. Das hatte zur Folge, daß der Tod eines Schreibers die Vollendung einer Handschrift um Jahre, in einem Fall sogar um Jahrzehnte verzögerte.

695 Zit. nach Plotzek-Wederhake,1980, S.357.

Angesichts der ausgeprägten Orientierung der spätmittelalterlichen Handschriften an den schon vorhandenen des 13. Jahrhunderts sind die Unterschiede im Format und im Schriftspiegel um so bemerkenswerter. Salem übernahm in seinem gegenüber dem 13. Jahrhundert verkleinerten Konvent eine Form, die sich seit dem 15. Jahrhundert überall durchgesetzt hatte und die vermutlich mit den damaligen Klosterreformen im Zusammenhang stand. Den Gründen für die Vergrößerung des Formates konnte in der vorliegenden Arbeit nicht nachgegangen werden. Als es in Salem 1462 erstmalig verwendet wurde, war das große Format vielleicht schon ein bißchen Mode geworden. Lohnschreiber zogen von Kloster zu Kloster und bewirkten damit zunehmende Einheitlichkeit in Format und Schriftspiegel.

Daß Salem im Spätmittelalter seinen Bestand an liturgischen Handschriften auffrischte, ist an sich nichts besonderes. Beinahe jedes Kloster hat sich um diese Zeit neue Gradualien und Antiphonarien angeschafft. Genauso unspezifisch dürfte die Beobachtung sein, daß die Erneuerung der liturgischen Handschriften in Salem einherging mit der Neu- und Umgestaltung des Ortes, an dem die Liturgie gefeiert wurde. Auffällig ist nur, wie stark Salemer Konventualen an der Entstehung der Handschriften beteiligt waren. Dies ist m.E. als Versuch zu werten, die geistlichen Klosterreformen praktisch umzusetzen und an die Blüte der eigenen klösterlichen Handschriftenproduktion anzuknüpfen. Insofern kommt den liturgischen Codices doch eine besondere Bedeutung zu.

Die starke Beteiligung der eigenen Konventualen an der spätmittelalterlichen Buchproduktion erwies sich auch als wirtschaftlich günstig. Auf Hilfe von außen war man nur bei der figürlichen Deckfarbenmalerei angewiesen. Außer Paulus Goldschmidt konnte keinem Salemer Schreiber ein Anteil an figürlicher Ausstattung zugeschrieben werden. Die auswärtigen Miniatoren hielten sich für die Dauer ihres Auftrages in der Regel in Salem auf. Nur zwei Sonderaufträge wurden außerhalb des Klosters erledigt. Eine eigene Salemer Buchmalerei gibt es folglich nicht, sondern nur eine Vielzahl von Meistern unterschiedlicher Begabung und Herkunft.

Die verschiedenen Codices hatten einen unterschiedlichen Stellenwert in der Liturgie, der sich an der jeweiligen Ausstattung ablesen läßt. Es gibt die von einem einzelnen Lector benutzten Textbücher, die nur mit verschiedenfarbigen Tinten ausgeziert wurden. Unter den gemeinsam benutzten Chorbüchern unterschied man zwischen Antiphonarien und Gradualien. Antiphonarien waren mit ornamentalen Fleuronnée- und Deckfarben-Initialen versehen; figürliche Ausstattung kommt nur in einem Fall vor. Sie stammt von einem Miniator, der stark auf graphische Vorlagen angewiesen war. Die Chorbücher für den Meßgottesdienst sind aufwendiger gestaltet: die Verwendung von

Deckfarben und Gold ist genauso die Regel wie figürliche Illumination der Initialen. Man zog dafür Künstler aus dem schwäbischen Raum, aus Göppingen, Augsburg und Ulm, heran. Es handelte sich auch bei ihnen, mit Ausnahme von Johann Denzel, der um 1600 das Graduale Cod.Sal.XI,16 vollendete, um solide, aber wenig eigenständige Miniatoren. Während diese Miniaturen aus nahezu dem gleichen Einzugsgebiet kommen wie die Mönche des Salemer Konventes, hatten sich die Äbte für ihre Sonderaufträge aus Repräsentationsgründen in der weiteren Umgebung umgesehen. Sie konnten renommierte, wenn auch anonym gebliebene Künstler vom Mittel- und Niederrhein gewinnen. Der einzige, dessen Namen uns überliefert ist, ist der Nürnberger Nikolaus Glockendon.

Unter den Aufträgen der Salemer Äbte nimmt das Abtsbrevier eine ganz besondere Stellung ein. Seine Ausstattung weist die höchste künstlerische Qualität unter den Handschriften des Salemer Skriptoriums auf. Es ist so sorgfältig geschrieben und so reich und phantasievoll ausgestattet, daß Vergleichbares auch unter den Brevieren von Äbten anderer Klöster nicht gefunden werden konnte. Das Abtsbrevier war mehr als nur ein Gebrauchsgegenstand. Es war Ausdruck des Selbstbewußtseins und der Repräsentationsfreude des damaligen Salemer Abtes. Selbst die von seinen Nachfolgern vergebenen Aufträge, Ordinarium und Gebetbuch, sind schlichter ausgestattet.

Am Programm des Abtsbreviers hat nachweislich der Auftraggeber Abt Johannes Stanttenat selbst mitgewirkt. Wenn auch viele Motive aus dem Brevier deshalb nicht vollständig gedeutet werden können, so ist doch nicht zu übersehen, daß sich der Abt eindeutig und bedingungslos in die Nachfolge des hl. Bernhard stellt. Das gilt auch für die "modernen" Randillustrationen jenes Graduales, das erst gut 100 Jahre später vollendet wurde. Insofern sind auch die Miniaturen in den Salemer liturgischen Handschriften Teil des spätmittelalterlichen Reformprogramms.

Welchen Platz das Salemer Skriptorium im Vergleich zu anderen Konventen im Spätmittelalter einnahm, kann erst beurteilt werden, wenn Untersuchungen mit einem vergleichbaren Ansatz über andere Konvente vorliegen.

X. KATALOG

Aufbau:

Die Handschriften werden in der Reihenfolge beschrieben, in der sie in der Heidelberger Universitätsbibliothek aufgestellt sind. Innerhalb der Gruppe der großformatigen Chorbücher mit den Signaturen "X" und "XI" wird zwischen Gradualien und Antiphonarien differenziert; die Reihenfolge richtet sich nach ihrer Entstehungszeit. Das in der Zürcher Zentralbibliothek aufbewahrte Gebetbuch ist hinter die Heidelberger Codices eingereiht.

Inhaltsverzeichnis:

Beschreibungen:

Die Einzelbeschreibungen berücksichtigen die Richtlinien der DFG zur Katalogisierung illuminierter Handschriften. Sie gibt folgende Einteilung vor:

* Provenienz
* Inhalt
* Material
* Buchblock
* Schriftspiegel
* Heftung
* Schrift

* Rubrizierung/Dekorationssystem
* Ausstattung
* Erhaltung
* Einband
* Zuschreibung, Datierung, Lokalisierung
* Literatur

Provenienz:

Die alten Signaturen stehen üblicherweise auf schmalen Papierstreifen, die am hinteren Vorsatz und am Spiegel des Rückdeckels kleben und über den Buchblock hinausragen. Der Salemer Konventuale Matthias Schiltegger verfaßte um 1800 einen Katalog der Klosterbibliothek. Er listete die liturgischen Handschriften im alphabetischen Katalog auf. Hinter dem Titel vermerkte er zwei Signaturen (s. S.40). Terminus post quem für die Besitzeinträge auf der ersten Seite jeder Handschrift ist der Brand im Kloster Salem von 1697.

Drei Punkte in einem Zitat markieren eine verdorbene Textstelle; stehen die drei Punkte in eckiger Klammer, wird der Text nicht vollständig zitiert.

Rubrizierung/Dekorationssystem:

Die Übertragung der Rubriken, Initien und Texte folgt in der Orthographie den Originalen; die Abkürzungen sind aufgelöst. Der besseren Lesbarkeit halber wurden Feste und Heiligennamen groß geschrieben. Stehen Feste in Klammern, fehlt die entsprechende Rubrik im Text des Codex.

Ausstattung:

Zu den Ausstattungsformen Lombarde, Kadelle etc. s. S. 90-95.
Für die Beschreibung der Initialminiaturen gilt folgende Darstellung:

[Bezeichnung der Hore]: [Textanfang des jeweiligen Gebetes]
[Initiale des Textes]: [Inhalt der Initialminiatur]

Größenangaben immer in Zentimetern. Die Zahl in Klammern hinter der Plazierung der Initialminiatur gibt die Gesamtzahl der Zeilen pro Seite an. Die Zahlen in Klammern hinter der Größenangabe der Initialminiatur geben die Maße des Schriftspiegels an. Bei der Beschreibung von Ranken bedeuten die Zahlen in Klammern die einzelnen Blattränder; angefangen beim linken Blattrand wurde im Uhrzeigersinn durchnumeriert.

Einband:

Die Beschreibung der Einbandstempel geht von innen nach außen.

Provenienz

Besitzeintrag "B Mariae in Salem" aus dem späten 17. bzw. frühen 18. Jahrhundert über dem Text von fol.1r. Der Codex erhält im Laufe des 18. Jahrhunderts die Signaturen "CO 1.31" und "Ms 477". Schiltegger führt die Handschrift in seinem Katalog unter "Ord. Proc. aliud in membrana" auf (Cod.Sal.XI,23). Die jetzige Signatur ist zweimal auf dem Buchrücken notiert.

Inhalt

Die Antiphonen zu folgenden Prozessionen:

Lichtmeß (In Purificatione Beatae Mariae): fol.1r-6v.

Mariä Verkündigung (In Annuntiatione Beatae Mariae): fol.7r-10r.

Palmsonntag (Dominica in Ramis Palmarum): fol.10r-17v.

Christi Himmelfahrt (In die Ascentionis Domini): fol.17v-20v.

Fronleichnam (In festivitate Sacramenti Altaris): fol.21r-24r.

Heimsuchung (In Visitatione Beatae Mariae): fol.24r-27r.

Mariä Himmelfahrt (In Assumptione Beatae Mariae): fol.27v-30v.

Mariä Geburt und Mariä Empfängnis (In Nativitate et Conceptione Beatae Mariae): fol.31r-38v.

Heiligenfest (In festo unius vel plurimum Sanctorum, unvollständig): fol.39r-40v.

Material

Pergament von unterschiedlicher Stärke. 40 Blatt. Papiervorsatz aus je zwei Blättern vorn und hinten.
Blaßgraue, schwarze und rote Tinte, Deckfarben, Gold.
Moderne Bleistiftfoliierung in der oberen rechten Ecke. Die ersten beiden Papierblätter werden als 1* und 2* gezählt, die letzten beiden als 41* und 42*.

Wasserzeichen, fol.2* und 41*: in einem Herzschild ist ein gekrönter Doppeladler dargestellt, der in seinen Klauen Schwert und Reichsapfel hält. Unter dem Schild die Signatur: "G W D". Wasserzeichen fol.1* und 42*: nicht eindeutig identifizierbares Tier mit buschiger Rute (Fuchs?).

Buchblock

21,5 x 16 cm. Die Seiten wurden beschnitten; alle Schnittflächen sind nachlässig rot gesprenkelt.

Schriftspiegel

16 x 11 cm. Abstand zum Falz: 2 cm, zum oberen Rand: 1,7 cm, zum seitlichen Rand: 3,2 cm und zum unteren Rand: 4 cm.
Der Schriftspiegel ist an allen vier Seiten durch einen dünnen Graphitstrich gerahmt, der jeweils von Blattrand zu Blattrand reicht.
5 Notenzeilen; vierliniges Notensystem. Die Textzeile wird mit zwei Graphitlinien im Abstand von 0,5 cm markiert; die Notenlinien, im gleichen Abstand, sind wenig sorgfältig mit roter Tinte ausgezogen. Die oberste Notenlinie deckt sich nicht mit der Oberkante des Schriftspiegels (Abstand 1,2 cm). Keine Spuren von Zeilenmarkierung durch einen Zirkel.

Heftung

4 IV (1-32) + 2 (33+34) + III (35-40). Keine Reklamanten.

Schrift

Text ist in Textura geschrieben, die Rubriken sowohl in Fraktur als auch in humanistischer Minuskel. Römische Quadratnotation. C- und F-Schlüssel. Ein Schreiber.
Unregelmäßiger, unsicherer Duktus, der sich an französischen Vorbildern orientiert. Die unteren Umbrechungen sind häufig erst weich geschrieben, dann mit einer Spitze versehen worden. Von den oberen Umbrechungen gehen leichte Gabelungen nach rechts ab. Bei den Oberlängen sind die Gabelungen nach links gerichtet. Dornansatz an den Schäften von "b", "l", "h" und aufrechtem "s". Das "v" am Wortanfang hat einen hohen, nach links umgebrochenen Stamm. Das "d" ist mit einem waagrechten Balken geschlossen. Zierlinien kommen regelmäßig nur bei gebrochenem "s" und "r" vor.

Rubrizierung/Dekorationssystem

Der erste Buchstabe eines jeden neuen Verses wird durch eine einzeilige ornamentale Deckfarben-Initiale hervorgehoben. Dafür und für die ggf. vorausgehenden Rubriken sind die Notenzeilen unterbrochen. Werden Verse

wiederholt, ist nur der Anfang der Antiphon angegeben; der erste Buchstabe ist dann gestrichelt. An der ornamentalen Deckfarben-Initiale selbst ist nicht erkennbar, ob eine Antiphon zu Beginn einer neuen Station oder Prozession steht. Diese liturgisch wichtigen Einschnitte werden optisch dadurch hervorgehoben, daß erstens Rubriken in blauer oder roter Tinte davorstehen, zweitens die Antiphon einer neuen Station immer mit einer neuen Zeile, die erste Antiphon einer neuen Prozession allgemein mit einer neuen Recto-Seite beginnt und drittens diese Initialen mit einer Randleiste kombiniert sind (Abb.2). Steht die hervorgehobene Antiphon in der obersten (oder untersten) Zeile, reicht die Randleiste über einen Teil des seitlichen und des oberen (oder unteren) Randes; bei der Plazierung der Initiale in die 2., 3. oder 4. Zeile beschränkt sich die Randleiste auf einen Teil des seitlichen Randes. Die erste Initiale des Prozessionale ist doppelt so groß wie alle anderen (Abb.2).

Ausstattung

1. ornamentale Deckfarben-Initialen
2. Randleisten

1. Die ornamentalen Deckfarben-Initialen haben im allgemeinen einen gedrungenen Buchstabenkörper mit breiten Schäften und sehr kurzen, eingerollten Enden. Buchstabenstamm und Buchstabenbauch bestehen aus spiralig umwundenen Ästen bzw. Gliedern (Abb.2). Die Ausführung ist nicht sehr differenziert: auf die farbige (rosa, rotbraun, blau) Initiale wurde mit Deckweiß das Muster aufgezeichnet. Sehr ungewöhnlich ist die Form des "A": der rechte Stamm steht senkrecht und setzt sich im 90 Grad-Winkel nach links fort. Dieses seitenverkehrte, auf dem Kopf stehende "L" wird durch einen Schrägbalken geteilt (Abb.3). Ausgesprochen fein und sorgfältig wurde nur der Querbalken des "L" auf fol.1r ausgeführt, der aus rhythmisch bewegten Rankenblättern besteht. Hier hat ein Schreiber mit der Feder nachträglich Schraffuren und Haarlinien angebracht (Abb.2).
Das Buchstabeninnere ist allgemein mit Pulvergold grundiert und mit einem stilisierten Blütenblatt illuminiert. Der Hintergrund der Initiale besteht aus schwarz gerahmtem, poliertem Gold. Diese Fläche ist ca. 3 x 3 cm groß und wird im allgemeinen nicht von der Initiale überschnitten. Neben dieser gerahmten ornamentalen Deckfarben-Initiale gibt es auch drei Beispiele von Kadellen, bei denen die schwarze, mit Feder gezeichnete Grundform mit sehr schlichten Blattformen verziert wurde. Auch hier war ein Rahmen vorgesehen, der mit Bleistift vorgezeichnet ist, der aber nicht ausgeführt wurde.

2. Die Randleiste ist ca. 1 cm schmal und schließt direkt an den Rahmen der Initiale und den Schriftspiegel an. Sie ist schwarz konturiert; die Aussenseiten

sind mit einem 5 mm starken Gold- und Purpurrand verstärkt. Dargestellt sind auf dem bloßen Pergament einzelne Blumen mit Blüte, Stiel und Blättern, naturgetreu koloriert, sowie künstlich erscheinende, teilweise golden gefärbte Rankenabschnitte. Lose und locker hingetupfte Punkte und Federstriche füllen die Abstände zwischen den Ranken und Blüten (Abb.2).

Erhaltung

Das Pergament ist so dünn, daß - wohl von Anfang an - das polierte Gold auf den Rückseiten durchscheint. Die blaßgraue Tinte des Textes ist teilweise stark verlaufen, nicht aber die schwarze Tinte, mit der die Melodie geschrieben wurde. Die erste Seite der Handschrift ist stark verschmutzt.

Einband

22,5 x 16 cm, Rücken: 2,5 cm.
Weißes Pergament über Pappe. Heute leicht verschmutzt. Kamm-Marmor-Papier auf den Spiegeln von Vorder- und Rückdeckel.

Zuschreibung, Lokalisierung, Datierung

M.E. ist das Prozessionale Cod.Sal.VII,106a nach dem Vorbild von Cod.Sal.VIII,16 in Salem entstanden. Der Salemer Schreiber orientiert sich am Duktus der Schrift, am Dekorationssystem und den Einzelmotiven der französischen Handschrift, erreicht aber nie dessen durchdachte Organisation und souveräne Ausführung. Die gewollte Nachahmung der französischen Schrift schließt eine Entstehung in Frankreich aus. Dafür, daß der Codex in Salem entstanden ist, spricht die dort übliche Schreibweise des Custos, die Tatsache, daß die Textzeile so hoch ist wie der Abstand zweier Notenlinien, die Verwendung von Kadellen im Text, die im Salemer Skriptorium üblichen Farben und die dort übliche Heftung (s. S.81-83).

Literatur

Die Handschrift wurde bisher noch nirgends erwähnt. Zu den Prozessionen sollen demnächst Beschreibungen von Michel Huglo in: RISM B.V.2 erscheinen.

PROZESSIONALE
Heidelberg, Universitätsbibliothek
Abb.4-6

Cod.Sal.VIII,16

Provenienz

Wie bei Cod.Sal.VII,106a ist der Besitzeintrag "B Mariae in Salem" des späten 17., frühen 18. Jahrhunderts auf fol.1r der früheste Hinweis darauf, daß sich die Handschrift in Salem befunden hat. Der Titel auf fol.1v "Processionarius tocius anni secundum usum ordinis Cistercien(sis)", belegt den Gebrauch im Zisterzienserorden. Auftraggeber und Erstbesitzer des Processionale war mit an Sicherheit grenzender Wahrscheinlichkeit der Träger des bislang noch nicht identifizierten Wappens: die Form des Schildes ist sehr gedrungen, die Unterseite läuft spitz zu. Ein goldener Sparren schneidet die blaue Fläche in drei Felder, in denen der goldene Kopf eines Tieres (Hund oder Katze ?), ein liegender silberner Halbmond und ein schreitender, goldener Hahn mit rotem Kamm dargestellt sind. Bis zur Restaurierung der Handschrift im Jahre 1962, befanden sich die Papierstreifen mit den alten Salemer Signaturen "Ms.209" und "MSS.98" am Spiegel des Rückdeckels. Das Prozessionale ist zweimal im Katalog von Schiltegger aufgeführt (Cod.Sal.XI,25, S.375 und Cod.Sal. XI,23).

Inhalt

Die Antiphonen zu folgenden Prozessionen:

Lichtmeß (In Purificatione Beate Marie): fol.2r-8r.

Mariä Verkündigung (In Annuntiacione Beate Marie): fol.8v-12r.

Palmsonntag (Dominica in Palmis): fol.12v-20r.

Christi Himmelfahrt (In die Ascentionis Domini): fol.21v-25r.

Fronleichnam (In die Sanctissimi Sacramenti): fol.25v-29v.

Heimsuchung (In Visitatione Beate Marie): fol.30r-33v.

Mariä Himmelfahrt (In Assumptione Beate Marie): fol.34r-37v.

Mariä Geburt und Mariä Empfängnis (In Nativitate et Conceptione Beate Mariae): fol.38r-41r.

Empfang von Königen (In Susceptione Regum): fol.41v-43r.

Nachträglich:

Exurge Domine adiuva nos et libera nos: fol.43v.

Christus resurgens ex mortuis iam non moritur: fol.44r.

Regina coeli laetare, alleluja: fol.44v.

Material

Pergament, sehr steif. 46 Blatt, plus Pergamentvorsätze (fol.1* und 47*). Schwarze, blaue und rote Tinte, Deckfarben, Gold.

Moderne Bleistiftfoliierung in der oberen rechten Ecke. Bis zur Restaurierung 1962 war dem Buchblock eine Papierlage vor- und nachgeheftet. Dieses Papier hatte die gleichen Wasserzeichen wie Cod.Sal.VII,106a: Doppeladler mit Schwert und Reichsapfel in den Klauen über der Signatur "G W D" und Tier mit buschigem Schwanz (vgl. handschriftlicher Zettelkatalog von Heinrich Finke).

Buchblock

23,5 x 17 cm. Die Blätter sind beschnitten; alle drei Schnittflächen sind sorgfältig vergoldet.

Schriftspiegel

15,5 x 10,5 cm. Abstand zum Falz: 2,5 cm, zum oberen Rand: 2 cm, zum seitlichen Rand: 4 cm, zum unteren Rand: 5,5 cm.

Der Schriftspiegel ist an allen vier Seiten mit einer roten Linie gerahmt, die jeweils von Blattrand zu Blattrand reicht.

5 Notenzeilen; vierliniges Notensystem. Die Textzeile ist mit zwei Bleistiftlinien im Abstand von 0,5 cm markiert. Die Notenlinien sind im Abstand von 0,4 cm rot ausgezogen. Die obere Notenlinie deckt sich nicht mit dem oberen Rand des Schriftspiegels; die unterste Textzeile steht, im Gegensatz zu Cod.Sal.VII,106a, auf der Eingrenzung. Keine Spuren von Zeilenmarkierung durch einen Zirkel. Auf fol.45 und 46 sind Zeilen und Notenlinien durchgezogen aber unbeschrieben.

Heftung

III-1 (1-5) + 6 III (6-41) + III-1 (42-46). Keine Reklamanten.

Schrift

Text in gotischer Minuskel; Rubriken in Bastarda und humanistischer Minuskel. Römische Quadratnotation. C- und F-Schlüssel.
Ein Schreiber.

Geübter, rechtslastiger Duktus. Die Schäfte der Buchstaben haben unten eher weiche, abgerundete Umbrechungen, während die Köpfe allgemein scharf überschnitten sind. Die Oberlängen von "l", "b" und "h" schließen wie die Unterlängen von "p" und "q" fast waagrecht ab. Dornansatz nur sporadisch beim aufrechten "s". Der Bogen des unzialen "d" ist weit nach links gedehnt; der Deckstrich des "a" und der obere Balken des "g" sind konkav eingezogen. Der rechte Schaft des "g" ist um die normale Buchstabenhöhe senkrecht verlängert und bricht dann um eine Buchstabenbreite nach links um. Ein Haarstrich schließt die beiden Seiten zu einem Dreieck zusammen. Weitere Haarstriche deuten Verbindungen zu anderen Buchstaben an. Das "i" ist durch eine hohe, fast geschlossene Schleife markiert, die nach rechts geneigt ist.

Die Raute, mit der absteigende Töne angegeben werden, steht nicht auf der Spitze, sondern ist wie ein schräger Punkt geschrieben. Der Custos ist sehr schmal und hat einen hohen Aufstrich auf der linken (!) Seite.

Rubrizierung/Dekorationssystem

Der erste Buchstabe jedes neuen Verses wird durch eine einzeilige ornamentale Deckfarben-Initiale hervorgehoben, die immer am Zeilenanfang steht (zur Wiederholung von Antiphonen vgl. VII,106a). Zeilenschlußleisten. Jede ornamentale Deckfarben-Initiale ist mit einer Randleiste kombiniert, deren Gestaltung sich nach der Position der Zeile im Schriftspiegel richtet: steht die Initiale in der obersten oder letzten Zeile, reicht die Randleiste über den linken und den entsprechenden waagrechten Rand. Beginnt der neue Text in der 2., 3. oder 4. Zeile, ist die Randleiste auf den seitlichen Rand beschränkt (Abb.5). Die Länge der Randleiste entspricht immer der Höhe bzw. der Breite des Schriftspiegels.

Die Initiale, mit der die Antiphon einer neuen Prozession beginnt, steht immer am Anfang einer neuen Seite, bevorzugt einer Verso-Seite. Von diesem Dekorationssystem wich der Schreiber nicht ab, auch wenn gegebenenfalls die vorige Seite halbleer blieb (z.B. fol.29v). Diese Prozessions-Initiale reicht über zwei Zeilen und mißt 6 x 6 cm. Die Randleisten reichen hier um alle vier Seiten (Abb.4 und 6). Anstelle der ersten Zeile befindet sich ein zusätzliches, teilweise eigens gerahmtes querformatiges Zwickelfeld mit ornamentalen Mustern; der Text der Antiphon beginnt erst in der zweiten Zeile.

Ausstattung

1. Initialen
2. Randleisten
3. Randleisten mit figürlichem Schmuck

1. Unabhängig von der Größe gibt es zwei Gestaltungsformen: die Initiale mit dem umwundenen Stamm und die Initiale aus Drachenleibern.

Die Initiale mit dem umwundenen Stamm hat allgemein einen rosafarbenen Buchstabenkörper, in den, mit Deckweiß, ein Liniengerüst eingezeichnet ist (Abb.4). Der Stamm dieses Gerüstes ist mit rosa-weißen Bändern umwickelt. Die Bögen bestehen aus ganz abstrakten, gefiederten Blättern in Deckweiß. Die Initialen stehen auf schwarz gerahmtem Goldgrund, der sowohl glänzend als auch matt sein kann. Die mattgoldene Version ist schwarz gepunktet. Beide Formen des Hintergrundes können miteinander kombiniert sein, wenn sie nicht unmittelbar aufeinander treffen. Im Innern dieses Initialtyps sind einzelne Blüten, eine einzelne Ranke oder ein Tier (Frosch, Drache) abgebildet. Auffälligerweise sind die Schäfte und Balken fast aller Initialen nachträglich durch Rankenblätter verlängert worden, und zwar nach beiden Seiten. Das bedeutet, daß die zusätzlichen Rankenblätter nach rechts häufig über den Rahmen hinaus in das Schriftbild hineinwuchern und gleichzeitig nach links in die Randleiste hineinwachsen.

Die Initiale aus Drachenleibern wurde nur gewählt bei Buchstaben mit ausgesprochen großen Bäuchen: B, C, E, Q, S, h. Bei den einzeiligen Initialen unterscheidet sich der Buchstabenkörper hauptsächlich durch die nachträgliche Bemalung vom vorigen Typus. Statt der gewundenen Bänder werden hier Schuppen, Flügel und natürlich Kopf und Schwanz in giftgrüner Farbe gezeichnet. Da die aus den Schäften und Balken hervorstrebenden Rankenblätter hier fehlen, bleiben die Initialen sehr viel stärker auf das ihnen zur Verfügung stehende Feld beschränkt. Anders sieht es bei den zweizeiligen Drachenleiber-Initialen aus (vor allem fol.25v, 34r, 41v). Hier ist der Buchstabenkörper nicht mehr eindeutig zu erkennen, weil der Drache mehrfachen Metamorphosen in naturalistisches Astwerk und Rankenblätter unterliegt und sich so Initiale und Hintergrund miteinander verflechten. Nur die goldene Folie gibt eine ungefähre Orientierung ab.

Die beiden Buchstabentypen wurden bei einigen einzeiligen Initialen so miteinander kombiniert, daß der Buchstabenbauch zwar einen Drachen darstellt, der Stamm aber gleichwohl mit Bändern umwunden ist (z.B.fol.2r, 7v).

Initiale, Zwickelfeld und Randleiste bei den Festanfängen, sowie Initiale und Randleiste bei den neuen Versanfängen sind allgemein gesondert gerahmt und sogar durch einen schmalen Streifen voneinander getrennt. Sowenig diese optischen Trennungen strikt angewendet wurden, sowenig konnten sie die oben beschriebenen Verflechtungen verhindern.

2. Unabhängig vom Umfang der Randleisten gibt es auch hier zwei Grundmuster, die auf vielfältige Weise miteinander in Verbindung gebracht werden (Kompartimentierung).

Typ A ist golden (glänzend oder matt) grundiert. Vor diesem Hintergrund sind in bunten Farben hauptsächlich Blumen, Früchte, aber auch Tiere dargestellt. Durch eine angedeutete Rasenfläche am unteren Bordürenrand wird der Eindruck von Realität erweckt (Abb.4).

Typ B ist schwarz, tiefblau oder braun-rot grundiert und allgemein nur mit stilisierten Ranken verziert. Zwischen diese Ranken sind weiße, feine Haarstriche gestreut. Beide Grundformen werden so miteinander kombiniert, daß ganz neue Muster entstehen: sie stehen versetzt in einem Randstreifen über- und nebeneinander (Abb.6), ein Typ bildet auf dem anderen geometrische und vegetabile Muster, und in einem Fall windet sich Typ A um den von Typ B gebildeten Rankenstamm, vergleichbar dem Band, das sich um den Buchstabenstamm wickelt (fol.21v).

Alle Tiere in Typ A - sich verwandelnde Drachen, Affen (mit Korb, auf einer Kanne, Flöte oder Dudelsack blasend), Kraniche und andere Vögel, Frösche, Fische, Schmetterlinge, Schnecken, Hahn, Fliege, Wurm - haben eine ähnliche Grundform, nämlich einen etwas dicklichen, nach beiden Enden hin schmaler werdenden Leib. Erst durch das Zufügen von verschiedenen Mäulern, Schnäbeln, Ohren, Flügel, Beinen, Klauen, Krallen und Schwänzen bekommen diese Leiber ein typisches Aussehen. Sie sind bei Drache, Schnecke, Fisch und Vogel teilweise gewagt gelb, orange und rosa koloriert; die Säugetiere haben einheitlich ein braunes Fell. Einmal (fol.2r-v; Abb.4 und 5)) wendet der Miniator das Verfahren an, den Randstreifen einer Recto-Seite durchzupausen und auf der Verso-Seite seitenverkehrt wiederzugeben.

3. Neben den Tierdarstellungen, die mit an Sicherheit grenzender Wahrscheinlichkeit nur dekorativen Charakter haben, gibt es zwei Beispiele von figürlicher Darstellung, die auf den Inhalt Bezug nehmen.

fol.34r

In Assumptione Beate Marie - Hodie maria virgo celos ascendit
Unterer Rand: Verkündigung (!)
Abb. in: Werner, 1975, S.34, Nr.7

Im unteren Streifen der vierseitigen Bordüre zum Fest Mariä Himmelfahrt ist verkürzt die Verkündigung dargestellt. Gabriel und Maria sitzen als Halbfiguren auf Blüten. Der Engel auf der linken Seite ist in Dreiviertelansicht nach rechts gewandt und hat die Rechte im Grußgestus erhoben. In der linken Hand hält er ein Lilienszepter. Seine Flügel sind noch wie im Flug weit ausgebreitet. Auf dem langen Haar trägt der Engel einen Stirnreif mit Kreuzaufsatz. Maria, auf der rechten Seite, ist frontal zum Betrachter dargestellt. Sie hat die Hände zum Gebet gefaltet und den Kopf leicht nach links gewandt. Über

einem blaugrauen Kleid trägt sie einen blauen Mantel. Ihr Haar fällt in langen, blonden Locken über die Schultern. Zwischen Engel und Maria steht eine Vase mit drei Lilienblüten, die sich auf Maria hin immer weiter öffnen.

fol.41v

In Susceptione Regum - Honor virtus et potestas
Seitlicher und unterer Rand: Zwei Paare

Wieder sind vier Büsten auf Blüten dargestellt, die hier von den Zweigen eines Baumes ausgehen, der in der unteren linken Ecke der Bildseite wurzelt. Es handelt sich um vier vornehme, junge Leute; zwei Frauen und zwei Männer. Die eine Frau hält einen Spiegel, die andere eine Frucht in Händen. Letztere trägt ein schwarzes Gewand, eine schwarze Haube mit Schleier und ein Kreuz an einem Kettchen. Die gleiche Tracht kommt vor in Cod. s. n. 13237, fol.166r (Wien, ÖNB; vgl. Pächt/Thoss, 1977, Abb.334).

Erhaltung

Der Buchblock ist allgemein sehr gut erhalten. An einigen Stellen der Ausstattung ist geringfügig Deckweiß abgebröckelt.

Einband

25 x 16,5 cm. Rücken: 4 cm.
Moderner Halbledereinband über Buchenholzdeckeln.
Bei der Restaurierung 1962, in einer Stuttgarter Buchbinderei, wurde der alte Kalbsledereinband inklusive Papiervorsatz und Signatur ohne Dokumentation entfernt (Brief vom 23.6.1986). Nur aus Heinrich Finkes handschriftlichen Aufzeichnungen von ca.1930 geht heute noch hervor, welche Signatur die Handschrift in Salem hatte und, daß der Vorsatz aus je zwei Papierblättern bestand, welche die gleichen Wasserzeichen hatten wie Cod.Sal.VII,106a. Auch diese Spiegel waren mit Kamm-Marmor-Papier beklebt.

Zuschreibung, Lokalisierung, Datierung

Cod.Sal.VIII,16 ist m.E. um oder kurz nach 1500 in Frankreich entstanden. Dafür sprechen erstens die Formen der beiden Initialtypen, zweitens die Form und die Gestaltung der Randleisten, vor allem die Beschränkung der Bordüren auf die Maße des Schriftspiegels (vgl. Cod.1883, Wien, ÖNB; Abb. in: Pächt/Thoss, 1977, S.136ff.), sowie deren Einzelmotive, angefangen bei der sog. "französischen Akanthusranke", den einzelnen Blumen, über den Drachen mit dem verdrehten Hals, bis zur Andeutung des Grünstreifens am unteren Rand. Drittens ist die Kompartimentierung ebenfalls typisch für Frankreich und wird dort seit dem Ende des 15. Jahrhunderts ebenso ange-

wandt wie das zweiseitige Bemalen einer Randleiste (vgl.Pächt/Thoss, 1977, S.69 und 74). Stilistisch und motivisch kommt dem Prozessionale m.E. ein Stundenbuch aus der Ile-de-France am nächsten (Cod.1961, Wien, ÖNB; vgl. Pächt/Thoss, 1977, S.158-160, Abb.332).

Daß diese Motive und Arbeitsgewohnheiten nicht kopiert, sondern von einem französischen Miniator hergestellt wurden, geht aus der Malweise und vor allem aus der Verwendung der Farben hervor. Das Giftgrün, das grelle Orange, das gedämpfte Braun-Rot, das leuchtende Dunkelblau kommen ebenso wie die Kombination von Orange, Rosa und Gelb in keiner anderen Salemer Handschrift vor. Dafür spielt Bleiweiß eine viel größere Rolle: es wird ungemischt für die Blätter der Initialen verwendet, ebenso werden damit die Ränder der Blütenblätter und Initialstämme nachgezogen, wohlgemerkt nicht konturiert. Auch die Schreibweise des Custos schließlich findet sich in keiner anderen Salemer Handschrift.

Gegen die Anwesenheit eines französischen Miniators in Salem sprechen das Wappen des Erstbesitzers und Auftraggebers sowie die Aufbereitung des Pergamentes und die Heftung der Lagen: das Pergament ist härter und steifer, ist übersät mit feinen, schwarzen Punkten (möglicherweise Haarwurzeln?) und fühlt sich haariger an. Die Heftung besteht auschließlich aus Ternionen.

Bleibt die Frage, wann und weshalb dieses Prozessionale nach Salem kam. Der alte Papiervorsatz mit dem Wasserzeichen "Doppeladler" beweist, daß der Codex zumindest im 18. Jahrhundert am Bodensee war. Zwar läßt sich nicht definitiv nachweisen, daß das Papier aus der Werkstatt von Georg Wilhelm Binder aus Biberach (+ 1744) kam, aber allein der Doppeladler war ein im 18. Jahrhundert weit verbreitetes Wasserzeichen in Württemberg (vgl. von Hössle, 1914, S.55).

Cod.Sal.VII,106a, das "Processionarium aliud", spricht aber m.E. dafür, daß die französische Handschrift schon bald nach ihrem Entstehen nach Salem kam. Die beiden Bücher stimmen inhaltlich überein; der Inhalt z.B. der Prozession zu Mariä Lichtmeß stimmt wiederum überein mit dem Salemer Ritus, der im Ordinarium Cod.Sal.VIII,40 festgehalten ist. Cod.Sal.VII,106a versucht aber auch formal das französische Vorbild zu kopieren, übernimmt die (einfachere) Form der Initiale und die Idee der Randleiste. Mittel und Möglichkeiten des Salemer Schreibers sind aber beschränkt: weder steht ihm das Material (Pergament, Gold, Farben) zur Verfügung, noch hat er die Fähigkeit des französischen Miniators, aus einem ganz begrenzten Formenrepertoire unbegrenzte Variationen zu erfinden.

Der Erstbesitzer/Auftraggeber von Cod.Sal.VIII,16 konnte leider nicht ermittelt werden (in diesem Zusammenhang danke ich P. Eugène Manning,

Abbaye d'Oelenberg und René E. Dubuc, Luc sur Mer für Recherchen und Hinweise). Es bleibt deshalb ungeklärt, wie es zu dem Besitzerwechsel kam. Kontakte zu französischen Zisterzienseräbten waren wegen der Generalkapitel selbstverständlich; persönliche Freundschaften konnten aber auch während des Studiums von Salemer Konventualen in Paris geknüpft worden sein. In dem Zusammenhang ist vor allem an Abt Jodokus Necker zu denken, der dort den Titel eines Professors erwarb (s. S.33).

Literatur

Krug, 1937, S.9.- Alte und moderne Buchkunst, 1970, S.8, Nr.34.- Werner, 1975, S.34, Nr.7.- Zu den Prozessionen sollen demnächst Beschreibungen von Michel Huglo in RISM B.V.2 erscheinen.

Provenienz

Aus dem Kolophon auf fol.193r geht hervor, daß Paulus von Urach 1516 das Ordinarium in Salem für Abt Jodokus Necker schrieb:

Horruit estatem iam cristi a tempore phebus
Annos per ter quingentos quater adde quaternos
Quo faustum scriptis rapuit finem liber iste
Quem pius instituit scribi pater ecce Jodocus
Dum monasterio ter senus presidet abbas
Arte manuque Pauli quem panduit Urach
Quos religat voto in Salem Cistercius ordo.

Jodocus Necker ließ sich nicht nur im Kolophon nennen, sondern auch auf fol.1v darstellen. Der Besitzeintrag auf fol.2r "FF.B.M.V. in Salem", stammt von einem anderen Schreiber als die Vermerke in den Prozessionalien. Werner (1975, S.36) datiert die Schrift in das 17./18. Jahrhundert. Im Laufe des 18. Jahrhunderts erhielt der Codex die Signaturen "CO I 115" und "Ms 187". Schiltegger führt es in seinem Katalog nicht unter dem Stichwort "Ordinarium" auf, wo insgesamt 13 Papierhandschriften aufgezählt werden, sondern unter "Cisterciensia" (Cod.Sal.XI,23).

Inhalt

Ganzseitige Darstellung des Abtes Jodokus Necker: fol.1v (Abb.7).

Kalender: fol.2r-7v.

Tabelle mit den Terminen der alttestamentlichen Lesungen für August bis Dezember: fol.8r-v.

Tabelle zur Ermittlung der beweglichen Feste: fol.9r-17r.

Ganzseitige Darstellung des Klostergründers Guntram von Adelsreute: fol.10r (Abb.8).

Ganzseitige Darstellung eines Salzburger Bischofs: fol.17v (Abb.9).

Inhaltsangabe: fol.18r-25v.

Allgemeine Bestimmungen für den Fall, daß ein Heiligenfest auf einen unbeweglichen Festtag fällt: fol.27r-v.

Praefatio: fol.28v.

Ordinarium: fol.29r-187v.

Fast ganzseitige Darstellung vom Einzug Jesu in Jerusalem: fol.91r.

Zusatzkapitel: fol.188r-192v.

Kolophon: fol.193r.

Spätere Nachträge: fol.193r-194r.

Die Auswahl der Heiligen im Kalender stimmt bis auf zwei Ausnahmen mit dem Abtsbrevier (Cod.Sal.IX,c/d) überein: hier wird zusätzlich der Heiligen Leopold (17. November) und Konrad (26. November) gedacht. Der hl. Leopold war 1485 kanonisiert worden; erst zwei Jahre nach Fertigstellung dieses Ordinariums wurde seine Verehrung vom Generalkapitel eingeführt (Canivez VI, 1939, S.545, Nr.87; s. a. S.280). Die Verehrung des hl. Konrad, Bischof von Konstanz, war 1294 für die Abteien der Diözese Konstanz gestattet worden.

Material

Pergament von gleichmäßig guter Qualität; das Binio, fol.141-144, ist auffällig viel weicher als der Rest. 196 Blatt. Moderne Bleistiftfoliierung in der oberen rechten Ecke. Kein Vorsatz.

Schwarze, rote und blaue Tinte.

Buchblock

21 x 15,5 cm. Die Seiten sind beschnitten, die drei Schnittflächen farblos. Fol.1r ist leer. Fol.195r/v ist liniert, aber nicht beschrieben; fol.196 ist leer.

Schriftspiegel

13-14 x 9,5 cm; (fol.195r: 14 x 10 cm). Abstand zum Falz: 2 cm, zum oberen Rand: 2,5-3 cm, zum seitlichen Rand: 4-4,5 und zum unteren Rand: 5-5,5 cm. Der Schriftspiegel ist an allen vier Seiten durch einen schwarzen Strich gerahmt, der jeweils von Blattrand zu Blattrand reicht. Die Breite des Schriftspiegels ist am unteren Blattrand durch zwei Nadeleinstiche markiert. Abwechselnd 25 und 26 Zeilen Text. Die Zeilen sind dünn mit Tinte ausgezogen; die Abstände wurden am äußeren Rand des Blattes mit dem Zirkel markiert. Wenn diese Löcher heute noch zu sehen sind, dann immer lagenweise (z.B. von fol.95-140 und von fol.167-174). Keine Zirkeleinstiche am Falz.

Heftung

7 IV (1-56) + III (57-62) + 4 IV (63-94) + 4 III (95-118) + IV (119-126) + III (127-132) + IV (133-140) + II (141-144) + III (145-150) + 5 IV (151-190) + III (191-196).

Keine Reklamanten. Der unregelmäßige Wechsel von Ternionen und Quaternionen ist dennoch ursprünglich, weil in der rechten unteren Ecke vereinzelter Recto-Seiten noch Lagensignaturen erhalten geblieben sind. Sie bestehen aus einem Buchstaben für die Lage und einer Zahl entsprechend der Anzahl der Blätter. Die damalige, alphabetische Zählung der Lagen stimmt mit der heutigen überein. Hinter die erste und vor die letzte Lage ist der Falz der alten Spiegel von Vorder- und Rückdeckel eingeheftet. Auch das ist m.E. ein Zeichen dafür, daß diese Handschrift seit ihrer Vollendung 1516 unverändert geblieben ist. Mit Ausnahme von fol.1v sind die Seiten mit Zeichnungen am unteren Rand besonders gekennzeichnet.

Schrift

Text und Rubriken in gotischer Minuskel, mit zahlreichen Merkmalen der Rotunda. Kolophon in gotischer Minuskel mit Merkmalen der Bastarda. Schreiber: Paulus von Urach.
Der Duktus der Schrift ist sehr gleichmäßig, geübt, weich, übersichtlich (Abb.10). Es gibt keine Spuren der Nachlässigkeit oder Ermüdung. Die Buchstaben sind breit, etwas gedrungen, sehr rund. Viele Buchstaben sind miteinander verbunden. Auffällig ist die häufige Verwendung der Satzzeichen Punkt, Doppelpunkt mit liegendem S: ⁓ und doppelten Trennungsstrichen. Paulus von Urach verzichtet weitgehend auf Haarstriche; konsequent wendet er sie nur hinter "t" am Wortende und dem gekürzten "et" an: den feinen, leicht gebogenen Haarstrich führt er über die Zeile nach unten. Das "i" markiert er mit einem kurzen, energischen, schrägen Strich.
Die Lombarden, abwechselnd rot und blau geschrieben, sind sehr rund. Die Schäfte sind verdoppelt. Punktverdickungen am Scheitel oder Fuß der Initialen oder an den Kaudae des "Q" sind der einzige Schmuck der Buchstaben.

Rubrizierung/Dekorationssystem

Der Punkt ist die kleinste Gliederungsform im einheitlich durchgeschriebenen Text. Dahinter erfolgt Klein- oder Großschreibung. Die Majuskeln sind rot gestrichelt. Ebenfalls groß geschrieben und gestrichelt sind die Namen von Heiligen und Festen. Absätze werden durch rote oder blaue Paragraphenzeichen markiert. Neue Kapitel beginnen mit roten oder blauen Lombarden. Sie sind im Ordinarium allgemein 3 Zeilen hoch, in den Texten davor können sie bis zu 7 Zeilen hoch sein (z.B. fol.27r). Der Platz dafür ist freigehalten wor-

den. Zu der dreizeiligen Initiale kommt die farbige Kapitelüberschrift, die Paulus von Urach frei über mehrere Zeilen oder über mehrere Halbzeilen schrieb - oder vergaß. Die Tatsache, daß mehrere Überschriften im Text fehlen, ist um so erstaunlicher, als der Text sehr sorgfältig korrigiert wurde.

Ausstattung

Vier ganzseitige lavierte Federzeichnungen. Die Dargestellten der ersten drei Zeichnungen sind durch ihre Wappen identifiziert:

1v: Der Abt Jodokus Necker kniet vor der Erscheinung der Madonna.

10r: Der Gründer Salems, Guntram von Adelsreute, kniet vor dem Gekreuzigten

17v: Erzbischof Eberhard von Salzburg kniet vor der Erscheinung von Christus als Schmerzensmann

fol.91r: Jesus reitet in Jerusalem ein.

Alle Zeichnungen sind von einem ca. 1 cm starken, eckigen Profilrahmen umgeben, dessen linke und obere Innenseite verschattet ist. Die drei ersten Zeichnungen messen inklusive Rahmen 13,5 x 9,5 cm; das entspricht den Maßen des Schriftspiegels. Sie trennen thematische Einheiten. Die Darstellung vom Einzug Jesu in Jerusalem ist mit 13,0 x 10 cm geringfügig kürzer, weil noch eine Zeile Text über dem Rahmen steht. Diese Zeichnung illustriert das Fest, dessen liturgische Ordnung an dieser Stelle im Text beschrieben wird.

fol.1v - Abb.7

Jodokus Necker vor der Erscheinung der Madonna
Abb. in: Die Zisterzienser, 1980, S.557

Im Vordergrund links kniet der Abt Jodokus Necker von Salem in Dreiviertelansicht nach rechts gewandt. Vor ihm auf dem Boden steht sein nach rechts geneigter Wappenschild mit den drei Sternen unter liegendem Halbmond mit Kreuzaufsatz. Jodokus Necker trägt eine weite Kukulle und eine Mitra. Der Abtsstab ist gegen die rechte Schulter gelehnt. Er hat die Hände im Gebet erhoben. Sein Haupt ist leicht gesenkt. Necker wirkt durch sein bartloses Gesicht jugendlich. Er ist in ein Gebet versunken, dessen Inhalt auf einem mehrfach verschlungenen Schriftband über seinem Kopf zu lesen ist: "Conserva nostram diva patrona domum". Die angerufene Ordens- und Klosterpatronin erscheint zwischen den sich öffnenden Wolken am Himmel in der rechten oberen Hälfte der Zeichnung. Sie ist gekrönt, nimbiert, von Strahlen umgeben und steht auf einer Mondsichel. Ihr langes Haar ist geöffnet. Auf

dem rechten Arm trägt sie den nackten, ebenfalls nimbierten Jesusknaben. Maria trägt einen weiten Mantel, dessen Tuch sie in einem Bogen um das Kleid legt und mit der linken Hand hochrafft. Mit sparsamen Strichen, fast ohne jede Binnenzeichnung, ist unter den Wolken eine Landschaft skizziert: im Vordergrund rechts ein sanft ansteigender, unbewachsener Hügel. Links erkennt man am Horizont eine schroff an- und absteigende Bergkette. Der Übergang von der Ebene zur Bergkette wird durch eine kleine Baumgruppe im Rücken des Abtes verdeckt.

Es ist m.E. nicht notwendig, für die Madonna ein plastisches Vorbild anzunehmen, wie Gisela Plotzek-Wederhake (1980, S.557) es tut. Madonnen im Strahlenkranz auf einem Halbmond werden in dieser Zeit zu Dutzenden in Holz geschnitten und Kupfer gestochen; die vorliegende sieht z.B. wie die vereinfachte Version der Rosenkranzmadonna von Michael Wolgemut aus (abgebildet bei Schreiber, 1912, Nr.156.- Vgl. auch den in Freiburg 1493 gedruckten Holzschnitt, der Dürer zugeschrieben wird, Abb. in: Kurth, 1963, Nr.82).

fol.10r - Abb.8

Guntram von Adelsreute vor dem Gekreuzigten.
Abb. in: Salem I, 1984, Abb.72.

Wie der Abt in der vorigen Zeichnung kniet hier Guntram von Adelsreute im Vordergrund links. Er ist in Dreiviertelansicht nach rechts gewandt, vor sich der nach rechts geneigte Wappenschild mit der Darstellung eines Widders (vgl. Kindler von Knobloch I, 1894, S.2). Guntram von Adelsreute war Edelfreier, als er dem Abt von Lützel seinen Besitz zur Errichtung eines Klosters zur Verfügung stellte. Angeblich war eine Kreuzzugspredigt Bernhards von Clairvaux der Grund dafür, daß sich Guntram dem Zisterzienserorden zugewandt hatte. Historisch ist dieser Zusammenhang nicht nachweisbar. Dargestellt ist der Klosterstifter als junger, betender Ritter vor dem aufgerichteten Kruzifix mit dem Gekreuzigten. Guntram trägt einen Harnisch mit Kragen und Bauchreifen, Achseln, Armzeugen und Fingerhandschuhen. Die Beine sind bis auf die gereiften Beintaschen und die Knie ungeschützt. Am untersten Reif der Beintasche ist mit zwei Kettengliedern eine fünffach gezackte Metallasche befestigt. Diese relativ leichte Rüstung wird vervollständigt durch den Helm, eine bequem zu tragende Schaller ohne Visier, die Guntram von Adelsreute abgenommen und auf den Boden hinter sich gestellt hat. An der Linken trägt er das Schwert, an den Füßen Sporen. Die Haltung des Ritters ist sehr gerade, er hat die Hände vor der Brust gefaltet und den Kopf leicht gehoben. Sein Gesicht ist bartlos, kurze Locken fallen ihm in die Stirn

und den Nacken. Rechts steht in einiger Entfernung das Kreuz mit Corpus. Es ist leicht diagonal gestellt, so daß der Querbalken von der rechten oberen Ecke in die Bildmitte weist. Die Tabula mit abgeschrägter Kante steht auf dem Querbalken des T-förmigen Kreuzes, das mit Steinen und einem Holzkeil im Boden befestigt ist. Christus hängt mit übereinander geschlagenen Beinen am Kreuz; seine weit ausgebreiteten Arme sind leicht emporgereckt. Es ist weder die Seitenwunde erkennbar, noch läßt sich ausmachen, ob seine Augen geöffnet sind. Die gespannte Haltung und der aufrechte Kopf scheinen aber der Darstellung eines Toten zu widersprechen. Sein Haupt ist von einem kreuzförmigen Strahlennimbus umgeben. Er trägt ein Lendentuch, dessen langes Ende im Wind bewegt ist. Am Himmel erscheinen einige Wolken. Im Hintergrund erkennt man rechts einen Baum und einen Hügel, am Horizont einige Berge. Hinter dem Klosterstifter ragt ein künstlich behauener, sich nach oben verjüngender Stein mit pyramidaler Spitze auf. Die dem Rücken zugewandte Seite scheint eine Schrifttafel zu zeigen. Es ist möglich, daß dieser Stein auf Golgatha oder eher noch auf das Felsengrab Christi hinweist. Dann hätte der Zeichner deutlich machen wollen, daß der Stifter des Klosters als Kreuzritter persönlich im Hl. Land gewesen sei. Als Vignette kommt ein ähnlicher Stein in Breydenbachs "Peregrinationes in Terram Sanctam", zur Kennzeichnung eines Grabes vor. Es ist allerdings nicht das Grab Christi. Jedoch wird Christus in manchen Darstellungen der Auferstehung dieser Zeit vor einem vereinzelten Fels mit versiegelter Grabplatte dargestellt (vgl. Jörg Ratgeb: Herrenberger Altar, Stuttgart, Staatsgalerie; Abb. in: Fraenger, 1972, Abb.94 und Abtsbrevier, Cod.Sal.IX,d, fol.117r - Abb.20).

Wie Guntram von Adelsreute auf dem 1417 neu errichteten Grabmal dargestellt war, ist unbekannt, denn die Messingplatte "mit Gravierungen" wurde von den Schweden im 30-jährigen Krieg eingeschmolzen (vgl. Mone, 1884, S.342). Das Thema der Kreuzzüge allgemein fand aber um 1500 auch in Zyklen über das Leben des hl. Bernhard neue Beachtung (vgl. Die Zisterzienser, 1980, G4).

fol.17v - Abb.9

Der Erzbischof von Salzburg kniet vor der Erscheinung des Schmerzensmannes.

Diese Zeichnung stimmt kompositorisch sehr stark mit fol.1v überein. Im Vordergrund links kniet - in Dreiviertelansicht nach rechts gewandt - ein Erzbischof von Salzburg. Es handelt sich um Eberhard II., der Salem 1201 einen Solebrunnen in Hallein mit allen zugehörigen Rechten schenkte (s. S.10-11 und 125-126). Seit dieser Zeit gilt Eberhard II. als der zweite Gründer von Salem, und sein Wappen, der gespaltene Schild mit dem weißen Balken auf

rotem Grund und dem steigenden Löwen, wird in das Wappen Salems integriert (vgl. hierzu u.a. Rösener, 1974 und Volk, 1984). In der Zeichnung steht der Schild nach links geneigt vor dem Erzbischof. Diese Position des Schildes bestätigt die Rangordnung der Gründer.

Der Erzbischof trägt einen sehr weiten Chormantel und die Mitra. Ein langer Kreuzstab lehnt an der rechten Schulter. Eberhard hat seine Hände vor der Brust zum Gebet gefaltet. Sein Rücken ist leicht gebeugt; der Erzbischof ist nach Haltung und Physiognomie ein alter Mann. Das Gebet Eberhards richtet sich an Christus. Dieser erscheint in der rechten oberen Hälfte der Zeichnung am Himmel zwischen den sich öffnenden Wolken als Schmerzensmann. Es ist nur sein Oberkörper zu sehen, der fast frontal, aber leicht vornübergebeugt und zur Seite geneigt dargestellt ist. Beide Arme sind angewinkelt. Der Oberkörper Christi ist entblößt. Sein Lendentuch ist mit einer überstehenden Schlaufe an der rechten Seite gebunden und flattert mit einem Zipfel über den Wolkenrand. In seiner Rechten hält er das Rutenbündel, in der Linken die Geissel. Auf dem nimbierten Kopf trägt Christus die Dornenkrone. Weder das Gesicht noch der Körper scheinen vom Leiden gezeichnet. Sogar die für die Darstellung des Schmerzensmannes typischen Wundmale fehlen.

Die Umgebung, in der Erzbischof Eberhard II. von Salzburg kniet, ähnelt den vorigen Zeichnungen: man findet den unbewachsenen Hügel rechts vom Betenden, wenn auch steiler als auf fol.1v, ebenso wie die Gebirgskette am Horizont. In dieser Zeichnung deuten ein Tor und eine befestigte Häusergruppe zusätzlich eine größere Siedlung an.

Komposition und künstlerische Mittel:

Die drei Zeichnungen auf fol.1v, 10r und 17v sind nach einem ganz schlichten Prinzip komponiert: der Betende kniet im Vordergrund links und wendet sich in Dreiviertelansicht nach rechts, wo etwas entfernter Christus oder Maria erscheinen. Die Horizontlinie liegt unter der horizontalen Mitte der Zeichnung. Die Landschaftsmotive haben zunächst die Funktion, die Komposition in Balance zu halten. Gleichzeitig wird in jeder Zeichnung durch ein Motiv die Landschaft geographisch eingeordnet: das Schriftband über Abt Necker deutet auf ein Zisterzienserkloster, der Fels hinter Guntram könnte ein Hinweis auf das Grab Christi sein und die Häuser hinter Erzbischof Eberhard II. könnten, so unscheinbar sie auch erscheinen mögen, Salzburg andeuten.

Der Zeichenstil ist so wenig raffiniert wie die Komposition. Der Zeichner hat sich fast auf Konturen beschränkt, die gebrochen und zaghaft, aber nicht unsicher verlaufen. Die Konturen des Kreuzstammes wurden wohl ebenso wie der Rahmen mit Hilfe eines Lineals gezogen. Zur Differenzierung der Oberflächen hat der Zeichner z.B. beim Himmel, den Bäumen und dem Weg Paral-

lelschraffuren verwendet, die häufig waagrecht verlaufen. Bei den langen Gewändern werden die Falten wieder nur durch das Nachziehen eines mehr oder weniger langgezogenen Ovals angegeben, bei den Gesichtern und dem nackten Oberkörper von Christus ist die Binnenzeichnung auf sehr wenige, kurze, geschwungene Linien beschränkt. Die räumliche und plastische Wirkung wird durch die nachträgliche Lavierung erzeugt. Dabei geht der Zeichner zwar von einer gedachten Lichtquelle hinter dem Betenden aus, gibt aber nicht den Schatten entsprechend wieder. Um den Hügel im Mittelgrund stärker von Vorder- und Hintergrund abzuheben, laviert er die Oberfläche der Steigung. Die Lavierung ist nicht ungeschickt in verschiedenen Grauabstufungen aufgetragen und bezieht auch den Rahmen der Zeichnung mit ein.

fol.91r

Einzug Jesu in Jerusalem.
Abb. in: Werner, 1975, S.38.

Über dem Rahmen dieser Zeichnung steht die Rubrik "De dominica In Ramis Palmarum", worauf sich die Darstellung des Einzugs Jesu in Jerusalem bezieht. Jesus reitet von rechts auf das hohe Stadttor zu. Die Eselin, teilweise vom Rahmen der Zeichnung überschnitten, ist im Profil dargestellt, der Oberkörper von Christus ist leicht nach vorn in Dreiviertelansicht gedreht. Er sitzt aufrecht, aber nicht steif auf dem hohen Tier, das mit weit vorgestrecktem Hals und Kopf vorwärts schreitet. In der linken Hand hält er die langen Zügel, mit der rechten Hand segnet er das im Tor wartende Kind. Sein Kopf mit dem langen, in der Mitte gescheitelten Haar ist von einem Kreuznimbus umgeben. Die begleitenden Jünger folgen schräg dahinter, und zwar so dicht, daß nur zwei von ihnen mit Gesicht und Oberkörper zu erkennen sind; die anderen sind durch die Ränder der Nimben angedeutet. Das Stadttor nimmt fast ein Drittel der Zeichnung ein. Es ist seitlich und oben vom Rahmen der Zeichnung überschnitten. Man sieht perspektivisch verkürzt die Frontseite mit dem sehr hohen spitzbogigen Tor zwischen zwei geböschten Strebepfeilern und einem vorkragenden Aufbau mit vier Fenstern. Das Kind unter dem Torbogen breitet zur Begrüßung seinen Mantel aus. Rechts vom Stadttor ist eine abgetreppte Mauer angedeutet, die sich am Fuß eines Hügels hinzieht. Die Silhouette dieses Hügels umschließt Christus und seine Jünger. Für den bewölkten Himmel bleibt nur ein schmaler Streifen zwischen Hügelkuppe und dem Rahmen der Zeichnung. Die "Erzählrichtung" verläuft von rechts nach links, da sich die Zeichnung auf einer Recto-Seite befindet.

Erhaltung

Der Buchblock ist gut erhalten. Die Heftung der 2. Lage (fol.9-16) löst sich.

Einband

23 x 16 cm. Rücken: 8 cm. Die Holzdecken haben gerade Kanten. Papierspiegel.

Braunes Schweinsleder mit Streicheisenlinien, einem Rollen- und zwei Einzelstempeln. Eine Rolle aus verschlungenen Drachenpaaren auf beiden Seiten von Streicheisenlinien umgeben, bildet einen rechteckigen Rahmen. Im Mittelfeld des Vorderdeckels wird noch einmal mit Streicheisenlinien ein hohes, schmales Rechteck beschrieben, in das zwei runde Einzelstempel mit der Darstellung des Osterlamms gepreßt sind. Den breiten Streifen zwischen Rahmen und Mittelfeld füllen zwei Reihen von Vierecken mit eingezogenen Rändern. Das Mittelfeld des Rückdeckels ist mit Streicheisenlinien diagonal geteilt; die so entstandenen Dreiecksfelder wurden mit den gleichen Vierecken und dem Osterlamm bedruckt. Die Stempel verweisen auf die Buchbinderwerkstatt im Prämonstratenserkloster Weissenau (Werner, 1975, S.36 und Werner, Salem I, S.320f., sowie Schunke, 1979, S.305, Nr.19 und S.307, Nr.34).

Das Beschläg ist erhalten. Die 3,5 x 3,5 cm großen Eckbuckel aus Messing laufen zur Innenseite des Deckels leicht spitz zu. Der Messingbuckel im Mittelfeld ist quadratisch und über Eck gestellt.

Intakte Schließen.

Zuschreibung, Lokalisierung, Datierung

Der im Kolophon genannte Paulus von Urach heißt Goldschmidt und ist Mönch in Salem (GLA, 65/1124, fol.206v/207r). In einem "Rottulus Monachorum" wird er auch Paulus Aurifabry genannt (GLA, 65/1120, fol.33v). Er stirbt 1521 (vgl.Cod.Sal.XI,3; s. S.68 und S.146-147).

Im Kolophon ist kein Zeichner erwähnt, und die Zeichnungen selbst sind nicht signiert. Es spricht m.E. viel dafür, daß die Zeichnungen gleichzeitig mit dem Text entstanden sind: Erstens sind die Blätter mit Zeichnungen nicht nachträglich eingeheftet, sondern befinden sich mitten im fortlaufenden Text; mit Ausnahme von fol.1v sind auch die jeweiligen Rückseiten beschrieben. Zweitens überschneidet die Rubrik von fol.91r den Rahmen der Zeichnung; unter dem Rahmen befinden sich hier sogar die Ränder des Schriftspiegels. Drittens entsprechen die Maße der Zeichnungen dem Schriftspiegel. Folglich sind auch die Zeichnungen in Salem entstanden. In den Totenlisten des Klosters wird für den betreffenden Zeitraum kein Mönch als "pictor" oder "illuminista" genannt. Um so bemerkenswerter ist es, daß im Kolophon von "arte manuque Pauli" die Rede ist und es im Nekrolog von Paulus Goldschmidt aus Urach heißt: "[...]fuit egregius scriptor, qui multa bona in scriptis dereliquit, praecipue Graduale in Choro Abbatis et Ordinarium[...]" (GLA, 65/1124,

fol.206v/207r). Der Würdetitel "egregius scriptor" wurde möglicherweise solchen Kalligraphen verliehen, welche auch zu zeichnen verstanden oder den Umgang mit Pinsel und Deckfarben beherrschten. Jedenfalls ist einer der drei Schreiber aus Kamp, die so tituliert wurden, mit Sicherheit Miniator gewesen (vgl. Dicks, 1913, S.78, Anm.33 sowie Hammer, 1969, S.40 und ders., 1971, S.51). So wäre es durchaus denkbar, daß Paulus Goldschmidt selbst die vier Zeichnungen geschaffen hat. Paulus von Urach war auf jeden Fall ein bedeutender Kalligraph, der präzise, zart und ungemein treffsicher schreiben konnte. Seine Kürzel und Zierstriche sind von sparsamer Eleganz. Auch die Zeichnungen sind von zurückhaltender, gediegener Qualität, obwohl die zeichnerischen Mittel bescheiden sind und die Komposition schlicht. Ein eigener Gestaltungswille wird in den Zeichnungen nicht erkennbar, vielmehr scheint sich der Zeichner an graphischen Vorlagen orientiert zu haben, kopierte die Umrisse, vermied Überschneidungen. Folgende Mißverständnisse und Nachlässigkeiten zeigen seine Grenzen:

* Auf fol.91v hat die Eselin zwar eine Trense im Maul, trägt aber kein Zaumzeug, obwohl Christus Zügel in der Hand hält. Entweder wurde das Zaumzeug vergessen, oder in der Vorlage hielt Christus einen anderen Gegenstand, z.B. einen Palmwedel.

* Ebenfalls auf fol.91v trägt Christus über seinem langen Kleid einen weiten Mantel, der über der Brust mit einer großen Schließe zusammengehalten ist. Dieser Mantel wurde von der Hüfte abwärts nicht mehr dargestellt.

* In der Kreuzigungsdarstellung auf fol.10r wurden die Nägel vergessen.

* Bei der Darstellung des Schmerzensmannes fehlen die Wundmale. Um aber in diesem Motiv die Zweinaturenlehre erkennen zu können, muß Christus auf diese Zeichen seines vorangegangenen Todes hinweisen. Er wird deshalb üblicherweise mit verschränkten Armen, nicht aber mit eng am Oberkörper angelehnten Armen wie in der Zeichnung dargestellt.

Dies alles deutet darauf hin, daß der Zeichner seine Vorlagen so getreu wie möglich kopierte und gegebenenfalls vereinfachte. In seinem Element war er nur beim Text des Schriftbandes: der Schrifttyp, die Gestaltung der Buchstaben, Kürzel und Satzzeichen in diesem Band sind absolut identisch mit der Schrift des Textes und verraten darüber hinaus durch die Wechsel von aufrechtem und auf dem Kopf stehendem, auf- und absteigendem Text die völlige Souveränität des Schreibers.

Literatur

Werner, 1975, S.37, Nr.8.- Plotzek-Wederhake, 1980, S.556-558, Nr.F 23.- Werner, in: Salem I, 1984, S.339.

Provenienz

Johannes Stanttenat (1471-1494) ist der Auftraggeber des sog. Abtsbreviers. Sein Wappen ist in einer ganzseitigen Miniatur von IX,c, fol.18v dargestellt; er selbst wird bei einer Bodensee-Bootsfahrt in IX,d, fol.152r abgebildet. Stanttenat erlebt die Vollendung des Breviers nicht mehr. Sein Nachfolger Johannes Scharpffer (1494-1510) veranlaßt aber, daß die Arbeiten im Sinne Stanttenats fortgeführt werden (Kolophon). Scharpffer läßt sein Wappen auf einer ganzseitigen Miniatur in IX,d, fol.18v darstellen. Er bezahlt über 200 Rheinische Gulden für die Ausstattung (Kolophon). Der Schreiber Amandus Schäffer, ab 1500 Mönch in Salem, schreibt 1493/94 die beiden Bände des Breviers aus Dankbarkeit für seine Aufnahme im Kloster am Bodensee. Das Kolophon im Winterteil (fol.344r) stimmt mit jenem des Sommerteils (fol.379r) nahezu überein:

Hoc breviarium divinorum officiorum de tempore et de sanctis per anni circulum cum suis modernis historiis insertis Reverendus in christo pater ac Dominus Dominus Johannes abbas monasterij Salem dictus Stanttenat omni arte ingenio et venustate (nur im Sommerteil: elucubratum diligenti cum examinacione conscribi procuravit) atque tamquam prudens architector ad margines et capitalia variis misticisque figuris et coloribus illuminavit. Verum cum benignissimus deus qui homini posuit periodum suam quam preterri non potest. iam dictum Dominum abbatem altera conceptionis virginis marie anno millesimo quadringentesimo nonagesimo quarto per mortem temporalem vocaverit ex huius erumpnosi seculi ergastulo ad vitam. hoc opere incompleto et insoluto. Successor eius Dominus Johannes dictus Scharpffer ipsa Barbare virginis eodem Anno Nonagesimoquarto electus consequenterque benedictus et confirmatus. id quod alter imperfectum reliquid sua veneranda ac egregia paternitas (non solum perfecit sed et scribas et illuministas de stipendio et laboribus eorum) integraliter absolvit citra numerum ducentorum florenorum Renensium. Cum igitur illud breviarium sit in duas partes distinctum in estivalem dumtaxat et hyemalem. bonum erit ac providum ut huiusmodi breviare ordinetur ad

cameram Reverendi in christo patris ac Domini Domini Johannis abbatis
moderni ac futurorum pro divinis serviciis absolvendis ut eo minus partes
ab invicem separentur. In laude dei cuius intuitu hoc fundatum et ac salu-
briter erectum. Anno die et loco super scriptis.
Anno domini 1493 (1494) ego frater Amandus ordinis Cisterciensis in
miserabili dispersione fratrum monasterij argentinensi in suburbio hoc
breviare manu mea exili quam caritative conscripsi. Demum merui a
reverendo in christo patre ac domino domino Johanne dicto Scharpffer
abbate in professum monasterii Salem graciose incorporari anno 1500.

Der Winterteil mit dem Wappen Stanttenats ist 1494 datiert, die Miniatur im
Sommerteil mit dem Wappen Scharpffers entstand 1495. Um 1700 schrieb
der gleiche Mönch, der die Prozessionalien inventarisiert hatte, "B Mariae in
Salem" über den Text von fol.1r. Kurz vorher müssen die beiden Codices neu
gebunden worden sein.

Einband

19 x 14 cm. Rücken: (IX,c: 6 cm; IX,d: 7 cm).
Schwarzer Ziegenledereinband mit blinden und vergoldeten Streicheisenli-
nien, sowie goldenen Rollen- und Einzelstempeln. Vergoldete Stempel auch
zwischen den Bünden auf dem Rücken. 4. Viertel des 17. Jahrhunderts; 1962
restauriert.

Auf Vorder- und Rückdeckel rahmen drei sehr schmale Bordüren ein großes
Mittelfeld. Damit sich die Muster, eine fortlaufende Ranke zwischen Eierstä-
ben, sowenig wie möglich überschneiden, hat der Buchbinder die Rollen im
Uhrzeigersinn aufgestempelt. Die Eckzwickel zum Mittelfeld hin zeigen
einen Blütenstempel in der Form eines gleichschenkeligen Dreiecks, an des-
sen Innenseite abwechselnd lanzettförmige Blätter und Lilien sitzen. In das
Zentrum des Mittelfeldes ist ein 2,4 x 1,8 cm großes Oval mit Christus- bzw.
Marienmonogramm gedruckt (das Christusmonogramm "IHS" mit einem
Kreuzstab über und drei Nägeln unter den Initialen befindet sich auf dem
Vorderdeckel; auf dem Rückdeckel das Marienmonogramm "MRA" mit
Krone und durchbohrtem Herzen). Der gleiche Blütenstempel, der bei den
Eckzwickeln verwendet wurde, ist rechts und links neben das Medaillon
gedruckt worden, ein schmaler Stempel mit identischem Muster wurde über
und unter das Oval gedruckt. Wie bei den Eckzwickeln sind um alle vier
Stempel wieder die lanzettförmigen Blätter und die Lilien geordnet, und zwar
so, daß man meint, zwei aufgeklappte Fächer vor sich zu haben. M.E. sind
aber die Blüten und die Lanzettblätter getrennte Stempel, denn die Ausrich-
tung der einzelnen Blätter ist uneinheitlich und die Seite des Dreiecks, an der

sie aufgereiht sind, ist jeweils verschieden. Die Datierung in die zweite Hälfte des 17. Jahrhunderts aufgrund der Muster und ihrer fächerartigen Verwendung wird bestätigt und präzisiert durch die Analyse des Wasserzeichens. Es handelt sich um die bischöflichen Insignien Mitra und Pedum über einer Traube. Papier dieses Zeichens wurde (ab) 1679 in Salem selbst geschöpft (vgl. Piccard, 1983, Nr.794).

Die alte Salemer Signatur stand jeweils auf einem schmalen Papierstreifen, der am hinteren Vorsatz klebte. Der Streifen ist nur noch bei Cod.Sal.IX,d vollständig erhalten: "MSS 62". Im Katalog von Schiltegger ist der Codex nicht unter dem Stichwort "breviarium" aufgeführt, sondern unter dem Namen des Schreibers: "Amandi, Abbatis Salemitani" (Cod.Sal.XI,23). Eine neuere Signatur, auf einem Streifen am Rückdeckel, stammt bereits von der U.B. Heidelberg: "S.9.n.d" und "S.9.n.c". Die Aufstellung war genau umgekehrt zu der heutigen (vgl. Waagen, 1845, S.386). Eine dritte Signatur der U.B. Heidelberg klebt schließlich auf dem Spiegel des Vorderdeckels: "684/683". Auch hier ist der Sommerteil noch vor dem Winterteil gezählt.

Im folgenden werden die beiden Teile des Breviers getrennt beschrieben. Eine Übersicht am Ende des Kataloges stellt Unterschiede und Gemeinsamkeiten gegenüber.

Cod.Sal.IXc: Pars hiemalis

Inhalt

Kalender mit Monatssprüchen und Kollektengebeten von Dezember bis April: fol.1r-13r.

Tabelle zur Errechnung des Mondzyklus: fol.13v.

Gesundheitsregeln in Versen (Komplexionen): fol.14r-v.

Leere Seiten: fol.15r-18r.

Ganzseitige Miniatur mit der Darstellung des Zisterzienserwappens und des Wappens Johannes Stanttenats: fol.18v.

Psalterium Gallicanum: fol.19r-93v.

Cantica: fol.93v-98r.

Te Deum: fol.98v.

Quicumque vult: fol.99r-v.

Litanei: fol.100r-101r.

Totenoffizium: fol.101v-104v.

Leere Seiten: fol.105r-106v.

Offizium de tempore: fol.107r-252v.

Leere Seiten: fol.253r-255v.

Proprium sanctorum: fol.256r-301r.

Commune sanctorum: fol.301v-326v.

Cantica: fol.327r-331r.

Hymnen: fol.331r-340v.

Gebet des Hl. Ambrosius (vor der Messe): fol.340v-343v.

Kolophon: fol.343v.

Leere Seite: fol.344r/v.

Material

Pergament von gleichmäßig guter Qualität. 345 Blatt und vier Blatt Papier. Der Vorsatz vorn besteht aus einem Blatt Papier (fol.1*) und einem Blatt Pergament (fol.2*). Der hintere Vorsatz umfaßt drei Papierblätter (fol. 345*-347*). Moderne Bleistiftfoliierung in der rechten oberen Ecke. Im Falz von fol.346* und 347* ist jenes Wasserzeichen zu erkennen, das nach Piccard 1679 in Salem hergestellt wurde (s. S.185).
Schwarze, rote, blaue (im Kalender auch grüne und purpurfarbene) Tinte, Deckfarben, Gold.

Buchblock

18,5 x 13 cm. Die Seiten sind beträchtlich beschnitten; Teile von Ranken und Zierlinien fehlen. Alle drei Schnittflächen sind heute vergoldet.

Schriftspiegel

11,5 x 8,5 cm (10,5-11,5 x 9 cm im Kalender).
Abstand zum Falz: 3 cm, zum oberen Rand: 2 cm, zum seitlichen Rand: 1,5 cm und zum unteren Rand: 5 cm.
Der Schriftspiegel wird an den Längsseiten durch je eine dünne, rote Linie gerahmt, die jeweils von Blattrand zu Blattrand reicht. An den Schmalseiten ist diese Linie durch eine zweite durchgezogene Linie im Abstand einer Zeile verstärkt. 28 Zeilen, die rot ausgezogen sind. Ab fol.94r ist der Schriftspiegel zweispaltig; der Zwischenraum mißt 6 mm, die Anzahl der Zeilen ist auf 26 reduziert. Im Kalender hat die Seite mit dem Monatsanfang 24 Zeilen, die jeweils folgende 28 Zeilen. Spuren von ehemaliger Zeilenmarkierung sind nicht mehr vorhanden.

Heftung

2 IV (1-16) + V-1 (17-25) + 28 IV (26-249) + III (250-255) + 10 IV (256-335) + IV+1 (336-344).
Gelegentlich sind am rechten, unteren Rand der letzten Verso-Seite einer Lage Spuren von Reklamanten stehen geblieben. Die ursprüngliche Heftung ist beibehalten. Der Buchblock ist sehr fest gebunden.

Schrift

Gotische Minuskel mit Merkmalen der Bastarda; Kolophon in gotischer Bastarda.
Schreiber: Amandus Schäffer.
Flüssiger, konzentrierter Duktus; die Rubriken sind enger und kleiner geschrieben. Schäffer nützt die Zeilen in der vollen Höhe aus, d.h., Ober- und Unterlängen sind unerheblich hoch. Die Umbrechungen oben und unten sind schon stark abgerundet, aber allgemein nicht mit dem folgenden Buchstabenschaft verbunden. An den Schäften sind bereits Andeutungen zu Buchstabenverbindungen zu erkennen. Schäffers Schrift ist elegant, aber nicht aufwendig. Er gebraucht im Text keine Zierstriche; "t" am Wortende und das Kürzel für "et" erhalten aber einen kurzen, senkrechten Haarstrich. Das Kürzel für "-us" läuft sogar in einen längeren Haarstrich aus. "i" ist mit einem kurzen Schrägstrich markiert.

Rubrizierung/Dekorationssystem

Der Text ist in schwarzer, Rubriken in roter Tinte geschrieben, Auszeichnungen in Rot und Blau, im Kalender zusätzlich auch in Rosa und Grün. Die KL-Initialen (2 x 2 cm) bestehen aus goldenem Blattwerk und stehen auf blauem, gold verziertem Grund. Im Psalter (fol.19r-93v) beginnt jeder neue Vers mit einer abwechselnd roten oder blauen, einzeiligen Lombarde, jeder neue Psalm wird mit einer mindestens zweizeiligen Lombarde eingeleitet. Beginnt eine neue Hore, ist die Initiale bis zu 13 Zeilen hoch, gerahmt, ornamental illuminiert und gelegentlich von einer Randranke begleitet. Nur der erste Psalm ist durch eine figürliche Darstellung in der Initiale und auf dem Rand zusätzlich betont. Ab fol.94r sind neue Sätze nur noch rot gestrichelt, geblieben sind die mindestens zweizeiligen Initialen zu Beginn eines neuen Abschnittes. Es handelt sich entweder um einfarbige Lombarden oder um ornamental verzierte Deckfarben-Initialen. Ab einer Höhe von drei Zeilen können sie auch figürlich illuminiert sein. Neue Feste beginnen allgemein mit Initialminiaturen und zusätzlichen ornamentalen und/oder figürlichen Darstellungen auf den Rändern. Während des Schreibens wurde der Raum für die jeweiligen

Initialen ausgespart. Im Binnenfeld der Lombarden sieht man noch, daß Schäffer den vorgesehenen Buchstaben ganz klein mit Feder vorgemerkt hatte. Fehlte diese Notiz, konnte es zu Fehlern kommen, wenn sich der Miniator an der falschen Textzeile orientierte (z.B. fol.45v).

Erhaltung

Der Buchblock ist im allgemeinen gut erhalten. An manchen Stellen sind Teile der Deckfarbenmalerei abgeblättert. Fol.151r, die Seite mit der Darstellung des Puttentrionfo, ist stärker in Mitleidenschaft gezogen (diese Seite war mindestens während der Ausstellung von 1912 aufgeschlagen; vgl. Sillib, 1912, S.8, Nr.24/25).

Ausstattung

1. Lombarden
2. Ornamentale Deckfarben-Initialen
3. Ranken
4. Initialminiaturen/Randleisten
5. Ganzseitige Wappenminiaturen

1. Die Buchstabestämme der rot oder blau ausgezeichneten Lombarden sind allgemein verdoppelt; Punktverdickungen an den Bögen.

2. Auf den Seiten mit Initialminiaturen wurden die Lombarden häufig durch zweizeilige ornamentale Deckfarben-Initialen ersetzt. Deren farbiger oder goldener Buchstabenkörper steht vor schwarz gerahmtem, farbigem Hintergrund. Bei den größeren Deckfarben-Initialen (den zehn-bis dreizehnzeiligen Initialen im Psalter: fol.27r, 30r, 33r, 37r, 41r, 44v, 47v, 51v, 55v, 60r, 62v) besteht der Buchstabenkörper und das Buchstabeninnere aus verschiedenfarbigem Blattwerk; der ebenfalls farbige Hintergrund wird entweder durch eine schwarze Kontur oder durch profilierte Leisten gerahmt. Schließlich ist, in geringem Abstand, mit roter Tinte dieser Rahmen nachgezeichnet und an den Aussenkanten mit konkav eingezogenen Halbkreisen oder dreieckigen Strahlen verziert.

3. Sowohl von den ornamentalen Deckfarben-Initialen als auch von den Initialminiaturen gehen Ranken aus. Kein Beispiel gleicht einem anderen, obwohl die Ranke nur aus Stiel, Akanthusblatt und stilisierter Blüte besteht. Das liegt zum einen an der nuancierten Kolorierung, die ggf. auf die Initial- und/oder Randminiaturen abgestimmt ist, zum anderen daran, daß der Miniator auch auf die formalen Besonderheiten, wie Blattseite, Plazierung der Initiale, Thema der Randleiste, eingeht. Der Zweispaltigkeit des Textes trägt er inso-

fern Rechnung, als seinen Ranken häufig eine symmetrische Konzeption zugrunde liegt, die durch seine phantasievolle Ausführung verschleiert wird. Die Rankenstiele sind unterschiedlich stark, weitgehend nackt, sie gabeln sich selten, sind willkürlich geschwungen und selten ein Abbild der Natur. Genauso stilisiert sind die Blätter, die allgemein doppelständig vom Stiel ausgehen; der Blattansatz kann knospenartig betont, aber auch geschickt verdeckt sein, denn Blätter und Stiel sind mehrfach verschlungen. Jedes einzelne Blatt teilt sich wieder in verschiedene Blattspreiten, indem die zwei äußeren Spreiten sich einrollen, das längere Mittelteil sich erneut teilt usw. Die stilisierten Blüten spielen eine untergeordnete Rolle; sie können am Ende eines Rankenstiels sitzen und sind dann von der Seite, in Dreiviertelansicht oder von oben abgebildet. Alle Farben von Blättern und Blüten sind golden gehöht. Die Ranke ist allgemein sehr dicht, wird aber dadurch zu einer Zierbordüre, daß mit roter Tinte lauter kleine Haarstriche in die Zwischenräume gezeichnet sind. An Stellen, wo sich Blätter teilen, kommen auch mit Feder gezeichnete Strahlenbündel vor.

4. Folgende Horen bzw. Feste sind aufwendig mit Initialminiaturen und Randleisten hervorgehoben (in der folgenden Liste sind die Horen, resp. Feste in der ersten Zeile angegeben, die Initialminiaturen in der zweiten und die Randminiaturen in der dritten Zeile):

fol.19r: Secunda feria ad Prim (Ps.1)
 König David beim Harfespiel
 Kampf Davids gegen Goliath

fol.44v: Feria tercia, In secundo nocturno, (Ps.52)

 Bär

fol.69v: Sabbato, In primo nocturno (Ps.101)

 Reiher mit weiterem Vogel

fol.77r: Dominicis diebus, ad vesperas (Ps.109)

 Hirsch und Rebhuhn

fol.107r: Sabbato in Adventu Domini
 Gottvater auf dem Thron
 Drachenkampf eines "Wilden Mannes"

fol.297r: In Annunciacione Sancte Marie Virginis
 Verkündigung an Maria
 Konzert der Tiere

fol.301v: Commune Sanctorum
 Salvator Mundi
 Apostelabschied

Beschreibung der Initial- und Randminiaturen:

fol.19r - Abb.12

Secunda feria ad prim: Beatus vir, qui non abiit (Ps.1)

B: König David beim Harfespiel
Abb. in: Werner, 1975, S.27.

Plazierung: 1-19 (28)
Größe: 7,8 x 6,3 (11,5 x 8,5)

Initiale:
Rosa Blattwerk auf blauem Grund. Goldene Strahlen in den Eckzwickeln.
Miniatur:
König David sitzt auf einer Thronbank, die mit Sitzfläche, Rücken und Baldachin mehr als die Hälfte des Bildfeldes einnimmt. Sie steht, vom linken Buchstabenstamm ausgehend, schräg im Raum und reicht bis an ein Fenster. Über die Bank ist ein Goldbrokat mit grünen Fransen gelegt. David ist als alter Mann mit grauem Bart dargestellt. Er hat eine Harfe zwischen die Knie seiner ausgestreckten Beine genommen und greift mit beiden Händen in die Saiten. Sein Oberkörper ist aufgerichtet, und sein Blick geht über das Instrument hinweg. Durch das Fenster fallen Strahlen auf ihn. Davids Kleidung ist kostbar: er trägt ein rosa Gewand mit goldenem, edelsteinverziertem Schulteraufsatz und ebensolcher Borte. Darunter ein blaues, enganliegendes Wams mit einer Öffnung am Ellbogen und blaue Beinlinge. Seine Kuhmäulerschuhe sind zeitgenössisch modern. Als Zeichen seiner Würde trägt David eine spitz zulaufende Hutkrone.

Rand:
Von der Initiale gehen Ranken aus, die über alle vier Seiten reichen.

Randminiatur: Kampf Davids gegen Goliath
Am rechten unteren Rand ist der Sieg Davids über Goliath dargestellt. Die kleine Gestalt des David nimmt genau die Höhe des unteren Randes ein. Er steht, entgegen der biblischen Überlieferung mit Krone und purpurgoldenem Gewand wie ein König gekleidet, frontal zum Betrachter und blickt dem Stein nach, den er gerade mit seiner Schleuder abgeschossen hat. Der Stein hat Goliath an der Stirn getroffen. Der Riese, fast die Hälfte des rechten Bildrandes einnehmend, sackt zusammen. Von seiner schweren Rüstung gehalten, stützt er sich auf seine mit zwei Löwenköpfen verzierte, hüfthohe Pavese.

fol.44v

Feria tercia, in secundo nocturno: Dixit insipiens in corde suo (Ps.52)
D: ornamentale Deckfarben-Initiale

Plazierung: 1-10 (28)
Größe: 4,2 x 3,7 (11,5 x 8,5)

Initiale:
Grünes Blattwerk auf rosa Grund. Goldene Strahlen in den Eckzwickeln.
Miniatur: ---
Im Inneren der Initiale eine gold-braune Akanthusranke.

Rand:
Von der Initiale gehen Ranken über drei Seiten aus (1,2,4).
Randminiatur: Bär am unteren Blattrand (4).

fol.69v

Sabbato, in primo nocturno: Domine exaudi orationem meam (Ps.101)
D: Ornamentale Deckfarben-Initiale

Plazierung: 17-28 (28)
Größe: 5,1 x 4,2 (11,5 x 8,5)

Initiale:
Blattwerk mit rosa Stamm auf grünem Grund. Blau profilierter Rahmen, grüne Eckzwickel.
Miniatur: ---
Im Innern der Initiale eine grün-braune Akanthusranke.

Rand:
Von der Initiale gehen Ranken über drei Seiten (1,2,4) aus.
Randminiatur: Reiher am unteren Blattrand (4).

fol.77r

Dominicis diebus, ad vesperas: Dixit dominus domino meo (Ps.109)
D: Ornamentale Deckfarben-Initiale

Plazierung: 7-19 (28)
Größe: 5,3 x 4,8 (11,5 x 8,5)

Initiale:
Blaues Blattwerk, rote Eckzwickel mit goldenen Strahlen und grünem Profilrahmen.
Miniatur: ---
Im Innern der Initiale ein braun-grünes Akanthusblatt.

Rand:
Von der Initiale gehen Ranken über vier Seiten aus.
Randminiatur: Hirsch und Rebhuhn
Über der Ranke des oberen Randes (2) fliegt ein Rebhuhn. Am unteren Bildrand (4) ist in der Ranke ein liegender Hirsch dargestellt (hiervon eine sehr freie Wiedergabe in Curmer, 1856/1858, S.308/309).

fol.107r - Abb.13

Sabbato in Adventu Domini, 1. Ecce dies veniunt (Capitulum), 2. Visio yesaie filii amos
E: Gottvater auf dem Thron
V: Betender Jesaias

Plazierung: (1) 1. Spalte, 2-10; (2) 2. Spalte, 8-10 (26)
Größe: (1) 4 x 4; (2) 1,2 x 1,5 (11,5 x 3,5/4)

Initiale:
Goldbraunes bzw. grünes Blattwerk auf Blau bzw. Orange.
Miniatur:
(1) Gottvater sitzt auf einem Thron, dessen Rückenlehne von der Initiale überschnitten ist. Er ist als würdiger, alter Mann dargestellt, mit schütterem weißem Haar, langem weißem Bart und eingefallenen Zügen. Er trägt eine Krone mit Doppelbügel, einen Goldbrokatmantel über einem blauem Kleid und einen zusätzlichen Umhang um die Schultern (der untere

Abschluß des Umhangs liegt exakt auf der Höhe des mittleren Querbalkens der Initiale "E", der nicht ausgeführt, sondern stattdessen seitlich zusammengerollt wurde. Die goldene Kontur dieses Umhangs dürfte deshalb die Vorzeichnung der Initiale sein). Mit der Linken hält er die Weltkugel, die auf seinem Knie ruht. (2) Der betende Prophet Jesaias in der dreizeiligen Initiale neben der ersten Miniatur ist als Halbfigur dargestellt. Er wendet sich im Profil nach links zu Gottvater.

Rand:
Ranken auf den seitlichen Rändern (1,3) und zwei einzelne Rankenblätter am oberen Rand (2). Die Ranken gehen nicht von der Initiale aus, vielmehr ist jede Seite durch eine eigene Ranke verziert. Am unteren Rand wird ein Bildfeld von schmalen Ästen gerahmt.
Randminiatur: Drachenkampf eines "Wilden Mannes".
Abb. in: Rott, 1933, S.86.
Das untere Bildfeld (4) ist etwas breiter als der Schriftspiegel. Es zeigt links einen Drachen vor seiner im Schatten liegenden Felsenhöhle: seine Krallenfüße sind gespreizt, seine vier kräftigen Beine scheinen sprungbereit. Der Rücken des Drachens ist gekrümmt; sein Kopf mit den großen Ohren, den weit geöffneten Augen und dem aufgerissenen Rachen ist auf die Erde gelegt. Unter dem kurzhaarigen, glatten Fell erkennt man Wirbel und Rippen; anstelle seines Geschlechtes ist ein zweites Gesicht mit rot schimmernden Augen und aufgerissenem Maul zu erkennen. Der Drache fixiert seinen Gegner. Dieser ist ein "Wilder Mann", d.h. ein nackter, am ganzen Leib behaarter Geselle mit zottigem Bart und einem Tuch um die Hüfte. Er ist in jenem Moment dargestellt, da er im Ausfallschritt den Drachen angreift, in der Rechten eine Keule schwingt und zum Schlag ausholt. In der Linken hält er einen Bogen und zwei Pfeile. Schräg hinter ihm ergreifen zwei nackte, "wilde" Kinder die Flucht, wobei eines zurückblickt. Die Landschaft hinter dem "Wilden Mann" wird von der Sonne in helles, leuchtendes Grün verwandelt.

fol.133v/134r

In vigilia Nativitatis Domini, ad vesperas: Antequam convenirent inventa
A: Ornamentale Deckfarben-Initiale (fol.133v)

Plazierung: 1. Spalte, 21-26 (26)
Größe: 2,8 x 2,7 (11,5 x 3,8)

Initiale:
 Blaue Akanthusranken, rote Eckzwickel mit goldenen Strahlen, grüne profilierte Rahmen.
Miniatur: ---
 Im Innern der Initiale ein braunes Akanthusblatt.

Rand:
 Von der Initiale auf fol.133v gehen kurze Ranken über den unteren Rand (4) und einen Teil des Seitenrandes (1) aus. Ranken auch auf den Seitenrändern (1,3) von fol.134r.
Randminiatur: Anbetung des Kindes (fol.134r)
 Das braun-golden gerahmte Bildfeld am unteren Rand (4) von fol.134r ist 3,6 x 12 cm groß. In einem schmucklosen Raum mit gequaderten Wänden kniet links Maria und betet das auf ein Tuch gebettete, von einem Strahlenkranz umgebene Kind an. Etwas abgerückt ist rechts Joseph in die Knie gesunken und hält eine Kerze in der Hand. Zwischen Maria und Joseph knien drei Engel, die gemeinsam ein Buch halten und das "Gloria" anstimmen. Im Hintergrund links kauern Ochs und Esel. Rechts neben dem Raum sieht man einen Hirten mit seiner Herde, der den Dudelsack bläst, links blicken vier weitere Hirten durch ein Fenster in das Innere des Stalls. Die Komposition der Miniatur orientiert sich deutlich an dem vorgegebenen Schriftspiegel: der sehr stark verkürzte Stall ist etwa so breit wie der Schriftspiegel, Maria und Joseph knien jeweils unter einer Spalte, bei gleichem Abstand vom Mittelspalt. Am oberen Rand des Blattes sind zwei Engel dargestellt. Sie fliegen, jeder in einer Wolke, aufeinander zu und halten den Stern von Bethlehem genau über die Spalte der Textblöcke, so daß er über den Engeln des Anbetungsbildes zu stehen kommt.

fol.151r - Abb.14
In vigilia Epiphanie: Surge illuminare
S: Anbetung der Könige
Abb. in: Salem II, 1984, S.125; Nr.19.

Plazierung: 1. Spalte, 21-26 (26)
Größe: 3 x 3,2 (11,5 x 3,8)

Initiale:
 Blaues Blattwerk auf goldener Fläche.
Miniatur:
 Der Querbalken des Buchstabens ist nicht ausgezeichnet, sondern rollt sich seitlich auf. Dadurch entsteht ein ovales Bildfeld. In der Mitte thront

Maria mit dem nackten Jesus auf dem Schoß. Sie hält in der Linken eine goldene Kugel, die wohl das Geschenk des ersten Königs ist. Rechts und links von ihr stehen, so groß wie die Sitzende, zwei Könige: der Mohr und Balthasar. Der greise Kaspar ist im Vordergrund links vor Christus auf die Knie gesunken und faltet betend seine Hände. Er ist im Profil dargestellt. Vor ihm auf dem Boden liegt seine Hutkrone.

Rand:
Von der Initiale gehen Ranken aus, die über den schmalen Seitenstreifen (1) wuchern. Weitere Ranken am oberen (2) und äußeren (3) Rand.
Randminiatur: Triumphzug des Christkindes
Abb. in: Rott, 1933, S.131.
3,5 x 12,5 cm große Bildfläche am unteren Rand (4), von goldbraunen, profilierten Leisten gerahmt. Von einem erhöhten Standort blickt der Betrachter auf eine flache Landschaft mit vereinzelten Bäumen und Baumgruppen. Im Vordergrund zieht ein Triumphzug mit 12 Putti und dem Jesuskind von links nach rechts. Die beiden Anführer reiten auf Stekkenpferden und tragen Banner, von denen das eine ein rotes Kreuzzeichen abbildet, das andere das Christusmonogramm: "IHS". Der vordere der beiden wendet sich zu dem trommelnden Putto um, dem wiederum ein flötenblasender Engel folgt. Dann kommt das Paar, das einen einfachen Holzwagen zieht. Der eine hat sich die Schnur über die Schulter gelegt und beugt sich nach vorne, der andere geht rückwärts und zieht mit beiden Händen an derselben Schnur. Auf der vorderen Bank im Wagen sitzen, wie eine Eskorte, zwei Putti dem Christkind gegenüber. Dieses lehnt sich in ein großes Kissen zurück und wendet sich in Dreiviertelansicht dem Betrachter zu. Sein Platz im Festzug, der Kreuznimbus und die Attribute Zepter und Weltkugel (beide mit Kreuzaufsatz) zeichnen den Jesusknaben vor den begleitenden Putti aus. Zwei weitere Putti schieben von hinten mit vereinten Kräften den Wagen an; den Schluß des Zuges bilden wieder zwei Steckenpferdreiter mit Windspielen in den Händen.

fol.243v
In vigilia Palmarum, ad vesperas: Psalmi vicesimi primi
P: Christus auf dem Palmesel

Plazierung: 1. Spalte, 2-5 (26)
Größe: 1,6 x 1,8 (11,5 x 3,8)

Initiale:
Rosa Blattwerk. Initiale steht über Wiese und rotgerahmtem Goldgrund.

196

Miniatur:

Vor goldenem Hintergrund reitet Christus auf einem schmalen Grasstreifen von links nach rechts. Die Eselin ist im Profil, Christus in Dreiviertelansicht dargestellt. Segnend hat er seinen rechten Arm erhoben.

Rand:

Von der Initiale ausgehende Ranken auf dem linken Seitenrand (1).

Randminiatur: ---

fol.256r

In vigilia Sancti Andree: Corde creditur ad iustitiam
C: Die Berufung von Petrus und Andreas
Abb. in: Salem I, 1984, Taf. XIV

Plazierung: 1. Spalte, 3-11 (26)
Größe: 4 x 4 (11,5 x 3,8)

Initiale:

Grünes Blattwerk, goldene Zwickel, profilierte blaue Rahmen.

Miniatur:

Im Vordergrund des fast runden Bildfeldes erkennt man ein breites, schweres Boot. Darin steht am rechten Rand der Apostel Andreas und steuert mit einem langen, am Rand festgebundenen Ruder das Boot. Links, ihm gegenüber, sitzt Simon Petrus und hält eine Reuse ins Wasser. Hinter Petrus naht Christus, auf dem Wasser schreitend. Er fordert die beiden auf, ihm nachzufolgen. Im Hintergrund Berge und die Ansicht einer Stadt.

Rand:

Ranken über vier Seiten. Kein Bezug zur Initiale.

Randminiatur: Fuchs und Gänse

Am unteren Rand (4) ist unter der zweiten Textspalte ein Hügel angedeutet, in dessen Mitte ein abgesägter Baumstumpf steht. Zwei schnatternde Gänse hocken vor und auf diesem Stumpf. Sie sind die Beute eines Fuchses, der sie mit einer Schnur aneinandergebunden hat und diese mit seiner Pfote festhält. Er hat sich zu seiner vollen Größe aufgerichtet und holt mit einem riesigen Krummschwert über die Schulter zum Schlag aus. Dabei behält er mit gefletschten Zähnen sein erstes Opfer, die Gans auf dem Baumstumpf, im Auge. Aus dem Schutz der Ranken in der linken unteren Ecke beobachtet ein Hase das Geschehen.

fol.260v - Abb.15

De Conceptione Beate Marie (lectio prima): Anshelmus cantuariensis
A: Ornamentale Deckfarben-Initiale

Plazierung: 2. Spalte, 5-7 (26)
Größe: 1,3 x 1,5 (11,5 x 3,8)

Initiale:
 Graues Blattwerk auf grünem Blattwerk.
Miniatur: ---

Rand:
 Ranke auf dem linken Seitenrand (1).
Randminiatur: Begegnung unter der Goldenen Pforte
 Die Miniatur am unteren Rand (4) reicht hier nur über die Breite des
 Schriftspiegels und mißt 3,8 x 9 cm. Die rechte Hälfte des Bildfeldes zeigt
 die Verkündigung an Joachim. Joachim steht hinter einem mit Büschen
 bestandenen Hügel mit dem Hirtenstab in der Hand bei seiner Herde. Am
 Himmel erscheint der Engel, um ihm die Geburt seiner Tochter Maria zu
 verkünden. Links trifft Joachim am Stadttor auf Anna. Am fliegenden
 Mantel ist sein eiliger Gang noch erkennbar. Er umarmt seine in der Tor-
 öffnung stehende Frau und legt sein Gesicht an das ihre. Der Hirtenhund
 ist ihm gefolgt. Das rundbogige Tor in der aus großen Quadern aufgeführ-
 ten Mauer ist flankiert von schlanken Diensten mit Wappenhaltern.

fol.265r - Abb.16

In Nativitate Sancti Stephani: heri celebravimus temporalem
h: Hl. Stephanus

Plazierung: 2. Spalte, 1-3 (26)
Größe: 1,3 x 1,5 (11,5 x 3,8)

Initiale:
 Rotes Blattwerk auf rot gerahmtem Goldgrund.
Miniatur:
 Halbfigur des Heiligen vor Goldgrund, in Dreiviertelansicht nach rechts
 gewandt. Stephanus hält einen Palmzweig in der rechten Hand, in der Lin-
 ken ein Buch mit mehreren Steinen darauf. Er ist gekleidet wie ein Dia-
 kon mit Alba und Dalmatik.

Rand:
> Kurze Rankenschnörkel an der Initiale; symmetrisch angeordnete Rankenblätter am unteren Rand (4), die zwischen den beiden Textspalten beginnen.

Randminiatur: ---

fol.269r

Commemoratio de Sancto Johanne Evangeliste: Quia in pectore iesu
Q: Johannes der Evangelist

Plazierung: 1. Spalte, 11-12 (26)
Größe: 1 x 1,2 (11,5 x 3,8)

Initiale:
> Grünes Blattwerk auf blauer Fläche.

Miniatur:
> Halbfigur des Heiligen in Dreiviertelansicht. Johannes trägt in seiner linken Hand einen Kelch, seine rechte Hand hat er segnend erhoben.

Rand:
> Ranke über den halben Seiten- und den unteren Randstreifen (1,4).

Randminiatur: ---

fol.283v

In Purificatione Sancte Marie Virginis: hodiernus dies magnus
h: Darstellung Jesu im Tempel

Plazierung: 2. Spalte, 21-26 (26)
Größe: 2,6 x 2,7 (11,5 x 3,8)

Initiale:
> Goldbraunes Blattwerk vor blauem Hintergrund; goldene Strahlen.

Miniatur:
> Im Vordergrund rechts steht Maria, in Dreiviertelansicht nach links gewandt, vor einem Altar. Sie hat ihren weißen Schleier tief ins Gesicht gezogen und den Kragen des blauen Mantels noch über den Schleier gelegt. Mit gefalteten Händen betend blickt sie auf ihren nackten Sohn auf der Altarmensa. Links sieht man auf dem Altar die Opfergabe: zwei Tauben. Von hinten stützt Simeon mit verhüllten Händen den Knaben empor. Er ist frontal zum Betrachter dargestellt, allerdings sieht man nur sein greises Gesicht und die hohe, mondsichelverzierte Mitra. Neben ihm steht

die Prophetin Hanna und ganz am Rand, größtenteils von der Initiale überschnitten, Joseph. Der Bildausschnitt dieser Szene ist so klein, daß selbst Maria im Vordergrund nur als Halbfigur dargestellt ist; vom Altar erkennt man nicht mehr als eine Ecke.

Rand:
Ranken auf den äußeren Seitenstreifen (1,2) und dem unteren Rand (4).
Randminiatur: Affe mit Ball am unteren Blattrand (4).

fol.289v
In Cathedra Sancti Petri: Dixit Iesus Petro Beatus es
D: Petrus im päpstlichen Habitus

Plazierung: 2. Spalte, 12-16 (26)
Größe: 2,3 x 2,5 (11,5 x 3,8)

Initiale:
Rosa Blattwerk vor blauem Hintergrund.
Miniatur:
Halbfigur des Heiligen, in Dreiviertelansicht nach rechts gewandt. Petrus trägt Alba, Amikt, Stola, Pallium, ein goldgelbes Pluviale und die Tiara. In seiner rechten Hand hält er einen Kreuzstab, in der Linken den großen Schlüssel.

Rand:
Fast symmetrische, aber sehr frei angeordnete Rankenblätter am unteren Rand (4); sie sind über einen Stab zwischen den beiden Spalten mit der Initiale verbunden.
Randminiatur: ---

fol.293v
Sancti Benedicti abbatis (lectio I): Fuit vir vite venerabilis
F: Hl. Benedikt

Plazierung: 2. Spalte, 6-11 (26)
Größe: 2,5 x 2,3 (11,5 x 3,8)

Initiale:
Goldbraunes Blattwerk vor blauem Hintergrund.

Miniatur:
Halbfigur des Heiligen; in Dreiviertelansicht nach rechts gewandt. Benedikt ist vor dem Querbalken der Initiale dargestellt. Er trägt die schwarze Kukulle, hält in der rechten Hand den Abtsstab und in der Linken das Buch mit der von ihm verfaßten Regel. Ein gesprungenes Trinkglas auf dem Buch weist auf die versuchte Vergiftung des Ordensgründers hin. Benedikt ist markant charakterisiert: er hat einen ausgeprägt runden, bartlosen Kopf mit dünnem Haarkranz, eine kleine, knollige Nase, schmale Lippen und von tiefen Falten durchfurchte Wangen.

Rand:
Ranken über den unteren und den äußeren (1,4) Seitenrand. Über einen Stab zwischen den Textspalten sind die Ranken mit der Initiale verbunden.
Randminiatur: ---

fol.297r - Abb.17
In Annunciatione Sancte Marie Virginis, In primo nocturno, Sermo: Ingressus angelus ad Mariam dixit
I: Verkündigung an Maria
Abb. in: Werner, 1975, S.29.

Plazierung: 2. Spalte, 1-7 (26)
Größe: 3,1 x 2,9 (11,5 x 3,8)

Initiale:
Der Buchstabenstamm aus grünem Blattwerk bildet den rechten Rand des rechteckigen Bildfeldes, das oben und unten von den Zierlinien und seitlich links von einer Kontur gerahmt ist.
Miniatur:
Dargestellt ist die Verkündigung. Maria, nur in halber Figur sichtbar, kniet vor einem Betstuhl, der von einer Art Ziborium in gotischen Formen überwölbt wird. Durch einen Rundbogen ist Gabriel, Pluviale und Alba tragend, eingetreten; er hält in der Linken ein Zepter und erhebt die Rechte zum Gruß. Maria beugt sich zu ihm zurück, während über ihrem Haupte in einem großen Lichtkranz in den Farben Gelb, Hellgrün, Hellblau und Rosa die Taube des Hl. Geistes schwebt.

Rand:
Von der Initiale gehen Ranken über alle vier Seiten aus.

Randminiatur: Konzert der Tiere

Am unteren Rand (4) sind ein moosiger Hügel und ein Baumstumpf ange-
deutet. Auf dem Hügel hockt mit übereinandergeschlagenen Beinen ein
lautespielender Bär. Er spielt vom Blatt, das so über dem Baumstumpf
hängt, daß der Text des Liedes zu lesen ist: "ich bin gutz mutz". Eine
Eule, die als Notenhalter auf dem umgeknickten Rand des Blattes steht,
begleitet frei, während ein Wildschwein sich um Anleitung für die unge-
wohnte Tätigkeit bemüht: es windet sich um den Baumstumpf und
bestaunt mit gesenktem Kopf und geöffnetem Maul die Noten. Rechts
lauscht ein Hase dem Gesangstrio, links verzehrt ein Fasan ungerührt
einen Wurm.

fol.301v - Abb.18

Commune Sanctorum: Iam non estis hospites
I: Salvator Mundi

Plazierung: 1. Spalte, 3-9 (26)
Größe: 3 x 3 (11,5 x 3,8)

Initiale:

Goldenes Blattwerk. Wie bei fol.297r bildet die Initiale den rechten Rand
des Bildfeldes.

Miniatur:

Christus als Salvator Mundi: er trägt einen blauen Mantel. Das ebenmä-
ßige Haupt wird von einem großen Kreuznimbus gerahmt. Die Linke hält
die Weltkugel, die Rechte ist segnend erhoben.

Rand:

Von der Initiale gehen Ranken über zwei Seiten (1,2) aus.

Randminiatur: Apostelabschied.

Die Miniatur befindet sich am unteren Rand (4). Der golden profilierte
Rahmen mißt 3,5 x 11 cm. Im Zentrum erkennt man die Apostel Petrus
und Johannes. Petrus steht, aus einer Flasche trinkend, in Dreiviertelan-
sicht nach links gewandt im Vordergrund. Er hat den Kopf in den Nacken
gelegt und seinen Wanderstab locker in der linken Hand. Johannes kniet
an einer eingefaßten Quelle und schöpft Wasser in einen Krug. Die Apo-
stel befinden sich auf einem Weg, der nach beiden Seiten weiterverläuft
und dann hinter Hügeln verschwindet, weiter hinten aber nochmals auf-
taucht. Am linken Rand der Miniatur nehmen zwei Jünger auf diesem
Weg voneinander Abschied. Der Vordere steht mit dem Rücken zum
Betrachter und blickt einem Gefährten nach, der hinter einer Biegung

bergabwärts verschwindet. Zwischen diesen Gruppen im Vordergrund sieht man in der Ferne einen weiteren Wanderer nach links in eine Felsklamm einbiegen. Daneben erkennt man einen See, von dessen Ufer gerade zwei Apostel mit einem Boot ablegen. In der Ferne, am anderen Ufer, erscheinen Berge, davor eine Stadt. Am rechten Rand der Miniatur tauchen drei weitere Apostel auf. Auf dem Hügel im Hintergrund verschwindet eine weitere Gestalt hinter den Bäumen.

5. Ganzseitige Miniatur

fol.18v - Abb.11
Wappen und Insignien von Abt Stanttenat
Abb. in: Die Zisterzienser, 1980, Taf.8; Salem I, 1984, Taf.XIII und: In Tal und Einsamkeit, 1988, S.65, C.II.2

Größe: 16 x 11

Der Rahmen der ganzseitigen Miniatur wird aus einem einzigen, dünnen, an den Ecken umgebogenen Ast gebildet, dessen Enden am unteren Rand von einer Schnur zusammengebunden sind. An den beiden Längsseiten zweigen oben zwei zusätzliche Stiele ab, die das Bildfeld bogenartig überspannen. Ihre Enden sind in der Mitte zusammengebunden. Zwei lose Blätterzweige sind zusätzlich überkreuz an diese Stiele gebunden. Äste, Stiele, Zweige und Blätter sind goldbraun. Unter den Verästelungen am oberen Rand ist der Hintergrund rot. Durch den Rahmen blickt man auf eine Wiese mit einzelnen Gräsern und Pflanzen, auf der sich zwei aufgerichtete Löwen gegenüberstehen. Es sind magere Tiere mit kleinem Kopf, winzigen Ohren, runder Schnauze und einem langen, dichten Fell, das ihnen vom Hals über die Brust fällt. Beide strecken die Zunge heraus. Ihre Schwänze sind ornamental im Vordergrund verschlungen. Sie halten mit der einen Pfote je einen Wappenschild; der Linke den des hl. Bernhard mit dem silber/rot geschachten Schrägbalken auf schwarzem Grund, der Rechte den von Abt Stanttenat mit einem liegendem Halbmond über rotem Dreiberg auf blauem Grund. Der linke Schild wirft einen langen Schatten nach hinten. Mit der anderen Pfote halten die Löwen je einen Abtsstab, dessen Schäfte sich hinter den Wappen überkreuzen. Darüber sieht man eine edelsteinverzierte Mitra mit langen Fanones, die sich um die Abtsstäbe winden. Stäbe und Mitra sind golden. Sie werden präsentiert vor golden verziertem, blauem Hintergrund.

Cod.Sal.IX,d: Pars aestivalis

Inhalt

Kalender mit Monatssprüchen und Kollektengebeten von Mai bis November: fol.1r-16v.

Tabelle zur Errechnung des Mondzyklus: fol. 17r.

Leere Seiten: fol.17v-18r.

Ganzseitige Miniatur mit der Darstellung des Zisterzienserwappens und des Wappens von Abt Johannes Scharpffer: fol.18v.

Psalterium Gallicanum: fol.19r-99r.

Cantica: fol.99r-104v.

Te Deum: fol.104v-105r.

Athanasisches Glaubensbekenntnis: fol.105r-106v.

Litanei: fol.106v-107v.

Totenoffizium: fol.108r-112r/1.Spalte.

Leere Seiten: fol.112r/2.Spalte-116v.

Offizium de tempore: fol.117r-224v.

Proprium de Sanctis: fol.225r-326v.

Commune Sanctorum: fol.327r-355r.

Kirchweih: fol.355v-359r.

Cantica: fol.359v-363r.

Hymnen: fol.363r-378v.

Kolophon: fol.379r.

Leere Seite: fol.379v.

Material

Pergament von guter Qualität. Blätter von unterschiedlicher Stärke sind zu Lagen zusammengefaßt worden. 380 Blatt und 6 Blatt Papier. Der Vorsatz besteht vorn und hinten aus 3 Blatt Papier (fol.1*-3* und fol.381*-383*). Moderne, durchgehende Bleistiftfoliierung in der rechten, oberen Ecke. Das Sanctorale (I-CIV) und das Commune sanctorum (I-XXXIV) sind außerdem mit römischen Zahlen über dem Mittelspalt foliiert worden. Die Ziffern im Sanctorale sind mit schwarzer, die Ziffern im Commune mit roter Tinte geschrieben.
Schwarze, rote und blaue Tinte, Deckfarben, Gold.

Buchblock

18,5 x 13,5 cm. Beträchtlich beschnitten; vergoldeter Schnitt.

Schriftspiegel

11,5 x 8,5 cm. Zweispaltig; die Textspalte mißt 4, der Zwischenraum 0,5 cm.
Abstand zum Falz: 3 cm, zum oberen Rand: 2 cm, zum seitlichen Rand: 1,5
cm und zum unteren Rand: 5 cm.
Die Längsseiten der Textspalten sind von je einer roten Linie gerahmt, die
von Blattrand zu Blattrand reicht. Die Ränder der Schmalseiten sind durch
eine zweite Linie im Abstand einer Zeile verdoppelt.
26 Zeilen. Schriftspiegel im Kalender: 11,5 x 9 cm. Durchgängig 26 Zeilen.
Auf fol.343, 344 und 368 sind am Blattrand noch alte Zeilenmarkierungen
erhalten geblieben: mit dem Messer waagrecht geritzte Schnitte.

Heftung

IV (1-8) + IV+2 (9-18) + 12 IV (19-114) + IV-1 (115-121) + 12 IV (122-217)
+ IV-1 (218-224) + 4 IV (225-256) + III (257-262) + 8 IV (263-326) + V
(327-336) + 5 IV (337-376) + III-2 (377-380).
Eines der beiden zusätzlichen Blätter der zweiten Lage ist die ganzseitige
Wappenminiatur. Das herausgeschnittene Blatt zwischen fol.224 und 225
trennte ursprünglich das Temporale vom Sanctorale. Der Verlust dieses
Blattes wird auf dem Vorsatz angezeigt. Ob es sich dabei um ein besonders
gestaltetes Blatt gehandelt hat, läßt sich nicht mehr feststellen; im Winterteil
befinden sich an dieser Stelle, wie an anderen inhaltlichen Abschnitten, einige
leere Seiten, und auch in diesem Band sind Psalter und Temporale durch leere
Seiten voneinander getrennt, zwischen denen (fol.115 und 116) auffälliger-
weise aber ebenfalls ein Blatt herausgeschnitten wurde. Wie im Winterteil
sind die Reklamanten, links unten, auf der letzten Seite der Lage teilweise
erhalten geblieben.

Schrift

Gotische Minuskel mit Merkmalen der Bastarda; Kolophon in gotischer
Bastarda.
Schreiber: Amandus Schäffer.
Der Duktus ist in dieser Handschrift steiler und enger als im Winterteil.

Rubrizierung/Dekorationssystem

Der Text ist in schwarzer, Rubriken in roter Tinte geschrieben; Auszeichnun-
gen, auch im Kalender, in Rot und Blau. Die KL-Initialen sind unterschied-
lich hoch und ebenfalls nur durch rote und blaue Tinte hervorgehoben. Im

Psalter beginnt jeder neue Vers mit einer einzeiligen, jeder neue Psalm mit einer zweizeiligen und jede neue Hore mit einer vierzeiligen Lombarde. Diese Lombarde ist unabhängig von der Größe abwechselnd rot oder blau geschrieben. Kein Rahmen, keine Zierformen. Nur der erste Psalm ist wieder durch eine figürliche Darstellung hervorgehoben. Die Rubrizierung im Anschluß an den Psalter ist wie jene im Winterteil.

Erhaltung

Der Buchblock ist im allgemeinen gut erhalten. Deutlich schlechtere Erhaltung der Farben auf der Seite mit der Darstellung von der Bootsfahrt des Abtes (fol.152r). Diese Seite war mindestens während der Ausstellung von 1912 aufgeschlagen (vgl. Sillib, 1912, S.8, Nr.24/25).

Ausstattung

Formen und Ausführung der Ausstattung wie im Winterteil. Im Sanctorale und im Commune Sanctorum beginnen viele Feste mit ornamentalen Deckfarben-Initialen und Ranken:

fol.225v:	Evangelist Markus
fol.232v:	Auffindung des Kreuzes
fol.235v:	Johannes
fol.238v:	Petrus von Tarentaise
fol.240v:	Alle Apostel
fol.245v:	Peter und Paul
fol.250r:	Apostel Paulus
fol.262v:	Hl. Benedikt
fol.270v:	Hl. Anna/Geburt der Maria
fol.273v:	Petri Kettenfest
fol.281v:	Verehrung der Dornenkrone
fol.303r:	Matthäus
fol.306v:	Erzengel Michael

Folgende Feste sind mit Initialminiaturen und Randleisten hervorgehoben:

fol. 19r:	Secunda feria ad prim (Ps.1)
	König David beim Harfespiel
	David und Goliath
fol.117r:	In vigilia Pasche, ad vesperas
	Auferstehung
	Die drei Frauen am Grabe

fol.285r:	In Assumptione Beate Marie Virginis
	Christus
	Tod der Maria im Kreis der Apostel

fol.285r:

In Assumptione Beate Marie Virginis
Christus
Tod der Maria im Kreis der Apostel

fol.290r:

Bernardi abbatis, In primo nocturno

Der Gekreuzigte umarmt den hl. Bernhard

fol.294v:

In Decollatione Sancti Johannis
Haupt des Johannes (Johannesschüssel)

fol.327r:

Commune Sanctorum

Christus im Kreis der Apostel

Beschreibung der Initial- und Randminiaturen:

fol.19r - Abb.19

Secunda feria ad prim: Beatus vir, qui non abiit (Ps.1)
B: König David beim Harfespiel
Abb. in: Die Zisterzienser, 1980, S.592.

Plazierung: 1. Spalte, 1-10 (26)
Größe: 4,4 x 4 (11,5 x 3,8)

Initiale:
Graublaues Blattwerk auf blauem Grund.
Miniatur:
Wie im Winterteil sitzt König David, in Dreiviertelansicht nach rechts gewandt, auf einem Thron und spielt Harfe. Anders als dort ist der Bildausschnitt, bei kleinerem Format, größer gewählt. Der genaue Vergleich beider Darstellungen zeigt, daß die Körperhaltung identisch ist, David hier aber statt der modischen, eng anliegenden Kleidung ein weites, langes Gewand trägt. Die Enden des Ärmels hängen über die Thronlehne herab; vor den Füßen breitet sich das Tuch weit auf dem Fußboden aus. Auch der Kopf und die Physiognomie Davids sind mit einfacheren Mitteln dargestellt. Statt der rund um die Stirn nach hinten gekämmten Haare in der Miniatur des Winterteils trägt der König hier gerade herabfallende Haare mit Stirnlocken. Statt des weichen, den Mund betonenden Bartes

hier ein dichter, den Mund verbergender Bart. Statt der betonten dunklen, offenen Augen hier ein verhangener Blick. Hinter dem Thron scheint ein Altan zu liegen, dessen Fußboden im Gegensatz zum Vordergrund gefließt ist.

Rand:
Die Ranken wurden nachträglich mit der Initiale verbunden. Sie reichen über drei Seiten (1,2,3).

Randminiatur: David und Goliath
Über den ganzen unteren Rand des Blattes erstreckt sich eine leicht ansteigende und am rechten Rand schroff abfallende Landschaft. In der Mitte erkennt man David, der im Begriff ist, mit seinem Siegeszeichen aufzubrechen. Er hat den Kopf Goliaths an den Haaren ergriffen und dessen riesiges Schwert über die rechte Schulter gewuchtet. Die Klinge des Schwertes ist blutverschmiert. Während er nach links schreitet, blickt er über seine linke Schulter zurück. Hügelan liegt die geköpfte Leiche Goliaths; aus dessen Hals strömt das Blut über die Felsen. Goliaths Schild ist über die linke Seite der Rüstung gefallen, seine mächtige Stange an den unteren Rand der Wiese gerollt. Die Darstellung von Goliath ist identisch mit dem Goliath im Winterteil; auffällig ist vor allem der gleiche struppige Schnurrbart. David dagegen trägt andersfarbige Beinlinge, ein ärmelloses Wams und eine andere Krone, ist aber nach wie vor als vornehmer Jüngling dargestellt. Links von David zwei dunkle Felsbrocken; dahinter und am hinteren Rand der Wiese steht eine Reihe von Laub- und Nadelbäumen.

fol.117r - Abb.20

In Vigilia Pasche, ad vesperas (Capitulum): Si conresurrexistis cum christo
S: Auferstehung Christi
Abb. in: Salem II, 1984, S.124, Nr.17 (dort als Cod.Sal.IX,e aufgeführt).

Plazierung: 1. Spalte, 6-14 (26)
Größe: 4 x 4,2 (11,5 x 3,8)

Initiale:
Goldbraunes Blatt- und Astwerk. Der Querbalken des Buchstabens ist nicht durchgezogen, vielmehr sind die Blätter seitlich aufgerollt.

Miniatur:
In der Mitte des runden Bildfeldes steht Christus in einem Strahlenkranz. Seine rechte Hand hat er segnend erhoben, in der Linken hält er eine Siegesfahne. Da er mit den Armen seinen weiten, roten Mantel vor der Brust

zurückstreift, sieht man deutlich alle fünf Wundmale. Rechts und links von Christus liegen im Vordergrund zwei Wächter. Der eine hat sich an die Laibung der Initiale gelehnt. Während er noch schläft, greift sich der rechts Sitzende geblendet an die Stirn. Links hinter Christus sieht man das in den Fels gehauene Grab. Dessen Tür ist zehnfach versiegelt und trägt eine nicht lesbare Inschrift (einzig ein Aleph ist zu erkennen). Oben und unten ist jeweils ein Eisenring angebracht. Im Hintergrund rechts erkennt man einen Zaun und in großer Entfernung davon eine der drei Frauen, die sich aufgemacht haben, den Leichnam Christi zu salben.

Rand:
Ranken über drei Seiten (1,2,3). Auf der rechten Seite ist das untere Ende des Rankenstiels als Ast gebildet, worauf eine Eule sitzt.
Randminiatur: Die drei Frauen am Grabe.
Die Miniatur ist gold-braun gerahmt und mißt 4 x 8,5 cm. Sie befindet sich exakt unterhalb des Schriftspiegels. In der linken Bildhälfte ist das Felsengrab Christi zu sehen. Dessen Platte liegt mit der Aussenseite nach oben vor dem Grab, so daß man darauf die beiden Eisenringe und die nicht lesbare Inschrift erkennt. Im und vor dem Grab erwarten zwei Engel die drei Frauen, die hintereinander auf einem schmalen Weg von rechts herankommen. Alle drei tragen hohe Salbgefäße. In großer Entfernung sieht man hinter Bäumen zwei verschieden hohe Türme. Die Umgebung des Grabes in der Randminiatur ist die gleiche wie jene in der Initialminiatur; sie scheint, wie durch ein Fernglas, näher herangeholt.

fol.138r

In die Ascensionis, primo nocturno, lectio prima: Dominus Iesus postquam
D: Christi Himmelfahrt

Plazierung: 1. Spalte, 1-5 (26)
Größe: 2,2 x 2,2 (11,5 x 3,8)

Initiale:
Grünes Blattwerk auf rot gerahmter, goldener Fläche.
Miniatur:
Um eine kleine Graskuppe herum haben sich die Jünger mit Maria versammelt, um der Himmelfahrt Christi beizuwohnen. Dargestellt ist der Moment, in dem Christus ihren Augen entschwindet. Man sieht von ihm selbst nur noch die nackten Füße mit den Wundmalen, geblieben sind aber die Abdrücke seiner Füße im Gras. Im Vordergrund die Oberkörper von Maria und Petrus. Sie sind einander in Dreiviertelansicht zugewandt,

haben die Hände vor der Brust gefaltet und blicken Christus nach. Seitlich hinter ihnen die Köpfe von insgesamt sieben weiteren Jüngern.

Rand:

Von der Initiale ausgehende Ranken über zwei ganze (1, 4) und zwei halbe Seiten (2, 3).
Randminiatur: Henne gegen Habicht und Fuchs
Unter der zweiten Textspalte ist vor den Ranken ein flaches Rasenstück angedeutet. Unter und neben einem Hühnerkorb junge Küken unter Aufsicht der Glucke. Hinter einer Ranke am rechten Rand lauert ein Fuchs, und über ihm fliegt ein Habicht auf den Korb zu. Die Henne hat die Gefahr erkannt und wirft sich mit gespreizten Beinen und aufgeplusterten Federn in die Brust.

fol.145v

In die Sancte Penthecostes, In primo nocturno, prima lectio: hodiernam
h: Pfingsten

Plazierung: 2. Spalte, 6-11 (26)
Größe: 2,6 x 2,6 (11,5 x 3,8)

Initiale:

Goldbraunes Blattwerk auf blauer Fläche.
Miniatur:

In der oberen Hälfte des Bildfeldes schwebt die Taube des hl. Geistes vor blauem Hintergrund. Sie sendet Strahlen auf die in einem engen Raum betenden Apostel aus. Diese sind frontal zum Betrachter dargestellt und sitzen hintereinander. Nur Johannes, Maria und Petrus in der ersten Reihe sind eindeutig zu identifizieren. Die anderen sind teilweise verdeckt und schließlich nur noch durch die Kontur ihres Kopfes angedeutet.

Rand:

Ranken über zwei Seiten (1,4) und ein einzelner, von der Initiale ausgehender Rankenstiel am oberen Rand.
Randminiatur: Fuchs als Arzt
In einer Ranke am unteren Rand des Blattes hockt mit aufgerichtetem Oberkörper ein Fuchs. Er hält mit beiden Pfoten, wie ein Arzt, ein gefülltes Uringlas vor sich. Während er den Inhalt des Glases betrachtet, zeigt er seine gefletschten Zähne; die Zunge hängt ihm dabei aus dem Maul. Ein langes Tuch ist mit einem Ende um seinen Hals geschlungen. Von rechts kommen zwei Ziegenböcke arglos aus den Ranken auf ihn zu.

fol.152r - Abb.21

In festo Trinitatis, In primo nocturno, lectio prima: Cum ad intelligendam
C: Dreifaltigkeit
Abb. in: Salem I, 1984, Frontispiz und Salem II, 1984, S.125, Nr.18, ferner
Hofmann, 1987, S.27 sowie Dillmann/Schulz, 1989, S.23.

Plazierung: 2. Spalte, 5-9 (26)
Größe: 2,2 x 2,3 (11,5 x 3,8)

Initiale:
Goldbraunes Blattwerk auf blauem Grund.
Miniatur:
Christus (links) und Gottvater (rechts) sitzen nebeneinander auf einer
Bank. Beide sind gekrönt, halten je einen Kreuzstab und eine Weltkugel
mit Kreuzaufsatz in Händen, beide tragen einen weiten, über der Brust
geschlossenen Mantel über einem Untergewand. Sie unterscheiden sich
überhaupt nur durch die Barttracht: indem Christus einen kürzeren und
weniger dichten Bart trägt, wird er als der Jüngere ausgewiesen. In der
Mitte über den Köpfen von Christus und Gottvater schwebt die Taube des
Heiligen Geistes. Die ausgebreiteten Flügel berühren deren Goldnimben.

Rand:
Ranken über drei Seiten (1,2,3), wobei sich der Schmuck am Falz auf
zwei überkreuzte Blätter beschränkt. Kein Bezug zur Initiale. Unter den
Rankenblättern eine Rose, rechts zwei Vögel.
Randminiatur: Bootsfahrt des Abtes Stanttenat
Abb. in: Rott, 1933, Abb.1.
Die Bildfläche reicht über die gesamte Breite des unteren Randstreifens
und über eine angefügte Ecke des rechten Seitenrandes. Sie ist blau-
golden konturiert und mißt 4,2 (6,0) x 12 cm.
Von einem leicht erhöhten Standort aus sieht man auf einen See, in dessen
Mitte eine Insel liegt. Es handelt sich höchstwahrscheinlich um den Kil-
lenweiher bei Mimmenhausen. Abt Stanttenat hat 1489 auf dem Killen-
berg, der Insel, eine Kapelle errichten lassen (vgl. Staiger, 1863, S.123f.).
Im Vordergrund ist ein typisches Bodensee-Boot dargestellt, flach und
breit und mit leicht erhöhtem Bug und Heck. Der wegen der Stabilität
gerade endende Bug ist ein Stück vom rechten Bildrand entfernt, das
Heck wird vom linken Rahmen überschnitten. Das Boot fährt von links
nach rechts. Der rudernde Bootsführer steht am Bug, mit dem Rücken zur
Fahrtrichtung. Mit vorgebeugtem Oberkörper taucht er das lange Ruder-
blatt ins Wasser. Er trägt enganliegende Hosen, ein enganliegendes Wams

und ein eigenwillig um den Kopf gebundenes Tuch, das am Kinn gehalten wird. Um die Hüften hat er außerdem eine leere Schwertscheide gebunden. Vor ihm sitzt, frontal zum Betrachter, ein Lautenspieler auf der breiten Bootskante. Er ist jung und bartlos, hat halblange Haare und Locken in der Stirn. Seine Kleidung ist extravagant: lange, enge, schwarze Hosen, weißes, gerafftes Hemd und tief ausgeschnittene Jacke, die an den Ärmeln gerafft und an den Ellbogen geschlitzt ist. Seine Musik wird begleitet von einem Flötenspieler, der auf der gegenüberliegenden Bootskante sitzt, mit dem Rücken zum Betrachter. Er hat seinen Oberkörper nach links gewandt. Seine rote, kecke Mütze und sein schwarzer, taillierter Mantel sind nicht minder extravagant. Weiter links, auf der gleichen Bootsseite wie der Lautenspieler, sitzt ein Zisterziensermönch mit weißer Kutte und schwarzer Kapuze. Er fühlt sich auf dem schwankenden Untergrund anscheinend nicht sehr wohl, denn mit seiner linken Hand hält er sich krampfhaft am Bootsrand fest. Schräg vor ihm ist der Abt dargestellt. Er sitzt als einziger auf einer Bank unter einem rot-orangefarbenen Baldachin. Ohne die Insignien (Mitra) und Wappen (Zisterzienser/Stanttenat) in einem Dreipass auf dem Baldachin wäre er nicht identifizierbar, denn er trägt ausser seiner schwarzen Kukulle nichts spezifisch zisterziensisches. Wohl auf seine politische Rolle deuten die Reichsadler hin, die dezent, aber dekorativ in den Baldachin gestickt sind. Ungewohnt ist die Tatsache, daß der Abt einen kleinen Hund auf dem Schoß hält. Die Rolle der sechsten Person auf dem Boot ist nicht eindeutig. Es handelt sich um einen Mann, der links hinter dem Baldachin hervorlugt. Er beugt sich in Richtung des Betrachters über den Bootsrand und holt eine Flasche aus dem Wasser. Auffällig an ihm ist, daß er stark individuelle Züge aufweist; sein Gesicht und seine eigenwillige Kopfbedeckung sind feiner und genauer charakterisiert als bei jeder anderen Person. Es liegt nahe, in dieser Darstellung ein Porträt des Miniators zu vermuten.

fol.156r

In vigilia Sacramenti Altaris ad vesperas: Gaude felix mater ecclesia
G: ornamentale Deckfarben-Initiale

Plazierung: 1. Spalte, 1-5 (26)
Größe: 2,2 x 2,2 (11,5 x 3,8)

Initiale:
 Blaues Blattwerk auf roter Fläche.
Miniatur: ---
 Im Buchstabeninnern braungrünes Blattwerk.

Rand:

Ranken über zwei Seiten (2, 3). Kein Bezug zur Initiale.

Randminiatur: (Verlust)

Der untere Rand des Blattes ist herausgeschnitten. Das allein spricht schon für eine Miniatur an dieser Stelle. Ein weiteres Indiz kommt hinzu: In dem Spalt zwischen den beiden Textblöcken ist ein knorpeliger Ast dargestellt, an den oben mit einer Schleife Ranken anschließen. Auch unten ist an diesen Ast eine Schleife angefügt, deren Enden wie eine Schere auseinanderstreben. In einem kleinen Dreieck, das erhalten blieb, weil es im Textspalt liegt, sieht man auf blauem Hintergrund einen goldenen Kreuzaufsatz. Da zu Fronleichman allgemein eine Monstranz dargestellt wird, kann man m.E. davon ausgehen, daß dieser Kreuzaufsatz zu der Darstellung einer Monstranz gehörte. Die Miniatur muß auf die Breite des Schriftspiegels beschränkt gewesen sein, denn die Ranke am äußeren Längsrand wurde in der Mitte durchgeschnitten.

fol.229v

Philippi et Jacobi: Si cognovissetis me et patrem meum
S: ornamentale Deckfarben-Initiale

Plazierung: 1. Spalte, 14-19 (26)
Größe: 2,6 x 2,5 cm (11,5 x 3,8)

Initiale:

Blaue Akanthusranke auf braungoldenem Blattwerk.

Miniatur: ---

Rand:

Von der Initiale gehen Ranken über zwei Seiten aus (1,4).

Randminiatur: Philippus und Jacobus auf Blütenkelchen

Am unteren Rand des Blattes wurden zwei Blütenkelche mitten in die Ranken gezeichnet. Sie sind nicht mit den Ästen verbunden, sondern wie Inseln von diesen umgeben. Die beiden Apostel sind in Halbfigur auf diesen Blütenkelchen dargestellt. Philippus, in der linken unteren Ecke und frontal zum Betrachter, hält mit beiden Händen ein T-förmiges Kreuz. Haare und Bart sind lang und grau. Er blickt zu Jakobus d. J. hinüber, der unter der ersten Textspalte dargestellt ist. Jakobus deutet mit dem ausgestreckten Zeigefinger seiner rechten Hand auf den Text. Über die linke Schulter hat er sein Marterinstrument gelegt, einen Wollbogen, wie er im 15. Jahrhundert verwendet wurde. Jacobus hat eine Stirnglatze, umgeben von blonden, gelockten Haaren und einen blonden, krausen Bart.

fol.241v - Abb.22

Johannes Baptista, In primo nocturno: Solemnitates nobis diversorum
S: Segnender Gottvater und Heiliger Geist

Plazierung: 1. Spalte, 1-8 (26)
Größe: 3,6 x 3,3 (11,5 x 3,8)

Initiale:
 Goldbraune Akanthusranke auf blauem Grund.
Miniatur:
 Die Initiale gibt hier nicht einfach den Rahmen eines Bildfeldes ab, son-
 dern ist gleichzeitig Hintergrund und in die Darstellung einbezogene
 Form: entlang der unteren Wölbung der Initiale sind Wolken dargestellt,
 hinter denen Gottvater als Halbfigur erscheint. Sein Haupt ist etwas nach
 rechts geneigt und senkt sich vor dem Querbalken der Initiale leicht nach
 unten. Der dreifach gerahmte und verzierte Nimbus paßt sich wieder in
 die obere Wölbung des "S" ein. Durch die Überschneidung von Kopf und
 Querbalken entsteht der Eindruck, daß sich Gottvater vorbeugt, was wie-
 derum eine Verbindung zu der Miniatur am unteren Rand des Blattes
 schafft. Er hat seine rechte Hand segnend vorgestreckt, in der linken Hand
 hält er die Weltkugel mit Kreuzaufsatz. Schräg unter ihm schwebt die
 Taube des Heiligen Geistes mit ausgebreiteten Flügeln vor den Wolken
 und der Initiale, Strahlen gehen von ihrem Körper aus.

Rand:
 Ranken über eine ganze (1) und eine halbe Seite (2). Ranke und Initiale
 sind nachträglich miteinander verbunden worden.
Randminiatur: Taufe Christi im Jordan
 Die Miniatur am unteren Blattrand beschränkt sich auf die Breite des
 Schriftspiegels. Der rosa-golden profilierte Rahmen mißt 4,2 x 8,5 cm.
 Zwischen zwei flachen Landzungen im Vordergrund links und rechts
 fließt schmal der Jordan, der sich nach hinten immer mehr verbreitert; das
 Ufer hinter den Landzungen geht schroff und steil in ein Gebirge über.
 Christus steht zwischen den Landzungen, bis zu den Hüften im Wasser.
 Er ist bis auf das Lendentuch entkleidet. Ein Engel am linken Ufer hält
 sein violettes Gewand. Christus hat sich in Dreiviertelansicht nach rechts
 gewandt. Mit gefalteten Händen neigt er sich Johannes zu, der am rechten
 Ufer kniet und die rechte Hand segnend über Christus hält. Die Finger sei-
 ner Hand weisen dabei zugleich in die Höhe zu Gottvater und dem hl.

Geist in der Initialminiatur. Johannes, ebenfalls in Dreiviertelansicht dargestellt, trägt ein Fellkleid, das nur über der rechten Schulter zusammengebunden ist. In der Linken hält er ein Buch.

fol.246r

In Nativitate Apostolorum Petri et Pauli, In primo nocturno, Sermo: Apostolici natalis gaudio fratres
A: ornamentale Deckfarben-Initiale

Plazierung: 2. Spalte, 4-11 (26)
Größe: 3,5 x 3,2 (11,5 x 3,5)

Initiale:
Weinrotes Blattwerk auf blauer Fläche
Miniatur: ---

Rand:
Ranken über zwei Seiten (3,4) und einzelne Rankenblätter über eine halbe Seite (2). Sie sind über einen Stab zwischen den beiden Spalten mit der Initiale verbunden.
Randminiatur: Petrus und Paulus auf Blütenkelchen.
Die Blütenkelche, auf denen hier die Apostelbüsten dargestellt sind, sind kleiner als im vorigen Beispiel und scheinen mit den Ranken verbunden. Da die Ranken von einem Ast im Textspalt ausgehen und ungefähr symmetrisch angeordnet sind, befinden sich auch die Blüten jeweils unter einer Textspalte. Petrus (links) und Paulus (rechts) wenden sich in Dreiviertelansicht einander zu.

fol.254r - Abb.23

In Visitatione Beatae Marie Virginis, ad vesperas, Sermo: Beatissima virgo
B: Heimsuchung

Plazierung: 2. Spalte, 12-18 (26)
Größe: 3,2 x 3,0 (11,5 x 3,8)

Initiale:
Blaues Blattwerk auf rosa Grund.
Miniatur:
Maria und Elisabeth begegnen sich in freier Landschaft. Sie stehen sich in Dreiviertelansicht gegenüber. Maria, auf der linken Seite, umfaßt mit beiden Händen die ausgestreckte Rechte der Base. Diese trägt, als verheira-

216

tete Frau, einen weißen Schleier zu Kleid und Mantel, während Marias Haar unbedeckt ist. Allerdings hat sie ein langes Tuch um die Schultern gelegt. Zeichen von Schwangerschaft sind aber bei keiner zu erkennen. Wegen des kleinen Bildauschnittes ist von der Landschaft nur wenig zu erkennen: links hinter Maria ein riesiger Fels; hinter Elisabeth Bäume.

Rand:
Ranken über zwei Seiten (2,3), kein Bezug zur Initiale.

Randminiatur: Affenfamilie unterwegs
Die Miniatur ist mit goldenen Leisten gerahmt und mißt 4 x 9 cm. Der Betrachter blickt zwischen zwei Felsbrocken am linken und rechten Rand der Miniatur hindurch auf eine hügelige Waldlandschaft mit einem Weg. Auf ihm ist eine Affenfamilie unterwegs: vorneweg ein Affe mit zwei Jungen im Schubkarren, dahinter ein zweiter Affe mit einem Korb voller Vorräte. Sie laufen aufrecht von rechts nach links. Der vordere Affe, in der Mitte des Bildfeldes, hält mit beiden Händen die Griffe des Holzkarrens fest. Zur Erleichterung hat er sich ein Tuch um den Hals gelegt, dessen Enden um die beiden Griffe geschlungen sind. In dem einrädrigen Karren sitzen zwei Affenjunge, Rücken an Rücken, die sichtlich vergnügt mit Trommel und Rassel die Reise musikalisch untermalen. Dem hinteren Affen scheint dagegen das Reise weniger Vergnügen zu bereiten: Am rechten Unterschenkel trägt er einen Verband, mit der rechten Hand stützt er sich auf einen, am oberen Ende gegabelten Stock. Mit dem linken Arm, an welchem der Korb hängt, macht er eine verzweifelt anmutende Geste. Dieser Affe trägt eine kurze Hose und eine Gugel.

fol.265r - Abb.24
In festo Marie Magdalenae, In primo nocturno, Lectio: Ad pharisei prandium
A: ornamentale Deckfarben-Initiale

Plazierung: 1. Spalte, 24-26 (26)
Größe: 1,8 x 2 (11,5 x 3,8)

Initiale:
Rotes Blattwerk auf blauem Grund.
Miniatur: ---

Rand:
Ranken über zwei Seiten (3,4). Ranke und Initiale nachträglich miteinander verbunden.

Randminiatur: Maria Magdalena auf Blütenkelch.

Der Blütenkelch mit der Büste Maria Magdalenas ist ohne Bezug zur Ranke in eine Schleife am unteren Rand des Blattes gesetzt. Maria Magdalena ist in Dreiviertelansicht dargestellt und wendet sich nach rechts. Mit beiden Händen hält sie ein hohes, zylinderförmiges Salbgefäß mit Deckel. Sie trägt ein blaues, ausgeschnittenes Kleid mit weißem Hemdeinsatz. Ein langes Tuch ist eng um Stirn und Haare gebunden und fällt mit einem Ende über die rechte Schulter.

fol.278v

Laurentii martyris, In primo nocturno, Sermo: Sanctum est fratres at deo
S: Hl. Laurentius

Plazierung: 2. Spalte, 6-11 (26)
Größe: 2,5 x 2,5 (11,5 x 3,8)

Initiale:
Hellblaues Blattwerk auf blauem Grund. Der Mittelbalken der Initiale ist unterbrochen und seitlich aufgerollt.
Miniatur:
Der Heilige ist als Halbfigur dargestellt. Er wendet sich in Dreiviertelansicht nach rechts. Alba, Amikt und Dalmatik kennzeichnen ihn als Diakon. Seine Attribute sind Buch und Rost. Laurentius ist als bartloser, junger Mann mit Tonsur dargestellt.

Rand:
Ranken über drei Seiten (1,2,4).Kein Bezug zur Initiale.
Randminiatur: ---

fol.285r - Abb.25

In Assumptione Beatae Marie, In primo nocturno, Sermo: hodie gloriosa
h: Christus

Plazierung: 2. Spalte, 6-13 (26)
Größe: 3,5 x 3 (11,5 x 3,8)

Initiale:
Rotes Blattwerk auf blauem Grund.
Miniatur:
Die Initiale "h" ist als Minuskel geschrieben, weshalb die Bildfläche unten gerade endet. Weil sich zwischen den Buchstabenstämmen Wolken

zu einem Halbkreis zusammenballen und ein Schriftband über die Initiale und die Wolken flattert, ergibt sich ein fast rundes Bildfeld. Darin ist vor blauem Hintergrund Christus in Halbfigur dargestellt. Er beugt sich über die Wolken und streckt beide Arme aus. Sein Blick ist gesenkt. Die Geste, der Blick und die Inschrift beziehen sich auf die Darstellung vom Tod Mariens am unteren Blattrand, denn mit den Worten "veni dilecta mea" begrüßte Jesus seine Mutter am Totenbett (LA, S.585).

Rand:
Ranken über zwei Seiten (2,3). Kein Bezug zur Initiale.
Randminiatur: Tod der Maria im Kreis der Apostel
Rahmen aus goldenen Leisten; 4 x 8,5 cm.
Das Totenbett Marias mit goldbrokatüberzogenem Kopfende nimmt fast die ganze Breite der Miniatur ein. Von einem erhöhten Standort aus blickt man auf die Sterbende. Sie liegt unter einer rosa Bettdecke, die Arme darauf verschränkt, den Oberkörper auf ein Kissen gestützt. Ihre Augen sind geschlossen. Neben ihrem Haupt steht Johannes. Petrus besprengt sie mit Weihwasser und legt eine Sterbekerze in ihre Hände. Er ist als einziger im Habit eines Geistlichen dargestellt mit Alba, Amikt und Stola. Zehn weitere Jünger stehen um Marias Bett und gehen verschiedenen Beschäftigungen nach: einer trägt einen Weihwasserkessel, einer schwenkt ein Weihrauchfaß, einer liest. Unter den Betenden ist nur Paulus an seiner Physiognomie zu erkennen. Der Bildausschnitt ist so eng, daß die Jünger an den Seiten und am unteren Rand vom Rahmen überschnitten sind. Der obere Rahmen streift die Nimben.

fol.290r - Abb.26

Bernardi Abbatis, In primo nocturno, Sermo: Ad sanctissimi ac beatissimi
A: ornamentale Deckfarben-Initiale

Plazierung: 2. Spalte, 5-12 (26)
Größe: 3,4 x 3,2 (11,5 x 3,8)

Initiale:
Rosa Blattwerk auf blauer Fläche.
Miniatur: ---

Rand:
Ranken über drei Seiten (2,3,4). Die einzelnen Rankenblätter des oberen Randes sind nachträglich mit der Initiale verbunden worden.

Randminiatur: Der Gekreuzigte umarmt den Hl.Bernhard.
Zwischen die Ranken am unteren Blattrand ist als Rahmen der Miniatur
ein Lorbeerkranz gemalt. Links von der Mitte des runden Bildfeldes steht
vor grünem Grund der schräg ins Bild ragende Kreuzesstamm mit dem
Gekreuzigten. Rechts davor kniet der hl. Bernhard. Christus mit blutender
Seitenwunde hat seine Hände vom Stamm gelöst, beugt seinen Oberkör-
per herab und legt beide Arme um die Schultern des hl. Bernhard. Dieser
umarmt mit ausgestreckten Armen den Leichnam. Die Gesichter von
Christus und Bernhard berühren sich fast. Bernhard trägt eine schwarze
Kukulle mit sehr weiten, herabfallenden Ärmeln. Sein Wappenschild ist
außen am Lorbeerkranz befestigt. Diese Darstellung beruht auf der Vision
des Abtes Medardus von Mores (vgl.Hammer, 1990, S.76).

fol.294v

In Decollatione Sancti Johannis: hodie nobis iohannis virtus
h: Haupt des Johannes (Johannesschüssel)

Plazierung: 2. Spalte, 14-18 (26)
Größe: 2 x 2 (11,5 x 3,8)

Initiale:
Blaues Blattwerk auf goldenem Grund.
Miniatur:
Das Haupt des Johannes, mit kurzen Locken und kurzem Bart, ist auf
einer runden Scheibe dargestellt. Deutlich ist der Stumpf des Halses
erkennbar.

Rand:
Von der Initiale geht ein einzelnes Blatt aus, das durch den Textspalt ver-
läuft und am unteren Rand in einem nackten Stiel endet.
Randminiatur: ---

fol.327r

Commune Sanctorum: Iam non estis hospites
I: ornamentale Deckfarben-Initiale

Plazierung: 1. Spalte, 1-10 (26),
Größe: 4,5 x 4,2 (11,5 x 3,8)

Initiale:

Blaues Blattwerk; in den Zwickeln braungoldenes Blattwerk auf rosa Grund, hellgrüner Leistenrahmen.

Miniatur: ---

Rand:

Ranken über drei Seiten (1,2,3). Die Ranken gehen von der Initiale aus.

Randminiatur: Christus im Kreis der Apostel

Rahmen aus goldenen Leisten; 4 x 8,5 cm.

Christus und seine Jünger sind als Halbfiguren aufgereiht. Christus steht in der Mitte, die Jünger wenden sich ihm zu. Christus trägt einen roten Mantel über seinem grau-violetten Kleid; seine rechte Hand ist segnend erhoben, in der Linken hält er die Weltkugel mit Kreuzaufsatz. Er hat eine hohe Stirn, in der Mitte gescheiteltes Haar. Die langen Locken fallen seitlich über die Schultern. Der kurze Bart ist am Kinn gespalten. Einige der Apostel halten ein Buch in der Hand, Johannes, Petrus und Paulus sowie Jakobus d. Ä. sind aufgrund ihrer Physiognomie, Frisur bzw. des Pilgerhutes identifizierbar. Über den Köpfen windet sich ein Schriftband, auf dem "Ite in orbem universum" zu lesen ist. Der Abschnitt mit den Worten "in orbem" ist über den Nimbus von Christus gelegt und betont dadurch nochmals die Mittelachse.

5. Ganzseitige Miniatur

fol.18v

Wappen und Insignien von Abt Scharpffer

Abb. in Salem II, 1984, S.125, Nr.20 (als Wappen Stannttenats angegeben).

Größe: 16 x 11

Komposition wie im Winterteil. Anstelle von Stanttenats Zeichen ist im rechten (heraldisch gesehen im linken) Schild das Wappen von Abt Scharpffer, ein Regenbogen zwischen drei Sternen, dargestellt.

Zusammenfassung

Der Sommerteil des Abtsbreviers ist rationeller organisiert als der Winterteil. Das zeigt sich an folgenden Unterschieden: Im Kalender des Sommerteils haben beide Seiten jedes Monats übereinstimmend 26 Zeilen (im Winterteil hat die erste Seite wegen der aufwendigeren KL-Initiale nur 24), im Sommerteil ist der Schriftspiegel gleichmäßig in zwei Spalten gegliedert (der Psalter

im Winterteil bildet nur einen einzigen Block), im Sommerteil sind Sanctorale und Commune Sanctorum separat foliiert (der Winterteil ist überhaupt nicht foliiert). Die strengere Planung findet auch im engeren Duktus der Schrift ihre Entsprechung. Die "KL"-Initialen aus goldenem Blattwerk im Kalender von Cod.Sal.IX,c sind im Sommerteil durch schlichte Lombarden ersetzt, die großen ornamentalen Deckfarben-Initialen im Psalter von Cod.Sal.IX,c fallen in IX,d weg. Jedoch ist die Ausführung von ornamentalen Deckfarben-Initialen, sowie Initial- und Randminiaturen in beiden Teilen des Breviers von der gleichen hohen Qualität.

Zuschreibung, Lokalisierung, Datierung

Kolophon und Wappen lassen keinen Zweifel daran, daß das Brevier für die Äbte Stanttenat und Scharpffer von Salem bestimmt war. Der Kalender enthält denn auch nur die vom Zisterzienserorden verehrten Heiligen (Battandrier, 1902, S.11-18), mit allerdings einer einzigen Ausnahme: den Heiligen Sergius und Bacchus. Diese sind Reliquienheilige von Weissenburg im Elsaß (vgl. Barth, 1958, S.85-87). Ihr Auftreten im Kalender kann in der elsässischen Herkunft sowohl Stanttenats wie Schäffers seinen Grund haben (s. S. 30 und 69). Letzterer war es, der laut Kolophon 1493 den Winterteil, 1494 den Sommerteil des Abtsbreviers schrieb. Die ganzseitige Wappenminiatur des Winterteils ist mit 1494, jene des Sommerteils mit 1495 datiert. Text und Ausstattung sind folglich nebeneinander entstanden. Daß die beiden Bände zudem in Salem selber entstanden sind, geht indirekt aus zwei Hinweisen im Kolophon hervor. Dort steht, Stanttenat sei selber der Erfinder der Miniaturen gewesen und Schäffer habe das Brevier aus Dankbarkeit geschrieben.

Amandus Schäffer tritt zum erstenmal durch seinen Aufenthalt in Salem 1493 in Erscheinung. Über die Zeit davor ist nur gesichert, daß er aus Straßburg stammt (Grabinschrift, zitiert bei: Obser, 1916, S.183 und Nekrolog, GLA 65/11523, fol.83r. Nach d'Ancona/Aeschlimann, 1949, S.191 ist er im Jahr 1454 geboren) und in einem Zisterzienserkloster Profess abgelegt hatte (Kolophon). Nach Salem kam er "in miserabili dispersione fratrum monasterii argentinensi in suburbio" (Kolophon). Da unklar ist, um welches Kloster es sich dabei handelt, muß hier etwas ausgeholt werden. Der Prior des Straßburger Wilhelmitenklosters hatte sich 1478 von seinen Ordensoberen losgesagt und sich den Zisterziensern unterstellt. Diese wollten die sich bietende Gelegenheit nutzen, von Straßburg aus die entfremdeten Besitzungen der nahen Zisterzienserabtei Baumgarten wiederzugewinnen - eine Maßnahme, mit der das Generalkapitel die Folgen der jahrelangen Mißwirtschaft in Baumgarten rückgängig machen wollte (Canivez V, 1937, S.603, 1487, Nr.64 und Elm, 1964, S.293-298). Zum selben Zweck berief das Generalkapitel 1482 Johannes Salicetus als Abt nach Baumgarten (vgl. Pfleger, 1901, S.588-599). Unter

ihm stabilisierten sich zwar die dortigen Verhältnisse, doch nach seinem Tod, "höchstwahrscheinlich 1493" (Friederich, 1936, S.81f.), war der Zusammenbruch des Klosters nicht mehr aufzuhalten. Schon vorher, 1488, hatte Papst Innozenz VIII. die angestrebte Eingliederung des Wilhelmitenklosters in den Zisterzienserorden unterbunden (Elm, 1964, S.293f.)

Ob und wie Schäffer mit diesen Ereignissen in Zusammenhang gebracht werden kann ist Gegenstand bloßer Mutmaßungen und Thesen. Charles Gérard vermutet, daß Schäffer dem Konvent "des frères de Nôtre-Dame du Mont-Carmel" angehört haben muß, "car il n'a pas éxiste de monastère cistercien dans le territoire de la ville de Strasbourg" (vgl. Gérard, 1873, S.364). Cahier behauptet vier Jahre später, daß Schäffer aus Baumgarten kam (vgl. Cahier, 1877, S.141; er bezieht sich dabei auf die gleiche Quelle wie Pfleger, 1901, S.597). Nach Lehmanns (an diesem Punkt nicht belegten) Recherchen gehörte Schäffer bis 1475 (!) dem Kloster Baumgarten an und kam als Flüchtling nach Salem (vgl. Lehmann, 1918, S.285, der sich auf Sitzmann, 1910 und Gérard, 1873 stützt). Schließlich meint Werner, Schäffer sei an dem gescheiterten Versuch beteiligt gewesen, das Straßburger Wilhelmiten-Kloster in ein Zisterzienserkloster umzuwandeln, wobei er allerdings diese These nicht belegt (vgl. Werner, 1975, S.30). Berücksichtigt man aber, daß sowohl in Schäffers Nekrolog als auch auf seinem Grabstein sein voriges Kloster nur angedeutet wird, daß er selbst seine Herkunft verschweigt und "quam caritative" die beiden Bände des Abtsbreviers schreibt, aber erst 1500 in den Salemer Konvent aufgenommen wird, dann erscheint Werners These als nicht unwahrscheinlich. Völlig aus der Luft gegeriffen ist dagegen die Überlieferung, Schäffer habe fliehen müssen, weil sein Heimatkloster zur Zeit Luthers zerstört worden sei (vgl. Staiger, 1863, S.128, Anm.1; dieser Überlieferung folgt indirekt noch R. Schneider, in: Salem I, 1984, S.131). Eine befriedigende Klärung der Sachlage erscheint angesichts der undurchsichtigen Quellensituation als unwahrscheinlich.

Fassen wir zusammen: Sicher wissen wir von Amandus Schäffer nur, daß er in Straßburg geboren wurde, in ein Zisterzienserkloster eintrat und 1493 nach Salem kam, wo er die beiden Teile des Abtsbreviers schrieb. Er deutet selbst mit keinem Wort an, für die Ausstattung verantwortlich zu sein, sondern nennt nur die Summe von 200 Rheinischen Gulden, die dafür bezahlt wurde. Daß er selbst, bis heute, als der Miniator gilt (vgl. R. Schneider, in: Salem I, 1984, Vorwort, S.10 und S.85), beruht auf der patriotischen Äußerung Gérards: "Ces miniatures sont donc, dans une certaine mesure, une production de l'ésprit de l'artiste alsacien" (Gérard, 1873, S.364). Dabei hält Gérard Schäffer noch nicht für den Miniaturisten; er schließt nur aufgrund der einheitlichen Ausführung, daß Schäffer die künstlerische Leitung der Ausstattung hatte. Erst Sitzmann behauptet: "Il entreprit pour la somme de 200 flo-

rins la transcription du bréviaire avec des enluminures très riches [...]" (Sitzmann, 1910, S.668). In der Folge greift man gern und mehr oder weniger bedenkenlos auf Sitzmanns Auffassung zurück (vgl. z.B. R. Schneider, in: Salem I, 1984, S.10 und 131; s. a. S.137). Abgesehen davon, daß im Kolophon Schäffer für sich selbst nur in Anspruch nimmt, eigenhändig geschrieben zu haben, sprechen m.E. jedoch zwei Gründe gegen ihn als Miniator: Zum einen gibt es unter allen erhaltenen Salemer Handschriften keine, deren Ausstattung an Qualität dem Abtsbrevier gleichkommt. Wäre Schäffer ein dermaßen guter Maler gewesen, hätte er in den folgenden dreißig Jahren mehr Anteil an der Ausstattung der liturgischen Bücher nehmen müssen. Stattdessen schreibt er 1501, ein Jahr nach seinem Eintritt in Salem, noch den Tractatus de Custodia (Cod.Sal.VIII,88) und widmet sich danach nur noch Aufgaben der Klosterverwaltung (s. S. 34 und 69). Zum anderen schließt die Formulierung "quam caritative" die Bezahlung von über 200 Rheinischen Gulden aus. Als Vergleich: Matthias Gerung erhielt für die Ausmalung der Ottheinrich-Bibel ohne Apokalypse 70 Rheinische Gulden versprochen (vgl. Die Renaissance im deutschen Südwesten I, 1986, S.430, Nr.G1), für einen Nürnberger Handwerker war ein Jahreseinkommen von 50 Gulden ungeheuer hoch (vgl. Brandl, in: Nürnberg 1300-1550, 1986, S.58).

Der unbekannte Miniator war zuständig für die gesamte Ausstattung in Deckfarben (s. S. 137-144). Er hat keine Miniatur signiert, und seine Abrechnung ist nicht mehr vorhanden. Von den Salemer Rechnungsbüchern fehlen ausgerechnet die Jahre 1491 bis 1496; die Jahrgänge danach sind beinahe geschlossen erhalten. Da aber auch das Gebetbuch Rh.122 des Abtes Jodokus Necker (1510-1529) nicht über das obere Bursamt abgerechnet wurde, werden Stanttenat bzw. Scharpffer die 200 Rheinischen Gulden aus der Abtskasse bezahlt haben. Die Einnahmen und Ausgaben des Abtshaushaltes dieser Zeit sind ebenfalls nicht erhalten geblieben. Der einzige Versuch, den Miniator zu benennen - sieht man von der Zuschreibung an Schäffer ab, kam von Rott. Aufgrund der Rechnungsbücher kam er zu der Auffassung, das Abtsbrevier sei "mutmaßlich" von Meister Konrad illuminiert worden, dem Maler aus Konstanz, der 1490/91 und 1498 für Salem arbeitete (vgl. Rott, 1933, Text, S.136 und Quellen, S.149f.). Diese These ist deshalb nicht haltbar, weil über das obere Bursamt allgemein Arbeiten abgerechnet wurden, die den ganzen Konvent betrafen. Auch stand Meister Konrads Bezahlung in keinem Verhältnis zum Preis des Breviers. M.E. stammen von dem unbekannten Meister des Abtsbreviers übrigens auch die beiden Miniaturen auf dem Deckel einer Goldwaage für den Nürnberger Patrizier Hans Harsdorfer (Nürnberg 1300-1550, 1986, S.218f.). Künstlerisch steht er zwischen der Werkstatt der Mainzer Riesenbibel und Jacob Elsner (s. S. 140-144).

Literatur

Waagen, 1845, S.386.- Wattenbach, 1867, S.161-165.- Gérard, 1873, S.361-367.- Cahier, 1877, S.141.- Bradley III, 1889, S.212.- Sitzmann II, 1910, S.668.- Lehmann, 1918, S.285.- Sillib, 1912, S.8, Nr.24/25.- Rott, I, Text, 1933, S.136/137 und Quellen, 1933, S.149/150.- Ginter, 1934, S.20.- Stange VII, 1955, S.54.- Kalnein, 1956 (Baden 8), S.32.- Jammers, 1963, S.58.- Alte und moderne Buchkunst, 1970, S.8, Nr.35.- Werner, 1975, Nr.5, S.26-31.- Schulz, 1979, S.46.- Die Zisterzienser, 1980, S.590-592, G 17.- Roth/Schulz, 1983, S.37.- Schuba, in: Salem I, 1984, S.349.- Siwek, in: Salem II, 1984.- Jank, 1985, S.55.- Hofmann, 1987, S.21.- In Tal und Einsamkeit I, 1988, C.II.2.

Provenienz

Zwei Rollenstempel auf dem Einband gehören zu den Mustern, die Esaias Zoß verwendete (s. S.369-373). Demnach ist der Codex 1608 in Salem gebunden worden. Das Wasserzeichen der Vorsatzblätter (fol. II*, IV*, VI* und 26*, 28*, 30*) bildet das Wappen von Kaufbeuren ab. Es wird seit 1603 hergestellt (vgl. Briquet III, 1968, Nr.915). In Salem kommt es u.a. in Cod.Sal.VII,84 vor. Der Besitzvermerk "B.V. in Salem" stammt von der gleichen Hand, die VIII,40 inventarisiert hat. Später bekam die Handschrift die Signatur "M.S.245". Schiltegger führt sie in seinem Katalog auf als "Antiphonarium in membrana seculi XVII" (Cod.Sal.XI,23). Das Etikett des alten Buchrückens klebt jetzt auf dem Spiegel des Vorderdeckels. Er lautet ähnlich wie Schilteggers Beschreibung: "Antiphonarium te..... (saec) XVII".

Inhalt

Leere Seiten: fol.1r-2v.

Antiphonen der kleinen Horen Prim, Terz, Sext und Non, der Vesper und des Magnificats für Ostern, die Sonntage, die Feiertage der Evangelisten, Apostel, Märtyrer, Bekenner und Jungfrauen: fol.3r-14r.

Hymnen: fol.14r-18v.

Totenoffizium: fol.18v-21v.

Zusätzliche Antiphonen zu Magnifikat und Benedictus: fol.21v-23v.

Leere Seiten: fol.24 und 25.

Material

Sehr hartes, steifes Pergament. 25 Blatt. Je ein Ternio aus Papier vor und hinter dem Buchblock. Moderne Bleistiftfoliierung in der rechten, oberen Ecke der Blätter. Die Vorsätze sind mit den Ziffern I*-VI* und 26*-31* numeriert. Ursprüngliche Paginierung von I (fol.3) - XXXVIII (fol.21) in der Mitte über dem Schriftspiegel. Die römischen Ziffern sind abwechselnd in roter, blauer oder grüner Farbe geschrieben. Auf fol.22r und 23r fehlt die Paginierung.

Schwarze, rote, blaue und grüne Tinte.

Buchblock

28 x 20 cm. Die Seiten sind beschnitten; der Schnitt ist grün.

Schriftspiegel

20,5 x 13,5 cm. Abstand zum Falz: 2,5 cm, zum oberen Rand: 2,5 cm, zum seitlichen Rand: 4 cm und zum unteren Rand: 4,5 cm.
11 Notenzeilen; Vierliniensystem.
Der Schriftspiegel ist an den Längsseiten durch je zwei lila, parallele Linien gerahmt, die von Blattrand zu Blattrand reichen; Abstand: 4 mm. Die Farbe der Notenzeilen wechselt von schwarz (fol.3r) über altrosa/weinrot zu rot (18v). Auf fol.3r/v und ab den zusätzlichen Antiphonen ab fol.21v, 9.Zeile wurden die Notenlinien nur zwischen den inneren senkrechten Rändern gezogen; auf den übrigen Blättern sind die Notenzeilen durchgezogen bis zu den äußeren seitlichen Begrenzungen. Die oberste Notenzeile und die letzte Textzeile sind die waagrechten Begrenzungen des Schriftspiegels. Die Abstände der Textzeilen wurden bis fol.21 mit einem Zirkel neben den senkrechten Rändern des Schriftspiegels eingestochen.

Heftung

I (1-2) + 3 II (3-14) + II-1 (15-17) + 2 II (18-25). Seitenreklamanten, teilweise beschnitten.

Schrift

Humanistische Minuskel; eng geschrieben. Text enthält wenig Kürzungen. Runde Umbrechungen. "ae" ist ligiert, das runde "s" kommt nur noch am Wortende vor, "r" wird mit Schulterstrich und in gebrochener Form geschrieben, "u" und "v" kommen nebeneinander vor. Zierstriche gehen allgemein von "g", "h" und "x" aus. Über dem "i" ein halbrunder, nach hinten gedehnter Bogen. Quadratnotation. Custos mit kurzem, geraden Abstrich. Notenschlüssel und Custos zwischen den beiden senkrechten Begrenzungen.
Text in schwarzer Tinte, rote Rubriken.

Rubrizierung/Dekorationssystem

Jeweils der Anfang einer neuen Antiphon ist durch eine rote, blaue oder grüne einzeilige Lombarde oder durch eine rot-schwarze, einzeilige Kadelle hervorgehoben. Es gibt kein Unterscheidungskriterium für neue Gebetsstunden oder gar neue Festtage. Da auch keine Abschnitte gemacht werden, sind die Initialen über die Seiten verteilt. Allgemein wurden die Notenlinien für die vorge-

sehen Initialen unterbrochen, aber es gibt Ausnahmen. Immer ist der Raum sehr knapp bemessen, weshalb zusätzliche Rubriken in die Initialen hineingeschrieben, zwischen Initiale und Text gedrängt oder aber weggelassen wurden. Die Form der Lombarden entspricht der traditionellen Missalschrift. Abgesehen von diesen einzeiligen Lombarden und manchen dekorativ über den unteren Rand gezogenen Unterlängen gibt es keinerlei Ausschmückung.

Erhaltung

Trotz Gebrauchsspuren relativ gut erhalten; die Heftung ist locker.

Einband

29,5 x 19,5 cm. Rücken: 2,5 cm. Leicht abgeschrägte Kanten.

Helles Schweinsleder mit Streicheisenlinien, sowie folgenden Platten -und Rollenstempeln:

Vorderseite: Platte Verkündigung (Haebler I, 1928, S.115, VI; Abb.93).

Rückseite: Platte Taufe Christi (Haebler I, 1828, S.115, V; Abb.93).

Medaillonsrolle (1)

Tugendrolle "HF" (2)

Doppelter Rundbogenfries (3)

Die Muster der Rollenstempel sind auf Vorder- und Rückseite identisch; sie sind um die Platte im Mittelfeld angeordnet. Beschläg war nie vorhanden. Zwei Schließen, bei denen das letzte Glied abgebrochen ist. An der Nahtstelle von Leder und Metall ist die Signatur "Bd." eingraviert.

Zuschreibung, Lokalisierung, Datierung:

Diese Handschrift gehört inhaltlich zur Gruppe der Chorbücher, unterscheidet sich aber von diesen durch die Auswahl der Antiphonen und vor allem durch die äußere Gestaltung. Das Format ist so klein und die Seiten so eng beschrieben, daß nur ein Einzelner daraus hat singen können. Möglicherweise wurde dieses Antiphonar im Kapitelsaal verwendet. Da kein anderes der hier zur Debatte stehenden Bücher in humanistischer Minuskel geschrieben wurde, sind Vergleiche nicht möglich. Die Lombarden gleichen aber denen des Schreibers, der 1608 die "Titel" für die neu gebundenen Gradualien schrieb. D.h., daß dieses Antiphonar mit der 1607 durchgeführten Liturgiereform von Abt Petrus Miller in Zusammenhang stehen könnte (s. S.36-37).

Literatur

Diese Handschrift wurde bisher noch nirgends erwähnt.

MONASTISCHER PSALTER

Cod.Sal.IX,50

Heidelberg, Universitätsbibliothek

Abb.28-29

Provenienz

Die Handschrift wurde von Esaias Zoß 1608 in Salem gebunden. Der Schreiber, der die beiden Prozessionalien inventarisierte, schrieb auf fol.1r: "Be: Marie in Salem". Danach bekam die Handschrift die Signaturen "Mss 93" und "MS 223". Schiltegger nennt in seinem Katalog das 14. Jahrhundert als Entstehungszeit: "Psalterium in Membrana, seculi XIV" (Cod.Sal.XI,25). Dieses Datum steht auch auf dem alten Buchrücken.

Inhalt

Die 150 Psalmen in biblischer Reihenfolge mit den Anfängen der Invitatorien, Antiphonen, Verse, Hymnen und Cantica: fol.1r-125r.

Cantica der Wochentage zu den Laudes: fol.125r-135r.

Magnificat: fol.135r.

Canticum Symeonis: fol.135r-135v.

Ambrosianischer Lobgesang (Te deum): fol.135v.

Pater noster: fol.136r.

Glaubensbekenntnis (Credo in deum): fol.136v.

Athanasisches Glaubensbekenntnis (Quicumque vult): fol.136v-138v.

Totenoffizium more ordinis Cisterciensis: fol.138v-144v.

Litanei: fol.145r-146v.

Material

Pergament, 148 Blatt. Kein Vorsatz. Moderne Bleistiftfoliierung von 1-146 in der rechten, oberen Ecke; 53 und 78 doppelt vergeben.
Schwarze und rote Tinte.

Buchblock

24,5 x 18 cm. Die Seiten sind beschnitten; der Schnitt ist hell. Reste von Lagensignaturen auf den Seiten 94r, 95r und 96r.

229

Schriftspiegel:

19 x 11,5 cm. Abstand zum Falz: 3 cm, zum oberen Rand: 1,5 cm, zum seitlichen Rand: 3,5 cm und zum unteren Rand: 3,5 cm.
Der Schriftspiegel ist an allen vier Seiten durch eine braune Linie gerahmt, die von Blattrand zu Blattrand reicht. 21 Zeilen Text, Abstand: 8 mm. Die Zeilen sind ohne Rücksicht auf größere Initialen mit Tinte durchgezogen. Löcher zur Markierung der Zeilen sind nicht (mehr) vorhanden.

Heftung

IV (1-8) + IV-1 (9-15) + 6 IV (16-62) + 2 III (63-74) + III-1 (75-78a) + IV (79-86) + III (87-92) + IV (93-100) + III (101-106) + V-1 (107-115) + III (116-121) + IV-1 (122-128) + 3 III (129-146).
Die Heftung ist trotz ihrer Unregelmässigkeit ursprünglich. Fol.78a besteht nur noch aus 5 Zeilen. Kein Textverlust.

Schrift

Textura. Zwei Schreiber.
Schreiber A: fol.1r-15v (Abb.28)
Schreiber B: fol.16r-146v (Abb.29)

Schreiber A hat einen leichten, sicheren Duktus. Seine Buchstaben haben weiche, abgerundete Umbrechungen; kein Dornansatz. Die Ober- und Unterlängen enden schräg, mit einem kurzen Haarstrich nach links. Schwungvolle Haarstriche gehen von "c" und "t" am Wortende aus und von allen Kürzeln. Schleife über dem "i".
Das Schriftbild des zweiten Schreibers wirkt wie ein geschlossenes Gitter; der Schreiber hat einen akkuraten, sehr strengen Duktus. Hier sind die Umbrechungen unten abgerundet, die einzelnen Buchstaben und Buchstabenschäfte sind auch miteinander verbunden. Die Ober- und Unterlängen enden schräg; kein Dornansatz, keine Gabelungen, keine Haarstriche. Das "i" ist mit einem kurzen Schrägstrich kenntlich gemacht. Schreiber B verwendet dunklere Tinte.

Rubrizierung/Dekorationssystem

Jeder neue Vers beginnt mit einer einzeiligen Lombarde in abwechselnd roter oder blauer Tinte. Der Anfang eines neuen Psalms wird durch eine zweizeilige Lombarde hervorgehoben, die am Zeilenanfang steht; handelt es sich um ein "I", ist sie an den Rand geschrieben. Psalmen zu Beginn der ersten und zweiten Nocturn sind durch dreizeilige Lombarden hervorgehoben. Die Initialen sind mit Feder vorgemerkt worden. In der obersten Zeile wurden alle

Majuskeln als Kadellen geschrieben. Ihr schwarzer Buchstabenschaft ist rot gestrichelt und außen mit dünnen, roten Federzeichnungen verziert. Der Unterschied zwischen den beiden Schreibern macht sich gerade hier bemerkbar. Schreiber A strichelt den schwarzen Rahmen mit roter Farbe und ziert mit grauer Tinte aus. Seine Muster sind Schellen, Tropfen und aus einer Linie durchgezogene Profilköpfe. Schreiber B ziert den schwarzen Kadellenrahmen mit einem roten Muster aus, das aus einer Folge von Kreisen und Strichen besteht. Keine Andeutung von Räumlichkeit oder Gegenständlichkeit. Das obere Ende der Kadellen ist beschnitten.

Ausstattung

Eine siebenzeilige Fleuronnée-Initiale zu Beginn der Handschrift:
1r: "B" Beatus vir (Ps.1; Abb.28).
Rot-blau gespaltener Buchstabenkörper, dessen Hälften getreppt und gebogt ineinandergreifen. Im Buchstabeninnern Knospenfleuronnée auf blauem und rotem Grund. Perlreihen zwischen langgezogenen Tropfen als Außenbesatz. Auf fol.13r ist am linken Rand neben einer dreizeiligen Initiale eine Ranke vorgezeichnet. Möglicherweise war die Handschrift aufwendiger geplant.

Erhaltung

Starke Abnutzungserscheinungen; die rechte, untere Ecke der Blätter ist abgegriffen, braun und weich, obwohl der Buchblock beträchtlich beschnitten worden sein muß (vgl. die abgeschnittenen Kadellen). Teile der Schrift, vor allem im unteren Seitenviertel, sind stark verblaßt.

Einband

27 x 18,5 cm. Rücken: 7 cm. Abgeschrägte Kanten.
Helles Schweinsleder mit Streicheisenlinien und folgenden Platten- und Rollenstempeln:
Platte Kreuzigung über Bundeslade (Haebler I, 1928, S.449, Nr.I) Abb.93
Tugendrolle (1)
Doppelter Rundbogenfries (2)
Die Rollen sind um die Platte im Mittelfeld angeordnet. Vorder- und Rückseite sind identisch. Die Platte auf dem Vorderdeckel ist schief aufgedruckt und auffällig viel stärker verschmutzt als der übrige Buchdeckel. Beschläg war nie vorhanden. Die Schließen sind intakt.

Zuschreibung, Lokalisierung, Datierung

Allein die Tatsache, daß der Psalter 1608 neu gebunden werden mußte, spricht m.E. dafür, daß er in Salem gebraucht wurde; der ganze Text ist mit

den Interpunktionszeichen versehen, die typisch sind für Skriptorien der Zisterzienserklöster und die auch in anderen Salemer Handschriften, u.a. im Lektionar IX,59, vorkommen (vgl. Werner, in: Salem I, 1984, S.323f.). Für die Herstellung in Salem sprechen die dort üblichen Lagensignaturen (vgl. VIII,40, IX,59; s. S.73) sowie Schrift und Schmuck. Sie verweisen darauf, daß der Psalter gleichzeitig oder kurz vor Cod.Sal.XI,1 und XI,6 begonnen wurde, d.h. in den siebziger oder achtziger Jahren des 15. Jahrhunderts. Ob der Schreiberwechsel von fol.15v auf fol.16r mit einer Unterbrechung verbunden war, kann nicht geklärt werden, weil Spezifica dieser Schreiber in keiner anderen hier untersuchten Handschrift vorkommen.

Literatur

Die Handschrift ist bisher noch nirgends erwähnt.

OFFIZIUMSLEKTIONAR Cod.Sal.IX,59
pars hiemalis
Heidelberg, Universitätsbibliothek
Abb.30

Provenienz

Das Kolophon auf fol.214r nennt Entstehungszeit, Auftraggeber und
Schreiber:

> Post annos mille Quadringentos sexaginta septem. In vigilia Assumpcio-
> nis Marie: completus est liber iste. Sub domino Ludowico abbate in
> Salem venerando. A fratre Guldeman Maternusque nomen illi. De
> Franckenfurdia natus sed in Salem habitu decoratus. Ut michi succurrat
> oracio vestra quaeque pia. Illud largire nobis Virgo Maria regnum celeste
> post mortem da manifeste. Amen.

1608 bekommt die Handschrift von Esaias Zoß einen neuen Einband. Spätes-
tens nach dem Brand von 1697 wird sie mit dem flüchtigen Eintrag auf fol.1r
"B Mariae in Salem", inventarisiert (vgl. Prozesssionalien und Cod.Sal.IX,50)
und noch später signiert: "MS 617" und "Mss 156". Schiltegger führt sie in
seinem Katalog als "Lectionarium antiquum in membrana" (Cod.Sal.XI,25).

Inhalt

Kalender für die Monate Januar bis April: fol.1.

Lesungen zu den Nocturnen:

Temporale: fol.2r-137r.

Leere Seite: fol.137v.

Sanctorale: fol.138r-191v.

Commune Sanctorum: fol.191v-214r.

Kolophon: fol.214r.

Hymnen: fol.214r-217r.

Antiphonen und Responsorien sind gekürzt zwischen die Lesetexte geschrie-
ben. Die Reihenfolge der Heiligen im Sanctorale richtet sich nicht nach dem
Kalender.

Material

Pergament von unterschiedlicher Qualität. Sorgfältig aufbereitet; größere Löcher sind sehr geschickt überklebt, kleinere Risse sind farbig umzeichnet. 217 Blatt. Kein Vorsatz vor dem Buchblock, dahinter ein Blatt Papier. Das Wasserzeichen ist nicht deutlich zu erkennen; es stellt einen wellenförmig gerahmten Kreis dar (Durchmesser 5 cm), der senkrecht geteilt ist. In der einen Hälfte steht m.E. ein aufgerichteter Bär.
Moderne Bleistiftfoliierung in der rechten, oberen Ecke. Alte Foliierung mit römischen Ziffern und roter Tinte in der Mitte über dem Schriftspiegel: Temporale von I-CXXXV (XLVI doppelt vergeben, der Kalender nicht berücksichtigt), Sanctorale von I (fol.138r) - LXXVII (fol.214r).
Schwarze, rote und blaue Tinte.

Buchblock

37 x 28 cm. Die Seiten sind beschnitten; der Schnitt an der oberen Kante weist Spuren von Blau auf, der Schnitt seitlich und unten ist hell.
Reste von Lagensignaturen auf den Seiten 8r, 27r und 42r.

Schriftspiegel

26 x 19 cm. Zweispaltig. Die Spalte mißt 8,5 cm, der Zwischenraum 2 cm. Abstand zum Falz: 3,5 cm, zum oberen Rand: 3,5 cm, zum seitlichen Rand: 5,5 cm und zum unteren Rand: 6,5 cm.
Die Längsseiten der beiden Textspalten werden von einer dünnen, schwarzen Linie gerahmt, die von Blattrand zu Blattrand reicht. Die Schmalseiten sind ungerahmt. Die beiden letzten Lagen scheinen für eine andere Handschrift vorgesehen gewesen zu sein: neben den äußeren Linien verlaufen zwei rote Striche von Blattrand zu Blattrand, die unvollständig radiert wurden.
31 Zeilen, Abstand: 8 mm. Löcher zur Zeilenmarkierung sind nicht (mehr?) vorhanden, wohl aber Löcher, die den Abstand zwischen den Spalten angeben. Die Zeilen sind allgemein mit Tinte durchgezogen, nur der Raum für die ganz großen Initialen ist freigehalten.
Der Schriftspiegel des Kalenders mißt 24 x 21 cm. Er ist ebenfalls zweispaltig: Spalten 9,5 und 10 cm breit, der Zwischenraum 1,5 cm. Das Kalenderblatt ist so ungünstig geschnitten, daß der Abstand des Schriftspiegels zum oberen Blattrand 3,5 cm, zum unteren Rand 9 cm ausmacht. Mit 36 Zeilen von 6 mm Höhe nutzt der Kalender den vorhandenen Platz nicht vollständig aus. Keine Löcher zur Zeilen- oder Spaltenmarkierung vorhanden.

Heftung

III+1 (1-7) + 15 IV (8-127) + IV+2 (128-137) + 5 IV (138-177) + IV+1 (178-186) + 3 IV (187-210) + IV-1 (211-217).

Alte Lagenzählung in der Mitte des unteren Randes; sie besteht aus römischen Ziffern in roter Tinte. Vor der farbigen Ausführung hat der Schreiber die Lagennummern in kleinen arabischen Zahlen zwischen die Textspalten geschrieben. Die wenigen Unregelmäßigkeiten bei der Heftung sind inhaltlich bedingt. Der Kalender wurde nachträglich beigeheftet.

Schrift

Textura.

Schreiber: Maternus Guldemann (Abb.30).

Der Duktus bei den Lesungen ist steil, spitz und eckig. Der Abstand zwischen den einzelnen Wörtern ist sehr knapp. Die Buchstabenkörper von "p", "q" und "a" sind nicht immer geschlossen, was daran liegt, daß Maternus Guldemann kaum Bögen schreibt und die Beistriche vernachlässigt. Die Unterlängen von "p", "q", "h" und "g" sind sehr gering, die Oberlängen von "b", "l" und "h" durch einen zusätzlichen Beistrich gleichzeitig verdickt und gespalten. Charakteristisch das dreibauchige Majuskel-S. Das runde "r" besteht aus zwei unverbundenen Teilen. Rundungen kommen nur in den farbigen Lombarden vor. Viele Ligaturen und Kürzel. Das Kürzel für "et" hat einen doppelten Querstrich. Die Initien von Antiphonen und Responsorien zwischen den Lesungen sind kleiner und gedehnter geschrieben. Der Text ist sehr sorgfältig korrigiert. Vergessene Silben oder Wörter wurden an den Rändern oder zwischen den Textspalten nachgetragen. Wichtige Korrekturen sind mit einem gezeichneten Zeigefinger hervorgehoben. Im Sanctorale gibt es zahlreiche nachträgliche Verweise und Korrekturen, teilweise in griechischer Schrift. Die Interpunktionszeichen wie in Cod.Sal.IX,50.

Rubrizierung/Dekorationssystem

Text in schwarzer, Rubriken in roter Tinte, Auszeichnungen in Rot und Blau. Die Lesungen heben sich optisch von den Zwischentexten ab. Sie sind durch gleichgroße Rubriken angekündigt und beginnen mit einer zweizeiligen, roten oder blauen Lombarde. Beginnt die Lesung mit einem "I", ist der Buchstabe aufwendiger als die anderen Lombarden an den Rand geschrieben, teilweise auf den Kopf gestellt oder seitlich umgeknickt, wie gelegentlich auch L-Initialen. Stärker betont wird außerdem ein "L" in der letzten Zeile. Jeder neue Satz in der Lesung ist gestrichelt. Der Beginn eines neuen Tages drückt sich nicht in einer besonderen Initiale aus. Die Zwischentexte beginnen entweder mit einer Lombarde oder mit einer rot gestrichelten Majuskel.

Ausstattung

Besonders hervorgehoben sind die Textanfänge zu folgenden Festen:

2r:	"V"	Visio - Sabbato ante primam dominicam Adventus
25r:	"P"	Primo tempore - In Nativitate Domini
50r:	"P"	Paulus - Dominica prima post octavam Epiphaniae
120r:	"V"	Verba Iheremie - Dominica in Passione Domini
138r:	"h"	heri celebravimus - In Nativitate Sancti Stephani
162r:	"h"	hodiernus dies - In Purificatione Sancte Marie
173r:	"F"	Fuit vir vite - In Nativitate Sancti Benedicti

Bei den Initialen im Temporale handelt es sich um Fleuronnée-Initialen mit einfarbigen roten oder blauen Buchstabenkörpern und Fleuronnée in der entsprechenden Gegenfarbe. Im Sanctorale sind Buchstabenkörper und Fleuronnée zweifarbig. Beliebtestes Motiv ist das halbe Blatt mit eingezogenen Rändern, außerdem Perlreihen. Manche Fleuronnée-Initialen blieben unvollendet. Keine Ranken, kein figürlicher Schmuck.

Erhaltung

Buchblock gut erhalten. Teilweise stark verschmutzte Seiten (fol.69v/70r).

Einband

40 x 29 cm. Rücken: 9,5 cm.

Helles Schweinsleder mit Streicheisenlinien und folgenden Platten- und Rollenstempeln:

Platte Kreuzigung auf Bundeslade (Haebler I, 1928, S.449, Nr.I; Abb.93)

Rankenbordüre (1)

Tugendrolle (2)

Doppelter Rundbogenfries (3)

Rankenbordüre (4)

Die Rollen sind um die Platte im Mittelfeld angeordnet. Vorder- und Rückseite sind identisch. Das Eckbeschläg ist nicht mehr vorhanden; es war an den äußeren Ecken 6 x 6 cm groß, am Rücken 6 x 7 cm. Die Schließen sind nicht mehr vorhanden.

Zuschreibung, Lokalisierung, Datierung

Maternus Guldemann sagt im Kolophon selbst, daß er aus Frankfurt stamme und Mönch in Salem wurde. Er hat neben dem Lektionar ein neues Totenbuch angelegt, das er bis zu seinem eigenen Tod 1479/80 führte (GLA, 65/1123, fol.106 und 151r; vgl. Baumann, 1899, S.353; s. a. S.66). Der Sommerteil dieses Lektionars ist nicht mehr erhalten (s. S.44).

Literatur

Schuba, 1984, S.349.- Berschin, 1986, S.13, Anm.29.

Provenienz

Cod.Sal.XI,5 und Cod.Sal.XI,4 sind die beiden Meß-Chorbücher, die, nach Jacob Roibers Aufzeichnungen von 1515, Abt Ludwig Oschwald schreiben ließ: "Ille Ludovicus [...] duos libros cum notis qui ad officium misse in utroque choro pro senioribus aperientur, fecit scribere" (GLA 65/1595, fol.9v; zit. bei Baier, 1913, S.95 und Lehmann, 1918, S.290). Oschwald ist jeweils auf der ersten Seite als Auftraggeber zu Füßen des hl. Bernhard dargestellt. Laut Kolophon (fol.313r) schrieb Caspar Buol aus Göppingen 1462 das Graduale Cod.Sal.XI,5:

"Explicit feliciter Gradale secundum ordinem Cysterciensium. Scriptum per magistrum Caspar Buol de Goppingen. Sub Reverendo in Christo patre ac domino domno Ludovico venerabili Abbate. Monasterii in Salem. Anno domini Millesimo Quadringentesimo sexagesimo secundo circa festum sancti Ambrosy episcopi."

1608 wurde das Graduale von Esaias Zoß neu gebunden und "Graduale pro Choro Prioris" betitelt. Von dem üblichen Papierstreifen mit der Signatur ist der überstehende Teil abgerissen.

Inhalt:

Temporale: fol.1r-199v, 1. Zeile.

Ordinarium: fol.199v, 2. Zeile-214v.

Sanctorale: fol.215r-304r.

Kirchweih: fol.304v-306r.

Totenmessen: fol.306r-313r.

Leere Seite: fol.313v.

Nachträge für das Ordinarium: 314r-316r.

Anfang des 17. Jahrhundert wurde ein Index hinzugeheftet, der angibt, welche Teile des Ordinariums an welchem Sonn-und Feiertag gesungen werden soll: fol.199a/b.

Material

Pergament, 314 Blatt. Kein Vorsatz. Foliierung von I-CCCXVI am rechten Rand auf Höhe der 4. Textzeile; rote Tinte, römische Ziffern. Moderne Bleistiftfoliierung nur in der rechten, oberen Ecke von fol.199a/b. Die Blätter fol.115-118 fehlen.
Schwarze, rote und blaue Tinte, Deckfarben, Gold.

Buchblock

56 x 41 cm. Die Seiten sind beschnitten; der Schnitt ist grünblau. Ledernasen.

Schriftspiegel

42 x 29 cm. Abstand zum Falz: 5 cm, zum oberen Rand: 4,5 cm, zum seitlichen Rand: 6,5 cm und zum unteren Rand: 9 cm.
Der Schriftspiegel ist an den Längsseiten durch je zwei parallele rote Linien gerahmt, die von Blattrand zu Blattrand reichen. Abstand: 6-8 mm. Ohne diese seitlichen Ränder sind fol.1r-4r, 5v-8v, 132v-135r.
7 Notenzeilen mit je vier Linien. Abstand zwischen den Notenlinien: 1cm.

Heftung

14 IV (1-112) + IV-4 (113-120) + 9 IV (121-192) + IV+2 (193-200) + IV (201-208) + III (209-214) + 11 IV (215-302) + III (303-308) + IV (309-316).
Reklamanten und Lagenzählung auf den letzten Verso-Seiten einer Lage. Die Lagenzählung besteht aus einer römischen Ziffer und dem Kürzel für "-us".

Schrift

Textura. Römische Quadratnotation, C- und F-Schlüssel.
Schreiber: Caspar Buol.
Schwarzer Text, rote Notenlinien, rote Rubriken. Auszeichnungen in Rot und Blau. Breiter, geübter, flüssiger Duktus. Starke Tendenz zur Buchstabenverbindung bei den Quadrangeln. Ober- und Unterlängen enden allgemein mit einer Schräge, von welcher Zierlinien ausgehen. Die Kunstfertigkeit und Souveränität des Schreibers zeigt sich in der undogmatischen und spielerischen Gestaltung der Zierlinien. Dazu gehören auch die Häkchen über einem "i" und die Schleifen über einem Kürzel. Auffällig gekürzt ist: "-con" ⱅ und "orum" ℨ . Wenn Rubriken getrennt wurden, sind die Silben häufig von unten nach oben geschrieben. Die Notenlinien setzen am inneren senkrechten Rand

an und laufen sehr unregelmäßig aus; sie wurden für Rubriken, Initialen und sogar für Pausen in der Melodie unterbrochen, wie in keiner anderen Handschrift sonst. Lombarde und Kadelle unterscheiden sich nicht nur in Form und Farbe, sondern auch in der Ausführung: die Lombarden sind fast nachlässig mit Pinsel gemalt, die Kadellen scharf und präzise mit Feder geschrieben und gezeichnet. Charakteristisch für den Schreiber sind die ovalen Notenschlüssel und der quadratische Custos mit schwungvoll nach rechts gebogenem Abstrich. Beide Zeichen stehen zwischen den beiden senkrechten Begrenzungslinien.

Rubrizierung/Dekorationssystem

Die Antiphon eines inhaltlich neuen Abschnittes beginnt allgemein mit einer einfarbig roten oder blauen Lombarde. Hore und Gesangsstück können in einer vorhergehenden Rubrik vermerkt sein. Untergeordnete Psalmverse sind manchmal nur gestrichelt, können aber auch mit einer Kadelle beginnen, die aufwendiger verziert ist als die Lombarde. Lombarden von Antiphonen, die zu Beginn eines neuen Tages gesungen werden, sind gelegentlich auch mit Fleuronnée verziert. Trotzdem ist das Fleuronnée kein verläßliches Unterscheidungskriterium.

Besonders hervorgehoben ist der Introitus von folgenden Festen:

1r:	"A"	Ad te levavi - (Dominica prima in Adventu)
16v:	"D"	Dominus dixit - In Gallicantu ad missam
18r:	"L"	Lux fulgebit hodie - In mane ad missam
20r:	"P"	Puer natus est nobis - Maiorem ad missam
23r:	"E"	Ecce advenit - In Domini Epiphania
102r:	"D"	Domine ne longe - Dominica in Palmis
128v:	"R"	Resurrexi - Sancta in die Pasche
153r:	"V"	Viri galilei - In die Ascensionis
158r:	"S"	Spiritus Domini - In die Sancto Spiritus
167r:	"B"	Benedicta sit sancta - De Trinitate
215r:	"D"	Dominus secus mare - (In die Sancti Andree)
245v:	"S"	Suscepimus deus - In Purificatione
274v:	"D"	De ventre matris me - (In die Sancti Joannis Baptiste)
289v:	"S"	Salve sancta Parens - In vigilia Assumpcionis
291r:	"P"	Propter veritatem - In die Sancte Assumpcionis Virginis Marie
304v:	"T"	Terribilis est - (In Dedicatione Ecclesie)
306r:	"R"	Requiem eternam - Pro Defunctis

Ausstattung

1. Lombarden und Kadellen
2. Ornamentale Deckfarben-Initialen und Ranken
3. Initialminiaturen

1. Die Buchstabenkörper von Lombarden und Kadellen unterscheiden sich in Form und Farbe (s. S.90-92). Während der Rahmen der Kadelle zusammen mit dem Text oder unmittelbar nach diesem entstanden ist, wurden die filigranen Zierlinien in einem späteren Arbeitsgang gezeichnet: die Zierlinien überschneiden die Notenlinien und Noten, darüberhinaus ist die Auszierung, gegenüber dem tiefschwarzen Rahmen, in grauer Tinte gezeichnet. Standarddekor der Kadellen sind die Akanthusranke, die Hälfte eines stilisierten Blattes, ferner Perlreihen zwischen langgezogenen Tropfen, die sich an den Enden zu stilisierten Blättern aufrollen sowie Profilköpfe. Ein kauernder Hirsch in einer Kadelle auf fol.76v (Abb.36) und zwei Störche am Blattrand von fol.78r sind Kopien von Spielkartenmotiven (vgl. Geisberg, 1905, Taf.8, Nr.15 und ders., 1918, Taf.III, Nr.8). Die Ränder der Lombarden wurden außen und innen mit Feder nachgezogen; das Buchstabeninnere dann teilweise in geometrische Abschnitte geteilt und verziert.
M.E. waren zwei Personen an der Verzierung der Kadellen und Lombarden beteiligt: an den auslaufenden Zierlinien kann man die beiden unterscheiden. Während sie bei dem einen Rubrikator ganz diffus und weitläufig geraten, bleiben sie bei dem anderen kontrolliert, kleinteilig, weich und gezielt. Auch die Binnenzeichnung ist beim zweiten wirkungsvoller, plastischer. Beide Formen kommen nebeneinander vor; häufiger die qualitativ schlechteren.

2. Man kann formal zwischen einzeiligen und zweizeiligen ornamentalen Deckfarben-Initialen unterscheiden.
Die zweizeiligen Initialen (fol.20r, 153r, 158r, 245v) leiten liturgische Hochfeste (Weihnachten, Himmelfahrt, Pfingsten, Maria Lichtmeß) ein; sie sind qualitativ besser ausgeführt. Charakteristisch ist ein hoher, schmaler Buchstabenkörper, der ein ovales Mittelfeld einschließt. Die Initiale wirkt mehr wie ein Rahmen dieses Ovals als ein selbständiger Buchstabe, nur der Querbalken durchschneidet betont breit das innere Oval (Abb.34). Die Initiale steht vor einem goldenen Hintergrund. Der goldene Hintergrund der Initiale paßt sich weitgehend ihrer Form an und reicht nur geringfügig über sie hinaus. Er hat abgeschrägte eingezogene Ecken. Die Initiale besteht aus lila, grünem oder blauem Blattwerk. Das ovale Mittelfeld ist mit zarten, lasierenden Farben (grün, purpur, gelb) grundiert und mit silbernen Federranken verziert.

Von den Initialen gehen lange, gleichmäßig gewellte Stiele aus. Ohne sichtbaren Ansatz wachsen aus diesen Stielen mehrere lange Blätter heraus, die sich nur durch die subtile Kolorierung unterscheiden; sie lösen sich nie ganz vom Stiel, die Blattspreiten sind nur leicht eingeschnitten, und die Spitzen rollen sich nur mäßig ein. Am Ende geht aus einem solchen Blatt, wieder ohne Übergang, der Stiel hervor. In den Tälern und Höhen der Rankenbögen spaltet sich regelmäßig ein Ast vom Stiel ab, der sich schneckenartig zusammenrollt und in einer Blüte endet. Federranken verbinden schwarz gerahmte Goldpunkte mit dem Rankenstiel. Auf fol.1r wird die stilisierte Akanthusranke durch naturgetreue Blüten und Blätter ergänzt; ferner sind gelegentlich Vögel zwischen die Ranken plaziert.

Die einzeiligen ornamentalen Deckfarben-Initialen (fol.16v, 18r, 102r, 167r, 215r, 289v, 304v, 306r) sind sehr unterschiedlich ausgeführt: der Rahmen kann aus profilierten Leisten oder aus einer einfarbigen Linie bestehen, er kann aber auch ganz fehlen. Das Buchstabeninnere und die Eckzwickel sind verschieden gestaltet. Schließlich gibt es Initialen aus Blattwerk sowie Initialen mit vergoldetem oder einfarbigem Buchstabenkörper.

Die Ranken, die von diesen Initialen ausgehen, stimmen formal mit denen der zweizeiligen Initialen überein, sind aber undifferenziert mit pigmentreichen Farben koloriert. M.E. hat der Rubrikator der qualitativ besseren Ranken die Vorzeichnungen gemacht. Die Fähigkeiten des "Gehilfen" waren aber dermaßen eingeschränkt, daß er die vorgegebenen Ränder nur abschnittsweise mit einer einzigen Farbe ausmalen konnte. Das Ergebnis ist die stereotype Wiederholung des gleichen platten Blattes (vgl. Cod.Sal.X,6a; s. S. 338 und Abb.73).

3. Die Initialen mit figürlichen Darstellungen stimmen in der Form mit den zweizeiligen ornamental verzierten überein. Das hohe, ovale Mittelfeld erweist sich als ein ideales Bildfeld.

fol.1r - Abb.31

Dominica prima in Adventu: Ad te levavi animam meam
A: Abt Ludwig Oschwald kniet vor dem hl. Bernhard

Plazierung: 1 - 2 (7 Notenzeilen)
Größe: 12,5 x 12,5 (42 x 29)

Initiale:
Blaues Blattwerk. Die Initiale steht über einer goldbraunen Leiste. Die Eckzwickel sind golden. Der Querstrich des "A" ist weggelassen.

Miniatur:

Zwei Engel am oberen Bildrand halten den Goldhintergrund wie einen Vorhang. Der hl. Bernhard steht in der linken Bildhälfte. Er ist in Dreiviertelansicht nach rechts gewandt. Seine Haltung wirkt geziert, weil er sein rechtes Bein leicht angewinkelt hat und gleichzeitig seinen Oberkörper nach rechts dreht, so daß sein herabhängender rechter Arm fast verdeckt ist. In Hüfthöhe hält er einen Stab mit edelsteinbesetztem Nodus. In seiner linken Hand hält er ein großes Buch. Bernhard trägt eine graue Kukulle. Der Heilige (ohne Nimbus) hat seinen Kopf gesenkt und blickt zu Abt Ludwig Oschwald herab. Dieser kniet betend in der rechten Bildhälfte. Oschwald ist in Dreiviertelansicht nach links dargestellt. Er trägt eine schwarze Kukulle, hat die Mitra aufgesetzt und den Abtsstab an die Schulter gelehnt. Das Sudarium fällt ihm über den Rücken. Jeweils links von Bernhard und Oschwald steht ihr Wappenschild. Oschwalds Zeichen ist eine weiße Taube mit Lilie im Schnabel vor blauem Grund. Die Farben von Initiale und Miniatur sind aufeinander abgestimmt.

Rand:

Ranken über den oberen (2) und einen Teil des linken Randes (1). Außer den stilisierten Rankenblättern sind Erdbeeren, Akelei und Kornblume dargestellt, ferner drei Vögel, darunter ein Pfau.

fol.23r

In Domini Epiphania: Ecce advenit dominator dominus
E: Anbetung der Könige

Plazierung: 6 - 7 (7 Notenzeilen)
Größe: 12 x 12 (42 x 29)

Initiale:

Blaues Blattwerk vor goldenem Hintergrund. Der Querstrich des "E" ist links mit einem Blatt angedeutet.

Miniatur:

Links im Vordergrund sitzt Maria auf einem großen, blau-weißkarierten Kissen. Sie trägt ein braunes Kleid und einen blauen Mantel mit grünem Innenfutter, dessen Tuch sie über den Kopf gezogen hat. Mit beiden Händen hält sie ihren nackten Sohn, der sich bäuchlings mit offenen Armen dem ältesten König entgegenstreckt. Der ist vor dem Kind in die Knie gesunken und hat dessen Arm ergriffen. In seiner linken Hand hält er eine viereckige Kassette mit Goldstücken. Kaspar hat seine Hutkrone auf den Boden abgelegt. Der zweite König, der fast frontal hinter ihm steht, greift

mit der rechten Hand zum Turban, der um eine riesige Krone gewickelt ist. Er hält einen Deckelpokal mit Weihrauch in der linken Hand. Schräg hinter ihm steht der auffällig gekleidete Mohrenkönig: enge graue Beinlinge, darüber eine kurze Hose mit rotem Befestigungsband, ein hüftlanges, seitlich geschlitztes Wams aus weißem Samt und ein rotes Tuch um die Krone. Balthasar ist größer und kräftiger als Melchior. Die Myrrhe präsentiert er in einer Pyxis. Schräg hinter Maria befindet sich der Stall mit Holzpfosten, niederem Mauerwerk und Strohdach. Joseph lugt über das eine Mäuerchen, den Kopf an den Arm gelehnt. Hügel und Himmel bilden den Hintergrund. Die Miniatur hat große Ähnlichkeit mit einem gleichzeitigen Holzschnitt eines anonymen Künstlers (Heitz 95.Bd., 1938, Nr.1).

Rand:
Ranken über den unteren Rand (4); dünne, schmale Stiele. Hauptsächlich grüne und lila-graue Farben.

fol.128v - Abb.32
Sancta in die Pasche: Resurrexi et adhuc tecum
R: Auferstehung

Plazierung: 1 - 2 (7 Notenzeilen)
Größe: 11,5 x 12,0 (42 x 29)

Initiale:
Grau-lila Blattwerk vor goldenem Hintergrund. Ein orangefarbener Leistenrahmen geht um drei Seiten (1, 2, 3). Das Bildfeld ist hier erstmals nicht oval, sondern der Buchstabenform angepaßt.
Miniatur:
Nach einem Kupferstich des Meister E.S. (Lehrs II, Taf.59, Nr.152).
Schräg im Bildfeld steht ein offener Steinsarkophag. Mit dem rechten Bein steigt Christus über dessen Rand. Da der Miniator einen engeren Bildausschnitt gewählt hat als der Meister E.S. in seinem Kupferstich, ragt der Fuß aus der Miniatur in das Schriftbild hinein. In der linken Hand hält Christus das Siegesbanner, die rechte Hand hat er segnend erhoben. Der weite, orangefarbene Mantel mit grünem Innenfutter fällt hinter den Armen herab, seine linke Seite ist über das angewinkelte Bein gelegt. Unter dem Mantel sieht man noch eine Ecke des Lendentuchs. Jener schlafende Wächter, der im Kupferstich an der vorderen Kante des Sarkophags liegt, ist hier schräg nach hinten verschoben worden. Dafür korrigierte der Miniator seine Vorzeichnung und verzichtete auf die Wieder-

gabe des unteren Endes des Siegesbanners. Der zweite schlafende Wächter der Vorlage, über der hinteren Sarkophagecke, ist hier vom Rand der Initiale überschnitten. Der erschreckt aufblickende Wächter des Stiches wurde in der Miniatur durch einen ebenfalls schlafenden ersetzt. Den Unsicherheiten bei der Wiedergabe der Körperhaltung, hervorgerufen durch Probleme mit der Perspektive, steht eine bewußte Farbgebung gegenüber: der orangefarbene Mantel Christi korrespondiert mit dem Leistenrahmen, das Grün des Innenfutters mit den Ranken.

Rand:
Kurze Ranke am oberen Blattrand (2), die von der Initiale ausgeht.

fol.274v

In die Sancti Joannis Baptiste: De ventre matris me evocavit
D: Halbfigur von Johannes dem Täufer

Plazierung: 1 - 2 (7 Notenzeilen)
Größe: 10,5 x 11 (42 x 29)

Initiale:
Rosa Blattwerk vor einem goldenen Hintergrund, der nur knapp über die Initiale hinausreicht. Der Umriß des Hintergrundes besteht aus verschieden großen eingezogenen Bögen.

Miniatur:
Der Oberkörper von Johannes ist frontal zum Betrachter dargestellt, er hat seinen Kopf nach rechts gewandt und den Blick gesenkt. Die linke Schulter leicht hochgezogen, hält er auf dem angewinkelten Unterarm ein großes, rotbraunes Buch, dessen Schnitt nach außen weist. Mit der Hand greift er um den Buchrücken. Auf dem Buch ist ein liegendes Lamm dargestellt, auf das Johannes mit dem ausgestreckten Zeigefinger seiner rechten Hand hindeutet. Johannes hat langes, über die Schultern fallendes Haar und einen langen, am Kinn geteilten Bart; er trägt ein langärmliges Fellkleid, darüber einen grau-lila Mantel mit grünem Futter. Geringfügige Abweichungen von der durchscheinenden Vorzeichnung: u.a. war ein Nimbus für das Lamm vorgesehen. Abgesehen von einem schmalen, blauen Streifen am oberen Rand des Bildfeldes ist der Hintergrund weiß. Die Notenlinien der Rückseite scheinen durch. Auch hier korrespondieren die Farben in der Miniatur mit denen der Ranke.

Rand:
Kurze Ranke über der Miniatur, die von der Initiale ausgeht.

fol.291r - Abb.33

In die Sancte Assumpcionis Virginis Marie: Propter veritatem
P: Tod Mariens; Initiale ist nachträglich eingeklebt.

Plazierung: 4 - 5 (7 Notenzeilen)
Größe: 10 x 12 (42 x 29)

Initiale:
Kleinteiliges, grau-lila Blattwerk; der Stamm der Initiale bricht vor der
Notenzeile ab und wird am Rand fortgesetzt. Der Bauch der Initiale hat
einen querrechteckigen, an den beiden oberen Ecken eingezogenen Hin-
tergrund. Initiale und Hintergrundsrechteck sind von einem gleichmäßig
breiten, goldenen Streifen eingerahmt; die verbliebenen Eckzwickel sind
rot und haben eine damaszierte Oberfläche.

Miniatur:
Maria liegt in einer Art Himmelbett, dessen Kopfteil von einem Dächlein
bekrönt wird. Die Seitenwangen dieses Daches zeigen einen Kielbogen
mit eingeschriebenem Kleeblattbogen. Marias Haupt ist auf ein Kissen
gebettet, ihre Arme sind - wie man das bei Entschlafenen häufig sieht -
über dem Bettuch überkreuzt. Die Tote trägt ein enganliegendes Kleid mit
langen Ärmeln. Ihre Augen sind geschlossen. Rund um das Bett haben
sich die 12 Apostel versammelt. Der Abt von Salem, Ludwig Oschwald,
ist als Auftraggeber betend beigegeben. Die Trauernden sind so unter-
schiedlich wie möglich dargestellt: sie hocken, knien, stehen, lesen, beten,
unterhalten sich; sind von vorn, von hinten und von der Seite zu sehen.
Von den Aposteln läßt sich nur Petrus identifizieren. Er steht, mit Pluviale
und Mitra, gegenüber von Abt Oschwald am Kopfende des Bettes und
nimmt die Aussegnung vor, indem er die Verstorbene mit Weihwasser
besprengt. In seiner Rechten hält er einen Kreuzstab. Auch Ludwig Osch-
wald ist im Meßgewand mit Mitra und Abtsstab dargestellt. Teile der
Miniatur, das Bett, Petrus mit Tiara und Vortragekreuz sowie manche
Jünger, sind nach einem niederländischen Kupferstich gestaltet (Lehrs I,
Taf.32, Nr.86). Ganz frei von dieser Vorlage hat der Miniator den Hinter-
grund geschaffen. Es handelt sich um einen Raum, dessen rechte Seite, an
die das Kopfende des Bettes stößt, aus einer Hauswand mit großem vier-
teiligem Fenster besteht. Die daran angrenzende Wand gehört dagegen
eher zu einer Kirche als zu einem profanen Gebäude, denn über massivem
Mauerwerk sieht man eine aufwendig profilierte Fensterlaibung. Vor die-
sem Fenster erscheint Christus als Halbfigur auf einer Wolke, um die
Seele seiner Mutter in Gestalt eines jungen Mädchens in Empfang zu neh-

men. Zwei musizierende Engel sind links und rechts davon abgebildet. Der eine von ihnen wirft einen Schatten an die Wand.

Rand:

Kurze Ranken gehen von beiden Enden der Initiale aus. Sie sind nicht eingeklebt, sind aber verglichen mit den anderen Ranken kleinteiliger und bunter.

Erhaltung

Intensive Benutzungsspuren, vor allem im Ordinarium. Starker Tintenfraß von fol.274 bis 278.

Einband

62 x 42 cm. Rücken: 13 cm. Abgeschrägte Kanten.

Helles Schweinsleder mit blinden Streicheisenlinien und folgenden Rollen- und Einzelstempeln:

Filigraner Blattfries (1), (6)

Stilisierte Ranke zwischen Halkreisen (2)

Palmetten (3)

Salvatorrolle (4)

Doppelter Rundbogenfries (5)

Blütenstempel nur auf dem Rückdeckel

Muster und Anordnung sind auf Vorder- und Rückdeckel nahezu gleich, die Rollen sind um ein Mittelfeld angeordnet. Auf dem Vorderdeckel sind zwei waagrechte Streifen unverziert geblieben. In diese Leerfelder ist "Graduale ... Pro Choro Brioris renovatum Anno Salutis MDCVIII" geschrieben. Vorder- und Rückdeckel hatten unterschiedliches Beschläg. Vorn befand sich in der Mitte ein über Eck gestellter, quadratischer Buckel (9,5 cm), an den vier Ecken geringfügig kleinere, quadratische Buckel (8,5 cm). Allein von der Form her war das Beschläg des Vorderdeckels repräsentativer als das des Rückdeckels, das aus fünf kleinen, runden Medaillons (4 cm) bestand sowie vier schmalen Eckspangen. Aufgrund dieser besonderen Ausstattung läßt sich dieser Einband, zusammen mit den Einbänden von Cod.Sal.XI,4 und XI,3, in der Rechnung von Esaias Zoß (GLA 98/138, fol.11v; s. S.369-373) als der Posten bestimmen über:

3 gar grosse graduale für eins einzubind 8 fl. ... thut 24 fl.

2 mit neigen buglen gegossen schinhuotlin darauf auf eins [...] die alten buglen wider renoviert Aber auch hinden [...] mit neigen shinhuotlin und Eckspangen beschlagen für alle 3 zu beslagen ... thut 14 fl.20

Vier 1,5 cm große Löcher in jeder Ecke des Rückdeckels gehen durch die 2 cm starke Holzplatte; sie sind auf der Innenseite des Rückdeckels mit einer dünnen Holzklappe geschlossen, die am Pergamentspiegel klebt. Die Klappen sind im Uhrzeigersinn numeriert. Sie hatten die Schrauben zu verbergen, mit denen die Handschriften auf ein Betpult festgeschraubt worden waren. Die Ränder des Schraubenkopfes und das Gewinde sind noch deutlich zu erkennen. Außer Cod.Sal.XI,5 haben nur noch Cod.Sal.XI,4, XI,5, XI,6 und XI,1 diese zuklappbaren Schraubenlöcher (s. S.373 und Abb.96). Das Beschläg und die Schließen wurden so rücksichtslos entfernt, daß das Leder und der Holzdeckel beschädigt wurden. Nägel stehen über. Der Erhaltungszustand des Einbandes ist schlecht.

Zuschreibung, Lokalisierung, Datierung

Caspar Buol vollendete dieses Graduale für Ludwig Oschwald um den 4. April 1462 (circa festum Sancti Ambrosii Episcopi). Buol war kein Mönch in Salem, sondern wandernder Berufsschreiber mit Wohnsitz in Göppingen (Kolophon). 1478 signierte er eine Benedictio Salis et Aquae für Regensburg (München, BSB, clm 23302; vgl. Colophons II, 1967, S.155, Nr.4816). Die Virtuosität, mit welcher der 16 Jahre jüngere Codex in humanistischer Minuskel geschrieben ist, bestätigt die kalligraphischen Fähigkeiten Buols. Ob aber der Schreiber über den Text hinaus auch für die ornamentalen und figürlichen Auszierungsarbeiten in Cod.Sal.XI,5 verantwortlich war, kann der Vergleich zwischen beiden Handschriften nicht eindeutig erbringen. Zwar gibt es hier wie dort Feder- und Deckfarbenschmuck, aber die Benedictio enthält keine einzige Initialminiatur. Vergleichbar ist immerhin die Eigenart, die Ränder der Lombarden mit einer farbigen Linie aussen und innen nachzufahren und das Buchstabeninnere in geometrische Abschnitte zu teilen, die Goldhintergründe sehr fein ornamental zu mustern, ferner die Eigenheit, Bögen einer Deckfarben-Initiale als dünnen Stiel darzustellen und nur die Querbalken zu betonen, sowie der Verlauf und die Gestaltung der Ranken.
Buol hat Cod.Sal.XI,5 nicht ausschließlich selbst ausgeführt. An seiner Seite arbeitete mindestens ein Mitarbeiter, der die Ausarbeitung der Lombarden, eines Teils der Kadellen sowie der einzeiligen Deckfarben-Initialen mitsamt den dazugehörenden Ranken übernahm, und zwar bedeutend schlechter. Seine einzeiligen Deckfarben-Initialen und Ranken orientieren sich an den größeren, qualitativ hochstehenden und teilweise figürlich illuminierten Beispielen. Da etliche Jahre später in Cod.Sal.X,6a sowohl Schreibgewohnheiten

von Caspar Buol als auch diese schlechten Auszierungen in Deckfarben wiederkehren (s. S.334-338 und Abb.73), ergibt sich erstens, daß Buol sich für diesen Auftrag in Salem aufhielt; das wird dadurch bestätigt, daß zwei Seiten in intakten Lagen aus Cod.Sal.XI,4 von ihm geschrieben worden waren, zweitens, daß der Mitarbeiter Buols ein Salemer Konventuale gewesen sein muß, und drittens, daß Buol nicht nur der Schreiber war, sondern auch der Illuminator der Deckfarben- und Initialminiaturen gewesen sein könnte. Letztere Annahme wird auch dadurch indirekt nahegelegt, daß die figürlichen Darstellungen nicht nur auf graphische Vorlagen zurückgreifen, sondern auch mit graphischen Mitteln, z.B. starker Strichelung der Oberfläche, verwirklicht wurden, während eine einzige Miniatur - diejenige, in der Abt Oschwald am Sterbebett Mariens (fol.291r) abgebildet ist, außerhalb von Salem entstanden sein muß: sie wurde nämlich nachträglich eingeklebt. Diese Miniatur hebt sich denn auch stilistisch entschieden von den anderen ab (s. S.130-132). Möglicherweise war Buols Auftrag daran gebunden, einen Mönch in der Herstellung eines Chorbuches zu unterrichten (s. S.82-84).

Literatur

Jammers, 1963, S.58.- Schuba, in: Salem I, 1984, S.350.

Provenienz

Dieser Codex ist das Pendant zu Cod.Sal.XI,5, das von Abt Ludwig Oschwald
in Auftrag gegeben wurde. Oschwald ist in einer Initiale auf fol.1r vor dem hl.
Bernhard dargestellt (vgl. Cod.Sal.XI,5). Vorliegende Handschrift enthält
kein Kolophon. Auf dem Spiegel des Rückdeckels steht in flüchtiger Kursive:

> "Anno domino 1463 sup ... fes ...
> Assumptionis Virginis ...
> iste liber a fratre Joh ...
> sub Ludovico ...
> ..."

Der Text ist seitlich und unten abgeschnitten. Esaias Zoß hat 1608 den Codex
neu gebunden. Der überstehende Teil des Papierstreifens mit der ehemaligen
Salemer Signatur ist wie bei Cod.Sal.XI,5 abgerissen.

Inhalt

Temporale: fol.1r-228v.

Officium de familiaribus: fol.228v-229v.

In Dedicatione Templi: fol.230r-232v.

Index: fol.232a/b (später hinzugekommen).

Ordinarium: fol.1r-38r (separate Zählung).

Zusätze des Ordinarium: fol.38v-41v (später hinzugekommen).

Sanctorale: fol.233r-309v.

Commune Sanctorum: fol.310r-353r.

Totenoffizium: fol.353r-357v.

Leere Seiten: fol.358r-359v.

Material

Pergament, 402 Blatt. Pergamentvorsatz vorn. Foliierung von I-CCXXXII (Temporale) und CCXXXIII-CCCLIII (Sanctorale) am rechten Rand auf der Höhe der 3. Textzeile. Rote Tinte, römische Ziffern.Die Foliierung im Ordinarium von 1-41 an gleicher Position, in roter Tinte und arabischen Ziffern. Moderne Bleistiftfoliierung nur in der oberen, rechten Ecke beim Index, fol.232a/b sowie auf fol.70, 139, 358 und 359.
Schwarze, rote und blaue Tinte, Deckfarben, Gold.

Buchblock

56 x 40 cm (fol.232a/b sind gerinfügig kleiner). Die Seiten sind beschnitten, der Schnitt ist grünblau. Ledernasen.

Schriftspiegel

39 x 26 cm. Abstand zum Falz: 5 cm, zum oberen Rand: 6 cm, zum seitlichen Rand: 7,5 cm und zum unteren Rand: 10 cm.
Der Schriftspiegel ist an den Längsseiten durch zwei dünne, parallele Bleistiftlinien gerahmt, die von Blattrand zu Blattrand reichen. Abstand: 1 cm.
6 Notenzeilen mit je vier Linien. Abstand zwischen den Notenzeilen: 1,1 cm.

Heftung

III (Spiegel-5) + IV+1 (6-14) + 7 IV (15-70) + V (71-80) + IV-1 (81-87) + 3 IV (88-111) + IV-1 (112-118) + 14 IV (119-230) + IV+2 (231, 232, 232a/b und Ord:1-6) + 3 IV (Ord:7-30) + IV+1 (Ord:31-39) + IV+1 (Ord:40, 41 und 233-239) + IV+1 (240-248) + 13 IV (249-352) + IV-1 (353-359).
Keine Reklamanten. Lagenzählung auf der letzten Verso-Seite einer Lage.
Die erste Lagenzählung befindet sich heute auf fol.6v, dem ersten Blatt der 2. Lage; ansonsten bestätigen die Lagennummern die jetzige Heftung. Die Zählung besteht aus römischen Ziffern.

Schrift

Textura. Römische Quadratnotation, C- und F-Schlüssel.
Mit Ausnahme von zwei Seiten ein einziger Schreiber.
Aufgrund der Schriftunterschiede müssen fol.70 und 139 von einem anderen Schreiber stammen. Es handelt sich eindeutig um Caspar Buol, der schon Cod.Sal.XI,5 geschrieben hat (seine Schriftmerkmale s. S.239-240).
Schwarzer Text, rote Notenlinien, rote Rubriken. Auszeichnungen in Rot und Blau.
Flüchtiger, unkonzentrierter, hoher Duktus. Die Quadrangeln der Buchstabenschäfte sind sehr schwungvoll ausgeführt. Die Oberlängen von "l", "b" und

"h" sind wie die kurzen Buchstabenschäfte nach links umgebrochen, nach rechts geht ein kurzer, spitzer Haken weg. Eine auffällige Gewohnheit dieses Schreibers ist es, das "x" an der linken Seite mit einem unter die Zeile führenden, schrägen Haarstrich zu versehen, der in einer Quadrangel endet. Ein weiteres Charakteristikum ist die Hervorhebung des "i" und "r" mit einem Federstrich. Dieser setzt an dem Buchstabenschaft an und verlängert ihn um ca. die halbe Länge, bevor er nach rechts umbricht. Jeder Vers endet mit einem Punkt, der in einer in Feder gezeichneten Schleife fortgesetzt wird.

Die Notenlinien wurden noch vor dem Text gezogen, denn sie sind weder für Rubriken noch für irgendeine Initiale unterbrochen. Sogar die Initialminiaturen, mit Ausnahme der ersten, sind über die Notenzeilen gemalt.

Lombarden und Kadellen unterscheiden sich wie in anderen Beispielen (vgl. z.B. Cod.Sal.XI,5; s. S.241 und 90-92). Der Custos ist über Eck gestellt und hat einen langen, schrägen Aufstrich.

Rubrizierung/Dekorationssystem

Wie in Cod.Sal.XI,5 ist der erste Buchstabe eines inhaltlich neuen Abschnittes eine einzeilige, einfarbig rote oder blaue Lombarde, deren Form hier, verglichen mit Cod.Sal.XI,5, allgemein breiter und aufwendiger ist. Sie kann willkürlich mit Fleuronnée in der entsprechenden Gegenfarbe verziert sein. Die untergeordneten Psalmverse eines Abschnittes beginnen immer mit einer Kadelle, die alle ebenfalls durch ausladende und teilweise bizarre Formen auffallen. Noch stärker akzentuiert wird der Text durch sehr lange und ausführliche Rubriken unter oder auf den Notenlinien. Die Anfangsbuchstaben der Rubriken können auch einzeilig sein. Ihr Buchstabenkörper besteht nicht aus einem Block, sondern aus einzelnen, unverbundenen Linien von unterschiedlicher Länge.

Besonders hervorgehoben ist der Introitus folgender Feste:

1r:	"A"	Ad te levavi - Dominica prima in Adventu Domini
20r:	"D"	Dominus dixit ad - In galli cantu
24r:	"P"	Puer natus est nobis - Ad maiorem missam
28r:	"E"	Ecce advenit - In Epiphania Domini nostri
108r:	"J"	Judica me deus - Dominica in Passione
120v:	"D"	Domine ne longe facias - Dominica in Palmis
147r:	"R"	Resurrexi - In die Sancta Pasche
173v:	"V"	Viri galilei - In die Ascensionis Domini
179r:	"S"	Spiritus domini - In die Penthecoste
189r:	"B"	Benedicta sit - Dominica prima post Penthecostem
230r:	"T"	Terribilis est locus - In Dedicatione Templi

Ausstattung

1. Lombarden und Kadellen
2. Ornamentale Deckfarben-Initialen und Ranken
3. Initialminiaturen

1. Der Raum, in den die Lombarden und Kadellen gezeichnet werden sollten, wurde mit senkrechten Strichen auf den Notenzeilen markiert. Die beiden Initialtypen unterscheiden sich wie üblich in Form und Farbe. Die Kadellenrahmen sind mit schlechter Tinte und ungespitzter Feder geschrieben; sie wurden in einem späteren Arbeitsgang mit filigranen Mustern verziert. Die farbigen Muster in und um die Lombarden sind breiter gezeichnet als bei den Kadellen; die blaue Farbe ist stark verblaßt.
Zu den in Cod.Sal.XI,5 beschriebenen Standarddekors kommen Perlreihen und geometrische Muster hinzu, außerdem die Darstellung von Tieren und kleinen, manchmal kolorierten Porträts (Mönch, Bischof) in Profil und Dreiviertelansicht. In einer Kadelle auf fol.32r steht auf einem Schriftband die Signatur "HAS", auf fol.38r ist das Zisterzienserwappen abgebildet und auf fol.138r ein Wappenschild mit Mühlrad. M.E. haben mindestens zwei Personen an der Verzierung der Kadellen gearbeitet. Einerseits wird man an den Rubrikator mit den diffusen, weitläufigen Zierlinien in Cod.Sal.XI,5 erinnert, andererseits liegt eine spezielle Art vor, die Perlen zwischen den langgezogenen Tropfen zu zeichnen: statt sie korrekt zu schließen und über die Zwi-

schenräume spitze Hütchen zu setzen, werden sie spiralig verlängert und ein Kern in die Mitte gesetzt. Ab fol.150 werden statt der Perlen allgemein gegenständliche Schellen dargestellt.

2. Von den elf ornamentalen Deckfarben-Initialen sind nur deren zwei qualitativ hochstehend (fol. 230r und 348r). Beide sind zweizeilig. Ihr Buchstabenkörper aus feingliedrigem Blattwerk wird außen und innen fünffach, schwarzrot-weiß-rot-schwarz, konturiert. Dadurch wirken die Initialen flach und breit. Sie sind in einen Rahmen gestellt, der mindestens fünffach konturiert ist, gelegentlich aber zusätzlich noch durch eine doppelt so breite goldene Leiste verstärkt ist. Der Raum zwischen Rahmen und Initiale ist mit kleinteiligem Blattwerk gefüllt.

Die Ranken, die mit diesen ornamentalen Deckfarbeninitialen kombiniert sind, setzen unvermittelt mit dem Stiel oder mehreren Blättern an der äußersten Kontur des Rahmens an. Der dünne Stiel ist sehr stark, aber regelmäßig gewellt. Ungefähr in gleichen Abständen teilt er sich an einer Verdickung. Der abzweigende Ast überschneidet den Stiel unmittelbar nach der Spaltung, biegt in die Gegenrichtung um und scheint so mit dem Stiel einen Kreis zu bilden. Kurz bevor sich Ast und Stiel berühren, rollt sich der Ast spiralig ein und endet in einer Blüte. Vom Rankenstiel gehen stilisierte Akanthusblätter und perlenbesetzte Blüten, auch Blätter, und Früchte aus, die nach den Blumenkarten der frühen Kartenspiele gestaltet sind (vgl. Geisberg, 1918, Taf.44-53). Dutzende von schwarz gerahmten und strahlenbesetzten Goldpunkten werden durch Fadenranken mit dem Stiel, den Blättern und sogar den Blüten und Früchten verbunden. Dadurch wird die Randverzierung zu einer geschlossenen Bordüre.

Die qualitativ weniger guten ornamentalen Deckfarbeninitialen sind bis auf die Spaltleisteninitialen auf fol.108r und 245r den beiden oben beschriebenen nachempfunden. Auch sind sie mit Ranken kombiniert, die sich an denen des besseren Miniators orientieren. Die Ranke von fol.278v ist beispielsweise eine regelrechte Kopie von fol.120v. Auf fol.332r ist eine einzeilige Deckfarbeninitiale mit Ranke nach der Grundierung nicht weiter ausgeführt worden. Durch die Grundierung hindurch sieht man die sehr sparsame, aber sichere Vorzeichnung: die Konturen brechen nicht ab, sondern sind in einem Zug geschrieben; die Spitzen der Blütenblätter sind nicht steif, sondern gedreht wie in den Ranken des besseren Malers. Auf Blättern, wo Farbe von seinen Ranken abgebrochen ist, kann man die gleiche zurückhaltende Vorzeichnung erkennen. Die Ausstattung dieses Codex ist demnach wie in XI,5 zwar von einem einzigen Miniator allein entworfen und größtenteils auch vorgezeichnet, aber mit Hilfe von mindestens einem untergeordneten Helfer ausgeführt worden. Wie in Cod.Sal.XI,5 mangelt es dem letzteren an Sensibilität im

Kolorieren und an der Fähigkeit, eine Ranke räumlich darzustellen. Initiale und Ranke von fol.278v sind der einmalige Versuch eines zweiten Helfers. Er hält sich möglichst exakt an die Ranke von fol.120v, aber seine Vorzeichnung ist zittrig und ohne Spannung. Die Farben sind wässriger als sonst und unpräzise aufgetragen.

3. Die Initialen, in denen Miniaturen dargestellt sind, entsprechen den qualitativ hochstehenden ornamentalen Deckfarbeninitialen. Alternativ zu den Blattwerk-Initialen gibt es noch Spaltleisteninitialen, deren Buchstabenkörper und Füllung alternativ aus Blattgold oder farbigem Blattwerk bestehen. Unabhängig von Farbe und Muster sind die Initialen außen wie innen fünffach konturiert und bleiben auf das Rahmeninnere beschränkt.

fol.1r - Abb.37
Dominica prima in Adventu Domini: Ad te levavi animam meam
A: Abt Ludwig Oschwald kniet vor dem hl. Bernhard
Abb. in: Salem I, 1984, S.358, Abb.83

Plazierung: 1-3 (6 Notenzeilen)
Größe: 17 x 18 (39 x 26)

Initiale:
Blaues Blattwerk; der Querbalken ist weggelassen.
Miniatur:
Auf einem flachen Rasen sind der Gründer des Zisterzienserordens und Abt Oschwald von Salem dargestellt. Der hl. Bernhard steht in der linken Bildhälfte, in Dreiviertelansicht nach rechts gewandt. Er trägt die weiße Zisterzienserkukulle. In seiner linken Hand hält er einen schlichten Stab, von dem seitlich ein eingerolltes Akanthusblatt abgeht. Die Rechte hat er zum Gruß mit der Handfläche nach aussen gekehrt. Um Bernhards Haupt läuft ein schmaler Haarkranz. Seine Wangen sind eingefallen; eine tiefe Falte verläuft von der Wange zum Kinn. Diese Physiognomie entspricht dem Typ der "vera effigies" (vgl. Aurenhammer, 1959-67, S.333f.). Die Augen sind gesenkt, um auf Abt Oschwald zu blicken, der betend vor ihm niedergekniet ist. Oschwald, in der rechten Bildhälfte, trägt eine schwarze Kukulle, Mitra und Abtsstab. Letzterer hat die gleiche ungewöhnliche Krümme wie der Stab des Heiligen: es handelt sich um ein verhältnismäßig kleines Rankenblatt, das seitlich vom Stab ausgeht, aber nicht dessen Abschluß bildet. Der Wappenschild mit Oschwalds Zeichen Lilie und Taube steht schräg vor dem Abt. Es ist nach links geneigt und korrespondiert dadurch mit dem Wappen des Zisterzienserordens, das, hinter Bern-

hard nach rechts geneigt ist. Der Rasen reicht bis an ein niedriges Mäuerchen aus Ziegelsteinen, dessen Oberkante die Stelle des weggelassenen Querbalkens der Initiale einnimmt. Darüber ein teppichartig gemusterter Hintergrund, wie er in französischen Handschriften des 14. Jahrhunderts üblich war.

Rand:

Vom Rahmen geht eine Ranke aus, die über alle vier Seiten reicht. Zwischen die Ranken sind Vögel und ein Hirsch plaziert.

fol.24r

Ad maiorem Missam: Puer natus est nobis
P: Verehrung des Kindes
Abb. in: Walz, 1987, S.63, Taf.11.

Plazierung: 1-3 (6 Notenzeilen)
Größe: 19 x 18 (39 x 26)

Initiale:

Goldene Spaltleisteninitiale mit blauem Blattwerk in den Zwickeln. Im geringen Raum zwischen Initiale und Rahmen links und oben rechts: goldene Federranken auf Purpurgrund. Rechts unten: hellila Blattwerk.
Miniatur:

Im Vordergrund links kniet Maria unter dem Giebel eines Stalles. Sie ist in Dreiviertelansicht nach rechts gewandt und blickt mit gefalteten Händen auf Jesus. Sie trägt ein lila Kleid mit enganliegendem Oberteil und einen weiten blauen Mantel. Ihr Haar ist an den Schläfen nach hinten gekämmt und fließt in langen Locken über den Rücken. Vor Maria liegt der nackte Jesusknabe auf dem Boden. Strahlen gehen von ihm aus, und stilisierte Wolken rahmen ihn ein. Joseph kniet in der rechten Bildhälfte. Er trägt ein gegürtetes lila Gewand, eine Gugel und einen weiten, roten Mantel. Die Kapuze ist in den Nacken geschoben. Joseph ist ein alter Mann mit weißem Bart und weißem, schütterem Haar. Er ist etwas in sich zusammengesunken. Links hinter Maria sieht man die Ruine eines Hauses, zwischen Maria und Joseph die Köpfe von Ochs und Esel über einem geflochtenen Weidenzaun. Sowohl die Ruine wie der Zaun und die Tiere befinden sich unter dem Stall, dessen Dach fast das ganze obere Viertel des Bildfeldes einnimmt. Durch die Pfosten blickt man auf eine Kette von drei Hügeln. Auf dem rechten Hügel steht ein Hirte inmitten seiner Herde. Am Himmel erscheint ein Engel und verkündet die Geburt

Christi. Ein zweiter Engel schwebt mit dem strahlenden Weihnachtsstern über dem Dach des Stalles.

Rand:

Von der oberen, linken Ecke des Rahmens gehen Ranken aus; sie reichen über drei Viertel des oberen Randes (2) und die Hälfte des seitlichen Randes (1).

fol.28r

In Epiphania Domini nostri: Ecce advenit dominator dominus
E: Anbetung der Könige

Plazierung: 1 - 2 (6 Notenzeilen)
Größe: 13,5 x 13,5 (39 x 26)

Initiale:

Goldene Spaltleisteninitiale mit blauem Blattwerk in den Zwickeln. Eckzwickel purpurfarben, goldene Federranken.

Miniatur:

Am linken Rand der Miniatur sitzt Maria, in Dreiviertelansicht nach rechts gewandt, vor dem Pfosten eines Stalles. Sie trägt ein blaues Kleid unter einem gleichfarbigen Mantel und ein weißes Kopftuch, dessen lange Enden über den Rücken fallen. Sie hat den Kopf gesenkt und beobachtet, wie Jesus auf ihrem Schoß nach der Kassette greift, die der erste König als Geschenk präsentiert. Kaspar ist in die Knie gesunken. Da er seine Hutkrone abgenommen hat, sieht man sein schütteres Haar. Er trägt einen langen, weiten Surcot über einem langärmligen Kleid. Rechts neben Maria steht Joseph, der dem vornehmen Besuch auf einem runden Tischchen ein Brot und ein Glas Wein (oder Wasser?) anbietet. Rechts neben Joseph deutet Melchior mit dem ausgestreckten Zeigefinger seiner Rechten auf den Stern am Himmel, den ein Engel mit beiden Händen hält. Dieser König hat lange Haare und einen dichten, dunklen Bart; seine Krone ist von einem Tuch umwickelt. Der Mohrenkönig steht etwas abseits, am rechten Rand. Er ist im Profil dargestellt und blickt auf Christus. Die losen Enden seines Turbans flattern über seinem Kopf.

Rand:

An der linken, oberen Ecke des Rahmen setzen Ranken an, die über den oberen (2) und den halben linken Rand (1) reichen.

fol.120v - Abb.38

Dominica in Palmis: Domine ne longe facias auxilium

D: Einzug Jesu in Jerusalem

Plazierung: 2 - 3 (6 Notenzeilen)

Größe: 13 x 13 (39 x 26)

Initiale:

Lila Blattwerk. Eckzwickel: blau; goldene Federranken.

Miniatur:

In der Mitte des Bildfeldes reitet Christus auf einer Eselin über einen steinigen Weg nach rechts. Er ist in Dreiviertelansicht dargestellt, hält mit der linken Hand die Zügel und hat seine rechte Hand segnend erhoben. Geste und Blick gelten einem Kind, das von einem Baum Palmzweige auf den Weg streut. Auf dem Weg vor Christus ist ein Mantel ausgebreitet. Hinter ihm erscheinen am linken Rand der Miniatur Petrus und Johannes. Sie sind in ein Gespräch vertieft. Sechs weitere Jünger sind durch die Umrisse ihrer Heiligenscheine angedeutet, die übereinander am linken Rand dargestellt sind.

Rand:

Vom Rahmen der Initiale geht eine Ranke aus, die über den linken Rand (1) reicht. Die Ranke wiederholt sich auf fol.278v (Abb.41).

fol.147r

In die sancta pasche: Resurrexi

R: Auferstehung

Plazierung: 5 - 6 (6 Notenzeilen)

Größe: 12,5 x 12 (39 x 26)

Initiale:

Goldener Buchstabenkörper. Eckzwickel: rosa Blattwerk.

Miniatur:

In der unteren Hälfte des Bildfeldes steht quer in den Raum hinein ein offener Steinsarkophag. Christus steigt mit dem linken Bein über dessen Rand. Er hebt die rechte Hand zum Segen, mit der linken Hand hält er schräg vor sich den Kreuzstab, an dem ein Kreuzbanner befestigt ist. Christus trägt einen roten Mantel, den er mit den Armen auseinanderbreitet. So sind die Wundmale deutlich sichtbar; zudem sind sie auch farblich besonders hervorgehoben. Keiner der vier Wächter, die teilweise schwer

bewaffnet um den Sarkophag postiert sind, wacht auf. Die Umgebung ist nicht näher charakterisiert.

Rand:
Ranken über die Hälfte des unteren (4) und die Hälfte des linken Randes (1). Blattansatz an der linken, unteren Ecke des Rahmens.

fol.173v

In die Ascensionis Domini: Viri galilei quid
V: Christi Himmelfahrt
Abb. in: Werner, 1975, Taf.10

Plazierung: 1 - 2 (6 Notenzeilen)
Größe: 13,5 x 12 (39 x 26)

Initiale:
Roter Buchstabenkörper, goldene Federranken. Eckzwickel: blaues Blattwerk.

Miniatur:
Auf einem kegelförmigen Hügel in der Mitte der unteren Bildhälfte sind die Fußabdrücke von Christus zu sehen. Von ihm selbst sind hinter einem Wolkensaum am oberen Rand der Miniatur nur noch der Rocksaum, die Füße mit den rot umrandeten Wundmalen und der Schaft des Siegesbanners sichtbar. Christus ist von einem Strahlenkranz umgeben. Maria und die zwölf Apostel stehen zu beiden Seiten des felsigen Hügels. Nur Maria, Petrus und Johannes sind identifizierbar.

Rand:
Ranke über den halben oberen (2) und den halben linken Rand (1). Blattansatz unterhalb der oberen, linken Ecke des Rahmens. Zwischen die Rankenblätter sind ein Bär und ein Affe mit Spiegel gemalt; ferner ist eine männliche Büste auf einem Blütenkelch dargestellt. Es handelt sich um einen König des Alten Testamentes, der ein Schriftband mit der Aufschrift "Ascendit p" im linken Arm hält.

fol.179r

In die Penthecoste: Spiritus dominus replevit
S: Pfingsten

Plazierung: 3 - 4 (6 Notenzeilen)
Größe: 14,5 x 13 (39 x 26)

Initiale:
Blaues Blattwerk. Eckzwickel: lila Blattwerk.

Miniatur:
Der breite Querbalken der Initiale teilt das Bildfeld in zwei Hälften. Oben ist auf purpurfarbenem Grund die Taube des Hl. Geistes dargestellt. Vom Kopf des Tieres gehen dreizehn goldene Strahlen aus, die auf Maria und die zwölf Apostel gerichtet sind. Die Schar der dreizehn Personen ist in der unteren Bildhälfte dargestellt: sie sitzen in zwei Reihen hintereinander. Maria erscheint in der Mitte, rechts und links von ihr Johannes und Petrus. Die restlichen drei Jünger der ersten Reihe sind nicht eindeutig zu identifizieren. Die sieben Apostel in der zweiten Reihe sind teilweise verdeckt. Ihre goldenen Scheibennimben überschneiden den Querbalken der Initiale.
Der Erhaltungszustand der Nimben und Gesichter ist schlecht.

Rand:
Ranke über drei Viertel der linken Seite (1). Blattansatz in der Mitte des Rahmens.

fol.233r
In vigilia Andree Apostoli: Dominus secus mare
D: Apostel Andreas

Plazierung: 1 - 2 (6 Notenzeilen)
Größe: 12,5 x 12 (39 x 26)

Initiale:
Goldener Buchstabenkörper. Eckzwickel: braun; goldene Federranken.

Miniatur:
Andreas steht, fast frontal, auf einem ausgetretenen Weg, der zwischen etwa kniehohen Steinen verläuft. Er hat den linken Arm über die Gabelung des x-förmigen Kreuzes gelegt, seine Rechte hält er demonstrativ zur Seite. Sein Blick ist nach links gerichtet. Andreas trägt ein gegürtetes, rotes Kleid und einen blauen Mantel mit grünem Futter. Er hat langes, braunes Haar und einen dichten, braunen Bart. Der Apostel ist nimbiert.

Rand:
Ranken über den halben oberen (2) und den halben linken Rand (1). Blattansatz am Rahmen der Initiale, in der linken, oberen Ecke.

fol.242v

Stephani martiris: (U)t enim sederunt principes et
"C": Halbfigur des hl. Stephanus

Plazierung: 5 (6 Notenzeilen)
Größe: 6,5 x 6 (39 x 26)

Initiale:
 Statt eines "U" ist ein "C" geschrieben. Goldener Buchstabenkörper.
 Eckzwichel: lila Blattwerk.
Miniatur:
 Der hl. Stephanus ist frontal zum Betrachter dargestellt. Er ist wie ein
 Diakon gekleidet und hat eine Tonsur. Auf seinem verhüllten rechten Arm
 trägt er drei große Steine, auf die er mit seiner linken Hand hindeutet. Ein
 weiterer Stein hat ihn am Kopf getroffen; aus der Wunde fließt Blut.

Rand:
 Kurze Ranke am linken Rand (1). Blattansatz in der Mitte des Rahmens.

fol.267r

In Purificatione Beate Marie: Suscepimus deus
S: Darbringung im Tempel

Plazierung: 3 - 4 (6 Notenzeilen)
Größe: 14 x 12,5 (39 x 26)

Initiale:
 Goldener Buchstabenkörper. Eckzwickel: schwarz; silberne Federranken.
Miniatur:
 Unterhalb des Querbalkens der Initiale steht in der Mitte ein Altar frontal
 auf einer breiten, halbkreisförmig abschließenden Stufe. Davor stehen
 sich Maria, auf der linken Seite, und Simeon, auf der rechten Seite,
 gegenüber. Maria, die einen weißen Schleier trägt und ihren blauen Man-
 tel tief in die Stirn gezogen hat, hebt ihren Sohn über den Altar. Simeon,
 mit rosa Chormantel und Mitra, breitet die Arme nach Jesus aus; er hat
 ein weißes Tuch um seine Schultern gelegt und damit seine Hände ver-
 hüllt. Von links ist eine junge Frau in rotem Kleid hinter den Altar getre-
 ten, die ein geflochtenes Henkelkörbchen mit zwei Tauben auf den Altar
 stellt. Alle drei Personen sind über den Querbalken der Initiale gemalt;
 ihre Köpfe sind vor dem purpurfarbenen, mit goldenen Federranken ver-
 zierten Hintergrund dargestellt.

Rand:
Ranke über die ganze linke Seite (1). Zwei Blattansätze am Rahmen der Initiale. Zwischen stilisierten Blättern Maiglöckchen und Rosen.

fol.305v

Ad maioram Missam de Sancto Johanne: De ventre matris
D: Johannes der Täufer
Abb. in: Walz, 1987, S.63, Taf.10.

Plazierung: 5 - 6 (6 Notenzeilen)
Größe: 12,5 x 12 (39 x 26)

Initiale:
Goldener Buchstabenkörper. Eckzwickel: purpur; goldene Federranken.
Miniatur:
Johannes steht auf einem moosigen Pfad, der zwischen sanft ansteigenden Hügeln verläuft. Die Bäume auf der Anhöhe dieser Hügel sind seitlich von der Initiale überschnitten. Johannes trägt nach Mt 3,4 und Mk.1,6 das Fell eines Kamels, das noch Kopf und Hufe zeigt. Als Gürtel hat er ein weißes Tuch um die Hüften geschlungen. Er hat kurze, braune Locken und einen dichten, am Kinn geteilten Bart. Der Heilige zeigt auf das Lamm Gottes, das in seinem linken Arm auf einem großen, rot gebundenem Buch liegt.

Rand:
Ranke über die halbe untere (4) und die halbe linke Seite (1). Blattansatz an der linken, unteren Ecke des Rahmens.
Bei dieser Ranke ist an vielen Stellen Farbe abgeblättert, weshalb man die Vorzeichnung erkennen kann.

fol.310v

In Sanctorum Apostolorum die Petri et Pauli: Nunc scio vere quia
N: Apostel Petrus und Paulus

Plazierung: 2 - 3 (6 Notenzeilen)
Größe: 12,5 x 12 (39 x 26)

Initiale:
Purpurfarbener Buchstabenkörper, goldene Federranken. Eckzwickel: dunkelblaues Blattwerk.

Miniatur:
Die beiden Apostel stehen sich auf einem moosigen Weg gegenüber. Seitlich von ihnen steigt das Gelände leicht an. Beide sind in Dreiviertelansicht dargestellt. Auf der linken Seite Petrus, in rosa Leibrock unter lila Mantel und mit dem Schlüssel in der linken Hand. Sein kurzer Bart und die Tonsur entsprechen mehr den Abbildungen des hl. Bernhard (vgl. z.B. fol.1r dieser Handschrift), als den geläufigen Darstellungen des Apostelfürsten. Dafür entspricht Paulus, in blauem Kleid unter rotem Mantel, mit seinem langen, am Kinn geteilten Bart etwas mehr dem üblichen Darstellungstyp, wenngleich er volles Haar hat. Er hält das Schwert, sein Attribut, mit der Klinge vor die linke Schulter. Die beiden Apostel blicken sich an; ihre freie rechte Hand deutet auf Schlüssel und Schwert.

Rand:
Ranke über die halbe linke Seite (1). Blattansatz am Rahmen der Initiale, an der linken, oberen Ecke.

fol.333r - Abb.40

In Ascencionis Beate Marie: (G)audeamus omnes
P: Mariä Himmelfahrt

Plazierung: 5 - 6 (6 Notenzeilen)
Größe: 13 x 12 (39 x 26)

Initiale:
Statt eines "G" ist ein "P" geschrieben. Blaues Blattwerk. Eckzwickel: weinrot; goldene Federranken.

Miniatur:
Im Vordergrund der Miniatur steht ein offener Sarkophag, der beinahe die ganze Breite des Bildfeldes einnimmt. Die Apostel drängen sich an dessen beiden Schmalseiten, dem Initialkörper entlang. So bilden sie fast ein Spalier, durch das man sowohl in die weite Ebene sieht, als auch auf die Vision am Himmel. Am oberen Rand der Miniatur ist Christus in halber Figur in einem Wolkenkranz erschienen. Strahlen gehen nach allen Seiten von ihm aus. Er zieht Maria an sich. Seine Mutter ist jugendlich dargestellt, mit offenen, langen Haaren. Sie legt ihre Hände auf die Brust des Sohnes. Die meisten der zwölf Apostel verfolgen betend die Himmelfahrt Marias oder blicken in den leeren Sarkophag. Ein junger Apostel steht mit dem Rücken zum Betrachter und deutet nach oben. Es könnte Thomas sein, der Maria (nach LA, S.583f.) um einen Beweis ihrer leiblichen Him-

melfahrt bittet. Mit seiner linken Hand berührt er die Schulter von Petrus, der in den leeren Sarkophag starrt. In der Mitte des Bildfeldes ist am Horizont ein einzelner Hügel zu sehen, auf dem eine befestigte Kirche steht. Das Gesicht des Apostels am rechten Rand ist verrieben.

Rand:
Ranke über die halbe linke (1) und die halbe untere Seite (4). Ausgangsblätter an der linken, unteren Ecke des Rahmens.

Erhaltung

Starke Abnutzungserscheinungen, besonders im Ordinarium. Auf manchen Blättern hat sich die schwarze und die rote Tinte durchgedrückt. Tintenfraß auf fol.10, 160 und 173. Sowohl aus den Miniaturen als auch von den Ranken sind Farbteilchen herausgebrochen.

Einband

61 x 31 cm. Rücken: 19 cm. Abgeschrägte Kanten.
Helles Schweinsleder mit blinden Streicheisenlinien und folgenden Rollen- und Einzelstempeln:

Stilisierte Ranke zwischen Halbkreisen (1)

Palmetten (2)

Salvatorrolle (3)

Doppelter Rundbogenfries (4)

Filigraner Blattfries (5)

Muster und Anordnung sind auf Vorder- und Rückdeckel nahezu gleich: die Rollen sind um ein leeres bzw. mit diagonalen Streicheisenlinien verziertes Mittelfeld angeordnet. Auf beiden Seiten sind je zwei waagrechte Streifen leer geblieben. Die sonst üblichen Hinweise auf Inhalt und Aufstellung fehlen. Vorder- und Rückdeckel hatten unterschiedliches Beschläg. Jenes des Vorderdeckels bestand aus repräsentativen Eckbuckeln (9 x 9 cm) und einem Mittelmedaillon. Der Rückdeckel hatte die gleichen, kleinen Buckel und Eckspangen wie derjenige von Cod.Sal.XI,5 (weshalb das Graduale in der Buchbinderrechnung von Esaias Zoß auszumachen ist; s. S.247-248). Wie dort und wie auch bei den beiden Antiphonarien Cod.Sal.XI,6 und XI,1 ist der Rückdeckel an vier Stellen durchbohrt; die Löcher sind an der Innenseite mit Holzklappen geschlossen (s. S.373 und Abb.96). Von den ehemaligen Schließen ist nichts mehr vorhanden. Das Beschläg und die Schließen wurden so rücksichtslos entfernt, daß das Leder und der Holzdeckel beschädigt wurden. Nägel stehen über. Der Erhaltungszustand des Einbandes ist schlecht, aber weniger verschmutzt als bei Cod.Sal.XI,5.

Zuschreibung, Lokalisierung, Datierung

Cod.Sal.XI,4 wurde zusammen mit Cod.Sal.XI,5 von Ludwig Oschwald in Auftrag gegeben; der Codex war für die Abtsseite des Chores bestimmt, denn auf dem Einband von Cod.Sal.XI,5 blieb der Titel "pro choro Brioris" (!) erhalten, und nach Jacob Roibers Aufzeichnungen von 1515 ließ Ludwig Oschwald "duos libros [...] in utroque choro" herstellen (GLA, 65/1595, fol.9v;- vgl. Cod.Sal.XI,5, Provenienz). Beide Handschriften müssen gleichzeitig in Salem entstanden sein, sonst hätte nicht Caspar Buol, der Schreiber von Cod.Sal.XI,5, die Blätter 70 und 139 für das vorliegende Graduale schreiben können. Die Konzeption dieses Buches lag aber in den Händen eines Schreibers, der völlig andere Arbeitsgewohnheiten hatte als Caspar Buol. Er zog bereits vor dem Schreiben die roten Notenlinien, verzichtete auf die senkrechten Ränder, beschränkte sich auf 6 Notenzeilen pro Seite, plazierte den Schriftspiegel anders auf das Blatt und ließ die Lagenreklamanten weg. Ferner war die Feder, die er benutzte von schlechterer Qualität. Im Vergleich zu Buol scheint der Schreiber von Cod.Sal.XI,4 weniger Erfahrung in der Herstellung von Chorbüchern und angesichts seines angestrengten Schreibduktus auch weniger Erfahrung mit der Missalschrift gehabt zu haben. Sein Name war möglicherweise "HAS", oder begann mit den Initialen "H A S", die auf einem Schriftband in der Kadelle von fol.38r stehen. In Salem ließ sich kein Konventuale nachweisen, auf den diese Signatur zutraf. Knapp vierzig Jahre später signierte aber ein "EGIDIUS HAS CLERICUS PATAVIENSIS DIOCESIS" das Graduale von Louka (vgl. Sieveking, S.9 und 194). Es ist nicht ausgeschlossen, daß die beiden aus einer Familie kamen.

Auffallend ist auch die Notiz auf dem Spiegel des Rückdeckels. Zu dem genannten Zeitpunkt, Mariä Himmelfahrt 1463, muß der Text des Codex jedenfalls schon geschrieben gewesen sein, denn Caspar Buol hat das Pendant Cod.Sal.XI,5 bereits um den 4.April 1462 vollendet. Der erwähnte "Frater Johannes" kann folglich nur mit nachträglichen Arbeiten, etwa der Auszierung oder dem Binden, beschäftigt gewesen sein.

Der Miniator von Cod.Sal.XI,4 stattete 1476 das Gebetbuch für Georg II. von Waldburg aus, von dem er seinen Notnamen "Waldburg-Gebetbuch-Meister" erhielt. Ferner werden ihm Arbeiten für das Prämonstratenserkloster Schussenried zugeschrieben (vgl. Walz, 1987, S.61). Er war wie Caspar Buol Wanderkünstler. In Salem galten für ihn offensichtlich die gleichen Bedingungen, denn auch er arbeitete mit mindestens einem (schlechteren) Gehilfen zusammen, der nach seinem Vorbild ornamentale Deckfarben-Initialen und Ranken ausführte. Da eine Seite des Gehilfen (fol.332r), unvollendet blieb, ist anzu-

nehmen, daß der Meister Salem vor der Vollendung der Handschrift verlassen hat und der Mitarbeiter ein Salemer Konventuale war, vielleicht jener Frater Johannes, der auf dem Spiegel des Rückdeckels genannt ist.

Bleibt die Frage, ob nicht eventuell der Miniator des Waldburg-Gebetbuches auch den Text von Cod.Sal.XI,4 geschrieben haben könnte. Dagegen sprechen die vorab gezogenen Notenlinien. Es erscheint kaum vorstellbar, daß ein Miniator seine Arbeit durch so eine Maßnahme selbst erschwert und beeinträchtigt. Andererseits weist die Schrift von Cod.Sal.XI,4 Eigenheiten auf, die auch im Waldburg-Gebetbuch vorkommen, vor allem die spezifischen Haarstriche über den Buchstaben "i" und "r", das Köpfchen-a und das "x" mit einem unter die Zeile verlängerten Haarstrich. Da die anderen Codices dieses Miniators nicht in der Textura geschrieben sind, wäre es leichtfertig, sie mit der Schrift von Cod.Sal.XI,4 zu vergleichen. Seine Hand kommt jedenfalls in Salem kein zweites Mal vor. Es ist folglich nicht ganz ausgeschlossen, daß der Waldburg-Gebetbuch-Meister Schreiber und Miniator in einer Person gewesen ist. Tatsächlich ist in keiner der ihm zugeschriebenen Handschriften eine Schreibersignatur erhalten (Walz, 1987, S.60 hat zu Recht das von Simon Rösch signierte Devotionale Cod.285 der Stiftsbibliothek Einsiedeln als Arbeit des Waldburg-Gebetbuch-Meisters abgelehnt). Und Irtenkauf hat in seiner jüngsten Stellungnahme zum Waldburg-Gebetbuch die Heiligenlitanei wegen der chronologisch, nach dem Kirchenjahr ausgerichteten Blöcke als das Werk eines Laien bestimmen können (vgl. Irtenkauf, 1987, S.13-19). Wenn diese Argumente auch nicht dazu taugen, Text und Miniaturen der vorliegenden Handschrift ein- und derselben Person zuzuschreiben, so schließen sie diese Möglichkeit wenigstens nicht aus.

Literatur:

Jammers, 1963, S.58.- Werner, 1975, S.41.- Schuba, in: Salem I, 1984, S.350.- Walz, 1987, S.59-63.

GRADUALE
Heidelberg, Universitätsbibliothek
Abb.43-47

Cod.Sal.XI,3

Provenienz

Auftraggeber der Handschrift war Abt Jodokus Necker (1510-1529). Er ist auf der Miniatur von fol.1r mit Wappen abgebildet; das Wappen erscheint noch einmal auf fol.252v. Laut "Titel" war dieses Graduale für die Abtsseite des Chores bestimmt. 1608 wurde die Handschrift von Esaias Zoß neu gebunden. Von dem üblichen Papierstreifen mit der Salemer Signatur ist der überstehende Teil abgerissen.

Inhalt

Temporale: fol.1r-189v.

Leere Seite: fol.190r.

De Corpore Domini: fol.190v/191r.

In Dedicatione Ecclesie: fol.191v-193r.

In Dedicatione Altaris: fol.193r-193v, 1. Zeile.

Index: fol.193a/b.

Ordinarium: fol.1r-16v (separate Zählung).

Sebastiansoffizium: fol.17r-20v (separate Zählung).

Sanctorale: fol.194r-267r.

De Spinea corona: fol.267v-287r.

Officium Defunctorum: fol.287v (unvollständig).

Im Gegensatz zu Cod.Sal.XI,5 und XI,4 ist das Ordinarium hier anders gegliedert. Kyrie, Gloria, Sanctus, Benedictus und Agnus Dei sind jeweils unter folgenden Festeinheiten zusammengefaßt:
* In quatuor principuis festivitatibus
* In festivitatibus Beatissime Marie Virginis
* In maioribus festivitatibus
* In festivis diebus
* Per totam Resurrectionem

* Omnibus festis quibus non laboramus
* Dominicis diebus

Material

Pergament. 309 Blatt. Kein Vorsatz. Foliierung von I-CXCI (Temporale) und
CXCIV - CCLXXXVII (Sanctorale) am rechten Rand auf Höhe der 4. Text-
zeile. Rote Tinte, römische Ziffern. Die Foliierung im Ordinarium von 1-16
an gleicher Position, in roter Tinte und arabischen Ziffern. Moderne Bleistift-
foliierung nur in der oberen, rechten Ecke von fol.1, 192-193, fol.193a/b
(Index) und fol.17-20 des Ordinariums.
Schwarze, rote und blaue Tinte, Deckfarben, Gold.

Buchblock

54,5 x 40 cm. Die Seiten sind beschnitten; der Schnitt ist grün. Ledernasen.
Die Blätter des Index sind geringfügig kürzer.

Schriftspiegel

39 x 27 cm. Abstand zum Falz: 5 cm, zum oberen Rand: 3,5 cm, zum seitli-
chen Rand: 7,5 cm und zum unteren Rand: 11,5 cm.
Der Schriftspiegel ist an den Längsseiten allgemein durch je zwei parallele,
rote Linien gerahmt, die von Blattrand zu Blattrand reichen. Lage und
Abstand dieser Linien wurden am oberen und unteren Rand durch Zirkelein-
stiche markiert. Abstand: 7 mm. Auf den Seiten des Sebastianoffiziums (fol.
Ord:17r-20v) sind die Längsseiten mit zwei Bleistiftlinien gerahmt.
7 Notenzeilen mit je vier Linien. Abstand zwischen den Notenlinien: 1 cm.

Heftung

IV (Spiegel-7) + 17 IV (8-143) + III (144-149) + IV (150-157) + III (158-
163) + II (164-167) + 3 IV (168-191) + VIII + 2 (fol.192, 193, 193a, 193b
und Ord:1-14) + III - 1 (Ord:15-19) + IV (Ord:20 und 194-200) + 7 IV (201-
256) + 2 VI (257-280) + IV (281-288).
Die Angaben über die Heftung des Ordinariums und des Sebastianoffiziums
gelten mit Vorbehalt. Der Buchblock ist zu eng gebunden, um intakte Doppel-
blätter von aneinandergeklebten Einzelblättern unterscheiden zu können. So
weit ersichtlich, wurde das Sebastiansoffizium (fol.Ord:17-20) auf keinen Fall
geschlossen zugeheftet, sondern verteilt sich auf die vorige und das erste Blatt
der nachfolgenden Lage. Der erste Schreiber muß demnach zwischen Ordina-
rium und Sanctorale freie Blätter gelassen haben. Andererseits muß dann für
das später hinzugekommene Sebastiansoffizium die Handschrift neu gebun-
den worden sein. Dabei dürfte es dann auch zu der Zusammenlegung zweier
Lagen gekommen sein, die sich, an den Schnittstelllen deutlich erkennbar,

auch aus Einzelblättern zusammensetzen. Keine Lagenzählung; kein Rekla-
mant.

Schrift

Textura. Römische Quadratnotation, C- und F-Schlüssel.
2 Schreiber; aufgrund von Quellenaussagen und Schriftvergleichen handelt es
sich m.E. um Paulus Goldschmidt und Johannes Vischer, gen. Gechinger.

1. Schreiber: Paulus Goldschmidt - Abb.44-45

Graduale bis auf das Sebastiansoffizium (fol.Ord:17r-20v).
Text in schwarzer, leicht verblasster Tinte, rote Notenlinien, rote Rubriken;
Auszeichnungen in Rot und Blau.
Hoher, steiler, geübter Duktus. Die Buchstabenschäfte haben kurze, unver-
stärkte Umbrechungen. Die Oberlängen von "h", "l" und "b" sind gespalten;
die Gabelung kann durch einen waagrechten Haarstrich geschlossen werden.
Das "a" kommt in drei Varianten vor: mit zwei gleich großen, runden Bäu-
chen, mit dem kleineren Federköpfchen sowie mit zwei senkrechten Schäften
und Querstrich, quasi als kleine Majuskel. Dornansatz bei "b", "h", "l", "s".
Unterlängen enden schräg; beim "x" und bei einem abschließenden "s" läuft
sie in einen schmalen Strich aus. Das "g" kann wie das "a" in einem runden
Bogen enden; kommt ein "g" in der letzten Zeile einer Seite vor, ist die
Schleife besonders groß und auffällig. Reine Zierstriche gibt es nicht, sogar
die sonst üblichen, senkrechten Striche hinter dem "c" und "t" fehlen. Auch
der Punkt bleibt ohne jeden Schnörkel. Das Kürzel für "et" hat einen sehr
betonten, geraden Abstrich. Sehr charakteristisch ist der halbrunde, rechts
offene Bogen über dem "i". Abgesehen von "et" und "-us" sind nur noch
Schlußkonsonanten wie "m" und "n" mit einem flachen, liegenden Bogen
über dem Text gekürzt. Das Trennungszeichen ist ein flüchtig gezeichneter
Haken.
Die Notenzeilen sind für Rubriken und Initialen freigelassen worden. Noten-
schlüssel und Custos stehen zwischen den senkrechten Rändern; wenn die
Notenzeile unterbrochen ist, dann auch vor bzw. hinter der Rubrik. Der Cus-
tos steht über Eck und hat einen schrägen Aufstrich.

2. Schreiber: Johannes Vischer, gen. Gechinger - Abb.46-47

Sebastiansoffizium: fol.Ord:17r-20v
Text in grauschwarzer Tinte, rot gestrichelt. Rote Notenlinien. Schlanker,
enger Duktus. Die Schäfte habenspitze Umbrechungen, sind aber durch Haar-
striche miteinander verbunden. Das "i" ist durch einen Halbkreis kenntlich
gemacht. Das "r" ist stark abgerundet. Hohe Oberlängen mit Dornansatz. Von
den Schrägen der Ober- und Unterlängen gehen lange Haarstriche aus, und

zwar von den Oberlängen regelmäßig nach links gebogen, von den Unterlängen nach rechts gebogen. Ein Haarstrich umkreist fast den ganzen Punkt. Der Schreiber dieser acht Seiten ist m.E. Johannes Vischer, genannt Gechinger, der den ersten Teil des Graduale Cod.Sal.XI,16 schrieb. Dafür sprechen, abgesehen von der Schrift, die folgenden Gemeinsamkeiten: es fehlen in beiden Handschriftenteilen die roten, senkrechten Ränder des Schriftspiegels; die Kadellen sind sehr kleinteilig mit den gleichen Mustern, Gegenständen und Tieren verziert; ein Kranz von feinen Haarstrichen schließt die Muster der Kadellen sowohl im ersten Teil von Cod.Sal.XI,16 (Abb.47 und 62) als auch im Sebastiansoffizium der vorliegenden Handschrift ein. Die vorgesehene zweizeilige Initiale blieb unvollendet.

Rubrizierung/Dekorationssystem

Wie in den vorigen Gradualien Cod.Sal.XI,5 und XI,4 beginnen alle inhaltlich neuen Abschnitte (Graduale, Offertorium, Communio, Hymnus, Tractus) mit einer roten oder blauen Lombarde, die untergeordneten Psalmverse mit einer schwarzen Kadelle (s. S.90-92). Der Beginn neuer Horen ist nicht stärker angezeigt.

Besonders hervorgehoben ist der Introitus zu folgenden Festen:

1r:	"A"	Ad te levavi - (Dominica prima in Adventu Domini)
6v:	"R"	Rorate celi - Feria quarta in Adventu Domini
22r:	"P"	Puer natus est nobis - Ad maiorem missam
26r:	"E"	Ecce advenit - (In Epiphania Domini)
102r:	"D"	Domine ne longe - In ramis Palmarum
124r:	"R"	Resurrexi et adhuc - In die Sancte Pasche
146v:	"V"	Viri galilei quid - In die Ascencionis
151r:	"S"	Spiritus domini - In die Sancte Penthecoste
191v:	"T"	Terribilis est - In Dedicatione Ecclesie
194r:	"D"	Dominus secus mare - In vigilia Sancti Andree
224v:	"S"	Suscepimus deus - In Purificacionis
252v:	"D"	De ventre domine - In die ad primam Missam (Sancti Joannis baptiste)
256r:	"N"	Nunc scio vere - In die ad Missam (Sancti Petri et Pauli)

Ausstattung

1. Lombarden und Kadellen
2. Ornamentale Deckfarben-Initialen und Ranken
3. Initialminiaturen

1. Der Raum für die Lombarden und Kadellen blieb von den Notenlinien ausgespart. Manche Lombarden wurden mit Feder vorgemerkt. Beide Buchstabentypen sind bescheiden ausgeführt. Lediglich Kadellen am Zeilenanfang haben aufwendigere Rahmen. Die filigrane Verzierung der Rahmen fehlt aber in vielen Fällen; Fleuronnée um Lombarden ist eher die Ausnahme. Von den vielfältigen Mustern in Cod.Sal.XI,4 sind nur Knospen, Perlreihen zwischen langgezogenen Tropfen sowie das halbe Blatt mit eingezogenen Rändern übrig geblieben. Alle diese Formen sind sehr stark vereinfacht; die langgezogenen Tropfen werden nur noch von einer gebogenen Linie angedeutet. Auf fol.1r ist eine einzige Kadelle sehr sorgfältig mit braunroter Tinte verziert.

2. Von den sechs ornamentalen Deckfarben-Initialen bestehen drei (fol.26r, 151r und 224v) aus farbigem Blattwerk. Das Buchstabeninnere ist bei diesen mit goldenen Federranken verziert, der Hintergrund besteht ebenfalls aus Blattwerk, der Rahmen aus acht farblich abgesetzten, profilierten Leistenteilen. Diese Initialen sind zweizeilig. Ohne Querbalken wären sie vermutlich figürlich ausgestattet worden. So beschränkt sich der Miniator auf die Inschrift "MARIA . IHS" in der Initiale zu Epiphanias und die Taube des Hl. Geistes in der Initiale zum Pfingstfest.
Diese drei ornamentalen Deckfarben-Initialen sind kombiniert mit Ranken, die entweder von der Initiale ausgehen, am Rahmen ansetzen oder neben dem Rahmen verlaufen. Unabhängig von der Plazierung der Initiale im Schriftspiegel reicht die Ranke immer über die ganze linke Seite (1) und den unteren Rand (4). Sie besteht aus einem dünnen, gleichmäßig gebogenen Stiel, der nur auf fol.151r naturgetreu gemalt ist. Von dem Rankenstiel gehen, nicht selten hinter einer Goldkugel, kelchartige lange Blätter aus, die sich nach zwei Seiten verzweigen. Jede Blattspreite teilt sich weiter und rollt sich ein. Zwischen die den Rand beherrschenden Rankenblätter sind stilisierte Früchte und Blüten gemalt, die an dünnen Ästen ebenfalls vom Rankenstiel ausgehen. Schließlich wurden Kugeln und Tropfen aus Gold zwischen Blätter und Blüten gesetzt. Die Goldkugeln sind schwarz gerahmt und mit kurzen Strahlen versehen. Statt des bewegten Rankenstiels ist auf fol.26r am linken Rand ein Stab dargestellt, an dem Blüten, ein Flechtbandknoten und kurze Blätter aneinandergereiht sind. Das Charakteristische dieser Ranken liegt darin, daß alle Gegenstände relativ klein sind und wie ein geschlossenes Band über die Blattränder verteilt liegen. Die Zwischenräume sind durch feine Haarstriche in beliebiger Richtung gefüllt.
Von den drei ornamentalen Deckfarben-Initialen, die eher verhinderte Initialminiaturen sind, unterscheiden sich die Initialen von fol.6v, 22r und 194r. Auf fol.6v ist anstelle einer Lombarde eine einzeilige purpurne Blattwerk-Initiale mit schwarz eingezeichneten Akanthusranken im Inneren und einem Männer-

kopf am Rand dargestellt. Auf fol.22r steht eine zweizeilige Fleuronnée-Initiale am Beginn des Introitus mit rhythmisierten Bogenaussparungen im rot/blauen Buchstabenkörper. Verschieden ausgerichtete Perlreihen im Buchstabeninnern. Der Aussenbesatz, aus den gleichen Perlreihen bestehend, ist zu einem Rechteck erweitert. Bei der Initiale von fol.194r handelt es sich um einen rot/blauen Buchstabenkörper ohne Fleuronnée.

3. Die historisierten Initialen haben den gleichen Buchstabenkörper aus Blattwerk wie die zuerst beschriebenen ornamentalen Deckfarben-Initialen und sind, mit Ausnahme von fol.1r, auch genauso gerahmt. Es gibt keine qualitativen Unterschiede in der Ausführung.

Auch die Initialminiaturen sind mit Ranken kombiniert, die über mindestens zwei Seiten des Blattrandes reichen. Form und Ausführung wie bei den ornamentalen Deckfarben-Initialen; zwischen Blätter und Blüten sind zusätzlich Tiere, vor allem Vögel und eine Jagdszene, gemalt.

fol.1r - Abb.43

Dominica prima in Adventu Domini: Ad te levavi animam meam
A: Abt Jodocus Necker kniet vor dem hl. Bernhard

Plazierung: 1 - 2 (7 Notenzeilen)
Größe: 10,5 x 11,5 (39 x 27)

Initiale:
 Weinrotes Blattwerk vor goldenem, schwarz gerahmtem Hintergrund. Das Gold ist in sich gemustert.
Miniatur:
 Die Initiale steht auf dem unteren Rand der Miniatur, wie ein Bogen auf einer Stufe. Durch die Initiale blickt man in das Innere eines Raumes, möglicherweise einen Kapitelsaal. Man sieht eine schmale Rückwand mit zwei Rundbogenfenstern und zwei Seitenwände. In der Mitte des Raumes eine Säule, die ein Kreuzrippengewölbe trägt. Der geschwungene Querbalken der Initiale riegelt den Raum ab und formt gleichzeitig mit der Säule ein Kreuz. Der hl. Bernhard und Jodokus Necker, durch die Wappen ausgewiesen, sind vor dem Querbalken dargestellt. Der Abt, mit Mitra, Abtsstab und schwarzer Kukulle, kniet in der linken Bildhälfte. Er ist so klein, daß seine Mitra den Querbalken des "A" nur geringfügig überschneidet. Mit gefalteten Händen und erhobenem Kopf wendet sich Necker dem hl. Bernhard zu, der in der rechten Bildhälfte steht. Dieser ist mit Mitra beinahe doppelt so groß wie der Salemer Abt. Er hat beide Hände im Segensgestus auf Necker gerichtet. Sein Abtsstab ist an den lin-

ken Arm gelehnt. Die Darstellung des hl. Bernhard unterscheidet sich hier von den beiden in der "vera effigies"-Tradition stehenden Miniaturen der vorigen Gradualien: er trägt eine schwarze Kukulle und eine Mitra, seine Physiognomie ist weich und fleischig. So ist traditionellerweise der hl. Benedikt dargestellt, auch wenn dieser sonst keine Mitra trägt. Lediglich das Wappen zu seinen Füßen verweist auf Bernhard. An der Wand hinter ihm stehen die Initialen "S.B.". Die untereinander geschriebenen Initialen "OBV", die an der Wand hinter Jodokus Necker stehen, lassen sich nicht auf den Abt beziehen.

Rand:

Einzelne Streublumen (Klee, Schlüsselblume, Stiefmütterchen) und Tiere (Vögel, Schmetterlinge, Fliegen) auf dem linken (1) und dem oberen Rand (2).

fol.102r

In Ramis Palmarum: Domine ne longe facias auxilium
D: Einzug Jesu in Jerusalem

Plazierung: 4 - 5 (7 Notenzeilen)
Größe: 11 x 10 (39 x 27)

Initiale:

Goldener, schwarz gerahmter Buchstabenkörper. Eckzwickel: purpurfarben, goldene Federranken. achtteiliger Leistenrahmen in blauen und türkisgrünen Abschnitten.

Miniatur:

Im Vordergrund des Bildfeldes reitet Christus auf einer Eselin über einen steinigen Weg nach rechts. Den rechten Unterarm hat Christus zu einem angedeuteten Segensgestus erhoben. Die gleiche Geste vollzieht Petrus, der zusammen mit Johannes die Apostelgruppe anführt, von denen aber nur noch die Nimben sichtbar sind. Gegenüber, vom Bauch des "D" überschnitten, das Tor von Jerusalem unter einem Giebeldach. Aus dem Tor strömen Leute, allen voran ein bärtiger Mann, der seinen Mantel vor Christus ausbreitet. Zwischen der Apostelgruppe links und dem Stadttor rechts fällt der Blick auf eine flache Landschaft, die am Horizont in eine Gebirgskette übergeht.

Rand:

Alle vier Seiten sind verziert: auf dem schmalen Rand zum Falz sind Flechtbandknoten, Blüten und einzelne Blätter an einem Stab aneinander-

gereiht; am oberen Rand sind Streublumen und Vögel abgebildet. In der rechten, oberen Ecke ein Haken, an dem ein Spiegel hängt. Der Rest besteht aus den o.g. Ranken, zwischen denen ein Jäger mit Spieß auf einen Hirsch zielt.

fol.124r

In die Sancte Pasche: Resurrexi et adhuc tecum sum alleluja
R: Auferstehung

Plazierung: 6 - 7 (7 Notenzeilen)
Größe: 10,7 x 10 (39 x 27)

Initiale:
 Rotes Blattwerk. Goldene Eckzwickel. Achtteiliger Leistenrahmen in graulila und grünen Abschnitten.
Miniatur:
 Wie bei der Initiale auf fol.1r steht das "R" vor bzw. auf einer Grünfläche. Der Buchstabe überschneidet einen bildparallel dargestellten Sarkophag. Dieser ist niedrig, hat einen überstehenden Rand und einen breiten Sockel; der Deckel ist abgehoben und liegt quer über dem Grab. Christus steht davor und wendet sich nach rechts. Die linke Hand hält den Stab mit dem Kreuzbanner, die rechte Hand ist zum Segensgestus erhoben. Der Kopf Christi ragt über den Horizont der Hintergrundslandschaft. Er ist vor dem damaszierten Blattgold dargestellt, das den Himmel verklärt.

Rand:
 Ranken über zwei Seiten (1, 4). Die Rankenstiele sind der Natur nachempfunden. Zwischen den Blättern Vögel, u.a. eine Eule.

fol.146v - Abb.44

In die Ascensionis Domini: Viri galilei quid admiramini
V: Christi Himmelfahrt

Plazierung: 4 - 6 (7 Notenzeilen)
Größe: 14,5 x 10,5 (39 x 27)

Initiale:
 Goldener Buchstabenkörper, schwarz gerahmt. Rote Blattwerk-Eckzwickel. Achtteiliger, profilierter Leistenrahmen aus grünen und grauen Abschnitten.

Miniatur:

Im Vordergrund des extrem schmalen, hohen Bildfeldes steht, wie eine Silhouette, ein spitz zulaufender Hügel. Der Hügel ist fast so hoch wie Maria und die Apostel, die sich in zwei Gruppen von hinten an den Hügel drängen. Maria, Johannes und ein weiterer Apostel stehen auf der linken Seite zwischen Initiale und Kuppe, vor mindestens acht Jüngern, die nur durch Heiligenscheine angedeutet sind. Die Gruppe auf der rechten Seite führen zwei Apostel an, von denen der eine Petrus ist. Er ist der einzige, der den Kopf in den Nacken legt und Christus nachblickt, von dem am oberen Rand der Miniatur nur noch die nackten Füße und der Saum des Kleides zu sehen sind. Alle anderen Zeugen der Himmelfahrt starren auf die Kuppe des Hügels. An der Stelle, an der in der Regel die Fußabdrücke dargestellt sind, Spuren von Deckweiß.

Rand:

Ranken über zwei Seiten (1, 4). Zwischen den Blättern eine Eule, ein weiterer Vogel und eine Rosenblüte.

fol.191v - Abb.45

In Dedicatione Ecclesie: Terribilis est locus iste
V: Darstellung einer Kirche

Plazierung: 1 - 2 (7 Notenzeilen)
Größe: 10,5 x 11 (39 x 27)

Initiale:

Goldener Buchstabenkörper, schwarz konturiert. Blaue Eckzwickel. Achtteiliger, profilierter Leistenrahmen aus roten und blauen Abschnitten.

Miniatur:

Umfriedet von einer niedrigen Mauer ist in der Mitte der Miniatur eine Kirche dargestellt. Man erkennt ein Langhaus mit Satteldach, Eingang an der Westseite und Apsis im Osten. Die Langhauswand hat drei Fenster. Aus einem der schmalen Fenster im Dachreiter ragt eine lange Stange mit der Kirchweihfahne. Seitenverkehrt ist diese Kirche mit Mauer im sog. Glockendon-Missale, Berlin, SBB, MS.theol.lat.2⁰148, fol.143v dargestellt.

Rand:

Ranken über zwei Seiten (1,4). Von den stilisierten Rankenstielen gehen hier Erdbeeren, Veilchen und Stiefmütterchen aus.Dazwischen sind Vögel dargestellt und zwei Hunde, die einen Hasen jagen. Sehr viele Goldpollen

in den Eckzwickeln. Vereinzelte Streublumen, ein Vogel und ein Schmetterling zwischen Goldpunkten am oberen und rechten Rand (2,3).

fol.252v

In die ad primam Missam (Sancti Johannis Baptiste): De ventre Domine
D: Taufe Christi im Jordan

Plazierung: 2 - 3 (7 Notenzeilen)
Größe: 10,5 x 11 (39 x 27)

Initiale:
> Goldener Buchstabenkörper, schwarz konturiert. Blaue Blattwerk-Eckzwickel. Achtteiliger profilierter Leistenrahmen aus roten und blauen Abschnitten.

Miniatur:
> Christus steht mit entblößtem Oberkörper betend im Jordan. Das Wasser reicht ihm bis zum unteren Rand des Lendentuches. Links von ihm kniet Johannes am Ufer, die Linke über das Haupt Christi haltend, die Rechte im Zeigegestus. Johannes trägt ein Fellkleid mit ausgefransten, halblangen Ärmeln, das bis zum Knie geschlitzt ist. Sein Bart ist länger und dichter als der von Jesus. Er ist als Asket dargestellt: die Wangen sind eingefallen, tiefe Falten zerfurchen die Stirn. Im Hintergrund flache Wiesen und Bäume auf beiden Seiten des Flusses. Dichte Wolken verdunkeln den Himmel. In einem Kreis am oberen Rand der Miniatur schwebt vor goldenem Hintergrund die Taube des Hl. Geistes.

Rand:
> Ranken über zwei Seiten (1,4); einzelne Blüten, Vögel und Goldpunkte über die beiden anderen Seiten (2,3).
> Der linke Rand (1) besteht aus einem Stab, auf dem Blüten, Flechtbandknoten und Rankenblätter aneinandergereiht sind. Auf halber Höhe der Miniatur sind links und rechts des Stabes die Wappen des Zisterzienserordens und des Salemer Abtes Jodokus Necker dargestellt.

fol.256r

In die ad Missam (Sancti Petri et Pauli): Nunc scio vere
N: Petrus und Paulus

Plazierung: 5 - 6 (7 Notenzeilen)
Größe: 10,5 x 11,5 (39 x 27)

Initiale:

Goldener Buchstabenkörper, schwarz gerahmt. Purpurne Eckzwickel mit goldenen Strahlen. Achtteiliger, profilierter Leistenrahmen aus hellblauen und blaugrauen Abschnitten.

Miniatur:

Im Vordergrund des Bildfeldes stehen sich auf einem marmorierten Fußboden die Apostel Petrus (links) und Paulus (rechts) gegenüber. Petrus mit typischer Haar- und Barttracht hält in der rechten Hand den hier riesigen Schlüssel. Die linke Hand streckt er im Gespräch zu Paulus, der seinerseits mit dem ausgestreckten Zeigefinger seiner linken Hand auf Petrus deutet. Paulus, mit vollem, langen Haar und langem Bart, stützt sich auf den Knauf des Schwertes. Beide Apostel sind barfuß und tragen einen weiten Mantel über dem Kleid, das bei Paulus aus einem auffälligen, gelben Stoff mit schwarzen Blumenmustern gemacht ist. Hinter den beiden ist bis auf Kopfhöhe ein Vorhang aufgespannt. Der Hintergrund darüber ist golden damasziert.

Rand:

Ranken über die Seiten 2,3,4 und Streublumen (Rose, Stiefmütterchen, Erdbeere) zwischen Vögeln und Goldpunkten auf Seite 1. Zwischen den Rankenblättern sind ein kauernder Hirsch, ein Hund, Eule, Ente, Storch mit Schlange im Schnabel und vier Singvögel dargestellt.

Erhaltung

Die Handschrift ist relativ gut erhalten.

Einband

60,5 x 41 cm. Rücken: 13 cm. Abgeschrägte Kanten.
Helles Schweinsleder mit blinden Streicheisenlinien sowie folgenden Rollen- und Einzelstempeln:

Filigraner Blattfries (1), (6)

Stilisierte Ranke zwischen Halbkreisen (2)

Palmetten und Blüten (3)

Salvatorrolle (4)

Doppelter Rundbogenfries (5)

Muster und Anordnung sind auf Vorder- und Rückdeckel nahezu gleich: die Rollen sind um ein leeres bzw. mit diagonalen Streicheisenlinien verziertes Mittelfeld angeordnet. Auf der Vorderseite sind für den Titel zwei waagrechte Streifen leer geblieben; darin steht auf Pergament: "Graduale Pro Choro Abbatis Renovatum Anno Salutis MDLCVIII". Vorder- und Rückdeckel hat-

ten unterschiedliches Beschläg. Den Vorderdeckel schützten vier 9 x 9 cm messende Eckbuckel und ein gleich großer Buckel in der Mitte. Der Rückdeckel hatte wie Cod.Sal.XI,5 L-förmige Eckschienen und kleine, runde Buckel. Die vorliegende Handschrift ist neben Cod.Sal.XI,5 und XI,4 das letzte der "3 gar große(n) Graduale" das man aufgrund dieses Einbandes in der Rechnung des Buchbinders Esaias Zoß identifizieren kann (GLA 98/138, fol.11v; s. S.247-248). Der Rückdeckel ist an vier Stellen durchbohrt (s. S. 373 und Abb.96). Die Löcher sind an der Innenseite mit Holzklappen geschlossen (vgl. Cod.Sal.XI,5, XI,4, XI,6 und XI,1). Von den Schließen ist nur noch ein Teil eines Lederriemens erhalten. Das Beschläg und die Schließen wurden so rücksichtslos entfernt, daß das Leder und der Holzdeckel beschädigt wurden. Nägel stehen über. Der Erhaltungszustand des Einbandes ist sehr schlecht.

Zuschreibung, Lokalisierung, Datierung

Diese Handschrift enthält nur einen einzigen direkten Hinweis zu ihrer Entstehung, nämlich das Wappen des Auftraggebers Jodokus Necker mit Halbmond und Sternen in Gold auf blauem Grund (vgl. Jooss, 1982, S.56, Abb.17a/b). Demnach entstand das Graduale zwischen 1510 und 1529. In dieser Zeit schrieb, wie aus dessen Nekrolog hervergeht, Paulus Goldschmidt aus Urach ein Graduale für die Abtsseite des Chores, das m.E. mit Cod.Sal.XI,3 identisch ist:

> Paul Goldschmidt, de Urach, Monachus et sacerdos [...] fuit egregius scriptor, qui multa bona in scriptis dereliquit, praecipue Graduale in Choro Abbatis et Ordinarium, tandem miserabiliter pustulis infectus longo tempore lecto decumbens demum spiritum exhalavit vitae 13. April 1521 (GLA 65/1124, fol.206f.).

Die in der Quelle genannte Aufstellung wird durch den "Titel" auf dem Einband "Pro Choro Abbatis" nochmals bestätigt. Ferner steht Cod.Sal.VIII,40, das für Goldschmidt gesicherte Ordinarium Cisterciense, zum Vergleich zur Verfügung. In beiden Handschriften sind Zirkeleinstiche zur Markierung von Zeilen, bzw. senkrechten Rändern vorhanden. Allerdings sind die Buchtypen verschieden und dementsprechend auch die Schrift und die Haltung der Feder: für die gotische Minuskel im Ordinarium hält der Schreiber die Feder schräg, für die Textura im Graduale gerade. Das verstärkt einmal den breiten, runden, das andere Mal den steilen, engen Duktus. Unabhängig davon sind beide Bücher mit der gleichen Konzentration und Sorgfalt geschrieben. In beiden Schriften stimmen Details überein: es gibt keine reinen Zierstriche, der Bogen des "g" ist rund geschrieben, Dornansatz bei Oberlängen, kein Querstrich beim "x", das stehende "s" knickt vor der Umbrechung auffällig ein.

Bei den Großbuchstaben verstärken sich die Parallelen: "A" und "R" sind identisch, der Schaft des "I" ist in beiden Schriftarten gleich geschlängelt, und wird dieser zu einer Schleife verlängert, so biegt sie immer zuerst nach links. Bei den Lombarden schließlich gibt es die größten Gemeinsamkeiten: die Buchstabenschäfte sind allgemein verdoppelt, die Kauda des "Q" geht senkrecht nach unten, der obere Bogen des "S" ähnelt einem Tropfen zwischen zwei Blättern; die Ausschmückung besteht vorzugsweise aus runden Punkten, von denen Strahlen ausgehen können. Außerdem verwendet der Schreiber sowohl im Graduale als auch im Ordinarium häufig das "K" anstelle von "C", z.B. bei "Karitas".

Paul Goldschmidt hat als "Paulus von Urach, 1509" auch in einer Fleuronnée-Initiale von Cod.Sal.XI,1, fol.479v, signiert (s. S.328 und Abb.72). Dort ist er allerdings nicht eindeutig identifizierbar, weil in dem inhaltlich gleichen Abschnitt, in welchem Goldschmidt signiert, sich noch ein zweiter Schreiber namens Valentin Buscher in einer Fleuronnée-Initiale verewigt hat. Erst über die Untersuchung der Schrift im vorliegenden Graduale ist der "egregius scriptor" auch in Cod.Sal.XI,1 eingrenzbar; von dort wiederum werden dann die Kadellen in Cod.Sal.XI,3 als Arbeit Goldschmidts bestätigt.

Cod.Sal.XI,3 ist die einzige Handschrift von Salem, in der Fleuronnée-Initialen, ornamentale und figürliche Deckfarben-Initialen nebeneinander vorkommen. Bei den Fleuronnée-Initialen in den anderen Handschriften des Salemer Skriptoriums konnte man davon ausgehen, daß sie Sache der Schreiber gewesen waren, weil erstens die gleichen Muster wie bei den Kadellen verwendet wurden, weil sie zweitens häufig die einzige Form der Ausstattung waren und weil drittens Wanderminiatoren wie Caspar Buol und der Meister des Waldburg-Gebetbuches keine Fleuronnée-Initialen ausführten (s. S.93). Das bedeutet, daß Paulus Goldschmidt wahrscheinlich an der Ausstattung des vorliegenden Graduale beteiligt war. Wie umfangreich seine Mitarbeit letztlich war und ob sie auch Arbeiten in Deckfarben umfaßte, kann jedoch nicht geklärt werden. Die Entstehungszeit des Graduale schränkt sich durch Paulus Goldschmidt als Schreiber auf das 2. Jahrzehnt des 16. Jahrhunderts ein (s. S.68). M.E. ist es früher als das Ordinarium entstanden. Einmal, weil Goldschmidt einige Motive aus den Initialminiaturen für Cod.Sal.VIII,40 verwendet hat, wie z.B. den knieenden Abt Necker im Devotionsbild. Zum anderen weil die Messe für den hl. Leopold "nur" am Rand vermerkt ist. Die Verehrung des hl. Leopold war erst 1518 vom Generalkapitel beschlossen worden (Canivez VI, 1939, S.545, Nr.87), weshalb dieser Zeitpunkt als Terminus ante quem für die Entstehung dieses Graduale betrachtet werden kann. Im Kalender des Ordinariums (Cod.Sal.VIII,40 ist der Heilige sogar schon 1516 vermerkt (s. S. 174).

Anhaltspunkt für die Lokalisierung des Miniators sind die ornamentalen Teile des Deckfarbenschmucks: die Rahmungen der Initialen und die Ranken. Sie verweisen auf die Augsburger Buchmalerei, die im Skriptorium des Klosters St. Ulrich und Afra aufblühte und große Nachahmung fand (s. S.146). Da 1509 der Kalligraph Leonhard Wagner aus besagtem Augsburger Kloster in Salem war (s. S.67), um u.a. Paulus Goldschmidt im Schreiben zu unterrichten, liegt die Vermutung nahe, daß er einen Miniator an den Bodensee vermittelt hat. Auf ihn könnte sich die Signatur "OBV" im Devotionsbild auf fol.1r beziehen, muß aber nicht. Genausogut könnte die Signatur eine Chiffre für den Zisterzienserorden sein, etwa in der Art von "Ordo Bernardi Venerabilis".

Literatur

Schuba, in: Salem I,1984,S.350.

GRADUALE Cod.Sal.XI,16
Heidelberg, Universitätsbibliothek
Abb.1 und 48-62

Provenienz

Laut Kolophon auf fol.5v wurde der Text des Graduale 1597 von dem Über-
linger Franziskanerkonventualen Johannes Singer vollendet. Über den
Zustand, in dem er die begonnene Handschrift übernahm, schrieb er:

> [...] Et primo, si quidem Reverendissime in Christo Pater (ad te enim
> modo mea convertitur oratio) tuo in primis iussu atque auctoritate gravis-
> sima, maximisque impensis praesens hoc opus, quod, antequam guberna-
> cula rerum tractare inciperes inchoatum ac imperfectum multorum anno-
> rum decursu, quasi in latebris cum blattis, et tineis (ut ille loquitur) rixa-
> batur, scribendo ad coronidem perduxi, pax imo necessarium aestimavi ut
> hunc meum laborem, et (quod dixi) opus, quanta maxima possem cum
> humilitate, et obsequi offerem. [...]

Wie viele Folios wie lange gleichsam unter Schaben und Motten gelegen
haben, geht aus dem Kolophon nicht hervor; auch den Namen seines Vorgän-
gers überliefert Johannes Singer nicht: es war Johannes Vischer, gen.
Gechinger (s. S.70). Im Auftrag von Abt Petrus Miller stattete Johann Denzel
aus Ulm zwischen 1599 und 1601 das Chorbuch mit drei ganzseitigen Minia-
turen und zahlreichen Initialen aus: die Miniatur mit der Darstellung des
Abtes vor der Madonna auf fol.7v ist signiert und in das Jahr 1599 datiert.
Eine Miniatur auf fol.328v ist 1601 datiert. Matthias Schiltegger erwähnt das
Graduale in seinem Ergänzungsband zum Katalog, Systema Catalogi Biblio-
thecae Salemitanae, Cod.Sal.XI,26a, fol.106r. In seinem alphabetischen
Hauptkatalog wird es unter dem Schreiber Johannes Singer als "Antiphona-
rium in mensa" registriert (Cod.Sal.XI,26; s. a. S.57).

Inhalt

(Vorspann: fol.1-7v)

Leere Seite: fol.1r.

Ganzseitige Miniatur: fol.1v.

281

Index de Tempore: fol.2r-3v.

Index de Sanctis: fol.4r-5r.

Kolophon: fol.5r-v.

Liste der Salemer Mönche von 1597: fol.6r.

Leere Seiten: fol.6v-7r.

Ganzseitige Miniatur: fol.7v.

Temporale: fol.8r-193v.

Ordinarium: fol.194r-217v

Nachträge zum Ordinarium: fol.218r-220v.

Leere Seite: fol.221r.

Ganzseitige Miniatur: fol.221v.

Sanctorale: fol.222r-324v.

In Anniversario Dedicationis Ecclesie: fol.325r-328r.

Pro Defunctis: fol.328v-331r.

In Translatione Spinee Corone Domini: fol.331v-334v.

De Corpore Domini Nostri Jesu: fol.334v-335v.

In Dedicatione Altaris Officium: fol.335v-336v.

De Sancto Bernardo: fol.336v-337r.

Spätere Zusätze (fol.337v-342v).

Cod.Sal.XI,16 enthält auch die Prozessionsgesänge zu Palmsonntag (fol.106v-109v) und Mariä Lichtmeß (fol.254r-257r). Die Antiphonen stimmen mit den Prozessionalien Cod.Sal.VIII,16 und VII,106a überein.

Material

Pergament. 342 Blatt. Pergamentvorsatz (1*). Bl.1 ist durch ein zweites Pergamentblatt verstärkt. Bleistiftfoliierung in der oberen rechten Ecke. Foliierung im Temporale von I-CLXXXVI am rechten Rand auf der Höhe der 4. Textzeile. Rote Tinte, römische Ziffern, gotische Schreibweise. Foliierung im Ordinarium von 1-27 auf der Höhe der 3. Textzeile. Rote Tinte, arabische Ziffern. Foliierung im Sanctorale von I-CXIX in der Mitte über dem Schriftspiegel. Ziffern abwechselnd rot und blau in römischer Capitalis.

Buchblock

59 x 40 cm. Die Seiten sind beschnitten; der Schnitt ist golden. Ledernasen.

Schriftspiegel

Im Temporale: 43 x 28 cm; die Abstände zu den Rändern: 4,5 / 6 / 6,5 / 10.
Im Ordinarium und Sanctorale: 41,5 x 28 cm, die Abstände zu den Rändern:
5 / 6 / 7 / 11.
Von fol.8r bis 175r ist der Schriftspiegel an den Längsseiten durch je zwei
parallele Bleistiftlinien gerahmt, die von Blattrand zu Blattrand reichen.
Abstand: 7 mm. Ab fol.175v sind die senkrechten Begrenzungslinien lila.
Ab fol.176 sind sowohl Text als auch Notenzeilen am Falz mit einem Zirkel
markiert. Vom Ordinarium an (fol.194r) sind auch die senkrechten Ränder
vorgestochen.
7 Notenzeilen mit je vier Linien. Abstand zwischen den Notenlinien: 1 cm.

Heftung

IV (1*-7) + 21 IV (8-175) + IV-1 (176-182) + 4 IV (183-214) + fol.215
(216)-221 und dazwischen II (217-220) + 15 IV (222-341) + fol.342.
Das Binio von fol.217-220 ist später dazugeheftet worden. Reste von Lagen-
signaturen auf fol.246r, 263r und 272r in den rechten, unteren Ecken der Blät-
ter. Keine Lagenzählung und keine Reklamanten.

Schrift

Textura. Römische Quadratnotation, C- und F-Schlüssel. Zwei Schreiber. Der
Name des ersten Schreibers konnte durch eine Rechnung ermittelt werden,
der zweite Schreiber stellt sich im Kolophon vor.

1. Schreiber: Johannes Vischer, gen. Gechinger fol.1r-171r - Abb.50-52
Tiefschwarzer Text. Hellrote Notenlinien. Rote Rubriken; längere Rubriken
sind in drei Zeilen übereinander geschrieben. Rahmen der Kadellen in
schwarzer Tinte; Rahmen der Lombarden abwechselnd blau und rot, später
übermalt.
Schlanker, enger Duktus, der am Ende von Schreibabschnitten gedehnter und
breiter wird. Die Buchstaben haben spitze Umbrechungen; die einzelnen
Schäfte von "n", "m" und "u" sind aber eindeutig miteinander verbunden,
manchmal durch Bögen. Zusätzlich sind "i" und "u" durch Haken bzw. Bögen
über dem Text gekennzeichnet. Die obere Hälfte des "a" ist rund und so groß
wie die untere Hälfte. Am stärksten fällt das "r" aus der strengen Vertikalität
der gotischen Schrift heraus: es wird nur ausnahmsweise aufrecht geschrie-
ben, und die Schreibweise des sog. gebrochenen Schaftes hat mit dem Namen
nichts mehr zu tun: der Buchstabe besteht aus zwei gleich großen, halbrund
geschriebenen Bögen. Je breiter der Schriftduktus wird, desto mehr Zierlinien
gehen von den Buchstaben aus: charakteristisch sind die Schnörkel an den
Oberlängen von "f" und dem aufrechten "s", die nach rechts gerichteten

Schleifen am "h" und die Bögen an beiden Enden des gebrochenen "s". Die Großbuchstaben "C" und "G" sind sehr offen und frei geschrieben. Die Verse enden mit einem Punkt, der von einem Haarstrich eingekreist wird.

Die Notenlinien sind in sehr hellem Rot zwischen den äußeren seitlichen Rändern gezogen; für Rubriken und Initialen wurde Platz gelassen. Der Custos ist eine schmale, gerade Note mit geradem Abstrich auf der rechten Seite.

2. Schreiber: Johannes Singer, fol.171r-342v - Abb.53-61

Text in grauschwarzer Tinte. Rote Notenlinien. Rote Rubriken mit grünen und blauen Initialen.

Gemessener, breiter Duktus. Die Buchstaben sind allgemein spitz umbrochen; der untere Abschluß des "c" ist rund. "U" am Wortanfang wurde als "v" geschrieben. "r" wird (fast) ausschließlich in der geraden Form verwendet. Das "x" unterscheidet sich nur durch seinen Haarstrich von diesem "r". Die Haarstriche beschränken sich auf kurze, nach rechts gerichtete Bögen, die von der Unterlänge des "p" und "q" ausgehen, oder vom Querstrich des "t" und vom Haken des "r". Der Text ist ungekürzt.

Ab fol.222r sind die Notenzeilen nur noch zwischen den inneren seitlichen Rändern gezogen. Für Initialen und Rubriken ist Platz gelassen, der Raum für Lombarden und Kadellen sogar durch senkrechte Striche betont. Die Rubriken sind teilweise sehr ausführlich und reichen über mehrere Zeilen; aber bereits für kurze Erläuterungen sind anstelle einer Notenzeile drei Textzeilen mit grüner Tinte gezogen. "Offertorium", "Graduale", "Communio" etc. ist ungekürzt in römischer Capitalis geschrieben. Notenschlüssel und Custos sind zwischen die senkrechten Ränder geschrieben; der Custos hat einen geraden Abstrich auf der rechten Seite.

Rubrizierung/Dekorationssystem

Temporale:

Wie schon in den früheren Gradualien beginnen alle inhaltlich neuen Abschnitte (Introitus, Graduale, Communio, Offertorium), mit einer farbigen Lombarde, die untergeordneten Psalmverse mit einer Kadelle. Beide Initialformen wurden nachträglich mit Gold und Deckfarben verziert, ganz besonders aufwendig die erste Antiphon eines neuen Tages. Folgende Hochfeste werden durch zweizeilige Initialminiaturen und Randleisten hervorgehoben:

8r:	"A"	Ad te levavi - Dominica prima Adventus	
24r:	"D"	Dominus dixit - In galli cantu ad Missam	
27r:	"P"	Puer natus est nobis - Maiorem ad Missam	
30v:	"E"	Ecce advenit - In Epiphania Domini	
110r:	"D"	Domine ne longe facias - In Ramis Palmarum	

133r:	---	Resurrexi - In die Sancte Pasche
153r:	"V"	Viri galilei - Ascensionis Domini
157v:	"S"	Spiritus domini - In die Sancte Pentecostes
165r:	"B"	Benedicta sit - Dominica de Sancta Trinitate

Die Auferstehung (fol.133r) ist nicht in einer Initiale dargestellt, sondern in einer dreizeiligen, gerahmten Miniatur. Am unteren Rand von fol.121r, wo die Messe zum Gründonnerstag beginnt, ist "Das letzte Abendmahl" dargestellt (Abb.51).

Ordinarium:
Das Ordinarium beginnt mit der Darstellung von König David in der Initiale "K" (Kyrieeleison) und Randleisten über alle vier Seiten (fol.194r; Abb.53). Im Text beginnt jeder Vers mit einer einzeiligen, bunten und gerahmten Initiale; in den meisten sind Putti, Tiere und Leidenswerkzeuge abgebildet.

Sanctorale und sonstige Feste:
Namen von Jesus, Maria, den Aposteln und Heiligen sind groß geschrieben und gestrichelt. Das Gleiche gilt für Satzanfänge innerhalb eines Gesangteiles. Johannes Singer hat über- und untergeordnete Antiphonen zwar immer noch durch Lombarden und Kadellen unterschieden, die zusätzliche Bemalung verwischt diese Differenzierung aber wieder. Fast jedes Officium wird durch mindestens eine figürliche Darstellung in einer Initiale (22 mal), ohne Initiale im Schriftspiegel (4 mal) und am Rand (3 mal) bereichert.
Mariä Lichtmeß, Mariä Verkündigung und Mariä Himmelfahrt, das Fest von Johannes dem Täufer und vom hl. Laurentius sind durch zwei Miniaturen im Text hervorgehoben. Alle Miniaturen sind mit vierseitigem Randschmuck kombiniert.

222r:	"D"	Dominus secus mare - In vigilia Sancti Andreae apostoli
230v:	---	Sederunt prinicipes - In festo Sancti Stephani
233r:	"I"	In medio ecclesie - In festo Johannis Evangeliste
235r:	"E"	Ex ore infantium - Sanctorum Innocentum
254r:	"L"	Lumen ad revelationem - In Purificatione (Prozession)
257r:	"S"	Suscepimus deus - (In purificatione) ad Missam
260v:	---	Gaudeamus omnes - In festo Sancte Agathe
266v:	"D"	Desiderium anime - In festo Sancti Benedicti Abbatis (Tractus)
267r:	---	Alleluja - In Annuntiatione Dominica
269v:	"P"	Protexisti me deus - Georgij martyris
274r:	"E"	Clamaverunt - In festo Philippi et Jacobi

276v:	---	Alleluja - In Inventione Sancte Crucis
286r:	"N"	Ne timeas - In vigilia Johannis Sancti Baptistae
288r:	"D"	De ventre matris - Ad maiorem missam Sancti Johannis Baptiste
291r:	"D"	Dixit dominus - In vigilia Sanctorum apostolorum Petri et Pauli
293v:	---	Alleluja - In Visitatione Gloriose Virginis Marie
302r:	"D"	Dispersit dedit - In vigilia Sancti Laurentii
304r:	"P"	Probasti domine cor meum - In die ad Missam Sancti Laurentij
306r:	"S"	Salve sancta parens - In vigilia Assumptionis Mariae
309r:	"A"	Alleluja - In die eiusdem Assumptionis Mariae
311r:	---	Cognovi Domine - Sancti Bernardi abbatis Clarevallis
313v:	"A"	Alleluja - In Nativitate Sancte Dei Genitricis Mariae virginis
318r:	"B"	Benedicite dominum - Michaelis Archangeli
322r:	"A"	Alleluja - In festo Omnium Sanctorum
325r:	"T"	Terribilis est locus - In Anniversario Dedicationis Ecclesie
328v:	"R"	Requiem eternam - Pro Defunctis
331v:	"G"	Gaudeamus omnes - In Translatione Spinee Corone Domini
334v:	"A"	Alleluja - De corpore Domini Nostri Ihesu christi
336v:	---	Charitate vulneratus - De sancto Bernardo

Ausstattung

1. Lombarden und Kadellen
2. Randleisten
3. Initialminiaturen
4. Ganzseitige Miniaturen

1. Strenggenommen müßte man alle Lombarden und Kadellen dieses Graduales als einzeilige ornamentale Deckfarbeninitale bezeichnen. Nur weil sie vom ersten Schreiber Johannes Vischer, gen. Gechinger so angelegt waren wie in den vorigen Handschriften und erst nächträglich übermalt wurden, ist es m.E. gerechtfertigt, weiterhin von Lombarden und Kadellen zu sprechen. Johannes Vischer hatte die Lombarden abwechselnd in Rot und Blau geschrieben. Johann Denzel übermalte die Buchstabenkörper der vorhandenen Lombarden mit kleinteiligen Mustern in Gold und den entsprechend gegensätzlichen Farben; auch das Buchstabeninnere wurde farbig gemustert, gelegentlich sogar figürlich illuminiert. Vom 2. Sonntag im Advent bis zum

1. Fastensonntag ist der Introitus mit einer Lombarde aus goldenem Blattwerk hervorgehoben. Ab fol.136r sind manche Lombarden auch gerahmt. Die Kadellen sind von den illuminierten Lombarden nur durch ihre schwarzen, mit der Feder gezeichneten, scharfkantigen Buchstabenkörper zu unterscheiden. Innen und außen sind aber auch diese Buchstabenkörper farbig verziert. Es gibt keinen Zweifel, daß Johannes Vischer, gen. Gechinger, mindestens bis fol.125 seine Kadellen mit Fleuronnée geschmückt hat, denn

* bis dahin verwendet Denzel pigmentreiche deckende Farben, während danach lasierende Farben und zarte Töne überwiegen,
* bis dahin stehen am Rand der illuminierten Kadellen feine Haarstriche über,
* bis dahin bestehen die Muster aus den bekannten Knospen, halben Blättern etc., während danach kleinteiligere Muster überwiegen. Die gleichen Muster und die Eigenart, die Ränder mit Haarstrichen zu säumen, kommt im übrigen im Sebastiansoffizium von Cod.Sal.XI,3 vor (Abb.62 und 47). Ab fol.171 variieren auch die Buchstabenkörper der Kadellen stärker, sie werden raffinierter und werfen gelegentlich sogar Schatten auf das Pergament.

2. Randschmuck umgibt alle Seiten mit Initialminiaturen sowie fol.50v und 66v. Bis auf die beiden letztgenannten Seiten umgibt der Randschmuck den gesamten Schriftspiegel und besteht aus bestimmbaren einheimischen und exotischen Pflanzen und Tieren sowie Putti, Allegorien und symbolischen Gegenständen (s. S.109). Alle Motive sind dicht aneinandergereiht und bleiben auf einen ganz bestimmten Streifen des Blattrandes beschränkt, ohne daß dieser gerahmt wäre (Stärke der Randleisten: 2,5 / 3 / 5 / 5 cm). Zahlreiche schwarz gerahmte Goldpunkte füllen die Lücken. Die Ecken und die Mitte des oberen und unteren Randes sind allgemein betont. Die Randillustrationen beziehen sich - direkt oder verschlüsselt - entweder auf das Thema der Hauptminiatur und/oder auf den Festcharakter der entsprechend hervorgehobenen Messe (s. S.109-110). Die Farbauswahl ist sehr differenziert und geht in vielen Fällen von Naturbeobachtung aus; die Farben sind deckend aufgetragen. Keine schwarzen Konturen. Auf den Rändern von fol.24r, 27r (Abb.50), 30r, 50v und 66v sind in diese Randleisten ältere Ranken integriert. Sie bestehen aus bewegten Stielen, stilisierten Blättern und Blüten. Die Ranken sind großzügiger über den Rand verteilt, aber die Ausführung ist kleinteilig und präzise; die lasierenden Farben wurden mit gut plazierten Goldlichtern gehöht. Statt Goldpunkten gehen feine Haarstriche von Blättern und Stielen aus. Das Problem des Übergangs von der Ranke zu den Pflanzen der Randleiste ist sehr sensibel gelöst. Der Maler tut nämlich so, als führe er die Ranke fort, indem er die Stiele seiner Pflanzen im gleichen Rhythmus bewegt. Er läßt aber gleichzeitig keinen Zweifel daran, daß der Stiel von ihm drapiert wurde, denn mit zwei farbigen Bögen über dem Stiel erweckt er den Eindruck, die Pflanzen seien auf das Pergament geheftet.

3. Es gibt ein-, zwei- und dreizeilige Initialminiaturen. Die einzeiligen beschränken sich auf das Temporale. Es sind nachträglich illuminierte Lombarden, die wie die Initialen mit goldenem Blattwerk den Introitus eines neuen Tages hervorheben (Abb.51). Dargestellt sind spielende und musizierende Putti; in der Fastenzeit Leidenswerkzeuge und Todessymbole, wie Stundenglas, Totenschädel oder ein seifenblasender Putto.

Auch die zweizeiligen Miniaturen beschränken sich auf das Temporale, aber sie waren von Anfang an als Initialminiaturen vorgesehen. Die Initialen von fol.24r, 27r (Abb.50) und 30v waren wahrscheinlich schon vollendet, bevor die Handschrift in der Versenkung verschwand: sie sind schlanker als die folgenden Initialen und stehen in einem Rahmen vor farbigem Hintergrund. Von diesen Initialen gehen zudem die traditionellen Ranken aus. Die Miniatur ist auf das hohe Oval des Buchstabeninneren beschränkt. Die Komposition dieser drei Miniaturen ist vielfigurig und kleinteilig. Die Initialen von fol.110r, 153r, 157v und 165r (Abb.52) sind demgegenüber schwer und breit. Der goldene Buchstabenkörper scheint wie aus Metall geschmiedet; an den Gelenken ist er mit Beschlagwerk verziert. Er steht über dem Rahmen bzw. ragt über diesen hinaus. Das Bildfeld ist nicht mehr auf das Innere des Buchstabens beschränkt, sondern auf die gesamte gerahmte Fläche erweitert. Insofern ist die Bezeichnung "Initialminiatur" nicht mehr zutreffend. Komposition, Kolorit und Stil gleichen den Miniaturen des Sanctorale.

Im Temporale waren von Anfang an zwei dreizeilige Initialminiaturen geplant, die aber erst 1599 ausgeführt wurden: die Initiale zum 1. Adventssonntag und jene zum Osterfest. Beide Feste markieren den Beginn des Winters bzw. des Sommers im liturgischen Jahr. Im Sanctorale sind die Initialminiaturen allgemein dreizeilig. Auch sie sind strenggenommen gerahmte Bilder im Kleinformat, über die eine Initiale gelegt ist. Der Primat der Miniatur vor der Initiale läßt sich daran ablesen, daß sich die Initiale nach der Komposition richtet, daß sie gedehnt, gestaucht oder ganz weggelassen wird. Dann steht die Initiale neben der Miniatur. In drei Fällen ((fol.260v, 276v und 311r) ist eine selbstständige Miniatur in den Randschmuck integriert.

fol.8r

Dominica prima Adventus: Ad te levavi animam meam
A: Verkündigung an Maria
Abb. in: Die Renaissance im deutschen Südwesten, 1986, Bd.I, S.433, G 3.

Plazierung: 1-3 (7 Notenzeilen)
Größe: 17,5 x 13,5 (43 x 28)

Initiale:

Schlanker, goldener Buchstabe, schwarz konturiert, über rotem Rahmen und blauen Eckzwickeln, die nicht auf diese Initiale bezogen sind. Querbalken geht über die Darstellung.

Miniatur:

Im Vordergrund eines prächtigen Raumes sinkt Maria, erschreckt von dem Erscheinen Erzengel Gabriels, in die Knie. Durch die aufgerissene Zimmerdecke ist in einer strahlenden Lichtaureole die Taube des hl. Geistes zu sehen. Eine einzelne Miniatur mit exakt der gleichen Komposition (in der gleichen Größe) aber von einem anderen Künstler wurde 1987 bei Sotheby's versteigert (Sotheby's Western Manuscript and Miniatures, 1. December 1987, S.15, Nr.16).

Rand:

U.a. Lilien, Nelken, Rose, Walderdbeere, Huflattich, Mohn, Wegwarte. Hirsch, Löwe, Eule, Schmetterling, Falke und weitere Vögel.

fol.24r

In galli cantu ad Missam: Dominus dixit ad me filius meus
D: Verkündigung an die Hirten

Plazierung: 1 - 2 (7 Notenzeilen)
Größe: 13,5 x 9,5 (43 x 28)

Initiale:

Goldener Buchstabenkörper, eingerahmt von roten Leisten; blaue Eckzwickel.

Miniatur:

In der unteren Hälfte der Miniatur lagern vier Hirten mit ihrer Herde. Sie bilden einen Kreis. Über ihnen schwebt in strahlendem Licht ein Engel mit dem Spruchband "GLORIA IN ALTIS DEO". Vielfigurige, kleinteilige Komposition.

Rand:

Ältere Ranken am oberen Rand (2) und über die Hälfte des linken Seitenrandes (1). Die Stiele der übrigen Pflanzen (Schneeglöckchen, Schlüsselblume, Nelke, Orchidee, Brombeere, Birne) sind ähnlich geschwungen. In den beiden unteren Ecken musizierende Putti; in der Mitte des unteren Randes ein Putto, der sich an zwei Pflanzenstielen festhält. Ferner ein gefesseltes Eichhörnchen, eine Libelle, ein Storch und ein Papagei, Singvögel und Bienen.

fol.27r - Abb.50

Maiorem ad Missam: Puer natus est nobis et filius datus
P: Anbetung des Kindes

Plazierung: 6 - 7 (7 Notenzeilen)
Größe: 12 x 9,5 (43 x 28)

Initiale:
. Goldener Buchstabenkörper; der Bogen ist von rosa Leisten gerahmt. Im oberen Eckzwickel Jesaja mit einem Spruchband, auf dem auf das 7. Kapitel seines Buches hingewiesen wird; unten Lukas mit Stier. Auf seinem Spruchband steht "LVC.2". Der Schaft der Initiale ragt über den Rahmen und gabelt sich.

Miniatur:
Im Vordergrund links kniet Maria vor ihrem in ein durchsichtiges Tuch eingewickelten Sohn. Sie befinden sich in einem zerfallenen antiken Tempel. Joseph steht mit einer Kerze unter einem Bogen rechts. In einem Fenster am linken Rand der Miniatur sind die Köpfe von Ochs und Esel dargestellt.

Rand:
Ältere Ranke am unteren Rand (4) und links neben der Initiale (1). Die Stiele der nachträglich gemalten Pflanzen sind bis auf einen exotischen Strauch geschwungen. Die Darstellungen auf der Rändern enthalten zahlreiche Hinweise auf die kommende Passion. Tiere: Pfau, Truthahn, Singvögel, Insekten. In der Mitte des oberen Randes vier spielende Putti: einer zieht kniend einen Kameraden, der in einer Nußschale sitzt. Am Rand: zwei Putti mit Leidenswerkzeugen.

fol.30v

In Epiphania Domini: Ecce advenit dominator
E: Anbetung der Könige

Plazierung: 1 - 2 (7 Notenzeilen)
Größe: 13,5 x 11 (43 x 28)

Initiale:
Goldener Buchstabenkörper, von roten Leisten gerahmt.

Miniatur:

Maria sitzt am rechten Rand der Miniatur vor einem Vorhang. Jesus auf ihrem Schoß wendet sich den drei Königen zu, die alle im Profil von rechts dargestellt sind. Der ältere König kniet bereits, der zweite sinkt in die Knie, während der Mohr noch steht. Joseph, mit Heiligenschein, bietet den Königen Brot und Wein an, das er auf einem niedrigen Mäuerchen abgestellt hat. Im Hintergrund ein Fluß mit einem bewaldeten Hügel am linken, Bethlehem am rechten Ufer. Zwischen den Wolken der Stern, der ein sehr helles Licht verbreitet.

Rand:

Ältere Ranke am oberen Rand (2) und links neben der Initiale (1). Links neben der Initiale ist in den Ranken auch die Taube des hl. Geistes dargestellt. In den unteren Ecken Putti. In der Mitte des unteren Randes: zwei weitere mit Hund und Jagdbeute.

fol.110r

In Ramis Palmarum: Domine ne longe facias
D: Einzug Jesu in Jerusalem

Plazierung: 1 - 2 (7 Notenzeilen)
Größe: 12 x 11,5 (43 x 28)

Initiale:

Goldenes Bandwerk. Rahmen und Eckzwickel sind nur auf der rechten Seite ausgeführt.

Miniatur:

Jesus reitet auf einer Eselin im Vordergrund von rechts nach links. Er ist umgeben von einer dichten Menschenmenge; einer der Männer am linken Rand der Miniatur breitet seinen Mantel über den Weg. Unter dem Volk auch zwei Krieger in römischen Rüstungen. Einige der Leute halten Palmwedel in den Händen. Links hinter der Menge der Giebel des Stadttores und ein angrenzendes Gebäude. Im Hintergrund verschwimmt in lila-rosa Dunst die Silhouette einer Stadt.

Rand:

U.a. Trauben, Beeren, Pflaumen, Walnüsse, Erbsen, Kirschen, Eicheln, eine Nelke im Gestell. Affe, Storch und Singvögel; zwei Streithähne in der Mitte des oberen Randes. In den oberen Ecken hocken Putti mit Fruchtgehängen; in der Mitte des unteren Randes (4) tanzt ein Bär mit Maulkorb zur Musik von drei Putti.

fol.121r - Abb.51

In Cena Domini: Christus factus est pro nobis obediens
X: Spielende Putti

Plazierung: 1 (7 Notenzeilen)
Größe: 7 x 7,5 (43 x 28)

Initiale:
>Gewöhnliche Lombarde; nachträglich gerahmt und illuminiert.

Miniatur:
>Am Boden der Miniatur kriecht ein Putto durch einen Reifen, an dem Schellen befestigt sind. Rechts schlägt ein Putto mit einem Palmwedel auf den Reifen. Am linken Rand spielt ein Putto mit einem Windspiel.

Rand: Das letzte Abendmahl
>Am unteren Blattrand (4) stehen zwei Engel auf den Leidenswerkzeugen und enthüllen ein querformatiges Gemälde, welches "Das letzte Abendmahl" darstellt. In der Mitte des Gemäldes sitzt Christus vor einem Vorhang, die Jünger sind um eine lange Tafel versammelt. Über den Tisch reicht Christus Judas eine Hostie. Auch die über die anderen Ränder verteilten Darstellungen von Wein, einem Lamm zwischen zwei Löwen etc. lassen sich direkt auf das Letzte Abendmahl beziehen. Ferner Nüsse, Kirschen, Birne, Aprikose, Rose, Lilie, ein Hase, Igel, Vögel und ein Putto.

fol.133r

In die Sancte Pasche: Resurrexi et adhuc tecum
--- Auferstehung

Plazierung: 1-3 (7 Notenzeilen)
Größe: 18 x 14,5 (43 x 28)

Initiale: ---

Miniatur:
>Über dem geschlossenen Sarkophag schwebt Christus in einer Lichtaureole. Davor und daneben sind vier Wächter dargestellt, die schlafen, gerade aufwachen oder sich erschrocken aufrichten. Freie Übernahme einiger Motive von Cornelis Cort (B.52, Nr.96-II).

Rand:
U.a. Kirschen, Trauben, Birnen, Haselnüsse, Pflaumen, Wacholderbeeren, Stiefmütterchen, Klee, Huflattich. Liegender Hirsch in der Mitte oben (2) stehender Hirsch mit äsender Hirschkuh in der Mitte unten (4). Vögel, Insekten. Bezug zur Miniatur mindestens durch die beiden Putti in den beiden oberen Ecken: der linke hält einen Totenschädel, der rechte eine Sonnenscheibe.

fol.153r

Ascencionis Domini: Viri galilei quid admiramini
V: Christi Himmelfahrt.

Plazierung: 1 - 2 (7 Notenzeilen)
Größe: 13 x 9,5 (43 x 28)

Initiale:
Goldenes Beschlagwerk.
Miniatur:
Im Vordergrund der Miniatur sind Maria und vier Apostel um einen Hügel versammelt, der sie weit überragt. Auf der Kuppe des Hügels sind die Fußabdrücke von Christus zu erkennen. Von ihm selbst sieht man nur noch die Füße auf einer Wolke am oberen Rand der Miniatur. Die zwei weiß gekleideten Männer, welche nach Apg 1,10 die Apostel ansprachen, beugen sich über die Wolken und deuten zum Himmel hinauf.

Rand:
Weinreben, Kornblumen, Mohnkapseln. Truthahn, Hase mit Hund auf dem Rücken, Vögel, Schnecken, Libellen, Spinnen und andere Insekten. Zwei musizierende Putti in der Mitte des oberen Randes (2) begleiten die Himmelfahrt Christi. Je ein Putto in den unteren Ecken.

fol.157v

In die Sancte Pentecostes: Spiritus domini replevit orbem
S: Pfingsten

Plazierung: 1 - 2 (7 Notenzeilen)
Größe: 13,5 x 11 (43 x 28)

Initiale:
Goldener Buchstabenkörper mit Schaftring in der Mitte. Die Initiale geht über Bild und Rahmen hinaus.

Miniatur:
Vor zwei Säulenpostamenten sitzen im Halbkreis Maria und die zwölf Apostel. Über ihnen in einer Wolke die Taube des hl. Geistes.

Rand:
Gänseblümchen, Vergißmeinnicht, Haselnüsse. Affen, Eichhörnchen, Vögel, verschiedene Insekten. Ein Putto in jeder Ecke und in der Mitte des unteren Randes (4). In der Mitte oben (2), ein hockender Löwe mit zwei Füllhörnern.

fol.165r - Abb.52
Dominica de Sancta Trinitate: Benedicta sit sancta
B: Gnadenstuhl

Plazierung: 3 - 4 (7 Notenzeilen)
Größe: 12,5 x 9,5 (43 x 28)

Initiale:
Goldenes Beschlagwerk.
Miniatur:
Gottvater sitzt frontal zum Betrachter und hält den Leichnam seines Sohnes in Armen. Seine Füße stehen auf dem Pol einer riesigen Weltkugel; über seinem Kopf schwebt die Taube des Hl. Geistes.

Rand:
Der Dreifaltigkeit in der Miniatur sind am Rand die Personifikationen der vier Elemente gegenübergestellt. Sie sind in die vier Ecken plaziert. Am oberen Rand, zwischen Luft und Feuer, außerdem Phönix aus der Asche, am unteren Rand zwischen Erde und Wasser zwei Hippokampen. Ferner: Zierbüsche, Eichhörnchen, Hase, Eule, Singvögel, Spinne, Schmetterlinge, Insekten, aufgehängte Schildkröte, geflügeltes Fabeltier (sehr freie Wiedergabe mehrerer Einzelmotive bei Curmer, 1856/58, S.252/253).

fol.194r - Abb.53
Ordinarium: Kyrieeleison
K: König David spielt Harfe

Plazierung: 1 (7 Notenzeilen)
Größe: 10 x 11 (41,5 x 28)

Initiale:
Goldenes Beschlagwerk
Miniatur:
Im Vordergrund rechts kniet König David am Ufer eines Flusses und spielt auf der Harfe. Auf der anderen Seite des Flusses die Silhouette einer Stadt. Gottvater erscheint links oben am Himmel und überstrahlt die nächtliche Landschaft.

Rand:
U.a. Rosen, Walderdbeeren, exotische Pflanzen. Vögel und Insekten. In der Mitte des unteren Randes (4) sitzt Orpheus auf einem Fels und spielt auf der Harfe; Bär und Löwe hören ihm zu. In den unteren Ecken, in der Mitte oben und an den Längsseiten musizierende Engel und Putti.

fol.222r

In Vigilia Sancti Andreae: Dominus secus mare
D: Die Predigt des gekreuzigten Andreas

Plazierung: 1-3 (7 Notenzeilen)
Größe: 17 x 15 (41,5 x 28)

Initiale:
Goldenes Beschlagwerk
Miniatur:
Der Apostel ist an ein Kreuz aus schrägen Balken gebunden. Er predigt, nach der Legenda Aurea, einer großen Menge von Frauen, Männern und Kindern, die sich links vor ihm versammelt haben. Rechts neben Andreas hat sich ein Wächter in römischer Rüstung postiert. Hinter den Zuhörern ein Baum und ein Weg, der zu einer Stadt im Hintergrund führt.

Rand:
U.a. Rosen, Lilien, Eisenhut, Wegwarte, Wacholderbeeren. Hase, Vögel, verschiedene Insekten und drei Putti. Am oberen Rand (2) rechts neben der Foliierung in römischen Ziffern ist eine zusammengekauerte Gestalt abgebildet (nach Joris Hoefnagel, Archetypa studiaque; Abb. in: Stilleben, 1979, S.164).

fol.230v - Abb.54

In festo Sancti Stephani: Sederunt principes
--- Die Steinigung des Hl.Stephanus

Plazierung: 6, 7 und Teile des unteren Randes (7 Notenzeilen)
Größe: 14 x 13,5 (41,5 x 28)

Initiale: ---
Die Initiale steht neben der Miniatur.
Miniatur:
Stephanus kniet betend in der Mitte des Vordergrunds. Er ist im Profil
von links dargestellt. Im Halbkreis stehen vier Männer um ihn herum, die
mit Steinen in der Hand zum Wurf ausholen. Zwei Männer werfen links-
händig. Die Steinigung des Stephanus findet vor der Stadtmauer statt. Jen-
seits vom Fluß im Hintergrund links eine weitere Stadt.

Rand:
U.a. Adler auf Hasenjagd; Affe mit gefangenem Fisch, Schildkröte, Vögel
und Insekten. Die Personifikationen der vier Kardinaltugenden und der
drei theologischen Tugenden sind auf den Erzmärtyrer zu beziehen und
verteilen sich über drei Ränder (1, 3, 4): Fides hält mit verhüllter Hand
einen Kelch und einen Kreuzstab. Caritas hat zwei Kinder bei sich; neben
ihr ein Pelikan, der seine Jungen mit dem eigenen Blut nährt. Spes ist
betend dargestellt; zu ihren Füßen liegt ein Anker. Prudentia hält einen
Spiegel und eine Weidenrute; um den Kopf hat sie ein Stirnband mit auf-
gesetztem Halbmond geschlungen. Fortitudo stützt sich auf eine Säulen-
trommel; sie trägt Krone und Zepter. Iustitia hält eine Waage und ein
Schwert in Händen. Temperantia gießt Wasser von einer Schale in eine
andere.

fol.233r

In festo Johannis Evangeliste: In medio ecclesie
I: Johannes auf Patmos

Plazierung: 1-3 (7 Notenzeilen)
Größe: 17,5 x 14,5 (41,5 x 28)

Initiale:
Goldenes Beschlagwerk über rechteckigem Rahmen mit ovalem Bildfeld.

Miniatur:

In der linken Bildhälfte sitzt Johannes, mit dem Rücken an einen Baumstamm gelehnt und schreibt. Am unteren Rand der rechten Bildhälfte hockt der Adler mit aufgespannten Flügeln; er wendet seinen Kopf zu Johannes. Am Himmel über dem Adler erscheint die Madonna im Strahlenkranz.

Rand:

U.a. Mohn, Kornblumen, Rosen, Vogelkirschen. Storch mit Schlange im Schnabel, Eichhörnchen, Pfauen, Hase, Vögel, Schnecken, Insekten. Zwei Putti auf Delphinen.

fol.235r

Sanctorum Innocentum: Ex ore infantium deus et lactentium
E: Der Bethlehemitische Kindermord

Plazierung: 1-3 (7 Notenzeilen)
Größe: 16 x 14,5 (41,5 x 28)

Initiale:

Goldenes Beschlagwerk.

Miniatur:

Im Zentrum der Miniatur flieht eine Frau mit ihrem Kind von links nach rechts. Der Querbalken der Initiale läuft in eine Spitze aus, die genau auf die beiden gerichtet ist. Seitlich von ihr sind zwei Krieger in römischen Rüstungen dargestellt; der eine ist dabei, sein Schwert in ein am Boden liegendes Kind zu stoßen, der andere holt gerade zum Schlag aus. Vor ihm ist eine Frau gestürzt. Sie hält ihr Kind unter dem rechten Arm und hebt abwehrend den linken Arm. Im Hintergrund eine breite Treppe zu einer Brücke.

Rand:

U.a. Nelken, Butterblumen, Haselnüsse. Hund, Eichhörnchen, Schlange, Fledermaus, Eule, Fasan, Papageien, Singvögel, Schmetterlinge, Schnekken, Spinne und Insekten. Ein Putto mit Zepter in der rechten, oberen Ecke. In der gegenüberliegenden Ecke ein Affe.

fol.254r - Abb.55

In Purificatione: Lumen ad revelationem (Beginn der Prozession)
L: Darbringung im Tempel (Ausschnitt)

Plazierung: 5-7 (7 Notenlinien)
Größe: 17,5 x 14,5 (41,5 x 28)

Initiale:
 Goldenes Beschlagwerk

Miniatur:
 In einem hohen Raum, der Dürers Holzschnitt (B.10, S.183, Nr.88) von der Darbringung aus dem Marienleben nachempfunden ist, kniet Maria im Zentrum der Miniatur vor den Stufen eines Altars. Hinter ihr stehen ein alter Mann mit Stab (Joseph ?) und Hanna, die in einem aufgeschlagenen Buch liest. Stellvertretend für Jesus ist eine Kartusche mit seinem Monogramm im oberen Rand dargestellt. Auf dem Altar hocken zwei Tauben. Hinter dem halboffenen Vorhang erkennt man eine aufgeklappte Schrifttafel.

Rand:
 U.a. Gänseblümchen, Walderdbeeren, Birnen, Zwetschge, Apfel. Affe, Schlange, Fasan, Papagei, Eisvogel, Eule und Insekten. In der Mitte des oberen Randes (2) rahmen zwei Putti die Kartusche mit Christusmonogramm. In der Mitte des unteren Randes zwei Putti neben einem Löwen auf Steinsockel.

fol.257r - Abb.56
In Purificatione B.M.V.: Suscepimus deus misericordiam, Introitus
S: Darbringung im Tempel (Ausschnitt)

Plazierung: 4-6 (7 Notenzeilen)
Größe: 17 x 14,5 (41,5 x 28)

Initiale:
 Goldenes Beschlagwerk
Miniatur:
 In dieser Miniatur wird die Darbringung im Tempel fortgesetzt. Rechts steht Simeon mit weitem Mantel und Tuch über dem Kopf hinter einem Altar. Am Saum von Mantel und Tuch stehen hebräische Schriftzeichen. Simeon beugt sich zu Jesus herab, der ihm die Arme entgegenstreckt. An der Rückseite des Altars zwei Männer. Die linke Seite des Altars, auf der gewöhnlich Maria steht, ist leer. Der Raum und die Schauseite des Altars sind nach Dürers Holzschnitt (B.10, S.172, Nr. 77) von der Abweisung des Opfers von Joachim gemalt. Im Vergleich zur Vorlage scheint der

Abstand zwischen Betrachter und Altar größer; der Altar wird nicht von Zuschauern verstellt.

Rand:
Rosen, Nelken, Trauben, Haselnüsse, Wein, Eicheln, Wacholderbeeren. Storch, Truthahn, Falke, Singvögel, Insekten. In den beiden oberen Ecken je ein Putto mit Fruchtstrauß.

fol.260v
In festo Sancte Agathe: Gaudeamus omnes in domino
--- Hl. Agathe

Plazierung: Am linken Rand (1), auf der Höhe der 3. Textzeile
Größe: 8,5 x 6,5 (41,5 x 28)

Initiale: ---
Miniatur: ---
Rand:
Die Heilige steht frontal zum Betrachter auf einem Hügel neben einem Baum. Sie hält eine brennende Kerze in der Hand. Außerdem Nelken, Kaiserkrone. Affe, Pfau, Schmetterlinge, Vögel. Zwei Putti tragen einen Fruchtkorb über einem Stock.

fol.266v
In festo Santi Benedicti: Desiderium anime
D: Hl. Benedikt

Plazierung: 3 (7 Notenzeilen)
Größe: 8 x 7 (41,5 x 28)

Initiale:
Goldenes Beschlagwerk
Miniatur:
Der Heilige steht frontal zum Betrachter. Er trägt eine schwarze Kukulle, in Händen hält er einen Abtsstab, ein Buch und ein gesprungenes Glas.

Rand:
Rosen, Eisenhut, Nelken. Am unteren Rand zwei kämpfende Hirsche, am oberen Rand (2) drei Putti mit den Symbolen von Glaube, Liebe, Hoffung auf den Wappenschilden, die auf den hl. Benedikt zu beziehen sind.

fol.267r

In Annuntiatione Dominica: Alleluja
--- Verkündigung

Plazierung: 3-5 (7 Notenzeilen)
Größe: 17 x 15 (41,5 x 28)

Initiale: ---
Die Initiale steht neben der Miniatur.
Miniatur:
Wie auf fol.8r tritt Gabriel von rechts hinter Maria, die sich erschrocken nach ihm umwendet. Auf einem zierlichen Tischchen links von ihr liegt das aufgeschlagene Buch, in dem sie las. Ihr Zimmer ist durch Holzwände von einer hohen Halle abgetrennt. Anstelle des Gewölbes ist Himmel dargestellt. Drei Putti schieben Wolken auseinander und zeigen die Taube des hl. Geistes.

Rand:
U.a. Mohn, Judenkirschen, Nelken, Himbeeren, Brombeeren. Truthahn, Eule. Am oberen Rand (2) zwei Putti mit Stundenglas und Totenschädel (Der Putto mit Totenschädel ist identisch mit dem, der auf fol. 304r neben einem Bienenkorb sitzt).

fol.269v - Abb.57

In festo Georgijs Martyris: Protexisti me deus
P: Der Drachenkampf des Hl. Georg
Abb. in: Salem I, 1984, Taf.XV.

Plazierung: 3-5 (7 Notenzeilen)
Größe: 16,5 x 15 (41,5 x 28)

Initiale:
Goldenes Beschlagwerk
Miniatur:
Der Heilige reitet auf einem Schimmel von rechts nach links. Während sich das Tier aufbäumt, stößt er einen langen Spieß in das aufgerissene Maul des Drachen, der im Vordergrund links dargestellt ist. Herumliegende Knochen auf dem Boden vor ihm verdeutlichen seine Gefährlichkeit. Auf einem Felsvorsprung im Hintergrund ist die Silhouette einer betenden Gestalt zu erkennen, mit der wohl die Prinzessin gemeint ist.

Rand:

U.a. Kaiserkrone mit Knolle, Nelken, Rosen, Stiefmütterchen, Erbsen, Gewürznelken. Korrespondierend zum Drachen in der Miniatur ein Krokodil und ein Feuersalamander, jeweils in der Mitte des oberen bzw. unteren Randes. Ferner Vögel und Insekten. Ein Putto mit Fackel und Fruchtgirlande hockt auf der oberen Volute der Initiale.

fol.274r

In festo Philippi et Jacobi: Clamaverunt ad te
E (!): Die Heiligen Philippus und Jacobus

Plazierung: 1-3 (7 Notenzeilen)
Größe: 18,5 x 15,5 (41,5 x 28)

Initiale:

Goldenes Beschlagwerk. Außerhalb der Miniatur steht sehr gedrängt die Initiale "C", mit der der Text beginnt.

Miniatur:

Vor einer Ruine stehen sich die beiden Apostel gegenüber. Beide sind reisefertig angezogen: sie tragen geschnürte Sandalen, Mäntel, Hüte und halten einen Kreuz- bzw. einen Pilgerstab in den Händen.

Rand:

U.a. Kornblumen, Rosen, Wacholderbeeren, Maiglöckchen. Gans mit Haube und Pantoffeln, Affe, Hirschkäfer und andere Insekten. Ein Affe mit Schellen an den Füßen, umgegürtetem Messer, schwarzer Kappe auf dem Kopf. In der rechten unteren Ecke eine kostbare Vase.

fol.276v

In Inventione Sancte Crucis: Alleluja
--- Auffindung des Heiligen Kreuzes

Plazierung: In der Mitte des unteren Randes (4)
Größe: 8,5 x 13,5

Initiale: ---
Miniatur: ---
Rand:

Die hl. Helena steht mit einem großen Gefolge in der rechten Hälfte des Bildfeldes. Sie beobachtet, wie zwei Männer links vor ihr in einer Grube das heilige Kreuz freilegen. Die Szene wird von zahlreichen Zuschauern

am linken Rand der Miniatur verfolgt. Auf den übrigen Ränder u.a. Rosen, Lilien, Eicheln, Trauben, Himbeeren. Schwan, Feuersalamander, Krokodil. Ein Putto mit Fruchtgehänge.

fol.286r

In vigilia Sancti Johannis Baptistae: Ne timeas Zacharias
N: Verkündigung an Zacharias

Plazierung: 1-3 (7 Notenzeilen)
Größe: 17 x 15 (41,5 x 28)

Initiale:
Goldenes Beschlagwerk
Miniatur:
Getreue Kopie von Dürers gleichnamigem Holzschnitt (B.10. S.173, Nr.78) aus dem Marienleben.

Rand:
U.a. Rosen, Eisenhut, Walderdbeeren, Judenkirschen, Gurke. Tiger, Löwe, Fuchs, ein Schaf als Verweis auf das Agnus Dei sowie verschiedene Vögel und Insekten.

fol.288r

Ad maioram Missam Sancti Johannis baptistae.: De ventre matris
D: Geburt Johannes des Täufers

Plazierung: 4-6 (7 Notenzeilen)
Größe: 17,5 x 15 (41,5 x 28)

Initiale:
Goldenes Beschlagwerk
Miniatur:
Im Vordergrund der Miniatur baden drei Frauen den Johannesknaben. Zwei Engel stehen mit dem Rücken zum Betrachter und halten Tücher. Vom Bett im Hintergrund ist der Vorhang zur Seite geschoben. Dahinter sieht man Elisabeth, die sich erschöpft aufstützt; eine Dienerin reicht ihr auf einem runden Tablett einen tiefen Teller (nach einem Stich von Cornelis Cort, die Geburt der hl. Jungfrau darstellend, B.52, Nr.27).

Rand:

U.a. Rosen, Wacholderbeeren, Schilfgras. Schildkröte, Frosch, Vögel und Insekten. Wie bei der Anbetung des Kindes (fol.27r) enthalten die Randleisten um die Geburt Johannes des Täufers Hinweise auf dessen Bestimmung. In der Mitte des oberen Randes (2) halten zwei Putti eine Muschel, über der die Taube des Hl. Geistes schwebt. Am unteren Rand (4) sind vier Putti dargestellt, einer mit einer Muschel zwei mit den Spruchbändern "Ecce agnus dei" und "Qui tollis peccata mundi". Der letzte fängt mit einem Kelch das Blut des Lammes auf, das neben ihm kauert. In der Mitte der unteren Randleiste (4) das Agnus Dei.

fol.291r

In vigilia Sanctorum Apostolorum Petri et Pauli: Dixit dominus
D: Die Apostel Petrus und Paulus

Plazierung: 5-7 (7 Notenzeilen)
Größe: 16,5 x 15 (41,5 x 28)

Initiale:
Goldenes Beschlagwerk
Miniatur:

Auf einer Terrasse im Vordergrund begegnen sich die beiden Apostel. Petrus kommt von links; er hebt seinen linken Arm zur Begrüßung. Den Schlüssel hält er in der herabhängenden rechten Hand. Paulus scheint aus der Kirche hinter ihm zu kommen. Er ist frontal zum Betrachter dargestellt. Entspannt stützt er sich mit der rechten Hand auf sein Schwert.

Rand:

U.a. Akelei, Lilien, Kornblumen, Apfel, Zwetschgen, Birne. Hirsch, Hase, Ente, Krebs und ein auf dem Rücken liegender Frosch (nach Joris Hoefnagel, Archetypa studiaque, Abb. in: Stilleben, 1979, S.57, Abb.19). In den beiden oberen Ecken je ein Putto mit den Attributen der Apostel Schlüssel und Schwert.

fol.293v

In Visitatione Gloriose Virginis Marie: Alleluja
--- Heimsuchung

Plazierung: Am linken Rand (1) neben der 2. Textzeile.
Größe: 9 x 8 cm

Initiale: ---
Miniatur: ---
Rand:

Im gerahmten Bildfeld links umarmen sich Elisabeth und Maria auf einer Terrasse vor einem großen Haus. In einigem Abstand wartet am rechten Rand die Begleiterin Marias; Zacharias steht unter der Tür seines Hauses. Darüberhinaus sind auf den Rändern Akelei, Lilien, Walderdbeeren. Pelikan, Igel, Vögel und Insekten dargestellt.

fol.302r

In vigilia Sancti Laurentii: Dispersit dedit
D: Die Heiligen Laurentius und Cyriacus

Plazierung: 5 - 7 (7 Notenzeilen)
Größe: 17 x 14,5 (41,5 x 28)

Initiale:

Goldenes Beschlagwerk
Miniatur:

Die beiden Heiligen stehen sich in freier Landschaft gegenüber. Cyriacus ist mit Tiara, Kreuzstab, Handschuhen und Schlüssel als Papst dargestellt. Nach dem Offizium auf fol.300v, "Cyriaci sociorum que eius", dürfte aber jener Heilige gemeint sein, der als römischer Blutzeuge gleichberechtigt neben Laurentius steht (vgl. LThK III, 1959, Sp.117f.). Letzterer ist als Märtyrer dargestellt. Er hält in der einen Hand einen Palmzweig, in der anderen Hand den Gitterrost. Es ist anzunehmen, daß mit der Darstellung des hl. Cyriakus auf den Patron des Kirchleins angespielt werden sollte, welches die Zisterzienser 1134 in Salmannsweiler vorfanden (s. S.9).

Rand:

U.a. Kaiserkrone mit Knolle, Rosen, Nelken, Stiefmütterchen. Fledermaus, Fuchs, Marder, Hund, Hirschkäfer.

fol.304r

Ad Missam in festo Sancti Laurentii: Probasti domine
P: Hl. Laurentius

Plazierung: 1 - 3 (7 Notenzeilen)
Größe: 17,5 x 16 (41,5 x 28)

Initiale:
Goldenes Beschlagwerk
Miniatur:
Der Heilige ist wie auf fol.302r mit Palmwedel und Gitterrost im Habit eines Diakons dargestellt. Er steht vor einem Zisterzienserkloster, jedoch nicht Salem. Seine bevorzugte Stellung macht sich auch in der Miniatur vom "Tod des hl. Bernhard" der gleichen Handschrift (fol.336v) bemerkbar, wo er dem Sterbenden an der Seite von Maria erscheint.

Rand:
Auch in den Randleisten stecken offensichtlich Hinweise auf die Rolle Laurentius' als Sterbebegleiter des hl. Bernhard. Dargestellt sind u.a. Mohnkapseln, ein schlafender Putto mit Totenschädel, Stundenglas und Kerze. In den beiden unteren Ecken je ein Putto, einmal mit Huhn und Fackel, das andere Mal mit Bienenkorb bei der Lektüre eines Buches, womit auf den hl. Bernhard als "doctor mellifluus" verwiesen worden sein kann.

fol.306r

In vigilia Assumptionis Mariae: Salve sancta parens
S: Der Tod Mariens

Plazierung: 5 - 7 (7 Notenzeilen)
Größe: 17,5 x 14,5 (41,5 x 28)

Initiale:
Goldenes, in den unteren Rand verlängertes Beschlagwerk.
Miniatur:
Kopie des gleichnamigen Holzschnittes von Dürer (B.10, S.188, Nr.93).

Rand:
U.a. Löwenzahn, Huflattich, Melone, Erbsenschoten. Eidechse, Affen (in den beiden Ecken). Vögel und Insekten.

fol.309r

In die eiusdem Assumptionis Mariae: Alleluja
A: Mariae Himmelfahrt

Plazierung: 1 - 3 (7 Notenzeilen)
Größe: 17,5 x 15 (41,5 x 28)

Initiale:
Goldenes Beschlagwerk
Miniatur:
Eines der wenigen Beispiele, wo Initiale und Miniatur sich ergänzen: in der unteren Hälfte der Initiale steht der leere Sarkophag, von dem zwei Männer nach links weggehen. In der oberen Hälfte des Buchstabens schwebt Maria in einem Kranz von Wolken. Sehr frei nach dem gleichnamigen Holzschnitt von Dürer (B.10, S.189, Nr.94).

Rand:
U.a. Mohn, Nelke, Kornblume, Judenkirsche, Himbeere, Brombeere, Wacholderbeere. In allen vier Ecken sind betende und singende Putti dargestellt. In der Mitte des unteren Randes (4) kniet ein Putto, der mit einer Armbrust auf den Betrachter zielt.

fol.311r
Sancti Bernardi abbatis: Cognovi domini
--- Bernhards Vision der Maria lactans

Plazierung: In der rechten Ecke des unteren Randes (4)
Größe: 9,5 x 13 cm

Initiale: ---
Miniatur: ---
Rand:
Der hl. Bernhard kniet im Vordergrund links und blickt auf die Erscheinung der Madonna. Sie thront in einem Kreis von Wolken, der Knabe Jesus steht aufrecht auf ihrem rechten Knie. Als Antwort auf das Gebet "monstra te esse matrem" preßt sie ihre entblößte Brust und netzt die Lippen Bernhards mit Milch (vgl. dazu: Aurenhammer, 1959-67, S.338). Außerdem Erbsen, Kastanien (mit untypischen Blättern), Eicheln, Wacholderbeere. Eichhörnchen, Meerkatze mit Kette um den Bauch, Affe mit Spiegel, Hase, Vögel und Insekten. In den beiden unteren Ecken je ein Engel; der eine hält ein Lilienzepter in der Hand, der andere ein Buch.

fol.313v
In Nativitate Sancte Dei Genitricis Mariae Virginis: Alleluja
A: Geburt der Maria

Plazierung: 1 - 3 (7 Notenzeilen)
Größe: 17 x 15 (41,5 x 28)

Initiale:
Goldenes Beschlagwerk
Miniatur:
Vereinfachte Kopie des gleichnamigen Holzschnitts von Dürer (B.10,
S.175, Nr.80). Im Vergleich zur Vorlage ist hier der Bildausschnitt klei-
ner; die Gruppe im Vordergrund ist auf die Frau mit dem Säugling vor
dem Waschzuber und die stehende Frau (hier mit Tüchern) reduziert.

Rand:
Mindestens die Lilie ist auf Maria bezogen; außerdem: Nelke, Rose,
Eisenhut, Honigmelone, Birne. Pfau, Fuchs, Vögel und Insekten. Ein
Putto mit einem Fruchtgehänge sitzt auf einer Volute des Buchstabens.

fol.318r

Michaelis Archangeli: Benedicite dominum
B: Erzengel Michael stößt Luzifer in die Hölle

Plazierung: 2 - 4 (7 Notenzeilen)
Größe: 18 x 15 (41,5 x 28)

Initiale:
Goldenes Beschlagwerk
Miniatur:
Der Erzengel steht mit weit aufgespannten Flügeln auf der Brust Luzifers.
Er neigt den Oberkörper zur Seite und stößt mit beiden Händen eine
Lanze in die Seite des Teufels. Dessen Augen glühen, er speit Feuer und
schwefelgelbes Gift aus Mund und Nase. Seine rechte Hand krallt sich um
den Mantel Michaels, aber er bringt den Engel nicht aus dem Gleichge-
wicht. Am rechten Rand der Wolke, auf der Luzifer liegt, sieht man wei-
tere Teufelsfratzen, seitlich von Michael einen Engel mit Schwert.

Rand:
U.a. Stiefmütterchen, Rosen, Lilie, Stockmalve. In den vier Ecken Ente,
Falke, Fuchs mit erlegter Ente im Maul, Hund, weitere Vögel und Insek-
ten.

fol.322r

In festo Omnium Sanctorum: Alleluja
A: Trinität und Heilige

Plazierung: 3 - 5 (7 Notenzeilen)
Größe: 20 x 14,5 (41,5 x 28)

Initiale:
Goldenes Beschlagwerk

Miniatur:
Christus steht in der Mitte der Miniatur; er überragt als einziger den Quer-
balken der Initiale. Er steht mit je einem Fuß auf Totenschädel und
Schlange und hält die Leidenswerkzeuge in den Händen; über ihm Gott-
vater und die Taube des Hl. Geistes. Diese Darstellung beruht ganz auf
der theologischen Überzeugung vom Leiden Christi im Auftrag des
Vaters zur Erlösung der Menschen. Zu seinen Füßen ein Heer von christ-
lichen Nachfolgern: man erkennt Maria, Petrus, Johannes den Täufer,
Franziskus, einen Bischof, einen Abt (?) im Chormantel.

Rand:
U.a. Winden, Frauenschuh, Paprika. Hase, Affe mit Percussionsgewehr,
Feuersalamander, Vögel und Insekten. In der Mitte des unteren Randes
(4) halten zwei Putti eine Kartusche mit dem Christusmonogramm.

fol.325r - Abb.58
In Anniversario Dedicationis Ecclesie: Terribilis est locus
T: Kirchweih-Prozession

Plazierung: 1 - 3 (7 Notenzeilen)
Größe: 17 x 14,5 (41,5 x 28)

Initiale:
Goldenes Beschlagwerk
Miniatur:
Am linken Rand der Miniatur tritt ein Bischof aus einem Kirchenportal.
Er folgt den Cantoren, Kerzen- und Fahnenträgern, Meßdienern, dem Trä-
ger des Weihwassers, einem Priester mit verhüllter Monstranz und zwei
Diakonen. Die Spitze des Zuges ist nach einem halbkreisförmigen Bogen
am Seitenschiffportal, links im Hintergrund angelangt. Im Hintergrund
rechts Häuserfassaden.

Rand:

U.a. Trauben, Mohn, Rosen, Maiglöckchen, Osterglocken. Truthahn, Fuchs, Hund, Maus, Eichhörnchen, Ziege, Biber und ein Armadillo (vgl. Honour, 1976, Abb. S.27).

fol.328v - Abb.59

Pro Defunctis: Requiem eternam
R: Totentanz

Plazierung: 1 - 3 (7 Notenzeilen)
Größe: 17 x 15,5 (41,5 x 28)

Initiale:
Goldenes Beschlagwerk
Miniatur:
Vor dem Eingang zu einer Kapelle links haben sich Skelette von Auferstandenen versammelt. Sie tanzen zur Musik einer Trompete und zweier Becken. Einige der Toten haben sich mit grünen Ölzweigen bekränzt. Die Miniatur ist eine seitenverkehrte, freie Wiedergabe von Holbeins Holzschnitt "Gebeyn aller menschen" aus dessen Totentanz (vgl. Goette, 1897, Taf.III, Nr.5). In der Miniatur ist rechts hinter den Gerippen der Friedhof mit Bäumen, Kreuzen über noch geschlossenen Gräbern und einer Mauer mit hohen Portalen und Hallen dargestellt. Über einem Torbogen der Friedhofskapelle steht die Jahreszahl "1601".

Rand:
Der ganze Rand enthält konsequent Motive mit Todessymbolik, nämlich dürre Pflanzen, Geier, Eule, Skorpion, Fledermaus, Uhr, Glocke, Grabwerkzeuge und ein Wappengehänge mit kopfüber aufgehängtem Wappen, Rutenbündel und Helmzier. Einige Motive lassen sich zudem assoziativ zu einer Geschichte vom Triumph des Todes über die sinnliche Liebe verknüpfen. In der linken, oberen Ecke ist der Tod selbst in Gestalt eines Gerippes dargestellt. Er hat eine Armbrust gegen den Betrachter angelegt. Von einem Pfeil des Todes getroffen, stürzt unter ihm am linken Rand, von einem Geier beobachtet, Amor kopfüber zwischen zwei gekreuzte brennende Fackeln. Er hat noch Lyra und den Bogen in der Hand, von welchem jedoch die Sehne gerissen ist. Sein Pfeil wird von einem Putto in der Mitte des oberen Randes (2) gehalten, der, über einem Totenschädel eingeschlafen ist. Ein klagender Hund hält daneben die Totenwacht vor einem Sarg. Auf dem darüber gebreiteten schwarzen Tuch steht ein Stundenglas, darauf liegt ein Apfel. Der Baum der Erkenntnis steht am linken

Rand (1) unten, mit zwei schnäbelnden Tauben in den Ästen. Unter seinen Wurzeln liegt ein Totenschädel, und um seinen Stamm windet sich die Schlange. Sie kündigt das Ende der Liebe an, indem sie eine schwarze Kralle über die eine Taube hält. Teile der Motive nach Joris Hoefnagel (Archetypa studiaque, Abb. in: Stilleben, 1979, S.164, Nr.93).

fol.331v

In Translatione Spinee Corone Domini: Gaudeamus omnes
G: Ecce homo

Plazierung: 1 - 3 (7 Notenzeilen)
Größe: 17,5 x 15,5 (41,5 x 28)

Initiale:
Goldenes Beschlagwerk
Miniatur:
Pilatus hat Christus auf die Treppe vor seinem Palast geführt. Indem er den Mantel von Christus zurückschlägt, präsentiert er dem Volk den geschundenen, mit einer Dornenkrone bekrönten König der Juden. Über die Masse der Zuschauer ragen zahlreiche Hellebarden hervor, im Hintergrund wird ein Kreuz herbeigetragen. Im Eingang des Palastes, in der rechten Bildhälfte, stehen Soldaten in römischen Uniformen und verspotten Jesus.

Rand:
U.a. Winden, Judenkirschen, Haselnüsse, Gurken, Trauben, Birne, Melone. Tiger, Frosch, Ente, Singvögel, Spinne, Schmetterlinge u.a. Insekten.

fol.334v - Abb.60

De Corpore Domini Nostri Jesu: Alleluja
A: Fronleichnamsprozession

Plazierung: 5 - 7 (7 Notenzeilen)
Größe: 17,5 x 15 (41,5 x 28)

Initiale:
Goldenes Beschlagwerk
Miniatur:
Der Prozessionszug führt in einem Bogen zu dem Kirchenportal im Hintergrund rechts. Im oberen Teil der Initiale ist der Abt im Meßornat mit

der Monstranz dargestellt. Er geht unter einem Baldachin, den vier vornehme Bürger in zeitgenössischer Tracht und Kränzen im Haar tragen. Hinter dem Baldachin zwei Zisterziener mit den Insignien Mitra und Pedum in Händen. Im Hintergrund links Häuserfassaden.

Rand:

U.a. Stockmalve, Stiefmütterchen, Winde, Gänseblümchen. Truthahn, Feuersalamander, Ente, Singvögel, Raupe.

fol.336v - Abb.61

De Sancto Bernardo: Charitate vulneratus

--- Tod des hl.Bernhard

Plazierung: 2 - 4 (7 Notenzeilen)
Größe: 18,5 x 15,5 (41,5 x 28)

Initiale: ---
Die Initiale steht neben der Miniatur.

Miniatur:

Im Vordergrund der Miniatur steht mit der Schmalseite zum Betrachter das Totenbett des hl. Bernhard. Seitlich davon kniet ein Zisterzienser, zwischen den beiden steht das Ordenswappen auf dem Boden. Durch ein Portal sieht man in einen hinten angrenzenden Raum, in dem sich der Konvent zum Gebet versammelt hat. Bernhard, der durch den Nimbus als Heiliger gekennzeichnet ist, hat sich in seinem Bett aufgerichtet. Während er auf den schräg vor ihm knieenden Zisterzienser blickt, streckt er seinen linken Arm nach hinten. Maria, begleitet von den hll. Benedikt und Laurentius, erscheint in einer glänzenden Wolke und ergreift die Hand des Sterbenden.

Rand:

U.a. Schneeglöckchen, Früchte. Affe, Eichhörnchen, Schnecke, Schmetterlinge, Libelle, Biene. Ferner alle Leidenswerkeuge, die dem hl. Bernhard wegen seiner Meditationen über die Passion Christi als Attribut zugeordnet werden (vgl. Aurenhammer, 1959-67, S.332): oben Mitte (2) die Dornenkrone mit den beiden überkreuzten Stäben, in der linken, oberen Ecke daneben ein Putto mit Geissel und Rute, darunter ein Gehänge von drei Nägeln und einer Zange, der Hahn, ein Beil mit dem Ohr des Malchus auf der Klinge (1), rechts unten zwei überkreuzte Hämmer, darüber der Geldbeutel des Judas und schließlich das Schweißtuch der Veronika (3).

4. Drei Miniaturen nehmen die ganze bzw. fast die ganze Seite ein. Sie stehen zu Beginn der Handschrift, vor dem Temporale und vor dem Sanctorale.

fol. 1v: Kreuzigung
fol. 7v: Dem Abt Petrus Miller erscheint die Madonna
fol.221v: Der Hl.Bernhard empfiehlt Christus und Maria seine Werke.

fol.1v
Kreuzigung (Abb.48)

Die ganzseitige Miniatur mißt mit ihrem Rahmen, einem goldenen, schwarz konturierten Streifen, 40 x 29 cm.
Sie ist auf allen vier Seiten von Randleisten umgeben. Der Miniator hat in der Mitte unten mit "IOHAN DENTZEL VLM Fecit 1599" signiert.
In der Mitte des Bildfeldes steht ein hohes Kreuz, unter dem sich Maria, Maria Magdalena und Johannes versammelt haben. Sie sind in der unteren Bildhälfte vor Landschaftshintergrund dargestellt. Der Horizont teilt die himmlische und die irdische Sphäre in zwei gleich große Hälften. Am gelb-rosa-lila verfärbten Himmel zusammengeballte Wolken, die über dem Haupt von Christus aufreißen. Strahlendes Licht ergießt sich über ihn. Drei Engel fangen das aus seinen Wunden herausströmende Blut in Kelchen auf. Zwischen dem Fuß des Kreuzes und dem Abt ein geviertes Wappenschild, das die Zeichen des Zisterzienserordens, des Klosterstifters Guntram von Adelsreute, des sog. zweiten Stifters Erzbischof Eberhard von Salzburg und des dargestellten Abtes (blauer Schrägbalken mit drei goldenen Lilien im weißen Feld, darüber und darunter je ein rotes Rad mit vier Speichen) vereinigt.

Die Motive der Randleiste sind weitgehend dem Titelblatt der Archetypa studiaque von Joris Hoefnagel (Abb. in: Stilleben, 1979, S.164, Nr.93) entlehnt, sind hier aber eindeutig christlich interpretierbar: in der Mitte des unteren Randes (4) symbolisieren Schlange und Stundenglas die durch die Erbsünde bedingte Vergänglichkeit des Menschen; der Pelikan in der Mitte des oberen Randes (2) opfert sein eigenes Blut für seine Jungen, wie es Christus für die ganze Menschheit getan hat. Tod und Auferweckung des Menschen sind eingebunden in einen humoristisch geschilderten Jahreskreislauf: links oben hockt, als Vertreter des Frühlings, ein Affe, der die unter ihm dargestellten Blumen gießt. Rechts oben mäht ein anderer Affe mit einer Sichel Korn. Der Affe, der in der rechten unteren Ecke den Herbst symbolisiert, tut sich mit Trauben gütlich, und in der Winterecke wärmt sich ein Affe am Feuer. Die dargestellten Pflanzen, z.B. die Kaiserkrone, sind nach den Jahreszeiten ausgewählt.

fol.7v

Abt Petrus Miller verehrt die Madonna
Abb. in: Werner, 1975, S.43 und Paffrath, 1990, S.96.

Über der Miniatur steht in römischer Capitalis: "GRADVALE TEMPORE SECUNDVM VSVM ORDINIS CISTERCIENSIS". Am unteren Rand hat der Miniator "I. D. VLM fecit 1599" signiert und datiert.
Die Miniatur mißt mit Rahmen 32 x 28 cm.
Auf einem Hügel im Vordergrund kniet links Abt Petrus Miller. Ins Gebet vertieft, bemerkt er nicht, daß hinter ihm der hl. Bernhard steht und ihm die Hand auf die Schulter legt. Abt Miller und Bernhard von Clairvaux tragen die weite, weiße Kukulle und halten je einen Abtsstab im linken Arm. Die kräftige Gesichtsfarbe des Abtes zeigt, daß Petrus Miller als Lebender dargestellt ist, während Bernhards Nimbus und seine blaße Gesichtsfarbe den Heiligen als Erscheinung ausweisen. Beide blicken nach rechts, wo auf einem tiefer gelegenen Absatz des Hügels die Madonna erschienen ist. Sie steht entspannt im Kontrapost, ihr Oberkörper ist nach links geneigt. Jesus liegt bequem in ihren Armen. Hinter ihnen spannen vier Putti den mit Sternen übersäten, blauen Mantel Marias auf. Zwei weitere Putti krönen sie mit einer hohen doppelten Bügelkrone. Im Tal hinter der Madonna steht eine Zisterzienserkirche.

Rand: Vergißmeinnicht, Birne, Apfel, Haselnüsse, Wacholderbeere. Putti mit Füllhorn, Palmzweig, Flöte, Blüten. In der Mitte des unteren Randes musiziert ein Putto mit einem Dudelsack spielenden Affen.

fol.221v

Der hl. Bernhard empfiehlt Christus und Maria seinen Orden - Abb.49
Abb. in: Salem I, 1984, Taf.XVI und Paffrath, 1990, S.97.

Über der Miniatur steht das Incipit zum Sanctorale.
Die Miniatur mißt mit Rahmen 32,5 x 28 cm.
In der Mitte des Bildfeldes steht mit ausgebreiteten Armen der hl. Bernhard. Er ist, wie in Kontemplation oder mystischer Versenkung schauend dargestellt. Gottvater am Himmel über ihm segnet ihn, links oben neigt sich Christus vom Kreuz zu ihm herab, rechts oben preßt Maria einen Strahl Milch aus ihrer Brust. Vor Bernhard das Kreuz mit Tabula und Dornenkrone, die Geißelsäule, die Leiter, auf der der Hahn hockt, und der Speer als Fahnenstange für das Schweißtuch Christi. Diese Attribute Bernhards sind mit einem Strick zusammengebunden und werden von ihm präsentiert. Dieses (nach Aurenhammer) in der Gegenreformation entwickelte Bildschema wird hier ergänzt durch die Schar von Äbten und Äbtissinnen, die - erstere zur Rechten, letztere zur Linken - um den hl. Bernhard versammelt sind, wie die Gläubigen um die

Schutzmantelmadonna (vgl. für das Motiv Mönche und Nonnen unter dem Schutzmantel der Madonna, den Druck des Liber Privilegiorum ordinis Cisterciensis 1491, Abb. in: Schneider, 1977, S.179). Die vordersten Äbte und Äbtissinnen haben einen Abtsstab über ihre Schulter gelehnt. Abt Petrus Miller, mit dem gleichen kurz geschorenen Bart wie in der Darstellung von fol.1v, ist nebst seiner individuelleren Physiognomie auch durch einen leicht exponierten Standort hervorgehoben. Die abgenommene Mitra am Boden neben ihm erinnert daran, daß Bernhard die kirchlichen Ämter abgelehnt hat (vgl. dazu: Aurenhammer, 1959-67, S.330-343).

Rand:
Putti mit den Leidenswerkzeugen über und neben der Miniatur. Ansonsten: Putto mit Öllampe und Palmzweig, weißer Hase, Hund, Vögel, Insekten. Haselnüsse, Walnuß, Birne, Trauben, Rose.

Erhaltung
Die Handschrift ist sehr gut erhalten. Einige Ledernasen fehlen. Im Gegensatz zu den übrigen Chorbüchern schützen die intakten Schließen bis heute den Buchblock vor Schmutz.

Einband - Abb.1
63,5 x 40,5 cm. Rücken: 16 cm.
Braunes Rindsleder mit Goldpressung. Vorder- und Rückdeckel sind identisch. Sie sind durch Eckbeschläg geschützt, das aus runden, 1 cm hohen Medaillons und aufgenageltem Bandwerk aus Messing besteht. Von der Buchkante bis zur Spitze des Bandwerks mißt das Beschläg 20 cm. In den vier Medaillons (Aussendurchmesser: 9 cm, Innendurchmesser: 4,4 cm) sind die vier Evangelisten dargestellt. In der Mitte der Buchdeckel ist in Messingbuchstaben vorn das Christusmonogramm "IHS", hinten Marias Monogramm "MRA" in einen Messingkreis geschrieben und mit abwechselnd geraden und gebogenen Strahlen gerahmt (Aussendurchmesser: 19 cm, Innendurchmesser: 10 cm). Über und unter den Monogrammen jeweils zwei der Wappen, die zusammen im gevierten Schild auf fol.1v und 7v abgebildet sind. Die Schließen sind ebenfalls ganz aus Messing. Auf Vorder- und Rückdeckel sind 5 cm breite und 12,5 cm lange Metallstreifen aufgenagelt, deren Oberfläche reich verziert ist. Mit einem Scharnier sind an den rückwärtigen Streifen die ebenfalls verzierten Metallträger befestigt, die den Buchblock zusammenhalten. Ihre Spitze wird durch einen Spalt im oberen Streifen geschoben und anschließend verriegelt. Es handelt sich um den originalen Einband, dessen Rücken in den fünfziger Jahren unseres Jahrhunderts restauriert worden ist (frdl. Hinweis Wilfried Werner, Heidelberg) (vgl. einen Einband für Erzher-

zog Leopold von 1591, in: Gottlieb, 1910, Nr.99). Zeitlich käme der Überlinger Buchbinder Jörg Knerft in Betracht, der 1601/1602 nachweislich für Salem arbeitete (GLA 98/136, 19r, 21r, 22r, 23r). In den erhaltenen Rechnungen deutet allerdings nichts auf diesen Prachteinband hin. Kurras lokalisiert den Einband ohne Begründung nach Augsburg (vgl. Die Renaissance im Deutschen Südwesten, 1986, S.432).

Am Rückdeckel befanden sich vier Löcher, die heute von außen sorgfältig geschlossen sind. Ob die Handschrift, wie Cod.Sal.XI,4 und 5, an ein Pult geschraubt war, läßt sich nicht mehr feststellen, weil ein moderner Papierspiegel an der Innenseite des Rückdeckels klebt und etwaige Klappen verdeckt. Es ist allerdings eher unwahrscheinlich, weil Vorder- und Rückdeckel dieses Einbandes, im Gegensatz zu Cod.Sal.XI,1, 3, 4, 5 und 6, gleichermaßen repräsentativ gestaltet sind (s. a. S.369-373).

Zuschreibung, Lokalisierung, Datierung

Laut Kolophon übernahm 1597 der Überlinger Franziskaner Johannes Singer ein Konvolut von Blättern, das lange unter Motten und Schaben gelegen hatte. Im Rechnungsbuch des Jahres 1597/98 wird über Material und Lohn abgerechnet und dabei der Name des Schreibers erwähnt, der das Graduale begonnen hatte (GLA 62/8640, S.135; publ. bei Obser, 1915, S.605):

Item umb 84 großer Pergamentheütt zue Complierung deß großen gsangbuechs, so Herr Johann Vischer, genannt Gechinger, seelig, angefangen vnd hernach durch Herrn Joann Singern, Barfüeßern zue Vberlingen, vollendet, zalt 69 fl.

Item Ime Singern für müe vnnd arbait verehrdt 35 fl.

Johannes Singer erwies sich als geeigneter Mann für diese Aufgabe, denn er schloß unauffällig und beinahe nahtlos an die Seiten an, die Johannes Vischer, genannt Gechinger, hinterlassen hatte. Trotzdem läßt sich der Schreiberwechsel nachweisen:

* Auf fol.171r ändert sich in der 3. Textzeile die Schrift.
* Ab fol.175v sind die Längsseiten des Schriftspiegels nicht mehr mit Bleistift, sondern mit lila Tinte gerahmt.
* Ab fol.176r (erstes Blatt einer neuen Lage) sind die Zeilenabstände mit Zirkel vorgestochen. Singer war so sehr auf einheitliche Wirkung bedacht, daß er im Temporale Vischers Disposition übernahm. Erst mit dem Beginn des Ordinariums veränderte er die Plazierung des Schriftspiegels auf dem Blatt, zog

die Notenlinien nur noch zwischen den inneren senkrechten Rändern und gab, ab dem Sanctuale, die seitliche Foliierung auf.

Dem unvorhergesehenen Schreiberwechsel verdanken wir noch weitere Einblicke in den Herstellungsprozeß dieser Handschrift. Ab fol.125r fehlen die Haarstriche neben den farbigen Kadellen, und die Farben der Notenlinien werden abschnittsweise heller und dunkler. Vischer hat folglich selbst seine Blätter im voraus schreibfertig gemacht; er verschaffte sich sowohl durch diese "mechanische" Beschäftigung, zu der auch das Ausziehen der Notenlinien gehörte, als auch durch die Verzierung der Kadellen Abwechslung vom mühsamen, monotonen Schreiben. Weil auch die Ausstattung der Handschrift mit Ranken und Initialminiaturen nach dem Tod Vischers nicht mehr fortgesetzt wurde, ist es theoretisch möglich, daß er auch die Miniaturen von fol.(24r), 27r, 30v und die zusätzlichen Ranken von fol.50v und 66v gemalt hat.

Zeitgleich mit der Beauftragung von Singer wurden in Salem "zue Complierung deß großen gsangbuchs" 84 große Pergamenthäute abgerechnet. Veranschlagt man für eine große Pergamenthaut ein Doppelblatt, dann ergeben 84 Pergamenthäute 21 Quaternionen. Von fol.176 an besteht der Codex, inklusive der ersten vorgehefteten Lage, aus zwanzig vollständigen Quaternionen, einem unvollständigen Quaternio (IV-1) und drei Einzelblättern. Bei diesen Einzelblättern handelt es sich vermutlich um altes Material (nicht mitgerechnet sind hier die später eingehefteten Seiten fol.217-220).

Johannes Vischer, genannt Gechinger, schrieb neben dem ersten Teil dieses Graduale auch das Sebastiansoffizium in Cod.Sal.XI,3, fol.Ord:17r-20v. Terminus post quem für dieses Offizium ist die Gründung der Sebastiansbruderschaft in Salem 1540 (vgl. Schneider, 1959, Nr.210). Zeitlich kann die Herstellung der beiden Teile m.E. nicht weit auseinanderliegen, weil auch die vorgesehene, zweizeilige Initiale zu Beginn des Sebastianoffiziums nicht ausgeführt worden ist.

In den Totenlisten von Salem taucht kein Johannes Vischer auf, der Gechinger genannt wird, wohl aber Johannes Fischer, oder Piscator, genannt Aachfischer (vgl. Baumann, 1899, S.377 und Feyerabend, 1833, S.213-216). Er war von 1534-1543 Abt in Salem. Auf ihn geht die Gründung der Sebastiansbruderschaft zurück. Johannes Vischer, der Schreiber und Johannes Fischer, der Auftraggeber waren demnach Zeitgenossen, aber keine Mitbrüder. Vielmehr dürfte Vischer, genannt Gechinger, wie Caspar Buol Wanderschreiber gewesen sein. Die Tatsache, daß der begonnene Codex in der Mitte des 16. Jahrhunderts von keinem Salemer Mönch vollendet werden konnte und auch nach über fünfzigjähriger Pause nur mit fremder Hilfe, spricht dafür,

daß seit dem 2. Viertel des 16. Jahrhunderts in Salem keine Mönche mehr lebten, die in der Lage waren, liturgische Handschriften herzustellen. Johannes Singer ergänzte den Teil des Temporale, den Gechinger geschrieben hatte, mit ausführlicheren oder auffälligeren Rubriken und schrieb ab fol.171r, 3.Zeile den Text, die Rubriken, die Noten, die Rahmen der Kadellen, möglicherweise die Lombarden, nicht aber deren Verzierungen. (Bezahlung: (nur) 35 fl.!). Ab dem Sanctorale hat die Blätter nicht mehr er, sondern der Miniator foliiert, denn die Zahlen richten sich hier nach den Darstellungen in den Randleisten, während die Randleisten z.B. auf fol.133r die Foliierung (und die Unterlängen in der letzten Zeile) in die Randleiste integrieren. Diese Beobachtung läßt darauf schließen, daß entweder genaue Anweisungen vom Auftraggeber vorlagen oder der Maler persönliche Verabredungen mit dem Schreiber getroffen hat. Eine Absprache zwischen Singer und Denzel ist deshalb nicht ausgeschlossen, weil 1597/98 mit einem "Maler von Ulm" u.a. über "der Prelaten Conterfet" abgerechnet wird (vgl. Obser, 1915, S.605).

Hans Denzel hat zwei der drei ganzseitigen Miniaturen signiert. An der Ausführung der 37 Initialminiaturen waren zwar mit an Sicherheit grenzender Wahrscheinlichkeit noch zwei (Aushilfs-) Kräfte beteiligt, die sich aber nicht signifikant vom Stil Denzels absetzen. Ganzseitige Miniaturen und Initialminiaturen werden auch durch die identischen Randleisten aufeinander bezogen. Sowohl für die Miniaturen als auch für die Randleisten zog Denzel graphische Vorbilder heran. Über die figürliche Ausstattung hinaus muß der Ulmer Maler den Auftrag bekommen haben, die Lombarden und Kadellen farbig auszuführen und die bereits vorhandenen Initialen dem neuen Standard anzupassen. Mindestens die ersten 125 Blätter mußten überarbeitet werden (einige dieser umgewandelten Lombarden und Kadellen sind in Salem I, 1984, Abb. 84, 85, 86, 88, 89 abgebildet). Auf fol.88v heftet Denzel mit den gleichen "Stichen" eine Kadelle auf das Pergament, mit denen er sonst nur die Pflanzen auf die Randleiste heftet. Wie Singer wird Denzel seiner Aufgabe gerecht, zeigt aber wesentlich mehr Ermüdungserscheinungen als der Schreiber. Daß er den Erwartungen seines Auftraggebers entsprach, beweisen die anschließenden Aufträge aus den Jahren 1613 und 1614 (GLA 62/8640, 79, 110, 131; frdl. Hinweis Ulrich Knapp).

Literatur

Nagler III., 1881, S.876, Nr.2181.- Bradley I, 1887, S.281.- Sillib, 1912, S.8, Nr.26.- Thieme-Becker 9, 1913, S.86.- Obser, 1915, S.605.- Jammers, 1963, S.58.- Werner, 1975, S.42-45.- Schuba, in: Salem I, 1984, S.351.- Kurras, in: Die Renaissance in deutschen Südwesten 1, Heidelberg, 1986, G3, S.432.- Geissler, ebd.2, S.931.

ANTIPHONAR/RESPONSORIALE Cod.Sal.XI,6
Pars hiemalis
Heidelberg, Universitätsbibliothek
Abb.63-68

Provenienz

Cod.Sal.XI,6 und Cod.Sal.XI,1 sind zusammengehörende Teile eines Antiphonar-Responsoriales für das ganze Kirchenjahr. Beide Teile sind in zwei Etappen entstanden. Die Antiphonen und Responsorien für die Nachthoren hat Abt Johannes Stanttenat (1471-1494) in Auftrag gegeben: "[...]nec non matutinale eciam habens duas partes ad corum abbatis" (Roibers Aufzeichnungen, zit. bei: Baier, 1913, S.96). Johannes Stanttenat tritt viermal als Auftraggeber in Erscheinung: mit seinem Wappen in der Miniatur auf fol.1r, mit der Darstellung von "Wappen über dem Abtstab" auf fol.2r, mit der Wiederholung dieser Darstellung auf fol.155r und mit seinem Wappen in einer Ranke auf dem Rand von fol.267r. In den anschließenden Tagzeiten ist auf fol.390v das Wappen von Abt Johannes Scharpffer (1494-1510) über einem Schriftband mit seinem Namen abgebildet. Auf der gleichen Seite signiert "Valentinus", der sich auf fol.421r als "FR. VALENTIHUS BUSER" zu erkennen gibt und sich in einer Kadelle auf fol.430v als Mönch darstellt. Auf fol.414r hat in einer Kadelle auch "FR. IACOBUS DE LVCELLA" signiert. 1608 wurde der Codex von Esaias Zoß aus Ulm neu gebunden. Der Titel auf dem Einband ist unleserlich geworden; die Aufstellung auf der Abtsseite des Chores ist durch den Sommerteil gesichert (vgl. Cod.Sal.XI,1). Von dem schmalen Papierstreifen mit der einstigen Salemer Signatur klebt nur noch ein Rest an der Innenseite des Rückdeckels.

Inhalt

Antiphonen und Responsorien von Advent bis Ostern, unterteilt nach den Nacht- und Taghoren, sowie dem Temporale und dem Sanctorale.

Nocturnale:
Temporale: fol.1r-153v.
Leere Seite: fol.154r.
Sanctorale: fol.154v-275v.
Blattverlust: fol.276/277.
Leere Seite: fol.278.

Diurnale:

Temporale: fol.279r-367v.

Sanctorale: fol.368r-388v.

Commune Sanctorum: fol.389r-444r.

Hymnen: fol.444v-471r.

Cantica: fol.471v-478r.

Leere Seite: fol.478v.

In septuagesima ad cantica: fol.479r-481v

Material

Pergament. 466 Blatt. Kein Vorsatz. Foliierung von 1 bis 481 am rechten Rand auf Höhe der 4. Notenzeile von oben. Schwarze Farbe, arabische Ziffern. Mehrere Hände. Keine moderne Bleistiftfoliierung. Die Nummern 189, 257, 330-339 und 433 wurden übersprungen; fol.276, 277 fehlen. Schwarze, rote und blaue Tinte, Deckfarben, Gold.

Buchblock

57 x 42 cm. Die Seiten sind beschnitten; der Schnitt weist Spuren von grüner Farbe auf. Ledernasen.

Schriftspiegel

Im Temporalteil des Nocturnale (fol.1r-153v): 43 x 29 cm. Abstände zu den Rändern: 6 / 5 / 7 / 9.

Im Sanctoralteil des Nocturnale (154v-275v): 43 x 31 cm. Abstände zu den Rändern: 4 / 5 / 7 / 9.

Vom Diurnale bis zu den Hymnen (279r-472r): 43 x 30 cm. Abstände zu den Rändern: 5 / 6 / 7 / 8.

Der Schriftspiegel ist an den Längsseiten durch je zwei rote, parallele Linien gerahmt, die von Blattrand zu Blattrand reichen. Abstand: 8 mm. Ab fol.279r sind die Abstände dieser Spalten oben und unten mit Zirkellöchern und feinen Messerschnitten markiert; auch die Lage der Textzeilen ist am Falz und am äußersten Blattrand vorgestochen.

7 Notenzeilen mit je vier Linien; Abstand zwischen den Notenzeilen: 1 cm.

Der Schriftspiegel für die Blätter mit den Cantica mißt 40 x 30 cm. Abstände zu den Rändern: 5 / 8 / 7 / 9. 19-21 Textzeilen. Der Schriftspiegel ist an allen vier Seiten durch einen Bleistiftstrich gerahmt, der von Blattrand zu Blattrand reicht. Die Abstände der doppelten Ränder sind mit Zirkel vorgemerkt.

Heftung

III (1-6) + IV+1 (7-15) + 17 IV (16-151) + fol.152/153 + 10 IV (154-234) + IV-1 (235-241) + 4 IV (242-273) + fol.274/275 und 278 + 12 IV (279-385) + fol.386/387 und 388 + IV (389-396) + III (397-402) + 3 IV (403-426) + III (427-432) + IV-1 (434-440) + 4 IV (441-473) + II (474-477) + III-2 (478-481).

Bis fol.273 ist die Lagenzählung vorhanden, die aus römischen Ziffern und dem "us"-Kürzel besteht. Sie stimmt bis auf zwei Ausnahmen mit der jetzigen Heftung überein: das erste Blatt der zweiten Lage war ursprünglich das letzte Blatt der ersten Lage, und die beiden Einzelblätter fol.152/153 sind erst nachträglich zusammengeklebt worden; sie sind der Rest der 20. Lage. Thematische Abschnitte sind durch die Heftung deutlich voneinander abgegrenzt: im allgemeinen endet ein Abschnitt mit einer verstümmelten Lage, deren Seiten nicht immer voll beschrieben sind.

Schrift

Textura. Römische Quadratnotation, C- und F-Schlüssel.

Mindestens fünf Schreiber. Mit einem neuen Schreiber verändert sich nicht nur der Duktus der Schrift, sondern auch die Plazierung von Custos und Notenschlüsseln sowie deren Schreibweise, ferner die Rahmung und Verzierung von Kadellen und Lombarden.

Schreiber "Nocturnale XI,6": fol.1r-199r - Abb.65

Schwarzer Text, rote Notenlinien, rote Rubriken; Lombarden in Rot und Blau. Charakteristisch für diesen Schreiber sind die betont spitz endenden Quadrangeln. Sie vermitteln den Eindruck, als stünden die Buchstabenschäfte auf Zehenspitzen. Die Abstände zwischen den einzelnen Schäften sind sehr regelmäßig; bei aufeinanderfolgendem "m", "n", "v", "u" und "i" ensteht ein geschlossenes Gitter, in dem die einzelnen Glieder nicht mehr zu unterscheiden sind. Lediglich das "i" wird durch eine Schleife über dem Buchstaben gekennzeichnet. Dornansatz an den Schäften von "b", "h" und "l". Die Oberlängen enden mit einer eingezogenen Schräge, die mit einem kurzen Haarstrich nach links fortgesetzt wird. Bei verdoppeltem "l" werden die beiden Oberlängen nicht miteinander verbunden. Das "r" kommt in drei Formen vor; das "a" kann sowohl mit einem kleinen, in Feder gezeichneten Köpfchen vorkommen als auch in einem Verhältnis von 1 : 1. Das geknickte "s" wird durch einen diagonalen Haarstrich geschlossen. Zierlinien werden sparsam, aber gezielt angewandt. Das Trennungszeichen besteht aus zwei untereinandergesetzten Strichen. Die Notenlinien wurden zwischen den äußeren Rändern gezogen; der Notenschlüssel ist zwischen die beiden Ränder plaziert, der Custos ist dahinter gesetzt. Der Custos ist eine Quadratnote mit geradem, kurzem

Abstrich. Die Umrisse der Lombarden wurden mit Bleistift vorgezeichnet, aber nicht entsprechend ausgeführt.

Schreiber "Nocturnale XI,1": fol.199r-275v - Abb.66

Ab fol.199r wird der Schreibduktus gedehnter, unregelmäßiger. Die Umbrechungen werden nicht mehr verstärkt; sie setzen oben mit einer leichten Wölbung an und enden unten mit einem eingezogenen Rand. Bei der Ligatur von "ct" wird der Schaft des "t" verlängert und nach links umgebrochen. Die Oberlängen enden schräg; von der kürzeren Kante geht eine feine Spitze aus. V-förmige Häkchen über dem "u". Das Trennungszeichen besteht aus einem einfachen Strich. Der Schreiberwechsel macht sich auch bei den Ziffern der Lagenzählung bemerkbar. Gleicher Schreiber wie im Nocturnale von Cod.Sal. XI,1 (s. S.330 sowie 75 und 85-86).

Schreiber "Diurnale XI,6": fol.279r-388v - Abb.67

Nach den ersten Blättern bekommt die Schrift eine leichte Neigung nach links. Da Unter- und Oberlängen kaum noch über die Minuskelhöhe hinausreichen und die Umbrechungen sehr knapp ausfallen, entsteht der Eindruck von unverbunden nebeneinander stehenden Schäften. Keine Haarstriche, keine Zierlinien. Zahlreiche Ligaturen und Kürzel. Das "i" wird mit einem Halbkreis gekennzeichnet; der Querstrich des "X" ist weggelassen. Das Trennungszeichen ist eine flüchtig geschriebene "2". Notenschlüssel und Custos stehen zwischen den senkrechten Rändern; der Custos besteht aus einer übereck stehenden Note mit Aufstrich.

Valentin Buscher und Jacobus von Lützel: fol.389r-478r - Abb.68

Die Anteile dieser beiden Schreiber, die am Blattrand und in Fleuronnée-Initialen (u.a. fol.421r) signiert haben (s. S.67, 69 und 88) sind nicht auseinander zu halten. Ihr Schriftbild wird bestimmt durch großzügige Verzierungen von Unterlängen in der letzten Zeile, sowohl in breiter Feder als auch mit Haarstrichen. Diese Verzierungen sind aufwendiger als jene, die in und um Kadellen und Lombarden ausgeführt wurden.

Rubrizierung/Dekorationssystem

Nocturnale

Jede neue Antiphon und jedes neue Responsorium beginnt mit einer einzeiligen, roten oder blauen Lombarde. Der Anfang von untergeordneten Psalmversen kann gestrichelt oder mit einer Kadelle hervorgehoben sein. Das erste Responsorium eines neuen Festes beginnt mit einer zweizeiligen ornamentalen Deckfarben-Initiale.

Diurnale

Neue Antiphonen beginnen allgemein mit einer farbigen Lombarde, ob sie nun eine neue Hore oder einen neuen Tag einleiten. Die wenigen untergeordneten Psalmverse sind am Wortanfang gestrichelt oder mit Kadellen versehen.

Commune Sanctorum/Hymnen/Cantica

Neben dem üblichen Beginn einer Antiphon mit einer farbigen Lombarde und eines Psalmverses mit einer Kadelle ist im Commune der Anfang der ersten Antiphon eines neuen Festes durch eine zweizeilige ornamentale Deckfarben-Initiale hervorgehoben. Der Beginn der Hymnen und der Cantica ist an einer einzeiligen Deckfarben-Initiale erkennbar.

Aufwendiger sind nur folgende Antiphonen bzw. Responsorien verziert:

1r:	"M"	Missus est Gabriel - Dominica prima in Adventu
2r:	"A"	Aspiciens a longe - Dominica prima in Adventu
210r:	"Q"	Qui operatus est - Conversione Sancti Pauli

Ausstattung

1. Lombarden und Kadellen
2. Ornamentale Deckfarben-Initialen
3. Initialminiaturen

1. Standarddekor der Kadellen im Nocturnale sind Schellen, Dudelsack, Profilköpfe. In den ersten drei Lagen sind ferner farbige Fabelwesen, Gesichter, Tiere und Häuser dargestellt. Die Kadellen von fol.203-210 (27.Lage) unterscheiden sich von den übrigen Kadellen des Nocturnale (s. S.79 und 137).
Die Lombarden und Kadellen ab fol.389r sind hoch und schlank; die Muster der Filigranzeichnungen beschränken sich weitgehend auf Knospen und die, nur noch angedeuteten Perlen zwischen den langgezogenen Tropfen. Neu sind gewundene Schriftbänder mit Initialen, deren Sinn sich teilweise nicht entschlüsseln läßt, z.B fol.401r: "VA TE CINA RE"; fol.402r: "Hilft Ma"; fol.403v: "MARIA MA"; fol.412v: "IHS MAR A".

2. Die zweizeiligen ornamentalen Deckfarben-Initialen im Nocturnale haben (mit Ausnahme von fol.267r) einen Buchstabenkörper aus Blattwerk; sie sind von breiten, profilierten Leistenrahmen umgeben. Rahmen und Initiale sind willkürlich grün, rot, blau, türkis, grau und rosa koloriert. Im Buchstabeninneren sind weiße Federranken auf braunen Hintergrund gezeichnet. Die Zwickel zwischen Initiale und Rahmen enthalten orangefarbene und rosa Strahlen auf gelbem Grund. Von vereinzelten, zweizeiligen Deckfarben-Initialen bzw.

deren Rahmen, gehen Ranken aus, die zwar in Feder vorgezeichnet, aber nicht ausgemalt wurden (fol.52r, 76v, 84r, 91r, 98v, 106v, 115v, 133r). Koloriert sind nur die Ranken auf fol.155v und 267r, die zudem zwischen den Rankenblättern Wappen aufweisen. Auf fol.155v sind es die 3 Wappen der Erzbischöfe von Mainz, Köln und Trier, das Wappen von Österreich und ein Wappen mit rot-weißen Querbalken unter einem Rautenkranz (das Bild ist mit dem Wappen von Sachsen identisch), auf fol.267r ist es das Wappen des Zisterzienserordens und des Salemer Abtes Johannes Stanttenat. Ab fol.390v bestehen die zweizeiligen ornamentalen Deckfarben-Initialen aus einem schmalen Buchstabenkörper, der vor einem Netz aus filigranen Ornamenten steht. In einer dieser Initialen (fol.435r) steht das Monogramm "IHS"sowie "MARIA".

3. Die Initialminiaturen

fol.1r - Abb.63

Dominica prima in Adventu, Introitus: Missus est Gabriel
M: Verkündigung an Maria

Plazierung: 1-3 (7 Notenzeilen)
Größe: 18,5 x 18 (43 x 29)

Initiale:
Aus einem quer liegenden Stamm am unteren Rand der Miniatur wachsen in der Mitte zwei sich überkreuzende Äste empor, die oben nach außen umgebogen werden und sich erneut teilen, um wieder nach unten umzubiegen. Paarweise dünne Stiele, zwischen die jeweils ein rosa Blatt gespannt ist, formen so den Rahmen der äußeren Buchstabenglieder. Die sich überkreuzenden Äste bilden noch vor der zweiten Spaltung, den mittleren Längsbalken des "M". In der unteren Astgabel ist ein kauernder Hirsch mit dem Abtsstab und dem Wappen von Johannes Stanttenat abgebildet; in der oberen Gabelung steht ein Engel, der die Astgabel zusammenhält. Ein blau-gold-schwarzer Streifen rahmt die Initiale. In die goldgrundierten Eckzwickel sind große, drei- und vierblättrige Blüten plaziert.
Miniatur:
Durch die beiden überkreuzten Äste ist das Bildfeld in zwei schmale, hohe Hälften geteilt. Man blickt in das Innere eines Zimmers, mit Rückwand und zwei Seitenwänden, dessen Fußboden gefließt ist. Die Rückwand zeigt über einem niedrigen Mauersockel ein Fenster mit Kreuzstock und Butzenscheiben; links ein zweites Fenster, rechts eine hohe, rundbogige Tür, die geschlossen ist. In den Zimmerecken gehen profilierte Dien-

ste vom Boden aus. In den Hohlkehlen zwischen den Fenstern stehen Figuren auf Konsolen. Vor dem Fenster links ein großes Betpult, auf dessen schräger Platte ein geöffnetes Buch liegt. Ein zweites, ebenfalls offenes Buch steht an die hohe Rückwand des Betpultes gelehnt; schließlich sieht man durch das halboffene Türchen übereinandergestapelte Bücher in seinem Kasten. Maria kniet in Dreiviertelansicht vor diesem Pult. Sie ist von ihrem Gebet aufgeschreckt und hat ihre Hände erhoben. Ihr überlanges, blondes Haar fließt in ornamentalen Locken über ihr braunes Kleid. Ihr blauer Mantel ist von der Schulter gerutscht. Durch das Fenster fliegt das nackte Christkind mit geschultertem Kreuzstab hinter der Taube des Hl. Geistes in das Zimmer. Auf der rechten Bildhälfte kniet Gabriel, der durch die geschlossene Tür eingetreten ist. Er beugt sein Knie und begrüßt sie mit den auf ein verschlungenes Spruchband geschriebenen Worten: "Ave gracia plena...". In der linken Hand hält er das Lilienzepter. Er trägt eine überkreuzte Stola über einem rosa Kleid und einen Stirnreif mit Kreuzaufsatz; seine Flügel sind hoch aufgespannt.

Die Miniatur ist eine getreue Nachahmung eines Stiches von Meister E.S. (Lehrs II, Taf.74, Nr.184). Nur durch die überkreuzten Äste des mittleren Längsbalkens wurden geringfügige Änderungen notwendig. Auf den Mauersockel der Rückwand hat der Miniator die Jahreszahl 1478 geschrieben. Unabhängig von dieser Vorlage ist rechts ein Franziskaner- und links ein Benediktiner-oder Zisterziensermönch dargestellt. Sie beobachten die Szene aus den äußeren Buchstabengliedern heraus, halb von deren rosa Blatt verdeckt.

Rand:

Randleiste über alle vier Seiten. Der 5 cm starke Rand ist von schwarz konturierten, goldenen Leisten gerahmt. Runde Medaillons in den vier Ecken und in der Mitte jeder Seite sind ebenfalls gold-schwarz gerahmt. Sie werden miteinander verbunden durch Blüten und Knospen von Ranken, deren Stiele wiederum zwischen den Medaillons entweder ein oder zwei runde Bildfelder umschreiben. So entstehen zwanzig gerahmte Felder, die folgendermaßen illuminiert wurden: die acht Medaillons stellen Szenen aus dem Leben Jesu dar, die zwölf Rankenbilder dazwischen bilden Apostel und König David in Halbfigur ab. Mindestens acht der Apostel sind Stichen des Meisters E.S. nachempfunden (Vorlage ist ein Zyklus von stehenden Aposteln; Lehrs II, Taf.224-229). Dargestellt sind in den Rankenbildern, im Uhrzeigersinn und beginnend am oberen Rand links: Petrus, Andreas, Judas Thaddäus, Philippus, Jacobus Major, Simon Zelotes, Paulus, König David, Matthias, Bartholomäus, Johannes, Jacobus Minor; und in den Medaillons, beginnend oben Mitte: Geburt der Maria, Christi Geburt, Anbetung der Könige, Darbringung im Tempel, hl. Bern-

hard vor der Erscheinung Gottvaters, Einzug Jesu in Jerusalem, Gethsemane, Flucht nach Ägypten. Im Unterschied zu diesen szenischen Darstellungen sind die Apostel ohne Hintergrund direkt auf das Pergament gemalt.

Zwischen die Bildfelder sind Ranken, Federranken, Goldpunkte und Tiere gemalt. Hirsch, Bär, Storch und Einhorn sind Kopien von Kartenspielen (Geisberg, 1918, Taf.25).

fol.2r

Dominica prima in Adventu, 1.Responsorium: Aspiciens a longe ecce
A: König David spielt Harfe

Plazicrung: 2 3 (7 Notenzeilen)
Größe: 13 x 12 (43 x 29)

Initiale:
 Graues Blattwerk vor Eckzwickeln aus Blattgold. Der hell- und dunkelrot gestreifte Rahmen wird nirgends übermalt. Der Querbalken der Initiale ist wellenartig geformt. Die Buchstabenschäfte enden in Akanthusranken.
Miniatur:
 In dem oberen, kleineren Bildfeld ist Gottvater in einer blauen Wolke vor Goldgrund zu sehen. In der unteren Bildhälfte kniet links König David vor einer hügeligen Landschaft. Er ist im Profil nach rechts gewandt und spielt auf einer Harfe. Der König trägt eine große Krone und einen roten Mantel mit Pelzbesatz an Kragen und Ärmel. Vor ihm auf dem Hügel am rechten Bildrand eine befestigte Stadt, wohl Jerusalem.

Rand:
 Federranken in roter und schwarzer Tinte, mit farbigen und goldenen Punkten.

fol.210r - Abb.64

Conversione Sancti Pauli: Qui operatus est Petro in Apostolatum
Q: Apostel Paulus

Plazierung: 4 - 5 (7 Notenzeilen)
Größe: 12 x 12,5 (43 x 29)

Initiale:
 Grüne, spitze Akanthusranken. In beiden Bögen der Initiale sind Jünglinge mit rot-grauen, bzw. rot-gelben Beinlingen und einem gezackten

Wams dargestellt. Der eine hält eine Profilmaske wie einen Wappenschild, der andere eine Keule.

Miniatur:

Paulus steht im Innern einer Kapelle vor der polygonen Rückwand mit drei rundbogigen Fenstern. Der Schlußstein des Kreuzrippengewölbes befindet sich exakt im Scheitel der Initiale. Der Apostel stützt sich mit der linken Hand auf den Knauf des Schwertes, in der rechten Hand hält er ein Beutelbuch. Er trägt ein grünes, gegürtetes Kleid und einen roten Mantel. Er hat ein sehr langes Gesicht mit großen, halb geschlossenen Augen und hohen, bogenförmigen Brauen.

Rand:

Die Kauda der Initiale ist nach links gebogen und geht in ein spitzzackiges Akanthusblatt über. An das untere Ende des Blattes hat sich mit beiden Armen ein blonder Jüngling gehängt; er trägt einen rosa und einen grünen Strumpf und ein gezacktes Wams. Seine Füße sind so spitz wie die Blätter der Akanthusranke.

Erhaltung

Starke Abnutzungserscheinungen am Buchblock. Die Miniaturen auf fol.1r sind sehr schlecht erhalten.

Einband

63 x 44 cm. Rücken: 18 cm. Abgeschrägte Kanten.

Helles Schweinsleder mit blinden Streicheisenlinien und folgenden Rollen- und Einzelstempeln:

Palmetten (1), (4), (6:waagrecht)

Stilisierte Ranke zwischen Halbkreisen (2) (8:waagrecht)

Filigraner Blattfries (3)

Salvatorrolle (5)

Doppelter Rundbogenfries (6)

Die Muster sind auf Vorder- und Rückdeckel identisch, die Anordnung unterscheidet sich jedoch, nicht zuletzt wegen des unterschiedlichen Beschlägs. Beschläg und Schließen sind nicht mehr vorhanden; ihre Anordnung läßt sich aber an dem sauber gebliebenen Leder ablesen. Das Beschläg des Vorderdeckels bestand aus einem runden Mittelmedaillon (Durchmesser: 12 cm) und vier Eckbuckeln (außen: 9 x 9 cm; innen: 9 x 11 cm). Am Rückdeckel saß je ein Medaillon von 4 cm Durchmesser in der Mitte und in den vier Ecken. Die Kanten wurden aber durch Winkel geschützt, die 11,5 x 10,5 cm lang und 1,7 cm breit waren; auch die umgeklappte Schiene war 1,5 cm breit. Auf der

Innenseite des Rückdeckels die vier Klappen wie in Cod.Sal.XI,3, XI,4, XI,5 und XI,1 (s. S.247-248, 264, 278 und 332).

Zuschreibung, Lokalisierung, Datierung

Der unter Stanttenat geschriebene Teil des Antiphonars ist dreimal datiert, nämlich 1478 (in der Miniatur auf fol.1r), 1480 (in einer Kadelle auf fol.214r) und 1484 (neben dem Wappen Stanttenats am unteren Rand von fol.2r). Der unter Scharpffer geschriebene Teil ist undatiert, wird aber wie das Pendant Cod.Sal.XI,1 kurz vor dem Tod des Abtes entstanden sein (s. S.85-86). Von den ersten drei Schreibern gibt es keine Signaturen. Valentin Buscher und Jacobus von Lützel dagegen haben sich in Fleuronnée-Initialen oder am Blattrand verewigt; sie waren nachweislich Salemer Konventualen (s. S.67 und 69). Somit ist der zweite Teil des Antiphonars sicher in Salem geschrieben worden. Der erste Teil muß noch vor Cod.Sal.XI,1 begonnen worden sein, da der Schreiber, der vorliegendes Antiphonar ab fol.199r fortsetzt, danach mit dem Sommerteil jenes Antiphonars beginnt (s. S.330). Salem ist deshalb als Entstehungsort für die ganze Handschrift anzunehmen. Die Miniaturen von fol.1r und 2r sind von einem anderen Künstler als die Miniatur von fol.210r (s. S.135-137).

Literatur

Krug, 1937, S.9.- Jammers, 1963, S.58 und 64.- Schuba, in: Salem I, 1984, S.349.

ANTIPHONAR/RESPONSORIALE

Pars aestivalis

Heidelberg, Universitätsbibliothek

Abb.69-71

Provenienz

Cod.Sal.XI,1 ist die Fortsetzung von Cod.Sal.XI,6. Abt Johannes Stanttenat, als Auftraggeber des zweibändigen Matutinale urkundlich überliefert (s. S. 318), hat am unteren Rand von fol.1r und 122r sein Wappen vor der Krümme des Abtsstabes darstellen lassen. Fol.1r ist 1484 datiert. Unter dem Nachfolgerabt Johannes Scharpffer schreiben Valentin Buscher und Paulus (Goldschmidt) von Urach 1509 den zweiten Teil der Handschrift (Signaturen und Jahreszahl stehen in Initialen auf fol.385r und 479v). 1608 wurden die beiden Teile von Esaias Zoß neu gebunden. Laut "Titel" stand der Codex auf der Abtsseite des Chores. Von dem Papierstreifen mit der Salemer Signatur ist der überstehende Teil abgerissen.

Inhalt

Antiphonen und Responsorien von Ostern bis Advent, unterteilt nach den Nacht- und Taghoren sowie dem Temporale und dem Sanctorale.

Nocturnale:

Temporale: fol.1r-120v.

Sanctorale: fol.121r-323v (Text bricht im Wort ab).

Sanctorale, Fortsetzung:fol.324r-328v.

Diurnale:

Temporale: fol.329r-375v.

Sanctorale: fol.376r-444v.

Commune Sanctorum: fol.445r-497b/v.

Hymnen: fol.498r-536v.

Leere Seite: fol.537.

Cantica: fol.538r-539r.

Leere Seite: fol.539v.

Material

Pergament. 535 Blatt und zwei nachträglich eingeheftete Blatt Papier (fol.244a/b). Kein Vorsatz. Foliierung von 1-458 am rechten Rand auf der Höhe der vierten Notenzeile von oben. Schwarze Farbe, arabische Ziffern. Separate Foliierung von I (fol.459) - XXXXI (fol.497b) am rechten Rand auf der Höhe der vierten Textzeile. Schwarze Farbe, römische Ziffern. Ab fol.459 zusätzlich auch moderne Bleistiftfoliierung in der rechten, oberen Ecke. Ab fol.498 ausschließlich moderne Bleistiftfoliierung. Die Nummern 156-159 wurden übersprungen.

Schwarze, rote, blaue, grüne und purpurfarbene Tinte, Deckfarben.

Buchblock

53,5 x 39 cm. Die Seiten sind sehr stark beschnitten. Ledernaschen. Die beiden Papierblätter fol.244a/b messen 32 x 21 cm.

Schriftspiegel

Im Temporalteil des Nocturnale (fol.1r-120v): 43 x 29 cm. Abstände zu den Rändern: 4,5 / 3 / 6,5 / 8.

Im Sanctoralteil des Nocturnale (121r-328v): 43 x 28,5 cm. Abstände zu den Rändern: 5 / 3 / 6,5 / 8.

Im Temporalteil des Diurnale (fol.329r-375v) 43 x 29 cm. Abstände zu den Rändern: 5 / 3,5 / 6 / 7.

Im Sanctoralteil des Diurnale (fol.376r-444v): 43 x 27 cm. Abstände zu den Rändern: 4,5 / 4 / 8 / 7.

Im Commune Sanctorum etc. (fol.445r-537v):43 x 29 cm. Abstände zu den Rändern: 4 / 3,5 / 6,5 / 7.

Der Schriftspiegel ist an den Längsseiten durch je zwei rote, parallele Linien gerahmt, die von Blattrand zu Blattrand reichen. Abstand: 8 mm.

Ab fol.324r sind die Abstände der Spalten und die Lage der Textzeilen vorgestochen.

7 Notenzeilen mit je vier Linien. Abstand zwischen den Notenlinien: 1 cm. Der Schriftspiegel für die Blätter mit den Cantica mißt 44 x 29 cm. Abstände zu den Rändern: 3 / 3 / 7 / 7. 21 Textzeilen. Die Längsseiten des Schriftspiegels sind durch zwei rote, parallele Linien gerahmt, die von Blattrand zu Blattrand reichen.

Heftung

9 IV (1-72) + III (73-78) + 3 IV (79-102) + IV-1 (103-109) + IV (110-117) + fol.118/119/120 + IV-1 (121-127) + 24 IV (128-323) + I+3 (324-328) + 14 IV (329-440) + II (441-444) + 6 IV (445-492) + III (493-497a) + 5 IV (497b-536) + II-1 (537-539). Keine Lagenzählung. Keine Reklamanten.

Schrift

Textura. Römische Quadratnotation, C- und F-Schlüssel.

Vier Schreiber. Mit einem neuen Schreiber verändert sich nicht nur der Duktus der Schrift, sondern auch die Plazierung von Custos und Notenschlüssel sowie deren Schreibweise, ferner die Rahmung und Verzierung von Kadellen und Lombarden.

Schreiber "Nocturnale XI,1": fol.1r-118v/121r-323v - Abb.69

Schwarzer Text, rote Notenlinien, rote Rubriken; Auszeichnungen in Rot und Blau; filigrane Federzeichnungen in Grün und Purpur.

Breiter Duktus, die Umbrechungen sind nicht verstärkt. Geringe Ober- und Unterlängen (vgl. Cod.Sal.XI,6). Der Text bricht auf fol.323v am Ende der Seite mitten im Wort ab und wird, ohne Textverlust, von einem anderen Schreiber fortgesetzt. Die Buchstabenkörper der Lombarden sind breit und teilweise bizarr geformt. Die unsauber gezogenen Notenlinien sind für Rubriken und Initialen unterbrochen. Der Notenschlüssel ist zwischen die senkrechten Ränder plaziert; der Custos steht außerhalb des Schriftspiegels. Er besteht aus einer Quadratnote und einem langen, auswärts gebogenen Abstrich (s. S. 75, 85-86 und 321).

2.Schreiber: fol.118v-120v - Abb.70

In der letzten Zeile von fol.118v wird die Tinte des Textes dunkler, der Schreibduktus hoch und schlank. Die Oberlängen enden gebogen, das "i" wird mit einem kleinen Halbkreis markiert, das Trennungszeichen wird wie eine flüchtige "2" geschrieben. Die Notenlinien werden dünner, der Custos wird zwischen die senkrechten Ränder plaziert; er besteht aus einer auf dem Kopf stehenden Quadratnote mit schrägem Aufstrich. Die auf dem Kopf stehende Note wird in der Melodie durch eine schräg geschriebene Note ersetzt.

Valentin Buscher und Paulus von Urach, ab fol.324r - Abb.71

Während sich der Wechsel eines Schreibers allgemein am Duktus der Schrift, den Noten, Notenschlüsseln und Auszeichnungen bemerkbar macht, sind die Anteile von Valentin Buscher und Paulus von Urach nicht exakt auseinanderzuhalten. Gegenüber dem Winterteil, Cod.Sal.XI,6, fällt auf, daß zu dem leichten Schreiberduktus mit den verspielten Zierlinien und üppigen Unterlängen ein zurückhaltender, gefaßter Duktus kommt. Die Notenlinien sind sorgfältig mit dünner Feder gezogen. Der Custos steht häufig über dem inneren, senkrechten Rand; er besteht aus einer auf dem Kopf stehenden Quadratnote mit schrägem Aufstrich

Rubrizierung/Dekorationssystem

Nocturnale
Jede neue Antiphon und jedes neue Responsorium beginnt mit einer einzeiligen, roten oder blauen Lombarde. Der Beginn untergeordneter Psalmverse ist häufiger gestrichelt als mit Kadellen hervorgehoben. Das erste Responsorium eines neuen Festes ist durch eine zweizeilige ornamentale Deckfarben-Initiale betont.

Diurnale
Neue Antiphonen beginnen mit einer roten oder blauen Lombarde; am Beginn von Psalmversen rot gestrichelte Majuskeln, seltener Kadellen.

Commune Sanctorum/Hymnen
Die erste Antiphon und der erste Hymnus eines neuen Festes werden durch eine zweizeilige Fleuronnée-Initiale am Anfang hervorgehoben.

Ausstattung

1. Lombarden und Kadellen
2. Ornamentale Deckfarben-Initialen

In allen Abschnitten der Handschrift werden die Notenlinien für die Initialen unterbrochen.

1. Die Lombarden im Nocturnale sind breit, die Buchstabenstämme verstärkt; die Umrisse solcher Lombarden sind wie in Cod.Sal.XI,6 vorgezeichnet, aber nicht ausgeführt. Die Lombarden im 1509 geschriebenen Teil sind hoch und schlank; sie sind mit filigranen Mustern in roter oder blauer Tinte verziert. Die Kadellen im Nocturnale wurden mit grüner und purpurfarbener Tinte verziert; die Muster bestehen häufig nur aus parallelen Strahlenbündeln zwischen aneinandergereihten Halbkreisen. Viele Kadellenrahmen blieben unverziert. Die Kadellen im 1509 geschriebenen Teil wie in Cod.Sal.XI,6. Auf den Schriftbändern stehen hier z.B. die Initialen "P.-TA-BV" (377r), "H.S.A.S.D" (442r).

2. Die Ausführung der zweizeiligen Deckfarben-Initialen des Nocturnale wie in Cod.Sal.XI,6. Rahmen und Initialformen weichen von einer Vorzeichnung in schwarzer Tinte ab, zu der auch die unkolorierten Ranken gehören. Die Formen der zweizeiligen Initialen des 1509 geschriebenen Teils wie in Cod.Sal.XI,6. Die Ausführung ist hier präziser.

Erhaltung

Starke Abnutzungsspuren am Buchblock.

Einband

60 x 42 cm. Rücken: 19 cm. Abgeschrägte Kanten.

Helles Schweinsleder mit blinden Streicheisenlinien und folgenden Rollen-
und Einzelstempeln:

Palmette und Palmette mit Blüte (1)

Tugendrolle "HF" (2)

Salvatorrolle (3)

Doppelter Rundbogenfries (4)

Schriftbänderrolle (5)

Dreiblattfries (1 und 3: Raute)

Filigraner Blattfries (2: Raute)

Sechsblättrige Rosette (Ecke)

Eichel (Ecke)

Vierblatt mit angesetzten Lilien (Rückdeckel)

Muster und Anordnung sind auf Vorder- und Rückdeckel gleich: eine übereck
gestellte Raute (3 Rollen) ist in einen rechteckigen Seitenrahmen (5 Rollen)
gestellt. Auf dem Vorderdeckel kleben zwei Pergamentstreifen mit den Auf-
schriften: "Antiphonarii de tempore" und "Pars Aestivalis Pro Choro Abbatis,
Renovatum MDCVIII". Das Beschläg von Vorder- und Rückdeckel war
unterschiedlich (vgl. Cod.Sal.XI,6). Auf der Innenseite des Rückdeckels vier
Klappen wie in Cod.Sal.XI,3, XI,4, XI,5 und XI,6 (s. S. 247-248, 264, 278
und 327). Das Beschläg und die Schließen wurden so rücksichtslos entfernt,
daß das Leder und der Holzdeckel beschädigt wurden. Der Erhaltungszustand
des Einbandes ist sehr schlecht.

Zuschreibung, Lokalisierung, Datierung

Der erste Schreibabschnitt des Antiphonars ist neben dem Wappen Stanttenats
auf fol.1r mit 1484 datiert. Wappen, Abtsstab und Jahreszahl exakt wie in
Cod.Sal.XI,6, fol.2r. Paulus von Urach datierte 1509 den zweiten großen
Schreibabschnitt des Antiphonars (fol.479v), der hier neben dem Diurnale
auch die letzten vier Seiten des Nocturnale umfaßt. Der unbekannte Schreiber
des Nocturnale von vorliegendem Antiphonar hat ab fol.199r auch das Noc-
turnale in Cod.Sal.XI,6 geschrieben. Fol.118v-120v (Ende des Temporales)
sind von einem zweiten anonymen Schreiber. Die ornamentalen Deckfarben-
Initialen im Nocturnale beider Antiphonarien sind vom gleichen

Schreiber/Rubrikator. Die Wiederaufnahme der Arbeiten an den beiden Chor-
büchern hängt mit dem Aufenthalt Leonhard Wagners in Salem 1508 zusam-
men (vgl. Cod.Sal.XI,3). Wagner hat offensichtlich Paulus von Urach, Valen-
tin Buscher und Jacobus von Lützel in Kalligraphie unterrichtet. Die drei
Konventualen arbeiteten nach einem gemeinsamen Konzept, so daß ihr jewei-
liger Anteil an den Büchern nicht mehr eindeutig auseinander zu halten ist (s.
S.88). Dieser zweite Teil des Antiphonars ist also sicher in Salem von Sale-
mer Mönchen geschrieben worden. Der erste Teil muß, wegen des Schreiber-
wechsels, bald nach Cod.Sal.XI,6 entstanden sein. Salem als Entstehungsort
ist vorauszusetzen, sonst wären die Nocturnalien beider Antiphonarien nicht
mit den gleichen ornamentalen Deckfarben-Initialen ausgestattet und die
Codices nicht an verschiedenen Stellen abgebrochen und liegengelassen wor-
den.

Literatur

Jammers, 1963, S.58.- Schuba, in: Salem I, 1984, S.349.

Provenienz

Auf fol.41v ist in einer Lombarde das Wappen von Abt Johannes Scharpffer abgebildet. Ob er der Auftraggeber der Handschrift war, läßt sich allein aus der Zeichnung nicht ableiten, weil sie nachträglich eingefügt wurde. Jedoch überliefert Roiber in seinen Aufzeichnungen von 1515: "Item prenominatus Johannes Scharpffer, Abbas in Salem scribere iussit diurnale majus cum notis ad chorum prioris, anno Domini MIIIIc XCV" (GLA 65/1595; s. S.24 und 87). Tatsächlich enthält die vorliegende Handschrift nur die Antiphonen für die Tagzeiten, und sie stand laut Einbandbeschriftung im Chor auf der Priorenseite. Esaias Zoß hat den Codex 1608 neu eingebunden; später erhielt er die Signatur "Ms.447". Matthias Schiltegger hat das Antiphonar katalogisiert.

Inhalt

Antiphonen für Vesper, Laudes und die kleinen Horen:

Temporale: fol.1r-138r/2. Zeile.

De Dedicatione Ecclesie: fol.138r/2. Zeile-142v.

Leere Seiten: fol.143/144.

De Corpore et Sanguine Domini: fol.144a/r-v.

Sanctorale: fol.144v-267r.

Leere Seite: fol.267v.

Spätere Zusätze: fol.268r-274v

Material

Pergament. 274 Blatt. Kein Vorsatz. Alte Foliierung von 1-268 am rechten Rand auf Höhe der 3. Textzeile. Arabische Ziffern in roter Farbe. Bleistiftfoliierung an der gleichen Position ab fol.269; 144 ist doppelt vergeben, 248 übersprungen. Spuren von Kleister auf fol.144a/r und 267v.
Schwarze, rote und blaue Tinte, Deckfarben.

Buchblock:

38,5 x 28 cm. Die Seiten sind beschnitten; der Schnitt rot gefärbt. Ledernasen.

Schriftspiegel

26,5 x 20 cm. Abstand zum Falz: 4 cm, zum oberen Rand: 4,5 cm, zum seitlichen Rand: 4,5 cm und zum unteren Rand: 7,5 cm.
6 Notenzeilen mit je vier Linien. Beim überwiegenden Teil der Blätter sind die Längsseiten durch je zwei rote, parallele Linien gerahmt, die von Blattrand zu Blattrand reichen; Abstand: 5 mm. Ohne diese seitlichen Ränder sind fol.61v-74r und 200v-218r.

Heftung

33 IV (1-264) + II (265-268) + III (269-274). Reste von Reklamanten.

Schrift

Textura. Römische Quadratnotation, C- und F-Schlüssel.
Ein anonymer Schreiber (Abb.73).
Text in schwarzer Tinte, rote Rubriken, rote Notenlinien. Auszeichnungen in Rot und Blau.
Die Umbrechungen der Buchstabenschäfte sind unten schwungvoll abgerundet worden. Die obere Umbrechung fehlt samt Verstärkung, wenn ein Schaft den vorangegangenen Buchstaben berührt. Das "a" ist immer zweistöckig geschrieben bei einem Verhältnis Kopf zu Bauch von 1 : 1. Die Schräge des unzialen "d" ist eingezogen. Kein Dornansatz. Geringe Ober- und Unterlängen. Sie enden mit einer eingezogenen Schräge, von der kurze Zierlinien nach links (oben) bzw. rechts (unten) ausgehen. Bei verdoppeltem "l" sind die beiden Buchstabenschäfte mit einer waagrechten Zierlinie miteinander verbunden. Das "g" endet in einem runden Bogen, der genauso groß ist wie der Buchstabenbauch. Zahlreiche, aber nicht konsequent angewandte Zierlinien: hohe Schleifen über dem "i", eine überkreuzte Schleife über dem Haken des stehenden "r". Rubriken sind abschnittsweise von unten nach oben geschrieben. Die Notenlinien beginnen und enden sehr unregelmäßig. Custoden und Notenschlüssel sind allgemein zwischen die seitlichen Ränder geschrieben, nur von fol.108v-114r stehen sie vor bzw. hinter dem Rand. Die Custoden bestehen aus einer Quadratnote; sie haben keinen Beistrich.
Die Recto-Seite von fol.144a ist unvollständig: auf dem Blatt steht nur der Text in schwarzer Tinte. Für die Reihenfolge der Arbeitsphasen bedeutet das, daß der Schreiber, nach der Umrahmung des Schriftspiegels und der Zeilenmarkierung, nur den fortlaufenden liturgischen Text schrieb und Platz ließ für Rubriken und jegliche Form von Initialen, sei es eine einfarbige Lombarde oder eine gerahmte ornamentale Zierinitiale. Nach den Übermalungen in die-

sem Codex wurden im Anschluß an den Text die Rubriken geschrieben, danach die Lombarden, die Rahmen der Deckfarben-Initialen, die Notenlinien, die Noten, die Notenschlüssel und Custoden (s. S.74-80).

Rubrizierung/Dekorationssystem

Eine Antiphon beginnt allgemein mit einer roten, seltener mit einer blauen Lombarde. Am Beginn der wenigen untergeordneten Psalmverse Kadellen, häufiger aber gestrichelte Majuskeln.

Besonders hervorgehoben ist die erste Antiphon zu folgenden Festen:

1r:	"M"	Missus est Gabriel - Sabbato primo in Adventu Domini
41v:	"D"	Domine puer meus iacet - Dominica secunda post octavam Epiphaniae
98r:	"A"	Alleluia - In Vigilia Penthecostes
104r:	"G"	Gloria tibi trinitas - De Sancta Trinitate
108v:	"G"	Gaude felix mater - De Corpore Christi
242v:	"Q"	Qui sunt isti qui - De Apostolis

Ausstattung

1. Lombarden und Kadellen
2. Ornamentale Deckfarben-Initialen

1. Die Notenlinien wurden für alle Initialen unterbrochen. Die Buchstabenschäfte der Lombarden sind sehr gedrungen. Das "E" hat einen durchgehenden Querbalken. Manche Lombarden wurden vorgezeichnet. Der Kadellenrahmen ist tiefschwarz, die Federzeichnungen sind grau. Viele Rahmen sind nicht gestrichelt.

2. Die ornamentalen Deckfarben-Initialen, mit Ausnahme von fol.41v, reichen über zwei Notenzeilen und sind von einem profilierten Leistenrahmen umgeben. Die Ausführung ist wenig differenziert: der Rahmen grün oder blau, der Hintergrund immer purpurfarben und mit goldenen Federranken verziert. In die Initiale, die alternativ zum Rahmen blau oder grün grundiert wurde, sind Akanthusranken gezeichnet; in fast allen Fällen ist diese Arbeit nicht zu Ende geführt. Die relativ schlanken Buchstabenstämme werden nach unten dicker und überschneiden dann den Rahmen. Von der Innenkontur des Buchstabens geht ein dünner Ast aus, der in weiten Schwüngen über den Rand fortgesetzt wird. Einzelne, formal gleiche Blätter gehen von diesem nackten Ast aus (Abb.73).
Auf fol.41v ist die Lombarde "D" der Antiphon "Domine puer meus iacet" besonders hervorgehoben. Mit Feder ist in das Innere der Initiale das Wappen

von Abt Johannes Scharpffer vor einer Mauer gezeichnet; darüber die Mitra und die Krümmen von zwei Abtsstäben. Die Lombarde ist mit dünnen Federstrichen gerahmt; der Raum zwischen Initiale und Rahmen ist ornamental gefüllt. Jede Seite des Rahmens ist außen durch zwei von der Mitte ausgehende Blätter verstärkt. An der linken, oberen Ecke setzt eine S-Schleife an, die sich in eine zweite fortsetzt und deren Form auf beiden Seiten von den "Doppelblättern" flankiert wird. Die beiden Zierschleifen am linken Rand reichen über drei Notenzeilen. Die rote S-Schleife am linken Rand wurde nicht gleichzeitig mit der roten Lombarde ausgeführt. Die Antiphon "Domine puer meus iacet" steht zu Beginn des zweiten Sonntags nach der Octav von Epiphanias. Dieses Fest ist in keiner anderen Handschrift besonders hervorgehoben. Möglicherweise feierte Scharpffer um diesen Termin seinen Namenspatron. Am 27. Januar wird der hl. Johannes Chrysostomos (vgl. LThK V, 1960, Sp.1018), am 23. Januar der hl. Johannes der Almosengeber verehrt (ebd. Sp.997).

Erhaltung

Bei einer Restaurierung im Jahr 1961 durch die Fa. Heiland wurden "überstehende Nägel festgeklopft, Flächen gereinigt und konserviert, Lage ab 268 neu geheftet und eingefügt, Falzstreifen geklebt, Riemenschließen ergänzt" (Notiz am Spiegel des Rückdeckels). Abgesehen von den üblichen Abnutzungserscheinungen ist der Erhaltungszustand gut.

Einband

42 x 30 cm. Rücken: 13 cm. Abgeschrägte Kanten.
Helles Schweinsleder mit blinden Streicheisenlinien sowie folgenden Rollen- und Einzelstempeln:

Salvatorrolle

Filigraner Blattfries

Stilisierte Ranke zwischen Halbkreisen

Palmette

Die Muster von Vorder- und Rückseite stimmen überein, die Anordnung unterscheidet sich unwesentlich: die Rollen sind um ein 9 x 9,5 cm (Rückdeckel: 11 x 9) großes Mittelfeld angeordnet, in der ursprünglich ein rundes Medaillon saß. Beschläg ist nicht mehr vorhanden. Es bestand zum einen aus einem runden Medaillon mit 8 cm Durchmesser und zum anderen aus 6 x 6 cm großem Eckbeschläg mit drei radial abstehenden Lilienblüten.

Zuschreibung, Lokalisierung, Datierung

Der Codex wurde von einem einzigen Schreiber geschrieben und ausgestattet. Er muß identisch sein mit dem Mann, der Caspar Buol in Cod.Sal.XI,5 unterstützte. Die qualitativ schlechteren Ranken von XI,5 (Abb.35) stimmen mit denen der vorliegenden Handschrift überein (Abb.73). Auch Duktus und Besonderheiten der Schrift erinnern an den Wanderschreiber Caspar Buol, erreichen aber nie dessen Meisterschaft. Die Parallelen zwischen den beiden Handschriften garantieren auch die Entstehung in Salem. Überraschend allerdings der Zeitabstand von 33 Jahren zwischen Cod.Sal.XI,5 und X,6a.

Literatur

Schuba, in: Salem I, 1984, S.350.

ANTIPHONAR

Cod.Sal.XI,9

Heidelberg, Universitätsbibliothek
Abb.74-76

Provenienz:

Direkter Hinweis auf Entstehungsort und Entstehungszeit ist die Signatur von Jacob Roiber in den Initialen von fol.107r und 282v. Roiber war von 1489 bis 1516 Mönch in Salem (s. S.24 und 68). Der Codex entspricht formal und inhaltlich Cod.Sal.X,6a. 1608 wurde er von Esaias Zoß neu gebunden, später bekam er die Inventarnummer "Ms. 449". Die Handschrift wurde von Matthias Schiltegger katalogisiert.

Inhalt

Antiphonen der Vesper, Laudes und der kleinen Horen:

Temporale: fol.1-153v.

Dedicatio Ecclesie: fol.154r-158v.

Sanctorale: fol.158a/r-272v.

Commune Sanctorum: fol.272v-294v.

Commemorationes de Sancto Bernardi: fol.295r-300v.

In Festo Johannis Baptistae: fol.301r (Papier).

Material

Pergament. 302 Blatt. Pergamentvorsatz vorn; 2 Blatt Papier hinten. Foliierung von 1-296 am rechten Rand auf Höhe der 1. Notenlinie; 158, 178 und 233 doppelt vergeben, 36, 88 und 285 übersprungen. Rote Farbe, arabische Ziffern. Ab fol.296 moderne Bleistiftfoliierung in der oberen, rechten Ecke. Schwarze, rote und blaue Tinte.

Buchblock

39,5 x 29 cm. Die Seiten sind beschnitten; der Schnitt rot gefärbt. Ledernasen.

Schriftspiegel

Temporale und Sanctorale (Schreiber A und C): 27 x 20 cm. Abstände zu den Rändern: 4,5 / 4 / 5 / 9.

Dedicatio Ecclesie, etc. (Schreiber B u.a.): 26,5 x 20 cm. Abstände zu den Rändern: 3,5 / 5,5 / 5,5 / 7.
Der Schriftspiegel ist an den Längsseiten durch je zwei rote, parallele Linien gerahmt, die von Blattrand zu Blattrand reichen. Abstand: 6 mm. Sechs Notenzeilen mit je vier Linien. Abstand zwischen den Notenlinien: 8 mm.

Heftung

2 IV (1-16) + III (17-22) + 10 IV (23-104) + II-1 (105-107) + III-1 (108-112) + IV+1 (113-121) + 4 IV (122-153) + II+1 (154-158) + 9 IV (158a-228) + III (229-233) + IV-1 (234-240) + 2 IV (241-256) + III (257-262) + 4 IV (263-295) + IV+2 (296-302). Reste von Reklamanten. Lagenzählung bis zur fünften Lage.

Schrift

Textura. Römische Quadratnotation, C- und F-Schlüssel. Schwarzer Text, rote Notenlinien, rote Rubriken, Auszeichnungen in Rot und Blau.
Mindestens 5 Schreiber.
An Cod.Sal.XI,9 haben mindestens drei Schreiber gleichzeitig geschrieben. Die Wechsel finden, mit Ausnahme von den später geschriebenen Seiten fol.119v-120v, am Ende einer alten bzw. am Anfang einer neuen Lage statt.
Verteilung der Arbeitsabschnitte:

1r-107v:	Schreiber A
108r-112v:	Schreiber B
113r-119v:	Schreiber A
119v-120r:	Schreiber 1610
fol.121v :	leer
122r-153v:	Schreiber C
154r-158v:	Schreiber B
158a-228v:	Schreiber A
229r-287v:	Schreiber C
288r-294v:	Schreiber 1610
295r-302v:	Schreiber Z

Der Wechsel eines Schreibers macht sich nicht nur in der Schrift des fortlaufenden Textes bemerkbar, sondern auch bei der Gestaltung des Schriftspiegels, der Notenlinien, der Lombarden, Kadellen, Noten und an der Plazierung der Custoden.

Schreiber A: fol.1r-107v, 113r-119v, 158a/r-228v - Abb.74

Relativ schwerer Duktus; die Buchstabenschäfte haben oben und unten spitze, betonte Umbrechungen. Dornansatz bei Oberlängen. Die Oberlängen enden etwas verdickt mit einer eingezogenen Kante, die nach beiden Seiten durch Haarstriche forgesetzt wird. Unterlängen enden schräg; gebogene Zierlinien nach links. Zahlreiche, sehr schwungvolle Zierstriche in den ersten beiden Abschnitten. Die Unterlänge des "g" endet oft in einem weiten, runden Bogen; Köpfchen-a; "con" wird wie eine arabisch geschriebene Zwei gekürzt. Die Notenlinien in den Abschnitten von Schreiber A sind nachlässig gezogen; sie sind unterschiedlich stark, teilweise mitten in der Linie abgebrochen und haben keinen einheitlichen Ansatz- und Endpunkt. Der Raum für Initialen und Rubriken ist freigehalten. Der Notenschlüssel ist an den inneren senkrechten Rand, der Custos hinter den äußeren senkrechten Rand plaziert; der Custos ist schmäler als eine gewöhnliche Note und hat einen kurzen Abstrich.

Schreiber B: fol.108r-112v und 154r-158v - Abb.75

Der Duktus der Schrift ist gestreckt; die Buchstabenschäfte dünn. Weil die Ansätze und die Endpunkte eigens betont sind, entsteht der Eindruck eines Netzes. Wenig Rundungen, das "a" ist oben offen, ebenfalls die Unterlänge des "g". Reine Zierstriche gibt es nicht. Es fehlen sogar die üblchen senkrechten Striche hinter dem "t", dem Kürzel für "et" und dem "c". In dünner Feder ist nur ein Halbkreis über dem "i" gezeichnet: er geht unmittelbar vom Buchstaben aus und macht einen Bogen nach hinten. Die Notenlinien in den Abschnitten des Schreibers B sind sehr dünn in dunklem Rot gezeichnet. Sie sind nur zwischen den inneren Rändern gezogen und wurden nicht für Initialen unterbrochen. Die Rubriken gehen manchmal über eine halbe Zeile, weil sie in die Textzeile geschrieben wurden. Die Anfangsbuchstaben der Rubriken bestehen aus einzelnen, unverbundenen Linien von unterschiedlicher Länge. Notenschlüssel und Custos stehen zwischen den beiden senkrechten Linien; der Custos hat einen langen Abstrich auf der rechten Seite.

Schreiber C: fol.122r-153v und 229r-287v - Abb.76

Der Duktus dieses Schreibers ist im Vergleich zu Schreiber B weniger steil, im Vergleich zu Schreiber A aber auch weniger rund. Die Schrift ist sehr nüchtern, sparsam und nachlässig. Der einfache Stamm eines beliebigen Buchstabens ist in einem Zug geschrieben, d.h., die Ansätze und die Endungen sind gebrochen, aber nicht verstärkt wie bei Schreiber B. Die einzelnen Stämme des "u", "m", "n", "o", "a" etc. stehen unverbunden nebeneinander. Ober- und Unterlängen beginnen bzw. enden ohne Brechung des Schaftes mit einer schrägen Kante. Mit zwei feinen, kurzen Federstrichen machte der Schreiber aus dieser Schräge ein Dreieck. Mit dünner Feder sind

ferner halbrunde Haken über das "i" gezeichnet. Sie stehen weit über dem Buchstaben und sind nach rechts hin offen. Die Notenzeilen in den Abschnitten des Schreibers C sind gleichmäßig dünn zwischen den äußeren, seitlichen Rändern gezogen. Der Platz für Initialen und Rubriken wurde ausgespart. Der Buchstabe, der als Lombarde in den freien Raum geschrieben werden sollte, ist mit dünner Feder vorgezeichnet. Der Notenschlüssel ist zwischen die beiden senkrechten Ränder plaziert, der Custos an die äußere Linie des Randes; er besteht aus einer auf der Spitze stehenden Note und einem hohen Aufstrich.

Schreiber "1610" (119v-121r, 288r-294v) und Schreiber Z (295r-302v) ergänzten das Antiphonar im 17. Jahrhundert. Schreiber "1610" datiert beide Abschnitte seiner Arbeit auf das Jahr 1610 (fol.121r, 294v). Er hat m.E. auch die Titel auf den Einbänden geschrieben. Schreiber Z schrieb noch später.

Rubrizierung/Dekorationssystem

Eine neue Antiphon beginnt abwechselnd mit einer roten oder blauen Lombarde. Die Anfänge der untergeordneten Psalmverse sind entweder gestrichelt oder durch Kadellen hervorgehoben.

Besonders hervorgehoben ist die erste Antiphon folgender Feste:

1r:	"M"	Missus est Gabriel - Sabbato in Adventu Domini
122r:	"G"	Gaude felix mater - De Corpore Christi
128v:	"D"	Dominus qui eripuit - Dominica prima post Trinitatem.
228r:	"Q"	Que est ista - In Assumptione B.M.V.

Ausstattung

1. Lombarden und Kadellen
2. Fleuronnée-Initiale

1. Lombarden und Kadellen in den Abschnitten der Schreiber A und C stammen vom gleichen "Rubrikator", nämlich von Jacob Roiber, der auf fol.107r (Schreiber A) und fol.282v (Schreiber C) in einer Lombarde signiert. Seine Lombarden sind schlank und schlicht. Die Buchstabenschäfte sind verdoppelt, Bögen sind unten verdickt, der Querstrich des "E" bricht in der Initiale ab. Die Lombarden sind nicht mit Haarstrichen verziert. Auch die Kadellen in den Abschnitten von Schreiber A und C unterscheiden sich nicht; sie sind nicht immer gestrichelt, enthalten aber einige figürliche Darstellungen.
Die Lombarden im Abschnitt des Schreibers B sind aufwendiger und breiter; die Formen sind offener. Von den Haarstrichen gehen Tropfen und Kugeln ab. Manche Lombarden sind mit grüner Tinte geschrieben.

2. Zweizeilige Fleuronnée-Initiale kommen in den Abschnitten der Schreiber A und C vor. Die Buchstabenkörper bestehen aus schlanken Schäften, die in zwei verschiedenfarbige Hälften geteilt sind. In und um die Initiale ist filigranes Ornament gezeichnet.

Erhaltung

Die Handschrift ist nicht gut erhalten. Starke Abnutzungserscheinungen. Bei der Restaurierung 1961 durch die Fa. Heiland wurden der "Kapitalrand oben gefestigt und teils in Faser ergänzt, Kapitalrand unten voll in Faser ergänzt, überstehende Nägel festgeklopft, die Flächen gereinigt und konserviert und zwei lose Lagen (fol.112-121) in den Block eingeheftet" (Notiz am Spiegel des Rückdeckels).

Einband:

43 x 30 cm. Rücken: 13 cm. Abgeschrägte Kanten.

Helles Schweinsleder mit blinden Streicheisenlinien und folgenden Rollen- und Plattenstempeln:

Stilisierte Ranke zwischen Halbkreisen

Doppelter Rundbogenfries

Salvatorrolle

Palmettenstempel.

Muster und Anordnung sind auf Vorder- und Rückdeckel identisch.

Von dem ehemaligen Beschläg ist ein Teil des Mittelmedaillons erhalten geblieben. Es war rund und hatte drei radial angeordnete Lilienfortsätze. Der Durchmesser der Scheibe betrug 7,5 cm. Das Eckbeschläg war ebenfalls mit Lilien verziert; die Grundform maß 6,5 x 6,5 cm.

Zuschreibung, Lokalisierung, Datierung

Der Großteil des Codex wurde von zwei Schreibern geschrieben, mit gleichzeitigen und späteren Zusätzen. Die Ausstattung der beiden Schreiberabschnitte ist einheitlich; zumindest die Lombarden wurden von Jacob Roiber ausgeführt. Roiber war von 1489 bis zu seinem Tod 1516 Mönch in Salem. Er war u.a. Bursar und Infirmarius und arbeitete ab 1515 im Klosterarchiv (s. S. 24 und 68).

Literatur

Jammers, 1963, S.58.- Schuba, in: Salem I, 1984, S.349.

Provenienz

Dieses Gebetbuch wurde für den Salemer Abt Jodokus Necker (1510-1529) geschrieben und ausgestattet. Der Abt ließ sich selbst mit seinem Wappen in der Kreuzigungsminiatur von fol.65r darstellen. Sein Wappen wird ferner, zusammen mit jenen des Salemer Gründers Guntram von Adelsreute, des Salzburger Erzbischofs und des Zisterzienserordens, in den Miniaturen von fol.1r und 68v abgebildet. Die ehemaligen Besitzverhältnisse hat der Rheinauer Bibliothekar Germann im 18. Jahrhundert auf den vorderen Spiegel notiert:

> Num: CXXII.//Liber precatorius cujus-//dem Abbatis Salemitani.//Script: circa saec. 16//Scl:Rvmi Jodoci Necker,//nati Überlingae, Electi in//Abbatem Salemitanum circa//1516 qui obiit anno 1529.

Unklar ist, wann und aus welchem Anlaß das Gebetbuch von Salem nach Rheinau kam. Es ist nicht einmal sicher, ob es ohne Umwege von dem einen Kloster in das andere gelangte. Da der übliche Besitzeintrag von Salem fehlt, mit dem die Handschriften nach dem Brand von 1697 versehen wurden, kann man davon ausgehen, daß die Handschrift bereits zu diesem Zeitpunkt nicht mehr in Salem war. 1862, bei der Aufhebung des Klosters Rheinau kam der Codex nach Zürich. Er wird heute in der dortigen Zentralbibliothek aufbewahrt.

Inhalt

Vgl. Mohlberg, 1952, S.219-220, Nr.492. Die folgende Aufstellung beschränkt sich auf jene Gebete, die durch eine Miniatur hervorgehoben sind. Thema der Miniatur (in Großbuchstaben) und Gebet sind einander gegenübergestellt; mit * gekennzeichnete Miniaturen sind ohne Text:

* MINIATUR MIT WAPPEN: fol.1r.

MESSE DES HL. GREGOR, Domine labia mea apparies: fol.1v/2r.

SCHMERZENSMANN, Precor te amantissime: fol.19v/20r.

MADONNA AUF DER RASENBANK, O Serenissima: fol.22v/23r.

DER HL. BERNHARD MIT DER MADONNA, Sanctissime: fol.30v/31r.

HL. BENEDIKT, Clarissime pater et dux monachorum: fol.33r/33v.

HL. CHRISTOPHORUS, Sancte Christoffere martir: fol.34v/35r.

(Blattverlust, hl. Sebastian), O quam mira refulsit gratia: fol.36r.

HL. ANTONIUS, O lampas ardens in virtute: fol.37v/38r.

HL. VALENTIN, Beate Valentine magna et fides: fol.38v/39r.

HL. QUIRINUS, Letemum tanta gloria: fol.39v/40r.

HL. ONUFRIUS, fol.40v/41r.

JOHANNES AUF PATMOS, Sancte Joannes electe dei: fol.41v/42r.

HL. LAURENTIUS, Martir dei Laurenti qui: fol.43r/43v.

GASTMAHL DES HERODES, (Blattverlust): fol.44v.

(Blattverlust, hl. Nikolaus), Sancte Nicolae deo carus: fol.45r.

ENTHAUPTUNG DER HL. KATHARINA, Nos informa: fol.46v/47r.

(Blattverlust, hl. Barbara), Ave virgo, sacra Barbara: fol.47v.

HL. AGNES, (Blattverlust): fol.49r.

DIE MARTER DER HL. APOLLONIA, Virgo christi: fol.50r/49v.

HL. AGATHE, Paganorum multitudo fugiens: fol.51r/50v.

* DAS JÜNGSTE GERICHT: fol.53v.

WUNDER DES HL. KONRAD, O pastor eterne: fol.54v/55r.

GETHSEMANE, O Jhesu celestis medice: fol.55v/56r.

GEISSELUNG CHRISTI, O Jhesu speculum trinitatis: fol.56v/57r.

DORNENKRÖNUNG UND VERSPOTTUNG, O Jhesu Rex: fol.57v/58r.

KREUZTRAGUNG CHRISTI, O Jhesu Regalis: fol.58v/59r.

BEWEINUNG CHRISTI, O Jhesu leo fortissime: fol.59v/60r.

GRABLEGUNG CHRISTI, O Jhesu unigenite: fol.60v/61r.

PFINGSTEN, (Blattverlust): fol.61v.

(Blattverlust, Hl.Anna), Quot quot maris sunt gutte: fol.62r.

DER AUSSÄTZIGE HIOB, (Blattverlust): fol.62v.

KREUZIGUNG, Gratias tibi ago domine: fol.65r/65v.

* MINIATUR MIT WAPPEN: fol.68v.

Material

Pergament. 71 Blatt. Kein Vorsatz. Neuere Foliierung in der rechten, unteren Ecke von 1-71. Die Zahlen sind mit Bleistift vorgeschrieben, dann mit Tinte ausgeführt worden. Noch in Rheinau wurden die Seiten in der rechten oberen Ecke durchnumeriert. Das Typische der Rheinauer Zählweise besteht darin, daß jede Seite gezählt wurde, die Seitenangabe aber nur auf der Recto-Seite steht (vgl. Rh.2, 3, 4, 141) Die Zahlen sind flüchtig in blassgrauer Tinte geschrieben. Zwischen der alten und der neuen Zählung gibt es eine Differenz: statt der erwarteten 141 Seiten kommt man in der alten Rheinauer Zäh-

lung nur auf 139 Seiten, weil fol.53 nicht mitgezählt wurde. Dieses Blatt ist auf der Recto-Seite leer, auf der Verso-Seite ist das Jüngste Gericht dargestellt.

Buchblock

15,5 x 10,5 cm. Die Seiten sind beschnitten; der Schnitt ist vergoldet.

Schriftspiegel

11 x 7 cm. Abstand zum Falz: 1,5 cm, zum oberen Rand: 1,5 cm, zum seitlichen Rand: 2,0 cm und zum unteren Rand: 3,5 cm. Im Abschnitt des zweiten Schreibers, fol.54r-71v, ist der Abstand zum oberen Rand in der Regel 2 cm groß.
Der Schriftspiegel ist an allen vier Seiten durch eine Linie gerahmt, die von Blattrand zu Blattrand reicht. Bis fol.52v sind diese Rahmen, wie die Zeilen selber, unauffällig fein mit rosa Tinte gezeichnet; ab fol.54r ist der Rahmen grob mit schwarzer Tinte gezogen, die Zeilen beginnen und enden willkürlich vor und hinter dem seitlichen Rand, sie bekommen vor allem im unteren Drittel der Seite allgemein eine Schräglage, und die Abstände zwischen den Zeilen werden unregelmäßig. Im Abschnitt des ersten Schreibers bis fol.52v, hat der Text, je nach Inhalt, 19 oder 20 Zeilen. Ab fol.54r hat die Seite bei gleichem Schriftspiegel 17 bis 19 Zeilen. Die Abstände der Zeilen wurden bis fol.52 mit einem Messer eingeritzt. Die Schnitte sind nur noch am Falz erhalten; die Schnittrichtung verläuft waagrecht, senkrecht oder schräg. Die Zeilenmarkierung wurde immer für eine ganze Lage vorgenommen. Ab fol.54 sind die Lagen nicht mehr einheitlich bearbeitet worden, vielmehr gibt es markierte und unmarkierte Seiten hintereinander. Ganz aus der Reihe fallen fol.57, 58 und 61, weil Schriftspiegel und Zeilenmarkierung nicht übereinstimmen.

Heftung

IV-1 (1-7) + 3 IV (8-31) + IV-1 (32-38) + IV-1 (39-45) + IV-1 (46-52) + 1+IV-1 (53-60) + fol.61 + IV-1 (62-68) + I+1 (69-71).
Bis fol.52 entspricht die Heftung der ursprünglichen Planung (vgl. Zeilenmarkierung). Ab fol.53 scheint eine Lage aufgelöst zu sein; die verbliebenen Blätter wurden an- und beigeheftet. Heute fehlen neun Blätter; sie befanden sich ursprünglich vor fol.1 (ehemaliger Spiegel), 36, 45, 47, 59, 61, 62, 63, 70.

Schrift

Bastarda. Text in schwarzer Tinte, rote Rubriken.
Zwei Schreiber.

Schreiber A: fol.1v-52v - Abb.90

Sehr flüssiger Duktus. Die Buchstaben werden nach den ersten Seiten weicher und breiter, die Verbindungen zwischen den Buchstaben nehmen zu, die Abstände zwischen den Wörtern nehmen ab. Sehr bezeichnend sind kleine Kreise als "i"-Punkte, die oben sorgfältig geschlossen wurden. "u" und "v" kommen nebeneinander vor. "s" und "f" sind durch Rechtsneigung fast schon kursiv geschrieben; "l" kommt mit geradem Schaft und mit Schleife vor. Das "a" ist einstöckig geschlossen, und der linke Balken des "x" ist unter die Zeile verlängert. Schräger Doppelstrich als Trennungszeichen. Senkrechte Haarstriche nach "t", dem Kürzel von "et" und hinter dem Kürzel: "ꝫ ". Verwendung von Punkt, Doppelpunkt und ·ȷ· . Der neue Satz nach einem Punkt wird mit einer Lombarde begonnen. Die Lombarden sind abwechselnd rot und blau geschrieben. Sie sind sehr breit; die Schäfte sind verdoppelt, an den Bögen gelegentlich Punktverdickungen. Um den Buchstabenkörper sind manchmal Perlgruppen gezeichnet (die Schrift steht im Duktus und in manchen Details den Arbeiten Goldschmidts nahe).

Schreiber B: fol.54r-68r

Der Schreiber hat einen anderen Schreibduktus als sein Vorgänger. Er verbindet zwar auch schon einzelne Buchstaben miteinander, aber oft sind die Worte in Silben getrennt, die Abstände zwischen den Wörtern sind größer. Buchstabenschäfte sind oft nicht gerade geschrieben, sondern weisen einen Buckel auf, der auf eine verkrampfte Schreibhaltung schließen läßt. Ober- und Unterlängen sind nicht so ausgeprägt. Auch Schreiber B verwendet Punkte, schreibt danach aber mit Minuskeln weiter. Wesentliches Unterscheidungskriterium zu dem vorigen Schreiber: die runden Kreise über dem "i" sind nicht von oben nach unten, sondern von unten nach oben geschrieben worden; häufig wurden die Kreise nicht geschlossen.

Rubrizierung/Dekorationssystem

Bis fol.52v sind die Satzanfänge entweder gestrichelt, oder durch eine einzeilige Lombarde hervorgehoben. Neue Gebete beginnen mit einer dreizeiligen Lombarde in roter oder blauer Farbe. Im Text des "Gratias tibi ago omnipotens" auf fol.9v-10r Kreuze, ebenfalls in Rot und Blau. Ab fol.54r sind die Satzanfänge nur noch flüchtig gestrichelt; neue Gebete beginnen mit einer roten Initiale, die von schwarzem Filigran gerahmt und gefüllt ist. Die Ausführung ist flüchtig. Die Größe schwankt zwischen zwei und drei Zeilen.

Ausstattung

Dreißig ganzseitige Miniaturen zu den o.g. Gebeten. Mit Ausnahme von sieben Darstellungen sind die Miniaturen auf der Verso-Seite wiedergegeben.

Alle Miniaturen haben mit Rahmen die Maße des Schriftspiegels. Das eigentliche Bildfeld ist hochrechteckig mit gedrücktem Bogenabschluß. Man kann drei Rahmentypen unterscheiden:

TYP A
Nach Art der niederländischen Randleisten sind auf goldenem Grund Streublumen, Tiere und figürliche Szenen dargestellt. Das Bildfeld ist allgemein nicht mitten in den Rahmen plaziert, sondern, wie der Schriftspiegel auf dem Blatt, näher an den Falz und den oberen Rand gerückt.

TYP B
Der goldene Grund ist mit geometrischen, vegetabilen oder grotesken Ornamenten in blauer oder roter Farbe verziert. Das Bildfeld sitzt mitten im Rahmen, der durch die Verschattung der unteren und rechten Seite plastisch erscheint.

TYP C
Architektonischer Rahmen mit Sockel, Basis, Säule, Kapitell und Bogen. Alle Teile des Rahmens sind vergoldet (kommt nur bei den drei Miniaturen von Nikolaus Glockendons auf fol.1r, 53r und 65r vor).

fol.1r - Abb.77
Zwei Engel mit dem Wappen und den Insignien von Salem
11,2 x 7,7 cm
TYP C
Abb. in: Biermann, 1975, S.149.

Vier schmale, an den Ecken zusammengebundene Stäbe überschneiden einen architektonischen Rahmen aus Schwelle, schneckenförmigem Sockel, Basis, Balustersäulen, Blattkapitell und einem Bogen, der sich von einem Fischkopf zu einer Blattgirlande und zurück verwandelt. Alle diese Teile sind vergoldet. Zwei weitere Girlanden in Rot sind mit grünen Bändern am Scheitel aufgehängt und unter dem Bogen aufgespannt. Nikolaus Glockendon hat auf der Schwelle mit "NG" signiert.
Hinter dem Bogen, teilweise von diesem überschnitten, stehen zwei Engel und halten einen Wappenschild vor sich, der fast die halbe Bildfläche einnimmt. Der Schild ist geviert und zeigt rechts oben den rot-silbernen Schrägbalken der Zisterzienser auf schwarzem Grund, diagonal dazu das Wappen von Jodokus Necker: ein goldener Halbmond mit drei goldenen Sternen und einem roten Kreuzaufsatz auf blauem Grund abgebildet. Rechts unten und

links oben sind die Zeichen der beiden Klostergründer Guntram von Adels-
reute und Erzbischof Eberhard von Salzburg abgebildet. In der Mitte über
dem Schild eine Mitra, die die Köpfe der beiden Engel überragt. Es handelt
sich um ein kostbares Exemplar, das in solcher Ausführung tatsächlich exi-
stierte (vgl.z.B.: Kunst der Reformationszeit, 1983, S.85, B 16). Titulus und
Circulus sind edelsteinbesetzt, die Aussenkanten goldbesetzt, die blau grun-
dierten Dreiecksfelder bilden die Verkündigung in Perlenstickerei ab: trotz
der geringen Größe kann man die einzeln hingetupften Perlen erkennen. Die
goldbestickten blauen Fanones der Mitra rahmen den Wappenschild ein: sie
sind über die Arme der Engel gebreitet und fallen seitlich in einem scharfen
Knick nach unten. Zwei Abtsstäbe stehen über Kreuz hinter dem Wappen.
Man sieht die figurengeschmückten Nodi und Curvae über den Schild hinaus-
ragen. Sie überschneiden die Schulter der Engel. Die beiden Engel stehen
frontal zum Betrachter. Durch Wappenschild und Mitra sind ihre Körper halb
verdeckt. Das jeweils sichtbare, äußere Bein ist angewinkelt, mit dem sichtba-
ren Arm halten sie den Wappenschild. Beide Engel haben eine kräftige Statur.
Ihre Gesichter sind fleischig; das Kinn ist betont, die Wangen rund und fest
bei dem einen, in ein Doppelkinn übergehend bei dem anderen. Glatte Haare
fallen beiden in die Stirn und über die Ohren bzw. bis auf die Schultern. Sie
tragen leuchtend gelbe Gewänder mit langen, weiten Ärmeln und herunterge-
zogener Kapuze. Die Flügel sind noch halb aufgespannt, so daß man ihre grü-
nen Innenseiten und die blauen Aussenseiten sieht. Die Curvae der Bischofs-
stäbe und die Flügel und Köpfe der Engel befinden sich ungefähr auf der
Höhe des Kapitells. In den blauen Himmel unter dem Bogen ragt nur der dop-
pelte Kreuzaufsatz der Mitra. Glockendon gibt die Zweidimensionalität der
Wappenmalerei sehr genau wieder, ebenso wie das Relief der Perlenstickerei
und die Dreidimensionalität der im Raum stehenden Engel. Komposition und
Farbgebung sind aber auf heraldische Wirkung angelegt.

fol.1v - Abb.78

Messe des hl. Gregor/Triumphzug des Christkindes
11,0 x 7,8 cm
TYP A

Man blickt auf die Rückseite eines Raumes mit grünem Fliesenfußboden und
blauen gequaderten Wänden. An der Stirnseite öffnet sich ein rechteckiges
Fenster mit Renaissancerahmen, darunter hängt ein grünes Altarvelum. Der
auffallend tiefe Altar steht an der linken Wand und schiebt sich weit in den
Raum hinein. Davor kniet in Dreiviertelansicht auf einer breiten, hölzernen
Stufe der hl. Gregor mit erhobenem Haupt und zum Gebet erhobenen Händen.
Er trägt eine blaue Kasel mit goldenem Kreuz auf dem Rücken. Vor ihm steht

der Meßkelch, das Buch und zwei Leuchter mit brennenden Kerzen. Ein Kardinal in purpurrotem Mantel und Mozetta assistiert dem Heiligen; er hält Gregors Tiara. Vor den Augen Gregors erscheint Christus mit Dornenkrone und Wundmalen aus einem Steinsarkophag auf der Mensa; er ist umgeben von den Zeichen seiner Passion.

Rand:
U.a. Stiefmütterchen, Rose, Erdbeeren und Vögel (u.a. ein Distelfink). Am unteren Rand ist der Triumphzug des Christkindes dargestellt. Voran schreitet ein Putto, der sich das Zugseil des Wagens über die Schulter gelegt hat. Er blickt über die Schulter zurück und beobachtet, wie ein Knabe, mit Rute und Geißel in der Linken, seine rechte Hand mit der Weltkugel ausstreckt. Er will sie offensichtlich dem Putto im Wagen reichen, der vom Segensgestus her und dem Platz, auf dem er sitzt, Christus sein müßte; aber der Maler hat ihn, nicht den stehenden Knaben, mit Flügeln ausgerüstet. Der flache Wagen hat kleine Räder und einen Delphin an der Rückseite. Hinter dem Wagen schreitet ein weiterer Engel und kündet mit gebogener Posaune den Zug an.

fol.19v - Abb.79
Darstellung des Schmerzensmannes und der Arma Christi
10,5 x 7,5 cm
Typ A

In der Mitte des Bildfeldes steht Christus auf einem Rasenstück. Er ist bis auf ein lose um die Hüften geschlungenes Tuch nackt; sein Körper ist blutüberströmt. Mit der rechten Hand zeigt er die Seitenwunde. Die Wundmale an Händen und Füßen sind gut erkennbar. In der linken Hand hält er Rute und Geissel, auf dem Kopf trägt er die Dornenkrone. Weitere Leidenswerkzeuge sind hinter ihm vor blauem Hintergrund abgebildet: der über die ganze Breite reichende Steinsarkophag, über den das nahtlose Gewand hängt, das Kreuz mit Tabula und den Nägeln, die von einem Seil umwundene Geisselsäule, der Hahn und das nimbierte Haupt von Petrus, ein Geldbeutel und das Haupt von Judas, sowie Zange, Hammer, zwei Stöcke zum Aufsetzen der Dornenkrone, Lanze und Schwamm, Leiter und eine Hand mit Haarbüschel. Vor Christus auf der Wiese liegen nebeneinander drei Würfel und drei Salbgefäße.

Rand:
Auf den seitlichen Rändern einzelne Blüten; am unteren Rand wird ein Hirsch von einem Jäger und zwei Hunden gejagt. Die Erzählrichtung verläuft von rechts nach links. Der Jäger in der rechten Ecke führt einen struppigen Hund an der Leine, der mit der Nase am Boden die Fährte aufnimmt. Der weiße Windhund davor ist nicht angeleint und setzt im Sprung dem fliehendem Hirsch nach.

fol.22v - Abb.80

Madonna mit Kind auf der Rasenbank

11,5 x 8 cm

Typ A

Frontal zum Betrachter sitzt Maria auf einer mit Brettern und Pfosten einge-
faßten Rasenbank. Mit der rechten Hand hält sie den nackten Sohn auf ihrem
Schoß, mit der Linken legt sie ein Buch neben sich auf die Rasenbank. Maria
trägt ein goldfarbenes, tailliertes Kleid mit eckigem Ausschnitt. Ein weiter,
blauer Mantel mit rotem Futter ist über Rücken, Arm und Knie gebreitet.
Marias lange, blonde Haare fallen über die Schultern herab, sie hat ihren Kopf
zur Seite geneigt und blickt auf ihren Sohn herunter, der sich zurücklehnt und
den Oberkörper frontal dem Betrachter zuwendet. Beide Arme nach hinten
gestreckt, versucht er, mit einer Kanne Wasser aus einem Brunnen aufzufan-
gen. Abgesehen von dem Motiv des Wasserauffangens ist die Darstellung
Mariens und des Kindes Dürers Kupferstich "Maria mit der Meerkatze" von
1498 sehr ähnlich (Abb. in Strauss, 1972, S.42, Nr.21). Der Brunnen links
neben der Rasenbank ist nur halb zu sehen. Er besteht aus einem viereckigen,
gemauerten Bassin, aus dem in der Mitte ein Brunnenstock emporragt. Auf
halber Höhe befinden sich Rohre, aus denen Wasser fließt. Ein Krieger mit
Wappen und Banner bildet den Brunnenaufsatz. Unmittelbar von der Rasen-
bank aus erstrecken sich hügelige Wiesen in den Hintergrund. Sie umgeben
einen See. Rechts am Ufer steht ein Kirchlein mit Dachreiter.

Rand:
Unter den Streublumen sind eine Ente, ein Pfau und ein Kranich mit Fisch im
Schnabel dargestellt.

fol.30v - Abb.81

Der hl. Bernhard mit der Madonna

11,2 x 8,0 cm

Typ A

Hinter einer blau marmorierten Brüstung sind Maria und der hl. Bernhard als
Halbfiguren dargestellt. Zwischen ihnen steht der nackte Jesusknabe. Er wen-
det sich seiner Mutter zu, die ihn mit der Linken umfaßt und die Rechte auf
ihre linke Brust legt. Vor Maria steht am vorderen Rand der Brüstung eine
Vase mit Maiglöckchen, vor Jesus liegt eine einzelne Blume. Bernhard hat
seinen Abtsstab niedergelegt, von dem man Krümme und Nodus sieht. Das
obere Drittel des Bildfeldes ist blau koloriert. Mit Silber wurden die Ränder
doppelt nachgezogen und abschließend mit Maßwerkornamentik verziert. Auf
der blauen Fläche steht in goldener Farbe: "S.BERNAR" (als Vorlage dieser

Miniatur muß eine Darstellung der sog. Lactatio gedient haben, die es schon in der zweiten Hälfte des 15. Jahrhunderts in Halbfiguren gab; vgl. Heitz, Bd.13, 1908, Nr.16.).

Rand:
Auf dem schmalen Seitenstreifen rechts einzelne Blüten. Am äußeren Rand links drei Putti übereinander mit den Leidenswerkzeugen Geisselsäule, Rute und Geissel sowie Leiter. Unten, in der linken Ecke, ist auf einem Wagen - einem zweirädrigen Karren mit Lilienblatt als Rückenlehne - in der linken Ecke Christus als Kind mit einem Kreuz dargestellt. Rechts vor ihm wieder drei Putti mit Tabula, Essigschwamm, Nägeln und Speer.

fol.33r
Hl. Benedikt
10,7 x 7,5 cm
Typ A

Ein flacher, grüner Hügel und blauer Hintergrund, vor dem in halber Höhe des Bildfeldes ein roter Brokatvorhang hängt: das ist das schlichteste Ambiente für die Darstellung eines oder einer Heiligen in dieser Handschrift. Der hl. Benedikt steht frontal zum Betrachter, den Abtsstab an die rechte Schulter gelegt. In seiner linken Hand hält er einen großen, gesprungenen Krautstrunk, auf den er mit seiner rechten Hand weist. Benedikt trägt eine weiße Alba und darüber einen schwarzen Mantel mit rotem Futter und goldenem Saum.

Rand:
Seitlich sind einzelne Blüten und ein Pfau dargestellt. Am unteren Rand auf einer hügeligen Wiese zwei Putti, die sich mit einer flügelschlagenden Gans und Windspielen vergnügen. Die Putti tragen knielange Kleider.

fol.34v
Hl. Christophorus
10,6 x 7,3 cm
Typ A

Der hl. Christophorus watet weit ausschreitend durch den Fluß. Er trägt einen knielangen, roten Leibrock und einen langen, weiten, ebenfalls roten Mantel, dessen Saum er über die rechte Schulter geworfen hat. Das in der Mitte gescheitelte Haar wird von einer Stirnbinde zusammengehalten. Den Oberkörper leicht vorgebeugt, stützt er sich auf einen knorrigen Ast. Auf seinen Schultern kniet das nackte Christkind mit Weltkugel und Segensgestus. Am rechten Rand steht am Ufer der Einsiedler mit einer brennenden Fackel. Am

hinteren Ufer steigen zwei Hügel auf, darüber Himmel mit vielen silbern auf-
gezeichneten Wolken. Unter dem Bogen steht in goldener Farbe
"S.CRISTOFER".

Rand:
Auf den ungleich breiten Seitenstreifen sind übereinander Kandelaber, stili-
sierte Blüten und Blätter sowie ein Putto dargestellt. Am unteren Rand reiten
zwei Putti auf Delphinen. Über die ornamental verlängerten Mäuler ist eine
Krone gestülpt.

fol.37v - Abb.82
Hl. Antonius
10,5 x 7,7 cm
Typ A

Der hl. Antonius steht auf einer Wiese vor blauem, maßwerkverzierten Hin-
tergrund. Er trägt ein knöchellanges, helles Gewand mit Ledergürtel, darüber
einen lila Mantel mit rotem, goldverziertem Futter, ferner eine runde,
schwarze Mütze. Der Heilige ist bärtig. Er hat den Daumen seiner linken
Hand unter den Gürtel geschoben; unter den Arm hat er ein Buch geklemmt.
Die ausgestreckte Rechte ist auf einen Stab mit doppeltem Kreuzaufsatz
gestützt und hält gleichzeitig die Schnur des Glöckchens, mit dem er die
Dämonen vertrieb. Links hinter seinem Rücken lugt ein Schwein hervor. Im
Bogen des Bildfeldes steht mit goldenen Buchstaben "S.ANTONNIVS". Der
Erhaltungszustand dieser Miniatur ist nicht sehr gut. Miniatur nach einem
Kupferstich von Israel von Meckenem, der wiederum eine seitenverkehrte
Kopie nach Schongauer ist; Abb. in: B.8, S.319, Nr.9)

Rand:
Hier sind die seitlichen Randleisten gleich breit. Um alle drei Seiten sind ein-
zelne Pflanzen, ein Maikäfer, ein Schmetterling und ein Rotkehlchen darge-
stellt.

fol.38v
Hl. Valentin
10,5 x 7,5 cm
Typ A

Wie bei dem hl. Antonius besteht die Umgebung des Heiligen nur aus dem
flachen, grünen Hügel und dem blauen Hintergrund, in den mit Gold
"S.VALENTINO" geschrieben ist. Der Heilige steht im Bischofshabit (Alba,
Amikt, Dalmatik, Mitra, Handschuhe, Pluviale) in Dreiviertelansicht nach
links gewandt. In der linken Hand hält er den Bischofsstab; seine rechte Hand

hat er segnend erhoben. Er neigt seinen Kopf zu dem Kranken zu seinen Füßen, der in Krämpfen mit offenem Mund und weit von sich gestreckten Gliedern auf dem Rücken liegt.

Rand:
Die Ränder sind fast gleich breit; dargestellt sind Ranken mit Nüssen, Erdbeeren und Trauben.

fol.39v

Hl. Quirinus
11,0 x 7,7 cm
Typ A

In hügeligem Gelände steht der Heilige am Rande eines Weges. Frontal zum Betrachter präsentiert er sich als Ritter mit Harnisch, Kragen, Brust mit Bauchreifen, Achseln, Armzeugen mit geschlossenen Muscheln und Knieschößen. Er trägt ein Schwert. In seiner rechten Hand hält er an einem Ledergurt seinen Schild, mit der linken Hand stützt er sich auf eine Lanze, an deren Spitze ein Banner befestigt ist. Schild und Wimpel sind in ein rotes und ein blaues Feld gespalten. Auf beide Felder sind, jeweils in der Gegenfarbe, neun Punkte verteilt, ein Zeichen, das sich auf Neuss bezieht (LThK 8, 1963, Sp.948). Zu der Rüstung trägt der Heilige einen ausladenden, breitkrempigen Hut. Quirinus ist als Jüngling dargestellt, bartlos und mit langen, blonden Locken. Zu seinen Füßen hockt ein Kranker mit blutigem Verband am Bein.

Rand:
Auf den Seitenstreifen einzelne Blüten und Vögel, u.a. ein Distelfink. Am unteren Rand wie bei fol.19v eine Jagdszene, die wieder von rechts nach links erzählt wird. Der Jäger, in hohen Stiefeln, gelb-rot gestreiften Beinlingen, rotem Leibrock, blauer Gugel und rotem Barett, führt einen Spürhund an der Leine. Er ist mit Schwert und Speer bewaffnet. Davor jagen drei Hetzhunde einen Hirsch.

fol.40v - Abb.83

Hl. Onufrius
11,7 x 8,0 cm
Typ A

Der Heilige kniet, im Profil nach links gewandt, mit der Krücke über den Arm gehängt auf einem Felsplateau in der Mitte des Bildfeldes. Seitlich vor ihm und hinter ihm sind schroff abfallende Felsen mit grünen Kuppen dargestellt, die allmählich in flache Hügel übergehen und bis an eine Gebirgskette im Hintergrund heranreichen. Rechts am Bildrand ein Kirchlein mit Dachreiter,

links eine Baumgruppe. Onufrius trägt einen aus Blättern bestehenden Rock und ein Oberteil aus Fell. Langes, über die Schultern fallendes Haar und ein langer Bart vervollständigen das Bild des Eremiten. Während der Heilige mit gefalteten Händen und erhobenem Kopf betet, erscheint ihm am Himmel ein Engel mit einer Hostie in der Hand. Der Legende nach ereignete sich dieses Wunder jeden Sonntag. Miniatur nach einem Holzschnitt eines anonymen Künstlers; Abb. in: Bouchot, 1903, Nr.121.

Rand:
Die Seitenstreifen sind gleich breit. In der gleichen Abfolge sind übereinander Henkelvasen, Delphinpaare, Pflanzen, Blumentöpfe und gezackte Blätter mit Blüten an der Spitze dargestellt.

fol.41v
Johannes auf Patmos
Abb.in: Schmid, 1952, Nr.66.
10,7 x 8 cm
Typ A

Johannes sitzt auf einer grünen, hügeligen Wiese, die nach vorn und zur rechten Seite hin schroff zum Meer abfällt. Er trägt ein goldfarbenes Kleid und einen weiten, roten Mantel. Über ihm hat sich am Ufer, mit aufgespannten Flügeln, der Adler niedergelassen. Johannes schreibt in ein aufgeschlagenes Buch, das auf seinem Schoß liegt. Tintenfaß und Federständer hält er in der Linken. Am bewölkten Himmel erscheint die Madonna wie im 12. Kapitel der Apokalypse beschrieben: "Und es erschien am Himmel ein großes Zeichen: eine Frau, umkleidet mit der Sonne, der Mond unter ihren Füßen und auf ihrem Haupt ein Kranz von zwölf Sternen." Nach einem Holzschnitt eines anonymen Künstlers; Abb. in: Heitz, Bd.60, 1925, Nr.16.

Rand:
Ungleiche Seitenstreifen, auf denen einzelne Blüten und ein Vogel dargestellt sind. Am unteren Rand eine Brüstung, auf der sich je zwei Putti im Säbel- und Schwertkampf üben.

fol.43r
Hl. Laurentius
10,5 x 8 cm
Typ A

Der Hintergrund besteht wie bei der Darstellung Benedikts (fol.33r, s. S.), aus einer flachen, grünen Wiese, blauem Hintergrund und rotem Brokatvorhang. Laurentius steht in Dreiviertelansicht nach rechts gewandt, in der einen

Hand ein Buch, in der anderen Hand den Griff des Rostes haltend. Er ist als junger Diakon dargestellt: bartlos, mit sehr langer Alba und roter Dalmatik.

Rand:
Über alle drei Seiten sind einzelne Blüten und Vögel, u.a. ein Pfau, dargestellt.

fol.44v

Das Gastmahl des Herodes/Enthauptung Johannes des Täufers
11,0 x 8,0 cm
Typ B
Abb. in: Schmid, 1952, Nr.67.

Durch zwei rundbogige Arkaden blickt man links in das Innere von König Herodes' Palast, rechts ins Freie. Das Speisezimmer des Palastes zeigt an der Rückseite eine gequaderte Wand mit einem Fenster mit Kreuzstock und einem aufgesetzten Segmentgiebel. Der Raum ist mit einem Kreuzrippengewölbe geschlossen, dessen Kappen bemalt sind. Man blickt auf die Schmalseite der Tafel. An der Stirnseite des Tisches sitzt Herodias mit verschränkten Armen in einem blauen Kleid mit Goldbesatz, um den Kopf ein Tuch, dessen loses Ende seitlich herabhängt. Herodes nimmt den Hauptplatz hinter der Längsseite des Tisches ein. Er trägt ein langärmeliges Gewand mit Goldbesatz, einen ärmellosen Mantel mit Pelzkragen, eine goldene Kette und eine Hutkrone. Der Bart von Herodes ist nach der Mode des frühen 16. Jahrhunderts eckig geschnitten. Über den Tisch ist ein blau und golden verziertes Tuch gebreitet; darauf stehen drei Teller und ein Trinkgefäß, ferner liegen da ein Messer und ein Laib Brot. Vor der Tafel steht links ein Posaune blasender Jüngling. Von rechts kommt ein vornehm gekleideter Mann, möglicherweise der Küchenmeister. Er beugt vor dem Tisch das Knie und präsentiert einen geschlossenen Deckelpokal. Er trägt einen weiten, grünen Mantel und eine feine Netzhaube. Hinten rechts tritt Salome an den Tisch. Sie präsentiert Herodias und Herodes das abgeschlagene Haupt Johannes auf einer Schale. Salome trägt ein modisches, enganliegendes Kleid mit Goldbesatz und geschlitzten Ärmeln. Auf dem langen, blonden Haar sitzt ein flaches Federbarett. Auf der Wiese im Vordergrund rechts liegt der Rumpf des Heiligen. Der Henker dahinter steckt gerade das Schwert in die Scheide und wischt gleichzeitig das Blut an einem Tuch ab. Er hat eine enganliegende Brokatjacke und eine enge, blau-gelb-rot-weiß gestreifte Hose an. Wie bei Herodes ist sein Bart eckig gestutzt; sein Haar steckt unter einer Netzhaube. Vier Männer, die Zeugen der Hinrichtung waren, stehen in einiger Entfernung beieinander. Im Gegensatz zu den vorigen Personen tragen sie schlichte, lange Gewänder und hohe Hüte bzw. Mützen (eine ähnliche Komposition auf einem Stich von

Israel von Meckenem, Geisberg 299).

Rand:

In die beiden oberen Eckzwickel des Rahmens sind Medaillons mit den Christusmonogrammen "IHS" und "XPS" gezeichnet. Sie und die übrigen Muster sind mit blauer Farbe auf den goldenen Rahmen gezeichnet.

fol.46v

Enthauptung der hl. Katharina

11,0 x 7,5

Typ A

Auf einer hügeligen Wiese kniet die hl. Katharina. Sie ist in Dreiviertelansicht nach rechts gewandt, hat die Hände vor der Brust gefaltet und den Kopf gehoben. Der rote, weite Mantel ist ihr von der Schulter und dem blauen Kleid gerutscht. Hinter ihr steht breitbeinig der Henker; er beugt seinen Oberkörper zur Heiligen und legt ihr seine linke Hand auf die Schulter. Das Schwert hält er mit der Klinge nach unten neben sich. Wie bei der Enthauptung des Johannes trägt der Henker die enge, blau-gelb-rot-weiß gestreifte Hose und das enge Brokatwams, dazu eine bestickte Netzhaube. Flammen und Steine fallen aus dem Himmel und zerstören das für die Marter Katharinas aufgebaute Rad am rechten Bildrand. Links steht Kaiser Maxentius mit langem, purpurfarbenem Gewand, Turban und Zepter. Er wohnt der Hinrichtung bei, wird aber durch die Flammen am Himmel gestört, gegen die er sich mit erhobenem Arm schützt.

Rand:

Über die ungleich breiten Randleisten sind Beeren und Früchte, auch eine Erbsenschote, sowie einzelne Blüten verstreut, darunter eine Nelke. Ferner ein Pfau.

fol.49r

Hl. Agnes

11,0 x 7,5 cm

Typ A

Hintergrundsschema wie bei der Darstellung Benedikts, fol.33r. Die Heilige steht frontal zum Betrachter auf der flachen, grünen Wiese. Den Kopf mit einer schweren, hohen Krone hat sie nach rechts gewandt und gesenkt. Ihr langes Haar fließt in Locken über die linke Schulter. Agnes trägt ein langes, gegürtetes, goldfarbenes Kleid, darüber einen roten Mantel mit Goldbesatz, dessen linken Saum sie mit der rechten Hand aufgehoben hat. In der Rechten

hält sie außerdem einen Palmzweig, in ihrer linken Hand präsentiert sie Lamm und Buch.

Rand:
Auf den Randleisten sind einzelne Blüten, aber auch Blumen mit Stiel und Blättern dargestellt. Dazwischen ein Kreuzschnabel, ein Schmetterling und am unteren Rand zwei Putti; einer sitzt auf einem Kissen und hält vier Nägel in der Hand.

fol.50r - Abb.84

Die Marter der hl. Apollonia
11,0 x 7,5 cm
Die Miniatur ist hier viereckig und mißt 6,7 x 4,3 cm. Sie ist hier ausnahmsweise auf allen vier Seiten von Blattranken und Goldpollen umgeben.
Abb. in: Schmid, 1952, Nr.72.

Apollonia sitzt im Vordergrund der Miniatur auf einem schmucklosen Sitz mit niedriger Stufe. Ihre Arme sind mit einem Strick zusammengebunden. Sie hat lange, blonde Haare, ist nimbiert und trägt ein blaues Kleid mit Goldbesatz. Rechts von ihr steht Kaiser Julian Apostata mit purpurfarbenem, gegürtetem Mantel mit Goldbesatz und Kragen, langen, braunen Haaren, spitzem Bart und doppelter Bügelkrone. Er weist den Schergen an, sein Urteil zu vollstrecken. Dieser steht links von der Märtyrerin. Er hat seinen linken Fuß auf den Sockel gesetzt und den Oberkörper vorgebeugt. Mit der linken Hand hat er einen Meißel in Apollonias Mund gestoßen, aus welchem Blut über Kinn, Hals und Schulter strömt; seine Rechte holt mit einem Hammer erneut zum Schlag aus. Er trägt eine enge, gestreifte Hose, darüber ein hüftlanges, rotes Wams und einen hohen, spitzen Hut, um dessen Krempe turbanähnlich ein Tuch gewickelt ist. Am Gürtel hat er ein Schwert befestigt. Hinter der Gruppe ist eine niedrige Mauer dargestellt; auf der blauen Fläche darüber steht in goldenen Buchstaben "S.APOLONIA".

fol.51r

Hl. Agathe
10,5 x 7,5 cm
Typ A

Hintergrundsschema wie bei der Darstellung des hl. Benedikt, fol.33r.
Agathe steht frontal zum Betrachter. Ihr Kopf ist nach links gewandt, ihr Blick gesenkt. Sie trägt eine Krone auf dem langen, blonden Haar, ein blaues, tailliertes Kleid und einen roten Mantel mit grünem Futter. Mit der linken

Hand hat sie den Saum des Mantels gerafft. In der rechten Hand hält die Patronin gegen die Feuergefahr eine brennende Kerze.

Rand:

Auf dem linken, breiteren Streifen ist das nackte Christkind dargestellt. Es ist in Dreiviertelansicht nach rechts gewandt. Seine segnend erhobene rechte Hand ist gegen die Heilige gerichtet. Mit der anderen Hand hält das Kind zum Zeichen seines Opfertodes ein Kreuz mit Tabula. Christus steht auf einer Konsole aus stilisierten Früchten und Blättern. Als Baldachin dient ein aus Ästen gebildeter Kielbogen mit Kreuzaufsatz, über den zwei V-förmig gebogene Äste, ebenfalls mit Kreuzaufsatz gebunden sind. Am unteren Rand sind zwei mit Bändern verschnürte Fruchtsträusse dargestellt und auf der rechten Schmalseite einzelne Blüten.

fol.53v - Abb.85

Jüngstes Gericht
11,0 x 7,5 cm
TYP C
Abb. in Biermann, 1975, S.150 und Schmid, 1952, Nr.71.

Die Darstellung ist architektonisch gerahmt. Auf Sockeln in Gestalt von Delphinen stehen grüne Balustersäulen aus Malachit mit Blattverzierung. Ihre Basen weisen ebenfalls Blattschmuck auf. In die Kapitellen sind Putti als Atlanten eingefügt. In den Eckzwickeln des Bogens sind nicht bestimmbare Vögel dargestellt. Christus schwebt vor dem leuchtenden Himmel in der oberen Hälfte des Bildfeldes. Er trägt nur einen roten Mantel, so daß alle Wundmale zu sehen sind. Seine Füße stehen auf der Weltkugel, seine rechte Hand hält er segnend über die Seligen, was die Aufforderung "Venite" enthält; "Discedite" bedeutet er den Verdammten mit der linken Hand, die vorne nach unten weist. Lilie und Schwert neben seinem Kopf unterstreichen die Gestik. Die beiden Engel rechts und links von Christus verkünden mit Posaunen den Anbruch des Jüngsten Gerichts. Am unteren Bildrand wachen die Toten auf und verlassen ihre Gräber. Die Erlösten, auf der rechten Seite, gehen gemessen unter dem Schutz eines Engels hellem Licht entgegen. Unter ihnen ist einer mit Tonsur. Links werden von mehreren Teufeln die Verdammten zusammengetrieben und in den offenen Rachen der Hölle gestoßen. Zwischen Christus und den Auferstandenen knien, teilweise von den Säulen überschnitten, rechts Johannes der Täufer und links Maria als Vermittler. Sie sind in Dreiviertelansicht von hinten zu sehen. Johannes im langen Kleid mit Pelzzotteln und Maria mit Schleier und blauem Mantel. Sie blicken mit ausgebreiteten Armen flehend nach oben. Graphische Vorlage dieser Miniatur

war Dürers Holzschnitt aus der Kleinen Passion von 1511 (B.10, S.147, Nr.52).

fol.54v - Abb.86

Das Spinnenwunder des hl. Konrad
10,5 x 8,0 cm
Typ B

In einem romanischen Raum ist vor einer gequaderten Wand mit zwei tiefen, rundbogigen Fenstern eine festliche Tafel aufgebaut. Man blickt auf die Längsseite des Tisches, über den eine blau-weiß gestreifte Decke gebreitet ist. Darauf stehen mehrere Teller, Messer, ein Becher, ein Deckelpokal, Brotlaibe und eine Platte mit einem Gänsebraten. In der Mitte hinter der Tafel sitzt der hl. Konrad im Bischofshabit. Zwischen den Fenstern hinter ihm hängt ein blauer, golden gemusterter Brokatvorhang. Der Heilige stützt sich mit den Ellbogen müde auf die Tischkante; sein Kopf berührt fast den Tisch. Auf dem Teller vor ihm hockt eine Spinne. Der Legende nach war das giftige Tier am Ostertag in den konsekrierten Wein gefallen. Um das heilige Blut Christi nicht zu entehren, soll Konrad die Spinne hinuntergeschluckt haben; beim anschließenden Ostermahl ereignete sich das Wunder, daß das Tier aus dem Mund des Heiligen gekrochen kam, ohne ihn verletzt zu haben (vgl. Felix Mater Constantia, 1975, S.37). Zeugen dieses Ereignisses sind drei Männer, von denen zwei seitlich von Konrad sitzen, einer sitzt vor der Tafel und wird stark vom Rand der Miniatur überschnitten. Er scheint von einem Faltstuhl aufzuspringen. Alle drei heben erschrocken die Hände. Sie sind jung, bartlos, tragen lange, rote oder blaue Gewänder mit Goldbesatz, zwei auch eine Mütze. Der dritte hat einen Mantel über die Schulter gelegt. In der Mitte vor dem Tisch steht ein großer, geflochtener Korb, aus dem ein Tuch hängt.

Rand:
In den Eckzwickeln des Rahmens wieder die Christusmonogramme "IHS" und "XPS" wie bei fol.44v. Ansonsten sind die Rahmen annähernd spiegelverkehrt mit scharfkantigen Blättern und Medaillons verziert. Rot auf Gold.

fol.55v

Gethsemane
10,5 x 7,5 cm
Typ B

Im Vordergrund links sind Johannes und Jacobus d. Ä. dargestellt, die über ihrer Lektüre eingeschlafen sind. Petrus auf der rechten Seite schläft mit der linken Hand an der Scheide seines Schwertes. Christus kniet hinter ihnen in

einem höher gelegenen Teil des Gartens vor einer schroffen Felswand am linken Rand. Blutschweiß rinnt ihm über Stirn, Hände und Füße, während er betet. Oben auf dem Felsen vor ihm steht ein Kreuz über einem Kelch. Hinter Christus ein dürrer Baum, und dahinter der geflochtene Weidenzaun des Gartens. Um das hölzerne Eingangstor drängen sich, angeführt von Judas, bereits die Soldaten mit Lanzen und Fackeln.

Rand:
Rot auf Gold: zwei aneinandergebundene Füllhörner am unteren Rand. Unterschiedliche, ornamentale Muster auf den Seitenstreifen.

fol.56v - Abb.87
Geisselung
10,0 x 7,5 cm
Typ B

Man blickt durch einen dunkelbraunen Rahmen in einen Raum mit gefließtem Steinfußboden, gequaderten Wänden und Holzbalkendecke. An der Rückwand befindet sich fast unter der Decke ein Rundbogenfenster, links die Tür. In der Mitte des Bildfeldes steht eine hohe Säule mit Basis und Kapitell, an die Christus gebunden ist. Er steht hinter der Säule, hat die Arme um sie gelegt und seine rechte Schulter gegen den Stein gelehnt. Die Handgelenke sind gefesselt, sein Kopf ist gesenkt. Der bis auf das Lendentuch nackte Körper ist von den Schlägen der vier Folterknechte gezeichnet. Zwei der Schergen stehen hintereinander in der linken Bildhälfte: der eine holt mit beiden Armen zum Schlag aus; er hat das Oberteil seines engen, an den Oberschenkeln geschlitzten Gewandes heruntergestreift. Derjenige hinter ihm hat einen Fuß auf die Türschwelle gesetzt. Er hebt den Arm mit der Geissel weit über den Kopf, gerade wie sein Gegenüber, der mit dem Rücken zum Betrachter dargestellt ist. Vor diesem kniet ein älterer, bärtiger Scherge und bindet die Füße von Christus.

Rand:
Auf dunkelbraunem Grund die Konturen von Rankenblättern und Knospen in Gold.

fol.57v
Dornenkrönung und Verspottung
10,5 x 7,5 cm
Typ B

Die Dornenkrönung findet in einem Raum statt, der durch Säulen in drei Schiffe geteilt ist. Darüber befindet sich ein hölzerner Dachstuhl. Durch eine

Tür in der gemauerten Rückwand sieht man auf die Geisselsäule, um die ein Seil geschlungen ist. Christus sitzt, in der Mitte des Bildfeldes und frontal zum Betrachter, auf einer hölzernen Sitzbank mit vorn halbrund ausschwingender Stufe. Sein Körper ist blutüberströmt; mit einer Hand stützt er sich auf der Bank auf. Auf seinem Haupt trägt er die Dornenkrone. Um in herum vier spottende Schergen: sie geben Christus das Spottzepter und verbeugen sich vor ihm. Einer der Schergen trägt ein Haarnetz, ein anderer hat ein Wams mit Leerärmeln an.

Rand:
Blaue Medaillons und Blätter, symmetrisch angeordnet, auf Gold.

fol.58v
Kreuztragung
10,5 x 7,5 cm
Typ B
Abb.in: Schmid, 1952, Nr.70.

Im Vordergrund der Miniatur ist eine dichtgedrängte Gruppe von neun Menschen dargestellt, die aus dem Stadttor am linken Rand nach rechts ziehen. Christus befindet sich inmitten von fünf Männern mit unterschiedlicher Tracht, darunter Joseph von Arimathia. Er wird von einem jungen Mann mit Stock angetrieben. Einer der Männer trägt ein weißes Banner mit einem schwarzen Helm und den Initialen "R Z". Christus mit Blutspuren an Händen, Füßen und im Gesicht trägt sein graues Kleid und die Dornenkrone. Er hat das riesige Kreuz über die linke Schulter gelegt und sackt unter dem Gewicht in die Knie. Hinter Christus und den Begleitern sind Maria und Johannes dargestellt. Sie überragen die Gruppe vor sich und werden durch ihre Nimben hervorgehoben. Klagend wenden sie sich einander zu; Maria hat die Hände gefaltet. Unter dem Stadttor sind zwei Begleiterinnen Christi durch Gesicht und Nimbus angedeutet. Das hohe, zinnenbewehrte Stadttor und der daran anschließende Rundturm nehmen fast die ganze linke Seite der Miniatur ein; rechts zwei Hügel, darüber der flächige, blaue Hintergrund mit silbernem Muster.

Rand:
Rot auf Gold: Unterschiedliche Groteskenaufbauten auf den Längsseiten. Am unteren Rand von der Mitte ausgehende Ranken.

fol.59v
Beweinung Christi
10,5 x 7,5 cm
Typ B

Auf der Wiese im Vordergrund der Miniatur ist der starre Leichnam von Christus auf ein weißes Tuch gebettet. Er nimmt die ganze Breite des Bildfeldes ein. Sein aufgerichteter Oberkörper mit dem auf die Schulter gesunkenen Haupt wird von Johannes am linken Rand gehalten. Maria kniet in der Mitte am Boden, berührt mit ihrer rechten Hand den Kopf ihres Sohnes, in der linken Hand hält sie seinen kraftlosen linken Arm. Maria, Christus und Johannes bilden eine geschlossene Gruppe. Hinter Maria ist im Zentrum der Miniatur das Kreuz zu sehen; die Leiter lehnt am Querbalken. Links vom Kreuz, hinter Johannes, wenden sich Nikodemus und Joseph von Arimathia einander zu. Rechts neben dem Kreuz, schräg hinter Maria, sind Maria Magdalena und die dritte Maria dargestellt. Hinter den Frauen rechts eine Baumgruppe auf einem Hügel, links eine Gebirgslandschaft. Darüber der in Streifen farblich abgestufte Himmel mit silbernen Wolken.

Rand:
Rot auf Gold: regelmäßige Ranken über drei Seiten.

fol.60v
Grablegung Christi
10,5 x 8 cm
Typ B

Das Grab Christi, ein Sarkophag aus rötlichem Marmor mit breitem Sockel, steht von rechts unten nach links oben diagonal im Bildfeld. Im Vordergrund links liegt auf dem Sockel die Dornenkrone. Jeweils an den Stirnseiten des Grabes stehen Nikodemus und Joseph von Arimathia und heben den in ein Tuch gehüllten Leichnam ins Grab. Links vom Sarkophag, am Kopfende, steht eine Frau, wahrscheinlich Maria Magdalena. Maria kniet auf der anderen Seite des Sarkophags und umarmt den Sohn. Johannes steht hinter ihr und legt seine Hand auf ihre Schulter. Zwischen ihm und dem Mann am Fußende des Sarkophags steht die dritte Maria, die mit einer Hand ihren Schleier vor den Mund preßt. Die Kleidung der drei Frauen unterscheidet sich kaum.Im Hintergrund ein ansteigender Hügel, darüber Himmel; rechts eine Felsgruppe.

Rand:
Rot auf Gold: Medaillons in den Ecken und der Mitte des unteren Randes. Dazwischen spitzzackige Blätter und ein ornamentales Motiv, symmetrisch angeordnet.

fol.61v - Abb.88
Pfingsten
11,2 x 8 cm
Typ B

An der Stirnseite eines tonnengewölbten Raumes sitzt Maria auf einem hohen Lehnstuhl. Rechts und links von ihr sitzen bzw. knien in zwei Reihen die Apostel an den Längsseiten des Raumes. Der Blick auf die erhöht sitzende Gottesmutter ist frei. Sie trägt ein rotes Kleid, darüber einen blauen Mantel und auf dem Kopf einen weißen Schleier. Ein aufgeschlagenes Buch liegt auf ihrem Schoß. Durch die Haltung des Kopfes und ihre Gestik wendet sich Maria den sechs Jüngern auf ihrer rechten Seite zu, wo u.a. Petrus und Johannes sitzen. Johannes ist einer von zwei Jüngern, die ein Buch in Händen halten; Petrus sitzt zuvorderst und verschränkt die Arme vor der Brust. Die Apostel links von Maria sind enger zusammengerückt. Der vorderste ist mit dem Rücken zum Betrachter dargestellt. Die Taube des Hl. Geistes schwebt in einer Wolke unter dem Bogen des Bildfeldes. Goldene Strahlen gehen von ihr aus.

Rand:
Rot auf Gold: fleurale Ornamente auf der linken und rechten Seite. Am unteren Rand gehen zwei Blattranken von einer Knospe aus.

fol.62v
Die Verspottung Hiobs
11,0 x 7,7 cm
Typ A
Abb. in: Schmid, 1952, Nr.68.

Im Vordergrund links sieht man einen mit Brettern und Pfosten eingefaßten Misthaufen. Darauf hockt Hiob in einem ärmellosen, kurzen Hemd. Sein Körper ist über und über mit roten Flecken übersät. Er hat die rechte Schulter hochgezogen, weist mit der Linken auf seine Schwären und läßt den Kopf hängen. Von rechts treten die Frau Hiobs und einer seiner Freunde herbei. Der Freund, im vornehmen, weiten, roten Mantel mit Pelzbesatz und mit breitem Hut, redet nachdrücklich auf die Frau ein und unterstreicht seine Worte mit dem ausgestreckten Zeigefinger der rechten Hand. Die Frau wiederum weist auf Hiob. Sie hat beide Seiten ihres blauen Mantels zusammengerafft und drückt ihn mit der rechten Hand schützend an sich. Um ihren Kopf hat sie ein weißes Tuch geschlungen. Frau und Freund stehen auf einem Stück Wiese vor der stattlichen Hausfront aus grauen Quadern und mit großem rundbogigen Eingang. Der Hof ist von einer Mauer aus roten Quadern eingeschlossen, in der links ein offenes Tor zu sehen ist. Über der Hofmauer steht im blauen, silbern verzierten Hintergrund mit goldenen Buchstaben "S.IOP".

Rand:
Einzelne Blüten und Beeren über drei Seiten.

fol.65r - Abb.89

Kreuzigung

11 x 7,5 cm

TYP C

Abb. in: Biermann, 1975, S.150 und Schmid, 1952, Nr.69.

Das Bildfeld ist wie bei fol.1r und 53v architektonisch gerahmt: hier stehen eingeschnürte Balustersäulen auf einem hohen Postament und tragen Putti, die beide sowohl Posaune blasen als auch ein Wappen halten. Sie verdecken den Ansatz des Bogens. Auf der Schwelle des Rahmens kniet vor dem rechten Postament Abt Jodokus Necker, der Auftraggeber dieses Gebetbuches. Abtsstab und Wappen weisen ihn aus. Er trägt eine schwarze Kukulle und ein schwarzes Birett. Mit gefalteten Händen blickt er auf das Geschehen am Kalvarienberg:

Dargestellt ist Christus zwischen den beiden Schächern. Das Kreuz Christi steht frontal zum Betrachter; es ist so hoch, daß der Querbalken die Innenseite des Rahmens berührt. Die Kreuze der Schächer stehen schräg dazu; rechts von Christus der "gute" Schächer, links der Schächer, der Christus verhöhnte. Dieser ist mit roten Haaren, abgewandtem Gesicht, aufgebäumter Haltung und schwarzem Lendenschurz darstellt. Die Gekreuzigten sind bereits tot: aus der Seitenwunde von Christus fließt Blut; ein Mann zerschlägt von einer Leiter aus die Beine des Schächers rechts von Christus. Unter dem Kreuz Christi steht, frontal zum Betrachter, der Hauptmann in prächtiger Aufmachung (goldgelber Mantel mit Hermelinfutter und Hermelinbesatz). Er hält einen langstieligen Hammer in seiner Linken, hebt die rechte Hand und wendet sich zu den vier Soldaten, die unter dem Kreuz des spottenden Schächers stehen. Es sind teilweise orientalisch gekleidete Männer, mit Schwertern, Hellebarden und Lanzen bewaffnet, einer sitzt auf einem Schimmel. Sie stehen so eng, daß von zweien nur die Köpfe, vom Pferd nur Mähne, Auge und Ohr zu sehen sind. Keinerlei Überschneidungen gibt es zu der Gruppe unter dem Kreuz des guten Schächers. Es handelt sich um Maria, Johannes und drei weitere Frauen. Sie stehen fast frontal zum Betrachter; die Mutter Jesu steht mit vor der Brust verschränkten Armen aufrecht zwischen Johannes und Maria Magdalena, die sie beide stützen. In dieser ruhigen, gefaßten Haltung ist sie sehr viel mehr auf den Abt bezogen als auf die Ereignisse hinter ihr.

Die Landschaft hinter den Kreuzen besteht aus zwei versetzten, grünen Hügeln und geht dann in ein breites Flußtal über, worin etliche große Gebäude stehen. Am Horizont erkennt man eine verschneite Gebirgslandschaft. Die Landschaft, die drei Kreuze und das Motiv des Mannes auf der Leiter sind Dürers Holzschnitt "Kalvarienberg" (B.10, S.154, Nr.59) nach-

empfunden. Glockendon hat Dürer aber insofern vereinfacht, als er die Ereignisse unter dem Kreuz inhaltlich reduziert und formal auf die untere Hälfte der Miniatur beschränkt hat.

Rand:

Am unteren Blattrand sind zwei Putti dargestellt, die das Schweißtuch der Veronika zwischen sich halten. Die Putti tragen rote, kurze Kleidchen mit einem langen Tuch als Gürtel; ihre Flügel bestehen aus Pfauenfedern.

fol.68v
Das Wappen und die Insignien von Salem
11,5 x 8 cm

Diese Miniatur ist eine vereinfachte Kopie von fol.1r. Der architektonische Rahmen ist in den Einzelformen nachgeahmt, vermittelt aber keinerlei räumliche Wirkung. Statt der Schwelle am unteren Rand erscheint hier eine ornamental verzierte Leiste. Die Säule besteht aus blattverzierter Basis, einem profilierten und einem blattverzierten Baluster und einem Blattkapitell; der Bogen aus zwei Fischleibern. Der Hintergrund ist hier dunkelblau koloriert. Kein Gegenstand überschneidet den anderen: der halbrund endende Wappenschild steht nicht auf der Zierleiste, sondern vor dem Hintergrund, die Fanones der Mitra sind um die Kanten des Schildes herumdrapiert, die beiden Abtsstäbe mit den Krümmen, seitlich der Mitra, setzen sich unten nicht fort. Wappen, Mitra und Abtsstäbe berühren auch an keiner Stelle den Rahmen. Die Engel, die auf fol.1r den Wappenschild halten, fehlen in dieser Miniatur. Auf den Girlanden oben sitzen zwei musizierende Putti.

Erhaltung

Der Buchblock ist nicht mehr im ursprünglichen Zustand; neun Blätter wurden zu einem unbestimmten Zeitpunkt entfernt. Terminus ante quem für den Eingriff ist die Foliierung der Handschrift in Rheinau.
Auf fol.1r und 1v ist schwarze Farbe über einen Teil der Miniatur gewischt. Das Inkarnat bzw. alle Farben, die mit Bleiweiß gemischt wurden, sind teilweise schlecht erhalten. Das Blau ist häufig sehr dick aufgetragen; die Pigmente sind nicht aufgelöst. Das Grün hat sich an vielen Stellen abgelöst.

Einband

17 x 11 cm. Rücken: 2,5 cm.
Schwarz gestrichene Holzdeckel mit Resten des vielleicht ursprünglichen Einbandes. Unter der schwarzen Farbe sind Reste von schwarzem Samt, die Eckbeschläge und die Nagelspuren eines Mittelmedaillons zu erkennen. Der Erhaltungszustand des Einbandes muß zu dem Zeitpunkt, als er schwarz über-

malt wurde, bereits so schlecht gewesen sein, daß die nackten Holzdeckel offen lagen. Auch heute scheint unter der Farbe das Holz wieder durch.

Zuschreibung, Lokalisierung, Datierung

Vorliegendes Gebetbuch ist in der Regierungszeit von Abt Jodokus Necker entstanden, also zwischen 1510-1529. An der Ausstattung war Nikolaus Glokkendon beteiligt; er hat seine drei Miniaturen auf fol.1r, 53v und 65r mit dem Monogramm "NG" signiert (vgl. Nagler IV, 1966, S.747f., Nr.2395). Die beiden Schreiber und der Zweit-Miniator, von dem der Großteil der Ausstattung stammt, bleiben anonym.

Als Schreiber des ersten, qualitativ besseren Schreibabschnittes kämen unter den Salemer Konventualen vorrangig Amandus Schäffer und Paulus Goldschmidt in Frage. Es liegt an dem Schrifttyp der Bastarda, daß keinem der beiden der Abschnitt definitiv ab- bzw. zugesprochen werden kann. Für Goldschmidt spricht die Angewohnheit, runde Buchstaben links oben zu beginnen und den Kreis nicht immer ganz zu schließen. Das läßt sich besonders gut am "q" vergleichen, das u.a. in der Bastarda und in der gotischen Minuskel gleich geschrieben wird. Gegen ihn spricht die Zeilenmarkierung am Falz, die mit einem Messer eingeritzt ist. Goldschmidt hat sowohl in Cod.Sal.VIII,40 als auch in XI,3 einen Zirkel benützt und die Löcher nur am äußeren Rand eingestochen. Mit einem Messer hat zwar Schäffer im Abtsbrevier gearbeitet, aber ebenfalls nie an dieser Stelle. Die Schrift im zweiten Abschnitt stammt von keinem der Salemer Konventualen, die an den liturgischen Handschriften beteiligt waren. Vielleicht läßt sich der Schreiber einmal unter den nicht-liturgischen Papierhandschriften ausfindig machen. Bis dahin muß man in Erwägung ziehen, daß das Gebetbuch auch außerhalb von Salem geschrieben worden sein könnte. Der große Qualitätsunterschied zwischen den Schreibabschnitten deutet aber nicht auf eine professionelle Schreiberwerkstatt hin, und die Beobachtung, daß der Schreiberwechsel verbunden ist mit dem Wechsel bei den graphischen Arbeiten und der Auszierung, entspricht Arbeitsgewohnheiten des Salemer Skriptoriums (s. S.81-82).

Schließlich besteht die Möglichkeit, daß der anonyme Miniator auch den Text, und zwar den des ersten Abschnittes, geschrieben hat. Sowohl Schreiber als auch Miniator haben nämlich eine Vorliebe für rote Tinte. Damit ist der Schriftspiegel gerahmt und damit sind Gesichter gezeichnet. Außerdem sind Schriftspiegel und Miniaturen genau gleich groß. Die Masse der Darstellungen spricht dafür, daß der Illuminator, sofern es nicht ein Konventuale war, in Salem gearbeitet hat. Für Glockendon kann ein Aufenthalt am Bodensee nicht definitiv nachgewiesen werden (s. S.149), ist aber sehr wahrscheinlich.

Die drei Miniaturen auf fol.1r, 53v und 65r gelten allgemein als Frühwerk Glockendons. Die Entstehung der Handschrift kann deshalb eingegrenzt wer-

den auf die Zeit zwischen Regierungsantritt von Abt Necker 1510 und der Mitte des zweiten Jahrzehnts des 16. Jahrhunderts (s. S.149).

Literatur

Mone, 1854, S.119, Anm.c.- Schmid, 1952, S.138-146.- Mohlberg, 1952, S.219-220.- Gundermann, 1966.- Biermann, 1975, S.149-150.- Schneidler, Herbert, 1978.

XI. ANHANG
Die Arbeiten des Buchbinders Esaias Zoß

Die meisten erhaltenen liturgischen Chorbücher aus Salem hat der Ulmer Buchbinder Esaias Zoß zwischen 1607 und 1609 neu gebunden[1]. Er verwendete dafür schwere Holzdeckel, überzog diese einheitlich mit weißem Schweinsleder und bedruckte es mit folgenden Platten-, Rollen- und Einzelstempeln:

Plattenstempel

I. KREUZIGUNG (Haebler, 1928, I, S.459, Nr.I)[2]
 113 x 75 mm
 Kruzifix über der Bundeslade in einer Kartusche. Darin, neben dem Kreuzstamm zwei Inschriften: "IN.HOC..//S.ET MORI//V.E....//" und "ETREVIV//IMORACV//LVENDO//". Seitlich der Kartusche zwei Engel mit Leidenswerkzeugen, in den Ecken die Evangelistensymbole; darüber das Symbol der Dreifaltigkeit (dreimal die Zahl 3) darunter die Inschrift: "SIC.DEVS.DIL.MVDVT.OMN//IS. QUI* CREDIT*IN* EVM:NO//N.PEREAT*SED*HABET*//*VITAM*AETERNAM***". Die bei Haebler und Weale erwähnt Signatur "HVM" ist hier nicht mehr zu erkennen.

II. VERKÜNDIGUNG (Haebler, 1928, I, S.115, Nr.VI)
 90 x 48 mm
 Gabriel und Maria vor einem Zwillingsfenster, dessen Rundbögen von einem halben Dreipaß gerahmt werden; Taube im Zwickel. Im Sockel die Inschrift: "VIRGO.MARIA.DEI.MATER// SANCTISSIMI. SALVATORVM".

III. TAUFE CHRISTI (Haebler, 1928, I, S.115, Nr.V)
 90 x 48 mm
 Halbbogen als Rahmung der Szene. Im Sockel die Inschrift: "HIC.EST.FILIVS.MEVS.DILECTVS//IN.QVO.MIHI.COMPLACVIT".

Rollenstempel

1. SALVATORROLLE (? Haebler, 1928, I, S.458, Nr.1)
 230 x 23/22 mm (außen) bzw.19/20 mm (innen)

1 GLA 98/136 und 138
2 vgl. auch: Weale, 1898, S.296, Nr.812

Halbfiguren von Christus Salvator (Weltkugel mit Kreuzaufsatz), David (Harfe), Paulus (Schwert) und Johannes (Buch), im Wechsel nach links und rechts gewandt, über Schrifttafeln mit folgendem Text: "DATA EST//MIHI OMN", "DE FRVCT//V.VENTR(I?)", "APPAR-VIT// BENIGNI", "ECCE ANG//NVS:DEI".

2. DOPPELTER RUNDBOGENFRIES
Breite: 22 mm
Ineinandergeschobene Halbbögen, zwischen denen nach einer Seite aufgefächerte Blätter wegstehen. Ideales Muster zum Verdoppeln.

3. FILIGRANER BLATTFRIES
Breite: 17 mm
Aneinandergereihte, abwechselnd nach links und rechts gedrehte Herzen aus einem filigranen Blattstiel, von dessen Einschnitt ein dreiteiliges Blatt ausgeht.

4. STILISIERTE RANKE ZWISCHEN HALBKREISEN
Breite: 10 mm
Sehr schmale Ranke schlängelt sich durch aufgeschnittene Kreise.

5. DREIBLATTFRIES
Breite: 6 mm
Aneinandergereihte, nach einer Seite offene Dreiviertelkreise, an deren Scheitel ein Dreiblatt hängt.

6. TUGENDROLLE "HF" (Haebler, 1928, I, S.115, Nr.7)
184 x 15 mm (außen) bzw. 12 mm (innen)
Personifikation von Fides, Temperantia, Caritas und Spes durch stehende Frauen mit entsprechenden Attributen und Inschriften: "FIDES" (Zepter, Hostie über Kelch), "TEMPE" (---), "CHARIT" (Kind), "SPES", (gefaltete Hände). Seitlich von Spes die Initialen "H" und "F".

7. SCHRIFTBÄNDERROLLE
Breite: 12 mm
Folge von schrägen, seitlich aufgerollten Schriftbändern zwischen runden Medaillons. Der Text auf den Schriftbändern ist nicht mehr zu entziffern.

8. MEDAILLONROLLE
Breite: 14 mm
Ovale Medaillons mit Männerbüsten, abwechselnd nach links und rechts gewandt, zwischen übereinandergeordneten Blatt- und Blütengebinden.

9. RANKENBORDÜRE MIT SECHSBLÄTTRIGER ROSETTE
Breite: 10 mm

Einzelstempel

a. Palmette
b. Palmette mit Blüte
c. Sechsblättrige Rosette
d. Vierblatt mit angesetzten Lilien
e. Eichel
f. Blüte

Bei weitem die meisten Chorbücher kommen mit den Rollenstempeln Nr.1-4, der Palmette Ziffer a und den Streicheisenlinien aus. Die Muster sind dann nach folgendem Schema verteilt: auf einen oder zwei gleichmäßig starke Rahmen - beliebig verziert - folgt ein Rahmen mit breiten waagrechten und schmalen, senkrechten Leisten. Er besteht immer aus dem Rundbogenfries, der für die waagrechten Leisten verdoppelt wurde. Als nächstes ist auf der Vorderseite oben und unten ein Querstreifen für den Titel leer gelassen worden. Darauf folgt obligatorisch ein Rahmen mit der Salvatorrolle, ggf. auch noch ein zweiter Rahmen oder/und Palmetten in den vier Ecken. Das Zentrum des nahezu quadratischen Mittelfeldes ist unbedruckt. Dort befand sich ein rundes oder rautenförmiges Medaillon.

Unter den spätmittelalterlichen Chorbüchern weicht Cod.Sal.XI,1 von dieser Ordnung ab. Der Einband ist aufwendiger verziert, hinsichtlich der Menge an Stempeln und ihrer Disposition, denn hier schließt ein fünffacher Rahmen eine, aus drei Streifen bestehende Raute ein. Der entscheidende Unterschied besteht darin, daß die beiden Leerzeilen auf dem Vorderdeckel fehlen; der Buchtitel mußte deshalb mit Pergamentstreifen über die Stempelmuster geklebt werden. In noch einer Hinsicht weicht Cod.Sal.XI,1 heute von den übrigen, spätmittelalterlichen Antiphonarien und Gradualien, speziell seinem inhaltlichen Pendant Cod.Sal.XI,6 ab: der Buchblock ist wesentlich stärker beschnitten. Das war nur möglich, weil keine umlaufenden Randleisten als Maßstab enthalten waren. Aus den beiden Beobachtungen ergibt sich, daß Cod.Sal. XI,1 zeitlich vor den übrigen Chorbüchern gebunden worden sein muß. Da es die Antiphonen und Responsorien des Sommers enthält und die große Abrechnung über die Kirchenbücher am 21. September quittiert ist, wird Zoß den Einband von Codex Sal.XI,1 im Winter davor - wahrscheinlich - in Ulm renoviert haben[3]. Die gleiche unpraktische, später korrigierte Dispo-

3 Daß Zoß 1607 in Ulm für Salem arbeitete, geht aus Rechnungen (GLA 98/136, fol.9r) und Quittungen hervor (GLA 98/138, fol.4r/v), die von Frau Hofmeisterin in Ulm bezahlt wurden.

sition von Cod.Sal.XI,1 haben auch die Chorbücher Cod.Sal.IX,67, XI,11 und XI,14. Cod.Sal.IX,67 ist auf dem Einband 1607 datiert.
Die Plattenstempel kommen nur bei Codices vor, die gar kein, oder nur Eckbeschläg als Schutz brauchten. Bei diesen Handschriften sind die Rollen um die Platte im Mittelfeld plaziert.

Die oben aufgezählten Stempelmuster, die Esaias Zoß in seiner Werkstatt führte, waren seit der 2. Hälfte des 16. Jahrhunderts allgemein üblich[4]. Zoß verfügte - mit an Sicherheit grenzender Wahrscheinlichkeit[5] - über wesentlich mehr Stempel, wählte aber für die Einbände der liturgischen Handschriften bewußt nur die traditionellen Muster. Es ist möglich, daß er einen Teil der Stempel aus der Werkstatt eines verstorbenen Buchbinders übernommen hat[6]. Die Tugendrolle (6) mit der Signatur "HF" wird nämlich schon früher zusammen mit den Platten II und III verwendet[7] und taucht danach auch noch bei einem Buchbinder "HVM" auf, der wiederum Platte I, sowie dieselbe Salvatorrolle verwendet hat wie Esaias Zoß[8]. Da die Musterkollektion der Stempel für monastische Aufträge prädestiniert ist, müßte der Weg von Esaias Zoß und den Vorbesitzern seiner Werkkzeuge an erhaltenen Einbänden nachzuzeichnen sein; bis jetzt können mit der Platte I des Buchbinders "HVM" schon Arbeiten für die Klöster Zwiefalten und Elchingen in Verbindung gebracht werden[9].

Esaias Zoß Tätigkeiten beschränken sich nicht auf das Binden der Bücher. Laut seiner Rechnungen besserte, flickte und beschnitt er das Pergament, heftete neu, "wo es die Notturft" erforderte, färbte den Schnitt und registrierte[10].

4 Zur Entwicklung und Verbreitung der Stempelrolle vgl. Husung, 1925.- Schunke, 1962.- Rabenau, 1983, S.344-346, E 50.- Die Salvatorrolle gibt es z.B. mindestens seit 1546; vgl. Juntke, 1968, S.303-306

5 In den Rechnungen ist zwar nicht von Stempeln die Rede, aber von verschiedenen Sorten Leder etc. Da Zoß nach eigenen Angaben viele neue Bücher kauft und bindet, müßten auch unter den Drucken der Heidelberger Universitätsbibliothek Einbände von Zoß zu finden sein; vgl. dazu: Kyriss, 1960, S.128-158.

6 Auf diese Weise wurden viele Stempel bis weit in das 17.Jahrhundert verwendet; vgl. dazu: Neuhauser, 1984, S.152.

7 vgl. Haebler, 1928, I, S.114-117

8 ebd.S.458-460

9 ebd. und Weale, 1896, S.296

10 Dieser Begriff wird nur im Zusammenhang mit Büchern genannt, die ausgebessert werden müssen; es war, bei 4 Kreuzern, eine sehr billige Tätigkeit.

Ferner bessert er das alte Beschläg aus[11], gießt neues und nagelt die "buglen", die "eckspangen"[12] und die "schinhuotlin"[13] auf die Holzdeckel. Auf den spätmittelalterlichen Handschriften ist davon nichts übrig geblieben, aber man sieht an der Verfärbung des Leders und dem erhaltenen Beschläg der kleinformatigen Codices, daß sie sich allgemein durch nichts von der damals üblichen Standardausführung unterschieden. Anders ist nur das Beschläg der Riesenfolianten Cod.Sal.XI,1, 3, 4, 5 und 6. Bei besagten Handschriften sind Vorder- und Rückseite nicht identisch: anstelle der vier quadratischen Eckbuckel und dem Mittelmedaillon zum Schutz und Schmuck der Vorderseite hat man die Ecken und Kanten des Rückdeckels mit L-förmigen Schienen geschützt. Sie heißen bei Zoß "Eckspangen"[14]. Kleine, runde, wahrscheinlich erhabene Knöpfe in der Mitte und den Ecken vervollständigen den Schutz des unrepräsentativen Rückdeckels. Auf äußerliche Aufmachung konnte verzichtet werden, weil die Rückdeckel fest auf die Betpulte geschraubt waren[15]. Dazu hat Zoß an deren Innenseite vier Rechtecke ausgehoben, in diese runde Vertiefungen für die Schraubenköpfe geschnitzt und den Rest des Deckels durchbohrt. Die Schraubenköpfe waren mit rotem Leinen abgedeckt, die Rechtecke wurden mit dünnen Holzplättchen geschlossen. Sie kleben noch heute am Pergamentspiegel und lassen sich wie Klappen öffnen. Auf diese Weise war der Buchblock erfolgreich vor Druck und Oxydation geschützt. Zoß erwähnt in seinen Rechnungen nichts, was auf diese Aktion hindeutet; es ist deshalb möglich, daß nicht er selbst diese Holzarbeiten durchführte. Er hat aber zweifellos von dem beabsichtigten Verwendungszweck gewußt, sonst hätte er die Stempelmuster auf der Rückseite, im Gegensatz zu den Handschriften ohne diese Klappen nicht so willkürlich verwendet. Daß die Bücher tatsächlich längere Zeit festgeschraubt gewesen sein müssen, geht aus dem unterschiedlichen Erhaltungszustand des Leders von Vorder- und Rückdeckel hervor.

11 Zu Beginn seiner Arbeit an den Kirchenbücher macht er eine differenzierte Aufstellung über das vorhandene, alte Beschläg, das insgesamt 192 Buckel, 9 Schinhuotlin und 3 Clausuren umfaßte; GLA 98/138, fol.2R.- Cod.Sal.X,6c ist eine der wenigen Handschriften, an der altes Beschläg erhalten geblieben ist; vgl. dazu: von Oechselhaeuser, II, 1895, S.84.

12 Eckspangen oder Spangen werden nur selten aufgeführt; nach dem Preis zu schließen wurden sie offensichtlich nur bei sehr großen Handschriften, z.B. den drei "gar große(n) Gradualia" verwendet.

13 Der Begriff "schinhuotlin" ist nicht geläufig. Die Schinhuotlin kommen ausschließlich bei den Kirchenbücher vor; sie werden nie alternativ, sondern immer im Zusammenhang mit den Buckeln und Eckspangen erwähnt.

14 GLA 98/138,fol.11v

15 Die Betpulte sind in Salem nicht mehr erhalten; frdl.Hinweis Hans-Jürgen Schulz, Salem

XII. QUELLEN- UND LITERATURVERZEICHNIS

In den Anmerkungen sind sämtliche Titel nur mit dem Namen des Autors oder dem Titel der Ausstellung sowie dem Erscheinungsjahr zitiert. Querverweise im Text bezeichnet die Verfasserin mit "s. a.", Literaturhinweise mit "vgl.".

1. Forschungsmaterial

Heidelberg, Universitätsbibliothek:
Prozessionale, Cod.Sal.VII,106a
Prozessionale, Cod.Sal.VIII,16
Ordinarium Cisterciense, Cod.Sal.VIII,40 (1516)
Abtsbrevier, Cod.Sal.IX,c/d (1493-1495)
Antiphonar, Cod.Sal.IX,48 (nach 1603)
Psalter, Cod.Sal.IX,50
Lectionar, Cod.Sal.IX,59 (1467)
Graduale, Cod.Sal.XI,5 (1462)
Graduale, Cod.Sal.XI,4 (1462/63)
Graduale, Cod.Sal.XI,3 (ca.1510-1518)
Graduale, Cod.Sal.XI,16 (ca.1540-1601)
Antiphonar, Cod.Sal.XI,6 (1478/1484-1509)
Antiphonar, Cod.Sal.XI,1 (1484-1509)
Antiphonar, Cod.Sal.X,6a (1495)
Antiphonar, Cod.Sal.XI,9

Zürich, Zentralbibliothek:
Gebetbuch, Rh.122 (ca.1510-1516)

2. Zum Vergleich herangezogene Handschriften

2.1. Ungedruckte Bildquellen

Aschaffenburg, Hofbibliothek:
Missale Kardinal Albrechts von Brandenburg, C.10
Pontifikale des Adolf von Nassau, C.12

Berlin, Kupferstichkabinett:
Gebetbuch der Markgräfin von Simmern, Hs. 78 B 4

Staatsbibliothek zu Berlin - Preußischer Kulturbesitz:
Zisterzienser- (innen?-) Missale, Ms.theol.lat.fol.148
Brevier aus Naumur, Ms.theol.lat.fol.285
Kalendar Albrecht Glockendons, Ms.germ.oct.9

Budapest, Orzágos Széchényi Könivtár:
Gebetbuch des Konrad Mörlin, Cod.lat.309
Graduale für König Corvinus, Cod.lat.424

Düsseldorf, Universitätsbibliothek:
Graduale aus Altenberg, D 19
Graduale aus Altenberg, D 32
Graduale aus Altenberg, D 35

Einsiedeln, Stiftsbibliothek:
Gebetbuch des St. Galler Abtes Ulrich Rösch, Cod.285

Freiburg, Universitätsbibliothek:
Zisterzienserbrevier, Hs.406

Freiburg, Erzbischöfliches Archiv:
Missale des Hugo von Hohenlandenberg, Cod.Da 42; 2,3,4

Fribourg, Kantons- und Universitätsbibliothek:
Liber Ordinarius Cisterciensis, L 317

Heidelberg, Universitätsbibliothek:
Gradualien Cod.Sal.IX,67; X,7; XI,7 und 10
Antiphonarien Cod.Sal.X,6, 6b, 6c, XI,11-15
Hymnare Cod.Sal.IX,52, 54, 55, 66
Pontifikale Cod.Sal.VII,86
Evangeliar Cod.Sal.VII,112
Tractatus de Custodia Cod.Sal.VIII,88
Ordinarium Cod.Sal.VII,85
Fragmente Cod.Sal.XII,1-22

Jena, Universitätsbibliothek:
Festepistolar Friedrichs des Weisen, Hs.Ms.El.Fol.1 und 2

Karlsruhe, Landesbibliothek:
Brevieroffizien, St.Peter perg.8a
Rituale, St.Peter perg.30
Liber usuum K.1063

München, Archiv des Erzbistums:
Missale der Frauenkirche

München, Bayerische Staatsbibliothek:
Benedictio Salis et Aquae, clm 23302.
Gradualien aus dem Angerkloster, clm 23041 und 23042
Antiphonarien aus dem Angerkloster, clm 23043,1-3
Kaisheimer Missale, clm 7901
Missalien aus dem Salzburger Dom, clm 15708-12

Nürnberg, Germanisches Nationalmuseum:
Etui der Harsdorfer Goldwaage, Inv.Nr.HG 1161
Missale des Probstes Anton Kress, Cod.113264

Nürnberg, Stadtbibliothek:
Horae Divinae "Glockendonsches Breviarium", Hertel I.9

St.Gallen, Stiftsbibliothek:
Lectionar, Cod. 540

Stuttgart, Württembergische Landesbibliothek:
Waldburg-Gebetbuch, Cod.brev.12
Lateinisches Gebetbuch, Cod.brev.113
Brevier aus Bebenhausen, Cod.brev.161
Columella: Über die Landwirtschaft, Cod.cam et oec.2 1

Zürich, Zentralbibliothek:
Antiphonarien aus Rheinau, Rh.2-4
Gebetbuch des Heinrich von Mandach, Rh.141

2.2. Ungedruckte Textquellen

Freiburg, Erzbischöfliches Diözesanarchiv:
Fasz. 10598
Fasz. 24521

Heidelberg, Universitätsbibliothek:
Feyerabend, Gabriel: Chronik des ehemaligen Reichsstiftes und Münsters Salmannsweiler in Schwaben von seiner Entstehung bis zu seiner Auflösung, diplomatisch und chronologisch bearbeitet, 1827-1833 (Cod.Sal.VIII,108)

Schiltegger, Matthias: Catalogus Bibliothecae Abbatialis (Cod.Sal.XI,23-26)

ders.: Systema Catalogi Bibliothecae Salemitanae (Cod.Sal.XI,26a/b)

ders.: Catalogus Bibliothecae Salemitanae (Liturgia) (Cod.Sal.XI,28)

Karlsruhe, Generallandesarchiv:
Abt.62 (Rechnungsbücher)
Abt.65 (Handschriften)
Abt.98 (Akten)

2.3. Gedruckte Bild- und Textquellen

Acta Salemitana, hg. v. Franz Ludwig Baumann, in: ZGO 31, 1879, S.47-140

Breydenbach, Bernhard von: Die Reise ins Heilige Land. Ein Reisebericht aus dem Jahr 1483. Übertragung und Nachwort von Elisabeth Geck, Wiesbaden, 1977

Canivez, Joseph M.: Statuta Capitulorum Generalium Ordinis Cisterciensis ab anno 1116 ad annum 1786 (Bibliothèque de la Revue d'Histoire Ecclésiastique, Fasc.9), 8 Bände, Louvain, 1933-1941

Chronik von Salmannsweiler von 1134-1337, hg.v. Franz Joseph Mone, in: Quellensammlung der badischen Landesgeschichte III, 1863, S.18-41 und S.663-666

Codex Diplomaticus Salemitanus. Urkundenbuch der Cistercienserabtei Salem, hg. v. Friedrich von Weech, 3 Bände, Karlsruhe, 1883-1895

Die Legenda Aurea des Jacobus de Voragine, hg. v. Richard Benz, Heidelberg, [9]1979

[Ower, Jodok:] Aus Salemer Handschriften. Die chronikalischen und selbstbiographischen Aufzeichnungen und die Totenliste des Jodok Ower, hg. v. Rudolf Sillib, in: ZGO 72, N.F.33, 1918, S.17-30

[Roiber, Jacob:] Chronikalische Aufzeichnungen aus dem Kloster Salem, hg. v. Hermann Baier, in: ZGO 67, N.F.28, 1913, S.85-112

Sartorius, Augustin: Apiarium Salemitanum, Prag, 1708

Totenbuch von Salem, hg. v. Franz Ludwig Baumann, in: ZGO 53, N.F.14, 1899, S.351-380 und S.511-548

Waldburg-Gebetbuch. Cod.brev.12 der Württembergischen Landesbibliothek Stuttgart, Süssen, 1987

3. Literatur

Achten, Gerard: Das christliche Gebetbuch im Mittelalter. Andachts- und Stundenbücher in Handschrift und Frühdruck, Berlin, ²1987

Aeschlimann, Erhard/D'Ancona, Paolo: Dictionnaire des Miniaturistes du Moyen Age et de la Renaissance dans les différentes contrées de l'Europe, Mailand, ²1949

Altdeutsche Gemälde (= Katalog der Staatsgalerie Augsburg, Städtische Kunstsammlung, Bd.1), München ²1978

Alte und moderne Buchkunst. Handschriften und bibliophile Drucke in der Universitätsbibliothek Heidelberg, Heidelberg, 1970

Altermatt, Alberich Martin: Die erste Liturgiereform in Cîteaux (ca. 1099-1133), in: Rottenburger Jahrbuch für Kirchengeschichte, Bd. 4, 1985, S.119-148

Ammann, Hector: Untersuchungen zur Wirtschaftgeschichte des Oberrheins II: Das Kloster Salem in der Wirtschaft des ausgehenden Mittelalters, in: ZGO 110, N.F.71, 1962, S.371-404

Amrhein, August: Cisterciensermönche an der Universität Heidelberg von 1386-1549, in: CC 18, 1906, S.33-46, 71-82

Andachtsbücher des Mittelalters aus Privatbesitz. Katalog zur Ausstellung im Schnütgen-Museum, bearb. v. Joachim M. Plotzek, Köln, 1987

Anzelewsky, Fedja: Das Gebetbuch der Pfalzgräfin Margarethe von Simmern, in: Berliner Museen, Berichte aus den ehemaligen preussischen Kunstsammlungen N.F.8, 1958, S.30-35

Apfelthaler Johann: Spätgotische Architektur im Raum Amstetten, Phil.Diss., Wien (masch.), 1978

Arndt, Hella/Kroos, Renate: Zur Ikonographie der Johannesschüssel, in: Aachener Kunstblätter 38, 1969, S.243-328

Arnold, Adalrich: Das Cistercienser-Studienkollegium St. Jakob an der Universität Heidelberg 1387-1523, in: CC 48, 1936, S.33-44, 69-84, 106-120

Augustyn, Wofgang: Fischzug, wunderbarer, und Berufung der Apostel Petrus, Andreas, Jacobus und Johannes, in: RDK IX, 99f. Lieferung, München, 1990/91, Sp.306-396

Aurenhammer, Hans: Lexikon der Christlichen Ikonographie, Bd. I, Wien, 1959-67

Badstübner, Ernst: Kirchen der Mönche. Die Baukunst der Reformorden im Mittelalter, München, ²1985

Backaert, M. Bernard: L'évolution du calendrier cistercien, in: Collectanea Ordinis Cisterciensium Reformatorum 12, 1950, S.81-94, 302-316 und 13, 1951, S.108-127

Bader, Joseph: Kurze Erläuterung einiger salemischen und sanktblasischen Urkunden von 1202-1278, in: ZGO 2, 1851, S.481-492

ders.: Salemer Hausannalen, in: ZGO 24, 1872, S.249-258

Bäumer, Suitbert: Die Geschichte des Breviers. Versuch einer quellenmäßigen Darstellung der Entwicklung des altkirchlichen und des römischen Offiziums bis auf unsere Tage, Freiburg, 1895

Baier, Hermann: Zur Konstanzer Diözesansynode von 1567, in: ZGO 63, N.F.24, 1909, S.553-574

ders.: Ein Sparerlaß aus dem Kloster Salem von 1481, in: SVG 40, 1911, S.248-255

ders.: Chronikalische Aufzeichnungen aus dem Kloster Salem, in: ZGO 67, N.F.28, 1913, S.85-112

ders.: Zur Bevölkerungs- und Vermögensstatistik des Salemer Gebietes im 16. und 17. Jahrhundert, in: ZGO 68, N.F.29, 1914, S.196-216

ders.: Zur Vorgeschichte des Bauernkrieges, in: ZGO 78, N.F.39, 1926, S.188-218

ders.: Des Klosters Salem Bevölkerungsbewegung, Finanz- und Steuerwesen und Volkswirtschaft seit dem 15. Jahrhundert, in: FDA 62, N.F.35, 1934 (Studien zur Geschichte Salems. Festgabe des kirchengeschichtlichen Vereins zur 8. Säkularfeier der Gründung des Klosters), S.57-130

ders.: Die Stellung der Abtei Salem in Staat und Kirche, in: FDA 62, N.F.35, 1934, S.131-154

Barth, Medard: Heiligenkalendare alter Benediktinerklöster des Elsass, in: FDA 78, 1958, S.82-125, 138-141

[Bartsch, Adam:] The illustrated Bartsch, hg. v. Walter Levi Strauss, New York, 1978ff.

Battandrier, Mgr.: Le calendrier cistercien, in: Annuaire pontifical catholique, Paris, 1902, S.11-18

Baum, Julius: Meister und Werke spätmittelalterlicher Kunst in Oberdeutschland und der Schweiz, Lindau-Konstanz, 1957

Baumann, Franz Ludwig: Acta Salemitana, in: ZGO 31, 1879, S.47-140

ders.: Fragmenta necrologii Salemitani, in: Monumenta Germaniae Historica - Necrologia Germaniae I, 1888, S.323

ders.: Das Totenbuch von Salem, in: ZGO 53, N.F.14, 1899, S.351-380

Beck, E. Otto: Die Frauenzisterzen der Abtei Salem, in: Kloster und Staat, Besitz und Einfluß der Reichsabtei Salem, Salem, 1984, S.32-40

Becker, Karl: Salem unter Abt Thomas I. Wunn und die Gründung der oberdeutschen Cistercienser-Kongregation 1615-1647, in: CC 48, 1936, S.137-145, 161-179, 205-218, 261-270, 294-306, 328-337

Beer, Ellen Judith: Beiträge zur oberrheinischen Buchmalerei in der ersten Hälfte des 14. Jahrhunderts unter besonderer Berücksichtigung der Initialornamentik, Basel/Stuttgart, 1959

Behrends, Rainer (Hg.): Das Fest-Epistolar Friedrichs des Weisen. Hs.Ms.El.F2 aus dem Bestand der Universitätsbibliothek Jena, Leipzig, 1983

Bergmann, Ulrike: Prior omnibus Autor - an höchster Stelle aber steht der Stifter, in: Ornamenta ecclesiae. Kunst und Künstler der Romanik 1, Katalog zur Ausstellung des Schnütgen-Museums, Köln, 1985, S.117-148

Bernhardt, Walter: Die Geschichte der Pfleghöfe, in: Die Pfleghöfe in Eßlingen, Eßlingen, 1982, S.7-109

Bernheimer, Richard: Wild Men in the Middle Ages. A study in Art, Sentiment and Demonology, Cambrigde, Mass., 1952

Berschin, Walter: Historia S. Konradi, in: FDA 95, 3.F.27, 1975, S.107-128

ders.: Heidelberger Handschriften-Studien des Seminars für Lateinische Philologie des Mittelalters (II), Fragmenta Salemitana, in: Bibliothek und Wissenschaft 20, 1986, S.1-48

Besseler, Heinrich: Die Musik des Mittelalters und der Renaissance (= Handbuch der Musikwissenschaft, Bd.11), Potsdam, 1931

Bethmann, Ludwig: Handschriften der Universitätsbibliothek Heidelberg aus den Klöstern Salem und Petershausen am Bodensee, in: Archiv der Gesellschaft für ältere deutsche Geschichtskunde zur Beförderung einer Gesamtausgabe der Quellenschriften deutscher Geschichten des Mittelalters IX, Hannover, 1847, S.579-587

Biblia sacra. Handschriften, Frühdrucke, Faksimileausgaben. Ausstellung der Universitätsbibliothek Heidelberg, Heidelberg, 1977

Bibliotheca Palatina, Ausstellung der Universität Heidelberg in Zusammenarbeit mit der Bibliotheca Apostolica Vaticana, Heidelberg, [4]1986

Biermann, Alfons W.: Die Miniaturhandschriften des Kardinals Albrecht von Brandenburg (1514-1545), in: Aachener Kunstblätter 46, 1975, S.15-310

Bischoff, Bernhard: Paläographie des römischen Altertums und des abendländischen Mittelalters (= Grundlagen der Germanistik 24), Berlin, 1979

Boesch, Bruno: Die Orts- und Gewässernamen der Bodenseelandschaft, in: Der Bodensee. Landschaft, Geschichte, Kultur (= Bodensee-Bibliothek 28), Sigmaringen, 1982, S.233-280

Bohatta, Hans: Liturgische Bibliographie des XV. Jahrhunderts mit Ausnahme der Missale und Livres d'heures, Wien, 1911

ders.: Liturgische Drucke und liturgische Drucker. Festschrift zum 100jährigen Jubiläum des Verlages Pustet, Regensburg, 1926

ders.: Bibliographie der Breviere von 1501-1850, Leipzig, 1937

Borst, Arno: Mönche am Bodensee 610-1525, Sigmaringen, 1978

Bouchot, Henri: Les deux cents incunables: Xylographiques du Departement des Estampes, Paris, 1903

Bowles, Edmund: Musikleben im 15. Jahrhundert (= Musikgeschichte in Bildern III, Musik des Mittelalters und der Renaissance), Leipzig, 1977

ders.: La pratique musicale au Moyen Age, o.O., 1983

Bradley, John Williams: A dictionary of miniaturists, illuminators, calligraphers and copyists with references to their works and notices of their patrons, 3 Bde., London, 1887-1889; Nachdruck New York, 1958

Brambach, Wilhelm: Die Handschriften der grossherzoglich Badischen Hof- und Landesbibliothek (= Die Karlsruher Handschriften IV), Karlsruhe, 1896

Brandis, Tilo: Handschriften und Buchproduktion im 15. und frühen 16. Jahrhundert, in: Literatur und Laienbildung im Spätmittelalter und in der Reformationszeit (= Germanistische Symposien, Berichtsbände V), Stuttgart, 1984, S.176-193

Brandl, Rainer: Zwischen Kunst und Handwerk. Kunst und Handwerk im mittelalterlichen Nürnberg, in: Nürnberg 1300-1550. Katalog zur Ausstellung, 1986, S.51-60

Braun, Joseph: Tracht und Attribute der Heiligen in der deutschen Kunst, Stuttgart, 1943

Braune, Heinz.: Beiträge zur Malerei des Bodenseegebietes im 15. Jahrhundert, in: Münchner Jahrbuch der bildenden Kunst 2, 1907, S.12-23

Braunfels, Wolfgang: Petrus, in: LCI VIII, 1976, Sp.158-174

Briquet, Charles Moise: Les Filigranes III, Dictionnaire Historique des Marques de Papier dès leur Apparition vers 1282 jusqu'en 1600, Amsterdam ²1963

Bruck, Robert: Der Illuminist Jacob Elsner, in: Jahrbuch der Königlich Preußischen Kunstsammlungen 24, Berlin, 1903, S.302-317

Bruder, (?): Gesta Sanctorum Registri Moguntini, in: Der Katholik, Zeitschrift für katholische Wissenschaft und kirchliches Leben 2, 1900, S.1-11

Brunner, Sebastian: Ein Cistercienserbuch. Geschichte und Beschreibung der bestehenden und Ausführung der aufgehobenen Cistercienserstifte in Oesterreich-Ungarn, Deutschland und der Schweiz, Würzburg, 1881

Bruschius, Gasparius: Monasteriorum Germaniae Praecipuorum ac maxime illustrium: Centuria Prima, Ingolstadt, 1551

Buchner, Ernst: Studien zur mittelrheinischen Malerei und Graphik der Spätgotik und Renaissance, in: Münchner Jahrbuch der bildenden Kunst N.F.4, 1927, S.229-325

Buren, Anne von/Edmunds, Sheila: Playing Cards and Manuscripts: Some widely disseminated fifteenth-century model sheets, in: Art Bulletin 56, 1974, S.12-30

Burger, Gerhard: Die südwestdeutschen Stadtschreiber im Mittelalter, Beiträge zur Schwäbischen Geschichte 1, Böblingen, 1960

Bushart, Bruno: Malerei und Graphik in Südwestdeutschland von 1300-1550, in: Zeitschrift für Kunstgeschichte 17, 1964, S.153-162

Cahier, Charles: Nouveaux mélanges d'archéologie d'histoire et de littérature sur le moyen âge par les auteurs de la monographie des vitraux de Bourges, Paris, 1877

Canivez, Joseph M.: Statuta Capitulorum Generalium Ordinis Cisterciensis ab anno 1116 ad annum 1786 (Bibliothèque de la Revue d'Histoire Ecclésiastique, Fasc.9), 8 Bde., Louvain, 1933-1941

Catalogue of Additions to the Manuscripts in the British Museum in Years MDCCCCXI-MDCCCCXV, London, 1925

Chèvre, André: Lucelle, in: Die Zisterzienser und Zisterzienserinnen, die Reformierten, Bernhardinerinnen, die Trappisten und Trappistinnen

und die Wilhelmiten in der Schweiz (= Helvetia sacra. Die Orden mit Benediktinerregel, Bd.3), Bern, 1982, S.290-311

Chroust, Anton: Monumenta Palaeographica. Denkmäler der Schreibkunst des Mittelalters, Abteilung: Schrifttafeln in lateinischer und deutscher Sprache, Ser. III, fasc. 1 und 2, Leipzig, 1927 und 1931

Die Cistercienser. Geschichte, Geist, Kunst, hg. v. Ambrosius Schneider u.a., Köln, [2]1977

Clauß, Joseph.: Der heilige Konrad, Bischof von Konstanz. Sein irdisches Leben und sein Fortleben in der Kirche, Freiburg, 1947

Cocheril, Maur: Dictionnaire des Monastères Cisterciens: Cartes Geographiques (= La Documentation cistercienne, Vol.18, Tome I), Rochefort, 1976

Colophons de manuscrits occidentaux des origines au XVI siècle (= Spicilegii Friburgensis Subsidia, Vol.2), Fribourg, 1965ff.

Crous, Ernst/Kirchner, Joachim: Die gotischen Schriftarten, Braunschweig, [2]1970

Curmer, Henri-Léon (Hrsg.): Thomas von Kempen: IV livres de l'Imitation de Jésus-Christ, Faksimile Neudruck, Paris, 1856/58

Daentler, Barbara: Die Buchmalerei Albrecht Glockendons und die Rahmengestaltung der Dürernachfolge, Phil.Diss., Eichstätt, München, 1984

Danzer, Beda: Die Cistercienser und die Erfindung Gutenbergs, in: CC 45, 1933, S.259-261

Debes, Dietmar: Titeleinfassungen der Reformationszeit, Leipzig, 1982

Delitsch, Hermann: Geschichte der abendländischen Schreibschriftformen, Leipzig, 1928

Dengel, Ignaz Philipp: Die politische und kirchliche Tätigkeit des Monsignor Josef Garampi in Deutschland 1761-63, Rom, 1905

Dicks, M.: Die Abtei Camp am Niederrhein. Geschichte des ersten Cistercienserklosters in Deutschland (1123-1802), Moers, 1913

Dillmann, Erika/Schulz, Hans-Jürgen: Salem, Geschichte und Gegenwart, Tettnang, 1989

Dix siècles d'Enluminure italienne, VI-XVI siècles, Paris, 1984

Dolberg, Ludwig: Die Kirchen und Klöster der Cistercienser nach den Angaben des "liber usuum" des Ordens, in: Studien und Mitteilungen aus dem Benedictiner- und Cistercienser-Orden 12, 1891, S.29-54

Drüll, Dagmar: Heidelberger Gelehrtenlexikon 1803-1932, Berlin, Heidelberg, New York, Tokyo, 1986

Eberhardt, Hans-Joachim: Die Miniaturen von Liberale da Verona, Girolamo da Cremona und Venturino da Milano in den Chorbüchern des Chors von Siena. Dokumentation - Attribution - Chronologie, Phil.Diss., München, München, 1983

Elm, Kaspar: Zisterzienser und Wilhelmiten. Ein Beitrag zur Wirkungsgeschichte der Zisterzienserkonstitutionen, in: Cîteaux 15, 1964, S.273-311

Elm, Kaspar/Feige, Peter: Reformen und Kongregationsbildungen der Zisterzienser im späten Mittelalter und früher Neuzeit, in: Die Zisterzienser. Ordensleben zwischen Ideal und Wirklichkeit, Bonn, 1980, S.243-254

Erffa, Hans Martin von: Christus als Arzt, in: RDK III, 1954, Sp.639-644

ders.: Darbringung im Tempel, in: RDK III, 1954, Sp.1057-1076

Escher, Konrad: Die Miniaturen in den Basler Bibliotheken, Museen und Archiven, Basel, 1917

Euw, Anton von/Plotzek, Joachim: Die Handschriften der Sammlung Ludwig, 4 Bde., Köln, 1979-1985

Feldbusch, Hans/Guldan, Ernst: Dreifaltigkeit, in: RDK IV, 1958, Sp.414-439

Felix Mater Constantia. Die Stadt Konstanz und ihre Heiligen im 15. Jahrhundert. Ausstellung zum 1000.Todestag des hl. Bischofs Konrad von Konstanz (1975), Konstanz, 1980

Ferrari, Mirella: Medieval and Renaissance Manuscripts at the University of California, Los Angeles (= University of California Publications, Catalogs and Bibliographies 7), 1991

Fiebing, Hermann: Konstanzer Druck- und Verlagswesen früherer Jahrhunderte, Konstanz, 1974

Fietz, Hermann: Das Kloster Rheinau, Zürich, 1932

ders.: Die Kunstdenkmäler des Kantons Zürich, Basel, 1938

Fifteenth Century Woodcuts and Metallcuts from the National Gallery of Art, Washington, D.C., Washington, o.J.

Finke, Heinrich: Das badische Land und das Konstanzer Konzil, in: Festgabe der Badischen Historischen Komission zum 9. Juli 1917, Karlsruhe, 1917

Fischer, Magda: Codices Wirtembergici, Codices militares (= Die Handschriften der Württembergischen Landesbibliothek II,5), Wiesbaden, 1975

Fournée, Jean: Himmelfahrt Mariens, in: LCI II, 1970, Sp.276-283

Fraenger, Wilhelm: Jörg Ratgeb. Ein Maler und Märtyrer aus dem Bauernkrieg, Dresden, 1972

Franz, Adolph: Die Messe im deutschen Mittelalter. Beiträge zur Geschichte der Liturgie und des religiösen Volkslebens, Freiburg, 1902

Friederich, Sacerdos: Die Zisterzienser im Elsaß, in: Collectanea Ordinis Cisterciensum Reformatorum 3, 1936, S.75-82

Friedländer, Max: Die altniederländische Malerei I-XIV, Berlin, 1924-1937

Fries, Friedrich: Studien zur Geschichte der Elsässer Malerei im 15. Jahrhundert vor dem Auftreten Martin Schongauers, Phil.Diss., Zürich, Frankfurt, 1896

Frommberger-Weber, Ulrike: Spätgotische Buchmalerei in den Städten Speyer, Worms und Heidelberg (1440-1510), in: ZGO 121, N.F.82, 1973, S.35-145

Führer durch die Handschriften-Zimmer der Grossherzoglichen Universitäts-Bibliothek Heidelberg, Heidelberg, 1895

FDW.: Studierende Cistercienser an der Universität Freiburg i.Br. vom Jahre 1471-1651, in: CC 23, 1911, S.97-99

Galley, Eberhard: Illustrierte Handschriften und Frühdrucke aus dem Besitz der Landes- und Stadtbibliothek Düsseldorf. Beiträge zur gotischen Buchmalerei am Niederrhein, Düsseldorf, o.J.

Gallia christiana in provincias ecclesiasticas distributa V, 1877, S.1082-1086

Geisberg, Max: Das älteste gestochene deutsche Kartenspiel vom Meister der Spielkarten (vor 1446), Straßburg, 1905

ders.: Das Kupferstich-Kartenspiel der K.u.K. Hofbibliothek zu Wien aus der Mitte des 15. Jahrhunderts, Straßburg, 1918

ders.: Meister der Graphik. Die Anfänge des Kupferstiches, Leipzig, 1923

Geissler, Heinrich: Hans Denzel, in: Die Renaissance im deutschen Südwesten zwischen Reformation und Dreißigjährigem Krieg, Katalog zur Ausstellung Bd.2, 1986, S.931

Geldner, Ferdinand: Zum ältesten Missaldruck, in: Gutenberg-Jahrbuch 1961, S.101-106

ders.: Die deutschen Inkunabeldrucker. Ein Handbuch der deutschen Buchdrucker des XV. Jahrhunderts nach Druckorten, Stuttgart, 1968

Gemäldegalerie Berlin, Katalog der ausgestellten Gemälde des 13.-18. Jahrhunderts, Berlin, 1975

Gérard, Charles: Les Artistes de l'Alsace pendant le Moyen-Age 2, Colmar-Paris, 1873 (Nachdruck: Nogent-le-Roi, 1977, S.361-367

Gerards, Alberich: Die ersten Cistercienser und die Handarbeit, in: CC 59, N.F.18/19, 1952, S.1-6

Gercken, Philipp Wilhelm: Reisen durch Schwaben, Baiern, angränzende Schweiz, Franken, die Rheinischen Provinzen und an der Mosel in den Jahren 1779-1782, Worms, 1783-1788

Germania Monastica, Klosterverzeichnis der deutschen Benediktiner und Cistercienser, Salzburg, 1917; Nachdruck Ottobeuren, 1967

Ginter, Hermann: Kloster Salem, in: Heimatblätter vom Bodensee zum Main 41, Karlsruhe, 1934

ders.: Salem als Stätte der Kunst, in: CC 46, 1934, S.335-340

Göller, Gottfried: Die Gesänge der Ordensliturgien, in: Geschichte der katholischen Kirchenmusik, Kassel, 1972, S.265-271

Göpfert, Dieter: Orden und Klöster im Schwarzwald und am Bodensee, Freiburg, [2]1980

Goette, Alexander: Holbeins Totentanz und seine Vorbilder, Straßburg, 1897

Gohl, Eberhard: Studien und Texte zur Geistesgeschichte der Zisterzienserabtei Maulbronn im späten Mittelalter, Phil.Diss., Tübingen (masch.), 1980

Gottlieb, Theodor: Bucheinbände der K.K. Hofbibliothek. Auswahl von technisch und geschichtlich bemerkenswerten Stücken, Wien, 1910

Griesser, Bruno.: Exordium, Carta Caritatis und Institutiones cap. gen. In einer Salemer Handschrift, in: CC 59, N.F.18/19, 1952, S.22-26

Grolig, Moritz: Der Buchdruck im Kloster Salem, in: Das Bodenseebuch. Ein Buch für Land und Leute 26, 1939, S.18ff.

Grotefend, Hermann: Zeitrechnung des deutschen Mittelalters und der Neuzeit, 2 Bde., Hannover, 1892/1898; Nachdruck Aalen, 1970

Gundermann, Iselin: Untersuchungen zum Gebetbüchlein der Herzogin Dorothea von Preußen (= Wissenschaftliche Abhandlungen der Arbeitsge-

meinschaft für Forschung des Landes Nordrhein-Westfalen, Bd. 36),
Köln-Opladen, 1966

Habich, Georg: Eine Medaille auf Abt Peter II. von Salem, das Werk eines
Überlinger Meisters, in: ZGO 70, N.F.31, 1916, S.130/131

Haebler, Konrad: Die italienischen Fragmente vom Leiden Christi. Das älteste
Druckwerk Italiens (= Beiträge zur Forschung, Studien aus dem Anti-
quariat Jacques Rosenthal, N.F.1), München, 1927, S.5-39

ders.: Rollen- und Plattenstempel des XVI. Jahrhunderts (= Sammlung
bibliothekswissenschaftlicher Arbeiten, 41.Heft), 2 Bde., Leipzig, 1928
und 1929

Häringer, B.: Kurze Beschreibung des Reichsstiftes Salem, Bruchsal, 1890

Haid, Kassian: Zu Salems Jubiläum, in: CC 46, 1934, S.208-213

Hammer, Gabriel: Buchmalerei in Altenberg, in: 75 Jahre Altenberger Dom-
Verein 1894-1969, Bergisch-Gladbach, 1969, S.37-75

ders.: Das Kamper Graduale, in: Cîteaux 22, 1971, S.48-60

ders.: Das Zisterziensergraduale aus Altenberg, in: Cîtaux 32, 1981, S.115-
127

ders.: Buchmalerei, in: Die Darstellung des Heiligen in der bildenden Kunst
(= Bernhard von Clairvaux 2), Bergisch-Gladbach, 1990, S.75-77

Harthan, John: Stundenbücher und ihre Eigentümer, Freiburg, Basel, Wien,
²1982

Die Heiligen Drei Könige - Darstellung und Verehrung. Katalog zur Ausstel-
lung des Wallraf-Richartz-Museums, Köln, 1982

Heinzer, Felix: Der Heiligenkalender, in: Kalender im Wandel der Zeiten,
Katalog zur Ausstellung, Karlsruhe, 1982

ders.: Lichtenthaler Bibliotheksgeschichte als Spiegel der Klostergeschichte,
in: ZGO 136, N.F. 97, 1988, S.35-62

Heinzer, Felix/Stamm, Gerhard: Die Handschriften von St.Peter im Schwarz-
wald, 2.Teil: Die Pergamenthandschriften (= Die Handschriften der
Badischen Landesbibliothek in Karlsruhe X), Wiesbaden, 1984

Heitz, Paul (Hg.): Einblattdrucke des 15. Jahrhunderts, Straßburg, 1899ff.

Helwig, Hellmuth: Deutsche Klosterbuchbindereien. Eine Übersicht, in:
Archiv für Geschichte des Buchwesens 4, 1961, Sp.225-283

Hene, Benedikt: Das Studium des kanonischen Rechtes im Cistercienseror-
den, in: CC 20, 1908, S.111-116 und 135-140

Heusinger, Christian von: Studien zur oberrheinischen Buchmalerei und Graphik im Spätmittelalter, Phil.Diss., Freiburg (masch.), 1953

Heutger, Nicolaus: Zisterzienserklöster in der Zeit der Reformation, in: Die Zisterzienser. Ordensleben zwischen Ideal und Wirklichkeit, Bonn, 1980, S.255-266

Hössle, Friedrich von: Württembergische Papiergeschichte. Beschreibung des alten Papiermacherhandwerks sowie der alten Papiermühlen im Gebiet des Königreichs Württemberg, Biberach, 1914

Hofmann, Erich und Andrea: Bilder vom Bodensee. Die Darstellung einer Landschaft von der Buchmalerei bis zur Postkarte, Konstanz, 1987

Hofmeister, Philipp: Mitra und Stab der wirklichen Prälaten ohne bischöflichen Charakter (= Kirchenrechtliche Abhandlungen 104), Stuttgart, 1928

Holzherr, Gertrud: Die Darstellung des Marientodes im Spätmittelalter, Phil. Diss., Tübingen, 1971

Honour, Hugh: The new Golden Land, European Images of America from the Discoveries to the Present time, London, 1976

Hüschen, Heinrich: Zisterzienser, in: Musik in Geschichte und Gegenwart, Kassel-Basel, 1968, Sp.1322-1336

Hughes, Andrew: Medieval manuscripts for mass and office. A guide to their organization and terminology, Toronto, 1982

Hummel, Heribert: Bibliotheca Wiblingana. Aus Scriptorium und Bibliothek der ehemaligen Benediktinerabtei Wiblingen, in: Studien und Mitteilungen des Benediktinerordens und seiner Zweige 89, 1978, S.510-570

Huot, Francois: L'antiphonaire cistercien au XIIᵉ siècle d'après les manuscrits des la Maigrauge, in: Zeitschrift für Schweizerische Kirchengeschichte 65, 1971, S.302-414

Husband, Timothy: The Wild Man - Medieval Myth and Symbolism, New York, 1980

Husung, Max: Bucheinbände aus der preussischen Staatsbibliothek, Leipzig, 1925

Irblich, Eva: Herrschaftsauffassung und persönliche Andacht Kaiser Friedrichs III., Maximilians I., und Karls V. im Spiegel ihrer Gebetbücher, in: Codices Manuscripti 14, 1988, S.11-46

Irtenkauf, Wolfgang/Fiala, Virgil: Die Handschriften der Württembergischen Landesbibliothek Stuttgart, Reihe 1, Bd.3, Codices breviarii, Wiesbaden, 1977

ders./Gebhardt, Werner: Die Schriftmuster des Laurentius Autenrieth vom Jahre 1520. Faksimile der Handschrift Cod.hist. 4, 197 der Württembergischen Landesbibliothek Stuttgart, Stuttgart, 1979

ders.: Stuttgarter Zimelien, Württembergische Landesbibliothek. Aus den Schätzen ihrer Handschriftensammlung, Stuttgart, 1985

ders.: Codicologische und liturgiewissenschaftliche Einführung, in: Waldburg-Gebetbuch. Cod.brev.12 der WLB Stuttgart, Süssen, 1987, S.13-19

Iserloh, Erwin: Das innerkirchliche Leben, Stadtparrei, Liturgie, Predigt, Katechese und Ordenswesen, in: Die mittelalterliche Kirche. Vom kirchlichen Hochmittelalter bis zum Vorabend der Reformation III,2 (= Handbuch der Kirchengeschichte IV), Freiburg, Basel, Wien, 1968, S.676-698

Jacobi, Christiane: Buchmalerei. Ihre Terminologie in der Kunstgeschichte, Berlin, 1990

Jammers, Ewald: Die Salemer Handschriftensammlung, in: Bibliotheca docet, Festgabe für Carl Wehmer, Amsterdam, 1963, S.45-64

Janauschek, Leopoldus: Originum Cisterciensium, Tom.I, Vindobonae, 1877

Jank, Dagmar: Der Bestand "Historica" der ehemaligen Bibliothek des Klosters Salem, in: Bibliothek und Wissenschaft 19, 1985, S.49-145

Jongelinus, Gaspar: Notitia abbatiarum ordinis cisterciensis, Köln, 1640

Jörger, Albert: Der Miniaturist des Breviers des Jost von Silenen. Ein anonymer Buchmaler um 1500 und seine Werke in Freiburg, Bern, Sitten, Ivrea und Aosta, Phil.Diss., Fribourg (masch.), 1975

Jooss, Rainer: Zisterzienserheraldik in Esslingen, in: Speculum Sueviae. Beiträge zu den historischen Hilfswissenschaften und zur geschichtlichen Landeskunde Südwestdeutschlands. Festschrift für Hansmartin Decker-Hauff zum 65.Geburtstag, Bd.I, Stuttgart, 1982, S.46-62

Juntke, Fritz: Georg Donat. Ein hallischer Buchbinder des 16. Jahrhunderts, in: Gutenberg-Jahrbuch 1968, S.303-306

Kaller, Gerhard: Salem, in: Die Zisterzienser und Zisterzienserinnen, die Reformierten, Bernhardinerinnen, die Trappisten und die Wilhelmiten

in der Schweiz (= Helvetia Sacra. Die Orden mit Benediktinerregel, Bd.3), Bern, 1982, S.341-375

Kalnein, Wend, Graf von: Salems Stellung in der Kunst des Bodenseegebietes, in: SVG 74, 1956, S.15-24

ders.: Die Schätze des ehemaligen Klosters Salem aus Markgräflich Badischem Besitz, in: Baden 8, 1956, Ausg.3, S.31-32

ders.: Schloß und Münster zu Salem, Berlin, 1976

Karpp, Gerhard: Die kirchengeschichtliche Bedeutung der Gutenberg-Bibel, in: Zeitschrift für Theologie und Kirche 1979, S.310-330

Kaster, Karl Georg: Onuphrius, in: LCI VIII, 1976, Freiburg, Sp.84-87

Kaufmann, Ernst: Geschichte der Zisterzienserabtei St.Urban im Spätmittelalter 1375-1500, in: Zeitschrift für schweizerische Kirchengeschichte, Beiheft 17, Fribourg, 1956

Kaul, Bernard: Le psautier cistercien, in: Collectanea Ordinis Cisterciensum Reformatorum 10, 1948, S.83-106; 12, 1950, S.118-130; 13, 1951, S.257-272

Keller, Franz: Die Verschuldung des Hochstiftes Konstanz im 14. und 15. Jahrhundert. Eine finanzgeschichtliche Studie nach archivalischen Quellen bearbeitet, in: FDA 30, 1902, S.1-104

Keplinger Friedrich: Beiträge zur Wissenschaftspflege im Zisterzienserstift Wilhering (= Dissertationen der Universität Wien 36), Wien, 1969

Kindler von Knobloch, Julius: Oberbadisches Geschlechterbuch I, Heidelberg, 1898

Kirschbaum, Juliane: Liturgische Handschriften aus dem Kölner Fraterhaus St. Michael am Weidenbach und ihre Stellung in der Kölner Buchmalerei des XVI. Jahrhunderts, Phil.Diss., Bonn, 1972

Klein, Joseph: Salem. Ein Führer durch die Kunstdenkmale und die Geschichte der ehemaligen Reichsabtei Salmansweil, 2.Teil: Die Gedankenwelt der Münster-Innenausstattung, Überlingen, 1927

Kloster und Staat. Besitz und Einfluß der Reichsabtei Salem. Katalog zur Ausstellung zum 850. Jubiläum (zit.: Salem III), Markgräflich Badische Museen, Salem, 1984

Knapp, Ulrich: Salem - Die Gebäude der ehemaligen Zisterzienserabtei und ihre Ausstattung, Phil.Diss., Tübingen (masch.), 1991

Knaus, Hermann: Deutsche Stempelbände des 13.Jahrhunderts, in: Gutenberg-Jahrbuch 1963, S.245-253

Knoepfli, Albert: Kunstgeschichte des Bodenseeraumes, 2 Bde., Konstanz, 1961-1969

ders.: Salems klösterliche Kunst, in: Salem, 850 Jahre Reichsabtei und Schloß (zit.: Salem I), Konstanz, 1984, S.192-294

Kobler, Andreas: Studien über die Klöster des Mittelalters, Regensburg, 1867 (dt. Übersetzung von Digby, Kenelm Henry: Mores catholici or ages of faith, 1840)

Kobler, Friedrich/Roy, Rainer: Festaufzug, Festeinzug, in: RDK VIII, 1987, Sp.1414-1520

Köhler, Rafael: Ein Chorbuch aus dem 15. Jahrhundert, in: Berschin: Heidelberger Handschriften-Studien des Seminars für Lateinische Philologie des Mittelalters (II), Fragmenta Salemitana, in: Bibliothek und Wissenschaft 20, 1986, S.25-29

Köllner, Herbert: Zur kunstgeschichtlichen Terminologie in Handschriftenkatalogen, in: Zur Katalogisierung mittelalterlicher und neuerer Handschriften (= Zeitschrift für Bibliothekswesen und Bibliographie, Sonderheft 1), Frankfurt, 1963, S.138-154

König, Eberhard: Stundenbuch des Markgrafen Christoph I. von Baden, Codex Durlach I der Badischen Landesbibliothek, Faksimile mit Kommentarband, Karlsruhe, 1978

ders.: Französische Buchmalerei um 1450. Der Juvenel-Maler, der Maler des Genfer Boccaccio und die Anfänge Jean Fouquets, Berlin, 1982

ders.: Die illustrierten Seiten der Gutenberg-Bibel (= Die bibliophilen Taschenbücher Nr.417), Dortmund, 1983

ders.: Möglichkeiten kunstgeschichtlicher Beiträge zur Gutenberg-Forschung: Die 42zeilige Bibel in Coligny, Heinrich Molitor und der Einfluß der Klosterreform um 1450, in: Gutenberg-Jahrbuch, 1984, S.83-102

Koepf, Hans: Schwäbische Kunstgeschichte, 4 Bde., Konstanz-Stuttgart, 1961-1965

Koller, Fritz: St. Peter als Salzproduzent, in: St.Peter in Salzburg, Salzburg, 1982, S.104-108

ders.: Salem und Salzburg, in: Kloster und Staat (zit.: Salem III), Salem, 1984, S.19-31

Kornmiller, Utto: Lexikon der kirchlichen Tonkunst I., Regensburg, [2]1891

Kraus, Franz Xaver: Die Kunstdenkmäler des Großherzogtums Baden I: Die Kunstdenkmäler des Kreises Konstanz, Freiburg, 1887

Krausen, Edgar: Die Kunsttätigkeit des Klosters Raitenhaslach im Mittelalter, in: CC 55, N.F.5, 1948, S.11-24

ders.: Die Klöster des Zisterzienserordens in Bayern (= Bayerische Heimatforschung 7), München, 1953

ders.: Archiv- und Literaturberichte zur Geschichte des Zisterzienserordens insonderheit der bayerischen Ordenshäuser, in: Cîteaux 7, 1956, S.50-61

ders.: Cisterciensia auf der Holbeinausstellung Augsburg 1965, in: CC 73, 1966, S.18-19

ders.: Die Zisterzienserabtei Raitenhaslach (= Germania Sacra, Die Bistümer der Kirchenprovinz Salzburg, N.F.11, Das Erzbistum Salzburg 1), Berlin, New York, 1977

Krebs, Manfred: Mitteilungen aus einem Bebenhausener Briefsteller, in: CC 45, 1933, S.323-336

ders.: Eine Salemer Stimme zum Konstanzer Schisma des Jahres 1474, in: ZGO 87, N.F.48, 1935, S.348-358

ders.: Gesamtbericht der Bestände des Generallandesarchivs Karlsruhe (= Veröffentlichungen der Staatlichen Archivverwaltung Baden-Württemberg 1), Stuttgart, 1954

ders.: Die Annaten-Register des Bistums Konstanz aus dem 15. Jahrhundert, in: FDA 76/77, 1956/57, S.3-467

Krieger, Albert: Topographisches Wörterbuch des Großherzogtums Baden, 2 Bde., Heidelberg, 1904

Krins, Hubert: Topographie der kunsthistorischen Sehenswürdigkeiten, in: Bodenseekreis, Heimat und Arbeit, Stuttgart, 1980, S.191-220

Kroos, Renate: Buchmalerei, in: Die Zeit der Staufer. Geschichte - Kunst - Kultur I, Katalog zur Ausstellung, Stuttgart, 1977, S.528-532

Krug, Joseph Theo: Quellen und Studien zur oberrheinischen Choralgeschichte. Die Choralhandschriften der Universitätsbibliothek Heidelberg, Phil.Diss., Heidelberg, 1937

ders.: Quellen und Studien zur oberrheinischen Choralgeschichte II, Liturgisch-choralisches Werden am Oberrhein im Lichte der Quellen und Forschungen, Habil., Heidelberg (masch.), 1938

Kühnel, Harry [Hrsg.]: Alltag im Spätmittelalter, Graz, 1984

Kuhn-Rehfuss, Maren: s.u. Rehfuss

Kunst der Gotik aus Böhmen präsentiert von der Nationalgalerie in Prag. Katalog zur Ausstellung im Schnütgenmuseum, Köln, 1985

Kunst der Reformationszeit. Katalog zur Ausstellung im Alten Museum, hrsg. von den Staatlichen Museen zu Berlin, Berlin, 1983

Kunstepochen der Stadt Freiburg. Ausstellung zur 850 Jahrfeier, Augustinermuseum Freiburg, Freiburg, 1970

Kurras, Lotte: Die illuminierten Handschriften, in: Die Renaissance im deutschen Südwesten, Bd.1, Katalog zur Ausstellung, Karlsruhe, 1986, S.427-466

Kurth, Willi (Hg.): The complete woodcuts of Albrecht Dürer, New York, 1963

Kyriss, Ernst: Die älteren Einbände der Universitätsbibliothek Heidelberg, in: Heidelberger Jahrbuch IV, 1960, S.128-158

Lämke, Dora: Mittelalterliche Tierfabeln und ihre Beziehung zur bildenden Kunst in Deutschland, Phil.Diss., Greifswald, 1937

Landau, Dora: Die Haupttypen des ornamentalen Randschmucks des 14. und 15. Jahrhunderts, Phil.Diss.,Wien, 1927

Lauts, Jan: Katalog Alte Meister bis 1800, Staatliche Kunsthalle Karlsruhe, Karlsruhe, 1966

Lechner, Martin: Paulus, in: LCI VIII, Freiburg, 1976, Sp.128-147

Leclerq, Jean: Textes Cisterciens dans des Bibliothèques d'Allemagne, in: Analecta Sacri Ordinis Cisterciensis 7, 1951, S.46-57

Legner, Anton: Breviarium Cisterciense, in: Kunstwerke aus dem Besitz der Albert-Ludwig-Universität Freiburg im Breisgau 1457-1957, Berlin-Freiburg, 1957, S.37-41

Lehmann, Paul: Salem, in: Mittelalterliche Bibliothekskataloge Deutschlands und der Schweiz, Bd.1: Die Bistümer Konstanz und Chur, München, 1918, S.284-290

Lehrs, Max: Geschichte und kritischer Katalog des deutschen, niederländischen und französischen Kupferstichs im XV. Jahrhundert, 9 Bde., Wien, 1908-1934; Nachdruck Ulm, 1970

Leisibach, Joseph: Iter Helveticum I: Die liturgischen Handschriften der Kantons- und Universitätsbibliothek (= Spicilegii Friburgensis Subsidia 15), Freiburg Schweiz, 1976

ders.: Iter Helveticum III: Die liturgischen Handschriften des Kapitelsarchivs in Sitten (= Spicilegii Friburgensis Subsidia 17), Freiburg Schweiz, 1979

ders./Jörger, Albert: Livres Sédunois du Moyen Age. Enluminures et miniatures Trésors de la bibliothèque du chapitre de Sion (= Société pour la Sauvegarde de la Cité Historique et Artistique 10), Sion, 1985

Lekai, Louis Julius: The Cistercian College of Saint-Bernard in Paris in the Fifteenth Century, in: Cistercien Studies 6, 1971, S.172-179

ders.: The College of Saint Bernard in Paris in the Sixteenth and Seventeenth Centuries, in: Analecta Sacri Ordinis Cisterciensis 28, 1972, S.167-218

ders.: Studien, Studiensystem und Lehrtätigkeit der Zisterzienser, in: Die Zisterzienser. Ordensleben zwischen Ideal und Wirklichkeit, Bonn, 1980, S.165-170

Leitschuh, Friedrich: Katalog der Handschriften der Königlichen Bibliothek zu Bamberg, 1.Band, 1.Abteilung, Bamberg, 1898

Lemberger, Ernst: Die Bildnis-Miniatur in Deutschland von 1550-1850, München, 1910

Löwe, Heinz: Die Staufer als Könige und Kaiser, in: Die Zeit der Staufer. Geschichte - Kunst - Kultur III, Katalog der Ausstellung, Stuttgart, 1977, S.21-34

Lülfing, Hans: Die Fortdauer der handschriftlichen Buchherstellung nach der Erfindung des Buchdrucks - ein buchgeschichtliches Problem, in: Buch und Text im 15. Jahrhundert (Wolfenbütteler Abhandlungen zur Renaissanceforschung, Bd.2), Hamburg, 1981, S.17-23

Lutze, Eberhard: Antiphonar, in: RDK I, 1937, Sp.729-732

Marmor, Johannes: Geschichtliche Topographie der Stadt Konstanz und ihrer nächsten Umgebung mit besonderer Berücksichtigung der Sitten- und Kulturgeschichte derselben, Konstanz, 1860

Marrow, James: John the Baptist, Lautern for the Lord: New attributes for the Baptist from the Northern Netherlands, in: Oud Holland 83, 1968, S.3-12

ders.: John the Baptist, Lautern for the Lord: A Supplement, in: Oud Holland 85, 1970, S.188-193

ders.: A Book of Hours from the Circle of the Master of the Berlin Passion: Notes on the Relationship between Fifteenth-Century Manuscript Illu-

mination and Printmaking in the Rhenish Lowlands, in: The Art Bulletin 60, 1978, S.590-616

Martin, Theodor: Das Ende des Klosters Salem, in: FDA 15, 1882, S.101-118

ders.: Tagebuch des Salemer Conventualen Dionysius Ebe aus den Jahren 1796-1801, in: FDA 18, 1886, S.21-117

Martin Luther und die Reformation in Deutschland. Ausstellung zum 500. Geburtstag Martin Luthers im GNM Nürnberg, Frankfurt, 1983

Maurer, Hans-Martin: Die Ausbildung der Territorialgewalt oberschwäbischer Klöster vom 14.-17. Jahrhundert, in: Blätter für deutsche Landesgeschichte 109, 1973, S.151-195

Maurer, Helmut: Friedrich Barbarossa, die lombardische Liga und Konstanz als Stätte des Friedensschlusses vom Jahre 1183, in: Konstanz zur Zeit der Staufer, Konstanz, 1983, S.5-24

Mazal, Otto: Rez. v. Werner, Cimelia Heidelbergensia, in: Codices manuscripti 2, 1976, S.61-63

Meister E.S., Ein oberrheinischer Kupferstecher der Spätgotik. Katalog zur Ausstellung, bearb. v. Holm Bevers, München, 1987

Metzger, Othmar: Die Ulmer Stadtmaler (1495-1631), in: Ulm und Oberschwaben, Zeitschrift für Geschichte und Kunst 35, 1958, S.181-200

Metzger, Thérèse und Mendel: La vie Juive au Moyen Age, Fribourg, 1982

Meyer, Kathi: Der Musikdruck in den liturgischen Inkunabeln von Wenßler und Kilchen, in: Gutenberg-Jahrbuch 1935, S.117-126

Meyer, Otto: Prunkchoralbücher des ausgehenden Mittelalters, in: Fränkisches Land in Kunst, Geschichte und Volkstum 1, Bamberg, 1953/54, S.9-10

Michler, Jürgen: Dendrochronologische Datierung des Salemer Münsters, in: Kunstchronik 38, 1985, S.225-228

Möller, Lise Lotte: Die Wilden Leute des Mittelalters, Hamburg, 1963

Mohlberg, Leo Cunibert: Mittelalterliche Handschriften (= Katalog der Handschriften der Zentralbibliothek Zürich, Bd.I), Zürich, 1952

Mohr, Klaus: Das Musikleben des Klosters Fürstenfeld, in: In Tal und Einsamkeit. 725 Jahre Kloster Fürstenfeld. Die Zisterzienser im alten Bayern, Bd.2, Fürstenfeldbruck, 1988, S.343-353

Monastisches Westfalen. Klöster und Stifte 800-1800, Münster, 1982

Mone, Franz Joseph: Chronik von Salmannsweiler von 1134-1210, in: Quellensammlung der badischen Landesgeschichte I, Karlsruhe, 1848, S.176-180

ders.: Bauernkrieg am Bodensee, in: Quellensammlung der badischen Landesgeschichte II, Karlsruhe, 1854, S.118-133

ders.: Chronik von Salmansweiler von 1134-1337, in: Quellensamlung der badischen Landesgeschichte III, Karlsruhe, 1863, S.18-41 und 663-666

Mone, Fredegar: Die bildenden Künste an den Gestaden des Bodensees, an der oberen Donau, in der Baar und auf dem östlichen Schwarzwalde ehemals und jetzt, Konstanz, 1884-1890

Mosler, Hans: Die Cistercienserabtei Altenberg (= Germania Sacra N.F.2, Die Bistümer der Kirchenprovinz Köln 1: Das Erzbistum Köln), Berlin, 1965

Moßig, Christian: Verfassung des Zisterzienserordens und Organisation der Einzelklöster, in: Die Zisterzienser, Ordensleben zwischen Ideal und Wirklichkeit, Bonn, 1980, S.115-124

Müller, Gregor: Zur Geschichte unseres Rituals, in: CC 4, 1892, S.342-346, 371-376

ders.: Über Neuausgaben liturgischer Bücher (= Aus Cîteaux in den Jahren 1719-1744, 42.Kapitel), in: CC 13, 1901, S.115-119

ders.: Beim Gebrauch der Chorbücher, in: CC 16, 1904, S.18-20

ders.: Einflußnahme auf die Studien (= Studien über das Generalkapitel, 43.Kapitel), in: CC 19, 1907, S.48-57

ders.: Die Ordensprozessionen, in: CC 19, 1907, S.119-124, 152-156, 180-185, 245-248

ders.: Zur Geschichte unseres Breviers, in: CC 29, 1917, S.1-8, 36-41, 56-62, 81-86, 103-114, 129-138, 158-164, 180-184

Muther, Richard: Die deutsche Bücherillustration der Gotik und Frührenaissance 1460-1530, München, Leipzig, 1884

Myslivec, Josef: Apostel, in: LCI I, Freiburg, 1968, Sp.150-173

ders.: Tod Mariens, in: LCI IV, Freiburg, 1972, Sp.333-338

Nagler, Georg Kaspar: Die Monogrammisten, 5 Bde., München-Leipzig, 1858-1879

Neuhauser, Walter: Die Rolleneinbände des Buchdruckers und Buchbinders Gallus Dingenauer: Meister G-D, in: De Libris Compactis Miscellanea (= Studia Bibliothecae Wittockianae 1), Brüssel, 1984, S.133-249

Neumann, Hans: Gereon, in: LCI VI, Freiburg, 1971, Sp.394-395

Nilgen, Ursula: The Epiphany and the Eucharist, in: The Art Bulletin 49, 1967, S.311-316

Nordenfalk, Carl: Abbas Leofsinus. Ein Beispiel englischen Einfusses in der ottonischen Kunst, in: Acta Archaeologica 4, 1933, S.49-83

Nürnberg 1300-1550. Kunst der Gotik und Renaissance. Katalog zur Ausstellung im GNM Nürnberg, München, 1986

Obser, Karl: Zur Geschichte des Heidelberger St. Jakobskollegiums, in: ZGO 57, N.F.18, 1903, S.434-450

ders.: Beiträge zur Salemer Bau- und Kunstgeschichte im 15. und 16. Jahrhundert, in: ZGO 69, N.F.30, 1915, S. 574-613

ders.: Epitaphien, Gedenk- und Wappentafeln im Kloster Salem, in: ZGO 70, N.F.31, 1916, S.176-215

ders.: Bernhard Strigels Beziehungen zum Kloster Salem, in: ZGO 70, N.F.31, 1916, S.167-175

ders.: Zur Geschichte des Klosters Salem im 17. Jahrhundert, in: ZGO 70, N.F.31, 1916, S.65-85

Oechelhaeuser, Adolf von: Die Miniaturen der Universitätsbibliothek zu Heidelberg, 1.Theil, Heidelberg, 1887; 2.Theil, Heidelberg, 1895

Oeser, Wolfgang: Die Brüder des gemeinsamen Lebens in Münster als Bücherschreiber, in: Archiv für die Geschichte des Buchwesens 5, 1962, Sp.197-398

Pächt, Otto/Thoss, Dagmar: Französische Schule (= Die illuminierten Handschriften und Inkunabeln der ÖNB, Reihe 1), Bd.2, Wien 1977

Paffrath, Arno: Die Darstellung des Heiligen in der bildenden Kunst (= Bernhard von Clairvaux 2) Bergisch-Gladbach, 1990

Paoli, Cesare: Grundriß der lateinischen Paläographie, Innsbruck, 1885

Pascher, Joseph: Brevier, in: LThK II, 1958, Sp.679-684

Petzoldt, Leander: Quirinus von Neuß, in: LCI VIII, Freiburg, 1976, Sp.240-242

Pfeiffer, Eberhard: Beziehungen deutscher Cistercienser und ihrer Klöster zu Kreuz- und Pilgerfahrten nach dem hl. Lande (1100-1300), in: CC 47, 1935, S.269-273, 306-310, 344-346, 373-380 und CC 48, 1936, S.5-10

Pfleger, Luzian: Nicolaus Salicetus, ein elsässischer Cistercienserabt des 15. Jahrhunderts, in: Studien und Mitteilungen aus dem Benediktiner- und dem Cistercienser-Orden 22, 1901, S.588-599

ders.: Abt Nikolaus Salicetus von Baumgarten, ein gelehrter Cistercienser des 15. Jahrhunderts, in: Archiv für elsässische Kirchengeschichte 9, 1934, S.107-122

Piccard, Gerhard: Zur Geschichte der Papiermacherei in Ravensburg, in: Neue Beiträge zur südwestdeutschen Landesgeschichte, Festschrift für Max Miller (=Veröffentlichungen der Kommission für geschichtliche Landeskunde in Baden Württemberg, Reihe B: Forschungen, 21.Bd.), Stuttgart, 1962, S.88-102

ders.: Wasserzeichen, Frucht (= Die Wasserzeichenkartei Piccard im Hauptstaatsarchiv Stuttgart 14), Stuttgart, 1983

Plotzek-Wederhake, Gisela: Buchmalerei in Zisterzienserklöstern, in: Die Zisterzienser. Ordensleben zwischen Ideal und Wirklichkeit, Bonn, 1980, S.357-378

Plöchl, Willibald Maria: Geschichte des Kirchenrechts, 2 Bde., München, 21960

Poensgen, Ursula: Das Graduale aus Kloster Medlingen, München, Bayerische Staatsbibliothek, Cod.lat.23014, Magisterarbeit an der LMU München (masch.), 1976

Postina, Aloys: Beiträge zur Geschichte der Cistercienserklöster des 16. Jahrhunderts in Deutschland, in: CC 13, 1901, S.225-237

Preiss, Martin: Die politische Tätigkeit und Stellung der Cistercienser im Schisma von 1159-1177 (= Historische Studien 248), Berlin, 1934

Przywecka-Samecka, Maria: Problematik des Musiknotendrucks in der Inkunabelzeit, in: Gutenberg-Jahrbuch 1978, S.51-56

Rabenau, Konrad von: Einbandkunst in der Reformationszeit, in: Kunst der Reformationszeit, Berlin, 1983, S.344-346

Rahn, Johann Rudolf: Geschichte der bildenden Künste in der Schweiz bis zum Schluß des Mittelalters, Zürich, 1876

Randall, Lilian M.C.: Images in the margins of the gothic manuscripts, Berkeley and Los Angeles, 1966

Rauch, Christian: Die Trauts. Studien und Beiträge zur Geschichte der Nürnberger Malerei (= Studien zur deutschen Kunstgeschichte 79), Straßburg, 1907

Rauh, Rudolf: Klöster und Adel in Oberschwaben, in: Neue Beiträge zur südwestdeutschen Landesgeschichte, Festschrift für Max Miller, Stuttgart, 1962, S.161-182

Rehfuss, Maren: Das Zisterzienserinnenkloster Wald. Grundherrschaft, Gerichtsherrschaft und Verwaltung (= Arbeiten zur Landeskunde Sigmaringen 9), Sigmaringen, 1971

(Kuhn-) Rehfuss, Maren: Die Zisterzienserinnen in Deutschland, in: Die Zisterzienser. Ordensleben zwischen Ideal und Wirklichkeit, 1980, S.125-147

diess.: Die soziale Zusammensetzung der Konvente in den oberschwäbischen Frauenzisterzen, in: Speculum Sueviae, Beiträge zu den historischen Hilfswissenschaften und zur geschichtlichen Landeskunde Südwestdeutschlands. Festschrift für Hansmartin Decker-Hauff zum 65. Geburtstag, Band II, 1982, S.7-31

Renaissance Painting in Manuscripts. Treasures from the British Library, New York, 1983

Die Renaissance im deutschen Südwesten zwischen Reformation und Dreißigjährigem Krieg. Katalog zur Ausstellung, 2 Bde., Karlsruhe, 1986

Ringholz, Otto: Geschichte des fürstlichen Benediktinerstiftes U.L.F. von Einsiedeln, Einsiedeln, 1904

Ritter, Georges.: Manuscrits à Peintures de l'École de Rouen. Livres d'heures normands, Paris, 1913

Rochais, Henri Marie/Manning, Eugène: Saint Bernard (= Bibliographie général de l'ordre cistercien, Vol.21), Rochefort, 1982

Rösener, Werner: Reichsabtei Salem. Verfassungs- und Wirtschaftsgeschichte des Zisterzienserklosters von der Gründung bis zur Mitte des 14. Jahrhunderts (= Vorträge und Forschungen, Sonderband 13), Sigmaringen, 1974

ders.: Südwestdeutsche Zisterzienserklöster unter kaiserlicher Schirmherrschaft, in: Zeitschrift für Württembergische Landesgeschichte 33, 1974, S.24-52

ders.: Die Entwicklung des Zisterzienserklosters Salem im Spannungsfeld von normativer Zielsetzung und gesellschaftlicher Anpassung während des 12.-14. Jahrhunderts, in: ZGO 133, N.F.94, 1985, S.43-65

Roosen-Runge, Marie und Heinz: Das spätgotische Musterbuch des Stephan Schriber in der Bayerischen Staatsbibliothek München Cod.icon 420, 3 Bde., Wiesbaden, 1981

Roth, Hermann Joseph: Bibliothek von der Abtei Salem, in: Die Cistercienser. Geschichte, Geist, Kunst, Köln, 21977, S.464-466

Roth, Hermann Joseph/Schulz Chrysostomus: Die Zisterzienser zwischen Ideal und Wirklichkeit. Textbuch zum Tonbild "Die Zisterzienser", München 1983

Rott, Hans: Quellen und Forschungen zur südwestdeutschen und schweizerischen Kunstgeschichte im 15. und 16. Jahrhundert, Bd.1: Bodenseegebiet, Stuttgart, 1933/34

Ruppel, Aloys: Persönlichkeit und Werk von Johann Gutenberg, in: Gutenberg-Bibel (= Die bibliophilen Taschenbücher Nr.1), Dortmund, 41983

Sabrow, Martin, R.: Der Stadthof des Zisterzienserklosters Salem in Konstanz von seiner Gründung bis in das 15. Jahrhundert, in: SVG 94, 1976, S.93-124

Salabova, Marie: Badisches Generallandesarchiv, Abt.98-Salem, Bd.1/2, 1978; Bd.3, 1980

Salem I: Salem. 850 Jahre Reichsabtei und Schloß, hg. v. Reinhard Schneider, Konstanz, 1984

Salem II: Die Zisterzienserabtei Salem. Der Orden, Das Kloster, Seine Äbte, hg. anläßlich der Gründung des Klosters vor 850 Jahren von Alberich Siwek, Salem, 1984

Salem III: Kloster und Staat. Besitz und Einfluß der Reichsabtei Salem. Katalog zur Ausstellung zum 850. Jubiläum, Markgräflich Badische Museen, Salem, 1984

Scarpatetti, Beat Matthias von: Die Handschriften der Bibliotheken Bern-Porrentruy (= Katalog der datierten Handschriften in der Schweiz in lateinischer Schrift vom Anfang des Mittelalters bis 1550, Bd.2), Dietikon-Zürich, 1983

Schiller, Gertrud: Ikonographie der christlichen Kunst, 5 Bde. Gütersloh, 1966-1990

Schimmelpfennig, Bernhard: Zisterzienser, Papsttum und Episkopat im Mittelalter, in: Die Zisterzienser. Ordensleben zwischen Ideal und Wirklichkeit, Bonn, 1980, S.69-85

Schindele, Pia: Die Abtei Lichtenthal, in: FDA 104, 1984, S.19-166

Schlechter, Armin: Gelehrten- und Klosterbibliotheken in der Universitätsbibliothek Heidelberg. Ein Überblick (= Heidelberger Bibliotheksschriften 43), Heidelberg, 1990

Schmid, Alfred A.: Auf den Spuren Leonhard Wagners. Miscellanea liturgica in honorem L.Cuniberti Mohlberg, Vol.II, Roma, 1949, S.175-187

ders.: Das Gebetbuch des Abtes Jost Necker von Salem, in: Neue Beiträge zur Archäologie und Kunstgeschichte Schwabens, Julius Baum zum 70.Geburtstag, Stuttgart, 1952, S.138-146

ders.: Die Buchmalerei des XVI. Jahrhunderts in der Schweiz, Olten, 1954

ders.: Himmelfahrt Christi, in: LCI II, Freiburg, 1970, Sp.268-276

Schmid, Bruno: Geschichte und Säkularisation des ehemaligen Reichsstiftes Salem und sein letzter Abt Caspar Oechsle, Zulassungsarbeit an der Pädagogischen Hochschule Weingarten (masch.), 1965

Schmid, Hans: Verwendung von Musiknoten, in: Buchdruck, in: Lexikon des Mittelalters II, 1983, Sp.818-819

Schmid, Hermann: Die Säkularisation der Klöster in Baden 1802-1811, in: FDA 98, 1978, S.171-352 und FDA 99, 1979, S.173-375

ders.: Die Säkularisation des Reichsstiftes Salem durch Baden und Thurn und Taxis 1802-1804, Überlingen, 1980

ders.: Die Säkularisation und Mediatisation in Baden und Württemberg, in: Baden und Württemberg im Zeitalter Napoleons, Stuttgart, 1987, S.135-155

Schmidtke, Dietrich: Geistliche Tierinterpretation in der deutschsprachigen Literatur des Mittelalters 1100-1500, Phil.Diss., Berlin, 1968

Schmitt, Joseph: Auferstehung Christi, in: LThK I, 1957, Sp.1028-1035

Schneider, Ambrosius: Die Cistercienserabtei Himmerod im Spätmittelalter (= Quellen und Abhandlungen zur mittelrheinischen Kirchengeschichte, Bd.1), Speyer, 1954

ders.: Deutsche und französische Cistercienser-Handschriften in englischen Bibliotheken, in: CC 69, 1962, S.43-54

ders.: Die Cistercienser. Geschichte, Geist, Kunst, Köln, [2]1977

ders.: Zur Geschichte der Druckerei im Cistercienserkloster Salem, in: Van der boychdrucker Kunst, Adam Wienand zum 75. Geburtstag, Köln, 1978, S.64-70

Schneider, Ernst: Zum Schutz gegen die Pfeile Gottes. Die Sebastiansbruder-
schaft zu Salem, in: Oberländer-Chronik, 1959, Nr.210

Schneider, Fulgentius: Vom alten Meßritus des Cistercienser Ordens, IV.:
Bemerkungen über die Beschaffenheit und Einrichtung der alten Meß-
bücher des Ordens, in: CC 40, 1928, S.77-90

Schneider, Reinhard: Lebensverhältnisse bei den Zisterziensern im Spätmit-
telalter, in: Klösterliche Sachkultur des Spätmittelalters (= Veröffentli-
chungen des Institutes für mittelalterliche Realienkunde Österreichs,
Nr.3), Wien, 1980, S.43-71

ders.: Die Geschichte Salems, in: Salem. 850 Jahre Reichsabtei und Schloß
(zit.: Salem I), Konstanz, 1984, S.11-153

ders.: Studium und Zisterzienser mit besonderer Berücksichtigung des süd-
westdeutschen Raumes, in: Rottenburger Jahrbuch für Kirchenge-
schichte Bd.4, 1985, S.103-118

Schneider, Walther: Zwei Todfall-Rodel der Reichsabtei Salem aus den
Jahren 1594-1600 und 1608-1628, in: SVG 90, 1972, S.77-110

Schneidler, Herbert: Die Septemberbibel Nikolaus Glockendons (1522-1524),
Wolfenbüttel, Herzog August Bibliothek, Cod.Guelf 25,13/25,14,
Phil.Diss., München, München, 1978

Schoell, Charlotte: Die Chorbücher des 15. Jahrhunderts aus dem Angerklo-
ster in München, Magisterarbeit der LMU München (masch.), 1976

Schrade, Hubert: Auferstehung, in: RDK I, 1937, Sp.1230-1240

Schreckenstein, Roth von: Herr Diethelm von Krenkingen, Abt von Reiche-
nau (1170-1206) und Bischof von Constanz (1189-1206), ein treuer
Anhänger des Königs Philipp, in: ZGO 28, 1876, S.286-371

Schreiber, Georg: Kurie und Kloster im 12. Jahrhundert, Studien zur Privile-
gierung, Verfassung und besonders zum Eigenkirchenwesen der vor-
franziskanischen Orden, vornehmlich auf Grund der Papsturkunden
von Paschalis II. bis auf Lucius III. (1099-1181), Stuttgart, 1910

Schreiber, Wilhelm Ludwig: Manuel de l'auteur de la Gravure sur bois et sur
métal aux XV. siècle, Leipzig, 1911

ders.: Holzschnitte aus dem letzten Drittel des fünfzehnten Jahrhunderts in der
Kgl. Graphischen Sammlung zu München, Bd.2, Straßburg, 1912

Schreiner, Klaus: Die Staufer als Herzöge von Schwaben, in: Die Zeit der
Staufer. Geschichte - Kunst - Kultur III, Stuttgart, 1977, S.7-20

Schrift, Druck, Buch im Gutenberg-Museum. Aus den Beständen des Gutenberg-Museums und der Stadtbibliothek, Mainz, 1985

Schröder, Alfred: Leonhard Wagners "Proba centum scripturarum", in: Archiv für die Geschichte des Hochstiftes Augsburg, 1909, S.372-385

Schuba, Ludwig: Leben und Denken der Salemer Mönchsgemeinde im Spiegel der liturgischen Handschriften, in: Salem. 850 Reichsabtei und Schloß (zit.: Salem I), Konstanz, 1984, S.343-366

Schuler, Manfred: Orgeln und Organisten im Zisterzienserkloster Salem bis 1600, in: Kirchenmusikalisches Jahrbuch 55, 1971, S.13-19

Schulz, Hans-Jürgen: Salem - Ehemalige Reichsabtei, München-Zürich, 1977 (21983)

ders.: Salem nach der Säkularisation, in: Salem. 850 Jahre Reichsabtei und Schloß (zit.: Salem I), Konstanz, 1984, S.155-191

Schulz, Knut: Die Zisterzienser in der Reichspolitik während der Stauferzeit, in: Die Zisterzienser. Ordensleben zwischen Ideal und Wirklichkeit, Ergänzungsband, Köln, 1982, S.165-194

Schunke, Ilse: Die Einbände der Palatina in der vatikanischen Bibliothek, Bd.1: Beschreibung (= Studi e testi 216), Citta del Vaticano, 1962

diess.: Die Schwenkesammlung gotischer Stempel und Einbandbeschreibungen nach Motiven geordnet und nach Werkstätten bestimmt und beschrieben, Berlin, 1979

Seeliger, Stephan: Pfingsten, in: LCI III, Freiburg, 1971, Sp.415-423

Semler, Alfred: Die historischen Handschriften der Leopold-Sophien-Bibliothek in Überlingen, in: ZGO 80, N.F.41, 1928, S.117-131

Siebert, Hans Dietrich: Gründung und Anfänge der Reichsabtei Salem, in: FDA 62, N.F.35, 1934, S.23-56

Sillib, Rudolf: Verzeichnis der Handschriften und Drucke im Ausstellungssaal der Großherzoglichen Universitäts-Bibliothek in Heidelberg, Heidelberg, 1912

ders.: Aus Salemer Handschriften. Die chronikalischen und selbstbiographischen Aufzeichnungen und die Totenliste des Jodocus Ower, in: ZGO 72, N.F.33, 1918, S.17-30

Sieveking, Hinrich: Der Meister des Wolfgang-Missale von Rein. Zur österreichischen Buchmalerei zwischen Spätgotik und Renaissance, München, 1986

Sitzmann, Edouard: Dictionnaire de biographie des Hommes célèbres de l'Alsace depuis les temps les plus recules jusqu'à nos jours II, Paris, 1910, S.668

Siwek, Alberich: Die Zisterzienserabtei Salem. Der Orden, Das Kloster, Seine Äbte (zit.: Salem II), Salem, 1984

Sotheby's Western Manuscript and Miniatures, 1.December 1987, S.15, Nr.16

Specht, Thomas: Die Beziehungen des Klosters Salem zur Universität Dillingen, in: ZGO 59, N.F.20, 1905, S.272-292

Staiger, Franz Xaver: Salem oder Salmansweiler, ehemaliges Reichskloster Cistercienser-Ordens, Constanz, 1863

Stamm, Liselotte: Buchmalerei in Serie: Zur Frühgeschichte der Vervielfältigungskunst, in: Zeitschrift für schweizerische Archäologie und Kunstgeschichte 40, 1983, S.128-135

Stange, Alfred: Deutsche Malerei der Gotik, 11 Bde., München-Berlin, 1934-1961

ders.: Kritisches Verzeichnis der deutschen Tafelbilder vor Dürer, Bd.II, München, 1970

Staub, Kurt Hans: Geschichte der Dominikanerbibliothek in Wimpfen am Neckar (ca. 1460-1803). Untersuchungen an Hand der in der Hessischen Landes- und Hochschulbibliothek Darmstadt erhaltenen Bestände (= Studien zur Bibliotheksgeschichte 3), Graz, 1980

Steingräber, Erich: Die kirchliche Buchmalerei Augsburgs um 1500 (= Schriftenreihe des Stadtarchivs Ausgsburg 8), Augsburg, 1956

ders.: Beiträge zum Werk des Augsburger Buchmalers Ulrich Taler, in: Pantheon 19, 1961, S.119-126

Steinhauser, Gebhard: Die Klosterpolitik der Grafen von Württemberg bis Ende des 15. Jahrhunderts, in: Studien und Mitteilungen zur Geschichte des Benediktiner-Ordens und seiner Zweige 34, N.F.3, 1913, S.1-62

Stengele, Benevenut: Das ehemalige Reichsstift Salem; in: Linzgovia Sacra, Beiträge zur Geschichte der ehemaligen Klöster und Wallfahrtsorte des jetzigen Landkapitels Linzgau, Überlingen, 1887, S.3-20

Stengele, Conrad: Die ehemalige Reichsabtei Salem, in: Bodenseehefte 15, H.12, 1964, S.13-20

Stieger, Raynald: Monumenta liturgica, in: CC 57, N.F.11/12, 1950, S.32-52

Stilleben in Europa, Katalog zur Ausstellung in Münster und Baden-Baden, Münster, 1979

Strieder, Peter: Glockendon, in: Neue Deutsche Biographie 6, Berlin, 1964, S.458-459

Swarzenski, Georg/Schilling, Rosy: Die illuminierten Handschriften und Einzelblattminiaturen des Mittelalters und der Renaissance in Frankfurter Besitz, Frankfurt, 1929

Sydow, Jürgen: Zisterzienserabtei Bebenhausen (= Germania sacra N.F.16, Die Bistümer der Kirchenprovinz Mainz, Das Bistum Konstanz 2), Berlin-New York, 1984

ders.: Die Sozialstruktur eines mittelalterlichen Zisterzienserklosters, dargestellt am Beispiel der Abtei Bebenhausen, in: Rottenburger Jahrbuch für Kirchengeschichte Bd.4, 1985, S.93-102

In Tal und Einsamkeit. 725 Jahre Kloster Fürstenfeld. Die Zisterzienser im alten Bayern, 2 Bde. Katalog zur Ausstellung, Fürstenfeldbruck, 1988

Thiel, Erich: Die liturgischen Bücher des Mittelalter, in: Börsenblatt des Deutschen Buchhandels 83, 1967, S.2378-2395

Thieme, Ulrich/Becker, Felix: Allgemeines Lexikon der bildenden Künstler von der Antike bis zur Gegenwart, 37.Bd., Leipzig, 1907-1950

Thomas, Alois: Die illuminierten Gradualien des 15. und 16. Jahrhunderts im Bistumsarchiv Trier, in: Mainzer Zeitschrift 67/68, 1972/73, S.179-194

ders.: Geschichte und Ausstattung des spätgotischen Augustinergraduale im Bistumsarchiv Trier, in: Sichtbare Kirche, Heinrich Laag zum 80. Geburtstag, Gütersloh, 1973, S.207-218

Thoss, Dagmar: Französische Gotik und Renaissance in Meisterwerken der Buchmalerei, Wien, 1978

diess.: Flämische Buchmalerei. Handschriftenschätze aus dem Burgunderreich, Wien, 1987

Thurn, Hans: Die Ebracher Handschriften in der Universitätsbibliothek Würzburg, in: Würzburger Diözesangeschichtsblätter 31, 1969, S.5-26

ders.: Die Handschriften der Zisterzienserabtei Ebrach (= Die Handschriften der Universitätsbibliothek Würzburg, Bd.1), Wiesbaden, 1970

Toepke, Gustav: Die Matrikel der Universität Heidelberg, Bd.1, Heidelberg, 1884

Treeck-Vaassen, Elgin van: Die Werkstatt der Mainzer Riesenbibel in Würzburg und ihr Umkreis, in: Archiv für Geschichte des Buchwesens 13, 1973, Sp.1121-1428

Trilhe, R.: Cîteaux, in: Dictionnaire d'Archéologie chrétienne et de Liturgie III, Paris, 1914, Sp.1779-1792

Trithemius, Johannes: De laude scriptorum, Zum Lobe der Schreiber, eingel., hg. und übers. von Klaus Arnold, in: Mainfränkische Hefte 60, Würzburg, 1973

Tschochner, Friederike: Konrad von Konstanz, in: LCI VII, Freiburg, 1974, Sp.333-334

Tüchle, Hermann: Kirchengeschichte Schwabens, 2.Bde., Stuttgart, 1954

ders.: Süddeutsche Klöster vor 500 Jahren, ihre Stellung in Reich und Gesellschaft, in: Blätter für deutsche Landesgeschichte 109, 1973, S.102-123

ders.: Die Ausbreitung der Zisterzienser in Südwestdeutschland bis zur Säkularisation, in: Rottenburger Jahrbuch für Kirchengeschichte, Bd.4, 1985, S.23-36

Verger, Jacques: Baccalaureus, in: Lexikon des Mittelalters I, München-Zürich, 1980, Sp.1323

Volk, Otto: Salzproduktion und Salzhandel mittelalterlicher Zisterzienserklöster (= Vorträge und Forschungen, Sb.36), Sigmaringen, 1984

Vom Leben im späten Mittelalter. Der Hausbuchmeister oder Meister des Amsterdamer Kabinetts. Katalog zur Ausstellung in Amsterdam und Frankfurt, Stuttgart-Bad Cannstatt, 1985

Waagen, Gustav Friedrich: Kunstwerke und Künstler in Baiern, Schwaben, Basel, dem Elsaß und der Rheinpfalz (= Kunstwerke und Künstler in Deutschland, Bd.2), Leipzig, 1845

Wachtel, Hildegard: Die liturgische Musikpflege im Kloster Adelhausen seit Gründung des Klosters 1234 bis um 1500, in: FDA 39, 1938

Walter, Leodegar: Das Totenbuch der Abtei Salem, in: CC 40, 1928, S.1-5, 37-40, 71-77, 106-110, 129-135, 164-168, 194-197, 220-224, 246-251, 281-285, 322-326, 359-378

ders.: Die Abtswahlen in Salem im 16. Jahrhundert, in: CC 48, 1936, S.98-106

ders.: Das Calendarium Cisterciense einst und jetzt, in: CC 55, N.F.5, 1948, S.24-34, 82-86, 150-156, 211-218

ders.: Nachträge zum Totenbuch (I.Teil) der Abtei Salem, in: CC 59, N,F. 18/19, 1952, S.17-22

ders.: Abt Caspar Oexle von Salem, in: CC 59, N.F.18/19, S.92-100 und 61, N.F.27/28, 1954, S.35-40

ders.: Die Salemer Äbte im Lichte der Chronik des P. Gabriel Feyerabend, in: CC 62, N.F.33/34, 1955, S.94-102; CC 63, N.F.35/36, S.12-26; CC 63, N.F.37/38, S.72-83; CC 64, N.F.39/40, S.25-39; CC 64, N.F.41/42, S.61-71

ders.: Die Buchdruckerei im Kloster Salem, in: CC 66, N.F.47/48, 1959, S.16-31

ders.: Verdienste Salems im Kampf des Generalabtes mit den vier Primaräbten nach der Summa Salemitana, in: CC 67, N.F.51/52, 1960, S.60-79

Walz, Alfred: Kunstgeschichtliche Untersuchungen, in: Waldburg-Gebetbuch, Cod.brev.12 der WLB Stuttgart, Einführung und Kommentar des Faksimile, Süssen, 1987, S.47-79

Wattenbach, Wilhelm: Über einige Handschriften aus dem Kloster Salem, in: Anzeiger für Kunde der deutschen Vorzeit, N.F.14, 1867, S.161-165

ders.: Das Schriftwesen im Mittelalter, Leipzig, [4]1896 (unveränderter Abdruck der 3. vermehrten Auflage); Nachdruck Graz, 1958

Weale, James William Henry.: Bookbindings and rubbings of Bindings in the national Art Library South Kensington Museum, London, 1898

Weech, Friedrich von: Codex Diplomaticus Salemitanus. Urkundenbuch der Cistercienserabtei Salem, 3 Bde., Karlsruhe, 1883, 1886 und 1895

ders.: Fürbitten für die lebenden und verstorbenen Wohltäter des Klosters Salem, in: ZGO 49, N.F.10, 1895, S.279-286

Wehmer, Carl: Augsburger Schreiber aus der Frühzeit des Buchdrucks, in: Beiträge zur Inkunabelkunde N.F.1, 1935, S.78-111

Weigelt, Curt H.: Rheinische Miniaturen, in: Wallraf-Richartz-Jahrbuch 1, 1924, S.5-28

Weis, Anton: Handschriften-Verzeichniss der Stifts-Bibliothek zu Reun, in: Die Handschriften-Verzeichnisse der Cistercienser-Stifte 1 (= Xenia Bernardina 2), Wien, 1891

Wellstein, Gilbert: Die Zisterzienserorden, Düsseldorf, 1926

Werner, Wilfried: Alte und moderne Buchkunst. Handschriften und bibliophile Drucke in der Universitätsbibliothek Heidelberg, Heidelberg, 1970

ders.: Cimelia Heidelbergensia. 30 illuminierte Handschriften der Universitätsbibliothek Heidelberg, Wiesbaden, 1975

ders.: Biblia Sacra. Handschriften, Frühdrucke, Faksimileausgaben. Ausstellung der Universitätsbibliothek Heidelberg, Heidelberg, 1977

ders.: Schreiber und Miniatoren. Ein Blick in das mittelalterliche Skriptorium des Kloster Salem, in: Salem. 850 Jahre Reichsabtei und Schloß (zit.: Salem I), Konstanz, 1984, S.295-342

Wertvolle Handschriften und Einbände aus der ehemaligen Oettingen-Wallersteinschen Bibliothek, Wiesbaden, 1987

Weyermann, Albrecht: Nachrichten von Gelehrten, Künstlern und anderen merkwürdigen Personen aus Ulm, 2 Bde., Ulm 1789/1829

Widmann, Bernhard: Die neuen Choralbücher des Cistercienserordens, in: CC 17, 1905, S.24-28, 83-92, 147-149, 299-304, 335-346

Widmann, Hans: Vom Nutzen und Nachteil der Erfindung des Buchdrucks - aus der Sicht der Zeitgenossen des Erfinders, Mainz, 1973

Wilberg Vignau-Schuurman, Theodora Alida Gerarda: Die emblematischen Elemente im Werke Joris Hoefnagels, 2 Bde., Leiden, 1969

Willi, Dominicus: Zur Geschichte des Klosters Wettingen-Mehrerau. Wahl, Benediction und Tod der Äbte, in: CC 14, 1902, S.1-9, 34-40, 65-73, 97-111, 144-155, 175-185, 210-218, 241-248

Wißgott, Nora: Die Drolerien in europäischen Handschriften vom Ende des XIII. bis zum Beginn des XVI. Jahrhunderts, Phil.Diss., Wien (masch.), 1910

Witzleben, Elisabeth von/Wirth, Karl-August: Einzug Jesu in Jerusalem, in: RDK IV, 1958, Sp.1039-1060

Wocher, Laurenz: Liturgische Cistercienser-Manuskripte in der Hofbibliothek zu Karlsruhe, in: CC 3, 1891, S.255-256 und 4, 1892, S.32, 64, 95-96

Wolf, Horst: Schätze französischer Buchmalerei, Berlin, 1975

Württemberg im Spätmittelalter, Ausstellung des Hauptstaatsarchivs Stuttgart und der WLB, Stuttgart, 1985

Wyss, Robert L.: David, in: RDK III, 1954, Sp.1083-1119

Zender, Matthias: Die Verehrung des hl. Quirinus in Kirche und Volk, Neuss, 1967

Zeumer, Karl: Quellensammlung zur Geschichte der deutschen Reichsverfassung im Mittelalter und Neuzeit (= Quellensammlungen zum Staats-, Verwaltungs- und Völkerrecht 2), Tübingen, 21913

Ziegler, Charlotte/Rössl, Joachim: Katalog der Handschriften des Zisterzienserstiftes Zwettl, Teil 2: Cod. Zwettl 101-200 (= Veröffentlichung kom. Schrift- und Buchwesens des Mittelalters, Denkschriften), Wien, 1984

Zimelien. Abendländische Handschriften des Mittelalters aus den Sammlungen der Stiftung Preussischer Kulturbesitz. Katalog der Ausstellung, Wiesbaden, 1975

Zinsmeier, Paul: Die Geschichte des Zisterzienserklosters Salem. Studien zur Geschichte Salems, in: FDA 62, N.F.35, 1934, S.1-22

Die Zisterzienser. Ordensleben zwischen Ideal und Wirklichkeit. Katalog zur Ausstellung (= Schriften des Rheinischen Museumsamtes Nr.10), Bonn, 1980

Die Zisterzienser. Ordensleben zwischen Ideal und Wirklichkeit. Ergänzungsband (= Schriften des Rheinischen Museumsamtes Nr.18), Köln, 1982

Die Geschichte der Zisterzienser. Bilder und Texte der Ausstellung: Die Zisterzienser. Ordensleben zwischen Ideal und Wirklichkeit (= Schriften des Rheinischen Museumsamtes Nr.12), Bonn, 1980

ABBILDUNGSVERZEICHNIS

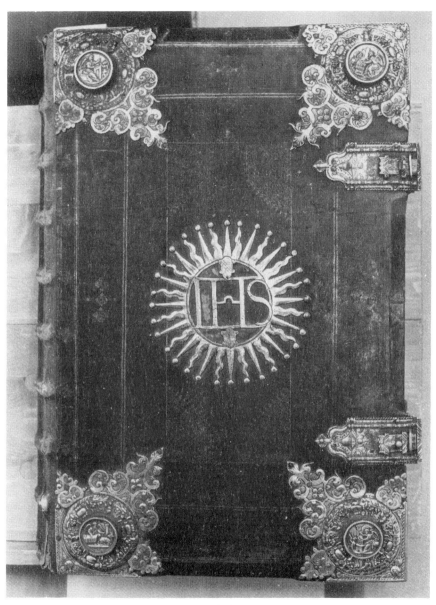

Abb.1
Graduale Cod.Sal.XI,16 - Einband

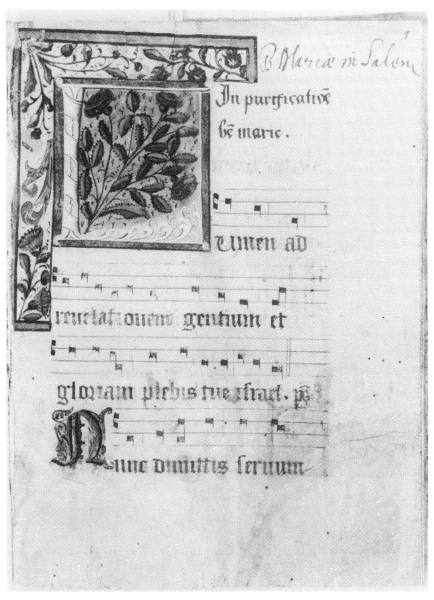

Abb.2
Prozessionale Cod.Sal.VII,106a; fol.1r

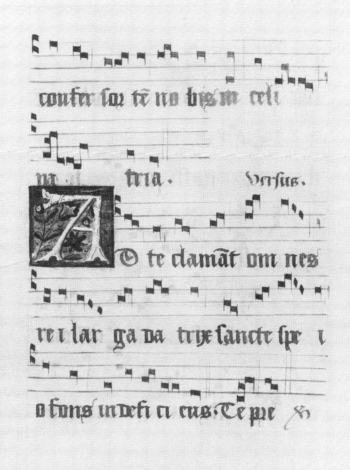

Abb.3
Prozessionale Cod.Sal.VII,106a; fol.26v

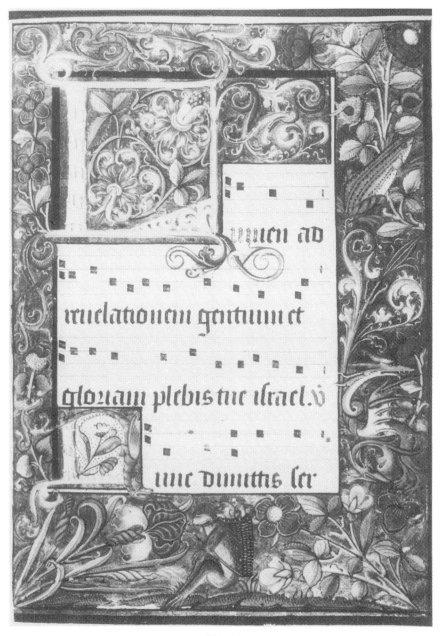

Abb.4
Prozessionale Cod.Sal.VIII,16; fol.2r

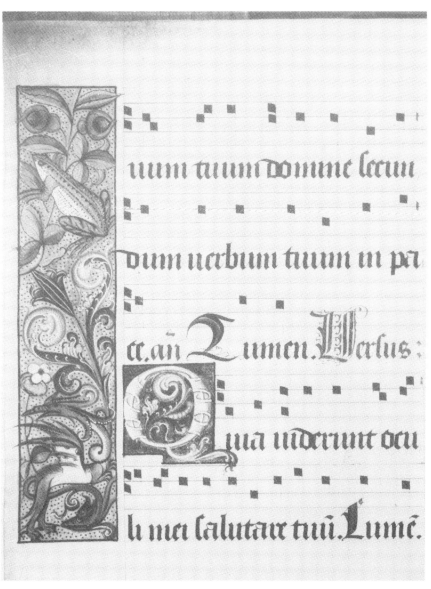

Abb.5
Prozessionale Cod.Sal.VIII,16; fol.2v

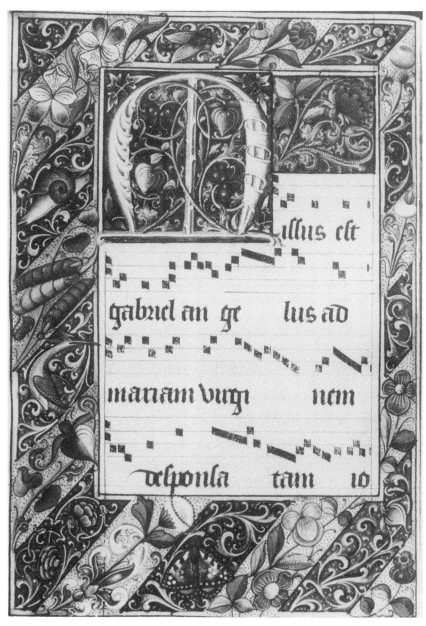

Abb.6
Prozessionale Cod.Sal.VIII,16; fol.8v

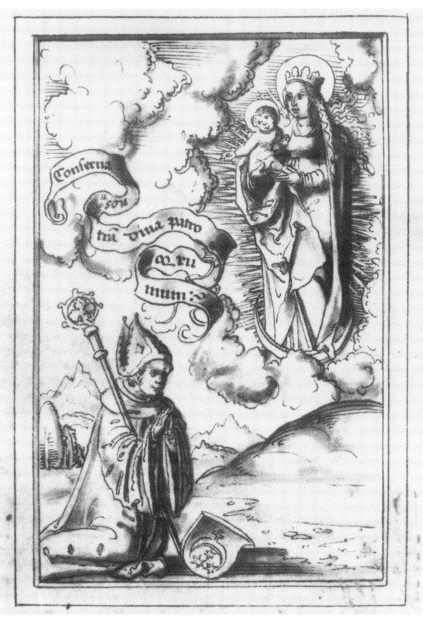

Abb.7
Ordinarium Cod.Sal.VIII,40; fol.1v

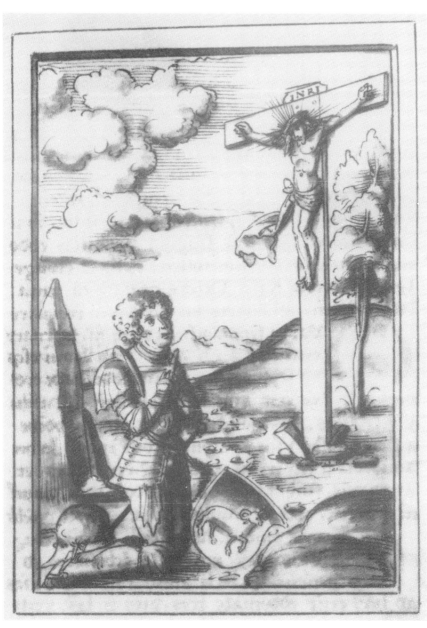

Abb.8
Ordinarium Cod.Sal.VIII,40; fol.10r

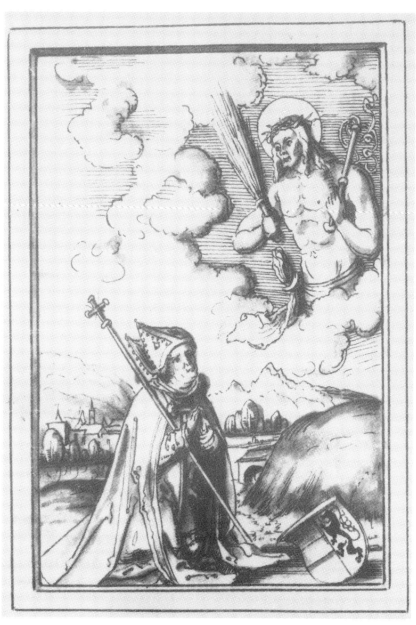

Abb.9
Ordinarium Cod.Sal.VIII,40; fol.17v

missa vna die de ieiunio et alia de festo
in mediate tauit. Ad secundā missā mi-
nistri expectāt vscʒ ad gloriā In fest aut i
quibꝰ non laboram ad maiore missā sp
vscʒ ad Gloria pri. debent expectare. De
libro Iheremie aphete legedo a passioe dm
 ſbrū iheremie vscʒ ad palcha :—
 prophete per duas ebdomadas ā
 te palcha tā in ecclelia quā i re
fectorio legerou dunidat cator duas i par
tes. vna pars legat puat dieb ad vigili
as vscʒ ad quitā feria āte Palcha. qͥe
pars inchoet ape miniū ipsius libri paulo
āte. ubi dnica nocte ad vigilias octa letto
fecerit finem. id eſt. videte vni dni Nūqd
solitudo. ꝛc. Et ab eo loco designet cantor
de illa prophetia ſcdm longitudine vel breui
tate noctiū per vnūquescʒ annū qͥ indica
uerit sufficere posse ad hͤ. q dictū e. Vbi aut
parte illā non ii i enͤa legendā indicauerit
finiedā. faciat ipo die dnica qua ipā prophetia
ad vigilias i cepta e i refectorio ichoare. per
lecta tͫ pͦ omelia gregory de enͤa Qs ex nob.
ꝶ pernigat vscʒ ad fine libri. procuras aut
oͤa ut ifra istos ꝗu.ᵃ dies tot liber plegat.

Abb.11
Abtsbrevier Cod.Sal.IX,c; fol.18v

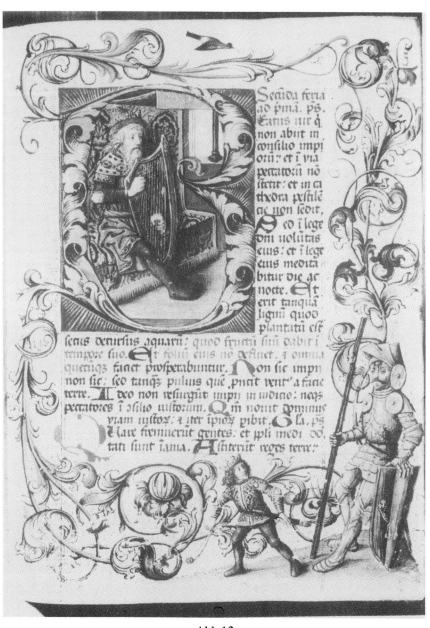

Abb.12
Abtsbrevier Cod.Sal.IX,c; fol.19r

Abb.13
Abtsbrevier Cod.Sal.IX,c; fol.107r

Abb.14
Abtsbrevier Cod.Sal.IX,c; fol.151r

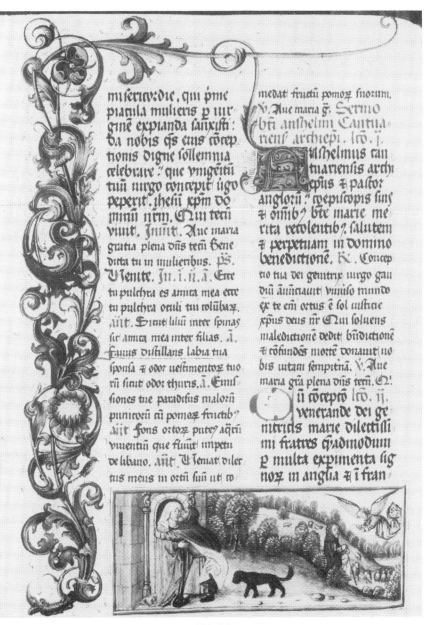

Abb.15
Abtsbrevier Cod.Sal.IX,c; fol.260v

Abb.16
Abtsbrevier Cod.Sal.IX,c; fol.265r

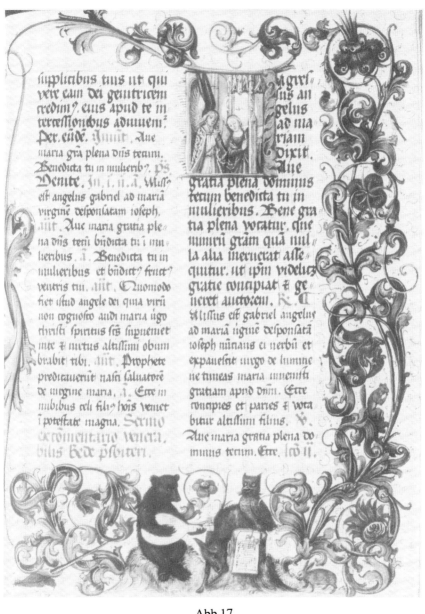

Abb.17
Abtsbrevier Cod.Sal.IX,c; fol.297r

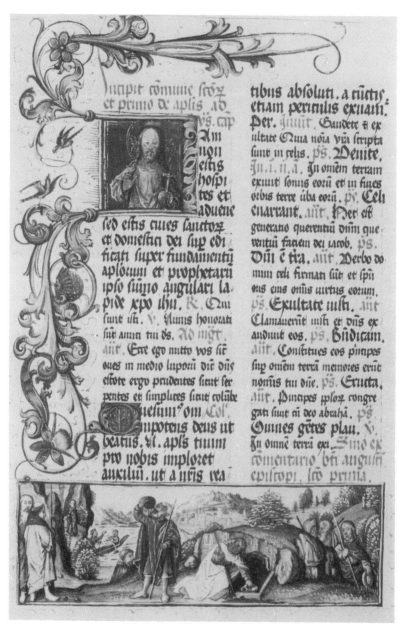

Abb.18
Abtsbrevier Cod.Sal.IX,c; fol.301v

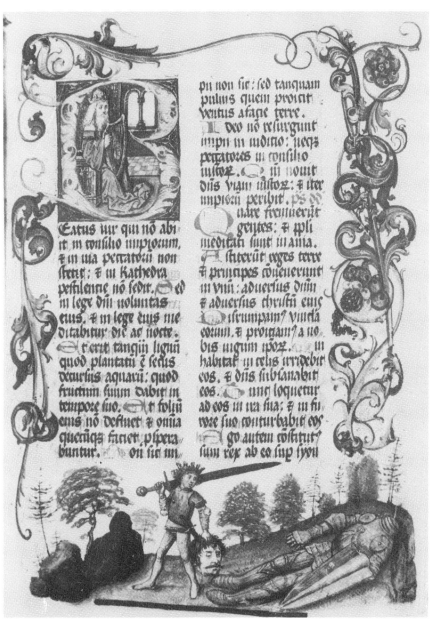

Abb.19
Abtsbrevier Cod.Sal.IX,d, fol.19r

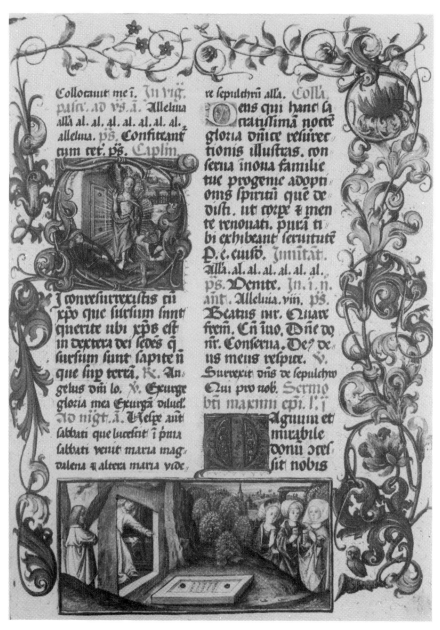

Abb.20
Abtsbrevier Cod.Sal.IX,d, fol.117r

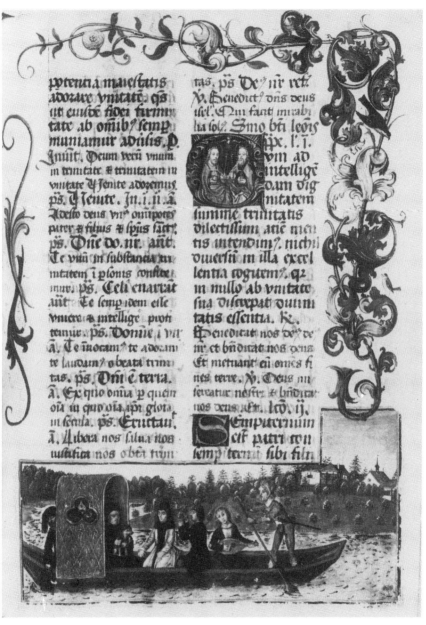

Abb.21
Abtsbrevier Cod.Sal.IX,d, fol.152r

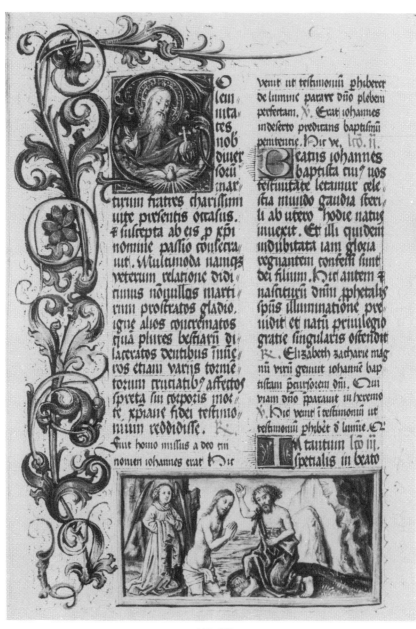

Abb.22
Abtsbrevier Cod.Sal.IX,d, fol.241v

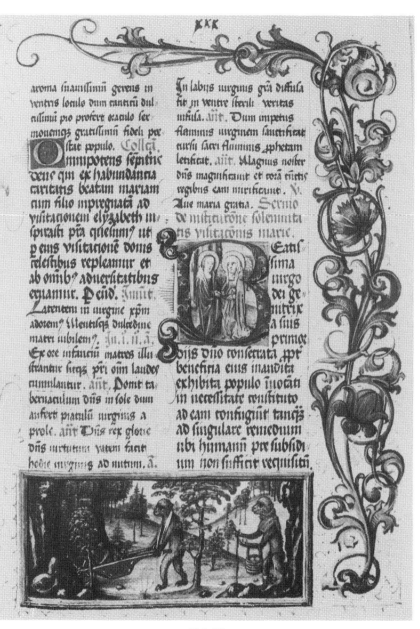

Abb.23
Abtsbrevier Cod.Sal.IX,d, fol.254r

Abb.24
Abtsbrevier Cod.Sal.IX,d, fol.265r

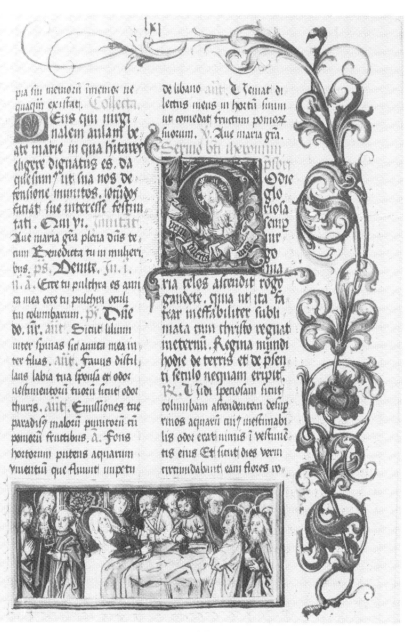

Abb.25
Abtsbrevier Cod.Sal.IX,d, fol.285r

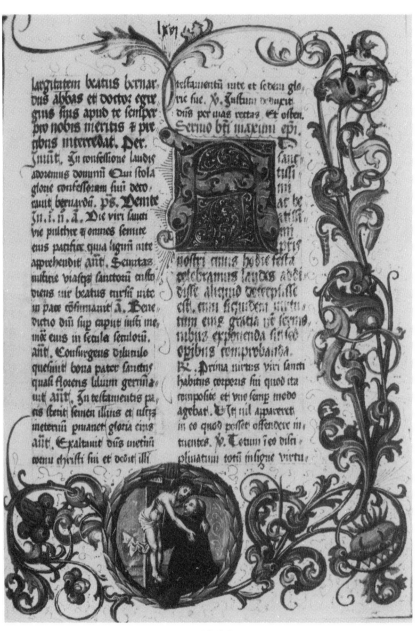

Abb.26
Abtsbrevier Cod.Sal.IX,d, fol.290r

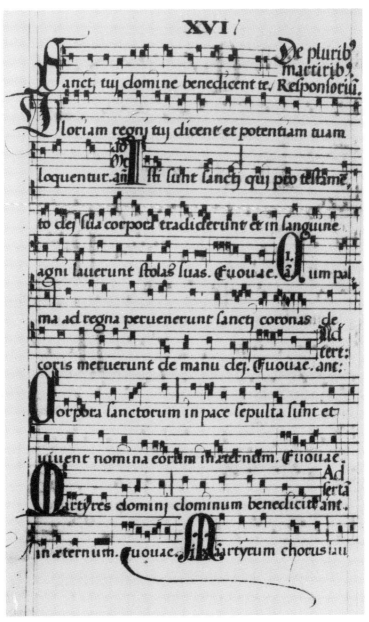

Abb.27
Antiphonar Cod.Sal.IX,48; fol.10v

Abb.28
Psalter Cod.Sal.IX,50; fol.1r

effuderunt sanguine̅ ... cor tanqua̅m aq̅
maurautu urs̅m: et no̅ erat qui sepeliret
Facti sumus obprobriu̅ uicinis no̅s:
sub sannatio et illusio his qui i̅ circu
tu no̅ su̅t Usq̅ quo d̅ne irasceris i̅
fine̅: accendet̅ uelut ignis zelus tuus
Effunde ira̅m tua̅m in ge̅tes que te
non nouerunt: et in regna que nome̅
tui̅ non inuocauerut Quia comede
runt iacob: et locum eius desolaueru̅t
Ne memineris iniquitatu̅ no̅ara antiq̅a
quate cito antiapent nos mie tue: q̅a
paupes facti sumus nimis Adiuua
nos d̅s salutaris no̅r̅ propter gl̅am no̅is
tui d̅ne libera nos: et propici̅us esto peccatis
no̅s propter nomen tuu̅ Ne forte dicant
ingentibus ubi est d̅s eorum: et innotel
catur in natioibus coram oculis no̅s Illac
sanguis seruorum tuorum qui effusus est:
introeat in conspectu tuo gemitus com
peditorum Sedm magnitudinem

Abb.29
Psalter Cod.Sal.IX,50; fol.65v

443

Abb.30
Lectionar Cod.Sal.IX,59; fol.138r

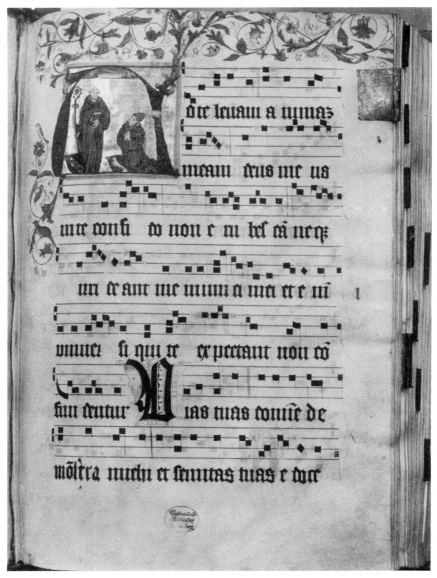

Abb.31
Graduale Cod.Sal.XI,5; fol.1r

445

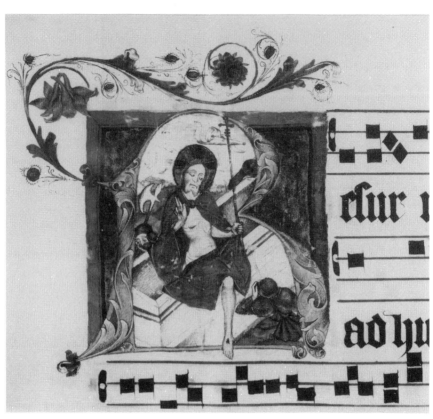

Abb.32
Graduale Cod.Sal.XI,5; fol.128v

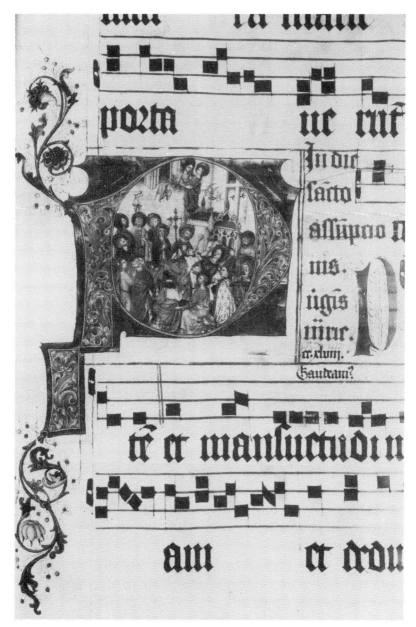

Abb.33
Graduale Cod.Sal.XI,5; fol.291r

Abb.34
Graduale Cod.Sal.XI,5; fol.245v

Abb.35
Graduale Cod.Sal.XI,5; fol.102r

449

Abb.36
Graduale Cod.Sal.XI,5; fol.76v

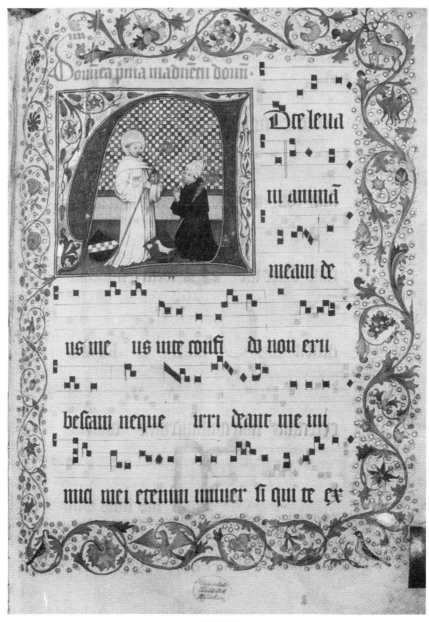

Abb. 37
Graduale Cod.Sal.XI,4; fol.1r

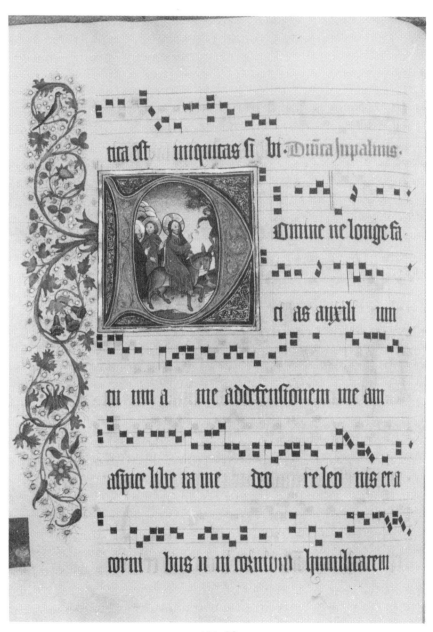

Abb.38
Graduale Cod.Sal.XI,4; fol.120v

452

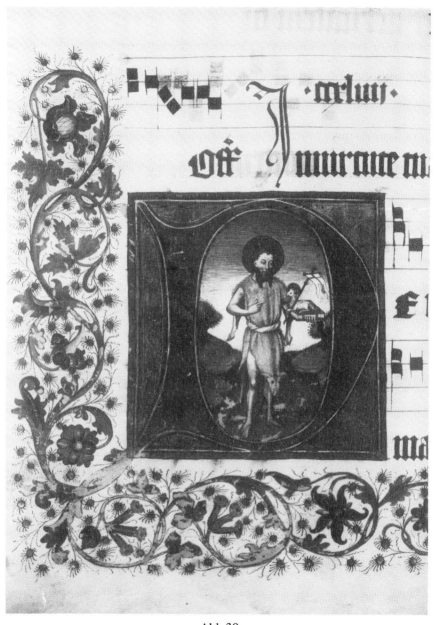

Abb.39
Graduale Cod.Sal.XI,4; fol.305v

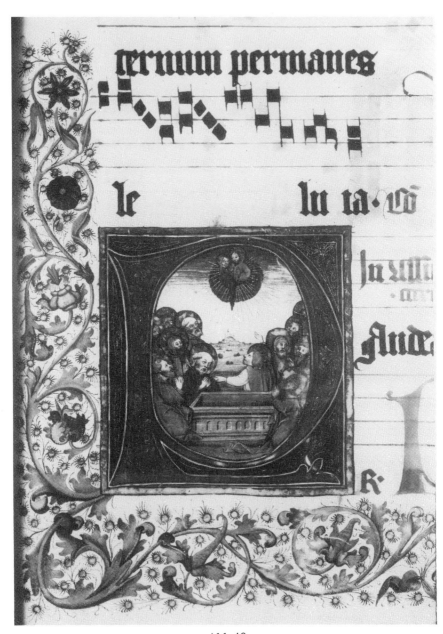

Abb.40
Graduale Cod.Sal.XI,4; fol.333r

Abb.41
Graduale Cod.Sal.XI,4; fol.278v

455

Abb.42
Graduale Cod.Sal.XI,4; fol.332r

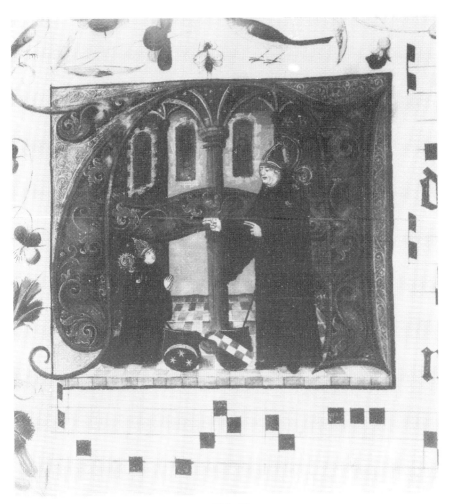

Abb.43
Graduale Cod.Sal.XI,3; fol.1r

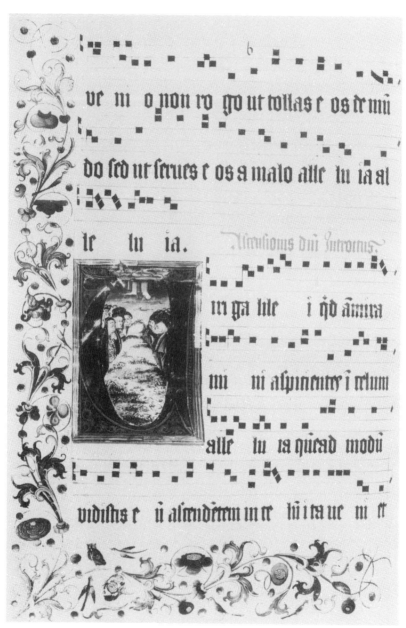

Abb.44
Graduale Cod.Sal.XI,3; fol.146v

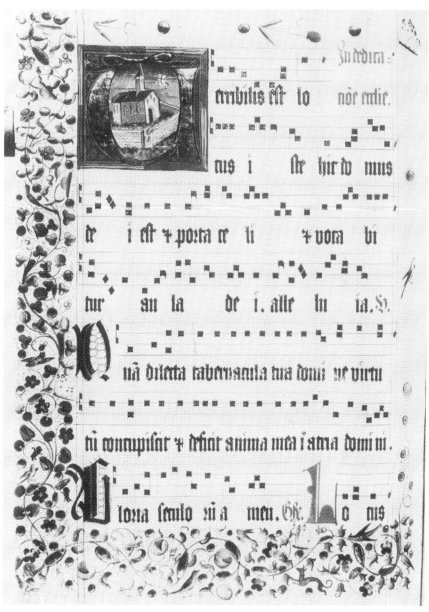

Abb.45
Graduale Cod.Sal.XI,3; fol.191v

459

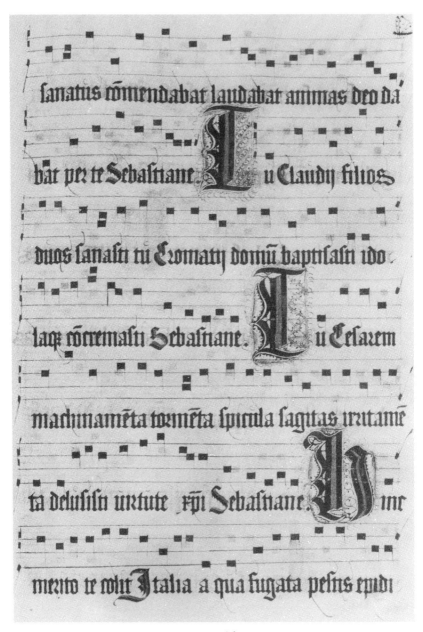

Abb.46
Graduale Cod.Sal.XI,3; fol.Ord:19r

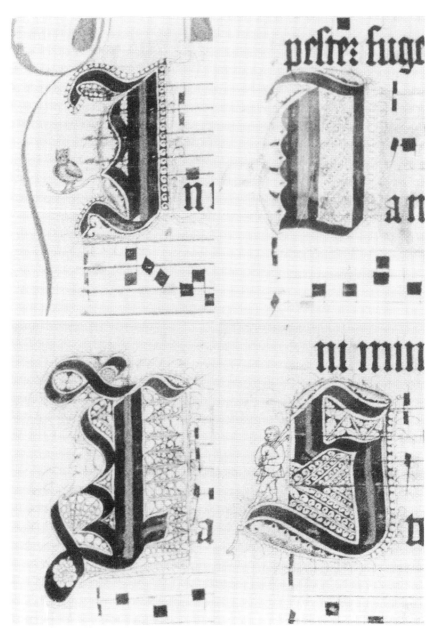

Abb.47
Graduale Cod.Sal.XI,3; Sebastiansoffizium

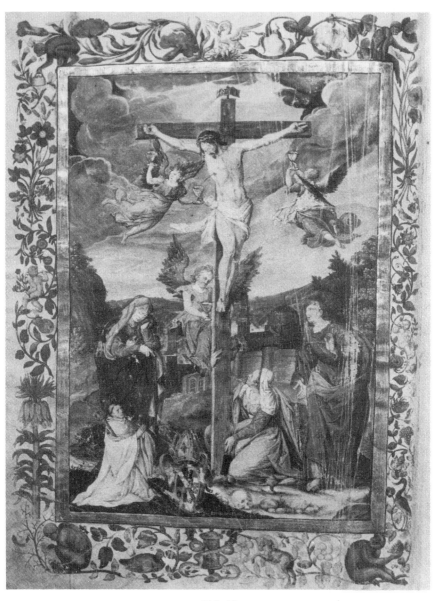

Abb.48
Graduale Cod.Sal.XI,16; fol.1v

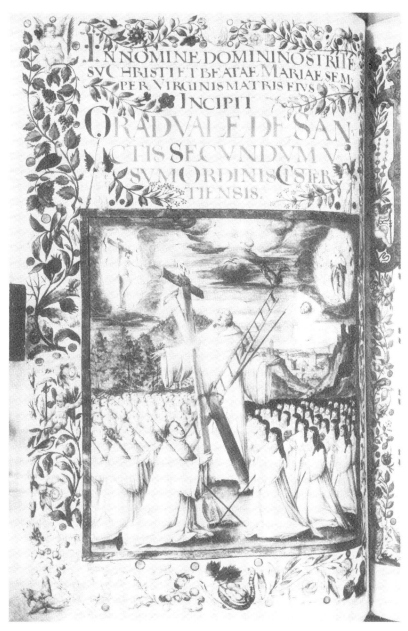

Abb.49
Graduale Cod.Sal.XI,16; fol.221v

Abb.50
Graduale Cod.Sal.XI,16; fol.27r

Abb.51
Graduale Cod.Sal.XI,16; fol.121r

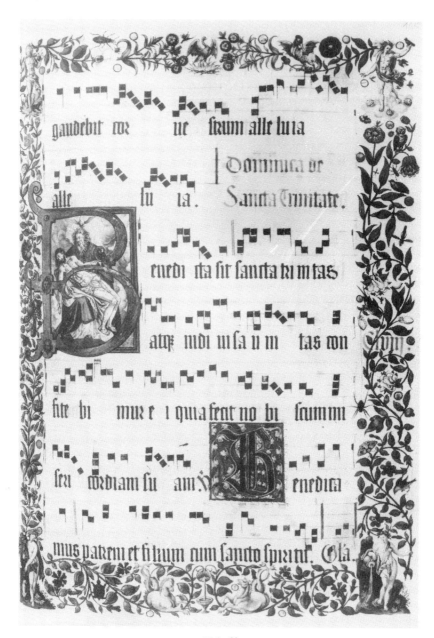

Abb.52
Graduale Cod.Sal.XI,16; fol.165r

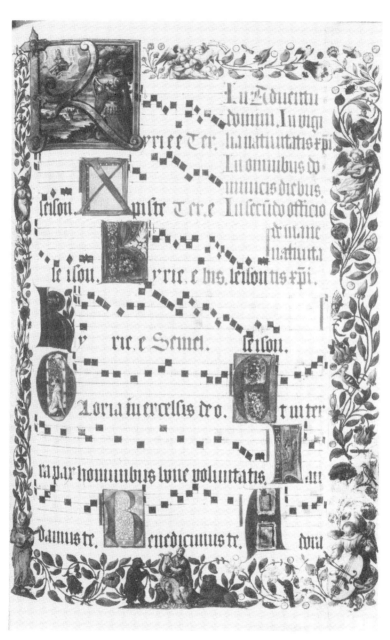

Abb.53
Graduale Cod.Sal.XI,16; fol.194r

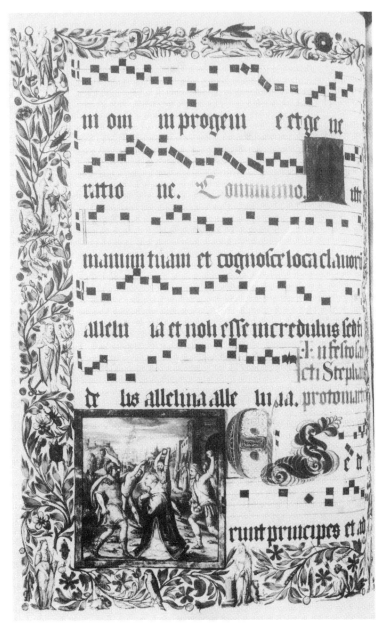

Abb.54
Graduale Cod.Sal.XI,16; fol.230v

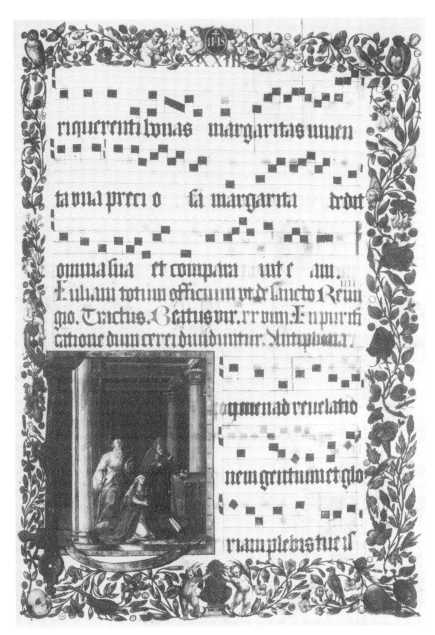

Abb.55
Graduale Cod.Sal.XI,16; fol.254r

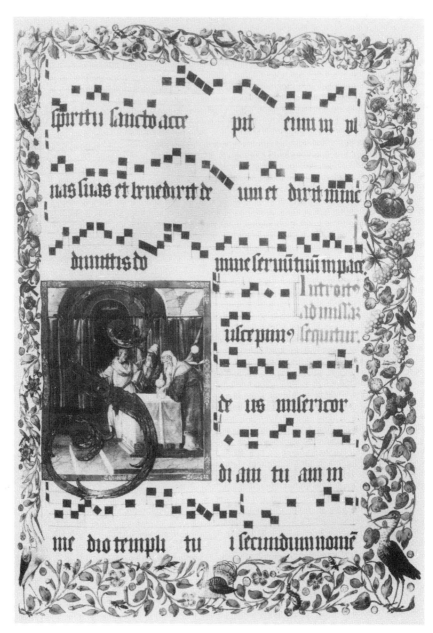

Abb.56
Graduale Cod.Sal.XI,16; fol.257r

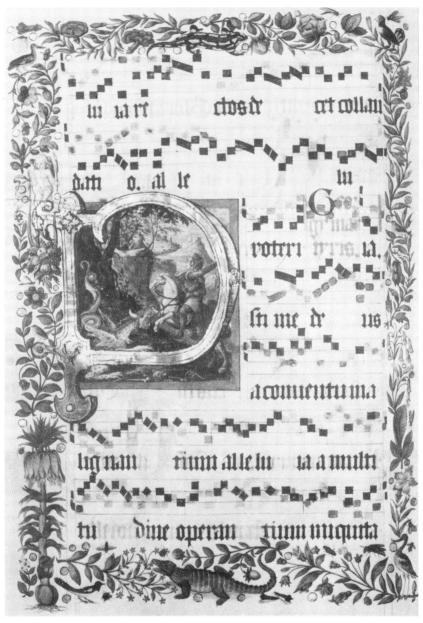

Abb.57
Graduale Cod.Sal.XI,16; fol.269v

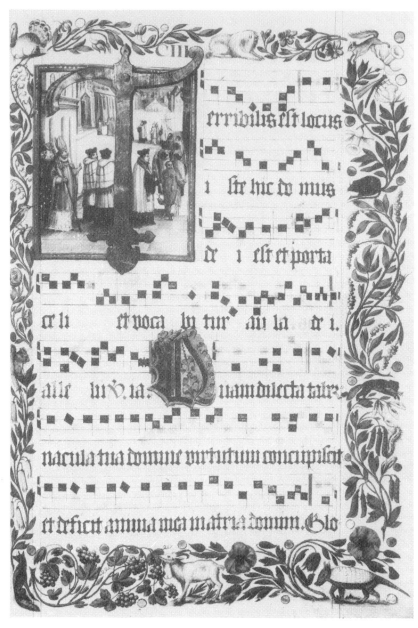

Abb.58
Graduale Cod.Sal.XI,16; fol.325r

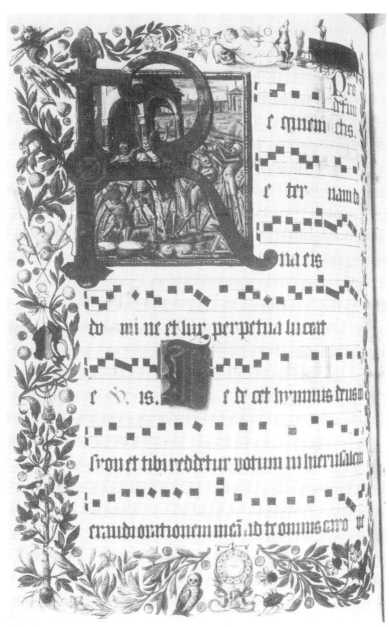

Abb.59
Graduale Cod.Sal.XI,16; fol.328v

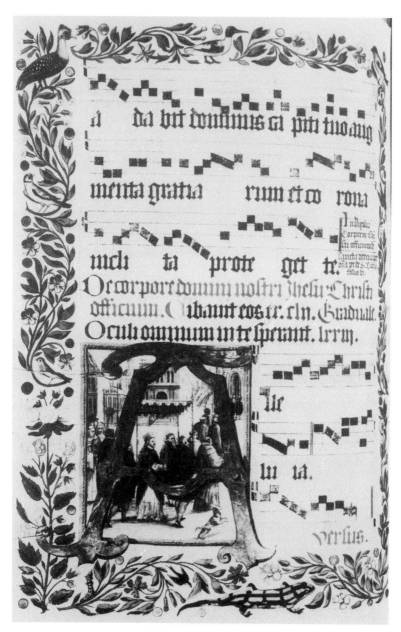

Abb.60
Graduale Cod.Sal.XI,16; fol.334v

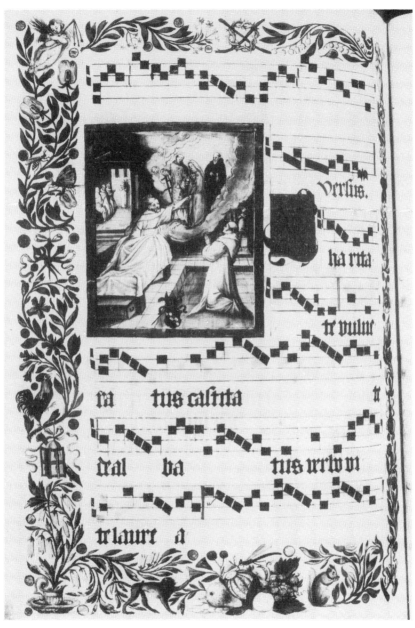

Abb.61
Graduale Cod.Sal.XI,16; fol.336v

475

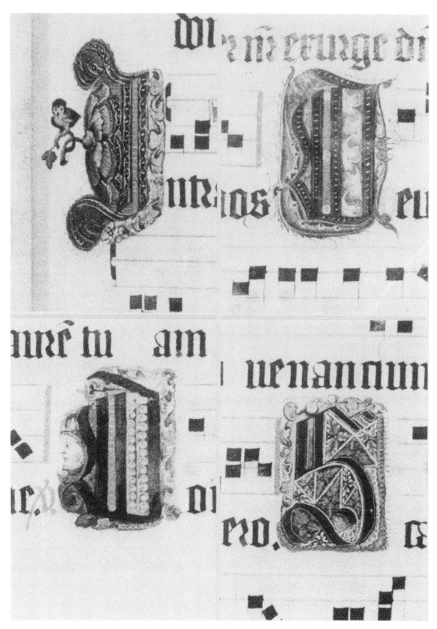

Abb.62
Graduale Cod.Sal.XI,16; übermalte Kadellen

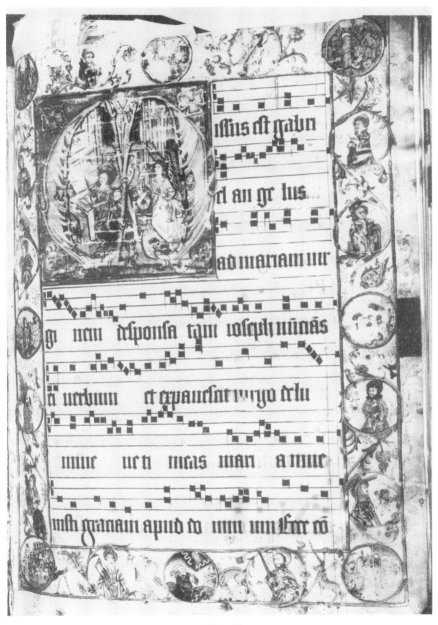

Abb.63
Antiphonar Cod.Sal.XI,6; fol.1r

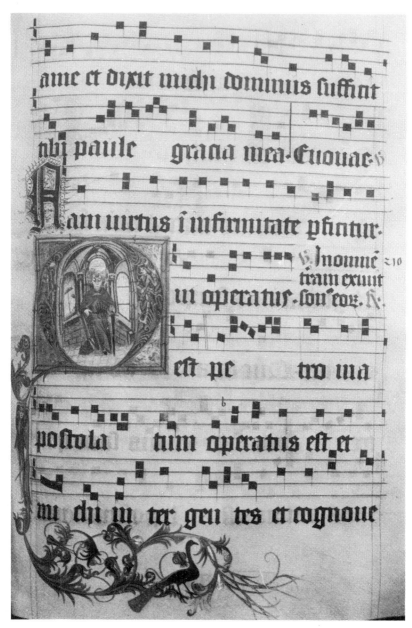

Abb.64
Antiphonar Cod.Sal.XI,6; fol.210r

Abb.65
Antiphonar Cod.Sal.XI,6; fol.3r

Abb.66
Antiphonar Cod.Sal.XI,6; fol.220r

Abb.67
Antiphonar Cod.Sal.XI,6; fol.322r

481

Abb.68
Antiphonar Cod.Sal.XI,6

Abb.69
Antiphonar Cod.Sal.XI,1; fol.231r

Abb. 70
Antiphonar Cod.Sal.XI,1; fol.118v

484

Abb.71
Antiphonar Cod.Sal.XI,1; fol.356r

Abb.72
Antiphonar Cod.Sal.XI,1; fol.385r und 479v

Abb.73
Antiphonar Cod.Sal.X,6a; fol.1r

Abb.74
Antiphonar Cod.Sal.XI,9; fol.212r

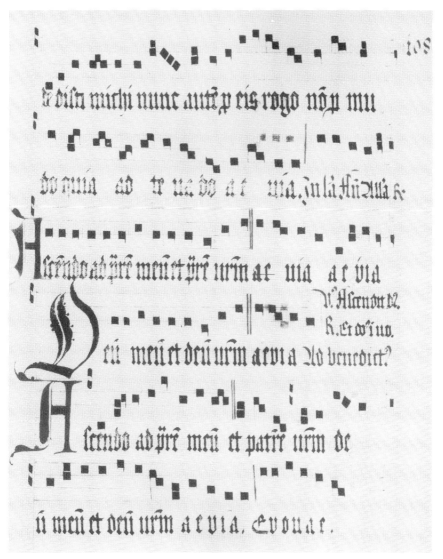

Abb.75
Antiphonar Cod.Sal.XI,9; fol.108r

489

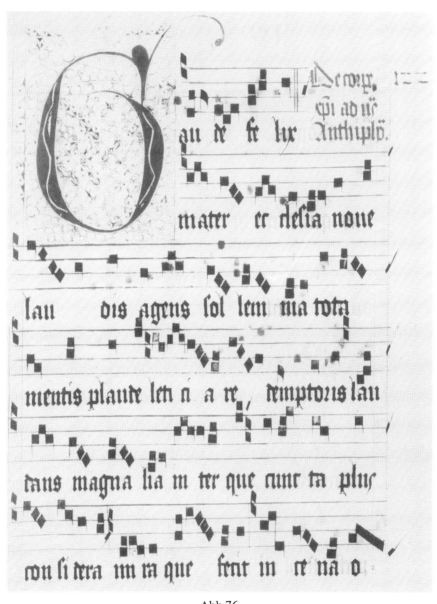

Abb.76
Antiphonar Cod.Sal.XI,9; fol.122r

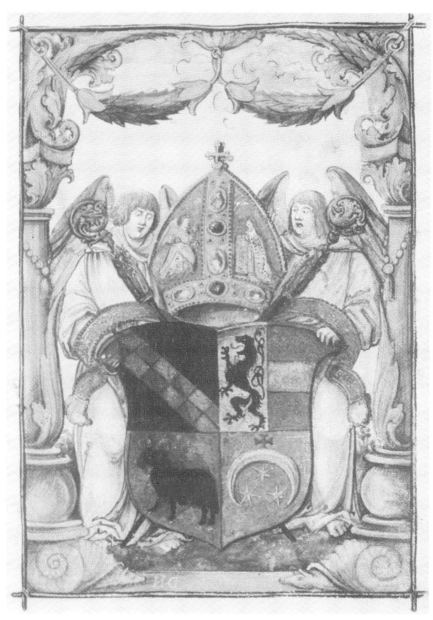

Abb.77
Gebetbuch, Rh.122; fol.1r

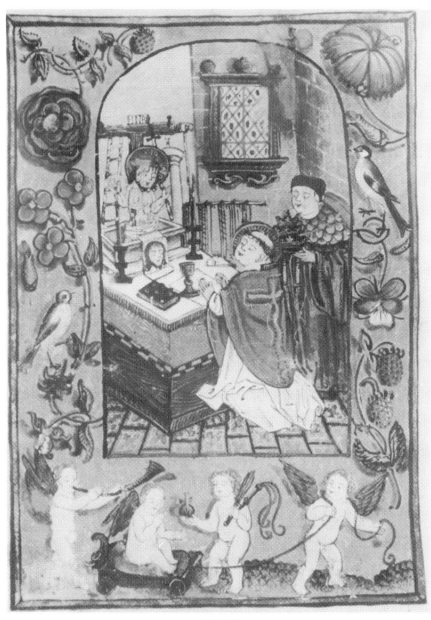

Abb.78
Gebetbuch, Rh.122; fol.1v

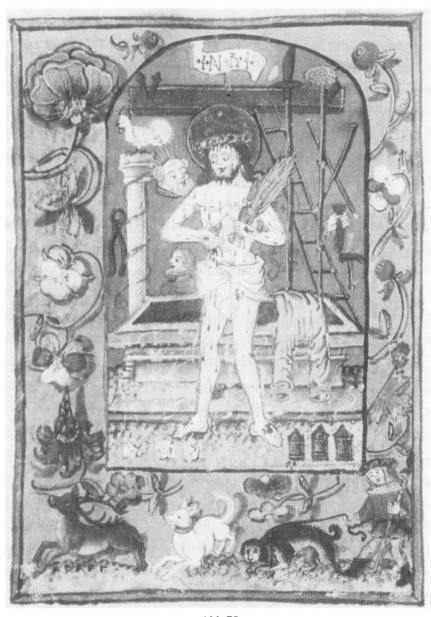

Abb.79
Gebetbuch, Rh.122; fol.19v

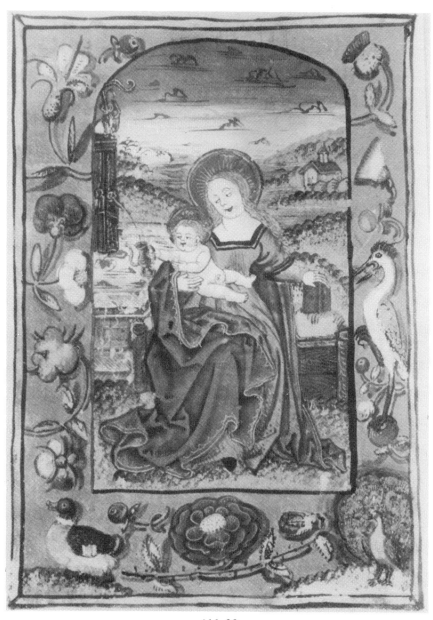

Abb.80
Gebetbuch, Rh.122; fol.22v

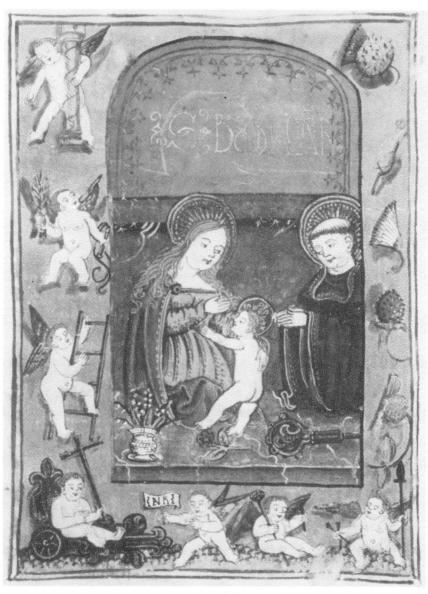

Abb.81
Gebetbuch, Rh.122; fol.30v

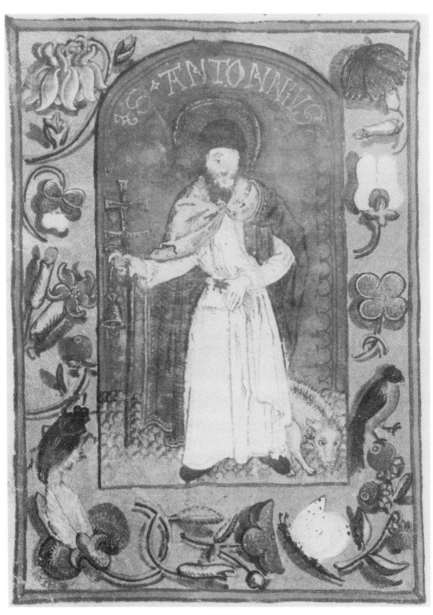

Abb. 82
Gebetbuch, Rh. 122; fol. 37v

496

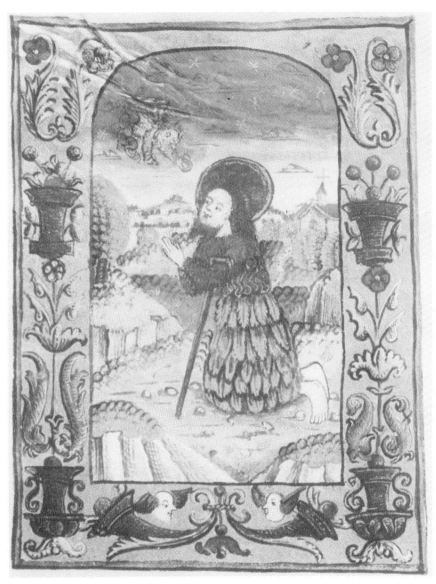

Abb.83
Gebetbuch, Rh.122; fol.40v

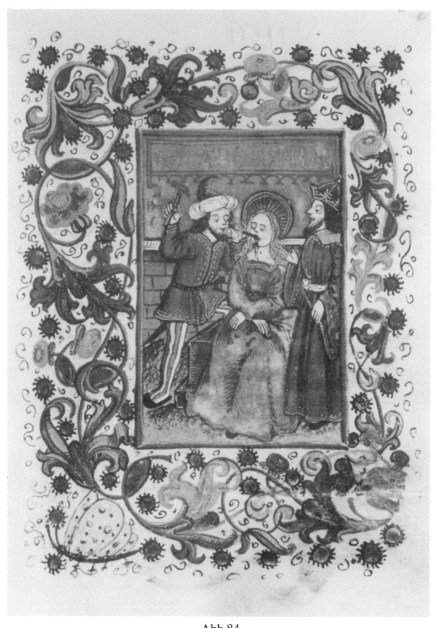

Abb.84
Gebetbuch, Rh.122; fol.50r

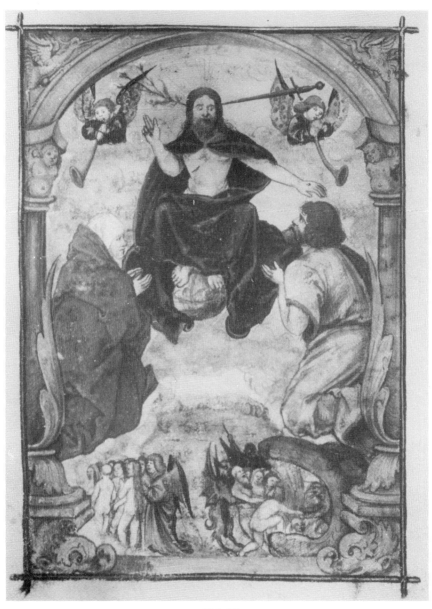

Abb.85
Gebetbuch, Rh.122; fol.53v

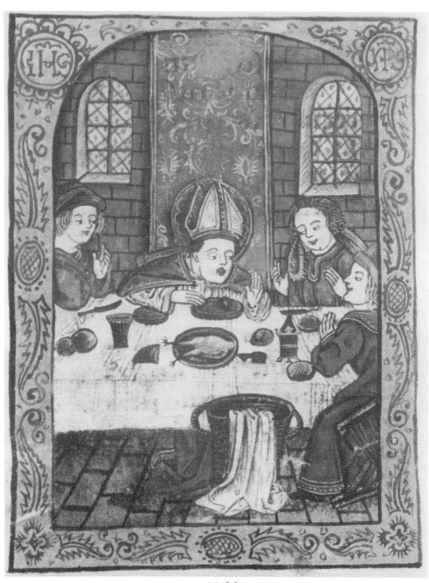

Abb.86
Gebetbuch, Rh.122; fol.54v

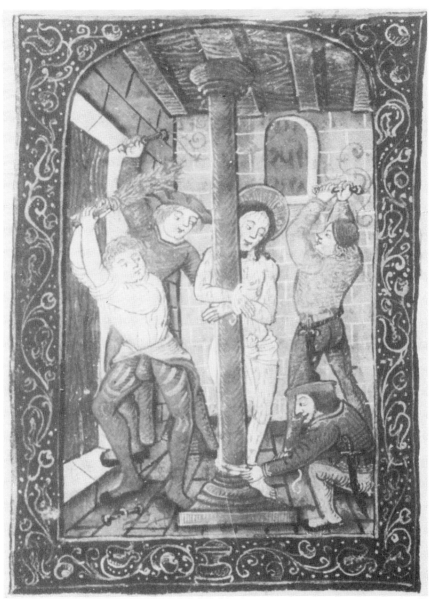

Abb.87
Gebetbuch, Rh.122; fol.56v

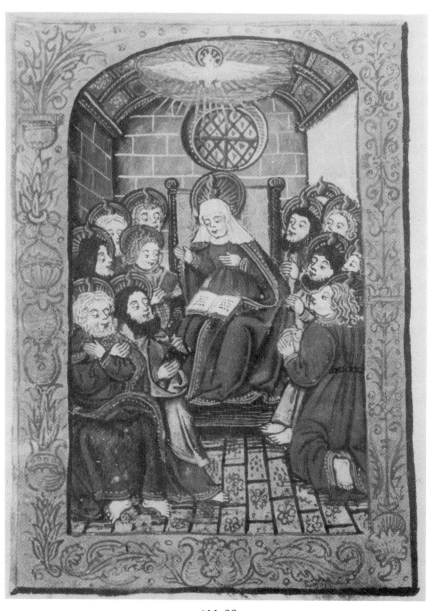

Abb.88
Gebetbuch, Rh.122; fol.61v

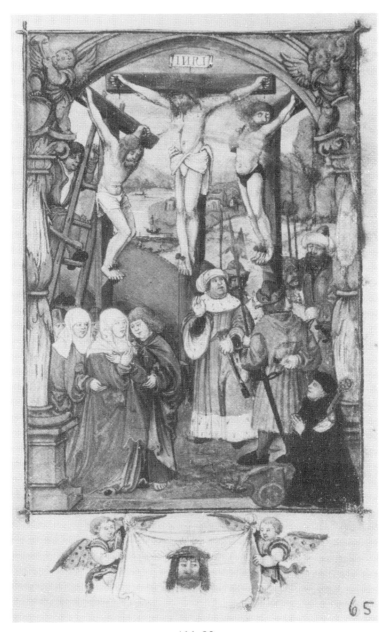

Abb.89
Gebetbuch, Rh.122; fol.65r

imaginem et similitudinem tuam create sunt. Que antiqui tate vel paupertate aut negli gentia in oblimionem gentiu seruo ru tuarum tradite siit. Quor animas Septimas. Tricesim. aut anni uersarios dies. nunc celebratu. Parce eis dne et defende plasma tuu. libera eas a cruciatu et tormentis porrige eis dexteram tua et perduc eas in locu refri gerii lucis z pacis. Per eum qui venturus est iudicare viuos et mortuos et stlim per ignem Amen.

· Secunda Oratio :—

Saluete vos omes fideles aie quoru corpa hic et vbich requiescut in pul uere xps q vos redemit suo pcio

Abb.90
Gebetbuch, Rh.122; fol.52r

504

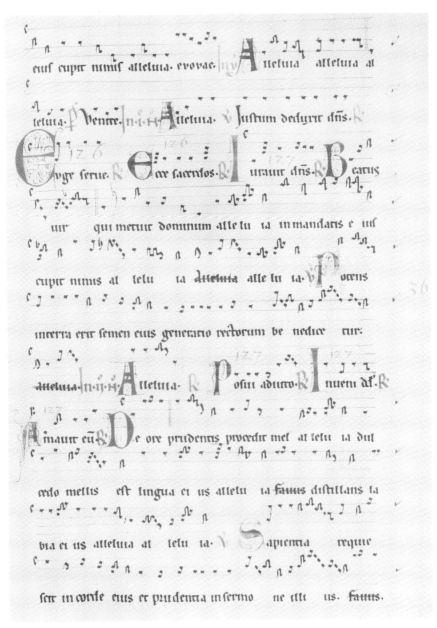

Abb.91
Antiphonar Cod.Sal.XI,11; fol.36r

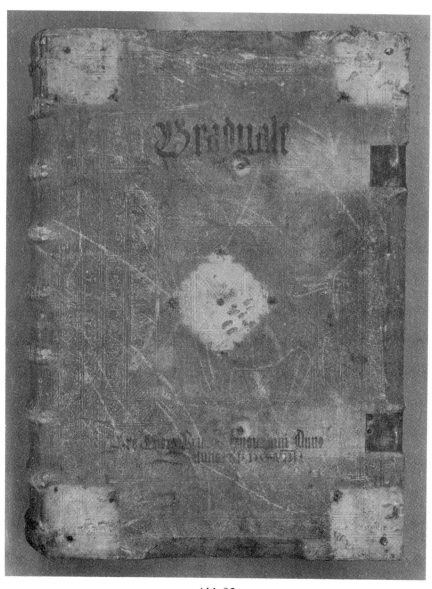

Abb.92
Graduale Cod.Sal.XI,5 - Einband

Abb.93
Plattenstempel

Abb.94
Rollenstempel Nr.1-4

Abb.95
Rollenstempel Nr.5-9

Abb.96
Graduale Cod.Sal.XI,3 - Innenseite des Rückdeckels